未之聞齋

中西藝術思辨

何懷碩◎著

批判西潮五十年

批判西潮五十年：未之聞齋　中西藝術思辨

〈黃光國序〉

心懷天下、手援天下

黃光國（國家講座教授）

拜讀何懷碩教授的這本《批判西潮五十年》，感觸萬千，思潮澎湃，久久不能自已。我和何教授是「澄社」時代的老友，相識四十餘年，但知他是非常出色的藝術家，偶爾看到他寫的評論文章，但是從不知道他對文化問題有如此深刻的認識。今年七月以後，「澄社」的核心人物楊國樞、胡佛、韋政通等人相繼過世，回想這些亦師亦友前輩們的一生行誼，再拜讀懷碩兄的這本文集，更深刻感受到他的不凡見解。

當年參加「澄社」的主要成員，大多是深受「五四意識形態」影響的所謂「自由主義」知識菁英。中國自從鴉片戰爭（1840-1842），清廷敗於英國艦隊的入侵，即進入「百年羞辱」（century of humiliation）的時代。到了五四新文化運動時期，知識份子普遍產生了三種意識形態：首先，是社會達爾文主義，認為物競天擇、適者生存，中國想要在世界上繼續存在，必須從西方請來「德

先生」和「賽先生」，而要請來這兩尊「洋菩薩」，一定要打倒「孔家店」、「把線裝書扔進茅廁坑」。當時知識份子大多相信社會達爾文主義、科學主義、和反傳統主義新的「三位一體」，國共兩黨亦不例外，不論是以俄為師或崇拜英美，其崇洋媚外的心態並無二致。七〇年代，大陸結束「文革」十年浩劫，進入改革開放；九〇年代蘇聯解體之後，很快走上台灣追隨歐美現代思潮的老路。兩岸知識份子，近百年大多經由反傳統，認同歐美，再回到重新認識傳統的辯證轉化過程。與韋、胡、楊三人相較之下，懷碩兄的覺醒就早得多。懷碩兄對中西文化的態度，跟我完全相符。最近我綜合歷年來所建構的「含攝文化的心理學理論」，出版《內聖與外王：儒家思想的完成與開展》一書，承蒙他惠題「內聖外王」四字作為封面；我邀集同道，成立「思源學會」，推廣華人本土社會科學，也承他惠賜墨寶。因此，我要摘錄他所寫〈中國文化，今日與明日〉一文中的文字：

中國文化是世上最早最大的一支，數千年唯一不曾中斷，未被征服的偉大文化。由中國文化來撥亂反正，一洗西方文化的「自我中心」，使人類重返與自然和諧的境界，可謂世界性真正的「轉型正義」。崇尚自然、倫理、道德、誠信、節制、儉樸、惜物，仁愛、忠恕、己所不欲，毋施於人，成為未來的普世價值。此過程必很曲折，中國人必須首先重行修身齊家治國，把近代受西方影響的不良部分改造（如崇洋、奢靡、重利），要使中國文化日新又新。中國文化將是未來人類文化的「共主」——不是政經軍

事的霸主，是文化的共濟。試問，世上哪個文化能與天下共濟艱難？除了中國文化，還有誰？但願所有中國人，相信這個很近的遠景必將到來。感到鼓舞，也感到責任重大。

在這個大遠景中，中國的統一乃歷史之應然與必然。我們若不能看清天下大勢，便不能有正確作為，我們將失去共襄盛舉的機會，只能被決定或成為民族叛徒，為未來所拋棄。若自困於心牢，只有自我窒息。中華民族大團結的時候到了，我們應為中國文化將可能再度貢獻於天下而歡躍。我們每個人都應盡一己的心力，超越翳霾，告別眼前，對未來伸出援手——救自己，救天下。

自序（一）

許多微妙的機緣促使我決定編輯出版這本文集，留下個人批判西潮五十年來的雪泥鴻爪。

今（二○一五）年三月，我偶然買到北京商務去年出版法國讓‧吳西（Jean Rocchi）的《逃亡與異端——布魯諾傳》。我平生有常常逛書店去搜尋好書的習慣，過了古稀積習不改。當然，所謂好書，是由各人自己認定。這位一千六百年前為堅持真理，被燒死在柴堆上的歷史人物，我少年時代便知道他的名字。布魯諾是十五世紀意大利天文學家與哲學家。他主張泛神論，反對經院哲學，支持哥白尼的「太陽中心說」。因為牴觸聖經，在當時是與「主流」對立的「異端」。

我這本書的產生，動念於布氏的傳記，說來似乎是很誇張的事。的確，人的心理活動隨機的奧妙，原本就難以預測。本書與布氏原無任何關聯，但受「異端」兩字所觸動，確實如此。它使我忽然想到：在台北超過半個世紀，我於藝術界一向豈不被目為異端？當然，時代大不相同，現代藝術思想上的異端，不會有中世紀末冒犯教廷那樣的風險與悲壯。而該書提醒大家，毋忘黑暗

何懷碩

時代或危機時代的所謂「主流」，常是真理與公義的對立面。任何時代大多數人因為無知、懦怯、盲從，而服膺並且追隨主流，幾乎是大眾的宿命。此外，當然也必有許多貪求地位與利益的聰明人，熱烈依附主流不落人後。上世紀最後那一年，我在台北史博館邀請的那次個人畫展之後，就萌疏離藝術界之心。半世紀以來我單槍匹馬批判主流，雖有欣賞、同情者，而無同心同志者，已到了自感落寞與疲倦的時候。我自甘退出「中心」，以堅守自己的信念；不在乎自我邊緣化的孤獨，只為享有自由與自在。在對世局與時代的失望之中，重溫布魯諾的故事，使我再次體認在沉淪的時代，異端的可貴而自嘲自樂。

三月中，朱雲漢的《高思在雲——一個知識份子對廿一世紀的思考》出版。作者是我的老朋友胡佛兄的高足，台大優秀的政治學者。這本大著的胡序，幾個月前胡兄已給我拜讀了。在電話中，我說我熱切想一讀，因為朱雲漢關心政經，我關心藝術，但對新世紀的局勢的大背景與未來有相同的憂思。他的觀點可說先得吾心，他並且提供藝術人所不及的政經世界豐富的知識與見解，非常得益。

朱雲漢的新書指出西方中心與美國霸權的衰退；非西方文化，尤其是中國的復興（我覺得當代中國不是「崛起」，也不是「興起」，因為二千多年來中國幾乎一直是世界最強盛，但不稱霸的第一大國。近二、三百年才為西方以科技崛起的列強所敗；現在再起，稱為「復興」比較恰當。）；也批判台灣民主的扭曲與變形；媒體品質低劣對政治的損耗；不公的稅制助長社會的不公等等。更批判去年所謂「太陽花」學運是中斷民主運作，侵犯公民參政權，嚴重非法的行為。

令人悲哀的是藍綠兩黨與某些「學者」還為它辯護。台灣社會的倒錯與荒謬「距離泰國式的民主大崩壞僅幾步之遙。」朱雲漢才真正是台灣學術界之光，而在台灣幾為政客與名嘴的喧鬧所掩蓋。

最近，從媒體上略知大陸開始在教育上提出強化中國主體文化精神的發揚，警覺西方價值隨著流行文化的擴張、滲透、影響一代代中國人對民族文化的自尊和自信。我們都見到中國大陸從改革開放以後，在經濟建設，科技發展等方面迎頭追趕西方取得令人刮目相看的成績之外，社會的開放，引進西方現代文化，包括生活資料工具、生活方式乃至思想觀念及文學藝術的新潮，不能說如洪水破閘，也應說已是如水銀瀉地，文化思想的開放已今非昔比。尤其是中國藝術界一些人接受西潮的衝擊之後，生吞活剝把美國的當代藝術當作全球大一統的「先進」藝術來崇拜、供奉，逐漸動搖了傳統文化的根基的事實，不能不予正視。現在大陸開始對「西方價值」氾濫與腐蝕的警覺，毋寧說是應有的、銳敏的反應。雖然中國大陸目前尚有許多要革新，要努力的地方，我期望在藝術方面，要批判全面西化，重新從傳統文化的根基上開發出新生命，藝術的民族特色要努力提振。我們應認識民族文化的差異是全球多元文化倡盛的前提；反對單一文化成為全球化主流而壓抑或排斥其他文化的一元獨霸。

我們可以看出來，西方世界對中國的復興既不悅又恐懼，因為百餘年來西方宰制全球的優勢已不能維持了。從本世紀之初美籍華裔章家敦（Gordon Chang）所寫《中國即將崩潰》，到今年三月美國中國專家沈大偉（David Shambaugh）在《華爾街日報》發表同樣中國崩潰論的文章，可以說

是對非西方世界崛起的不甘與嫉恨心理的反映。西方霸權一貫以其民主、自由與人權標榜為「普世價值」。隨著西方世界的衰落，暴露出其民主、自由與人權有其虛偽性、不可靠與雙重標準。而高度發達的資本主義制度造成貧富懸殊空前的嚴重，已證明其民主、自由、人權只是幌子。美國政治理論教授沃林（Sheldon Wolin）曾警告美國「某種類型的法西斯主義正在取代我們的民主」。

正如我們藝術界太崇仰西方的現、當代藝術，以之為世界性規格的創新；我們自來也以為民主、自由與人權就只有歐美才是「正牌」，現在都顯示了政治體制並非美國與西歐最優。北歐、新加坡、中國大陸，不採美式民主，但國家得到發展，人民享有不斷改善的生活。我們確應擺脫唯有美國式的文化與藝術才是世界性、國際性、全球化最先進品牌的夢魘。中國的興起，如朱雲漢新書中所說將「帶動全球秩序重組」。種種跡象都令人振奮。

一個藝術人，尤其是一個中國讀書人，一個世界人，如果不了解世界與人類當世的處境便無以了解藝術。我若干年來關注天下，深感上世紀末以來，世局的迷離，生存的危機，貧富的極化，社會的動盪不安，使大多數人痛苦與失望。近年西方有識之士發出許多令人驚心動魄的呼聲，比東方更有反省力，使我感佩。眾所廣知者如高爾（Al Gore, 1948-）的影片《不願面對的真相》及其大作《未來——改變全球的六大驅力》；如托瑪·皮凱提（Thomas Piketty）的《廿一世紀資本論》指出資本主義自由市場法則的偽善與不義；其他大師如霍布斯鮑姆（Eric Hobsbawm, 1917-2011）、齊格蒙特·鮑曼（Zygmunt Bauman）、讓·克萊爾（Jean Clair）、以撒·柏林（Isaiah Berlin）、

薩依德（Edward Said）……還有許多抵抗全球化的著述。好書太多了。我感到一個新的時代精神正在醞釀，有一天將如火山、海嘯，波及全球。那就是我預期一個更大的，世界性的文化復興將出現於不久的未來。

回憶二○○一年紐約市世貿雙星遭恐怖攻擊，當天晚上我寫了一篇專欄文章〈慾望之國〉批評美國（已收入本書）。一個月後我獨自從台北市中心遷到市郊潭邊，創建了我的小書城「未之聞齋」，開始了「遠離紅塵」的讀書、思考、創作、寫作的人生新階段。我內心深處的「靈聽」似乎有沉沉的滾雷自天末傳來，一天比一天更清晰。此雷聲雖非耳聞，卻引起身心的震聾（音摺，懼也）。

今日這個令人失望的世界是否已經「利空出盡」？也許還待「觸底」。不過，許多跡象已在預報又一個「文藝復興」時代將要到來。我們聽到先知先覺發出批判與反思，也看到某些朕兆。我心中振奮。我從青年時代反對追隨歐美前衛藝術，我也反對國粹派、復古派，可以說雙面樹敵，雙面誤解。十多年前我出版兩本「藝術論」寫了一篇自序，一九九八年我說：

有人認為我一向是反傳統的、激進的，其實那是錯覺或成見。看看這本書許多文字，便了解我對中國文化與藝術的傳統的激賞與肯定，豈是「傳統派」所能言？也有人認為我反現代，是保守的。同樣，本書可以證明我完全不是盲目的、固執成見的反對。不錯，我相當程度的批判西方極端的「現代主義」，三十多年來如此。（但

即使是西方的「現代主義」，也有我所欣賞、肯定與接納的成分。）我也反對排外，反對抱殘守缺或我族中心主義。

一九九七年阿拉伯裔美國籍文化批評家與學者艾德華‧薩依德（Edward W. Said, 1935-2003）《知識份子論》、《東方主義》等書，台灣才有譯介、出版。「他以著述批判西方主流社會對於東方的錯誤認知與宰制」，他是中東人，也是美國人，他說：「因此我必須協調暗含於我自己生平中的多種張力和矛盾，要有自己的民族性；另一方面，他也反對狹隘的民族主義。」又說到，一方面他爭取代表自己的權利，要有自己的民族性；另一方面，他也反對狹隘的民族主義。（以上參見單德興譯薩氏《知識份子論》緒論）我自己在台灣早在六、七〇年代反對藝術的全盤西化；反對西方現代主義藝術是世界性的；而且是現世全球主流；更批判美國的現代、當代藝術，孤獨的對抗泛現代主義浪潮，也批判頑固的傳統主義，其處境與薩依德相仿，我所論述也與他有某些共同的特色。我現在說這話絕非拿近來大名鼎鼎的薩依德來抬高自己，實則，我批判西方文化霸權，反抗文化宰制，早在台灣未見薩依德大名之前三十年，從六〇年代至今，從未改變初衷。

台灣文藝界找不到另一人如我一樣在藝術的論述上最早，而且最長期批判西方現代主義的文化宰制，強調文化的獨特自主精神的可貴與必要。三十年來我的觀念與論述是忠於我對藝術的認知與信仰，忠於我的知識與良知，毫不為圖什麼好處。——實則只有壞處：被摒於西方「現代主義」主流台灣支流之外，踽踽獨行，而且被譏評為「保守」

與「傲慢」，被藝壇「敬而遠之」。我甘願承受思想與藝術上的孤獨。

我發現我大半生所寫藝術論的文章，大半苦口婆心反覆強調藝術的民族特色，民族風格的重要，也不懈批判西方中心的霸道與非西方自認「落伍」的自卑與附庸西潮，以為搭上先進列車便成「先進」，其實是喪失自我的可悲。在六〇年代初，我開始發表文章談論藝術的時候已隱含對西潮的批評，到今日已經差不多是五十年。從最初對西方思潮的認知、好奇、欣賞、省察與評議。隨著西方從現代主義以後一波波激烈反傳統，顛覆歷史所肯定人類文化珍貴的價值，我由游疑、警覺、研蹙，到堅決的反對與戮力批判。尤其當我發現這一切的世變，是文化帝國主義企圖宰制全球，處心積慮在文化藝術，在價值層面的大顛覆，我近二、三十年漸漸看清這是一個美國暗中大力推行全球性的文化大革命。我在兩岸呼籲藝術文化的民族精神的提振與發揚是中國文化自救自強唯一的出路。我苦口婆心，一步一步走來，目標越來越清晰，這些耗我半生的文章，我想到將它們編集在一起，加上我新世紀以來發表在兩岸三地的同類文章，以《批判西潮五十年》為書名，這正是一個異端曲折艱難而堅定不易的「個人心史」，在當代史留下的證言。我相信，三五十年之後歷史會評判，我的努力絕不白費。

本書各文因為跨越半個世紀，現在我大略照年代的次序編排，敬請留意各文寫作的年代。

五十多年來我所寫這些文章，螳臂擋車，是否白費，要看未來世局的變化，國人的覺醒與中國文化自己的命運。我只堅持中國文化發展路上應然的方向，不問得失。我筆下半世紀不迎合西

潮時勢的異端之論，若有不磨的價值，必能邀得越來越多的同志，一本書寄托我一

生的執著與期盼。對中國藝術前途拳拳之心，謹呈野人之獻給天下識與不識的同道。

如何把與本書題旨相關的舊文加上新世紀以來發表在台、港、上海等地尚未收入拙著書中的

文章編輯成書？雖然各文直接間接都與批判西潮有關，但前後相距五十多年，原並無「預謀」成

書的打算，其次序如何排列？這兩部分題目如何標示？一夜苦思。忽然想到《詩經》中最令人難

忘的一首詩，有「昔我……」與「今我……」。查《詩三百》，即《小雅》中〈采薇〉的四句：

「昔我往矣，楊柳依依；今我來思，雨雪霏霏」，用它來做這本文集兩段時間的標題，是極好的

構想。一時興奮莫名，看鐘已是凌晨四點。但這四句詩對今日的人來說，並非很通俗易懂。順便

在此略作解釋。

〈采薇〉被稱為「出征詩」，也稱「戰爭詩」。敘述征夫之苦，思婦之怨，思歸之切。用今

日的語句，可以意譯為「當年我離鄉出征，春天，茂盛的楊柳在風中擺盪，有如情人拉著我不捨

得放手。現在我要回家了（「來思」就是歸來，「思」是語助詞無義），正逢冬天，淒迷的大雪

望不盡漫漫的長途。」原詩這一節下面尚有四句：「行道遲遲，載渴載饑。我心傷悲，莫知我

哀。」寫出「戍邊之士」歸家途中百感交集的心思。

五十年來我在西潮中，企求中國文化於近現代的猛浪中，勿因循泥古而能革新演進；對西潮

能批判的吸收，而不應被捲入漩渦，失去自己的自尊與方向。其情與征夫，豈不相近？

時光無情，昔日楊柳臨風依依的少年，已然成白雪霏霏的老年。世界往何處去？中國文化，

復興何日？尚撲朔迷離。人生難得有兩個五十年，半世紀孤軍奮戰之心血留待青史褒貶，惟此聊以自慰。此刻深心的感慨，托改前人句曰：敢有文章驚海內；愧無羿臂挽狂瀾。

（二〇一五年開始寫；二〇一六年十二月歲暮寫完；

二〇一八年二月二日寒流襲台之夜懷碩改定於碧潭澀盦）

自序（二）

　　這本書是文集，不是專著。各文寫作時間前後超過半世紀。我在本書前序中已說到本書的由來，不再贅述。因為是從二十歲出頭寫到七十多歲的文章，一生堅持的觀點，在陳述上難免有些重複。各文按年代次序，讀者宜看明各文寫作時間，便可以看到思路發展的軌迹。

　　所謂「西潮」，是指西方文化從十九世紀末葉醞釀到二十世紀上半已成氣候的新思想，新的世界觀、意識形態、美感基準、人生態度……。它們是由時代變遷所激生的精神騷動，從西方開始向外擴張，侵蝕、改變、創生了一個漸漸不同過去的新潮，波及哲學、社會、心理、文學、藝術乃至品味、德行與行為。西方籠統以「現代主義」為旗號，以後衍生種種五花八門的主義。大約一百年來，西方文化霸權的擴張，由歐洲及二戰後更強勢的美國，以荒謬虛妄的前衛、先進、現代、後現代以至當代等狂潮肆虐其他文化。並僭妄地以西方中心主義為世界性主流展開對全球的文化殖民。

一九六五年我大學畢業，在此時之前便開始有民族傳統與外來文化對峙、角力。引發我對中國文化、藝術如何自處，如何展望未來的自覺與憂思。我不可能一開始便認清西潮的可怕，一開始便予批判。我對西方現代主義是從欣賞、懷疑、警覺到批判。歐美藝術的異化，現代主義隨文化帝國主義的狂傲與宰制非西方的野心，威脅別的文化傳統的生存與前途，我才有強烈的反感。

而台灣一邊倒向美國，我在兩岸敵對時獨力對抗西方中心與美國文化霸權。大陸改革開放後不久，「八五新潮」引領藝術界步台灣後塵追隨歐美現代主義乃至當代藝術之路。我這本書是孤臣孽子五十年苦心孤詣的紀錄，是中國藝術、文化困頓顛躓的滄桑史，也是我個人清標自守的心史。

我一生思考藝術與民族文化，思考中西的異同，傳統與現代，以及中西藝術傳統中的成就與種種問題，使我建立了信心，堅信民族文化獨特的精神是藝術不可或缺的要素，而對美國以當代藝術來愚弄並宰制世界，遂其破壞他文化以成全美國為全球霸主的野心，使我憤怒。西潮已使西方藝術逐漸殭死了，雖然現在西方當代藝術似乎聲勢浩大，其實西方藝術已死。中國文化如果不能復興，這個西潮也會把中國藝術毀了。我的這一番話，有獨立思想而不依附時潮者，必認同這個看法。這本書當然無力收拾這個破碎的藝術世界。不過，五十年來的獨白，在明天，或將有越來越多的同志同聲相應。這本書是寫給未來的。不爭一時，再五十年未久，彈指間耳。

（二〇一八年三月廿三日在澀盦燈下）

自序（三）

這本書早已有自序，又寫了一篇致讀者的〈自序（二）〉，現在書未出竟又有了第三篇自序。

這種事很少見。我愛讀書，藏書之廣之多，我的好朋友都略知。中外許多書裡面，從來沒見過一本書自序之不足，還頻頻「追加」序前序。讀者豈知其故？今日世界變遷之迅猛，之可怕，為過去的作家所不曾遭逢。今日的作家多喪失抗擊時潮的勇氣，我這本批判歐美文化的拙著，寫了五十年的文章，到了即將出版的現在，世界在因西方當代文化宰制之下走向窮途末路，已到了危及人類生存的嚴重地步。今日忽然覺得我對它的「批判」是太「客氣」了，應該是對它控訴、抗議、聲討乃至鳴鼓而攻之才是。

我必須表達對西潮的聲討，但本書出版在即，此處不及細說，只能簡略而扼要的表達我現在的心聲。此文的題目或許應為「全球應聲討西方近現代文化之流毒，是時候了！」。

我大半生寫作，多有關中西文化，對西方尤其二戰後的美國文化，多所批判。但時至今日，兩岸三地中國人的社會與文化界，崇洋媚外，臣服西方文化，甘願追隨者還大有人在。其實，人類的生存環境，已出現極大危機，顯示歐美近現代文化的本質與全球化擴張是造成這個危機的確鑿原因，各種反省、誠告之聲，雖不絕於耳，但太微弱。尤其美國民主制度破敗，選出狂人川普，世界更急速沉淪。

我看到今年芝加哥等地急速暴寒零下五十多度；我看到新聞報導人類衣服之浪費、糟蹋以及焚化時的空污等等不勝列舉的人類放肆與愚昧的現象，強烈感到西方文化文明之罪孽，不應再由它領導這個世界，人生不應再追求物質生活的效率、舒適與不斷「進步」，不應無限追求經濟的發展與地球的不斷開發，應該鼓吹清貧的生活，節制的美德，倫理的社會，以崇尚精神價值為人類的皈依。地球是人類千萬年今日與明日未來子孫的共同資產，不應由近兩三代人揮霍、破壞而斷送了未來的生機。物質的消費過多，應該看作是個人、社會、國族之恥辱；精神創造才是個人、社會、國族之光榮。地球資源有限，不論何種能源，都要有限制的分配，全球要以種種制度與律法來促進節約，杜絕奢侈浪費。譬如衣服，不容許有錢人過分糟蹋，有一天應像六十年前大陸物資困難時發布票、糧票，才能杜絕當代富人過分的不公平的消費。這不是玩笑話。一切的生產不能危害人類集體的生存環境，不能糟蹋地球共有的資源。如何引導人類改變目前這種極庸俗與墮落的商業化的文化與生活，使全人類轉而追求精神的智慧的創造。在哲思、學術、知識、文學、品德、藝術、體育、修養、宗教等等有益身心的遊戲與娛樂上創造更高的文化。這不是高

調，而是人類避免毀滅的生路。

我這本拙著，以探討、批判西方現、當代文化為起點，若能激發起重新認識、正視、檢討西方文化有害的所在，為人類全體探求明日新的文化做最基本的預備，則深感榮幸。

在上世紀末，加拿大著名的宇宙學思想家約翰・萊斯利（John Leslie, 1940-）寫了一本《世界的盡頭》（The End of the World），許多科學家、思想家論證了人類世界的危機，它不是宗教的預言，而是很嚴肅的學理的論證。我們也已看到地球與人類社會的種種驚心動魄的危境，我們對現、當代西方文化的擴張與泛濫，對物質世界與心靈世界的雙重禍害，人類如果沒有反省與阻絕之決心，我們的一切將很難逃避滅絕的危境。

（二〇一九年二月己亥新正初五在碧潭）

自序（四）

這本書已破紀錄寫了三篇自序，現在又不能不寫第四篇，因為我今天讀了專欄作家林沛理的文章。美國從天使，至今已變魔鬼。此文有助於理解我在文化藝術上對美國的批判。

香港七十年來出了許多傑出的專欄短文作家，就我與香港數十年來蜻蜓點水式頻頻的接觸，林沛理是我長年觀察所見香港評論家中最敏銳、博學、精準、有個人見地的天才。他中英文俱佳。今天《亞洲週刊》他的專欄「薄評厚論」只佔一個頁面，有二篇短文。其中〈醜陋的美式資本主義〉，點出了美國靈魂的醜陋不堪，不啻為我這本強力批判西潮，尤其批判美國文化的拙著助陣。許多人不一定讀到林的文章，這裡摘刊以饗讀者：

美國的資本主義制度一再露出猙獰的面目和醜陋尾巴，令人無法視而不見。

日本的智庫組織東京政策研究基金會（Tokyo Foundation for Policy Research）去年發表一份

報告，題為《重新檢視美式資本主義》（American-style Capitalism: A Reexamination）。報告提到二〇〇八年爆發的次貸危機和川普當選總統，說這次「巨大的失敗」（epic failures）足以證明美式資本主義有嚴重的內在缺陷，其他奉行自由市場經濟的國家倘若蕭規曹循必會重蹈覆轍。

哈佛大學商學院教授蘇波芙（Shoshana Suboff）用「監控式資本主義」（surveillance capitalism）一詞，形容以谷歌和臉書為首的美國科網公司如何以搜集、開發、分析和販賣用戶的數據賺取天文數字的利潤。這些公司對普羅市民監控無孔不入，早已超越反烏托邦小說和電影對「老大哥」的描述。

小說家厄普代克（John Updike）認為，美國的社會挖空心思，無非是想人過得開心（America is a conspiracy to make us happy）。這樣想未免天真，倒不如說美式資本主義是一個富人剝削窮人和聰明人詐欺蠢材的遊戲（America's capitalism is a conspiracy to exploit the poor and profit from the stupid）。

在美式資本主義制度下，從政者不是「為善者」（do-gooder）而是「向上爬者」（social climbers）；目的不是服務大眾而是大富大貴。傳媒報導，前副總統拜登（Joe Biden）收取美金二十萬，為一個與共和黨有密切關係的組織舉辦的活動做主講嘉賓。《紐約時報》估計，他卸任兩年來，單是演講的收入已有四至五百萬美元。

前總統歐巴馬卸任後，忙著與好萊塢影星、互聯網巨頭和億萬富翁坐超級遊艇享受

人生。他跟妻子蜜兒與企鵝藍登書屋（Penguin Random House）簽訂的天價出版合約金額達六千五百萬美元，破盡紀錄，遠遠拋離另一前總統柯林頓為寫白宮回憶錄所得的一千五百萬。他們夫婦二人跟拜登都是創新藝人經紀公司（Creative Artists Agency）的客戶。

早前他收取一家投資銀行四十萬美元演講費的消息傳出，輿論譁然。這其實是大驚小怪，競選總統是燒銀紙的遊戲，歐巴馬兩度參選，金融界和華爾街都是他最大的財主，捐款總額高達二千五百萬美元。難怪歐巴馬執政八年，即使面對排山倒海的確鑿證據，對金融政策的千瘡百孔仍然假裝沒看見，對華爾街的大鱷和既得利益集團碰也不敢碰，要知道，向上爬者的本能是攀附權貴而非得罪權貴。

今年是二〇一九，兩年來美國總統川普對全球的狂妄肆虐還未完結，請看美國的未來將如何了局吧。

台灣知識人、藝術人與官商名流，崇洋媚美，認同者多，批判者少。有學識還要有道德良知，有愛憎，有血性，才有鏗鏘的文章。林沛理是深有見識者。

（二〇一九年二月二十二日在碧潭）

第一輯

昔我往矣，楊柳依依

（1964—1999）

水墨畫的現代精神

這個題目在我心中有二個問題，一是究竟水墨畫與現代精神有何聯繫？一是為什麼墨色足以有單獨負起支配繪畫上的色調之能力，而使我們得以無感其缺陷，而觸發起對於中國畫如何邁向現代的探討，奢望起拋磚引玉的作用。

水墨畫如何形成？一般說由於宣紙與水墨毛筆的造成。然中國人何以為選取此工具以為繪畫表達手段？或說中國人對人生抱清高超塵的「寫意」的態度，對客觀世界的看法，是直入宇宙內心而反觀之，故其飄飄然的感應，在表達上無取乎西洋畫的透視解剖之苛刻，也不屑於彩色形相之牽礙，而以提取物象精神，寫我心之境界，故此水墨畫從唐宋以降至於元、明、清，發展為文人畫之特殊形式，終居中國畫之主要地位。

水墨畫之最大特點，在於物象之形相與水墨在宣紙上奏出的意求表現之效果，有形神兼備的奧妙關係，水墨的滲化所造成的境界，不但不拘於物象的形相，而且有時有意想不到的奇妙的情趣，自成其美之構成，故純熟高超的技巧，真正能點化宇宙萬物，於一砂一石一草一木中變化成一獨立自足的美感世界，我們試玩味八大石濤的作品或高其佩的指畫，其水墨的情趣遠遠超越了

「寫形的準確」之趣味，而建成了藝術上的最高成就，齊白石常說「意在似與不似之間」，這不似而似正是藝術的創作與鑑賞的準則。

當這種技巧向極端發展，便走向玩弄筆墨，不知所云的路子上去，中國水墨畫未曾像西洋畫一樣走上了純抽象的道路，因為在不似而似的境界中，尚有廣大的天地可供我們潛泳；而中國畫的另一特質——文學的意蘊，必借重於可感的境界以發揮之，故純抽象的西洋畫，他們只做到了新藝術規律的探索，舊秩序之破壞，新形式的美之建構，而難以與中國水墨畫同一功能，故若從內容的豐富與意義深遠方面說，中國的水墨畫比起西洋抽象畫則過之。而對於「寫形的準確性」之厭棄，注重物象的精神之提取，以及水墨滲化的神祕，奇幻的種種抽象的雋永的意趣上，我們感到水墨畫與今日美術的思潮有暗合之處（我在這裡只提起一個感性的認識，若問何者為今日美術思潮之傾向？現代精神為何？則這龐大而不可定論的問題，不是一篇小文章所包涵的），也即水墨畫足以為今日時代的中國畫家用以表達其思想，但水筆墨的技巧，尚需要突破原有的成就以創建更新更豐富之手法。

關於水墨畫與現代精神之聯繫之外，我還想到它與禪宗的關係，可惜禪宗太神妙，故只能簡略一提：大概因為水墨畫寄託了為遠避現實苦悶的超塵以求解脫的思想，故水墨山水畫家有許多也就是講求禪道的人，如王摩詰是為魁首。故中國哲學中的「無為」、「靜觀」、「禪脫」……這些名詞，一直也是畫學的最高追求境界。

其次談到為何墨色足以有單獨負起支配色調之能力而使我們深感其飽滿無憾？若從色彩學上

去探求，則可知黑色為一切色之混合，我們把水彩的紅、藍、黃三原色混合，若不因顏色的化學上的意外變化，照理論來說，便應得到真正的黑色，故可知黑色能包羅宇宙萬色，它自身已達到圓滿無缺，為其他任何單獨的色彩所不能具備的特性。到作畫者不作多種色彩時，倘以一種色彩來應用，必採用黑色，固然蘇東坡有「朱竹」的嘗試，但那只是一特例，事實上絕少那樣的作品，而在山水畫中是絕不採取的。

我們在感覺上因了色彩學的原理而使我們對黑色有一種圓滿無缺的感覺，這感覺分析起來雖由於色彩學的原理，但我們卻是天生對黑色有完美滿足之感，其次，由於我們的經驗、習慣，聯想而來的種種不同感覺，使我們感到黑色有嚴肅、含蓄、莊重、力量感等感覺。而黑色沖淡後的灰黑、灰、銀灰，以及水墨畫中佔很重要的地位的，由黑而生的白（即因黑的不曾佔據而顯出的白紙）這些色彩，由濃到淡，在明度上的漸漸遞昇能代替千萬顏色的變化，而巧妙地在我們的視官上取代了色度的感覺（中國畫論中稱墨分五色或六彩），如墨筆的牡丹，技巧高明時可以感到它如有色彩一樣。在西畫的素描中，木炭的運用不但要表現出物象的體積、空間，甚至要表現出物象的色彩感，這也可見出黑色的奧妙，要達到此奧妙需要高度技法。

黑色在中國又叫玄色，這個「玄」字便是「富於奧秘」，可知黑色自來確實有它深邃玄妙的特性，用它以捨棄一切色相的炫惑，以達到明淨、崇高、渾然、賅括。這些是我所理解的意義，我感到它與我們所追求的藝術理想很合拍的。

中國畫以水墨為主，固有無限光明遠大的前途，但在近代以至現代，它在因襲的小徑上迤邐

躓步，以至於毫無生氣，更談不上時代氣息，今日我們正應把握時代的精神與民族藝術的特色，加上自己的創造，把它推向一個前所未有的更高境界。

（原載台師大《崑崙》一九六四年六月）

後記：本文是我最早發表文章之一，時在大學三年級，二十三歲。

傳統與現代

中國五千年歷史文化儘管可以自傲，然而，過去的終究是過去了，雖然它經歷了悠久的歲月，但以「現代人」的眼光看，成為過去的東西，有如已謝的曇花，不論其曾經顯現的形象何其美妙，過去了就永不回來，若獨自沉湎於往昔的光榮中，便是自我陶醉，近乎自欺。我們這一代不應再滿足於以往的回憶與誇耀，不應只兢兢乎這個傳統的保持，而應積極地肩負起更重大的任務——繼續開拓中國畫的領域，使中國的繪畫藝術重放光芒於世界。

儘管說在古代中國畫有過光榮的成就，但近代以至現代的中國畫早已失去創造的光輝，這並不是說我不愛好中國畫（讀者諸君中，或許有人知道我是從事中國畫的），事實上，正因為我對中國畫有十分的熱愛，當我見到它的瘡疤纍纍，才更加痛心疾首；也唯有此心情，才使我產生了挽救的決心。

許多人在維護傳統，他們以為盡一生之努力尚且不及古人萬一，何能輕言創造；許多人在詆病傳統，他們有一部分是熟悉它而欲圖超越它，有一部分人是不屑仔細認識它，而「信心」十足地正在或自認已經「超越」了它。對於這樣複雜而又不若「是非問題」那樣有單純的答案的問

題，欲求解答，沒有切身的經驗與感受，實連深切的了解亦不易獲得，遑論求解答？我願將我對傳統的認識，略述如下。我先得聲明：事物的優點，時常伴隨著缺點而俱存，這優點與缺點，正構成其特點。優點與缺點，當然產生好歹的概念；但特點便不帶好歹的概念。我下面多數是自特點中找出傾向於缺點方面來試圖揭示與探討。

崇奉傳統，一如封建社會的「世襲」制度一樣，中國人性喜「祖述」。這種將舊經驗編為空泛的理論（有時甚至是歌訣式的），而加以崇拜，於後代成為一種不容越雷池一步的金科玉律。

譬如中國畫的「用筆」，自古以來已成為一固定的操作公式。從畫具與承受材料（紙、布或絹帛之類）的關係上來觀察，中國畫遠較西方繪畫注重「方法」，用筆的規律就產生許多規律性的技法，使達到筆簡而意賅，是一大優點；然而久之則成為一種約束活潑創造力的繮鎖，其害處幾至扼殺了繪畫藝術的生機。試想中國畫技法中的勾、皴、染、點以及由此而分出來的技巧上的繁多名目，使後人於提筆落紙之際受到許多既成觀念的束縛，唯恐冒犯法度，而這一整套運作技術（也即是永遠不求變的、陳舊的「藝術語言」）往往失去它在創作時充分表達物象的形神、又簡賅生動的優點，倒成為游離於物象形神之外，空懸於概念之上的一種形式上的規則。中國畫技法上的這些名堂（譬如什麼皴、什麼點等等）是西方畫家所不能理解的。這種公式化的技術，使後學以為中國畫有捷徑可循，不必如西畫由對物象的觀察、描寫進而表現來逐步學習，而可直接從「畫技」上著手。西方繪畫史上找不到一部像「芥子園畫譜」一樣的「藝用大辭典」，從這一現象上可以獲得認識中國畫技法的資料，正足發人深思！

37│傳統與現代

其次，我們來談談中國畫家的「雅俗」觀念。傳統中國畫家有二個術語，即是「入畫」與「不入畫」，譬如花卉中的梅蘭竹菊，稱為「四君子」，最堪「入畫」；白菜蘿蔔，是粗俗的蔬菜，自然「不入畫」。傳統的「雅俗」標準，是以前人的成見為依據，正如作文章求其有「出處」然。尤其山水畫，往往以隱士思想為寄託，寫淡泊自甘的心境，寄託其虛無縹緲的思想，不管畫者是否有此感情，它已成為「雅」的標準，不是這樣的，就離「俗」不遠了，或者謂之有了「煙火氣」。此種不求進取的隱士思想，就是中國舊時代文人主要的精神傾向，直到了現代，這種傳統的觀念仍然支配了山水畫的精神領域。姑不論這種思想之價值如何，失去獨立自主的精神，附從於古人，就完全不是藝術家應有的率真的態度。比方說，今天的自然景物，因人力的改造，已經有了許多變遷，畫家的情思脫離了賴以寄身的環境，他的情感與思想領域中就只有「懷古」二字，而一味潛泳於古人的境界中以或明或晦的摹仿為其表現，如何談得上其中有畫家深刻與親切的感受？這種仿古製造出來的「靈感」，如何有真情感？

有人說張大千在橫貫公路的山水畫中畫峨冠博帶的古人失去現代精神，一位文藝理論家答覆說如果改畫西裝革履的現代人豈不就很不「調和」了呢？我以為這是俗套之見。他為什麼不批評張大千所使用的仍然是陳舊的「藝術語言」？陳舊的「藝術語言」連描寫西裝革履的現代人的能力都沒有，更不必言「表現」。如果山水的背景仍然使用陳舊的「藝術語言」來表現，徒然加上現代人、現代建築，不但不可能表現現代精神，而且會弄成令人人啼笑皆非的結果！如果說不「調和」是不「雅」的一個因素，那麼新的「雅」的觀念應該是新的「藝術語言」建成後的成

果。「雅俗」是沒有永恆的標準的，唐代壁畫中雍容肥碩的婦女與清代曹霑筆下弱不禁風的林黛玉，是二個時代的標準美人。可見「雅俗」是時代觀念的產物，在今天，誰也不會以為古代的「三寸金蓮」是「雅」的。中國畫的裝飾成分過多，是邁向純繪畫之一大阻礙。它一方面過於注重規律性，再就是受到宗教美術裝飾趣味的影響。中國畫分「工筆」與「寫意」，這種稱述竟分立成科，是一種匠藝式的名目。其實，工筆畫有最顯明的裝飾性，譬如工筆人物、青綠山水（甚至以金粉勾填，叫做「泥金」。）完全近於裝飾美術，而與純粹繪畫的本質，已隔了一段距離。

有人以為中國畫有豐富的文學意蘊，是它的優越性之一，我以為作為傳統中國畫之特點是對的；若說它就是優越之處，亦不盡然；因為純粹的繪畫並不是非借助於文學不可，而以文學意旨為依歸的繪畫，插圖是也，插圖與純繪畫，在價值上，又不能同日而語了。我們現在所能見到的，最古的一幅楚國帛畫，畫的是一鳳一夔相鬥，下有一女子肅然禱告。鳳夔相鬥，暗示善惡相爭，禱告的女子，祈求善戰勝惡；其次如顧愷之的《女史箴》圖卷，形式有些近乎今天的「連環圖」，旁有文字註解，這都是最古老的中國畫的樣子，但這種作風到現代還未見如何超越，不能不說中國畫長期以來充當了文學的附庸，喪失了獨立性，實在是中國繪畫的一個很大毛病。等而下之的是一個傳統相沿的文學標題（比如「寒林策杖」、「秋江漁隱」、「踏雪尋梅」……等等）祖孫世代畫人為之作「圖解」，歷史上不計其數的這一類傳統性的「作品」，便更加失去繪畫的精神了。

「文人畫」裡頭的陋習，以及「書畫同源論」的流弊，也是使中國畫停滯不進的一個原因。

「文人畫」，若從我們今天以純繪畫的見地來看，它並不夠稱為真正純粹的繪畫。舊時代的文人畫家以作文寫字的毛筆，信手寫來，逸筆草草，或自娛，或贈友，時常談不上有什麼深刻的主題與嚴肅的創作態度，作畫時有時是很不認真的，缺乏嚴謹的繪畫造型；而題識之多，有時幾乎是以文字為主體，畫只佔一個附屬的地位，而筆墨形式趣味的玩弄，時常陷入唯美主義與潦草空洞之境，與西洋古代繪畫相比較，人家那種嚴整的技巧方面的長處，使我們覺得赧顏。至於書畫的關係，我以為中國畫的筆法以書法的運筆規律為其基礎，若超離習慣的成見來看，這對於純繪畫本身，毋寧說是加上一個束縛，它使繪畫技法自身的活潑自由遭到「條件」的限制。

色彩之貧乏，是外國人對中國畫的第一印象，也正構成中國畫之特色。中國畫無取乎物象色相之繁複，而以主觀之「淨化」手段陶煉之，故色彩不隨光線之變化作客觀的摹仿，中國畫的色彩多以物象的固有色為根據，如果有變化，色依畫面氣氛與需要而定，完全是主觀的。但無可否認，中國畫的色彩之單調，永遠是花青、籐黃、赭石等幾種，而用法又如「筆法」一樣，自古至今永循一套既成的公式來運用，也是毫無進取之處。這方面，便不能強以「中國國畫之特色」為辯了。中國畫的色彩學，需要重新研究，使之單純而不單調，淡雅而不貧弱，何嘗不可能創立一種濃而不滯，麗而不俗的風格？

再談到中國畫的格局（包括構圖、書法、圖章之運用及裝裱等），傳統的中國畫也早已僵化了，中國畫人講「胸有成竹」，一切題材、構思、構圖乃至技巧均貯諸襟懷，如陳年老酒，一要製作，伸紙揮毫，立等可取，試想其間還有多少創造？

儘管我們當中有對傳統深惡痛絕的人，但想「跑步」，他終免不了背著「歷史的重負」，站立於數千年的歷史背景之前，你便已離不開「傳統」。我們在藝術領域中的努力，並非特為破壞傳統而來，傳統不斷演革、刷新與發展，破壞它，又創建它，這種推動文化發展的程序，本身亦就是「傳統」長河的綿延。

文化是纍聚的，漸進的，繪畫的變遷也如是。西洋繪盡史的變遷，與時代思潮密切相關，它不停地進展，而脈絡分明；觀諸我們自己，明清以來，一如堅冰的凝固；今日有人欲使此一如堅冰的凝固體一發而為蒸騰的氣體，我以為或者不如他們想像中那麼急捷，中間或應有「液化」的階段。我倒不以為中國畫由現在到未來必定會走今天一些青年畫家盲從冒進的路，而能獲得輝煌的成就；我想，保守與狂妄都不是穩健的態度。從傳統出發，如何接續、推展，以至重新創建，方是我們的目標。未來的中國繪畫，不應追摹現代西洋的抽象形式為己足，我深信中國繪畫在唐宋以後必會產生一個新的高潮，而這個高峰的到來，必定要由傳統特質中揚棄那些千年來的束縛，發掘中國畫更深的內在。如僅據天外一陣風，急轉風帆，往往是借用了西洋畫作骨架，套了一件中國畫的外衣，這是一幕欺人的傀儡戲，卻並不是中國畫的出路。

抽象藝術所表現的是內在情感的發洩。我感到現在的中國現代畫以抽象為表現形式的作品內容非常貧乏。譬如看某一位的作品，看完一幅已可概括其全部，看完全部留給人的印象也只有一幅的印象；原因是內在的空虛，不能叫每一幅作品均有其不同的生命。我們以為一位作家於一時代中要有獨特的風格，而他自己所創作的每一件作品也應賦予它獨自的生命，不然的話，那作家

的作品便只是一種特殊的「製作技術」的一批手工藝製品。老實說，繪畫技巧本身是末技，繪畫的價值主要在於筆墨「背後」是否隱藏著思想與靈感，故我以為中國的現代畫還不只是形式上能否抽象的問題，不至於潑、擦、薰、貼、釘、啄、撕、燒、澆、刷……等等無窮的技術能否搬演，這些僅是皮相之論！我想如果作家有什麼要表達的，並不是一定非用這種新奇的形式技術便不能表現現代感想。有些人千方百計在「擴大材料領域」，原始材料（如木屑、布、繩、鐵片、釘、廢紙片、舊新聞紙……等等無所限制）的大量運用，我以為這種以「嶄新」求達到驚世駭俗的手法，過量了總是下乘。黑格爾論到藝品的高下說到藝術所憑藉的物質基礎愈多，則品愈低，愈少則品愈高。此見地或者頗值得我們借助於思想時的參考，它不失為一精到的見解。當然，方法與形式，不應停留在一定的限制之內，因為藝術是最要求自由抒發的，但我以為內涵的空虛，就談不到建立什麼「現代的繪畫」，我說的這個空虛，許多人會否定，他以為絕不空虛，或更有的人以為此空虛亦一種內涵，但我要說：真正的空處，沒有內在的靈命與深刻的思想，沒有嚴肅的態度，沒有強壯的形式，虛虛幻幻，唯依賴口頭或文字的自我標榜，生硬地賦予作品許多「玄機妙理」，強作解人，不歡迎別人的意見，強人所同，這種種，不是探求藝術的正途！

當世藝壇作家極大的興趣是在往橫闊去舖張（即是派別、主義的創設上），不太肯往縱深方面下功夫，一切只是時潮的永光波影，明滅無定，聲勢儘管粗大，生命終是短促。

在今日有關藝術的批評，我們有一些一手握畫筆，一手持批評的筆的「批評家」。本來也無不可。不過，批評家無如創作家之靈幻；創作家無如批評家之冷峻。前者更傾向於客觀；後者更

傾向於主觀，若欲強集一身，他必要在充沛的感情之外，具備清明的理性。藝術批評，它需要堅定的思想，鑑賞的眼光與清晰的文字；模稜兩可的、混雜的、不適切的、晦澀的、故弄玄虛的、不負責任的「抽象」的文字，是我們當今所看到的批評文字的特點，正如藝壇本身的貧弱一樣，批評力衰頹的時代，也正是表示了創作力衰頹的時代。關於晦澀與故弄玄處，英國哲學家洛克早已說過：「含混的和瑣碎的語調，濫用的語句，多少年來一直被認為學術的玄秘。不易解釋的，錯誤的使用了的名詞，它們很少意義，甚至是毫無意義的，但大家卻全都理直氣壯地一定要把它們看成是學問的淵深和想像的高超，那些說這話和聽這話的人，我們很難說服他們，使他們相信，這些名詞只是無知的掩護、和真正知識的障礙而已。」

我們清楚地意識到現在的中國美術界如大劫後的空虛，此時藝術界各種形形色色的表現與交互駁雜的論調，是一個醞釀期中的現象。自然，走在前面的人，沒有偏頗便難有衝力，同時，走在前面的人的功績正止於此種衝力所帶來的影響，或說它引起了開墾的「氣氛」，而不在事業本身，他們容或為探路者，可以在走不通處插上警告牌，為後來者指引。也許這就是今日各種形形色色的表現與交互駁雜的論調在未來歷史上存在的價值，但我還看不見中國的「現代繪畫」已有接近成功的端倪，事實上，太少的人、太少的努力、太荒疏的了解、太匆促的醞釀、太片面的見地、太草率的自負，都尚未能使它在世界藝壇上立一柱經得起搖撼的民族藝術的旗幟。

我這篇文章，企圖把我對「傳統」、對「現代」的感想寫出來，我想由我一己的見地來剖析這二方面的情狀，看看中國畫自古至今的生命是如何延續的，正如其他的文化現象一樣，一度的

飛黃騰達而自滿，而停滯，而衰退，它亟需新的生機。我想我們若能深知自己病症的癥結所在，幡然醒悟，努力自省方能帶動我們產生重新建設的決心與信心；至於如何建設，必須一步步的努力，它未來的面貌，不是任何人所能武斷。它可能有種種姿態出現，但骨子裡應有一完整的精神：是「時代」的，是「民族」的。

我以為一方面要切實地認識中國畫的特質，一方面要勇於批判；一方面可以借鑑世界藝術的發展，這些都是建設現代中國繪畫的可參考的門徑。如果淺薄地仍以往日中國畫中出塵超世，空靈縹緲的道家思想，或以所謂的「佛家禪的靜觀精神」為傳統中「寶貴」的資源，再抄襲西方的抽象以至更新近的畫派的技法，拼湊之而謂為「中國現代畫」之誕生，則中國繪畫將又跌入另一悲哀的命運。

（原載台北《聯合報》藝術版，一九六五年七月三日）

後記：這是我大學畢業那一年，是台北最早對於中國的傳統，遭逢西潮的現代，最初的反應與評論。當年我二十三歲，第一次刊大報藝術版頭條，鼓勵了我一生筆耕生涯。當年用的題目是：中國畫的運命。

中國繪畫五題論辯

近年來有人以為中國山水畫傳統、中國文人畫與現代西方的抽象主義，超現實主義是相通的。持著這個信念，並行諸「創作」，於是他們的「山水畫」或「水墨畫」就成了「中國現代畫」。我們應該尊重自己的傳統，但對於傳統的精華與糟粕，未及確切認識，而作含混，武斷的附會，這在知識上是不誠實的，縱使有一時宣傳的快感，但對於中國繪畫藝術之發展，是有害無益的。本文提出若干較重要的問題討論之。

一、中國畫山水傳統之歷史觀

人類廁居自然，而自然之作為藝術表現之題材，中外歷史上一致的現象是它遲遲未為表現之

正題，僅為人物之陪襯。就中國畫史上來考查，中國風景畫（中國人特以之「山水」名之）之發軔期，大致有如下幾種學說：

唐代大中元年（八四七年）張彥遠在其《歷代名畫記》中提出的：：

魏晉以降，名跡在人間者，皆見之矣。其畫山水，則群峰之勢，若細飾犀櫛，或水不容泛，或人大於山。率皆附以樹石、瑛帶其地。列殖之狀，則若伸臂佈指。詳古人之意，專在顯其所長，而不守於俗變也。國初二閻，擅美匠學，楊展精意宮觀，漸變所附。尚猶狀石則務於雕透，如冰澌斧刃。繪樹則刷脈鏤葉，多栖菀柳。功倍愈拙，不勝其色。又于蜀道寫貌山水，由是山水之變，始於吳，成於二李（即李思訓、李昭道）。（見中華叢書「美術叢刊」第二冊《歷代名畫記》中之〈論畫山水樹石〉）

這一段話，不僅是張彥遠對自魏到隋唐數百年間中國山水畫史之批評，而且是他認為唐代以前的山水畫未曾卓然成科，不足以言發軔，須到吳道玄，二李而算開始。

這個「二李」發源說是第一種，也是最有影響力的學說，以後千餘年，中國山水畫家自唐的李思訓起列舉至馮觀、巨然，也未超越張彥遠之見解。至明朝王世貞的《藝苑卮言》談到山水，劈頭就料，無若何文獻突破此說直追前代以溯其真源者，如宋朝《宣和畫譜》把山水畫家自唐的李思訓

說「山水，至大小李一變也」。大小李之前如何？他並沒能供給我們一點材料。

次為余紹宋氏之「案山水畫實以少文開其端緒」之說（見《書畫書錄解題》卷二）。少文即六朝劉宋時代的宗炳，字少文，南陽涅陽人。每遊山水，往輒忘歸。凡所遊履，皆圖於室。謂人曰：「撫琴動操，欲令眾山皆響」，著有《畫山水序》。俞劍華在中國繪畫史中僅稱其為中國山水畫論之祖。因為山水畫論，在宗炳以前，只有晉顧愷之有之，若論「陳義之精奧」，欲推山水畫論之原，應該以他為祖。後宗白華氏又以為「中國山水畫的開創人可以推到六朝劉宋時的畫家宗炳與王微」。總之，至此山水發源期已自唐推向上直達六朝。此為第二種學說。

第三種學說，即是日本大村西崖氏在《中國美術史》中言東晉「山水因當時不甚發達，故無皴法，只極古拙。」至鄭昶氏更進一步把山水畫之祖推為東晉的顧愷之，他說：

如衛之弟子有顧愷之者，相繼崛起，兼擅佛畫，及其他人物畫，更別出心裁，為山水傳真。於是山水畫始由人物畫之背景脫胎而出，獨立成門，實為我國繪畫進步史上開一新紀元……故有我國山水畫祖之稱焉。（見鄭昶的《中國畫學全史》）

近人①更有將顧愷之的《畫雲台山記》頻加研究，不但將九世紀末張彥遠以為「自古相傳脫錯，未得妙本勘校」的《畫雲台山記》（及顧愷之的另二篇）斷句而明解其意，並且了解記中所述「畫雲台山圖」的構思、構圖乃至技巧的大略、證明了其經營之生動，布勢的成熟，則遠於宗

炳、王微之前近百年的顧愷之能為山作水如此的寫照，可見山水畫始於東晉無可置疑；而且欲究其濫觴，尚必應上溯漢魏了。

可惜顧愷之的《雲台山圖》早已不見，故後人仍附會於張彥遠的「大小李」發源說。但究其實在，到二李時代，已到山水畫的盛期了。譬如晉唐之間的隋朝已有展子虔的《遊春圖》（見故宮出版），成為今日可見到的最古一幅山水畫。展子虔在中國山水畫史上是一位重要的大家，他承顧愷之後，啟大小李將軍之先，元朝湯垕譽其為「唐畫之祖」（見《畫鑒》）。明朝張丑在「清河書畫舫」中又說：「展子虔者，大李將軍之師也」。

不但唐朝二李有所師承，顧愷之、陸探微諸大家之前的漢魏，雖無史蹟或文獻可考定山水畫演化之痕跡，然從一些旁證或側面的觀察，也足以追思山水畫更原始時期之情狀。

首先，可從伏羲八卦的天地風雷水火山澤，即為自然現象的符號考察起，至甲骨文字及古籀銘文，都是自然現象之簡略描繪；所謂中國的「書畫同源」論，亦莫不以此為肇始之證。再如殷商周銅器時代的紋樣多有「雲文」、「雷文」，自然現象藉實用器皿的裝飾而帶入人類生活中。周朝玉器的「鎮圭」者，便雕鑿四鎮之山，用山的形象，表最高的爵位。夏后氏遺制的「山罍」，刻畫雲山之形（西周禮鄭註）。明朝陳繼儒《泥古錄》中言其曾諦審「周玉」：「中刻一小山，四面繞以水文、四寸長，此冒圭也」。銅器中有刻畫屋宇樹木形的采獵壺及鈁，而漢綠釉陶器的「博山鑪」及其同時代陶器的造型，據見者專家云：實使我們流連它那彷彿唐人山水鉤斫有力的線條惑。至於漢畫像石、漢磚

畫、碑闕、漢陶、楚墓漆器紋樣，更有助於我們了解中國山水畫初史「草昧期」的面目，以及其對於後來發展之影響了。

再說，屈原的〈天問〉，即對於「先土之廟及公卿祠堂、圖天地山川神靈琦瑋譎詭及古賢聖怪物行事」而發者（見王逸《楚辭章句》），則可知至東周時代山水形象已入於壁畫，不只作為器物之裝飾而已。而秦時有畫《四瀆五嶽列國之圖》之畫師列裔。秦始皇亦有「秦每破諸侯，寫放其宮室」以「作之咸陽北坂上」的畫師（見《史記》）。三國時孫權的夫人趙氏，將五岳列國地形，五嶽河海城邑行陣之形繡於方帛之上（劉向《說苑》）。以上種種，可見中國山水畫胚胎期已趨成熟，而到了晉代的顧愷之，他生於風物饒勝的江南無錫，有了如此的時代條件，他有像「雲台山圖」那樣精美之作，當不是子虛烏有之談。

中國山水畫的發達期是唐代，到宋為成熟期，各法大備的時代。自唐以後的山水畫史，我只引黃賓虹先生的一句名言，大略可以概括。他說：唐畫如麴，宋畫如酒，以後都如酒滲水，一代不如一代（大意如此）。我們可以這麼說，雖然歷代技巧屢有創設，然從繪畫思想上論，只是前代的迴光返照而已，甚至停滯不前，逐漸趨於朽腐。

二、中國山水畫之精神

宋朝沈括在圖畫歌中說「畫中最妙言山水」。清鈇詠論畫也有「畫以山水為上，人物次之，花卉翎毛又次之」。這種以「山水」為中國繪畫藝術之主導地位的傳統思想，在畫跡、畫史、畫論乃至今人腦中，都有昭彰的證據及深遠的影響。這種偏枯的主張是否是中國繪畫史上的一個嚴重缺陷（有人說山水樹木是個體性較小的東西，也就是個體美低的東西，可供考慮），我們且不作判斷。但若談中國畫的基本精神，必須以研究「山水畫」的基本精神為重點，庶幾無大謬誤。

我們上面已從畫史的敘述中了解了山水畫之始創在東晉，我們若再從魏晉時期文藝思潮及其時代思想的現狀作進一步的探討，則中國山水畫發韌階段的精神內涵便可瞭然。

考察中國文藝思想的主流，可說大半是莊老思想的天下，即梁啟超氏說的「老子『芻狗萬物』，楊朱『奚遑死後』之意也，雖我國二千年文學，大率皆此等音響，而魏晉六朝為甚焉」。這思想在漢朝文學中已可見其端倪。如「古詩十九首」所反映的人生無常，及時行樂；曹操的「短歌行」；都是這種消極頹廢思魏晉繼兩漢儒學破產之後，好尚清談，就是所謂「玄學」的思想。其原因，漢末的政治動亂，宦官外戚爭權，黨禍與黃巾的屠殺，加上胡族的亂華，直至東晉，兩百多年中，戰禍頻仍，而儒學自身的衰微，經不起曹孟德的「毀方敗常之俗」的衝擊，於是思想界大變。戰亂之中，學者無用武之地，備嘗痛苦，只感到人生無常，厭世思想由是而起，而道家無為的思想，正適合亂世心境。加以佛教思想的滲入，佛道兩家相糅雜，就是魏晉的玄學。

想的鼓吹。

厭世者藉老莊的高蹈思想以隱逸出世求解脫，在當時的清談風氣中，研究玄理，不外是逃避現實；煉丹服食者，更只是在「無常」的哀怨中一種掙扎。事實上神仙方術無補於事，於是詩文、自然、美酒便是這等人沉緬之對象，而老莊的自然主義得以在文藝上逞其無孔不入之勢，而成為中國文藝思想之主流。老莊的自然，即是天人合一的（汎神論的），無為的（率天然之性，絕人為之分），是一種消極被動的自然主義。老莊對自然美的認識，哲學上的因素多於美學上的，中國藝術因了此附魂，遂得一幽深高蹈之生命，兩者遂成水乳交融之狀。

最有名如阮籍、嵇康、郭璞、左思等詩人的歌咏大自然的詩，空前大盛，而這些自然的頌詩，多帶有神仙思想。東晉的陶潛，更是曠古絕今的田園詩人，他可以代表傳統中國人對自然的典型觀念。「自然是他愛戀的伴侶，常常對著他微笑，他無論肉體上有多大苦痛，這位伴侶都能給他安慰」（見梁啟超氏〈陶淵明〉）。六朝宋時的謝靈運，是被認為真正對山水加以深刻描寫的詩人，此後「山水詩」在中國文學史上才劃出一個地位。

我們再回到繪畫上來看，中國山水畫的創始者顧愷之正在這個時代。他的〈畫雲台山記〉中有「天師坐其上，合所坐石及𡒉，宜磵中桃傍生石間」等語，我們可以從這記載更明顯地了解到山水畫不但與道家思想有緣，就是山水畫祖師顧愷之的山水畫，本身就有以道家的故事為題材的。因為這「天師」就是張天師張道陵。中國山水畫與道家的關係，已可十分明白了。中國山水畫不只描繪景物之情狀而已，卻是有所寄託的，這個寄託離不了道家的思想。我們今天的「五月

畫會」亦有人在標榜老莊思想（見去年《聯合週刊》七月十七日），充其量不過襲晉人陳言而已。

我上面已指出，若欲談中國山水畫之基本精神，乃是老莊消極退避的自然主義（非僅指美學上的自然主義，亦指哲學上的無為與泛神論）中國山水畫之精神與道家的思想（尤其對文藝的觀念），是混和為一的。所謂「神馳清幽之境，心遊古樸之鄉」，這個精神之泛濫，也在是使中國繪畫長久以來與現實脫離的原因之一。

另外一點，老子的「大巧若拙，大辯若訥」，是說明道家反對人工技巧，主張放任自然的。視跌宕、生拙的作風高；畢現纖毫，細麗的格調卑。這與其說是中國繪畫技巧上評價之觀念，毋寧說是莊老哲學觀念陶冶下的繪畫思想。《莊子》書中有一故事：

「宋元君將畫圖，眾史者至，受揖而立，舐筆和墨，在外者半。有一史後至者，儃儃然不趨，受揖不立，因之舍，公使視之，則解衣般礴，贏，君曰，可矣，是真畫也」。這故事就是說明他們放任性情，自由發揮的態度。不過，後來的中國畫家，只襲取了其中所包涵的消極放僻、狂怪驕矜的一面，這應該是可悲的。

三、中國傳統繪畫之特色

上面所論，是中國山水畫的發軔及其精神主流。談到中國畫的特色，即精神與表現的特色（內容與技巧），都應包括在內。然而這些特色也不是永久不變的。譬如在韓非子的時代，他們評論畫以寫實為絕對的優越：

「客為齊王畫者，問之畫孰難。對曰，狗馬最難。孰最易，曰鬼魅最易。狗馬人所知也，旦暮於前，不可類也，故難；鬼魅無形，無形者不可睹，故易。」

但到了顧愷之提出了「遷想妙得」，就是把作家的思想感情，「遷」入於所描寫的物中，而涵攝其神韻。可知到東晉的中國繪畫，近代美學的「移情作用」，已見諸理論，且付諸實踐。這個精神特色，一直成為以後中國畫的重要思想。如以形寫神，氣韻生動，不似之似等等理論，不出乎此中心思想。這一點尤其與古典時代的西洋美術，是河水不犯井水的。我們把這作為第一個特色來認定。即中國畫雖然在傳統中是寫實為主，但不缺浪漫主義的色彩。中國文人看不起院工匠氣之作，正為了維護與推崇這個特色。

第二，我們不得不提出「筆墨」的問題。雖然這個名詞已為古今人所濫用，毫無新鮮之感，奈何它確是一大特色，我們還只得提出來。自然這比較是形式技巧上的問題，但談起來它還是與精神內涵很有關係，也可說它與第一點的特色是血肉相連的。

我曾說過：「從畫具與承受材料的關係上來觀察，中國畫遠較西方繪畫注重於『方法』」，

這是指的「筆墨」問題。

因為這個「筆墨」的問題，又牽連中國書畫的雙關性。這方面的老論調，《畫論》裡面比比皆是。例如：

「書盛於晉，畫盛於唐宋，書與畫一耳。士大夫工畫者必工書。其畫法即書法所在，然則畫豈可庸妄人得之乎？」（元人楊維楨語）

近人李健說：「作畫不通篆籀，則無以作勾勒，不工隸分，則無以作點苔；不通草，則無以作雲水，且不知皺擦諸法；不通鐘鼎布帛，則不解經營位置之理。」又說：「作畫而不通書道，則其畫無筆；作書而不通畫理，則其書無韻。」（見《大陸雜誌》二十四卷八期）

中國畫中所說的「筆墨」，實質上就是在說明並鼓吹書畫同源論。關於「筆墨」二字的理論，《文星》去年九十期中劉國松的《談筆墨》一文已抄了過量的「古人言」，實則此一特色「自古以來便成為一固定的操作公式，久之則成為一套約束活潑創造力的繩鎖，其害處幾乎扼殺了繪畫藝術的生機。」（見去年七月三日《聯合週刊》拙文《傳統中國畫批判》）

第三個特色，我以為是中國繪畫中那超越現實的時空觀念。最淺顯的例子，便是把千里江山用重疊或橫展的方法，縮入一圖中。前者如董源的《洞天山堂圖》，范寬的《臨流獨坐圖》，明沈周的《廬山高圖》、五代趙幹的《江行初雪圖》，都是所謂「長卷」的好例。後者如夏圭的《長江萬里圖》、明張擇端的《清明上河圖》等等不計其數。以上二種形式，是超越空間的限制。超越時間的限制的，譬如四季花卉的大雜會。這第三個特色是中國畫浪漫色彩的成分，與西

洋古代繪畫的客觀冷靜的焦點透視法大相逕庭。我們的透視法可稱之為散點透視法。

第四個特色，是中國繪畫的主觀色彩。上面所提三點，都帶著浪漫主義的色彩，浪漫主義重主觀幻想。而我在這第四個特色中要談的是其他方面的主觀色彩。在造型技法上，中國傳統繪畫中，山水有荷葉皴、披蔴皴、斧劈皴……。人物有十八描，如高古游絲描，曹衣描，鐵線描……（見清迮朗的《繪事雕蟲》）。這些手法的主觀色彩都很濃。次之，我們知道中國畫不若西洋畫之重視光源的統一，不重視物體色彩在特定環境中的變化，而自由選取、支配光源。自由設色，或抓住物體「固有色」為表現，這是光與色上的主觀處理法。還有中國畫中裝飾的成分過重，除了筆墨富於規律所產生複沓的圖案感之外，山水的青綠、泥金；花鳥人物的工筆，重彩，山水更有界畫一科，都是一種工藝裝飾品一樣的作品。

最後，我再提出第五個特色，就是中國畫中的「象徵的手法」。這個特色有人以為是「超現實主義」的精神，自然是附和之說，事實上我們原有的象徵手法是很幼稚的。

我國最早一部詩歌總集，就是《詩經》，它裡面包含了三種技巧，即賦、比、興。其中比一項，就是中國文藝裡頭的象徵手法。在繪畫中，它也被廣泛地利用。可斷言，這個傳統的手法永遠大有可用處。然而，我不得不說，中國傳統中因為過於因襲與泛濫，使任何優越的精神與形式上的特色容易流入庸俗與淺薄的套式。比如：「四君子」以象徵高節；桃以喻壽；魚以喻年年有餘；鵲以喻喜；柘榴以喻多子多孫；高山流水以喻清高；畫超塵脫俗必是深山茅舍；畫空靈淡泊便是荒山蕭寺……內容、畫題、甚至格局，趨於因襲，它較之西洋的象徵主義（起於十九世紀末

法國詩壇興起的一派）之藉感官形象之混合，造成一種精神的空氣來刺激感情者，是不及的。而與破壞傳統美學觀念，摒除一切約束以追求一種幻夢似的潛意識以謀創造的超現實主義（一九二四年創於法國）更不可同日而語。因為我們沒有與西歐相同的背景之故。雖然超現實主義包容象徵的精神，但我們不能牽強附會。

我想任何人講中國繪畫的特色，總免不了有某些因主見的局限性所造成的偏差或遺漏，我自然也不例外。

四、文人畫之再認識

就我所知，過去論文人畫者以陳衡恪的〈文人畫之價值〉一文最受注意。去年七月廿五日《中央週刊》有莊喆一篇〈文人畫傳統〉的文字。他提到「超現實主義」，而對「文人畫」還是沒有說出一點真知灼見。後來八月八日中副又有一篇〈論文人畫〉，是駁斥莊喆的文字。此文還只是沿襲陳衡恪的「文人畫之要素，第一人品，第二學問，第三才情，第四思想」的調調。我以為人品道德之為品評文藝的標準，表面上好似在捧文人畫的場，言其「崇高」，實則本質上是降低了「繪畫」自身的價值。我以為今天不應從繪畫中劃分出文人畫，院體畫或匠人畫的畛域，因為我們認定繪畫自身的精神是完整的，獨立不倚的。我們更不能把文人畫作為現代繪畫的基本精

神。「現代畫」並不能理解為一個派別。因為在歷史演化中，它並沒有固定的意義。所以想從文人畫中附會出一個超現實精神，再把它往自己的「畫」中塞進去，以為就與「傳統的文人畫」拉上了姻親關係，同時也作成了「中國的現代畫」，事實上沒這麼便宜的事。

中國傳統的文人畫，自然指的是文人的畫，文人中固多清高之士，但並非都那麼清高，有許多是因世俗功利之爭失敗後消極退隱而走「終南捷徑」。我們常聽到的「文人相輕」，「文人無行」及一些荒誕的傳說，都反映了文人之中有一部分人有著似乎「清高」而實則不然的習性。這些習性，亦常帶到文人畫中，造成文人畫的許多疾病。即使文人真是清高，但我們談繪畫應從繪畫自身價值上著眼，並不能把文人的清高與文人畫的價值看成正比的關係。一句話，我認為「文人畫」有其優越處，也有許多需要批判和揚棄的東西。

另一方面，我以為中國之所以有「文人畫」，側面可以見出傳統藝術觀念對「繪畫」的獨立性未加重視，也可說中國繪畫之不健全，故認為以道德人品為唯一要素的「文人畫」才是中國畫道的「正宗」。文人畫便是標榜傳統道德的工具。故「文人畫」是中國文人藉以標榜其「清操」，附庸風雅的一種飄飄然的繪畫，是中國繪畫中一種體格，可是一種不純粹的繪畫。它在中國繪畫史上佔有的地位之長久，正是造成了中國繪畫長久的無氣力，與庸俗落後的狀態的。

說到文人畫的特色，首先是反寫實而重寫意的。次是以「水墨為上」的（即以水墨為主要形式）。水墨的滲化，造成寫意技巧上的優越性。水墨畫除卻塵世色彩的本相，作為「清高雅淡」的寄託。第三是寄情的，借物以寄作者之情。第四是文學的，因文人大都是文學之士，故文人畫

的文學意蘊特別濃重。第五是浪漫的。文人畫重想像，恣肆不羈，與寫實主義，自然主義相對。第六是諧趣的。第七是反院體的。第八是重視畫家道德品質的。第九是即興揮寫的，絕少嚴密的建構。第十是遊戲的，許多文人畫家都把畫畫作為業餘「遣興」而已，又有「戲墨」之稱。第十一是簡煉的，中國畫攝取物象簡賅的精神，又限於工具材料之特性，故簡煉是一特色。第十二是三或四絕合一的（即詩、書、畫或加上印章）。這就是書畫同源論在文人畫上的實踐，亦是文人畫外觀上最大特色。第十三是陰柔為主的，這是文人畫貧乏所在。第十四是以象徵手法為表現的。如前舉以四君子喻高節等，是文人畫的濫調，至今不衰！第十五是注重個性表現的。

以上是我重新認識「文人畫」的特色所列舉的結論，其間優劣利弊相雜。我特別提出第十二點即書畫同源論的流弊，使畫法受制於作書的筆法，實是中國畫之優點所在，亦為嚴重的疾病之癥結所在。因為規律的運行，形制的約束，於藝術活潑潑的生命，有扼殺之害，少匡導之益。

我之所以不以為品格道德為文人畫之優點，因為我們不能在繪畫（美學的）中談品德（道德的）。我們絲毫不否定道德於人生的價值，但我們不能狹隘的來理解「文以載道」，因為道德與藝術乃屬於不同的範疇。

五、莊喆、劉國松的牽強附會

我這篇文所提出的幾個問題，是被觸發的。我感到我們現有的藝術小天地，只是小生命的蠕動，正期待大生命的騰躍。在批評方面，亦是屢弱不堪。我有發抒己見的誠意。因為有人在所謂「中國現代畫」中涉及「傳統」，或以傳統作標榜，其間不正確的宣傳，實有澄清的必要。我這篇文字第一節是針對莊喆的〈山水傳統與中國現代畫〉（去年七月十七日《聯合週刊》）中表示出他錯誤的觀點及他文字的空洞和含混。第二三兩節是針對劉國松的〈中國現代畫的基本精神〉（《文星》九十四期）的錯誤與草率而發的。第四節則針對莊喆的〈文人畫傳統與超現實精神〉（去年七月廿五日《中央週刊》）以及一般畫家文人對「文人畫」的不深切或因襲的態度而說的。我相信一定有更多的人不同意我對「文人畫」貶多於褒的態度。但我希望我們首先應從健全的純繪畫的本質來想，或有利於了解並再認「文人畫」之本質。

事實上，背離了本土的文化根源，一個人是無法有吸取外來營養的能力的。一個反傳統的青年畫家，能回頭搜尋傳統的某些有價值的東西，作取捨的抉擇，是可喜的。然而傳統中有精華和糟粕。對傳統的東西的揀取，沒有立於現代思想作正確的選擇，又是相當危險的，其危險性即在於可能又陷入前車的泥轍，不知不覺又受制於傳統中的約束，喪失在「現代畫」創作中的活力。且生吞活剝地把精華與糟粕一股腦兒嚥下去，不自覺中已把許多傳統的糟粕當作「中國現代畫」的精華，這絕不是發展中國藝術的方向。劉國松是挑選了中國的「水墨畫」，他說：「要想征服

國際畫壇，祇有拿我們的所長，也是我們的王牌——有著深厚傳統與豐富經驗的水墨畫，因為這才是西洋畫家所無法與我們相比的」。這固然和他自己所吹擂的要建立「世界大一統文化」的理想相矛盾，而且我不懂為什麼我們必要有征服國際畫壇的居心？今日世界文化是交流的，征服得了嗎？征服的意義是什麼？更不明白「水墨畫」為什麼就是「王牌」？豈不與王維以來的「水墨至上」的陳舊觀念相同麼？在莊喆，他挑取了「文人畫」，他的煙幕瀰漫的文章使我們（我和我的許多朋友）無法理解，但我們約略知道他告訴我們，中國文人畫是很可取的，與西洋的抽象表現暗暗相通，而且文人畫有「超現實的精神」。如我上面所述，中國文人畫只有象徵手法，不能附會為象徵主義，更不是超現實主義。而且我非但不認為文人畫在今天很可取，而且認為在過去它也是中國繪畫中一個不純淨，不健全的風格。莊喆拚命為文人畫買一項法國出品的「超現實精神」之帽來給它戴上，事實上只能看出莊喆對文人畫與超現實精神都沒有了解，或者只有曲解。

另外，莊劉二位在文中喜提老莊、石濤。幾乎每一篇都要點綴石濤的一點唾餘而後得意。我不認為這些傳統不可貴，但發現傳統，更要有眼光剔抉而後攝取精華，而且沒有一成不變而可利用的。劉國松說：「中國繪畫的基本精神，就像鐵屑散佈在零碎的中國繪畫理論，如若我們要清晰地了解它，就必須經過一番磁鐵的作用，然後使這零碎的鐵屑變為秩序井然的聚集。」妙哉，劉國松的〈中國畫基本精神〉，是從「畫論」中去找的。試問「畫論」與「繪畫」是兩回事，如何可從「畫論」吸取「繪畫」的基本精神？這種混亂的、避難就易的思想，不是淺識，就是草率。即使「畫論」中就可直接提取繪畫的基本精神，那麼通過磁鐵那樣的「物理」作用，並

不是通過心智對知識的「化學」作用，這是搬弄文字的方法，不是為學問的方法。怪不得劉國松會說演出中國繪畫的基本精神是「男性的、老年的、士大夫的」②。這種由「畫論」中片言隻字單獨推演出來的結論，其武斷與偏頗，到了驚人地步！他說「畫論」中反「閨閣氣」，即「反女性」，故歸納成「三大精神」之一──「男性的」。照此邏輯，我們可從另一畫論說的「論畫以形似，見與兒童鄰」（蘇東坡語）推出中國畫又一「精神」曰「反兒童的」──這成什麼話？說到「士大夫的」，劉國松沒有排除「文人」看輕俗文學的惡習。我們若要講中國文學的基本精神，絕不能忽視「正統」文學以外的傳奇小說，雜劇小令。事實上，一代文藝心聲往往在民間。劉國松所謂基本精神的另一點是「老年的」，畫論中說畫畫忌嫩弱，故反稚弱，叫做「老年的」也出自一樣的滑稽的思路。

莊喆鬧了一個笑話，就是他把石濤一首六言詩的「句讀」弄錯了，有人批評他，他說「我是依己意大膽斷句」。試問想探索古人的東西，不還它原來面目，而任意曲解，如何能有正確結論？不守「秩序」的為學態度簡直兒戲！「校經之法，必以賈還賈，以孔還孔，以陸還陸，以杜還杜，以鄭還鄭，各得其底本，而後判其理義之是非……不先正注、疏、釋文之底本，則多誣古人。」（清代以科學方法研究漢學的段玉裁語）這幾句話，可為借鏡。

（一九六六年四月修改去年舊稿於景美）

註釋

① 筆者無意掠美。此處「近人」是傅抱石。當時台灣尚在戒嚴中，在大陸的文人姓名尚未解禁，故誠實以「近人」稱之。

② 上世紀六〇年代起，劉國松在「文星」出版兩本口袋書（Pocket book），抄襲三、四〇年代大陸名家宗白華、林風眠、無名氏等人的文章，陸續在台、港被人揭發多次。一九七七年，就在紐約哥大圖書館又發現他竊取一九四四年重慶出版李長之的著作，證據確鑿。我一九六六年寫此文時尚未知劉氏抄襲李長之。事證尚未發表文章揭發。（二〇一七年七月）

科技時代藝術的意識形態
——印象主義以來的現代繪畫評介

了解現代精神

我們所稱的「現代」主要指本世紀以來數十年。兩次大戰之後，人類感受到比過去任何時代更深沉，更強烈的生存的苦悶。簡單的說來，此苦悶的源頭，一方面是近代科學的進展與人類精神生活的不協調；一方面是二次大戰後人類心理的疲乏空虛以及戰後世界政治現狀（冷戰），窒息了人類的自由意志與堵塞了對未來遠景的觀望之窗。故存在主義哲學即由之而興，其思想評價姑不妄論，而其存在並且影響了不少數量的人類是事實，此種影響尤其表現在現代歐洲的文藝上。

人群中最富感受力的人，特別是詩人、藝術家，他們以藝術宣洩了此時代與前不同的苦悶，幾乎以一種徹底否定的態度來清點過去人類的文化遺產，在舊時代的餘灰裡感到寂寥、厭倦、空虛與無聊。昔日的芳菲已成今刻的腐臭；今日標準要重新確立。由於科學的進展，步伍匆遽地把

人類帶動著馳奔，由興奮、疲怠、虛脫以至無所適從。科學拓展了人類的視界，改進了人類的技術，增加了可供使用的物質；科學也改造了哲學，改變了人生觀與世界觀，藝術與人生的關係不得不重新認定，重新安排，而其價值，也必須再評估。

了解現代藝術的第一步，就要了解現代精神。政治的因素不談，了解時代精神，就是先得了解科學給人類帶來的大變革，包括科學直接改造了人類生存環境以及間接改變人類的思想觀念。如達爾文的進化論暴露了人的原來面目；弗洛依德的精神分析學的研究發見潛意識支配了人的行動，促進對舊有道德價值的懷疑等等。而藝術家感於機械化社會的壓抑，卻走了極端相反的背棄機械文明的道路，回歸到原始（機械文明把人類帶入陌生的、動盪的天地，而藝術卻有退回原始洪荒的趨向，這不能不說是今世人類心靈界的殊狀與無可言說的隱衷的表徵）。強調本能的衝突，強調即將淪亡的自我（機械化社會整體與個體的關係，有促使自我淪亡的壓力）。印象派的高更早就遠適大溪地島以過其原始生活，此是人類創造了機械文明，又從機械文明的壓抑下逃亡的第一個難民，他說：「文明就是疾病，只有野獸才能恢復它的健康。」

科學對藝術的衝擊，一方面是促成一個反動，即非理性的、無意識繪畫的勃興；一方面又促成一種唯智主義的藝術，那就是繪畫藝術中「設計思想」的產品，這是更新近的，其形式是幾何的，它同樣不是傳統的美學概念所能解說的。

我們還得從印象主義說起。因為純造型藝術是從印象主義開始。印象主義以前的繪畫，都是一些詩的、宗教的、故事的、道德的、文學的繪畫。印象主義的旗幟，才標示了此後純粹繪畫本身的覺悟已經抬頭。光學的發明，使色彩學建立了完整的科學基礎；文化的交流，東方繪畫思想的輸入，印象主義遂邁開純粹造型藝術的第一巨步。初期的印象主義，是到戶外去謳歌太陽光的微妙變化與明燦的愉快，到一八八五年的新印象主義真正借助了科學的研究成果。他們的作品，一如科學家的光學實驗，不過以畫家的彩筆來分解光與色的微妙變化，作一種藝術的科學圖像而已，這就引起了後期印象主義的出現，把光色分解在視覺上的反應進一步結合到心靈的反應，「用個性來解釋自然」。梵谷、高更與塞尚，就是把印象主義從外引向內的畫家。尤其到十九世紀，攝影術的發明，使繪畫的價值的探求，不得不自主觀的建構上去認定。後期印象派乃是爾後現代美術革命的發軔。

塞尚雖屬於後期印象主義的大畫家，但他與熱情澎湃的梵谷不同，與回歸原始的高更也不同。他的世界是沉靜的，純粹造型的世界。他把自然形態之內所祕藏著的純粹造型的法則尋找出來，他發現了物象的結構，是從「面」（這「面」即幾何學上的點、線、面的「面」）的關係間

訴諸視覺所造成的感應，這一點是由靜觀而得的，他對於物象體積的發現，認為宇宙萬物皆以球體、柱形、圓筒形等形成的。有一班新進的藝術家，根據這些發現，又從礦物的結晶構造的法則，這就是冷靜的、富科學分析意味的立體派。這一派「主觀地」又「科學地」把形體解散加以重新組合，其基本形體是幾何學的，有如紛紜交疊的破片，表現了他們對形體的新認識，打破了傳統透視學的規則，擴大了視覺的領域建立多元空間的觀念。比如一個側面婦人，既畫出右臉，也畫出左臉，而各個「體」、「面」的結構，經過新的組合，我們感到的將是「面目全非」，但立體派的領袖布拉克說：「雖然五官要變形，但精神卻要成形。」這就是重新組合後所表現的是對「客體」的深刻認識後更真、更內在、更造型的表現。立體派的另一位領袖，便是舉世皆知的畢卡索，他的一生參與了現代藝術潮流中的各種主張，而且一直是現代藝術舉足輕重的尖端人物。

以為結晶體是一切形體的基礎，對形體的「邊」、「角」的特點解釋為體積構造的啟發，

主題不是繪畫的對象

　　野獸派緊接著後期印象派，他們的主張是蔑視對自然的模仿，把物象通過純粹造型的手段向單純化發展。他們有狂熱的創作力，以原色不經調配置於畫布上，喜歡作強烈的對比，或用粗壯遒勁的線條，甚富於東方色彩。現代藝術的變形變色，純任性地作大膽的表現，野獸派是其始

祖。這一派的著名畫家就是馬蒂斯。他說過，「最要緊的是在於對象與畫家個性間的關係，以及他如何來處理自己的感受以作表現。而且我還常常認為繪畫的美的大部分，是由於藝術家以他個人特有的手段，果敢奮鬥所產生的」。這些表白正是現代藝術的特質。他的「果敢」真正做到空前的，富於感懾人的力量。

很多人因為不了解造型藝術本身的意義，時常以因襲於古老的習慣觀念質問藝術品的主題在哪裡。如果一幅畫有一個中心思想或故事，他們方肯承認繪畫的意義，殊不知道此正是現代藝術慷慨激昂地反駁的要點：為什麼要從繪畫中求文學的或道德、宗教的主題？他們認為繪畫有它自身的價值。立體派的創始人之一布拉克說：「主題不是繪畫的對象，而是一種新的統合，來自法則的情韻」，這句話不但道出了立體派的創作動機，而且是現代繪畫價值的雄辯之詞。由於對於造型藝術自身的探求，以及對於「客體」的再認，原有的觀念粉碎了，新的畫派如波瀾一般興起，從立體派之後期起，已有抽象繪畫出現，即抽象表現的立體派。

「交響樂的構圖」

一九〇五年德國有「表現派」興起，他們以為精神不是單單吸收印象的，而裡面藏有具備微妙作用的自我，他們是一派極端主觀的先鋒。他們把客觀存在視作是從屬於心靈的附屬品，著重

於由內向外的表現，與印象派由外的描寫來感動觀者走著相反的道路。表現派把色、線與形式的構成看作一種心靈的語言，純粹地，不假外相地加以綜合，故而他們所創造的是一個象徵性的、理想的、排絕客體原來面目的抽象世界。這一派的首領，有俄籍而一直居住德國的康定斯基，他把色、組織著色與形，表現出一種內在的情韻，他是二十世紀畫家中最早發現抽象藝術新路的大師。康定斯基是「抽象的表現派」，而另一畫家保羅克里是「幻想的表現派」，這位瑞士畫家在現代繪畫中也是一位重要人物，他以一種赤子之心優遊於幻想的、靜謐的、詩意濃郁的藝術天地，他的作品有時可以看到如同神經末梢纖弱的顫動；有時可感到如魔術之神奇；有時你直誤認為與兒童畫一樣地有著諧謔、怪誕的氣味。原來他以聯想創作他的繪畫。他不是走返自然，他是表現了「四主體」：我、你、世界、宇宙。他表現的對象是全面的，包羅萬象的，但他有時抽取宇宙一小隅，而作成與全宇宙對照之偉大的建構。他重視直覺在藝術中之重要性，儘管他的繪畫語言多麼奇特，它仍可能與我們的心靈溝通。

義大利在同時代興起以詩人馬納蒂為首的「未來主義」運動，他們的宗旨，是把動力貫徹在藝術中，以及一反印象主義、立體主義的保守和拘嚴，否定了物體的固有色，注意包裹著物體的「氛圍」，而賦予視覺的「動」的影像。如一匹跑著的馬不只四足，可以有許多的足。他們的觀點是在一切的未來，否定已往，表現宇宙的動力。此派對以後的新派系，有深重的影響力，儘管它本身壽命不永。

立體主義可以說是對空間的擴展；未來主義可以說是時間的延續，各種流派雖然彼此相反動，但在某方面的意義上毋寧說他們是彼此相啟發。

現代繪畫自這時以後有一個傾向，便是逐漸走向純粹繪畫自身的獨立性的路上去。美國的畫壇一向是歐洲的「市場」，但到二十世紀初，美國畫家有所謂「色彩交響主義」出現，我們可了解到繪畫的形、色、線與體、面的組合所形成的律動、節奏與情韻已被肯定為一種獨立自足的構成。色彩交響樂派的繪畫理論便是用色彩的組織來替換以往的形象，即將形象化解為色彩。後來又有以幾何學為原則的抽象繪畫，曰「新造型主義」或稱為「幾何學的抽象主義」，在荷蘭展開，首領是蒙德里安。他們避免感情的滲入，企圖創造不受時空限制的，具有普遍性的造型。以水平線、垂線及方形的配置來構成畫面，作永恆的靜態的美的探索，這個影響直至今天。新造型主義遠離自然形象，作純粹精神的逐求，已為此後更新、更奇特的畫派鋪好了路。

破壞與否定

第一次大戰時在中立國瑞士產生了所謂的「達達主義」。這個名詞是從一本字典中隨意檢出的，他們這一奇特的命名方式一如其主張的本質一樣，就是「無所謂」。大戰中所表現出現代文明的破產，他們遂作一種消極的反抗與嘲諷，可謂為一種徹底的虛無主義。他們的精神就是「破

壞」與「否定」，否定傳統、權威、邏輯、道德……一切的舊有的存在，破壞一切現有文化，而提倡原始本能的衝動與尖銳的個性表現。他們說：「我們知道如何創造道德與文化，但為了誠實與厭倦，我們作反文化的宣傳。」

達達主義在繪畫上的表現法，喜用「珂拉奇」（collage，譯作「貼」），不用顏料，而用紙及印刷品、實物貼到畫面上，這個作法，表現了他們不但在繪畫思想上一反以前的傳統，而且在工具材料上，也一反傳統方法，徹底地自由。其怪異之感，也是空前的。這種技法，產生了一定程度的新的造型意義。「貼」的技法，最先採用的是立體派的創始者之一布拉克，傳說一天布拉克用舊畫報紙修補破壁上的老鼠洞，當他對著這面破壁凝神時，發現了新奇的趣味，於是在畫布上嘗試以舊新聞紙拼貼的新方法。畢卡索也有貼布的表現法，甚至運用了木片、五金、線繩等物。而達達派就利用這種技法。大戰結束後流行於德國、法國，直到一九二一年為止。而達達發生於瑞士，傳說產生於法國而其影響力至今不衰的「超現實主義」。它短促的生命，啟迪了二年後產生於法國而其影響力至今不衰的「超現實主義」。

追求夢與現實的統一

一九二四年，法國詩人布魯東及達達主義的其他人士揭起了「超現實主義」的旗幟。名義上是反對達達主義，實質上是達達的修正與擴展。達達只是破壞，超現實主義有了建設。超現實主

義的繪畫是藝術家跑出了神經的直接探求的軌道，表現了潛在意識世界。這潛意識世界充滿了驚奇的幻象與對未來合理世界的夢想。這個文藝新派由生理學通過心理直探人類最內裡的現象世界，再向外開發成為非理性的、無意識的繪畫行為。這種夢境的探求，不是逃避現實，他們認定詩、愛情、自由是人類解放之希望。但布魯東他們所寄託的人間天國並不是現實的，不是客觀的，故永遠只是一種期待，一種追尋。他說：「在夢及神奇的希望中，人類宣洩自身，不是為了發現真正的存在，超現實主義者揭發虛偽的現實。」

關於超現實主義的「追求夢與現實的統一，利用人類的潛意識活動來表現藝術」的主張，源自二十世紀初奧國維也納大學著名心理學家弗洛依德的精神分析與潛意識心理的發現的影響。他以為我們的夢都是白天受壓抑的意志與慾望的表現。這就是通過了夢的行為變相發洩了個體意識的行為。中國人所謂「日有所思，夜有所夢」，恰好暗合了這個對於夢的解釋原則。他對人類潛意識的發現，以為人類不自覺的心理常常影響到自覺的心理。超現實主義作家們努力追求的就是這種無意識的心理世界。昔日的藝術家向著現實，而超現實藝術家向潛伏於現實下面的人類心靈內裡世界去搜捕，這是空前創舉。而人類潛意識世界是游離混雜的，故超現實主義作家的表現手法，注重生理的自動性——即排開理性、邏輯、傳統習慣，而推崇直覺、追求下意識的潛在力與心靈的自動表現。他們的技法有達達主義慣用的「貼」。還有「摩擦」及「謄印法」。為了表現一個全新的世界，技巧的開拓，材料的擴充，給現代畫家很多啟示。超現實派也有狀似寫實的作品，但形象均是經過了幻想「曲解」與藉聯想而來的惡夢一樣的「變形」。如西班牙的達利，畫

一個女人，身體中可開出一串抽屜，他的作品以令人措手不及的驚怖打動人心。

從立體派開始將物象的形體解散並重新組織，徹底改變繪畫的舊觀念與傳統法則以後，演成以「抽象」為主流的「現代繪畫」。這「抽象」二字，絕不能理解為一個派別，而是包括了立體派以來所有現代繪畫的流派中不以舊形象為表現的繪畫。或憑直覺從抽象出發，或從具體形象提攝其構成元素化為抽象的造型，都屬於我們說的「抽象繪畫」。

二次大戰後歐洲的存在主義，以其反理智的悲觀的、虛無的、否認一切價值的哲學思想，都與文藝密切結合著。他們以為宇宙與人都是荒謬的，沒意義的，走向虛無毀滅的；而人則是彼此陌生的、孤單的、徬徨於荒漠的天地間一個為了死亡的「存在」。在繪畫上，有回復到以具體形象為表現的傾向。但現代的具象繪畫，絕不再是印象派以前那種具象，而是和現代抽象繪畫一樣，在精神上有強烈的現代思潮的感應，在造型上也是具備了充分的現代性格。所以繪畫到目今的情況，技巧包羅萬象，無奇不有，但其精神都是現代的。即使具象，也非寫實主義時代的那種形式。當前的世界繪畫，已非「抽象主義」一詞可籠統概括，它已有數十年歷史了，裡面包括了許多派別。這數十年來美術史上不斷湧出的流派之繁多，我們可以斷定今後也將有不同的新主義出現。而無論如何必遵循一個原則：必將更自由，更富發現精神，又更覺悟到與人類自身有密切的關聯性，則任它如何變易，藝術才不至於走到毀滅之路。

最高度的「真實性」

現代藝術的中心，當然以法國為主。然而當今在世界藝壇大放異彩的紐約的繪畫，已建立起藝術新都的地位，與巴黎平分秋色，而且以它更雄渾的朝氣取代巴黎領導世界畫壇，至少有十年之久的時間。美國在文藝方面的歷史很短促，所積累的傳統也很薄弱。正因如此，美國有他適應現代機械文明的靈敏性，不像歐洲或東方古國受到深厚傳統的壓抑與既經養成的「老成」性格，而是富於創造力、富好奇心、活潑、一無羈束、能容納各方精華的。加上自伍德（美國二十世紀前期畫家）以來美國畫家對鄉土觀念的重視。當美國畫家不滿足於在文藝方面充當歐洲文藝的殖民地；不滿於成為歐洲文藝潮流的一個支流，他們在本世紀初推翻了「學院主義」，猛烈吸收歐洲藝術新潮的養分，抽象繪畫遂在紐約蓬勃壯大，而出現「紐約畫派」，即抽象的表現主義，也可稱為「行動畫派」。他們擇取了超現實主義以潛意識為創造力的觀念，以為繪畫的過程就是動作，一種即興式的自動宣洩。與中國人所謂「意在筆先」、「胸有成竹」正相反對。這種自動主義以狂烈的衝動指引手在畫面上毫無計劃地潑灑塗抹。也有將中國的書法線條的抽象美引入畫面的，也有著重色彩的組織的。迅捷地記錄了個人無意識然而更真實的心靈感應。

但美國最富獨創性並震動世界的藝術，應推六〇年代「普普」藝術的盛行。它是經由達達主義、超現實主義及抽象主義一路而來，加上了對現代機械文明的正視，將抽象繪畫以來個人中心的內在世界拉向目今的物質世界並以現代美學的觀念重新正視這個現實世界。而他們絕不同於以

7 3 ｜科技時代藝術的意識形態

往的自然主義或寫實主義之重視自然與世界，或再現、描寫自然與世界。他們不用傳統的工具材料，而把日常生活中的罐頭盒、汽水瓶、商標、照片……直接搬上畫面，追求了最高度的「真實性」。「普普藝術」被譏笑用商業廣告的技巧來適應消費者的心理，或譏為垃圾堆似的繪畫。但我們不得不承認它在題材的新發現上，在材料的新發現與應用的手法上，以及新的空間處理觀念上均有其創造的意義，正如「達達」之影響了「普普」，「普普」在西方美術史上也別具一格。

繼「普普」之後，在美國又有「歐普」的藝術誕生。它是繼承歐洲的視覺藝術（上面所舉的幾何學的抽象主義。如蒙德里安的冷靜的、非形象的純粹造型繪畫）的發展。配合機械功能的，發揮繪畫的「設計思想」，類乎建築圖則與圖案的視覺上的幻術，但美國的「歐普」藝術比歐洲的「新造型主義」（即幾何學的抽象主義）更滲入「個人」的情緒。

藝術即人心

現代藝術思潮的波瀾，正如現代世界的波瀾一樣是永無止息的，浩蕩壯闊的。一個波瀾的起伏，必有其時空與人的因素。即使在你個人認為荒謬絕倫或艱澀不解的東西，只要它業已是一個真真實實的「存在」，我們便不能不正視它，不能不以思與感去接納它，批判的了解它。我們得了解現代的藝術企圖打破以往的舊觀念（再現的、描摹的、解說的、圖解的……）擴展到空前未

有的廣大的程度。科學、哲學、心理學以及其他意識形態都在藝術的天地中爭奇鬥艷，但許多只是以學術與思想為標籤的淺薄的兒戲而已。藝術家是你我同樣的人，不是魔術師。藝術即人心，是一定時空中人的心聲。這不應有所懷疑。過分炫奇與立異，便遠離了人。

對於現代藝術的虛無、頹廢的部分，我們基於了解，都應有認識與批判。我們得承認它已是一種「存在」，故必須了解它；雖然我們認識了它的存在，但我們對它基於批判的抉擇，便知所取捨。對於藝術家，我們認為一味的守舊，會把自我汨沒，藝術也便朽敗了；一味依附潮流，仰人鼻息亦一樣將喪失自我。必須把握住藝術的本質，從自我忠實的感受中去認定，則潮流急遽的衝擊只會益增我們自己創作的活力，獲得啟示與借鏡，絕不至於使自己漂浮其波濤之上，無所適從或任由擺佈。我們的信條應是：不是肯定，不是否定，而是了解、批判，最後終是創造。

（一九六六年四月）

中國藝術的人文主義精神

視覺替代了沉思

人文主義（Humanism）自文藝復興至今有許多不同解釋；在東西方哲學家心目中也不盡相同。貢布里希（Gombrich）在「藝術與人文科學的交匯」（Focus on the Arts and Humanities）講演說：在古代，Humanitas 這個詞泛指一切可以把人與獸區分開來的東西，相當於我們所謂的「文明價值」。這個說法雖然有點「古老」，畢竟是人的意義所在。（碩按：上面這一段文字是一九九五年增補。）

無可諱言，科技文明從物質表層的影響已滲透到人類的心思情智，使每個個體感到震驚、惶恐，以及茫然接受科技的恩賜而不自覺地納入一個新的「社會機器」中，充作一個沒有個性色彩的「配件」。觀念意識跟不上日新月異的科技的發展；所有心靈的工作顯示著衰退與沒落。一個沒有詩意的時代在失去人文精神的引導之下盲目的「進展」著，自然與生命雖然有了更精密與合理的科學解釋，然而這些解釋反而顯示出世界與人生的蒼白與無趣。創造力空前的衰退，尤其在藝術中。主題意識與內涵意義的抽空使藝術品只適合作為建築與

日用的點綴。企圖要發揮繪畫的「純粹性」，到頭來只成為線、形、色的形式主義的遊戲，除對視覺的新經驗的增富而外，毫無意義。

東西方藝術思想的不同，非是別的，最根源的一點卻是文化思想性向的差別所導致的。對自然不同的觀念，造成文化思想不同的性向。如果對「純粹」二字不作褒貶，那麼，可以說西方的學術與藝術遠較中國為「純粹」。各種文化項目純粹單獨發展，精深而獨立，各自成一個系統。中國的學問卻是渾沌雜合的，而且圍繞著一個中心，那便是人生的功利主義。離開人生本身的利益，純粹為學問自身的興味的學問，在中國文化的歷程中只有偶爾的曇花一現。但是儘管中國沒有純粹的哲學，儘管中國的科技沒有得到最優越的客觀條件去發展，而中國的文化精神之恆久的優越便是以人生的幸福為重，以人為本位，從人的利益出發的最高文化道德價值觀。我認為這就是中國藝術的人文主義精神。

西方也不是從來沒有這個人文主義傳統。蘇格拉底主張學問應從人類本身著想。文藝復興時代，為人文主義旺盛時期，求擺脫宗教之束縛；但近世西方科學成為另一種新拜物教，心靈審美範疇亦深受其影響，如立體派以後的現代繪畫，尤以幾何抽象畫，知性代替了感性，視覺代替了沉思，「純粹繪畫」實質上是文化虛無主義的產品。

文學成為繪畫的內容，迫使繪畫形式只是解說文學的附庸，那是現代繪畫所不甘願的；但是無可否認地，詩與文學是一切藝術意義的靈魂。雖然詩與文學的「解說」本身絕不能與繪畫作品本身等量齊觀，但是作品的意義，即內涵，在每個創作者與鑑賞者心中沉吟的時候，無法不是詩

或文學。粗淺地說，思想的運行就是語言；語言的精美就是文學；更提煉或有內在的韻律與外在的格律便是詩。我們可以說一幅作品很難用語言文字來宣示，但「很難」絕非「不能」，因為一幅畫必須直指人心，有其與人生關聯的意義內涵在。說「不可說」者實在是虛無的遁詞。玄學與禪宗最閃避語言文字，但還是可以旁敲側擊地給予提示。故繪畫的文學性不是可以籠統排斥的──就為了作品有詩一樣的感情，且有深沉的思想性。將繪畫視為外在形色的變幻，只是純粹的技術之事。故自來有將繪畫稱為「視覺藝術」的，實在是極不完全、極粗淺的分類法。繪畫實在只是借助形色的媒介物，透過視覺來達成其審美的目的。不管通過什麼感官，藝術的欣賞靠直觀，而藝術的誘發力是藉聯想。凡與人文思想或人生經驗沒有關聯的繪畫藝術，它沒有飽蓄足供啟發聯想的內涵，故沒法沉思，沒法耐人尋味，它便只是視官的遊戲而已，它便仍然是一件「物質」，一件由紙或布或其他材料、顏料……所拼湊而成的東西，其「物質性」依然強固地保存它原來的本質，心智情思依然無法自物質性中超越地表現出來，故我們覺得它的「物質」氣味太重，或只能作為裝飾，它對心靈的涉想與心智的啟示無甚貢獻。對於這種作品，不免令人深深失望。

中國藝術的人文精神

中國藝術有一個大優點，便是它始終借助自然或物質來反映人的觀念與情思。比方說李白詩句：「雲想衣裳花想容」，又如李義山的詩句：「碧海青天夜夜心」，自然與物質在中國人心目中是作為富於象徵性的比喻。在中國文學藝術中，沒有遠離人生的無意義的自然或物質，故物我的界線很不清晰。在中國人心目中自然人生是文學的，而自然人生的道德觀念。中國人不善分析，又宏大的道在每個活人的體驗與仿效中付諸實踐，可說就是中國的道德觀念。中國人不善分析，不喜將自然人生分解得支離破碎，他願意生活在宇宙這個生生不息的大渾沌中，求其和諧。故中國的文化中邏輯、辯證、物資科學等不為專長。儘管中國文化吃了這個虧，而且在近世以來事實上已瞭解開原來的封閉迎頭趕上。但在人文思想方面，中國人的智慧是無可忽視的。中國人的智慧在於維持其文化不至產生大危機，故不在乎求猛進。西方世界的「進步」，是以數量與效率來計量，這種進步雖不可否認，但「進步」與人生的幸福並非正比。盲目追求「進步」，反而適足以破壞人生的幸福，就因為危機到來了。所以人文精神的注重與發揚更顯示其重要性。我以為中國的文化復興就是要以中國優良的人文主義傳統精神來駕馭現代的成就，造福於人。中國文化絕不會演化出西方現代主義的藝術樣式。

中國藝術的人文主義精神在中國繪畫史中有很出色的表現。但在現代來提倡發揚，並非重複去走舊路，而應抽繹出一個基本精神，建立發揮優秀文化傳統的自信心，然後創造性地拓展出新

的風格與技法，以中國人的詩心來透視現代的世界（包括第一自然、第二自然與人）。有人以為表現現代精神就是表現機器、噴射機、汽車、西裝……以為我們所看到、聽到、接觸到的東西在藝術中顯現出來就有現代精神。這實在是一個大誤解。因為如果用寫實主義或自然主義的手法去表現這些題材，還是缺乏現代精神的。題材的本身，在藝術中不是新舊的權衡要素。比如太陽月亮千古依然，卻在同一題材中可以顯示了不同的時代色彩。藝術不專為捕捉外表的現象，而在表現對客觀現象世界的反應，此「反應」是由「人」出發，而歸結到鑑賞者的「人」的心理。藝術家所以極少以機械產品為題材，更避免以人工產品作為作品中的第一主題，乃因藝術是以表現生命的躍動為要素，所以人與第一自然幾乎注定為藝術之永恆主要的題材。人工所製造的第二自然基本上是無生命的。故人或人的感受是第一主題，第二自然充其量是一個「環境」而已。從這方面來看，現代藝術雖然沒有古典時代那樣通俗與廣獲了解，卻象徵了它已遠離模仿階段而進入於人類精神的表現，賦予更高的使命，更深刻，更具哲學意味。也顯示出人文主義精神的發揚，才是現代藝術應有的特質。

人文主義精神濃烈的藝術，往往有一個表徵，就是與文學及道德過分緊密的結合。中國繪畫由「成教化、助人倫」（唐張彥遠《歷代名畫記》）到「詩中有畫，畫中有詩」這個文人畫傳統很明顯的表現著這一表徵。故中國繪畫有一個偏弊就是筆墨只是「外殼」，實質上是文學與道德的「傳聲筒」而已。這是現代繪畫覺醒以後所抗拒的。文人畫因為作了道德情操概念的工具，故一直圍繞著所謂高人雅士的那一整套不變的道德觀去作畫，到頭來道德成為一些「概念」，概念

變為濫調，故對第一自然的各種題材（如蘭竹梅花山水等等）均抱著狹隘的概念去體認它，反而無法發掘題材的生機豐富的本質。中國守舊的畫家雖然「胸有成竹」，卻只有一些僵固的道德概念，造成了藝術僵化的教條主義。其次因為畫中所表現的是文學的內容，故作品本身的繪畫因素很淡薄，僅作為文學的圖示。空白多，題詠繁，還是文人繪畫性很薄弱的成因。「造型」這一要素在中國畫中不被重視，所謂「意在筆先」、「意到筆不到」，從好方面說固然是含蓄，從缺欠方面來說亦就是單薄脆弱，故欲發揚中國藝術中的人文主義精神，一方面也要改造陳舊的觀念，即袪除「成見」，重視「造型」。把「文學性」作為繪畫中人性表現的要素；把「道德意識」從狹隘的教條拓展昇高，成為對人類文化的道德心，即飽含文化意識的價值觀念。

結語

鑑於中國藝術優秀的精神本質在現代之隱晦以及西方繪畫某些乖離藝術本質之現象，亦即今日藝術界的游移與混亂，我們對西方現代藝術應有批判的態度，對中國藝術傳統精神必須深入探索，價值重估。現代中國水墨畫基本上是從這二個方面去努力，以期成為一個新的方向。如果中國藝術能夠以一個新面貌在世界上放出異彩，必因為中國藝術的人文主義精神傳統的優勝；如果中國現代藝術在世界現代藝術中將有它特殊的地位，也必因為這一傳統精神之繼承與發揚而有

之。現代水墨畫界不作「革命」，復不「迷失」，這是應堅持的一個穩健而正確的態度。藝術是千秋的事業，它不但要面對今日的人，還要面對明日的人。總之，藝術是人的情思在造型中的反映，它的出發與歸向都應該是「人」。

（一九六七年七月九日夜二時在東園）

自然與機械之審美

審查觀點的變遷

如果是神創造了世界，那麼，科學改造了世界。所謂「傳統」與「現代」也即這兩位主宰所統轄的兩個「王朝」。

任何世代都可以將「目前」稱為「現代」，將「過去」稱為「傳統」，然而在十九世紀以後直至今天的這個「現代」，最有資格將以往的歷史稱為「傳統」。因為十九世紀以前的科學，並不著力於利用，而偏於理論的興味；不為了改造世界，只在於了解世界（羅素語）。西方世界，自希臘羅馬以降，漫長的歷史傳統，到了十九世紀而有了明顯而飛速的改變，並波及全人類。

在審美範疇中，觀念的變易，就是由自然之審美轉入機械之審美。

概念地來理解，自然的形相是變化的、雜多的、柔性的，而機械的形相是規律的、統調的、剛性的。人類在自然中衍生並面對大自然，審美之對象便從他感官所觸及之自然始。傳統的繪畫就是自然美之反映。古代的建築、器物，其造型都帶著自然的形體或從自然形體變化出來的造

型。如動物、植物、人體等形與線，都被採用，這在東西方是一致的。

科學產生了機械。機械的實用一方面改造了自然世界的形相，一方面使人類的視覺領域添增了內容，並促成了由視官到感覺直至觀念上的、對於規律的、統調的、剛性的機械形相之審美之發現。慢慢地，這種發現有了深入的印象與有系統的理解，遂使幾何之概念在形相的觀照上有激發情緒與產生審美之可能。此種幾何概念在視覺上的表現發展到極端，就是如蒙德里安的幾何抽象；另一方面，這種幾何的繪畫世界中的表現，就是立體派與未來派等表現。他們看自然界之形相不僅以眼睛，同時以知性的理解，故他們的表現不是單純感官的，是超越視覺的可能性的。

現代人已不滿足於追求模擬式的美感，而追求表現象徵性的美感。從一張雕刻著枝葉藤蔓圖案的桌子，到象徵著衝刺與速度之具有抽象傾向性美感的噴射機，可以理解到傳統與現代在美感之意興上不同的事實。

自然之審美從繪畫上之退落，另一方面由於攝影之發達，模擬自然美的工作從傳統畫家轉交到攝影師的手中，畫家遂紛紛另覓途徑，由是十九世紀末葉以後，各種主義紛至沓來，繪畫界掀起了再生之高潮，且似乎比傳統畫壇更形喧鬧。

內容與形式的反叛

科學一方面改變了繪畫的形式，另一方面經由對心靈的分析與對心靈之擾亂，產生了歐洲的超現實主義與近年美國的繪畫。前者是對傳統繪畫從內容上的反叛；後者是對形式之反叛。千奇百異的現象都起於觀念的變遷，幾乎傳統繪畫的定義已受到否定，繪畫界陷入極端自由、混亂、無所適從的境地。沒有一種適當的途徑可以視作繪畫的基本訓練，這使繪畫入於虛無主義的困境。

新的繪畫形式提供了一個新天地的藍圖。但是這個新天地還未曾正式建造完成，譬如一個新社區缺乏人的活動，又如一個新容器尚未注入飲料。容器是形式，飲料是情思，在繪畫中缺乏了深刻的情思，遂使繪畫與設計混同。現代繪畫已脫離了傳統的軌道，變得專橫跋扈。現代人缺乏一種安寧滿足以安身立命的哲思，而繪畫是人生的反映，現代人的生活與繪畫中的情形是一般的，居住在高度文明的城市，在心靈上遠不如古代社會中茅屋裡的鄉下人。

現代繪畫可以說是徒具形式而缺乏沉思。而這個危局應該說是由美國繪畫界推波助瀾所造成。而美國繪畫之所以最活潑恣肆地極盡形式上的爭奇鬥異，因為美國擺脫了歐洲的傳統，美國的繪畫雖然有最大的「自由」，但是歐洲傳統中的深思在美國繪畫中亦同時失去。而美國國力的聲威協助傳播他們的審美觀念，紐約遂成為足與巴黎爭一日之短長的新畫都。我們台灣的所謂現代繪畫，由中國傳統的基地上建立起來者少，承襲美國繪畫者多。文化交流所帶來的勢力之大，

實在太令人驚訝了。

美國工業政策的哲學，對於學術固然大力獎掖，但是實用的態度十分明顯，故對學術沒有純粹崇拜的熱誠。在繪畫上也如是，美國繪畫與生活結合，而美國生活內容就是機械。機械即藝術，便抽離人的成分，藝術由最具人味的變成不具人味的，就因為缺乏沉思，它只是一種新形樣的發掘。繪畫作品與一幅壁飾、一塊花布、一張幾何圖的樣子差不多，裡面可以「沉思」的因素也就太有限了。

機械不是不可沉思，但是機械的沉思是從物的屬性出發，與文藝的沉思從人出發不同，對物的沉思可以拓廣人的認識領域，但是在文藝中物必須浸潤著人的情思而後成為文藝的材料。由是之故，我以為現代繪畫應該重振人文主義之精神，以匡正對理性與機械思維之過分偏重所造成對人自身之疏略。

自然主義與「化境」

十分有趣的，東方古老的中國在繪畫上仍然強固地保持它傳統的特性。中國畫之自然主義精神與西方寫實的自然之模仿是不同的，因為中國畫的自然主義在骨子裡是道家的，所以中國的自然主義是很精深的。在《論語》中已經有老子自然主義的先聲了，曾皙述志曰：

「暮春者，春服既成，冠者五六人，童子六七人，浴乎沂，風乎舞雩，詠而歸。」

孔子十分贊賞曾皙的主張。這是對自然美的嚮往。老子說：

「人法地，地法天，天法道，道法自然。」

一切都不必用人為的方法生硬變造，天道是「無為而無不為」的。孔子亦說過：

「天何言哉？四時行焉，百物生焉，天何言哉？」

中國畫傳統就是表現自然美的。在技巧上，中國畫的用筆用墨的法則，亦充分體現了對「道」的效法。中國畫鑑評中有一個術語，所謂「入化境」，我以為「化境」者，從境界上說（即從內容上說），是說其神妙達到了極點，創造化育，不著痕跡，而博大精深，與天地同功。與「化境」相對「化境」就是入乎「自然之境」。從技巧上說，亦即是運筆落墨，參造化之功。與「化境」相對者，就是斧鑿痕跡外露，人為的矯揉造作過甚。這與道家的主張正相反對（「化境」一詞為佛家語，謂十方國土皆是如來教化之境。佛老都有逃避文明、崇尚自然的主張）。但是道家的思想在現代世界已成為烏托邦，因為現代世界是經過科學改造了的，而科學、機械與道家思想是相衝突

的。所以，如果中國繪畫要在現代有一番新的貢獻，傳統的自然主義的「化境」已不足為現代藝術唯一之最高理想了。中國藝術若繼續固守滯留狀態，不得不說有逃避現代世界之嫌。

繪畫是一項文化行為，東西方繪畫之差異一如東西思想性格取向之差異。由自然的審美到機械的審美在觀念上是一演進，但繪畫一離開了人的因素，否認「意義」，便喪失判斷的準繩以致漸遠繪畫之本質；而自然主義的繪畫已沒有新的力量激發人心、啟迪新境界之嚮往，只成一種對蠻荒古舊世界之懷慕，在現代文化的急流中，恐怕也很難永保原有的價值。

（一九六八年七月）

繪畫與哲學

有意識的行為

文化無疑地是人類行為。按行為（behavior）在人的範圍內，必包括二要件：一是具有目的的；一是具有意識的。也即是人類的行為由一個價值的「選擇原則」所指導。而價值判斷是由一個人對宇宙人生的根本認識——亦即哲學——而來的。

傳統哲學在「哲學」的概念上沒有一個統一的答案。但我們從那些莫衷一是的答案中，可以看出二個傾向：一是偏向於純屬認識之存在判斷；一是偏重於情意之價值判斷。而照杜威的簡明的說法，哲學第一步是清理觀念；其次是指導行為。我們以為，不論各種不同的哲學主張有怎樣的不同特色，學問總不應該叛離了人類自身的利益，反而成為向人類施威嚇、示炫耀的一套詐術。哲學從人生生活中產出，在人生生活中實踐驗證，並使人減少愚昧，增進智慧。

繪畫是一項人類的行為，它是文化的一部分，所以它是一項有目的、有意識亦有選擇原則與價值取向的文化行為。其價值取向毫無疑問地受制於哲學的觀念。斯賓塞（Spencer）在《自敘》

之序論中說：「感情要素對於思想系統之起源有重要的關係，或者甚而至於與理智之重要相等。」杜威在〈哲學的改造〉中大力抨擊正統哲學的謬誤之後，對哲學的由來作了更新的解析。他說：「哲學不是從智識的材料裡發源出來的，是從那些社會的、情感的材料裡產生出來的。」繪畫在這一層意義上，與哲學是相似的。艾里斯（Havelock Ellis）說：「一個人的哲學信念便是一個人藉以生活之見解，或者是他生活中的信仰。」哲學遂成為統領一切行為之學問。

由此說來，不單是繪畫必然表現了一個人的哲學觀念，甚至一切有意識的行為，都表現了一個人的哲學觀念——每個人都有其哲學觀念；哲學是最深奧又是最淺顯的東西。士君子有之，匹夫匹婦亦有之。正如莊子對東郭子問「道」之答，莊子說「道」無所不在，又在螻蟻；又在稊稗；又在瓦甓；又在尿溺中。而哲學普遍在人生之中，它只是人對宇宙人生的態度之系統的見地。

藝術是現實的批判

然而哲學在繪畫中絕非浮現出概念性的教條，也即是說它非「顯」的而是「隱」的。它的表現必得通過兩道關隘：一是作家對題材的感受與構思；一是作家用以傳達此感受與構思的手段。

依照上文所述，哲學觀念影響（或說規範）了感受與構思，自無疑問，而哲學觀念同時決定了

「手段」的「選擇原則」。這個過程，就是繪畫最重要的工作——造型。所以美術更確當的稱呼應叫「造型藝術」（plastic arts）。

「造型」本身就是以一種哲學的觀念為指導的美感情操訴諸視覺形式的創造性工作。也即是審美觀念創造之形式。自印象派以降的所謂「現代繪畫」，便是強調造型自身的重要性，使繪畫脫離了宗教與文學的羈束。我們可說現代繪畫是比較純粹獨立的，因為思想觀念與情感直接成為造型，這是一大改革。

如此，藝術史的演變我們可以大略分為模擬的美感（模擬視官所見的一切自然物）、傳達的美感（傳達宗教與文學的主義）以及表現的美感（現代繪畫之所著重者）。

現代繪畫步入一個新境界，無疑地是可歌頌的；但是有一個隱憂如暗影一般隨著出現，並掩蓋了它一部分的光輝。而且此暗影逐漸增大，似乎宣告了現代繪畫之陷於危境。此危境不只在於它與文學、詩、道德觀念脫離了關聯，成為「不可說」、「開口便錯」、只許看（完全靠visual）而且實在是因為它沒有哲學，杜塞了沉思之路。

在美國一位研究藝術的朋友的來信中，說到美國目前的繪畫只講求建立風格（stylistic approach），只談形式（style and form），不談思想和哲學。在我看來，這是與社會的病癥同出一轍的。正如最近台北放映描寫青年犯罪事件的美國影片《冷血》一樣，那種殺人行為是出自一種「沒有動機的動機」。

繪畫喪失了「目的」與「意識」，恐怕已不是一種文化行為，故沒法作正確的評價。不但繪

畫藝術的崇高意義跟著失去，繪畫藝術的嚴肅性也蕩然無存，降為與抽菸喝茶一樣的「生活」。充其量亦不過是生活裡頭一些點綴而已。

從「藝術是現實的批判」這一嚴肅的角度來看，西方的繪畫在目前只有超現實主義與表現主義當之無愧。哲學與詩被它導向一條由造型作媒介的新路，引發我們對宇宙與人作新的評估。在變幻萬千的現代世界繪畫中，是唯一使吾人感到震動與深思的。而它源於歐洲，與歐洲的傳統是緊密相接的。

哲學隨著歷史的流動而變易，故繪畫絕不致因哲學觀念的存在而僵化。它是互相關聯，共同變遷的。如此一來，藝術方不喪失了歷史的關聯性（historical sequence），而達成它的文化使命。

那麼，我們對於藝術的評判獲得了一個準則；即把受評判的作品從歷史的觀點來衡量。看它對「過去」作了什麼批判，如何繼承；又看它對「未來」作了什麼展望，有何啟迪。此處所說的「過去」與「未來」兼指思想史與藝術史上的。因為照我的觀點來看，兩者是血肉相連的。

以上所論，是哲學與藝術客觀上的關聯性。但在藝術家的創造過程中，卻常常不是有了清晰的思想，然後依此思想去製作藝術品（雖然這種方式亦有之，但依此程序往往反而製作了低劣的作品），而是依賴敏銳且強烈的感受力以投入創作。不期然而然地，作品隱約地表露了作家的思想觀念──具有文化意識的哲學觀念，雖然不是哲學本身那樣的具有明確性、系統性與完整性。哲學家是判斷上的先知先覺，藝術家便是感受上的先知先覺，而兩者時常互相映發、互相促成。

在這個意義上，藝術不是孤立游離的，簡直就是整個文化之綜合的表現。

繪畫的「時代意義」

　　美國的現代繪畫不可否認地展示了一個嶄新的天地。其流風所及，可說凡與它發生文化交通的地域無不受其感染。將繪畫與生活結合，在美國並不是更深刻地、含批判的又富啟迪性地表現生活，而卻是將繪畫「物化」，成為生活中的一種「物質形式」或成為反映物質形式的「鏡子」。除了有意無意間流露了一點對現代機械文明的怨艾之外，幾全取消了思想與哲學的內蘊。繪畫成為一種「物質形式」之外無他，便只成為最單純的（這個形容詞在我的用意該借用英文的simple 而取其貶義）一種實用美術（我絕不看輕實用美術。但作為「繪畫」，既失去自身的特質，又缺乏真正的實用性，便形同垃圾）。英國畫家雷諾滋 (Sir Joshua Reynolds) 一九四七年在〈藝術史之文學的泉源〉中曾說：

　　當求新奇之心只是出於懶惰和任性而為時，是不值得批評的。

　　我們固然不能免於時代之困擾，而且還有我們自己的問題，故應有立於中國人自主地位的種種理想與批判。中國的文藝傳統從來不離開人的本質，亦即人本主義的本質。所以中國的藝術傳統即使有讓人詬病之處，但它的基本特色是不至於引導藝術走上「物化」的危境。中國的藝術精神本質主要是道家的自然主義。亦即是它便是中國藝術的哲學背景。在目前，

中國藝術應該保持人本主義的本質，但老莊的哲思必須再思與重估。因為逃避文明的實際環境在現代世界已只是一個無法存在的烏托邦。無法存在是因為科技的力量掃除了純自然環境。而無法存在便無體驗之可能；無體驗之可能便不成為現代人的切身感受。故這種「感受」若在藝術中強為表現，便成為抄襲古人的感受的矯情之作，失去時代意義。而毫無批判地接受了美國的現代畫，便更是完全失去現代中國人與藝術獨立自主精神的抱負與志氣。

（一九六八年十月）

從游移到自信
——論中國水墨畫傳統之發揚

民族精神與個人風格一樣是構成藝術崇高價值的因素。西方繪畫的技術材料，在物質性的傳統上較中國繪畫為濃重。一直發展到普普藝術、歐普藝術，幾乎成了物質的堆砌。而中國畫正巧走相反的路向，即選取物質性最單純，又最適於受心靈自由支配的工具——筆與墨。

一

繪畫之內容，包括自然一切現象；此「自然」乃是廣義的，即宇宙之一切存在及一切精神之活動。作為文化之一環的「繪畫」，其學術上之意義便在於「我」與「自然」的關係上。藝術創作永遠是或隱或顯地表露了作家對「自然」的觀念以及表現了對材料的運用之觀念；亦即表現了其對宇宙人生之觀念及表現方法之觀念。我在這裡特別把「方法之觀念」提出來，因為方法本身

不單是表現思想觀念的手段，而且方法自身亦即思想。在繪畫藝術中，「方法」即「造型」、「造型的思想」與「作品的內涵」必要是統一的。如此，即否認了內涵與形式的分離性。

中國繪畫在歷史上長時期的滯頓，不只是形式上的，而且是與它血肉相連的思想精神上的。亦就是「我」與「自然」的關係上的。如此涉及哲學問題。

中西文化（這個二分法過於籠統，但且隨俗。）優劣判斷之爭，未能獲致圓滿之結論，便由於二大文化思想系統所取路向不同，性格殊異，絕不能作高下、優劣、進步與落後之比較之故。猶諸「一尺」與「一斤」之無法比較然。有人說西方是科學的文化，中國是倫理的文化，（亦有說成所謂「物質文明」與「精神文明」者。其實文明文化，乃精神與物質之結合。沒有精神，物質只是自然的存在；沒有物質，精神無以附麗，二者無法分開。）此種說法，固屬偏頗；但說到科學，有人就舉出曆法、火藥、指南針之類以辯中國之科學不落人後。我以為無論如何，中國的學問側重於人生問題、倫理問題。甚至非人生倫理問題的學問，亦帶有不少泛道德主義的色彩。而事實上中國的智慧在人生倫理問題之表現上，達到了崇高的成就。在科學知識方面，演變到近代對西洋而言相對落伍，亦並不意味中國思想史的本質不能發展科學思想，乃「是所不為，非所不能也」。因為對人生倫理問題見識之早熟，中國古哲深知物質之征服、生活之享受，並不能予人以絕對之幸福，故抑制「奇技淫巧」之發展，而嚴守著禮樂並重的安定生活。直到近代西方科學技術的激盪，這個文化理想隨之發生動搖。為適應時代環境之需，中國文化之包容力必須重新發揮其歷史之優越性。我們現在的「中華文化復興運動」便是與國父的國民革命一脈相續的。所

以，文化復興既不是西化，也不是復古，乃是指向現代化的目標。

新舊交替之間，中國的繪畫一度喪失信心。西方繪畫思想與表現思想觀念之方法很廣泛地為許多畫人所全盤接受；而「中國畫」無法在世界爭一席之地位，乃因道家的自然主義及因之而有的一套表現方法均無法擺脫。在這個侷限中，雖然在技巧上皮毛的作了某些改變，但內涵的不變，卻導致新「造型思想」無法產生。而面對日漸改觀的「自然」，竟束手無策，繪畫的時代精神無法獲致，藝術生命亦就形成枯竭的狀態。

二

中國繪畫之復興，必隨著文化之復興而復興；而中國繪畫之復興，亦必促進了中國文化之復興。由上面的論述，可知首先要改造我們的觀念。

儒家思想雖是中國思想的主流，但是道家思想在中國文藝中卻佔領了大部分地盤，所以隱逸出世的高蹈主義形成了中國人的審美觀念，並由此審美觀念產生了頑固的「雅俗」觀念，在中國畫中形成一個文人畫的傳統。

事實上，因為文人畫所注重的是「文人的性質」，而「不在畫中考究藝術的工夫」（語見陳衡恪〈文人畫之價值〉），所以唐宋那些健實厚重的繪畫技巧，到後來被目為匠人之事。而文人

畫既輕視繪畫之基本訓練，而著重所謂「性靈」與「感想」，以標榜其清高，故中國繪畫之本質已漸減弱，成為道德之附庸。「四君子」（即梅蘭竹菊）的題材是文人畫重要的發現，而陳陳相因。不但原先的高潔成了淺薄的象徵手法，而格於思想觀念的沿襲，技法也沒能翻新。古老的文人畫傳統在今天已無法復古，而隨著時代的變遷，專門壟斷知識，與社會生產隔離的「士」的階層的消失，中國現代的繪畫應該是由純粹的畫家來承繼。他不但必須具備廣泛的知識，更重要的是他必須有對純粹繪畫的本質有深刻的認識，對現代人生社會有最敏銳的感受。自然，作為一個中國畫家，他必得對中國畫之最重要形式——水墨畫——有最透澈的了解和技巧上的把握。

中國文化之復興，有一個客觀的標準，可以衡量此歷史性的使命在我們手中達到什麼樣的成就。那就是當中國文化在現代世界爭得與各國並駕齊驅的地位，而中國文化精神之光輝施惠於全人類之時，可說就是達到中國文化復興運動之至高鵠的。所以上文曾說：文化復興既非西化，亦非復古，乃是指向現代化的目標。這就是說，既不是混同，亦不是封閉孤立，我們必得堅守並發揚中華民族的特有精神本質，而迎頭趕上時代。

三

我以為中西繪畫的思想儘管可以交流，而其特質必須保存，且無法「同化」的。藝術生命有

三個要素：時代、民族、個人。民族精神與個人風格一樣是構成藝術崇高價值的因素。西方繪畫的技術材料，在其物質性的傳統上較中國繪畫為濃重。一直發展到普普藝術、歐普藝術，幾乎成了物質的堆砌。而中國畫正巧走相反的路向，即選取物質性最單純，又最適於發揮人心的支使的工具——筆（圓的，具有最靈活的運作性）與墨（黑色的，和水而可成無限層次的濃淡變化）——構成了中國繪畫技巧的特性。所以歷代畫論或畫家的筆記都圍繞「筆墨」（此筆墨二字已不僅指工具本身，而指運筆使墨的技巧。）來研究。從工具材料技巧上來說，西方繪畫是著重光影、面、體入手來表現；中國繪畫則從點、線、韻律入手來表現。在這裡，我無意品評中西繪畫之短長，僅指出其精神特質是不同的。我以為拋棄水墨畫而另選工具，沒有另一種工具更適合中國人藉以表現其思想內涵了。

有人將以為水墨畫的侷限性太大，不足以表現現代思想。這種論調，聽來似是而實非。比如，古代中國文字語言的結構並不能貼切表達現代人的思想與感受，但經過一番努力，文字語言原來的固結解開之後，它已獲得了新生命。「舊瓶裝新酒」在我永遠視為一種迷夢；但舊瓶的「玻璃」這一本質可以重新熔造成為新瓶。所以我以為若以《芥子園畫譜》中的技法來表現現代精神，如同緣木求魚；但水墨工具自身並沒有這類似的侷限性。

藝術中的「自由」，只有在思想內涵方面存在著，工具材料本身永遠是一種「局限」，這是實實在在的話。在局限中求自由，方有真正的自由。也惟有這樣，方見出作家的「經營」之苦心

99｜從游移到自信

與造詣。西方繪畫現代畫派中有不少是對於傳統工具材料的反感而一再否定，最後只得搬上木板、鐵片等道地的物質材料。我以為到了這一地步，藝術的自由已經徹底自我取銷，裡面缺少了人心的意匠經營，缺乏人的氣息無法沉思。藝術經由人在自然中提煉而出之，豈能又回歸到自然本身？試問一塊金屬與木片，比諸畫筆的揮灑，有了多少自由？

中國水墨畫在一部分人心中喪失自信，主要是這一工具長久以來為沉滯的思想所桎梏，使它沒有再生的機會，這就是中國繪畫的困境。也是造成中國繪畫界的徬徨與游移的原因。在中華文化復興運動的感召下，我們必須重新檢討，覓回自信。

四

基於這個自信，充滿生命力的畫家，將堅持既非西化，亦非復古，而是復興——指向現代的目標。在十月《文藝評論》創刊號上我曾寫了一篇簡短的文字中說：

自從唐代王維以來，水墨畫經由張璪、王墨之發揚，歷代畫壇傑出之士將水墨畫作為文人畫之傳統特色以表現之。宋元明清諸朝，皆為水墨畫之天下。傳統水墨畫之技法，在表現傳統繪畫精神的功能上，已經登峰造極。明朝沈顥說到水墨畫之筆墨表現力曰：

「一墨大千，一點塵劫。」水墨之千變萬化，渾然賅括，消化世界萬象於一；又由一墨色幻成無限層次的明度變化，使視覺得到色形的暗示，而不至在繽紛的色彩中迷惑。我們承繼這一傳統之精華，但絕不墨守成規。色彩的運用或可輔助墨彩，不過，我們以為西方傳統的油彩與中國水墨，不只是工具技法之異，亦同時是思想情感之殊。我們努力之起點即從中國水墨出發。

中國水墨傳統之再發揚，將為中國精神之再認與重建，提供了寶貴的貢獻。

（一九六八年十一月）

一九六九年個展自序

如果試圖解開中國繪畫在現代所面臨的困局，我想不光憑才具，更重要的是識見與毅力。

任何從事中國繪畫者所最感困惑的是面對深厚的中國畫傳統與澎湃的西方繪畫思潮感到無所適從。於是我們看到「復古」與「西化」的對壘而無法對任何一方表示首肯。

我多年來的努力只是希圖擺脫傳統的固定反應與迷外的盲目附驥，忠於個人對現代世界的感受，而通過一個中國人的立場以及我的個性，把我對這些感受所具有的反應，主要借助「中國繪畫藝術語言」中許多適用於我的部分，通過個人的創造表現出來。因為技巧本身是思想的一部分，而技巧的選擇必受制於一個人的造型觀念，這是最富個性色彩的，因此必然帶著嚴格的好惡態度。

從事繪畫的學習之初，我有一個相當長的年期是學素描與水彩，以及油畫。但從來兼學中國畫而至專習中國畫。從泛泛的修習到專攻，雖不曾「學貫」，但有了頗深切與廣泛的了解，便成為我創作的技巧的基本條件，故在創作技巧上，獲得屬於個人的，相對的自由。近年來我在創作中覺得技巧（中國傳統畫家說的「功力」）只是一個藝術者既必要的條件，並非第一條件，思想

體驗才是最重要的。廣泛的讀書比較能認識方向，建立觀念。這幾年裡，我亦寫了些討論藝術的文字，又從師長朋友間得到許多教益，更增強我對現代中國畫創作的信念。

建設現代中國畫是我的目標，所謂東方精神者在我認為在現在絕不是迴避客觀現實，而應以東方人的冷靜態度和詩人的悲憫來觀察現代東西方兩種文化在接觸及整合過程中的情態（這容或是一個痛苦的過程），再由心靈的感應訴諸創作。我於是提出一個屬於個人的美學觀念，即「苦澀的美感」。我多半以風景為題材，但我並沒有福分像古人一樣領略山水中那種煙雲供養、陶然忘機、賞心悅目之樂；我表現它們是鬱怒、蒼涼、孤寂與殘破。那些驚怖，令人慄慄；那些孤苦，令人悽惶；那些蒼茫，令人在困惑中尋覓；那些憂鬱，如羅曼羅蘭所謂「痛苦的快樂」，使人在心中長久迴盪著悽愴的溫存。而對時代、人生作批判性的認識，對未來寄予憧憬。我的作品是否達到我的預期，我不敢說，而缺點必定不少，這是要請大家不客氣批評的。

篇幅所限，文字太減省的結果，本文無法暢所欲言，敬請參閱一九六九年二月號《文化復興月刊》和《大學》雜誌中另兩篇自敘性的拙文。（此兩篇文字已收入拙著《苦澀的美感》中）

（一九六九年一月廿二夜於東園）

苦澀的美感

沉酣或遠棄

繪畫已是一項古老的事。

對於古老的物事，在人心中反映了二種明顯的傾向，即：沉酣或遠棄。而這二個傾向在東西方的藝術中展現出來，成為文化性格最彰顯明顯的標誌（雖然東西文化之二分法過於籠統而偏頗，但究實東西二大思想形式之典型性是可以成為對峙的系統的）。

東方對藝術傳統取沉酣的態度，或者永遠沉酣毫無厭倦；但西方對藝術傳統則取遠棄的態度，遠棄它自己的舊傳統。創新是西方的特性，甚至因遠棄而乖離題旨，脫出繪畫的特質之外，亦在所不顧。在西方，一切沒有最後的答案，其文化史是永遠在創立與否定中演進；但是東方，當古哲先賢在思想意識上建立完成一個烏托邦之後，一切都形成靜止的狀態，免去了尋求與爭辯，世代在圓圈式往復接替，這就是封閉社會之特色。中國在藝術上的烏托邦，就建築在老莊哲學的自然主義上。

西方藝術史上永遠是激騰的，尤其在現代藝術史中，思潮多元性的發展，使現代繪畫新史頁難以有可把握的脈絡。繪畫成為一群急進的畫家所進行的對傳統的揶揄與在視覺上尋求新的幻術之工作，這在目前的美國尤甚。機械的發達，而心靈的衰退，使人懷疑人類文明是進步或退步？新的繪畫，使非畫家的大眾覺得被開除鑑賞資格，而引起憤憤不平；或者突然覺得在視覺美感世界中迷路；或者以鄙夷不屑的偏激態度否認繪畫之價值。——但是實在說，現代西方繪畫比以前任何時代更加滲入生活的層面，現代人比以前任何時代更享受繪畫直接間接之實惠，但這些「實惠」不是藝術所必應有的贈予。繪畫之納入生活之實用（如廣告、衣服設計、室內裝潢、社區規劃……），固不可少，但終究僅屬於「生存方式之改善」一方面，藝術的本質意義乃是增進生活價值之意義的。所以，藝術如果失去其獨立性、深刻性與神祕性，只通過新的技術本位原則以刺戟視官之新鮮感覺為主旨，則繪畫藝術便失去文化價值了。西方現代繪畫中的形式主義，如同美麗的衣服缺乏人體的內容；又如佈置了一個舞台而缺乏演員，這就是人文精神的消退。

東方藝術之滯頓因它安於對傳統的沉酣。思想與表現形式千古不易。在「朝」，藝術是帝王貴冑休閒娛樂之工具，在「野」，藝術是文人與仕途不得意的鬱鬱之士隱逸之寄託。中國的藝術觀主要有二：一、陶冶性情（這是尋常百姓老幼皆曉的一個陳舊觀念）；二、寄託超離人間煙火的情志。梁啟超說中國數千年文藝泰半是道家天下。陶冶性情是儒者的觀念，即藝術有輔助政教之功用，成為灌輸某些道德觀念之一個潛移默化手段。足見儒者的藝術觀離不了道德教化之實用目標；寄託隱逸思想是道家的自然主義，這是中國藝術觀之主流。這一方面排除了實用的目

的

（所以道家的思想比較顯得精深些二），但還是以氣節、情操等道德內涵為本。中國繪畫因思想界的固結而無止境的沉酣。

繪畫是文化之一要項，這是無疑問的。因之繪畫思想不可能停滯不進，但也不可遠離了文化的意義。由此，我們對於東西方繪畫之現狀無法滿意，甚至以為是現代精神困惑中病癥之反映。

所謂玩賞、陶冶、美化人生之東方藝術觀，與沒有文化意識之個人宣洩，都不足以成為一個現代藝術從事者的理想或宗旨。

藝術給予創造者悲苦，而非怡樂

藝術主要在於反映一定文化環境中之個人的心聲，這裡面包括了對歷史的繼承與批判、對人生之新體認、對時代之批評、對未來的憧憬。

基於以上的想法，我深感從事創作之先必得對繪畫藝術從事史的縱方面、從地域之橫方面作一番了解與認識、批判，而建立有現代覺悟的個人的繪畫觀。

我所生存的時代使我偏向於藝術只能是悲劇感的表現，所以它只能有苦澀的美感；凡離開了此苦澀美感，任何悅人的甜性的美感，那些被稱為生動、嬌豔、秀麗的，與自然在流動中所偶有的悅目賞心之美，那非人文的，那稱為自然美的，都難以冠上「藝術」的名號。一般中國古典派

的畫家的山川之美、花鳥之美、仕女之美，過於毋視現代人的本質，逃避現代的急流之衝擊與現實的苦難，不免近於編造謊言。

甜性的美感以其媚臉去取悅觀賞者；但苦澀的美感是以其深刻的體驗去激發觀賞者的心，以其沉痛去邀請觀賞者的共鳴。悲劇感有一種崇高的氣質，因為它表現了內心世界的苦鬥，表現了人的意義。

現代藝術不依靠對於對象描摹逼真之技術，而是對世界與人生的體驗與沉思化為造型的表現。它棄除自然人生甜美的外殼，將內在的真相通過藝術家的悲憫表達出來。

藝術給予它的創造者往往不是怡樂，而是悲苦。尤其在現代，征服自然以增進人類幸福的美願在現實中冷酷地洩露了幻滅的朕兆，這是西方沒落的事實；而東方的人與自然的和諧之歷史環境因機械文明的輸入，已老早成為明日黃花，這個慘痛的經驗在我們這一代人身心上有切膚的感受，無可推卸，復無可逃避，中國現代藝術家必須正視這個事實。

現代藝術如果在日後能破除東西方的隔膜而成為全人類共同性的新藝術，必因為人類在巨變中共同的悲痛，共同的願望而促成。它必與未來人類的文化理想相合拍，因為藝術是為人類的未來希望而努力的。

我雖然承認藝術與文化未來有全球化之可能①，但是我不能想像地域與種族的因素對藝術（以及文化的因素）的多元特質完全泯滅。自然更不用說，個人的因素是無法因集體化而泯滅的了。所以，我覺得民族性還是一個重要的因素。我們文化的現代化首先得拿出我們中國人的見地

來，在未來的現代世界方有我們立足的餘地。

我個人由西畫的訓練開始，後來我感到我的氣質裡面屬於中國的成分更多。我從事中國畫的學習和創作，但我不斷注視西方繪畫的發展。我看到中國人不是棄絕西方現代繪畫，便是一窩蜂趕潮流（我覺得盲目充當西潮的「前衛」，表現了一班人對故土的忘懷，對中國文化的漠然的態度。自然，這個不幸，也是時空的因素所造成的）。中國人特有的痛苦很少在中國現代藝術中宣露出來，這是頗可驚訝的。中國文化在青少年一代慢慢只成為一個「概念」，一般人的文化意識裡頭多半是非中國的。新舊中國人雜合在一個時空裡，正如新舊藝術的不調適一般。我們的現代化工作絕不只是工業起飛一事，主要還在如何使不相調適的觀念意識造成和諧，第一步的工作是批判。我在現代中國畫的努力中，感到必須打破對自然一味的歌頌這一陳陳相因的舊調，而擴大到對時代與人生的危境與困境帶批判意識的感受之表現。

在我看，甜美的自然世界早已從夢境中破碎，我們無法再酣睡，也無法再撿拾已破碎的美夢。我企圖將那個自然世界塑造成一個象徵虛寂而怪誕的天地，在它裡面表露了深重的孤寂與蒼鬱、荒涼與淒楚，表現對如同喚不回童年那樣的傷痛。苦澀的美感總是最使我震悼而感動。

現代中國畫對於它的從事者所提出的難題，擴展到中國的文化與人的處境，實在超出了繪畫本身的範圍。試問你如何能夠毫無關心的安然提起筆來創作呢？如前面所說，僅憑對中國傳統繪畫的修習中所有的「功力」是不足的，這正如一個中國人在現代世界的急流中要尋求一穩妥的立足點那樣艱難，我不相信在目前有什麼人已尋求到這一立足點。除非是無知與麻木。

後記

從事繪畫的人，有時無法以文字自我詮釋，起碼我自己很難。所以我只將我對繪畫的感想作一次自白。

我這次個展將展出四十餘幅畫，這些是我師大畢業以後四年間作品的精選。我將以這一批作品，試圖展示我的精神世界以及試探中國畫在現代的路向。我嘗說：在現在來講，中國畫在創作上是十分困難的；其難處並非指技巧上的，乃是觀念上的。在西洋畫這方面的困難就不同了。因為中國只有中古的藝術思想，近代的藝術思想是付諸闕如的，這就是我上文所說傳統的沉酣。那麼，作為一個現代的中國畫創作者，因為近代藝術思想的停滯，技巧上也同樣跟著僵化，他所面對的問題，是如何建立現代的藝術思想，既沒有近代可作接續的依憑，又不能接上中古時代。所以我覺得中國畫家有不少走向兩個極端：不是復古，便是西化。我自知我目前的成績並不足道，但我必堅持我的方向，那就是以中國人的精神本質來正視現代世界，通過繪畫創作來表現我對現代人生與現代世界的體驗與省思。

人生的局限，造成永恆不可逾越的悲劇。我上文所說的悲劇感，還包括了現代人所面臨的困擾。人智的發達造成了機械威力的不斷擴大，以致改觀了原來的世界，人征服了物質，又反為物質所奴役，這是現代人人所深深感到的危機。我覺得世界越來越熱鬧，而越荒涼。在大部分主要作品中，我以此一主題作為基調來處理我的作品，我希圖表現出荒漠似的人生，那經受摧殘的大

自然的憤怒與沉鬱，有時藉頹垣斷壁勾起我對往昔的殘戀，一種莫可奈何的感情。我並不以為必須以機械的產品作為表現題材，我只祈望表達出一些現代人如我所有的感覺。那些驚怖，令人悚慄；那些孤苦，令人悽惶；那些蒼茫，令人在困惑中深沉思索；那些憂鬱，令人觸及肺腑中的哀痛，而得到共鳴時得以解釋。我無法猜測我的努力是否有多少收穫，但我是往這方向努力的。我以山水為題材，並沒有福分領略山水中那種煙雲供養，陶然自得，賞心悅目之樂。我每於靜夜作出這些作品，於我自己是忠實的，我時常因感動而流淚。我的生命的意義是與藝術的追求不可分離的。

（一九六九年二月）

註釋

① 編這本書的時候，讀到此處竟有「全球化」三字，可見我早在六〇年代後期已有此概念。但早期我不能完全反對藝術有某種程度的「全球化」，所以此處說「承認……之可能」。而還是不認為地域與種族與個人的多元特質會完全泯滅。這是我四十六年前的看法，至今未變。（懷碩二〇一五年四月五日記）

藝術行為之目的

象牙塔與困獸

我在〈繪畫與哲學〉一文中，指出了繪畫是一項文化行為，因而是有目的、有意識，亦有選擇原則與價值取向的。藝術創造的價值判斷是由一個人對宇宙人生的根本認識——亦即哲學觀點——而來的。本文擬討論藝術行為之目的的性質。

在不同的藝術家與評論家心目中，對藝術行為的目的有了不同的觀點，所謂「無所為而為」，所謂「為藝術而藝術」，以及康德的「無關心」說，都對藝術行為的目的的提出了十分超然的妙論。藝術有時入於象牙之塔，並非壞事，問題是一個藝術家的天秉與修養的厚薄程度不一，對藝術的嚮往的熱誠與懇切雖然是相同的，但缺欠對人類文化的「德道心」之體認與修養，一般粗淺的藝術家或初學者很普遍地抱著「欣賞技術本身與渴望投入藝術此一『遊戲』之中」的想法，以為藝術是一個「逋逃藪」，以逃避一個人對「文化」的責任（此責任即我所稱為文化的道德心者）。而以為沉緬於藝術中是一種單純的享樂；與人生、社會、文化脫了節，便成為了藝術

的忠貞信徒；以為如此便尋到了藝術之「超越性」，領略了藝術的崇高，遠離了塵世的卑賤與庸俗。這種人在東方便以劉伶、嵇康為景仰的對象，在西方則信奉柏拉圖的幾句話，說藝術創作是靠靈感，當靈感來時其人便失去神智，心靈出殼，有如繆司的「瘋氣」附身；或如莎士比亞所說：瘋子、愛人和詩人都是由幻想構成的。

「藝術家」在世俗眼中有時崇高，有時卻為嘲笑之對象，就因唯美主義使藝術家自囿於一個孤絕於社會人生文化之外的狹窄天地中，成為一群困獸也似的特殊人物。不說俗眾投以不屑的眼光固無足重視，而藝術家與從事其他文化領域中的專家、學者之間，無法取得深切的了解與融洽的同情，卻是一個嚴重的問題。

藝術創造的理性成分

靈感是促成創造行為的起因；但即使靈感之來有時確如狂飆急雨，他與瘋子或小孩無意識的行為是斷然不同的。藝術家的靈感毋寧說是其藝術素養為某一時空因素所觸發的激情與頓悟。雖然好似天馬行空，但絕非空穴來風，自有其先期具備的條件，此條件即一個藝術家對人類文化的體認，宇宙人生的觀感，文藝的修養，以及價值判斷之基本原則與感覺的銳敏性等等。這些東西構成了藝術家的藝術素養，也便構成藝術家作為一個「人」的人格特徵。這裡面不單是唯情的，

而且包含了理性，這是十分重要的。一般人只強調藝術行為的感情因素，忽略了理性作為選擇、判斷的主宰，它是隱藏於靈感的背後，構成「意識」的事實。任何一種感覺與情感，非經意識之梳理與組織，是無法達到完美與和諧的表現的。

一個藝術家在從事創造時，不唯是感情在躍動，而且帶有批判的意識，他曉得通過什麼樣式的門道，他的感情與思想可以以一個最適當的方式表現出來，達到最深切而圓滿的程度。所以否認藝術創造的理性成分，那個創造行為在價值判斷的嚴格尺度之下要大打折扣。而理性的選擇，便是價值取向，便是有目的的行為。所以一個作家或藝術家一生的作品，往往可以顯露出其思想風格與形式結構上變遷的痕跡；即使他一生中受到無數靈感的襲擊，但這些靈感在藝術中的表現，絕難逸出他的人格特質或審美情操的基本範圍，與無意識的瘋人的行為是絕然不同的。即如超現實主義在繪畫中的表現，絕不止於把夢魘、幻覺等表達出來而已，它是借助無意識心理所揭示出來的深邃的「內在」提到意識層面來認定其價值，並作批判，他們與精神病患的作品是絕不相同的。超現實主義是借助一種特殊的心靈探索方法去反映內在的真實；以文化意識的價值觀以判斷之，它一樣是有意識去表達意義的行為。

我以為以藝術行為的目的論，來判斷現代駁雜狂亂的藝術派系與其作品的價值是一把犀利的標尺。「創造」二字不單純意味著新奇而已；新奇只是創造的行為結果之一個屬性而已；有意義的新奇，才是創造的本質。所以無意義而新奇或者有意義而重複陳舊，都非「創造」的本義。

目的‧風格‧表現

但我們談到「目的」，很容易為一些藝術至上主義者，誤認為功利主義或者政治宣傳或者道德說教，實在說，這些淺鄙的目的是任何一個藝術家所不屑一顧的。廟堂文學、形式主義的「八股」、「院體」……不是出自純真之心，而是為了討好、獻媚或功利「目的」的「創作」，在文藝史上極少是上乘之作。我們所謂「目的」，乃是含有文化意識的創作動機，有價值判斷的美感。它對過去的承受，對今日的批判，對未來的展望有鮮明的態度。

然而藝術創作者在創作時確乎不可能復不必要謹記著這個「目的」。一個藝術家絕不止於技巧的訓練，他得對宇宙人生抱持一份最關切的心情，即一種悲天憫人的心情，而他對人類文化自古至今乃至未來的情勢要有一份見解。如此藝術方能走出了模仿的小徑，成為文化綜合的表現，成為人類文化史中最重要的成就，應驗了西方古哲的名言：詩是最真實的歷史。

每個藝術創作者容或有相近的「目的」趨向，但是各人在作品中所流露的風格卻絕不相同；也就是說，通向一個偉大的目的各自有不同的路徑。藝術形式、風格、技巧之多樣，卻是沒有一個固定的律則可資依循，更沒有一些創作條規或畫法要旨可以機械地遵從。藝術創作的目的是藝術家自定的，不應該朝著傳統或大師已固定的目標去運作。所以「複製品畫家」雖然可以有了與原作相當的製作技巧，但他只是重複原作，與創作的意義相違背，那種技巧只能稱為技術。如果有一個畫家創造了一種風格，以後不斷搬演，這時他的創造力亦在第一幅以後便失去了。

中國繪畫的教授法一直在錯誤的觀念中，以為有某些固定的方法使每個人經由技術的操練而可達到一個目的。這種操練可說是「非藝術行為」。因為目的隨時間與人（個性）的不同而不同，通往目的的方法亦異，我們可以說沒有一個固定畫蘋果的方法可供人人採用來作畫。傳統畫派雖然保持了一些僵化了的民族性，但對於時空與人的變化因素均無所表現，即時代精神與個性色彩付諸闕如。

而西方最前衛的繪畫，雖然沒有中國傳統畫派這些嚴重的缺陷，但它的「目的」離開理性的意義的追求，只是情緒與感覺混亂的發洩；注重「表現」這一單純行為，忽略或降低目的的崇高性，流為「生活的工具」。西方現代實用美術因繪畫的滋養而豐腴起來，生活環境與器物因此在視覺上顯示出優越的造型，但繪畫本身因自我放棄而呈現貧弱而蒼白，這勿寧是一件可憂的事。

現代藝術之路

許多以「前衛」為最高榮譽的藝術者憤憤於工具材料的局限性，故工具材料之革命性的嘗試為最熱心的工作，幾乎成為其「創作」之全部能事。老實說，這種工作是工藝的而非藝術的；固然工藝不必輕視，而且工藝亦可回頭提供藝術創作某些貢獻，但兩者是不能混同，因為兩者在目的的上是不同的。如果說「打破其不同目的之舊觀念」便是新創造行為，那麼「創造」二字已不復

含有可敬成分，絕非將任何秩序與目的作破壞而後可稱「創造」。醉心於物質材料的工藝式的「新藝術」徒然暴露了物質對心靈的奴役，因為原始材料（如木板、鐵片等等）在表達有文化意識的心的創作上，實是最大的不自由，最大的局限。有如一個狂人夢想將社會上的道德法律悉數取銷，便可以過著最自由、最快樂的生活，事實往往相反。古典主義之遵從理性一面，仍然使我們對它有永遠不減的敬意。

最近有一機會在美國朋友家中看了一部介紹美國當前寫實派大師懷斯（Andrew Wyeth）的電影，他完全運用傳統西洋畫的工具與材料，技巧也是寫實的，但他表現了現代的精神本質的一面：被遺棄的破落的鄉村；現代人的孤獨感；生命永恆的掙扎之慘痛，厭倦機械文明的冷酷，描寫老弱孤苦無援之悲涼的內心世界……。我覺得他也有一個基於文化意識的道德心，他的繪畫是深刻的、雋永的，；而且他的畫表現了他鮮明的人文主義的精神，是感懾人心的；使我覺得工具材料不過是微末之事，即使在傳統工具與寫實技法中，只要有個性的創造，依然可以顯示出一個新天地。懷斯的畫作為一個例子，讓我們對藝術的本質回頭檢省，也讓我們對工具材料的體認有了一個更深入的了解。

藝術像大海，浮動於水面的浮漚與白沫雖然那樣鮮明引人注目，但瞬息即逝；而深海中的強流是鼓動潮汐的原力。

形上符號與繪畫符號

超越的獸

人的世界與生物的世界之區別，最重要是：人的世界是雙層的；生物的世界是單層的。

一切生物對其生存的環境均必有反應。生物之反應為本能的。為求適應生存所作本能的反應活動，是屬於因果的範疇。人為生物之一種，自然也有與生物相同的反應活動；但是人為超越的獸（尼采語），在他的進化歷程達到人的階段之後，人的活動已超越了因果的範疇，超越了求生存的原始衝動，而進入目的的範疇，即文化的活動。

生物世界與自然為一體，與自然同為無目的、無意識、無計劃的。生物是受自然所束縛的，他們只有直覺的活動，沒有自覺，沒有積累經驗的能力，復無抽象的認識能力。生物世界是單純的、單層的。

但人類超越於生物的境界。他固然也依生物本能的反應作種種適應生存環境的活動，依直覺而作本能的反應，如遇火則避，饑而覓食等。但人能從他自身超離出來，站在自然與自我之外來

觀察、思考，以及積累經驗而成知識。人有抽象認識能力，故能由直覺而生知覺而成思想，故超離了時間與空間的限制，人是生物界自由的生物。自然現象在人智經過概念的連絡而成知識。知識是諸概念之邏輯的組合，而概念的元素即「符號」。符號既與實在對應，又超越實在對象之上，故是形而上的。人類在他的認識範圍中，對應著實在世界，建立了一個形上的符號世界，故人的世界是雙層的。

文化便是人類藉著符號所建立的觀念的系統。符號所代表的意義是形而上的，但它本身卻是感官所能感受的，故它本身是物質的、形下的。

以一個形而下的符號形象去代替客觀世界的存在與運動作形而上的表現，此便是符號之表現意義。如以文字作文學、哲學之表現；以十字架作宗教之表現；以數理符號作科學之表現；以聲音色彩作藝術之表現等等。在一切符號中，以文字符號（語言是文字的「形式符號」變為「聲音符號」，即由視覺譯為聽覺，原是相同的）最重要，最可代表形上符號的特性。繪畫符號與文字符號共同為文化之表現，是相同的。但兩者有很重要的區別，我們且就其區別細加分析。而後，我們再從這一認知角度來分析中西繪畫之相異。

形上符號

形上符號以文字為代表。文字符號本身不是審美的，它的功用是代表某一有意義的概念。文字的使命是在於傳達它所代表的概念便完事。作為表達概念的文字符號，它是精簡的、固定的，而且有其通用價值的。它是大眾化的，非個人的。其通用價值便建築在約定俗成的基礎上，故它不能不固定化。因為它是屬於團體所公有共用，故它一經確定，便排斥個人的創造性與個性。而且，文字符號有其本身在運用中的一套規範——結構方式、應用規律。

文字符號不是訴諸感性，故它不是審美的。它是客觀世界與主觀的人之間的橋樑。人永遠無法直接理解客觀世界的本質，但通過語言文字的媒介，藉思維來研究客觀的世界。符號世界與客觀世界兩者常被誤認為等同的，故造成學術上的歧見與困擾。但近代以降，在哲學的研究中逐漸悟到思想所受文字符號的障礙，而現代「語意學」的建立，由對哲學語言的檢定而動搖了思想的根基，對現代哲學貢獻甚巨。

由符號到意義，不是賴感官直接到達的，而是經過一個翻譯的過程。此有賴於記憶力，不是想像，亦不是創造。如此文字符號才有其確定意義，才有其通用價值。譬如當我們看到「人」字或英文「Man」字，我們能認識它的意義，但並非直覺的認識。

但是中國字造成「書法藝術」，有人甚至認為中國書法就是抽象畫，這該怎麼解釋？中國文字是視覺型的文字符號，與西方的拼音文字（即聽覺型的文字符號）不同，就因為中

120 批判西潮五十年 第一輯

國文字的象形特性，含有繪畫的某些特質。其次是因為中國毛筆的靈活變化，以及水墨在中國紙上的效果。

中國文字自古籀大篆小篆、隸、行、楷、草各體的演變，歷代出現無數大書家，在字的結構、筆法等各方面慘澹經營，推陳出新，匯成中國書法各派各流各家千變萬化的風格，各有千秋的情趣，中國文字在這上頭，已超越了作為表達概念的符號的單調性與機械性。它已不只是一種呆板的表義記號而已，而具備了一定程度的審美價值。但中國書法不是一種「純粹繪畫」，它是中國一種特殊的藝術。因為文字的書法，它本身擺脫不了其實用性。如果說它是抽象的繪畫，也不能成立，因為它受字形結構的拘束，如果拋棄這一因素，自然可以成為抽象畫，但不能稱為「書法」了，只能說是採用中國書法技巧的抽象畫，這在西方已有人做了，如美國克萊因（Franz Kline，紐約抽象表現派畫家）就是延引東方書法趣味作抽象畫的人。

中國書法在欣賞時時常與詩文的境界結合，這也不可忽略的，故中國書法不能視為純粹的繪畫，也很明顯。這一種特殊的藝術，正可拿中國的太極拳來比擬。太極拳是一種健身法，當然是實用性的運動，但是它具備了舞蹈的特性，故含有許多藝術的成分，但太極拳不能當作舞蹈來看待，它不是純粹的舞蹈。武術也一樣，既可表演，可見它有審美的價值，但到底為一實用的競技，不能視作純粹的藝術。

我們既認識了中國書法文字符號的特殊性，當然我們了解了它有藝術的價值，但那是指上乘的書法作品：；而作為文字符號，中國符號也一樣符合我們上舉文字符號的特性，即在通常情況

下，它不是審美的，在它的功能上、本質上言，它還只是概念的符號。

繪畫符號

繪畫的對象是自然與人生。畫家並非把自然與人生如實複製給觀眾看就算是完成了他的「繪畫」。他必須通過一系列的形象與色彩的表現，把自然與人生的本相，變成畫面上的、帶有他主觀創造（或歌頌、或暗示、或批判、或理想化、或揭示其內在本質……）的種種形式。構成這些形式的基本單位我們稱為「繪畫符號」。

在我們上面所舉文字符號的特質諸項，恰與繪畫符號立於相對的地位。繪畫符號不是概念的表記，不是固定的。亦不是約定俗成的，不是認知的，故不是思考的材料。繪畫符號是訴諸感性的，故是審美的。

文字符號的元素是線，繪畫符號的元素是形與色，亦包含線在內。繪畫符號沒有文字符號有單元的意義。如一個「月」字或「Moon」代表一事物，在繪畫中若以一塊黃色來描繪月亮，孤立來看，並沒有固定的單元的意義。一塊黃色在另一處可能是一朵花。更重要的，繪畫符號是富於個性的，自由創造的，它不受約定俗成的規範，而有更廣大的通用價值。比方說，中國文字的通用價值範圍只在通曉中文的人群中，英文、法文等也一樣。但繪畫符號不是約定俗成的，而是訴

諸感性的，而感性有人類大體上相同的普通性，此普遍性建立在人性的共通性上。人性的共通性則建立在人類身體構造、生存需求的共同性與生活環境的相類性之上。比如說畫家畫一個太陽，任何人都可產生關於太陽之相應的感性認識，沒有因文字不同所造成的障礙，所以我們常說藝術是人類共同的語言。

另一方面，繪畫符號是主觀的、個人的創造，其價值就在於個人創造的特殊性，以強化感受，以顯示畫家個人感受之獨特性，誘導欣賞者進入其感受之境界（如果沒有這個特性，則繪畫成了攝影）。所以我們認為這個特性非知識的，而是審美的。知識本身是非人格的，審美本身是人格的。文字符號是知解的，是知識的材料；繪畫符號是感受的，是審美的元素。一隻貓，在文字符號的表現上只能作一個「貓」或「Cat」等符號表現，在繪畫中它的表現的可能性是無限的。此無限的可能性即建立在個性的多樣性之基礎上。何況，繪畫符號還受到不同時代與不同地域的特性的影響，更增加了它的多樣性。

文字符號是依靠傳授、記憶到應用，是沿襲的；繪畫符號是通過觀摩、體驗到創造，是不斷革新的。「繪畫符號」就是美術中所謂「造型」的基本元素。

西方繪畫之符號上的特徵

希臘為西方文化之根源。希臘的宇宙觀是自然為絕對的善。這個善在希臘實包含了真與美，合起來即自然為最高的「神」。藝術是感覺對於善美之至高觀念的模仿。繪畫符號在西方開始即對於現實世界之模仿。

西方繪畫由希臘開始即與宇宙觀相連。隨著人智的開發、科學的進步、智慧的增長，哲學在西方形成一條日新又新，不斷演進的大流。遂促使與宇宙觀密切相連的繪畫思想不斷變革，各種繪畫主義與流派在西方藝術思想史中如波濤起伏。在繪畫符號上自然也是變化多端。

西方繪畫符號的變遷，是宇宙觀演變的結果，而宇宙觀的演變之基本動力是知識的成長。所以我們可以說西方繪畫符號是知識引導或影響感受性的結果。我們試看古典主義、浪漫主義、自然主義、現實主義、印象主義、立體主義、抽象主義、超現實主義……，皆為不同宇宙觀所派生之繪畫觀之變異。宇宙觀雖有因歷史諸因素而變動者，但在西方文化史上，最重要的是理智的發達所促成知識進展之結果。彰明較著者如印象派之受十九世紀光學之影響；超現實主義之受現代心理分析學派學說之影響等等。

總括來說，西方繪畫符號的特徵，就是沒有固定性，有變易性；西方繪畫符號之變易形成一股有系統，合乎邏輯的因果關係的大流，共其文化之躍進而發展、演變。西方的主知主義（intellectualism）與現實主義（realism）為其基調，建構了西方繪畫偉大的傳統。但是，這個傳統在

二十世紀正在逐漸被顛覆、變易之中。

中國繪畫之符號上的特徵

東方藝術，固然也是東方人觀念情趣之符號的表現，但東方精神的特色，使其繪畫符號有根本殊異於西方之特徵。

自文化發源之始，東方文化的感傷色彩特別濃厚。

西方人正以其智慧如一好問的孩童，對於宇宙種種現象之原因不饜追索之際，文化更早發源之東方的哲人，最用心著力的乃是關於人生與生命的研究。東方的智慧走向人生體驗之努力，遂對客觀宇宙失去如孩童那樣率真與狂熱的性情，卻如一個老人那樣的成熟、洞察人生奧祕，而不可避免的也顯示了活力過早的衰竭，此即所謂「早熟的文化」之特徵。老子說：「天地不仁，以萬物為芻狗」，而楊朱「為我」與及時行樂的思想、莊子假髑髏之口說出生不如死的話，說：「死無君於上，無臣於下，亦無四時之事，從然以天地為春秋，雖南面王樂，不能過也」，乃是人生在現世痛苦之哀嘆。儒家雖然在現實政治及社會制度上為中國文化之典範，但在人生感情與文藝思想上，老莊是中國之主流思想。

東方在藝術上如埃及的墓（金字塔）與印度及中國的寺院、塔都表現了在現世的絕望，便對

死亡與眇冥之未來寄託希望。

　　人生哲學之過早發達，使知識受阻，而缺乏駕馭自然的力量，故文化過早的「老化」，使宿命的信仰抬頭。在思想上只有冥想與幻想。哲人教人努力德行的修養，以捨棄現世享樂的追求與努力，財富、物質成為罪惡的代名詞，東方人便傾向於道德性靈的形而上世界之追求——此即東方之神祕之來源。東方的藝術不是對現實世界的模仿，也不是對這個現實世界之最高善美觀念的模仿，而是對於超越這個「現實世界」（亦可說苦海或痛苦、卑污的人間世）的道德觀念之模仿。乃是模仿信仰的幻覺（非指特定宗教之信仰）。

　　中國的哲人沒有教人如何去創造使人生慾望得以滿足之方法——即征服物質之知識——而教人許多調和與節制之方法，即調解慾望與困乏的現實之間的矛盾之法，這就是「修養」的本義。老子教人陰柔，柔能克剛；孔子教人向曲肱而枕的顏回看齊，且應能「不改其樂」。但道德精神之崇尚，並不能消除人生對物慾要求之本性，故一定程度造成中國人的虛偽與自然科學的落後。自然，西方之物慾雖藉知識力量之追求而有更多滿足的機會，而慾求無饜，也不能得到真正的幸福，乃有現代「西方之沒落」（語見史賓格勒 Oswald Spengler: *The Decline of the West*）之覺醒。本文不專為討論東西文化之價值問題，恕不能詳說。

　　人生問題之解決在西方是征服物質，為現世人生求得滿足，但東方是轉向德行的修練。

　　中國藝術自然也是宇宙觀的反映。宇宙有道，人應效尤；人慾為惡，人必克制，這種道德觀念為中國藝術境界之內涵。這個道德內涵千古不滅，有其永恆性（可大可久）。我們不立足於價

值哲學的角度來評判這個道德內涵的優劣，而從繪畫符號的來源來立論，不能不說它雖然造成中國繪畫高超的境界，有過輝煌的成就，但是，隨著時代的變遷，文化的合流，我們終於看出這個內涵阻滯了繪畫之發展。

中國畫中畫竹、梅、蘭、松、菊……，不是對於現實對象的模仿，而是道德情操映射在對象上之概念的表示。故造成繪畫符號陷於固定化、公式化。每一自然物在中國畫中慢慢變成不是從個人當下的感受出發（在西畫所謂一瞬間的印象）去創造個人的繪畫符號，而是每一自然物在隱喻上合於一種道德的象徵，便被賦予某一特性。比如竹，它中空──象徵虛懷若谷；它堅硬──象徵堅貞；它常綠，經冬不凋──象徵氣節不移等等。道德觀念的賦予，使「物的情趣特質」固定化，而重祖述的後代畫人不斷重複這個隱喻，便喪失了個人特殊感受與創造新境界的可能性。

對欣賞者來說，便依賴「固定反應」（stock response），走向純正的欣賞的歧途。繪畫符號既依賴固定反應來領略其意義（已非情趣），便成為形上符號，近乎文字符號的性格了。即如上文所舉文字符號的特性：沒有個性，沒有創造性。故這樣的繪畫符號，已斷喪了創造性的生命。最不能為西方畫家所理解的是中國有一部「繪畫符號字典」──《芥子園畫譜》。並且有「遠人無目，遠水無波；石分三面，樹分四歧」等歌訣，這是很可發人省悟的事，但似乎省悟的人不多！

結論

由個人創造的繪畫符號的固定化，到眾人模仿的繪畫符號，傳統畫家稱為「功力」），藝術便已陷入不可救藥的泥坑中。

人生觀、宇宙觀沒有知識作基礎，在德行的探討中如同在封閉的圓環中打轉，沒有演化的可能。中國內省的文化哲學，使中國繪畫的境界沒有不斷的新血液的補充，而繪畫符號更加必然陷入一種固定的公式化。保留著古代的許多「遺形物」（vestiges or rudiments）便不能有進化的可能。

中國繪畫符號已遠離了表達畫家個人對宇宙人生獨特感受的特性，成為形而上的表義符號，減弱了作為繪畫符號的訴諸感性的功能，更談不到強化感性與表現個人創造性。我以為此即為中國傳統繪畫僵滯衰敗的重要原因。

筆者無意認為西方繪畫全然理想，一無短處，但是，在比較中我們才能了解他人之長（姑勿計其所短），而明瞭自己之短（姑勿矜其所長）。我們若不明瞭中國繪畫的特性之根源，便談不到如何創造我們時代的中國繪畫。本文從符號的特性和中國繪畫與西方繪畫在符號特性上之比較研究，看看兩者之差異，並檢討我們之所短。我在此提供了這一條新的途徑來研究中國藝術的問題。為要振興中國藝術，我想不能只靠「功力」，而必須通過了解、批判，進而再創造。

（一九七一年七月）

附記：這篇文章是我在一九七〇年五月十四日晚上應台灣大學視聽社之邀在台大森林館講演的講稿。此文已修去原來的枝蔓，補充了一些論點。

從文化性格看中西繪畫

差別的根源

由種族或地域的隔離所造成的各個不同的文化體系，在現代世界，急遽地在消除它們之間的隔閡，通過互相的了解與互相吸收，以達到人類文化整合之目的。故文化體系間的比較研究，成為極重要的工作。

繪畫是文化中一個重要的項目，它雖然是獨立的，但不是孤立游離於文化之外；它是一個文化體系中有機的一環。如果孤立地來研究，而不把繪畫納入文化系統中來研究，空談一些傳統的老課題，我想我們無法徹底認識其本質。就中國畫來說，有關的文字可說汗牛充棟，但是，從事藝術史的研究或藝術批評的人，大多很少繪畫的實際體驗，故其文章，容易失之籠統或者搔不到癢處，近乎架空玩弄觀念；從事繪畫的畫家們，大多自立門戶，很少對於其他文化現象有深入的了解，故天地狹窄，見識短淺。因此我們所見到有關繪畫的研究文字，不是抄錄文獻，以炫其淵博，便是雞毛蒜皮，談筆墨，談圖章，談題跋……如數家珍；再不就是拚命在古代畫論中拈出許

多章句，阿諛讚嘆，迂腐不堪。若比較中西繪畫，必然唯我獨尊，不外談些「線條比色面高超」、「詩畫合一」、「空靈」，或者說「中國老早就有抽象畫」（有所謂草書即抽象畫之謬論）、「文人畫之價值，重神韻不重形似」等等。我覺得無可懷疑，中華藝術傳統有其超越與光輝偉大之處，但這些光輝一經成為崇拜的對象，便造成僵化的公式；奉為圭臬，便遏阻了創造之路。今天的中國畫家（即使是最頑固的復古派），也時常在口頭與文字上有「求新求變」的口號，但是在觀念上不認識為什麼不能再「求舊求不變」（這是要從藝術的本質之認識入手的），亦不肯從知識上認識中西繪畫本質上的差異，卻空談什麼「滲入西洋技法」或所謂「中西合璧」、「冶中西藝術精華於一爐」等的濫調。但是如果從孤立的枝枝葉葉來研究，根本不能比較客觀的、整體的認識中西繪畫的差異，而且很容易作出情緒的結論。自然，如果我們在中西繪畫的比較研究之後沒有價值的判斷，便談不到吸收精華，棄去糟粕。不過，我們如果不在認知上先了解中西藝術的差異及其根源，則我們在文化交流的現代世界，難免只知己，不知彼，抱著絕對的優越感，亦難免無法有開闊的胸襟。

中西繪畫的「差別」是其現象，「差別的根源」是其本質。在本質方面來說，根本是文化思想的問題。談到文化問題，一般都在二分法的對壘上衝突與僵持！不是說中國重精神，西方重物質；便是說西方進步，中國落後。其實，文化是物質的，亦是精神的，而且精神是多方面的，詩文是精神，數理也是精神。中西文化之不同，在於「性格」之不同，不是一個簡單的好與壞、先進與落後的不同。故欲明瞭中西繪畫之差別，必先了解中西文化之不同；為免陷入情緒的判斷，

或避免過分自大與自卑的毛病，我們應該從文化性格之不同所造成中西繪畫之差別上來作研究，然後再作合理的判斷。我們的目的，是為中國繪畫的明日求答案。我這篇文章，就是在從事現代中國畫創作的探索中遇到了種種難題，引發了種種疑問；為求解答這些疑問以摸索我的創作方向，近十年來我不斷地讀書與思考，但至今我還是在不斷追索之中，並沒有徹底的、圓滿的解決了我的疑難。這裡只是我現階段的心得，嘗試作較有系統的論述而已，希望得到大家的鼓勵與批評。

中西自然觀之比較

　　人在大地上建設文明，創造文化，很明顯的，文明、文化之發生，不僅是人的因素，而且有自然環境的因素。這兩個因素不是孤立的，故不是孰輕孰重的問題，兩者是構成一個複雜的交互作用。按照湯恩比（Arnold J. Toynbee）的說法，文化的發生，是導源於自然環境對人的「挑戰」，與人在這個挑戰中的「反應」。環境的挑戰與人的反應，即是人對於自然的態度與面對自然環境所作的努力之方式，這個「態度」與「努力之方式」在觀念上的表徵，便是「自然觀」。民族與文化之性格，自然觀是最重要的決定因素。繪畫觀念當然亦受自然觀深刻的影響；而且繪畫的題材對象便是自然（廣義的自然亦可包括人在內），自然觀對繪畫之影響是第一重要因素，我們先

從中西自然觀的比較研究入手。

中國文化起自北方的黃河流域，漸漸經過中部的長江向南方進展，而及於珠江。在世界三大文化體系（歐洲、印度、中國）中，印度是高地文化；歐洲為海洋文化；中國為平原文化。因為土質與氣候適於種植，故在中國又稱農業文化。古老的農業社會，差不多是靠天吃飯，故人與大地有一種極親切的關係，大地賜予五穀，培養了敬天的思想；另一方面，體驗到山川草木皆有感情，宇宙乃是一個有情天地，天理與人心是一致的。天地四時之變化與農作物之生長、成熟，使人體認了自然秩序的圓滿性，故天道成為最高的準則，此即中國的自然主義。中國人盛讚自然，「自然」二字甚至成為價值判斷之基準，違背自然即等於「不好」。中國人譏笑「揠苗助長」，而西方科學的農業技術本質正就是揠苗助長（因為促進農作物成長與提高產量，在意義上不正是揠苗助長嗎？）。孔子說：

　　老子也說：

天何言哉，四時行焉，百物生焉，天何言哉！

人法地，地法天，天法道，道法自然。

中國兩大思想主流——儒家與道家都是崇尚自然的。只有荀子有一點「戡天思想」。但他只重實利，目的在利用厚生，與西方重智的精神亦不盡相同。西方從希臘始有愛智的精神，是對於知識純粹的興趣，十九世紀以降知識才大量實用。

人與自然不是對立的，而是一體的，所謂「民胞物與」、「仁民愛物」。故在中國，人與自然是和諧的，合乎自然之道是善也是美。這種自然觀念，造成近代以來保守遲滯、不思進敗的毛病之原因容下文詳述之。中國近三百年，在西方重知識、征服自然的文化之衝擊之下，方激起了一連串文化革新的反應。

西方對自然的態度，因其發源地希臘處於海洋所包圍之島嶼與半島。海之險惡促使人智探求掌握自然的法則以求生存，於是造成了對知識之需求。先由宗教之解釋，乃至科學之解釋。西方人與自然基本上是對立的，自我是主位，自然是客位；西方人不像中國人把自己化入自然去作體驗，而是站在自然之外去觀察、研究，以探尋征服自然之方法，向自然作鬥爭以令自然屈服。這就是與中國重情意文化相異的西方重知的文化。希臘人的愛智精神，在自然的神祕與魔力未獲得合理的解釋之前，出現了神話、宗教與哲學，等到經驗與智識的積累漸豐，便為科學的解釋。科學的始祖竟是宗教。中國人對自然比較缺乏理解、追究、分析的興趣，而代之為欣賞、陶醉與觀照的態度，故缺宗教、亦少科學，中國文化本質是以人生的哲學為骨幹。西方可說是以自然科學為骨幹。雖中國也不無宗教、亦不無科學；西方亦不無人生哲學，但本質上，中國的科學是哲學式的；西方的哲學是科學式的。就以相同的哲學來說，中國哲學是以倫理、道德為中心，西方哲學是以本體論

與知識論為中心；中國的思維方式是內省、頓悟；西方的思維方法是邏輯實證的。中西方的文化，開始只是對自然態度之異，即自然觀之異，發展到兩大文化系統在性格上之重大差別，以至在現世生活上，落實為貧、富與強、弱之不同。可見觀念之異所造成結果之懸殊。

自然觀既造成文化性格，則藝術受自然觀之影響之重大，是理所當然的事。

泛道德主義與主知主義

中國文化之最大特點，就是濃厚的泛道德主義色彩。所謂「止於至善」，確道盡此中祕密。不但一切的文化現象泛濫著道德的色彩，而且以倫理的價值判斷為準則。這個泛道德主義的特色亦就是自然觀的特色之表現。中國人抱著善意、融洽、調和、欣賞的態度與萬物相處，甚至把自己沒入自然中，天地之心即我心，自然的生命與我的生命是合而為一的，其間沒有衝突，沒有敵意，便沒有征服的意念。

人生行為合乎自然的本性，是美善；違背自然的本性是醜惡。故過分人為的事，如工藝科技就被視為「小道」。君子學究天人是「大道」；「小道」是「奇技淫巧」，為君子所不為。故曰「君子不器」。老子更有「絕聖棄智」之論。這種情形在希臘時代也類似，以勞工與商人的工作

妨害身體的自然發展，以至靈魂也不強壯，因為他們沒有多少時間去思想。但中國以人生倫理問題為重心，而希臘乃是以純粹思想為重心，究竟有絕大差別。道德問題在希臘也甚重視，但希臘哲人以為知識就是道德。中西對「道德」一概念在本質上是不同的。中國人以為智識越高，道德可能有時更低，故曰「為學日益，為道日損」。可見西方的道德是知性的，中國的道德卻有反智的一面。一個人知識多了，本領大了，妄圖超越自然，花樣太多，超離道德越遠，故中國有「女子無才便是德」之說。

中國文化不重客觀知識，因為避免對自然作物質的研究，知識當然不會發達。我覺得中國古哲以他們絕頂的聰明，對生命的透視，他們曉得對物質的研究（即工藝科技），導致人慾的擴張，造成修養的破產（在中國，抑制是修養的最重要手段，此即中庸的道理）。物質的研究與發展，使物質生活擴張，而對物質生活的努力追求，適足刺激物慾的泛濫。人的慾望無限，慾望不能克制，使造成道德的敗壞，以至社會的混亂，天下不寧。如此則連個人的幸福也將化為泡影。所以，中國古哲的智慧不從知識去努力，而從人生哲學方面去研究，此為中國學問的重心所在。

基督教有故事說亞當夏娃偷吃禁果，妄圖與上帝一般聰明，上帝就判他們沉淪了。所有宗教都有咒詛人智的情事，似乎以為人智的發達是邪惡奸詭的原由。中國的道德哲學頗有宗教的意味，又因為此故，中國沒有真正的宗教，而儒家、道家，同時有所謂儒教、道教。中國學問沒有純粹的知識論，而是人生論與修養論，而偏向自然精神，所謂天地正氣、浩然之氣，故有宗教色彩，而無宗教其物。基本上，中國文化乃是泛道德主義的文化。中國的學問知識，貫串著一個道德的觀

念，通體渾然統一，自成一體系。道德的涵蓋，使知識極難分門立類，此亦科學始終難以發展之原因。在西方恰相反。由於人與自然不是合一而是對立。對物質世界的觀察、分析、研究，造成了知識的增進，理性的發達，到十九世紀而有所謂科學萬能的時代。西方不偏重倫理價值，而偏重真的追求。從蘇格拉底的「知識就是道德」到培根的「知識就是權力」，可見知識（求真）就是西方文化的重心，故我們說西方是主知主義（intellectualism）的文化，東西方文化性格，判然不同。

以道德為中心，以自然精神為最高的理想，這種文化是靜態的、穩定的；以知識為中心，以戡天役物的精神為最高理想的文化是激盪的、動進的。前者是一個封閉自足的理想藍圖；後者是一個不斷變革，無限演進的文化系統。我們在討論中外文化現象的問題時，僅能先以客觀的事實判斷，不能作主觀的價值判斷。所以，如果以為哪一個文化先進，哪一個文化落後，是無稽的。今天我們之所以有先進落後之議論，原是指不同文化體系落實在技術上、效率上等因素所顯示的貧富強弱在數據的對比上。一種以恬淡寡慾的道德理想之文化體系，斷不會想在生產技術上求猛進。如果不同的文化體系能保持在封閉的狀態中，各不干擾，它原可以獨立自足，各行其是，亦沒有先進落後的比較。但是，現代世界交通的事實，摧毀了封閉的牙城，在兩種文化接觸之時便發生比較；尤其在力量上短兵相接之下，顯示出貧弱富強的對比。如此則精神理想的優劣，最後的裁判竟是「力量」的大小。此即我國近代文化精神破產之原因。也許為古哲所始料不及。

中國理想的文化藍圖之破滅，最主要的原因是外來文化的衝擊，亦造成近三百年來一連串的

文化思想的改革之緣故。

欲求適應生存於現代世界，就必須面對現實。這裡面有了種種不同的反應，比如傳統派、西化派、中體西用派、調和折衷派、超越前進派等。不論如何，中國人面對現代世界，基本上已放棄原來獨立自足的觀念，而參與現代世界的活動，在生活方式、制度、風俗、乃至各種觀念，都已有明顯的轉變。故古人不大覺得要創新，今人特別有此強烈要求。今天我們要創造現代中國藝術，是因為我們已無法把純粹的傳統中國人，在世界文化的交流之中，在西方文化的衝擊之下，為求文化的持續自存，我們既不能把中國文化全盤拋棄，依附別人；又不能維持傳統不變，我們就必須創造新生命，以為後來者奠定新傳統的基石。

中西繪畫本質之異

中國文化以道德為重心，在藝術方面，審美亦以道德為價值判斷的基準。在中國藝術中，雖借重自然物象作為詠懷的依託，但在內涵上，借物詠懷，是抒寫胸中逸氣。「逸氣」二字，其內容是道德的，所指是德操之高邁超逸。在藝術中以道德情操的標榜為目的，並非在於描繪物體之外在形式。所以物的外在形式如光、影、立體感、色等因素，在中國畫中不被重視，至少可說絕非著力之處。著力在境界，而以一種主觀性的表現法來標示畫家心中的境界。藝術在中國特別被

看作修身養性的手段，正因其具有濃烈的道德內涵。所以「禮樂」並提，成為一個單獨的名詞。中國自來沒有為藝術而藝術的思想，因為中國藝術價值在於德操的表現，負有崇高的道德使命。中國文人之崇高品德幾乎成為文藝造詣評價之重要準則，故曰「道德文章」。而因為道德觀念有其永恆性，如忠孝節義之類，故中國繪畫有許多題材可以依樣畫葫蘆一畫再畫，可知這種以道德為內涵的繪畫，是造成其不變性的主要原因。

西方由於愛智的傳統，故科學發達，其藝術也帶有科學的性格。西方的繪畫，乃是以視覺的形與色的研究來闡釋物質世界，一如科學以其符號來解釋物質。所以西方繪畫是以形色來對物質世界作視覺上的探索。而隨著知識科學的不斷革新，不斷增富，宇宙觀與人生觀亦因之刷新，影響到藝術觀的變革。西方繪畫的多變性是因為繪畫隨科技以俱進而有。我們試看明顯的如十九世紀印象主義始，科學的大進所影響繪畫的變革。由光學、色彩學的進步，發生印象主義；幾何學之應用到立體派繪畫，而進到蒙德里安的幾何抽象主義；達達主義則表現了對科技文明之反叛；超現實主義由於心理科學的進展之影響等等。對物的知識增富了藝術的視野與透視的深度，但是跟著科技的進展，不免隨著科技的盲進而迷失方向，故中國的藝術，比西方有更濃厚的人文主義精神。

從技巧看，西方的繪畫比較純粹，因為西方以物象為對象是抱一種知識的態度，以探究物象在視覺上的諸性質，這些視覺元素的把握，造就了繪畫技巧堅實的基礎。中國繪畫則因道德使命感過於濃重，物象常被人格化，故主觀性強，富浪漫主義精神，西方則較重客觀，較寫實。

繪畫都從自然出發，但中國畫的自然是觀念化了的自然，帶有某些價值觀的自然。在美學上逃不出觀念化的自然的審美；西方從自然實體出發，並隨著自然在人智影響下的變革，發展為寫實的與知性的審美。自然化作觀念，賦予道德的性質，一開始就超越了現實，這在中國畫的皴法與線條的運用上來考察，便可證明。但因此也使中國畫成為一種易陷入概念化狀況；對自然作客觀的觀察，由模仿、寫實、分解而終至成為知性的繪畫，這在西畫中可從蒙德里安一棵樹由寫實到幾何抽象的變化過程圖解，恰可領略西方繪畫本質及其演革過程。科技之侵入繪畫，終於使繪畫由純粹而非人化，以致陷入虛無主義的境地。

無限的新課題

康德說人的精神能力有三方面，即知、情、意。那麼一個人要有健全的精神，三者均應平衡發展，以進於健全人格之建立。我覺得中西文化之差異，根本上是精神趨向的差異，並不是一般人所倡「中國是精神文明，西方是物質文明」那樣的差異，因為太空船也是高度精神文明的結晶，只是屬於精神三型態中之「知」。

不重物之研究，而重道德意志，使倫理成為規範，而只許祖述，便成為外加的約束，抑制了蓬勃的生機。況道德若失去自覺性，成為教條的話，變成束縛，乃是道德的沒落。

我們今日對於物質自然，應有從多方面來認識與探索的興趣和心胸，那麼，我們才能突破上古至中古的自然觀，建立現代中國人的自然觀。要培養這個興趣與心胸，我們應提高知識才能獲得。永遠只曉得拿道德去觀照這個宇宙，學問不能增進，藝術亦無法拓展新境。作為一個現代中國藝術家，必須追求知識的補足，不能循著往日畫師教徒弟，一味模仿那樣的老路，或只吟哦幾句古詩，寫幾筆蘭亭，就以為有了創造的本錢。一個藝術家應關心這個宇宙和人生，對生命有一份關切與熱愛，那麼，現代世界的急速的變化所產生的無限新課題，不論是可喜或可憂，藝術家要有關切之心，所謂悲天憫人的胸懷者是。

西方藝術當然有其優秀之處，但是它與它的文化是密切相連的，西方主知的文化所造成的許多多可喜與可憂的事實，無庸贅言，已為今世世人所有目共睹。藝術跟著知識增進，受到科學思想的洗禮，固造成西方藝術的許多優點，但是要知道知性原是「非價值的」，即是中性的，而藝術不論如何，它應該是價值觀的表現。西方藝術今日之混亂與栖皇的狀態，因為西方文明價值觀念之消退與崩潰，便是知性無限擴張的結果。所以，我們應了解中國藝術之最偉大之處，在於中國藝術之人文主義精神。我們雖然批評中國藝術的種種腐舊的習氣，但這個人文主義精神卻是我們應該著力承續發揚之所在。現代中國畫應該有一個新人文主義思想為根基。新人文主義精神一樣是從人出發，不排斥知識科技，而是以一個新價值觀念為前導，來建設新的中國藝術。我們得明白知識與科學能改造我們古老的宇宙觀與人生觀，那麼，新藝術觀才能從而產生。故對於現代年輕的中國畫家來說，不能盲目仿古，要廣泛吸收；而觀念的建立，便要多多讀書，不可聽信僅賴

數十年功力，自可成家的迂腐之論。

中國藝術的精神，與其精神的來源，有了理性的認識，才能批判的接受，並發揚創造。我們中國人，實難接受歐美某些新藝術。因為某些新藝術捨棄了意義、主題，即抽除了人文主義的價值觀念。急進的新奇，不可避免地走上虛無主義的危境。藝術，若不與人文主義的價值觀相連結，只是感官的形式主義。所以我們面對古老的藝術傳統，既不能存依賴之心，亦不可自卑。人類有許多新事物、新進步只是對於過去的事物的新檢定所引起的嚮慕促發出來的。如文藝復興對希臘羅馬之嚮慕，如浪漫主義對於中古之嚮慕，又如今日現代藝術對原始藝術之嚮慕。我們要記取腐朽尚可化為神奇，重要的是在於我們要有一種透視的睿智，一種探索的能耐及一種不為一時風潮所惑的毅力。那麼，中國藝術在現代的復興，我堅信必然有希望。

（一九七一年八月）

藝術價值之反省

精神之完整性的創造

　　「價值」（value）為人類有意義的生活全體之根核，是一種情意判斷，通常與認識判斷相對。故道德的與審美的屬於價值判斷，存在事實之認知屬於邏輯的認識判斷。但人類一切活動並沒有絕對「無所為而為」之事，我們所指陳那些為了知識自身（求真）的興趣而作的研究以及為了藝術（創造美）自身的興趣而忘我的工作是一種「無所為而為」的態度，乃只是說超越於利慾以上的態度，並非絕對的、純粹的「無所為而為」；絕對的「無所為而為」乃是無意義的、不存在的，故只要人類的活動是有意義的，都與價值有關，都是「有所為」的。「求真」即所謂「存在判斷」或「認識判斷」之所以被認為是與價值無涉的，因為它憑藉理性以探索客觀「真理」，與情意（感性與意志）無關。然而，這些傳統哲學的觀念已漸為近代以來的思想所懷疑與摒棄，如對於所謂「真理」、「理性」的偏執的信仰已形消解，也許絕對的「真理」是人類永遠無法達到的；而一向被崇拜的「理性」，它是最初階段還是感性上的直覺。所以，人的一切判斷都與他

的「意慾」與「目的」有關，也即是說，與情意有關。求知的活動是人冀望突破自身的局限向理性無限追求，故純粹的認識判斷是沒有的，它本身雖不是一種價值判斷，但它是有價值的，因為它對人生有意義。康德以為人的精神能力知、情、意三項中，以意志為首，建立了以道德意志為根基之世界觀。

人類一切行為若為有可稱為價值的，都貫串著一個道德意識在內，此成為文化之精神本質。即超越於「必然世界」創造「應然世界」。故文化即一價值世界。所謂真善美即一個不可割裂的完整的精神世界。三項的分開原只為學問研究的便利而已，但在常識中，人們常錯誤地忽視了這個分立統一的精神的整體性。在藝術與美學的爭辯中，審美與道德的關係的缺乏認識，造成了實踐與理論的偏激與謬妄。

美所引起的愛與同情，無疑地有其倫理之價值；尤其是所有偉大的藝術之「崇高」與「悲壯」之美，更具有道德意識。它具備思想與嚴肅的品德。亞里斯多德說悲劇引起悲憫恐怖之情而使之得以發散，故有淨化心靈之功用。弗洛依德以為被抑制於潛意識中之原慾，若不得疏導，足以造成精神病，必須藉發散療法以消解之。文藝與一切文化之創造，便是原慾（生之苦悶）找一條對道德沒有妨害的路宣洩出來的結果，以彌補人在現實生活中的缺乏與局限。可以說藝術是無限的慾求在有限的人生中的壓抑之解放，慾求通過想像（化裝）成為悲壯激越的動心動魄的藝術形象，稱為昇華作用。康德論壯美（sublime 或崇高），說壯美之對象，使我們感到自己之卑微，引起的美感含有道德的意識。因為壯美是生命力之受阻，由驚怖與崇拜之情，興起對崇高之

仰慕，故崇高之情，是人格感情，是我們在有限生命中向無限之精神上的超越，這個感情在生命力受阻之逆進的痛苦中，由於對象之偉大，激起緊張與振奮，精神不斷隨之擴展與高揚，而掙脫自我的局限，生命力因而得以飛躍，而引起欣悅。

不論從哲學、心理學或藝術論等見地來看，藝術是一件嚴重的事，尤其考察藝術的起源各種學說，證明藝術是與人類生理、心理、社會、文化密切相關，被賦予極嚴肅、崇高的意義的一項人生現象，並不是一種茶餘酒後可有可無的玩意或娛樂。自來「為人生而藝術」與「為藝術而藝術」之爭，便因為不肯注意並尊重人類精神之「整體性」此一事實（這一謬誤在他方面尚且表現在以為有所謂「精神文明」與「物質文明」相對待的淺薄觀念上）。我在上面所論述的，亟欲提出一個老老實實的看法：：藝術對人生有崇高的價值，這個崇高價值不是懸空的，它必須在人生裡頭顯現出來；任何與人生有意義的活動均是「價值的」，而且必定以道德意識作為它的根基。這個見解並不是重新回到「為人生而藝術」的舊調，更不是「文以載道」或「道為本，文為末」的宋儒的腐論。藝術絕不作為一種工具，專為「人生」或「道」服役。藝術自身是精神之完整性的創造，雖然它以「感性形式」出現，但它體現了理念與道德意識，它才成為「獨立自足」的。許多人厭惡「道德」二字，尤其現代人，乃是沒有體認道德的最高意義，而現實人生社會中常把道德庸俗化，成為束縛生命力，甚至扼殺生命力的許多「道德教條」，老實說，現實中許多「道德教條」本身多半悖逆道德的原義。因為對道德的誤解或對教條的反抗，藝術的「純粹主義」便乾脆脆否定道德意識，導致藝術遠離人生的意義，實際上造成藝術的崇高價值的取銷。

現代藝術的革命表現了藝術價值觀念之動搖與易位，老實說，是藝術在現代之墮落。不過，要「現代藝術」獨負這個罪責是不公平的，因為它是這個危機時代價值觀念的墜失與混亂的反映。無疑的，所謂「現代」乃是西方文化無限擴充所造成的時代。到十九世紀西方文化對人類的極其光榮偉大的貢獻達到頂點之後，它的創造力漸形衰亡；而它對世界的巨大改革所造成的史無前例的困擾，在現代世界已越來越嚴重地形成一場驚心動魄的浩劫，這個危機的時代雖然不能過分悲觀地誇大為人類世界的「末日」，但不可否認，它意味著人類數千年文明的努力至此面臨一個空前艱苦的時期，一個空前強大的挑戰。對於這個「危機」的越來越深入而普遍的警覺，促成人類對過去的文明的反省，以及謀求安全度過這個已無法逃避的危機並加速創造一個新文明的努力。很遺憾地，現代藝術似乎置身於此警覺之外，缺乏深沉的反省與缺乏批判自印象派以來，現代藝術革命的價值之勇氣與膽識。而對於這個危機時代所引發的現代藝術革命一味的讚美與盲目的追隨，乃是藝術家之墮落。

不錯，現代藝術革命是不可避免的，它是必然並應該發生的。而且，它的確有其歷史使命，並呈獻出不可抹殺的功績。它的非常行動，狂烈地摧毀了傳統藝術的根基，結束了必然過去的時代，清除斷壁頹垣，為未來的新殿宇的建設作準備。就這一點來說，「現代藝術革命」是一位殺身成仁的「烈士」，它本身不是積極的價值的建設，它只是消極的破壞；它宣告傳統藝術的精神

和風格不能滿足現代以及未來人類的需求，它甚至代表對人類傳統藝術的失望和反叛以及對未來的新期望。但是摧毀舊價值不能成為不要價值；而摧毀舊價值的行為本身更不能成為一種新價值，因為價值本身必須是正面的、積極的，它才能成為「目的」，而破壞本身不能成為「目的」，它只是作為廢棄舊價值為創造新價值的必要預備之「手段」。

其次，現代藝術革命僅有一個正面價值，是在於對實用藝術（如工藝、設計、建築等）的貢獻。偏重官能的現代藝術革命對於實用藝術來說，開拓了視覺的新世界，提供技術上更多可能性，無疑地有它的功績；但是實用藝術不能代替或包括純粹藝術，所以，這一個功績並不能成為藝術價值的新建設的全部內容。

現代藝術革命是文化危機中價值觀動搖與瓦解的暴露。經驗科學（empirical science）在西方文化的膨脹與其在實際生活中威力恣意擴大的結果，不只大幅度地改變世界的面目、改變社會的結構與制度、人類生活的方式，而且改變了人類的思想觀念和情意生活的態度，造成對神、真理、道德與審美原有信念的動搖甚至否定。凡在實際生活中不具實效的均為虛假；凡不能以感官經驗證實的事物均不被信任其存在與價值。故宗教思想，對理念的追求以及人生超越現實的價值都被摒棄。經驗科學求實證的結果，使精神價值世界變得狹窄，亦即精神價值的衰微，感性價值的抬頭。一切科學的成就表現在外太空與內太空的探測上有史無前例的貢獻，但人類變得更短視，因為理想世界的消亡，人只能看到感官經驗所信任的世界：一個現實的、狹小又卑俗的存在。這是繼中世紀之後，文藝復興所揭櫫的西方人文主義之本質所必然帶給現代世界的惡果；它經歷了極

光輝的歷史時代，作出極偉大的貢獻之後，終於暴露它不可避免的危機與造成現代人類的災難。

現代藝術便從擺脫宗教、道德、文學而走向「獨立」與「純粹」始；從印象派、野獸派、立體派、未來派、達達派、構成派、新即物派、抽象派（包括表情抽象畫派與幾何抽象畫派）、普普、歐普畫派、機動藝術派等等，構成現代藝術爭奇鬥異、五光十色的現象，其波瀾壯闊、一股狂熱的現代潮，至今方興未艾。

現代藝術的特徵，綜括表現在：

一、**題材的變換**。高貴、理想、超入與英雄等題材代之以卑俗、現實、平庸、慾念與罪等題材。在繪畫中，抽象畫甚至為無對象的，成為慾望與情緒不審意義的排洩。

二、**內容的逃避**。現代藝術不追求「意義」、「主題」等價值內容，如果有，僅在於「形式」——一個訴諸視官之空殼。即以感官的刺激為使命。視覺形式代替了感動與沉思，現代藝術是反心智的。

三、**「純粹」與「獨立」之絕對化**。這個傾向使現代藝術除了視覺的本質（這個本質便如上述即對實用藝術提供貢獻）之外，別無精神價值，不可避免地陷入虛無主義的泥坑中。如第一節所論述，「價值」無法遠離人生意義而孤立存在。現代藝術辯稱它的價值，但我們無法理解遠離人生意義之外另有「意義」。排棄精神理想（文化的道德意識即康德謂之實踐理性），追求官能的享樂，現代藝術只能自貶身價，淪為視覺的玩具。

四、**取銷永恆、普遍的價值與創造**（「創造」一詞在現代淺薄的理解中常只偏重其「新異」

一面，忽視「價值」一面；故一個新價值品的創造之艱難，表示竭盡心智情思之努力常被忽視，我常以杜甫「意匠慘澹經營中」作為創造的嚴肅性之解釋。我們不應該以「新異」作為「創造」一詞之唯一因素），代之以個人即時的發洩。這亦即價值在現代的混亂與瓦解之事實在現代藝術中的反映。

現代藝術是視覺主義、形式主義、虛無主義的代名詞。空間、構成、色彩機能、官能的圓滿性、材料感覺、視覺多元性的開拓等等現代藝術的努力都傾心竭力於形式與風格（form or style）方面，在闡釋現代藝術的本質與理論方面的文字雖然汗牛充棟，但是，現代藝術充當西方近代以經驗科學為其核心的時代危機中的鷹犬而不自覺，它自身亦並沒有真正做到「純粹」與「獨立」（鷹犬還是工具而已），遠棄崇高的精神理想與人生的意義的重建，缺乏文化意識的現代藝術若不能回頭猛省，沒有自我批判的勇氣與膽識，恐怕注定了這是一個藝術墮落的時代。

藝術矮化的時代

現代藝術的墮落，如前所述，其「罪責」不應由現代藝術或現代藝術家單獨擔當。因為現代藝術的困境是整個人類精神困境之一部分。造成現代藝術危機的因素，在我看來，起碼有二方面的來源：一為人類價值觀念的動搖與易位，此牽涉到藝術在大眾及社會的地位及關係的考察；二

為現代環境對藝術家的影響，此即涉及現代藝術家的素質之討論。現在先說第一個因素：

現代社會之價值取向，普遍傾向於功利與經濟方面，這完全是西方文化實證科學的影響下，精神理想為經驗主義、物質主義、功利主義、實用主義所代替的結果。生活在現實的、卑俗的、沒有目的的現代世界的民眾，對於藝術毫無奢求，他避免艱難的思索；逃避痛苦的經驗的體認；不尋求深刻的感動，只為「快樂的實效」，所以，藝術的價值只在於娛樂；作為一種只限於感官享受的娛樂。崇高、悲壯等艱難的藝術（difficult art）對於現代人沒有胃口，現代藝術便只能趨向平庸化、通俗化、感性化（尤其以肉慾的刺戟為招徠的「藝術」充斥了整個現代世界的各個角落）。可讀性與趣味性成為報刊編輯或畫廊老闆向藝術家再三叮嚀的「條件」，此外便是簡短、新奇、富刺戟性。由於大眾傳播工具的無孔不入於現代生活中，故很有趣的，在現代這個喪失崇高精神理想的時代，對文學與藝術的需求量卻空前大增。因之而來的影響是廉價，不求遠久價值、不求嚴肅性。速率的要求是降低成本也是粗製濫造的根源。

「藝術」既與現代人發生如此密切的關係，它作為文明人生活中的點綴，作為現代人忙碌之餘空虛中的消遣品，故歌台舞榭、電影、電視、流行歌曲廣播、通俗小說、武俠小說等均以廉價而不費心思的特色取悅廣大社會大眾，成為現代「藝術」中影響力最廣泛的一面。這個時代的社會環境扼殺了深刻而富崇高精神價值的藝術。現代通俗化、生活化、大眾化的藝術的庸俗、膚淺、肉感不為批評家所正視，它常被歌頌的一面是「普遍參與」。現代藝術在現代精神價值動搖與易位的境況之下，只有鼓其餘勇，在實用美術與建築方面獻出它的貢獻。以其實用價值博取現

代人的惠顧。

其次，我們來討論第二個因素，即藝術家的素質：

由於價值取向在現代是傾向於功利實效與經濟價值，故這個時代被認為有「價值」與光榮偉大者，不在價值取向上面（也不在詩、哲學、歷史等上面），而在於自然科學與工商業上面。我們可以說本世紀的天才大都不由自主的被科學與商業所吸引。現代藝術家不像過去全都是人類中第一流的天才，而且由於精神價值的墜失與混亂，加上大眾傳播工具的濫用，藝術「造詣」的評判與「榮譽」的獲得失去基準，造成大眾的迷失與有識之士的嗟嘆。自然，對於天才的評判，由於缺乏可信任的依據，我們很難武斷，但不可否認地，本世紀沒有產出堪與以往比並的偉大作品和作家。當代世界社會學大師索羅金（P. A. Sorokin）在《我們時代的危機》（The Crisis of Our Age）中說：「莎士比亞、但丁、歌德、席勒、雨果、托爾斯泰和杜斯妥也夫斯基均屬早期的世紀。巴哈、貝多芬、華格納和布拉姆斯也是早期世紀的人物。拉斐爾和林布蘭特也是如此。跟前面幾個世紀甚至跟十九世紀偉大之創造天才比較起來，二十世紀在任何一個藝術領域中，均沒有產生出一位天才。我們是生活在藝術矮化的時代。」

探討這種現象的原因，我們得說到現代社會對個人的影響。藝術創造所最需要的個性，在工業化、都市化的現代社會逐漸隱晦甚至消亡。那是因為決定一個人性格之重要因素（諸如幼年之生活、父母之行為模式、教育之方式、內容與教育環境等等）之個人差異漸漸喪失，獨特之個性便越來越難求諸現代人。現代社會組織之龐大、嚴密；社會中部分與部分、人與人間的利害息息

相關，使「社群性格」壓服個性。因為社群團體觀念之劃一，為社會合作之先決條件，亦即現代社會生存發展之保證。現代教育就是以培養社群性格為主旨的。學校教育方面，大同小異的校舍、統一整齊的制度、標準教本、機械式的考試、相同的制服……以及社會教育方面如報紙、電視、廣播、電影、廣告等等，把每一個人以劃一的模子來鑄造，使每一個公民只有大同小異的觀念，以及具有對社群觀念所藉以交通的各種符號，有敏銳的認同能力，以獲得「團體交通」（group communication）手段的習得。儘管每一個人在先天的自我稟賦方面有著作為不同個性基礎的差異，但是，在現代社會，如果他要適應社群生活，他必得被迫努力消除差異，放棄他獨特的性格，學習類乎他的同儕的共同性格。現代學校教育與社會教育都提供了塑造非個性的群體性格的絕好環境。休閒活動方面與私人生活情趣的選擇方面，現代社會亦限制了個人間保持更多差異之可能。人們坐著相同的巴士到相同的遊樂場所作大致相同的遊樂；人們選購規格化的工藝品與日用品以及購用只有 L、M、S 三種規格的服裝；有許多人甚至按照規格化的「美的人體標準」把自己送進美容院去改造尺碼或器官的修改與潤飾；大眾傳播把「新奇」即「權威」即「美」的各種時裝或鞋髮等式樣拚命鼓吹，喪失審美品味的現代人盲目跟進。這種希冀博取他人的讚賞的心理，反映了現代人自信心的缺乏。社群觀念成為一切判斷的標準，並形成對個性與創造性之絕大扼殺力，不能不說是現代人深重悲劇中重要的一個方面。現代社會迫使每個人具備「工具」的價值，他跟社會整體互為依存。在這種情況之下，天才的藝術家很難培養，即使天才出現，在此嚴酷、龐大的社群共同價值取向的現代社會，一個藝術家很難懷抱古代藝術家那樣堅貞卓絕的崇高

的理想而堅持不懈，自甘於貧困。因為不適應環境，沒有生存餘地。（現代人同情心與人情味之薄也是現代文明必然的產物。）現代人生存空間與生存方式並沒有多樣、自由選擇的可能。

現代文明所造成時代性的風潮在現代藝術中的反應最為猛烈。唯時潮是尚的現代藝術要求在新舊兩者之間劃出疆界，以標榜前衛的、進步的與非前衛的、落伍的之差別。而人性、感情、個性等方面並不能作先進與落後的比較，只有技術才能夠，這也是造成虛無主義的現代藝術著重於物質媒材的選擇與使用方法上著手「革命」的一個原因。不可諱言，現代藝術似乎成為技術的競賽，在這上面來說，實在是對人性的蹂躪與對歷史文明的諷刺。

大膽懷疑與批判

印象派起於十九世紀末葉；達達主義至今已過半個世紀。經過兩次世界大戰、西方文化已暴露了它的危機，顯示西方文化系統的式微。雖然今日科學還是按照它自己的進程突飛猛進；大多數的人類還不曾對人類文化的歷史與未來的命運有深切的關懷與警醒，甚至現代藝術還是在受制於現實，跟隨現實，如大海狂濤上的浮漚，隨潮上下。但是，人類的良知已經覺醒，人類儘管尚須度過一段艱苦的歲月，但未來並不絕望。不過，現代藝術數十年來的泥醉與狂囈，實在意味著現代藝術失去作為人類良知的先覺者，遑論作為時代的先知與現實人生之批判者？

人類良知的覺醒來自文化哲學者以及哲學家。如史懷哲（Schweitzer, 1875-1965）、史賓格勒（Spengler, 1880-1936）、湯恩比（Toynbee, 1839-1975）、索羅金（Sorokin, 1889-1968）、羅素（Bertrand Russell, 1872-1970）等人，他們填補了現代人類歷史上的空白，他們的智慧將洗刷現代人類一部分的恥辱。人類因為他們的啟迪，又憑著我們對人性的信念，我們相信人類必能度過這個危機，創造一個新的光榮時代。

我對現代藝術的懷疑與批判，完全不站在藝術本位的角度，希望從文化哲學的立足點來作客觀而深入的檢討。如果不無創見，那是因為受到上述諸大師的啟示的結果；如果有疏失之處，那是我學力不逮的緣故。我相信最引起反感的，可能是某一部分的所謂現代藝術家（即使是畢卡索，我還是無法興起最崇高的敬意，他晚年的許多作品，一樣適於加入本文批評的「現代藝術」的行列中）。但是我並不因此而動搖我的信念，我歷年的文字都表現了我對現代藝術由困惑、將信將疑到大膽懷疑與批判的觀念的漸進。這個現代藝術的評價問題，我自信極慎重將事，這是我多年艱苦思索的一個報告。希望給盲信者破除妄執，給懷疑者以信心。

本文不提出現代藝術未來的去向的問題，在文中間接卻亦已表示了我的看法。至於中國藝術與西方藝術的問題；中國藝術與現代藝術的問題，是為題外，本文恕不涉及。

在本文第一節對價值觀念的澄清和肯定，也可以說間接的提出了我對未來藝術的方向的揣探。我堅信藝術的高貴在於它與人類精神價值的關聯；藝術是促進人類愛的；在這一點上我同情托爾斯泰的藝術論。而艾略特（T. S. Eliot）說：「絕對獨創的詩是絕對拙劣的；就壞的意義來

說，那是『主觀的』，對於它所要求共鳴的世界毫無關係。」使一個作家避免陷入追求新奇與病態的不自然便是傳統的意識。艾略特的觀念亦是我所信服的。

（一九七一年十二月）

繪畫與文學

繪畫與文學究竟因素之比較

　　廣義的「藝術」包括文學。繪畫與文學在藝術中為兩個獨立的門類。依照藝術分類的原理，它們可以說是依據它們與自然的關係之相異來分類，亦可說是依據它們訴諸吾人不同的感覺來分類，而且亦可說是因為表現媒介的「符號」本質之不同來分類。下面依此分別論述。

　　繪畫傾向於客觀物象的再現，故與自然的關係最近，稱為「模仿藝術」；文學，以詩為代表，則傾向於主觀情思的表現，與自然的關係較遠，為「非模仿藝術」。

　　說到模仿（imitation），我們得從西方文學與藝術之源頭希臘說起。柏拉圖認為透過我們感官所認識的宇宙自然只是一個感官的世界，另有一個超乎此者為理念的世界，乃為自然之本質。感官世界只不過是理念世界之贗品或模仿。詩與畫就是對這個模仿之再模仿，可說假之又假，故詩人與藝術家可說是謊言之製造者，哲學才是探求理念之學問。他這個說法雖然蔑視藝術之價值，但確立了「藝術模仿自然」的理論。亞里斯多

德發揮了這個見解，亦糾正了柏氏的偏見。他認為藝術所模仿的對象並非感官所擁有的物質世界之真實，而是理念世界所必然或希冀之真實，此為更高之真（a higher reality）。他說歷史記載特殊，詩歌藉特殊發揚普遍。前者是已然的、個別的；後者是必然的、理想的、寄寓著理念的典型，故詩比歷史更含哲理。亞氏這一番名言，不但確立了藝術之崇高價值，而且揚棄了「模仿」即抄襲自然的觀念，而賦予「模仿」以「創造」與「表現」的意義。

從柏拉圖及亞里斯多德的模仿說中，我們可知藝術含有二要素，第一是模仿（若僅做到對物質世界外相的模仿，便淪為自然的贗品，毫無價值；若完全拋棄感性形式來模仿理念，則成為理性對終極真理之探求，便變成哲學而非藝術了）。亞氏雖然認為模仿對象不是物質世界外表的形式，而是理想之形式，亦即含有理念之創造活動，但藝術之模仿是憑藉感性的媒介。在《詩學》第一章他說：「大體言之，所用媒介物不外韻律、語言與諧音。」（指詩與音樂而言）。第二就是「理念」。藝術失去此一要素，即無普遍性，無永恆性，即為謊言。引申之，我們可得到藝術本身是由兩個部分血肉相連的結構體，即一是模仿自然之感性的形式，一是蘊含理念的內在精神。前者是具體的，後者是抽象的，顯然繪畫與自然實體的外相關係最切近，詩文、音樂與自然實體外相關係較遠。（所謂模仿藝術與非模仿藝術只是相對的說法。亞里斯多德在《政治學》中說「音樂是最富於模仿性的藝術」，亞氏所言「模仿」，與柏氏不同，實則其意義與「表現」相同。）音樂與繪畫是姊妹藝術中二個性向的極端，即音樂較繪畫為抽象的，而文學則居兩者之中，它或傾向繪畫，或傾向音樂。相對地說，繪畫側重模仿自然之形式，文學則側重表現精神。

這裡對文學與繪畫並無褒貶的意思，我們只是從它們與自然的關係上來追究其本質。

再從它們訴諸吾人感覺不同的特性來說。

我們認識宇宙自然最基本的感覺即時間與空間的感覺。時間是事態的次序；空間是實物的次序。我們常拿兩根作「十」字交叉的直線來表示「宇宙」的概念。時間是事態的次序；空間是實物的次序。我們常拿兩根作「十」字交叉的直線來表示「宇宙」的概念。時間是事態的次序；空間是實物的次序。藝術依感覺的分類便有所謂時間藝術（音樂、詩、文學）與空間藝術（繪畫、雕刻、建築）兩大類。文學在宇宙的十字座標中是縱線；繪畫則是橫線。它們的特質在這個座標中已有很明顯的啟示：文學是在時間中敘述動作；繪畫是在空間中描寫物體。一動一靜；一敘述一描寫。這就是文學與繪畫很重要的不同因素。亞里斯多德在《詩學》中早已說過：「以顏色與形狀作為媒介物模擬與描繪出多種事物」（第一章）。「模擬者的對象表現為動作中的人」（第二章）。文學與繪畫以不同的媒介來訴諸不同的感覺，他們就不僅在外表不同，而且其特質亦異。繪畫是以視覺為對象，音樂以聽覺為對象，文學尤其是詩有聽覺之因素（聲音美），但其需要視覺，卻不能說文學有造型之美（即訴諸視覺），因為視覺之於文學是對文字符號之辨認，非以視覺欣賞文學（或說詩歌有文字構築之美，故取得視覺藝術之某些特性，但詩歌在文字之排列上所呈現的繪畫與建築之美，到底是微乎其微的）。至此，我們已觸及繪畫與文學之「符號」的特性的問題。

文字與造型藝術的形、色都各是一種符號（symbol）。符號是人類文化中最偉大的創造。符號有它的意指，此即符號的意義；但不同的符號有不同的樣態。文字的符號是最高層次的、抽象

的，它可以表現感情，更可直接陳述思想；而繪畫符號是比較低層次的、具體的，它的意指的樣態主要是形式（form）。文字符號（也即語言符號；文字與語言是一物的兩面）要發揮其功能，則在連貫的運作，故它的特性是時間的延續為其施展本領的最重要條件；繪畫符號要發揮其功能，則在於鋪陳的展示，故它的特性是空間的延展為其施展本領的最重要條件。明白了文字與形色──文學與繪畫所應用的兩種不同媒介在符號本質上的差別，才能從根本上來探索文學與繪畫的本質之特性、異同與關係。

文學所使用的文字符號，它本身既是抽象的，要表達具體的感情，有其困難（最抽象的文字符號如數理符號、邏輯符號，只能用於「運思」，絕無「表情」的能力）。但我們知道，文字語言可「認知」，亦可「表情」。不過，我們得了解文字「表情」的方法。這個方法我們可說是間接表情法（直接表情只在於少數感歎號如「呀！」「唷！」「嗨！」等極簡單的感情）。說它是間接表情法，就是說它在文學中的「表情」是通過對具體形象或事件或動作的敘述，然後達到「表情」的目的。而我們上面說過，文字運用的特性是時間的延續，所以文學最善於敘述「動作」。但這並不是說文學就沒有描繪空間中展現的「物體」的可能性；文學一樣做得到，不過，它要把展現在空間中的「物體」，以時間的延續的方式來模擬，即是說，空間中存在的靜止的物體，在文學中的表現，須被轉化為時間中流衍的方式出現。

好比這一存在方式的特性被文學「翻譯」為另一存在方式的特性。舉例來說：一棵樹在繪畫中的表現，就是形與色在空間的展佈，我們在一瞬間可以獲得對這棵樹一個完整的印象，引出一

個雖朦朧但完整的感覺；文學不可能如此。文學要「描繪」一棵樹，都變成「敘述」——從樹根、樹幹、樹枝、樹葉；形狀、色彩與周遭的關係等來敘述，這一連串的敘述就把空間展佈的一棵樹變成時間流衍的一棵樹來「描繪」了。故一個靜止的物體似乎變成動作的物體。所以我們可知文學最善於敘述動作，描繪物體不是它的當行出色的本領。再進一步，文學以文字來敘述，固然可以代替描繪，可以彌補文字的缺陷，但它不是與繪畫的描繪立於相等的地位；就「描繪」的效果來說，它應自嘆不如，但就主觀的表現來說，它有它自身的特點，卻又非最善於「描繪」的繪畫所能具備的。那就是說，文字本身是表意的符號，表意的符號本身不完全與它所代表的事物本身相等，這是語言文字本身的重大特性之一，亦就是所謂語言不只傳達觀念，而且亦影響觀念的道理。語言在傳達中把它所表達的事物化為概念表示出來，故它時常不易做到確如其份，不是增添，便是縮減，或者歪曲，或者疏漏，或滲入其他聯想。故文學的表現更主觀，更含蘊著判斷或評價。所以文學的表現，最具有「意義」（meaning）的特性。譬如在繪畫中畫一朵「白雲」，只是形與色的表現，其形色十分清晰，其「意義」卻甚「含糊」。文學中「白雲」兩字就相反。在感覺上說，其「形式」十分模糊，我們要得到「白雲」一物的印象，須在以往的經驗中去尋找。每個人都有他對「白雲」一物的以往經驗，且各自不同。而且每個人對「白雲」所產生的聯想又大不同，此與其教養、個性、種族、文化背景等都有關。可能有人對「白雲」的觀念因為中國文學的影響而聯想到：高潔、個性、自由、隱逸、閒適等等。可見文學的表現，主觀性強、含蘊「意義」豐富而廣袤。這不是繪畫所能做到的。

但繪畫亦自有其特性（優越處與缺陷處都構成「特性」的內容）。我們同樣從其符號的特性上來探索。

繪畫符號比較具體，本身不含概念，不是象徵，故比較客觀，亦就不含蘊意義（我說繪畫符號，即形與色這些繪畫元素，不是說繪畫本身不含蘊意義）。它最善於表現空間展佈的形式，所以它最親切。這些是文學做不到的。另一方面來說，繪畫對時間的延續、動作的表現最感棘手，因為其符號特性局限了它。要在繪畫中表現時間的延續或動作，它便要以空間的展佈的方式來模擬；在時間中動作的物體，在繪畫的表現須被轉化為空間鋪陳的形式出現，亦是一種「翻譯」。

譬如要表現一個男子在樹下等待一個女子到來，「等待」的長久過程在文學的敘述是輕而易舉之事，可以先敘述他興沖沖而來，繼而踱步，繼而看錶，以至焦灼不安的心理過程等等；在繪畫中以描寫來代替描述就很困難。但困難亦非絕對不能。比如說繪畫他丟棄在地上的煙蒂之多，可以把表現時間的流逝代以空間的形式來達到，當然，表情及姿態亦是幫助表現的方法。這個例子，在文學的敘述可以很深入而細膩，但在繪畫便如漫畫一樣，無法有深刻的表現力。此外，對動作的表現來說，繪畫只能選擇這個動作過程中最具代表性的「一點」來「描繪」，以求達到代替動作的「敘述」。這都是繪畫本身的局限。在空間形式的展示上，繪畫予我們的感受最直接、清晰而具體生動，但在意義上比較起文學來，繪畫比文學來得模糊而隱晦。

繪畫與文學有這些不同的特質，所以它們是各有性格；在題材的選擇與表現的角度都有所不同。文學藝術家都各能一定程度地克服作為表現媒介的符號本身的局限與困難。偉大的藝術家時

常向這個局限與困難挑戰。如以音樂表現月光；以繪畫表現「踏花歸去馬蹄香」（視覺表現味覺）；以文字表現「阿房宮」的形色與琵琶的聲音（白居易的〈琵琶行〉）。我們既要了解不同藝術門類之特質、差異與關係，又要了解它們的共通性與這些特質的突破與轉化之可能。所謂「從心所欲不逾矩」，正是藝術最高造詣的表示（注意「從心所欲」與不逾「矩」，兩者是對立又和諧的，構成了一個統一體；一切藝術到了最高處是殊途同歸的）。

繪畫與文學之關係的地域及時代之比較

為敘說的方便，我採用簡單的二分法：地域分中國與西方；時代分古代與現代。這個粗略的方法，只為比較研究之方便不得不如此；這篇文字是專題的研究，不是歷史或流派的論述，此分法並沒有清晰的界線與嚴格的意義。而站在中國人的立場，本節偏重於中國文學與繪畫的關係之探索。

繪畫與文學兩者之間的關係，從符號的本質來說，中國與西方很多情況是相同的。這亦可以說同樣作為藝術中的兩個門類，它們自然有基本上相同的關係。比方說文學不分中西，同樣除了表現思想、意義外，還包括形象的美與音樂的美；繪畫不分中西，除造型的美之外還蘊藏著意義與思想。即是說，不論中西，文學與繪畫兩者的密切關係與共通性基本相同。但是性質與程度上

的差異卻也是存在的事實。

在中國，詩文與繪畫到了成熟的階段，其關係是密切無間，互相包孕，互相映發；說它們密切無間簡直是多餘的一句話，事實上它們時常作為一個藝術整體出現。在「中國畫」中論及「詩、書、畫」叫「三絕」；論及詩與畫的關係曰「詩中有畫，畫中有詩」，這些都是耳熟能詳的老話。中國繪畫與文學都各自突破不同媒介之符號特性所造成的局限和困難，共同達到圓融匯通的境地。

中國文學表現視覺的直接觀照，即在時間中表現空間的感覺，常利用空間意象在時間中的視覺次序的前後左右的延展來達成如同繪畫一般的功能。我且舉古樂府中大家熟悉的一首為例來說明我這個說法：

江南可採蓮，蓮葉何田田？魚戲蓮葉間：魚戲蓮葉東，魚戲蓮葉西，魚戲蓮葉南，魚戲蓮葉北。

關於這詩的視覺意象的展示，我們先看「田田」二字。描寫蓮葉以「田田」二字，就其意義上說，並無什麼可以延引來形容蓮葉的；就聲音說，「田田」即「闐闐」、「嗔嗔」，訓盛聲或盛貌。《爾雅》與《禮記》都把「田田」作牆壁崩壞砰然大聲解，則於蓮葉之描寫猶風馬牛不相及；若說其讀音飽滿圓滑，其聯想及蒼翠之「田」野而有綠色的暗示，似乎都只是勉強的說法。

我覺得以「田田」來寫蓮葉，是以其視覺上的依據，打破了文字符號表義的局限。這一首古詩在文字運用上的創造性，就已達到驚人的成就。按「田」字從篆書到行草，它都是由圓形而方形而方中帶圓形，就「田」字的視覺效果，它與蓮葉的形象之密切關係，不是可「想」而知，而是可「視」而知了！

其次，自「魚戲蓮葉間」至終了五句，都是複沓句。通過「方位」的「描繪」，增強了視覺的效果，這就是中國文學中視覺表現之絕好例證。自然，單以此例，不足以說明中國文學普遍包孕視覺意象之特性。事實上，我們只要翻翻古詩文，從這一角度去發掘，我們可以隨手拈出無數好例。如王荊公「春風又綠江南岸」之「綠」字，亦是表現所謂練字的功夫，無非是增加了色彩的視覺效果。為減省篇幅，我只再舉大詩人王維的詩來說明「詩中有畫」的事實。

大漠孤煙直，長河落日圓（使至塞上）

唯看新月吐蛾眉（贈遠）

雨中草色綠堪染，水上桃花紅欲燃（輞川別業）

江流天地外，山色有無中（漢江臨汛）

好了。我們看看這些句子，它著意在展示畫面，不在敘述作者的心緒，這就是突破文字符號局限困難，轉化為空間的、視覺意象表現的手法，這就是詩中的「畫」！

164 批判西潮五十年 第一輯

在中國繪畫中，亦一樣表現出與文學的密切關係。傳統中國畫，其意境（內容精神）是文學

的，其表現方法，亦很可驚異地向文學轉化或靠近。

從內容看，每一幅中國畫都是文學假借形色的出現。以山水為「正宗」的中國畫，每一幅都

是一篇魏晉人的詩篇與文章；或為郭璞的游仙詩；或為左思的詠史詩（中有名句：「振衣千仞

岡，濯足萬里流」多少中國畫題上這句子）；或招隱詩；或為陶潛的〈歸去來辭〉、〈桃花源

記〉；或如王羲之的〈蘭亭集序〉。乃至如唐詩、宋詞……不勝枚舉。我們可以說中國畫是中國

文學的插圖或圖解；中國文學是中國畫的注釋、發微或序跋。其關係之深切，無庸多說。

中國畫的技巧之向文學轉化或靠近，就是說它在空間的展佈中表現了時間的延續；它在視覺

形式中，著重意義的灌注；即是說，中國繪畫表現媒介之符號之局限或困難常為中國畫家所突破

而向文學的特質轉化或靠近。所謂「意在筆先」與「意在筆外」，「筆」是繪畫的，「意」是文

學的。文學以「敘述」來模擬繪畫的「描繪」，是間接的表現法；繪畫以「描繪」來模擬文字的

「敘述」，也同樣是採用間接的表現法。就是說繪畫的形色中寓文學的意蘊，不屑於僅僅作為視

覺形色孤立的追求而已。這是中國畫最重要的特色之一。中國畫突破一瞬間視覺的空間印象，而

表現時間的流衍的例子有二方面：一是透視沒有固定「視心」，即所謂「散點透視」。一瞬的視

覺印象只能有一固定的「視心」，如西方繪畫那樣（即如同照片的透視法）而中國畫是多「視

心」的繪畫。在同一幅畫中有仰視的、俯視的、左顧的、右盼的，眾多不同角度的視覺印象聚集

於一畫中。很明顯地，中國繪畫表現了時間的連續。其次是長卷的形式，更鮮明地表現了在空間

的展佈中時間的持續乃至動作的幻象。《長江萬里圖》（南宋夏圭作）是繪畫的電影化，就是在持續時間中，以視覺次序的先後來達成如同文學那樣的功能。又如「韓熙載夜宴圖」（南唐顧閎中作），以長卷的方式，描寫李後主的寵臣韓熙載以縱情聲色來逃避做大官的故事。通過夜宴的各種活動，展示了時間、人物動作以及對韓熙載心理過程的描寫。主人翁在畫卷中每一場景都出現，像電影或連續圖畫。但場景的分割很巧妙地以屏風或道具自然隔開，整幅長卷仍然是天衣無縫的整體結構。這種文學化的繪畫只有中國畫能有之。尚有大家熟悉的《清明上河圖》（最早為宋張擇端的一幅，我們郵票上印製的是清院本的一幅），都是在表現技巧上賦予文學表現之時間展延的特性的例子。

再依據中國「書畫同源」的理論，中國畫之繪畫符號有其特殊的地方。就是近乎文字符號的特性。中國畫技巧有許多固定的名目，一點一劃含有道德與人格上的某些象徵在。說它意在筆外，就是說不只在形相上表達了物象，而在意義上有所影射（如松、竹的固定與公式的畫法，因為它有很明顯的道德與人格的暗示）。亦就是這個筆外的「意」的重負，使中國畫的繪畫符號概念化、抽象化了，而且失去靈活萬變的特性而向文字符號的特性靠近。（關於這方面，我在一九七一年八月三日至六日在中央副刊發表〈形上符號與繪畫符號〉一文中有較詳細的論述，該文已收入本書）所以對中國畫的符號特色不甚了解的人欣賞中國畫不無一點隔閡。但在這裡我們也更加了解中國畫的文學特色之濃重。

總之，中國繪畫與文學的關係不是姊妹的一對，簡直是孿生的一雙。中國藝術的浪漫精神、

主觀精神與人文主義色彩，與這個「關係之特色」有莫大的關係。此且不多論。

西方的藝術，我們從希臘羅馬的雕刻及文藝復興時期的繪畫以至十八九世紀歐洲的浪漫主義止，可說文學與繪畫緊密結合的情形和中國相似。神話、聖經、英雄的傳奇傳說等都是文學與繪畫共同的題材。如羅馬史詩有海神蒲塞東對揭穿希臘人木馬詭計的特洛伊城（Troy 希臘傳說中希臘人為奪回海倫王后而攻特洛伊城，而有《木馬屠城記》的著名故事）的典祭官拉奧孔（Laokoon）以大蛇懲罰之的故事，遂又有拉奧孔和他兩個兒子為蛇困縛痛苦掙扎的一座雕像；文藝復興巨匠如米開朗基羅的《最後的審判》與達文西的《最後的晚餐》及拉菲爾的《聖母像》都是聖經文學在繪畫上的傑出表現。

古典主義代表畫家大衛（J. L. David）的拿破崙戴冠典禮；德拉克洛瓦的《但丁的小船》及《自由神領導國民》；以及從浪漫走向寫實的米勒的《拾穗》等等。這些繪畫與文學密切相關，或竟是文學的再表現。最有趣的是古希臘詩人西蒙尼德士早已說過「詩是有聲畫，畫是無聲詩」，與中國的說法並無二致。

自然，繪畫與文學的關係在中國的情況來得更緊密，且互相映發，乃由於西洋繪畫在其哲學上與中國大異其趣。比如西方與自然對立的觀念，造成嚴格描摹客體的視覺形象，使繪畫之表現特性之向文學轉化不如中國之靈便。就文學與繪畫媒介之差異程度來說，遠不如中國有「同源」的親密關係。故在西方，繪畫與文學只能在內容與題材上有密切的關係，在媒介符號特質互相轉化的局限與困難上殊不易克服，顯然西方文學與繪畫比東方呈現鮮明的界限。

繪畫與文學理想的關係

現代藝術與現代世界文化在社會與倫理等方面所反映的現象一樣，一方面它相對過去的歷史說是「進步」，另一方面它相對於嚴肅人性之意志（即康德謂之「實踐理性」），可說是精神之

隨著時代的演進，文學與繪畫之間傳統的密契漸漸減淡以至消失於無形。尤其繪畫在十九世紀末葉以來一連串的大變革，顯示了現代繪畫與傳統繪畫之重大差異之後為甚。

現代繪畫起自走向「純粹」、「獨立」之覺醒。從印象派以降，繪畫與文學疏遠乃至對立，便是對繪畫表現媒介之符號特性自身之強化、純粹化以及以大量的才華與創造力著意於視覺形式的豐富多樣的拓展，建立了現代繪畫排除一切文學及與文學有關之人文因素的純粹視覺機能的「美學」。不可否認的，現代藝術掀起了視覺世界的大變動與展示了一個新的場景；同樣不可否認的，這種新美學觀的審美價值因為隔離了與其他人文因素的聯繫，造成了價值的空懸，便成為現代藝術價值判斷上之難局。

憑藉形式，不審意義，價值判斷是否可能？這是人文主義的批評家要詰難的前提，而現代藝術不滿於傳統繪畫成為文學的註腳或插圖，居於附庸的地位，這個覺醒亦不能不說是文化演進中的「進步觀念」。對於這兩造各執其理的問題，我們將在下面做一番分析判斷。

不平衡的表現。當然這只是現代世界文化轉化過程中暫時的現象。

就現代繪畫藝術的危機來說，繪畫排斥文學，卻造成精神內容的虛脫，只剩下一個視覺對象的空殼；就繪畫本身說，它遲早應該有一天擺脫作為文學的僕歐的地位，建立它自己的風格特性，一如音樂的古典作品有它自己的形式和獨立於文學之外的藝術特性。

黑格爾說藝術為絕對精神（Absolute Idea，或絕對理念）表現於質料之感性形式。此與我們第一節中從亞里斯多德的模仿論引申出來藝術的二個要素：「理念」與「模仿」是相似的觀念。此亦即藝術為內容（精神、理念）與形式（感性、模仿）之統一的表現。

但是藝術中所有各門類因其媒介質料、符號特性之不同，使它們各有訴諸不同感覺的特性，遂影響到其包孕理念之多寡各有所不同以及其展示理念的狀況（清晰或隱晦、直接或間接等等）亦各有所異。若所展示的理念沒有融入感性的形式，便是生硬的說教，是藝術中最下級的作品；若沉醉於感性的形式到了抵抑或排除理念的蘊含的地步，便是形式主義或唯美主義的作品，似乎都不是藝術的理想之途。在黑格爾與叔本華的美學中，對於藝術中各門類有等級的分列。他們分級的標準便是針對藝術品中精神駕馭物質是否有最大的自由與優勝來評定；凡物質性強的藝術由於精神對它的控制受到較多較大的阻礙而決定了藝術品為較低的等級。二氏均認為詩是客觀藝術與主觀藝術（前者如繪畫雕刻等；後者如音樂）最完全的和諧的表現，稱為「普遍性的藝術」，因為詩最高，次為繪畫、雕刻等；建築最低，因其物質性特強故也。黑氏尤其認為詩是客觀藝術與主觀藝術不依賴感性材料（如聲響與色彩等），故理念之表達達到了最完善之境界。我們且不必對二氏的

觀念作任何判斷，那不屬於本文的範圍。我們已在其中獲得對文學與繪畫理想的關係之啟示。

文學使用文字符號，其質料之感性最弱，它如果不通過形象的塑造，容易走上說理或抽象教條的死路；繪畫使用直接感性的質料，假如它一味炫耀其物質性符號的特色，漠視其精神內涵，則不可避免地走上形式主義、機械主義甚至虛無主義的絕境。可以這麼說，藝術各門類由於其媒介的特性不同，先天性的容易傾向於精神意義或感性形式各趨偏頗的情勢，造成藝術中精神整體性的缺陷。文學與繪畫正需要互相借鑑，以增強其表現力與擴大其表現的範圍，打破媒介自身的局限與約束。

如果我們承認藝術須重視精神理念的內蘊；又如果我們承認文學是一切藝術中（尤其是詩）表現理念為最深度而完全的一種。則我可以說，一切藝術之精神內蘊不管直接的抑間接的必是詩的。這與我們說任何藝術門類的特性不為他種門類所能代替並無矛盾。文學不能代替繪畫；文學亦不能代替繪畫。它們彼此此無法互相頂替，甚至無法完全互相「翻譯」，因為它們各有特色，各有獨立的價值，這亦就是我們不同意在藝術各門類間定等級的理由；但是，我們要了解，任何藝術雖非語言能恰如其份地「傳譯」或解釋，尤其「最純粹的藝術」──音樂，無人能以語言文字完全地模擬或解釋它，因為它是最直接的感性形式。但是，語言文字能一定程度的闡釋或提示其精神內涵的本質，此便是「批評」能夠成立的原理。而「批評」本身是運用文字符號的工作，它與文學是很有關聯的。此外，雖然任何藝術門類不能由他種門類完全的替換，但只有詩是可能做到粗略的模擬，因為詩為「精神理念」與「感性形式」之中庸，為客觀藝術與主觀藝術兩端之和

諧的結合。所以，我以為詩為一切藝術之靈魂。但這樣說，似乎說一切藝術只是一個軀殼，我不是這個意思。換一句話來說，其他藝術與詩在最高精神上是殊途同歸。

（一九七二年三月）

傳統、現代與現代藝術

時間與空間

「傳統」是某些群體於一定空間生活中，在綿長的時間裡所積聚凝成的文化模式。它的特點是積漸地、不斷地，但是非常緩慢地演進，所以它是最穩固而有權威性。而「現代」，它當然是接續傳統而來，但它在本質上有不同的特性。「現代」可以說是在一定時間中因空間的交流與激盪而產生的尚未穩定的文化模式。其特點是急進、動盪不定。前面所謂的「一定空間」是指傳統文化賴以形成的地域，並包含著一定程度的封閉性因素；所謂的「一定時間」是指大約一百七十年以來如此短促的歷史時間中，科學作為經濟技術的來源所引起的人類社會的大變革，這一段時間在文化史上所引起人類生活空前的質量之變化，賦予所謂「現代」有了特殊的意義，以區別於只把現代看作「我們生活著的現在時間」那樣空泛。

「傳統」是一個充滿歷史感的名詞。國族間傳統的相異性，是因為在古代的封閉或半封閉地域中，不同種族群體生活自然形成的結果。歷史越短暫的國家，其傳統亦必最薄弱而缺乏「一以

貫之」的嚴整體系，這是因為近代以降世界已難得存有一群純種民族生活在全然封閉的地域中的緣故。所以我們可以說「傳統」的概念所蘊涵的最重要的素質乃是時間。而「現代」，作為一個正在進行的歷史時代的概稱，自然離不開時間的因素s但拿它與傳統比較，我認為它的重要素質乃是空間。（比較的說法，略其所同，較其所異，此為一種分析的方法。事實上，宇宙任何「存在」都包含著時間與空間二因素。愛因斯坦提供了現代宇宙基礎概念的看法，把時間與空間習慣上分離的概念加以融合，認為世界是四度時空的連續體（continuum）。時空是無法孤立而存在的。）

「現代」的危機

「現代」是世界文化整合的真正肇端，一切人類的成就以交通與大眾傳播媒介為犀利的工具，企圖急速地使各地域各國族間物質環境與精神觀念取得溝通與一致。「現代」的危機原因很多：科學技術可以一日千里地改造物質環境、社會結構和生存方式，但精神觀念無法急速相適應，此其一；新時代在生活與社會上的變革固然豐富並改善了生存的環境，但另一方面毀壞了人類精神理想與價值觀念，造成了精神的徬徨、沮喪與崩潰，此其二；新時代與傳統的對壘，造成精神適應上的艱困與痛苦，此其三；這都是「現代」不穩定與危困的根本原因。尤其對於非西方

的國度，在新思潮面前不是頑固的排拒就是自尊的淪喪。所謂開發國家、開發中國家與未開發國家的等級區分，即是西方強勢文化以經濟指標為鵠的的偏狹文化觀所產生的評判準則。對於所謂「落後國家」來說，「現代」即意味著弱勢文化對強勢文化的激烈的仿效，並因自卑而痛苦；憂慮在現代生存競爭中被淘汰，遂不能避免地帶著某些盲從。

我們現在所處的這個「現代」並不是歷史中完美的時代，更非人類理想中完美的時代。「現代」是由一種源自西方的知性文化所形成的強勢文化力量對整個人類世界的擴散與衝擊所引起的巨大變動，它首先衝潰各個體文化間彼此隔離的傳統城堡，復以其科技所帶來對物質效能的高度利用與效率的優勢，君臨一切的歷向其他弱勢文化，儼然以人類的主宰自居，它有救世主似的慈愛，亦有撒旦似的鴆毒。總之，它絕不是人類文化所有的精華，亦不能成為新文化的最高理想。而現代既然是世界文化整合的真正肇端，那麼「世界末日」的論調亦只是怠懶者的濫調；如果人類追求一個和諧而穩定的未來世界文化，那麼無可懷疑的，「現代」是分娩前的陣痛。文化哲學家稱之為「危機時代」。

「文明」是精神與物質的結合

對「現代」過分的憎惡與貶抑或盲目的禮讚，都不是智慧的表現。東方人常常自詡自己擁有

高度的「精神文明」，殊不知任何一件人造物的背後都有一個文化精神；凡「文明」必是精神與物質的結合。過分自恃「精神文明」，足以閉塞開放心靈之路；但對於偏重物質技術的現代，作盲目地追隨或讚許，也同樣的謬妄。關於一些當代文學家自殺的事件，已有眾多的揣測與分析，我覺得可以說，是因為他們對於「現代」的失望而起。一個承受傳統文化精英的人，在當前的大變局中必有強烈的感觸，遂產生一種虛無寂滅之思，終至毀滅自己來對傳統文化精神之美作獻祭，這對於缺乏歷史感、對傳統文化精神缺乏認識以及喪失價值觀念的人來說，自為不可思議之事。

權力與效率作為事物評價的基準，是「現代」的一個特點。「現代」一詞當作形容詞來使用時，其基本意義即是「進步的」。所謂「現代潮」便基於這一本質而產生的。「現代」是一個瀰漫著「流行觀念」（fashion）與「風潮」的時代。社會結構越緊密，人與人互相依存越為必要，流行觀念成為評價的準則。每個人希望得到別人的承認多於希求自己的承認；希望變，變即現代，即進步；懼怕不變，不變即保守，即落伍。人們為了在現代世界求取生存地位，拋棄了「傳統的負擔」與「個人的獨立觀念」，按照「流行觀念」化裝成摩登的典型（從儀容、語言、動作到思想），希圖混合在「現代」的大流中受到肯定。這種現象是現代人間社會普遍的事實。我擬由此談及藝術與傳統和現代的問題。

藝術上個人創造的初期，常由於仰慕傳統中某些巨匠的創造始，這種承先啟後的情況在過去是很自然的方式。個人在縱的歷史之流裡的選擇，獲得一種歷史意識，而對於未來，具有一種使命感。杜甫說：「文章千古事，得失寸心知。」傳統中國人一直認為「文章者，經國之大業，不朽之盛事」，亦即對歷史的承續發揚，對啟示後世有一種使命感。過去的文學藝術大師，不論中外，皆有這種精神，他們深明其責任，意識到自己所處的時代之位置，創造的堅苦在任何時代都一樣，但他們有充分的自信，故獲得一份安寧。但是這種情形在現代很不幸的喪失了。「現代」，時常採取與傳統背逆的勢態，這固不構成「現代」的不幸，問題在於歷史意識與使命感的闕如，才構成現代的不幸。在橫的地域中，個人歸順於最具聲勢與形成現代權威的潮流，以乞取個人存在的肯定，並不面對歷史與未來。現代藝術家而具有千古的責任感與自我判斷的自信心者已為鳳毛麟角。而大眾傳播的生意興隆，形成了現代短視與價值混淆的事實。從這方面來看，實在是現代醜惡而堪憂慮的一面。

龐大而洶湧澎湃的流行觀念，不論在藝術上或社會上均形成一個威壓，迫使眾多軟弱的個人放棄其獨特性。在這方面，我曾在〈藝術價值之反省〉一文中對於現代對個性的壓抑、集團觀念掩蓋個性的原因有過分析。個人在現代保持獨特性見解的艱困，是因為流行觀念為傳播媒介的鼓盪而泛濫，成為一切判斷的準則，這在歷史上是空前的。藝術風格、住宅以至衣飾、鞋子，流行

觀念可怕地宰制了它的趨向，為適應這個耽於變易的時代，個人的選擇不論自覺與不自覺都歸順於「風潮」。在審美判斷上不僅拋棄了古老的倫理原則，連唯美的原則也不暇顧及。流行即新奇即價值，即追求的目標。

民族的獨特性

現代的審美觀形成一種「風潮」，已如盲目的「群眾運動」。如果這種藝術運動有一百個優點，但僅就它俯伏於風潮的變易，壓服了個人的獨特性（大的方面就是民族的獨特性）這一點來看，確已喪失了藝術本質中最珍貴的因素，這不得不為我們深刻反省。

在中國，藝術的「現代化」不能盲目地切斷歷史的聯繫去迎合強勢文化的審美風潮。當然，以展示東方古董而得意洋洋的態度，同樣是現代化的障礙，因為同樣造成個人的喪失。我認為，「現代」對於我們的意義，就在於反省、摸索與追尋。在不穩定中尋求穩定；在價值的混亂中尋求價值的重建。任何人都可以對「現代」存著懷疑與寄予希望。我們不應一味讚美這個「現代」，因為價值的混淆與個人的喪失是人類最大的不幸。

現代藝術家有不少以「前衛」自居。「前衛」也者，不可掩飾地含有自覺為「進步的」的傲慢。但是，藝術並沒有進步可言（只有技術才有進步的可能），現代藝術對傳統藝術不能亦不必

是一種進步。它們之間的差異，並非落後與進步那種差異，可能由題材不同、材料不同、工具不同，以及知識的進步與擴展所引起的人生觀不同等因素，造成種種變革。但我們無法明瞭「現代詩比《詩經》或《楚辭》較進步」是什麼意義。

「前衛藝術」可能由仿效「尖端科學」而來。但科學沒有永遠不變的「真理」，舊說常被新知所淘汰；藝術所面對的卻是永恆的人性，哀樂與慾望萬古常新。沒有一種藝術能創造出一種前所未有的人類感情；藝術的創造只是更深刻、更獨特地表現某種人類感情而已。前衛藝術如果在於開拓新的形式來更獨特地表現感情，那麼它是可讚美的。但是為求「進步」而不斷變換新形式，為變而變，便成為盲目的形式主義，與其「前衛」，不如「中堅」。

正確的「現代感」亦應是一種「時代感」，那是古往今來一切藝術家所應有的。時代感即是一種明確的過去與未來的意識。因為現代由過去產生，未來由現代延伸。如此，一位作家，不但具有歷史意識，且亦能有未來的展望。我們鑑評一位藝術家的成就，就是把他置於藝術史的流中，看看他承受了過去的什麼，加深了什麼，改變了什麼以及對未來作了什麼啟示。藝術的評價不是架空的褒貶，就為此故。

傳統與現代在歷史的急遽變遷中成為一雙對立的觀念，造成了許多困惑。它應在藝術中首先建立和諧的關係。亦只有當現代藝術肩負起這個責任，藝術才配稱為時代的先導。只有對傳統精神的深刻認識，才能避免吾人盲從與躁進；只有正視現代，才能糾正吾人對骸骨的迷戀。最理想的「現代藝術」應該在兩者的矛盾中取得解決與協調。

藝術的要素著重在個人的創造。任何個人均生存於時間與空間的交叉點上，故藝術必跟傳統與時代發生關涉。傳統與現代的協調將是對現代藝術家創造性的考驗。他既不依附過去的傳統而存在，亦不仰賴現代風潮的喝采而自鳴得意；他應該面對歷史與未來。那麼，他首先必要獲得透視未來的長遠眼光，並執著個人的自信。

（一九七二年七月動筆，九月底日韓之旅歸來完稿）

藝術的民族性

一九七三年二月十八日下午七時至十時，「人與社會」雜誌社舉辦「現代中國繪畫的前途」講座及討論會。筆者是講座主持人。講座四位是：余光中、席德進、莊喆與筆者。這篇文字是筆者發言的記錄。

對於這個問題，我感到應該暫時離開畫家的立場方可避免陷入成見。而將其作為一個知識問題來研究，這樣比較會有結論。這個題目是由「人社」所訂出來的，我覺得很巧，因為在上一個月，這一個月，以及下一個月相同性質的座談會就有三個。上一個是由我主持的，下一個是由別人主持的，這一個可以說一半是由我主持的。題目大同小異，這三個座談會的召開，可以說是反映了藝術界對這個問題一致的關切與在認知上求解決的渴望。

我想，我不用抒情的方法來談這個題目，我要用一種實實在在的分析的方法，來談這個題目。

幾年前有一個爭辯的題目，即「現代中國畫」與「中國現代畫」的名稱問題，曾糾纏了相當

時候，費了不少口舌之爭。我想這個問題的本質，是一個中國的畫家探索繪畫的方向之觀念性問題。

主張「中國現代畫」者，先假設並堅信世界已有一種世界性的「現代畫」，人人應群起效尤，而因為生就黃皮黑髮，故冠以中國二字。其實他的主張，就是無所謂中國與西洋，只有古代與現代。他們提出現代畫這個名稱，因為所謂「中國畫」已經腐朽不堪，而且沒有世界性，故不屑加入其行列；而且「中國畫」現代化亦感大無可能，故不同意被稱為「現代中國畫」，而以「現代畫」自許，然則，「中國現代畫」中之「中國」二字，實已無任何意義上的指謂了。

這個主張有二個值得注意的問題，即：

（一）所謂藝術的世界性的意義是什麼？其風格的建立與理論的提倡來源何自？我們敢情必須同聲附會，舉步追隨？

（二）「中國畫」是什麼？是指中國在繪畫中不斷演進的一個活傳統，而且當他步入現代，必須也必然有演進的可能的「中國人的繪畫」呢？還是應該指那些古代的陳跡而在現代仍有不少以「中國畫家」自居的那種抄襲模仿的「中國畫」呢？

對於第二點，若指前者，則中國畫是一個蘊含著民族色彩的畫系的名稱，並不指已僵化的形式，亦並無限制它加入現代世界藝壇，成為現代世界繪畫中一個成員所必須的新創造。

若指後者，則中國畫家應在理論上與創作實踐上努力扭轉這種傳統與現代截然切割與固守古老文化模式遺型的頹風，批判這種阻礙藝術演進的頑固心理與骸骨迷戀的態度與行為。

所以，上述主張「現代中國畫」與「中國現代畫」二者的區別，實質上是「藝術中應否有民族性」的觀念上的區別。

而這個問題，在觀念上的解決，也是以對傳統與現代是否有一個深刻而比較正確的認知為前提，才有希望得到一個比較正確的答案。畫家們比較沒有太多讀書研究的時間和興趣，學者們又缺少創作的體驗，故這些問題，差不多永遠只能懸而未決。每次的討論，也因認識的高下與各人的偏執，難有圓滿的結論，但我覺得討論總是有益的，提出了問題，未必一定要有一個皆大歡喜的結論，大可容許有許多種不同的見解；而問題的提出，總使大家觀念上引起重視，而互相切磋，總有收穫。

我覺得這個問題，追到他的最後的根，乃是自十九世紀末中國文化受到西方的衝擊所引起的大變局以來，中西文化論戰中所爭論的問題；亦是近幾年來中國知識份子討論問題的中心趨向與未曾止息的探索。這問題太大，無法在此討論，我覺得現代中國畫的前途，可討論的也已太多太多，個人以為應比較著重的還是民族性與世界性，傳統與現代的認知及其關聯二方面的問題。

一、我認為民族性在現代中國繪畫中永遠而且必然的不可消除，而民族性並非固定不變的僵化的內容，如「八仙過海」、「五言七言」、「披蔴皴」、「鼠足點」、「四君子」、「長江萬里圖」等題材或形式上的陳腔濫調。

在藝術中表現民族性並不與現代中國畫的世界性或現代性相衝突，因為世界文化雖有漸趨大同的傾向，但是藝術的品味正如飲食口味一樣，永遠有不同的特色，無須統一。譬如中國地方的

烹調多有特色，在現代乃至永遠都沒有使之統一的必要，而所謂現代化與世界性仍一樣可以做到。譬如改良某些不合乎衛生的部分，或在製作的手續與時間上使之適應現代人的需要等等，使一種有地方色彩的烹調現代化。我想沒有人希望全世界只有一種標準菜式或一種完全合乎所謂世界標準規格的花或水果。藝術亦然，因為藝術著重個性創造，貴其異，賤其同，世界性與現代化只有在知識與技術這些不涉及價值問題方面有統一的可能與必要。對於道德，審美宗教及情趣等價值問題，沒有統一的必要與可能，雖知識與技術的日趨普遍並漸次地同化了東西方人的生活方式與內容，價值問題亦有逐漸趨於同一化的可能，但是相對的來說，東方人與西方人因地域與歷史的差異，在文藝中精神與形式永遠不可能也不必要全然統一，故民族性雖然不須提倡亦不可消除，不可欠缺。而對於目前「中國畫家」追隨所謂「世界性」的「現代畫」的傾向，我不得不說是一種失去民族自尊與對歷史文化及其文化演進全然無知的表現。

審美眼光永遠受到民族文化與歷史意識的影響，個人的審美趣味也是承受此影響而有的。喪失這個承繼的關係的紐帶，可說在心靈上是漂泊無依的，在感情上是無根的。有些中國青年畫家仿製許多歐美存在主義美學與美國視覺主義美學的產品，自以為現代化，世界性，實在是一種盲目無知的態度。

有人或許以為我在鼓吹狹隘的愛國主義，但不！因為藝術是作家人格的映現，一個作家他生於斯，長於斯，既然生在一個特定的、語言、倫理制度、風格、歷史、習慣、地域特性……等等因素所構成的文化環境中成長，而對它沒有最深切的感情，不受其深重的影響，似乎不可理解。

我以為古往今來，大文藝家無不熱愛他自童年所生活的那個母系的文化環境的，這種感情自然也是愛國感情，民族感情，民族色彩的表現，雖藝術不必為愛國的宣傳，但自然流露出對他的國族親切之愛，似乎不失為自然而崇高的感情。

進一步來說，今日提倡現代化世界性的，為歐美藝壇的新思潮。其實他們也是講民族性的，不過其「民族性」不限制在種族的範圍內，而擴大成為文化體系——即西方文化。他們把自己那個從希臘羅馬經文藝復興以來所發展出來的西方文化自認為是現代世界生存方式之基礎，造成西方藝術，這種誇大與獨霸，有其原因：一是西方文化技術確成為現代世界性文化，其藝術為世界現代藝術的狂傲；二是以美國為首的西方國家挾其經濟與國力的優勢而借大眾傳播工具鼓吹其思想觀念與審美觀念，以達到在思想與審美上人類唯其馬首是瞻的目的。這通常我們稱為「文化侵略」。但文化侵略不是壞事，也不可怕，問題是受侵略的一方如果沒有深厚的文化與清晰的觀念，便表現出二個偏差：一是盲目追隨，所謂「全盤西化派」，一是盲目排斥，所謂頑固的「國粹主義派」或「復古派」。比較健全的方式是調和折衷。但常因騎牆，而遭人嘲諷。但我覺得最好的德行與處事的方法，除了中庸以外實在不再有更好的路子，不論希臘哲人與中國哲人，都有一相同的主張，即為中庸，此乃理智的態度。但是調和折衷亦可能產生弊端。數十年來中國現代藝術有所謂「中西合璧」，與學術上如張之洞的「中體西用」實異曲同工。即把中國與西方的繪畫一半一半接合起來。或畫詹森身穿長袍立於松樹下，或以油畫布畫中國山水，或以中國宣紙畫水彩，或在國畫人物中襯明暗……這些努力有的也很有可觀，但是從精神到形式，必須有深刻體認與高超的

技巧，創造一種新的現代的民族藝術風格，這個理想似乎尚有待我們大家不斷努力。

故我認為「民族性不必故意鼓吹」與「現代藝術不要民族性」實是二碼子事，後者是一種民族虛無主義，一種自卑心理，不但不合於藝術的特質，（我以為時代、民族、個性乃藝術三特質）也不符合藝術史的事實。

但把民族性理解為題材或技巧上的僵化的公式，而大加因襲，乃是一種最淺薄的理解，自不足論。

二、我認為傳統與現代必須發生關聯，而這二個主題的結合或融合是對一個現代藝術家的最嚴格的考驗。

民族與世界，傳統與現代，事實上是一個事物的二個方面而已。前者是從空間上來看，後者是從時間上來看，二者是互相依附的。

傳統是活的，如一條流動的河流，它有所發源，有過程與流向。其進程與方向，並非事先決定，而是歷史中時空與人種種種因素所導致的，故傳統並不是固定的，不可更改的。自然，文化傳統有很大的惰性，愈是源遠流長的文化傳統，積習愈深重。但我們今天就要大力來改革傳統中不合理，不適應現代的部分。中西合璧此語雖嫌粗糙浮淺，但事實上也是文化所必然，西方人今天生活中有不少是來自東方的物質與觀念，不是合璧是什麼，中國文化自古至今，任何一次新生命的獲得，無不與外來文化的注入有關，故汲取外來文化，乃自古皆然，既不可恥，也非忘本，更不是對「國粹」的污辱；不隨歷史時代而演化，便要發臭成為廢物。問題是如何從精神到形式，

建立現代中國的特色，不是生硬的接合。

中國畫的傳統如何？精神本質何在？形式技法如何？哪些是可以發揚？哪些已僵化，須要革除？……均是一個畫家在創作實踐與研究思考中所要解決的，而對於中國畫在現代的創造與新建設，如果對於構成現代世界文化的主角──西方的文化沒有深入的了解，則中國畫家很難真正吸取西方藝術的優秀處，或只能在技術上竊取皮毛而已。

故現代一位中國畫家，只會畫蘭竹、畫山水、畫仕女，畫抽象構成，畫作品第幾號，而對中西藝術歷史與思想，乃至中西文化哲學思想，一無所知，我想這種畫家，生在古代，或許還可以，但現代藝術是一種思想的表現，不只是一種記錄或文學插圖或娛樂工具，那麼我們可知真正成為一個現代畫家是多麼艱難的事，它鞭策我們必要有更大的抱負與努力。

最後，談一談一些實際問題：

（一）現代中國美術館的建立之必要。

（二）故宮對傳統的新評價與新觀念的整理與介紹之缺乏，使此歷史傳統與現代人不能發生密切關聯。

（三）評論人材與刊物的缺乏。

（四）傳播機關與文化當局對美術之不夠了解與重視，這可從報紙上藝術與娛樂同版，影星比文學家、畫家更為文藝新聞中心人物看出。此外「獎」之失去權威性，都見出我們缺乏真正的批評與現代中國的美術思想。

（五）藝術教育之病：

　　Ａ、學校：沒新陳代謝。

　　　　　　人材反淘汰。

　　　　　　課程、設備落伍。

　　Ｂ、私人：因襲、抄襲的教法。不求創造，完全是沿習古代的學徒制。

所要談的太多，拉拉雜雜，很抱歉。他日再專文論之。謝謝各位！

　　　　　　　　　　　　　　　　（一九七三年二月）

中國之自然觀與山水傳統

中國傳統之自然觀與藝術觀

中國哲學，如眾所共知，偏重於人生哲學；人生哲學的觀念，其最終的根核，來自於對於自然之觀念。這在中西均無例外。

中國思想的兩大支柱，一為儒家，一為道家。我們當知不是儒家與道家創立了中國的思想，應說是中國的人文環境產生了儒家與道家。春秋以前，中國哲學尚未形成，所有思想，皆為神話與迷信。《詩經》中尚保留先民的宗教迷信與神話色彩。春秋以後，諸子建立了中國的哲學。

孔子對於時空的變易，曾發出「逝者如斯夫，不舍晝夜！」的感歎，不論《易》是否孔子所作，《易》成為儒家思想的源頭，該沒有問題。在變中求常，以簡御繁，故有太極與陰陽之說。《繫辭》：「易有太極，是生兩儀。兩儀生四象，四象生八卦。」與《老子》下篇：「道生一，一生二，二生三，三生萬物；萬物負陰而抱陽，沖氣以為和」，中國的宇宙發生論在儒家與道家是相吻合的。

這個宇宙發生論在哲學上似乎是玄談，但在中國繪畫上卻變成一種表現。即由此觀念才有繪畫

上那樣的表現。誠如老子說「眾生而後有物」，中國繪畫不表現固定光源，故無太陽，無陰影，

不重外在光暗所構成的體積感，就因為光影是變幻無常的，中國畫欲表現其「常」，故以觀念化

的形式技巧，簡潔地表現物的精神。而雖捨明暗陰影，卻並未捨物之二個對立又統一的因素——

兩儀陰陽。中國畫在技法上講陰陽、虛實等等，實在是《易經》與老莊哲學中的最高宇宙法則在

繪畫哲學上的發揮。

「自然」，在中國人的傳統觀念是至高無上的。自然不但是道的本源，亦是倫理道德與審美

的本源。儒家說：「天命之謂性，率性之謂道，修道之謂教。道也者，不可須臾離也。」天即自

然。孔子說：「天何言哉？四時行焉，百物生焉。天何言哉？」自然化育萬物，行無言之教。在

老莊哲學中，自然更是被最高推崇著。《老子》：「人法地，地法天，天法道，道法自然。」崇

尚自然，必摒絕人為智巧。「自然」為「朴」，「人為」為「器」。人為把自然破壞了，才有一

切的「禍亂」。故老子提倡「絕聖棄智」、「絕巧棄利」、「絕學無憂」、「絕仁棄義」。提倡

「見素抱朴，少私寡欲。」儒家與老莊均以自然為最崇尚之道，其道德觀念亦以自然為最高準

則。但儒家的道德是實世的（或謂用世的、淑世的），老莊是超越的（或謂出世的）。人類文化

與藝術皆為人為創造，故必皆為老莊所否定，我們可說老莊是反文化的。（這個反文化，皈依自

然的思想，卻成為中國文藝哲學最重要而深刻的因素所在。近代以來中國藝術的滯頓與式微，便

因為自然精神在近代的凋萎之故。這方面的問題留待下文再說。）莊子關於這方面的哲學發揮得

更深入：「……故純樸不殘，孰為犧尊？白玉不毀，孰為珪璋？道德不廢，安取仁義？性情不

離，安用禮樂？五色不亂，孰為文采？五聲不亂，孰應六律？夫殘樸以為器，工匠之罪也。毀道德以為仁義，聖人之過也。」中國繪畫由於這個哲學思想而極力歌頌林泉之勝，山川之美，而且拋棄刻意的技巧，盡量減少或深藏人為的痕跡，以返璞歸真為尚。故藝術的品味，以華麗、雕琢、纖膩、浮滑、甜熟、精確為下品，而倡重樸素、古拙、天真自然、含蓄蘊藉、奔放自由。

《老子》說：「大成若缺、大盈若沖（虛也）、大直若屈、大巧若拙、大辯若訥。」這些哲理，在中國繪畫精神與形式都有所體現。而這些觀念都是從自然的觀念衍生出來的。老莊的自然主義，可說是中國自然觀的精萃與提昇，而中國山水便是老莊自然觀在藝術創作實踐中的體現。

若欲窮究為何中國精神特重自然，而形成中國人文思想以自然主義為其根核的原因，則須從中國文化產生的地域，以及因地域而起的種族特性與生產方式、社會結構等方面來著手。簡而言之：中國文化起自北方黃河流域，後經中部的揚子江而向南方進展。中國與印度、歐洲為世界三大文化體系的搖籃。印度為高地文化；歐洲為海洋文化；中國為平原文化。其地形、土質與氣候適宜耕種，故自然發展為農業文化。人在大地上耕作，又須依賴天的恩澤，故有天、地、人「三才」之說。敬天的思想由是而生，而與自然和諧相處，體驗了宇宙圓滿的秩序（四時運行，春秋代序）產生以人道法天道的思想，亦使中國人與自然界山川草木發生了密切的關係與深厚的感情。一花一木，一水一石，均體現了自然精神的存在，中國雖無宗教，但有老莊的泛神論的觀念，對大宇宙一視同仁，不但沒有主奴高下之分，甚至沒有物我之別。《莊子·知北遊》：「東郭子問於莊子曰：所謂道，惡（何也）乎在。莊子曰：無所不在。東郭子曰：期而後可。莊子

曰：在螻蟻。曰：何其下邪。曰：在稊稗，曰何其愈下邪。曰：在瓦甓。曰：何其愈甚邪。曰：在屎溺。」道無所不在，不分貴賤高下大小，任何事物都為自然精神的道所充盈。對自然有了這樣平等齊一的認知，即把自然看作一個充滿自由生機的存在。而人亦為自然的一部分，人不應與自然分別主客，更不應與自然對立，而達到「與天地精神往來」，達到物我相忘之境，這乃是藝術的境界。莊子稱之為「物化」或「物忘」。即人與自然全然冥合，如《莊子・齊物論》中莊周夢為蝴蝶，竟「不知周之夢為蝴蝶與，蝴蝶之夢為周與」。莊子的自然觀，實亦人生觀，亦藝術觀。自然、生命與藝術在莊子是不生分別的，而且都不期然而然的合而為一體。莊子的哲思，亦藝術實就是傳統中國藝術精神的真諦。最高的藝術必要體現人格精神；最高的人格，乃與自然冥合無間。儒家所說「萬物皆備於我」，莊子所說「天地與我並生，萬物與我為一」都是同一意思。

中國的自然觀與人生觀如此，反映在繪畫上，使中國傳統藝術飽含了藝術的哲學，卓然成為世界最深遠高邁的一系。中國藝術歌頌自然，同時表現人格。絕不是客觀的模仿與描繪，而是物性與人性的發現與統一。自然的德性與人格情操的諧和，為中國畫人文主義精神所在。

中國山水傳統之濫觴及建成

中國傳統的自然觀與藝術觀上已論及，則中國傳統繪畫，必然要在「山水畫」建成之後，方

始圓滿完成；換言之：中國的自然觀與藝術思想在繪畫的實現，必以山水為其體裁最為合適。故中國傳統繪畫，不論在實際與觀念上，皆以山水為「正宗」。關於這方面的言論，歷代中國畫論中不勝枚舉。如明唐志契在《繪事微言》中說：「畫中惟山水最高尚。雖人物花鳥草蟲，未始不可稱絕；然終不及山水之氣味風流瀟灑。」清鄭績在《畫學簡明自跋》中說：「畫家應以山水為主。人物花鳥畜盡在圖中，以為點景。」中國山水畫到底起於何時？向來尚未有明確的定論。

中外畫史有一個共同的現象，即風景畫（中國不稱風景畫，而稱「山水」，此中大有妙諦在焉！）的發生與建立，都在人物、動物、花鳥草木之後。西方到達文西的《蒙娜麗莎的微笑》一畫，背景有風景作陪襯，被視為西方風景畫的前奏。比中國起碼遲一千一百年以上。關於中國山水畫的起源，歷代有數種說法：唐朝大中元年（八四七年）張彥遠在《歷代名畫記》中說：「魏晉以降，名跡在人間者，皆見之矣。其畫山水，則群峰之勢，若鈿飾犀櫛，或水不容泛，或人大於山。率皆附以樹石、瑛帶其地。列殖之狀，則若伸臂布指。詳古人之意，專在顯其所長，而不守於俗變也。國初二閻，擅美匠學，楊展精意宮觀，漸變所附。尚猶狀石則務於雕透，如冰澌斧刃。繪樹則刷脈鏤葉，多栖菀柳。功倍愈拙，不勝其色。吳道玄者，天付勁毫，幼抱神奧，往往於佛寺畫壁，縱以怪石崩灘，若可捫酌。又於蜀道寫貌山水，由是山水之變，始於吳，成於二李。」（按：二李即唐代李思訓、李昭道父子）這一段不只為張彥遠對自魏到隋唐數百年間中國山水畫史的批評，而且說明他認為唐代吳道子以前山水畫尚未卓然成科，不足以言發軔，須待吳道玄至二李才揭開山水的序幕。這個「二李發源說」是第一種，而且最具影響力，張彥遠之後千

餘年來，中國山水畫史上的資料，未有任何文獻突破此說直追前代以溯其真源者。

第二種為余紹宋氏的宗炳。俞劍華氏在《書畫書錄題解》中說：「案山水畫實以少文開其端緒」。少文即六朝劉宋時代的宗炳。俞劍華氏在《中國繪畫史》中亦稱其為「中國山水畫論之祖」。至於山水畫的發軔，未肯定有結論，只在〈東晉繪畫概論〉一節中說山水畫亦漸萌芽。而山水畫論，在宗少文以前，只有晉顧愷之有之，若論「陳義之精奧」，後宗白華氏又以為「中國山水畫的開創人可以推到六朝劉宋時的畫家宗炳與王微」。這第二種山水畫發源說已自唐朝二李推上直達六朝了。

第三種除上述俞劍華氏含糊其詞說東晉「山水亦漸萌芽」之外，日人大村西崖氏在《中國美術史》中言東晉「山水因當時不甚發達，故無皴法，只極古拙。」但都未道出中國山水發源較為肯定的結論。至鄭午昌才進一步把山水畫之祖推為東晉的顧愷之者，相繼崛起，兼擅佛畫，及其他人物畫，更別出心裁，為山水傳真。於是山水畫始由人物畫之背景脫胎而出，獨立成門，實為我國繪畫進步史上開一新紀元⋯⋯故有我國山水畫祖之稱焉。」（鄭昶《中國畫學全史》）。傅抱石更進一步深入研究，不但已將九世紀末唐朝張彥遠認為「自古相傳脫錯，未得妙本勘校」的顧愷之的那篇古代山水畫史最寶貴的資料：〈畫雲台山記〉，加以斷句以明句讀，而且解析了記中所述《雲台山圖》的構思、構圖乃至技巧的大略（傅氏並曾作擬雲台山圖），證明其經營的生動，布局的成熟。則遠於宗炳、王微之前近百年的東晉顧愷之已能為山水作如此的寫照，可見中國山水畫始於東晉無可懷疑，顧愷之遂被確立為中國山水畫之

祖；而欲究山水畫的濫觴，當應上溯漢魏了。

可惜顧愷之的《雲台山圖》早已失傳，故後人仍附會於張彥遠的「二李發源說」。其實到二李的唐代，山水畫已入盛期。且晉唐之間的隋朝已有展子虔的《遊春圖》（見故宮出版物），為今日可見到最古的一幅山水畫，足證「二李發源說」是站不住腳的。展子虔在山水畫史上是一位重要的大家，他承顧愷之之後，啟大小李將軍之先。元朝湯垕在《畫鑒》中稱他是「唐畫之祖」。明朝張丑在《清河書畫舫》中說：「展子虔者，大李將軍之師也」。可知二李於山水畫有所師承；而顧愷之、陸探微諸大家師承何自？才是我們所應繼續研究的問題。考漢魏時代，雖無留下史蹟或文獻提供我們中國古代山水畫演進的痕跡，但從某些旁證作側面的觀察，亦足以追思山水畫更原始時期的情狀：

首先，可從伏羲氏八卦的天地風雷水火山澤，即為模狀自然風貌的視覺符號，至於甲骨及古籀銘文，都是自然現象的簡略圖繪。所謂「書畫同源論」，亦莫不以此為肇始之證，則山川形象的描寫，上古當已有之。其次如殷商周銅器時代的紋樣，多有「雲文」、「雷文」，此為自然形象提供器皿的裝飾而介入先民的生活中，亦未嘗不能看作最原始的中國「山水畫」。又：周朝玉器有「鎮圭」者，便雕鑿四鎮之山，用山的形象表最高爵位；夏后氏遺制的「山罍」，刻畫山雲之形（見《周禮》鄭註）；明朝陳繼儒《泥古錄》中言其曾諦審「周玉」：「中刻一小山，四面繞以水紋，四寸長，此冒圭也」；銅器中有刻畫屋宇樹木的采獵壺及鈁，而漢綠釉陶器的「博山鑪」及其同時代陶器上，有「作山峰數層，峰頂有主，而象博山之形」（見大村西崖《支那美術

史雕塑篇》附圖）。傅抱石說：「實使我們流連它那彷彿唐人山水鈎斫而有力的線條感」；至於漢畫像石、漢磚畫、碑闕、漢陶、漢鏡、楚墓漆器紋樣，以及最近長沙出土的西漢帛畫中一切自然形象的描繪，均有助於我們了解中國山水畫初史草昧期的面目，以及其對後來的影響。

再可從文史的記述來考察。楚屈原的〈天問〉，即對於「先王之廟及公卿祠堂，圖天地山川神靈琦瑋僪佹及古賢聖怪物行事」而發者（見王逸《楚辭章句》），即可知自東周時代，山水形象已入於壁畫，不只作為器物的裝飾而已。秦時有畫家名裔，畫「四瀆五嶽列國之圖」。秦始皇有「秦每破諸侯，寫放其宮室，作之咸陽北坂上」（見《史記·秦始皇本紀》）的畫師。三國孫權夫人趙氏，將五嶽列國形，五嶽河海列國城邑行陣的形象繡於方帛之上（劉向《說苑》）。

以上種種可見中國山水畫胚胎期早趨成熟，到了東晉顧愷之，生於風物饒勝的江南，有了如此的時代條件，他有像《雲台山圖》那樣成熟精練的山水之作，當不是子虛烏有之談。中國山水至唐已盛，宋而登峰造極，而後雖在筆墨技巧有所增發，但那種雄豪厚重，矯健壯碩的氣象可說是一代不如一代。黃賓虹先生說：「唐畫如麯，宋畫如酒，元畫如醇。元代以下，漸如酒加水，時代愈近，加水愈多，近日之畫已有水無酒，故淡而無味。」近代以降，中國傳統山水畫，只是山水傳統的迴光返照，終至漸趨式微了。

上文說過「老莊的自然主義又可說是中國自然觀的精萃與提昇，而中國山水畫便是老莊自然觀在藝術創作實踐中的體現」，有了老莊的自然觀，又有了魏晉六朝的時代環境與文藝思潮，中國山水畫斯乃得以誕生。我們要進一步了悟中國山水的精神本質，便非對魏晉時代有一番全盤的

了解不可。歷史上，漢末是一個大動亂的時代，不只是政治動亂，宦官外戚爭權，加上黨錮之禍與黃巾之亂，以至董卓之變，三國分爭，八王殘殺，五胡亂華……漢末到東晉二百多年中，戰禍頻仍，生靈塗炭。《述異記》載：「漢末大饑，江淮間童謠云：『太岳如市，人死如林，持金易粟，貴如黃金。』」另一方面，在思想上，雖然漢初武帝獨尊儒術，罷黜百家，但漢儒的儒學，實去孔子學說甚遠，而充滿迷信，方術、尊古之流毒，儒學的衰微，實因名教與禮節變成一種束縛人性的虛偽的制度，遇到曹操「毀方敗常」的衝擊，如摧枯拉朽，思想遂大變。再方面，佛教自漢入中土，提供中土文化思想的新刺戟。自漢到東晉，是一個動亂的時代，一個痛苦的時代，亦就是一個各種思想互相激盪，新思潮於焉誕生的時代。要之，佛道兩家所構成的魏晉玄學與文學中以陶淵明與謝靈運等為典型的山水田園的詩篇，便是這個時代的產物。在繪畫上，顧愷之與以後的宗炳、王微的山水畫，都在這樣的時代背景中相呼應。中國文藝思想，因此亂世痛苦中的覺醒，而爆發出璀璨的焰火。熱烈的懷疑與破壞的浪漫精神；要求個性的自由解放的個性主義、自由主義；對於現實的不滿意與人生無常的哀歎所產生的遁世主義與高蹈、虛無的思想；對於重返自然的真樸的嚮往，於自然生命中尋求精神的解脫與慰藉的自然主義，以及摒棄功利目的之念，以虛幻的、剎那的小我融入那永恆的宇宙中，得以享受活活潑潑自由自在的生命的唯美主義……這都是中國山水畫的精神本質之所在。擴而大之，說是中國文藝思想的本質也不為過。這些都是藉老莊與佛教的哲學思想為基礎，在文藝世界所呈現的豐美的收穫。

山水傳統之衰滯及在現代之困局

中國山水畫以老莊為主的中國自然觀為其根苗，在魏晉六朝時代開花結果，已確立了山水畫的精神特質與獨特性格。經唐宋的經營，蔚為中國繪畫之大觀。其所以至近代，此山水傳統輾轉沿襲，漸形滯頓與僵化，乃因中國不惟文藝，舉凡政治體制、經濟結構、思想方式、人生生活，自中古至近代，並無重大變革，故中國只有中古之時代，無近代之時代。與西方文化史相比較，此最為明顯。亦因此故，中國自明朝末葉以來三百餘年，開始與西方接觸，至鴉片戰爭，中國不只在外交與軍事一敗塗地，在思想與生活觀念、生活方式、文藝思潮諸方面，均呈現了一種巨大衝擊下的措手不及、張皇混亂的局面。中國近代的悲劇，不是中西文化優劣的勝負，而是以中古文化對抗近代文化的慘劇。中國既無近代的思想，山水畫乃得為中古文藝思潮的延續，故無進步。無時代新精神淘煉，故無演進的動力。而卻得以從容不迫，於山水畫的技巧與構思方面，在漫長而平靜的歷史時間中提煉與嘗試，使中國的山水畫的技巧與成就臻於極高造詣。及現代的序幕一揭開，傳統的酣夢已破滅，外來的衝擊，時代條件的劇變，這個「山水傳統」之由滯頓、僵化到腐敗乃無可挽救之事，也是文藝進化史之必然；且正顯露中國繪畫新生命再生的渴望，毋寧說亦一不須憂慮惋惜之事。故在我看來，「山水」一名及其業已在傳統中僵化的風格，勢必成為中國畫史的陳跡；而且，所謂「中國畫分人物、花鳥、山水」的三分法，那些套式化的舊觀念與舊體制，早已成為一種阻礙時代進化的局限與束縛，都將為有歷史見識的現代中國畫家所捐棄。

如果我們承認現代由西方文化所激起的整個世界的激盪，中國無法逃避；如果我們承認未來世界文化必不再有封閉自足的孤立體系，而為全人類息息相關的世界文化，則我們不必為這個古代自然觀所形成的山水傳統之銷亡悼惜，因為時代精神為文藝思潮本質決定因素的大端，是一無可否認的事實。西方近代以降至現代的文化為禍為福，或優或劣是另一回事；在其衝擊之下，中國的社會、生活、思想、價值觀念等文化的各層面均有激烈變化也是一無可否認的事實。而西方文化即是人為征服自然的文化，與老莊的自然觀是一個反面。則老莊思想與一切無政府思想、虛無主義的思想，該有反文化的傾向，亦不言而喻。中國的自然觀在現代已無存在不變的時空條件，傳統分類中所謂「山水畫」之趨於僵化，乃為無可奈何的原因。不願意正視並承認這個事實，只是一種鴕鳥主義的愚駿，因為若中國繪畫不應因山水傳統的消失而式微，則努力從事於「現代中國繪畫」的建設，為這個充滿無限新生機的前途的奮發，應成為中國現代人在傳統失落之後的沉哀中的慰藉，而激起生命力重振的決心，激起我們這一代創造新文化的熱情。何況，傳統雖不能一成不變依然存在，而作為新生命的再生之母，傳統永遠有崇高的價值與不可忽視的重要性。有了這樣的認識，將使我們不妄自尊大，亦不自卑自餒；不頑固復古。亦不盲目西化。

最後，我要指出一個事實，現代西方哲學與文化研究者，稱西方現代文化已進入所謂危機時代（a time of crisis）原因為對西方現代文化的過分盲目擴張之憂慮。廣義地說，這亦是一種反文化的思想。這個思想在西方，自十八世紀的盧梭（Rousseau, 1712-1778）已有之。今天西方的嬉皮思想與研究東方老莊、禪學的風氣之盛，都可看出西方與自然立於敵對的文化自身多少有了自覺的

反省。那麼，經過「五四」對中國古老文化思想的抨擊與改造之後，五十餘年後今日的我們，重讀老莊的古典，默想現代世界的現狀，我們應有一番篤定而理性的態度。

文化意味著對自然的改造，以「文化」與「自然」對立起來，忘卻人與自然先天和諧統一的關係，「文化」不一定是福利之源。對自然的改造超過了「自然默許的限度」，人類將失去幸福，甚至失去安全──危機時代於是到來。中國的自然觀、人生觀與人文主義精神，在經歷了近代以來一個嚴重的衝擊與激烈的洗蕩之後；在西方文化回頭重新估定自然精神的價值之後，我們或可期望現代中國文化與藝術，在未來仍為人類所景仰與皈依。所以，我覺得中國精神的再認，是一個嚴肅的課題，亦是一個崇高的理性的態度，我對中國文化的未來，具有無比的信心與深切的熱情。但是，我們對傳統要如何去認識、繼承、批評與整理，乃至發揚，是需要我們無比的信心與毅力的。現代西方文化對中國傳統文化的激盪，可使我們獲得更開闊的視野與胸襟，更尖銳的判斷力與合理的方法。現代對中國傳統的考驗，雖使我們處於一個窘困的局面之下，但這個痛苦，也許就是我們建設現代中國與現代中國藝術不可缺少的動力。

<div style="text-align:right">（一九七三年四月二十五─三十日）</div>

繪畫述志

四年前，我曾在台北中美文經協會舉行個展。在序言中我寫道：

「建設現代中國繪畫是我的目標，所謂東方精神者，在我認為在現在絕不是迴避客觀現實，空談隱逸高邁，而應以東方人的冷靜態度和詩人的悲憫來觀察現代東西方兩種文化在接觸及整合過程中的情態，再由心靈的感應訴諸創作」。我認為我們應建立新的、中國的人生觀與宇宙觀，而後方有新的、中國的繪畫思想。至於技巧，大半由思想而生。而技巧與思想有時亦是互相激盪，相輔相生的。但是，我以為不論技巧或思想的創造與建立，絕不能復古或西化。四年後的今天，我的觀念大體沒有動搖。建設現代中國繪畫，還是何其艱鉅而任重道遠的工作，它應該成為每一個現代中國的畫家全力以赴的方向。

自然，中國的畫家今日所處的地位是十分艱困而重要的。我想美術史上從沒有一個時代像今日這樣令我們尷尬而困惑。「傳統」一下子變得如此蒼老、古舊。一個現代中國畫家不但要有新創造，同時要背負古老的傳統與面對新奇的現代作一番批判性的綜合。那就是說，在思想與觀念上，他所面臨的嚴重而艱苦的思索，或較諸在畫面上運筆遣色更需要卓絕的才華。古代那種「承

繼家風）或「少從某大師遊，得某家神髓」，那樣亦步亦趨，便被視為獨立有成的「捷徑」，對現代中國畫家來說已不可能。因為人類已進入一個巨變的時代，文化與生活的交流與交通，世界已漸成一整體。一個有感應力的畫家所面對的不再是封閉的地域，故他必須開拓他的視野，有面對整個現代世界的勇氣。但是，當他對世界發表他的作品，他必要先有他獨特的見解，不是人云亦云的附驥；他發表的藝術語言，亦必要有他的獨特的創造，他應提防西恵的口吻。所以，他不能不先認識自己。他便得對他的文化背景，那個數千年的歷史傳統有深刻的瞭解。而面對現代，他應該批判地接受傳統，而不應盲目崇奉。如此，傳統在現代的激盪之下，出現了新的生命，這才是真正的所謂繼承或發揚。

中國繪畫目前所面臨的困境，就在於傳統與現代的對壘與隔閡上。故兩者的協調與融合，是對現代中國畫家最嚴厲的考驗。這不單是藝術思想的問題，實在就是一個文化思想的問題。對中國的傳統與現代二個主題若沒有深刻的了解，以及對這二個主題的協調與融合沒有超絕的見識與能力，要建立現代中國畫，我想只是無稽的浮言。自然，這不是一蹴可就的事，我們一生或只能為未來做一點架橋舖路的工作。當復古與西化兩個極端尚且有力地支配著今日中國畫壇的時候，我們可以明白，這是一個如何艱鉅的課題。

對於藝術，每個人有不同的觀念和不同的態度。每個畫家也有不同的理解和執著。有一種人，把生命作籌碼，對藝術創造的工作以孤注一擲，不論成敗毀譽，一樣地將是他一生的投注。因此，他便沒有嘗試的餘地，故不猶豫；他不為「陶冶性情」，不把藝術作為怡情養性的手段，

故不知風雅的滋味；他更不把藝術作為業餘遣興，故對藝術是一種「高等娛樂」一事無知。藝術在於他，是生命活動的方式；他尋索藝術的創造，為完成他生命的意義；歷史意識使他感受到一種使命；民族自尊使他有一種自豪感，努方使中國優秀的藝術傳統在現代重現其光輝，為其崇高之目標。我覺得我屬於這一種人，如果我還不是，至少我願意努力成為這一種人。

四年後，自今年五月十五日至廿日，我將在省立博物館展出我近年的作品，期待大家批評。

我的創作承受了上面所說的這個嚴重的考驗。我不想定型，亦不思為變而變。因為那是復古與西化遭人詬病之處。我想，作為一個藝術創作者，他的一生必須是一個摸索、思想、汲取、試探與不斷開拓的過程。我不願依附風行的觀念，故不願做大海中一個浮漚，而願為有源頭活水的一條河。

（原載《雄獅美術》一九七三年五月）

是浪子，該回頭

躺在禺谷奄奄一息的夸父，為智叟的足音所驚醒，睜開枯澀的眼睛看著他施施然而來。長途追日而極度的乾渴，夸父的口微張著，喘氣如吳牛。智叟說：

「太陽如何能追及呢？它永遠是可望不可及的；即使你奔到天涯，它尚在玄渺的天涯之外。如果你立定腳跟，鑿井而飲，耕田而食，太陽就在你的頭上，普照著人間的每一分收穫。何苦廢田畝，奔炎荒，妄圖攬上太陽！西國有俠者唐吉訶德，立馬在地上戰鬥，人皆譏其迂憨鹵莽，而末知其向現實之醜惡戰鬥之義何在，誠理想主義者千古之悲哀；但是，你離開土地，躍天擒日，何等無知！君不見田園將蕪，胡不歸？」

夸父似有所悟，轉頭向東望著他所自來的、遙遠的故鄉，喃喃地自語：

「哦……浪子，我該回去。曾聽人說是，浪子回頭金不換……」

這是我根據《山海經》裡面夸父追日的故事的一個「神話新諢」。

深夜裡，我為我所擬寫的這個論題躊躇良久。執筆在手，徘徊斗室，游思紛紜，卻想到那些

追求「世界性」的文字藝術者，似乎追日的夸父，一口氣寫下這個胡謅的神話，我常自疚於我的的文字因嚴肅而枯澀，這個「神話新謅」，且權當一部「說教電影」比較悅目的「片頭」罷。

最近，我有三篇文字對文學藝術的「世界性」之幻覺作了一番抨擊，倡重「民族精神」或「民族性」在文學藝術中永久地位之不容廢除或輕視。而進一層來分析，我們必須認識此「現代的」、「國際性」、「世界性」的虛幻的觀念來源何自。

現代主義

十九世紀以降，科學由純粹學術的崇仰進入人類實用生活的應用，造成一百多年來世界急遽的變遷。當「科學萬能論」高唱入雲的時候，的確也帶給人類一種新激素與新希望。所謂「新思潮」就是西方文化中科學的發達所引起人類世界的變遷而興起的全新的意識形態，反映於文學與藝術上者就是「現代主義」的勃興。這個「現代主義」內容也五光十色，要皆以西方感性文化在機械時代的虛無感為出發所建立的反傳統的新文藝。西方「現代主義」並非沒有輝煌的成就，但與上一世紀相較，似乎不能倫比。然而，「現代的」文藝無法在理念的崇高與堅定以及打動人類心靈之深邃恆久上與傳統文藝爭勝，卻在現世凡間製造了一股如怒潮狂飆似的聲威。沒有被這

聲威所淹沒者，在現代世界確如鳳毛麟角，如激流中的砥柱，這種人因為具有「現代的覺醒」之外，又有傳統的理念，一種歷史意識，如英裔美國人艾略特（T. S. Eliot, 1888-1965）。而這個怒潮狂飆似的「現代主義」之所以所向披靡，乃因為現代技術的功效所促成，這個技術就是所謂「大眾傳播」（在此包括印刷、電訊、廣播、電視、交通等）。杜陵（Carl van Doren）在〈現代文學及其將來〉中說：「蘇格拉底的聽眾，只有阿哥剌（Agora 為古希臘的人民大會）的幾個國民，西塞羅（Cicero）只有那些開了各種委員會之後抽空走的元老們……蘇格拉底在一千年中所得的聽眾，還不及蕭伯納現在一時所得之多。」此書出版於廿世紀上半，今日大眾傳播與世界交通之發達，又遠非以前可比。這個「現代主義」藉大眾傳播無遠弗屆，無孔不入的技術力量，匯成了空前巨大的聲勢，難以抗拒的「潮流」。如果不肯大量放棄民族意識與歷史傳統以及個人觀念，不肯追隨這個強大的「現代的主流」，便很難是「現代的」、「前衛的」，當然就不具有「世界性」。

　　這一切究實都只是「西方現代的」，而其來源——乃是西方近代科學的影響。我最欣賞羅素所說的二句話：「機器是撒旦（Satan）的近代形式；科學的成就，是增加人做齒輪的壽命」。站在文學的立場，我真懷念手抄本的時代，讀者可能是很少數的人，那時著作與讀書均為一種極崇高而莊嚴的事，比起現代由機器粗製濫造的百萬人的「文學」，不知要高出多少。「現代繪畫」，幸而無法全以印刷代替，但比起以前的繪畫，是一種心智的衰退；儘管它聲勢浩大。美國當代保守派大師安德魯・懷斯（Andrew Wyeth）說：

「五〇年代的今天抽象畫是佔優勢的，但實在說，我無法想像今後四百年人們瞻仰這些抽象畫時會鞠躬致敬。」

變革即進步？

近代西方文明的傲然自恃，所依恃者一為數量，一為效率，此兩者皆可以數字統計為權衡準則。在技術上之進步無可置疑，然在精神價值上的破壞也無可懷疑。由於科技文明的「進步論」所引起以變革為進步的幻境，影響於人文思想的便是新思潮不斷的激盪，到了求變革而失去理性的地步。最淺顯的例子便是「上空裝」膩了便有「裸奔」，不久「裸奔」也不成其為新奇進步，今日《聯合報》又有美國威斯康辛大學學生流行「人坐人」的新怪癖。變革可以是進步，但也絕不一定。變革與進步是兩個沒有必然關聯的概念。（變革是一個事實判斷；進步是一個價值判斷。）何況進步對於人生幸福還不一定成為正比的關係，而文學與藝術根本就無所謂「進步」。把豬群趕進工廠便成香腸，在技術上是一個了不起的進步，但在野外以柴薪烤肉撕食的「落伍」還是令人趨之若鶩。只有在上班的時間才不得已以「進步」的香腸夾三明治充饑，要享受「落後」的烤肉還得等假日的郊遊，在文學藝術上，進步的觀念是更無意義的，誰能說現代詩比古希臘的史詩進步？或說現代繪畫比拉斐爾或米開朗基羅為進步？技術上的進步或許是有的——用打

字機寫詩與用噴槍作畫，是現代文學藝術家最「先進」的技術，比用鴉管筆、羊皮紙與雞蛋調顏色確在技術上大為「進步」──這種「進步」對文藝本身的品質有何意義？既然「進步」沒有意義，「前衛」兩字也就沒有意義了，對於「趕不上潮流，便是保守與落伍」的恐懼與惶急，充分表現了對西方現代主義盲目崇拜與附驥的胡塗與可憐！

上述西方現代文明所造成的新潮之成為「流行」（fashion）的觀念，藉著物質主義的大眾傳播所造成的威壓，以及對「進步」的幻覺，構成了現代文學與藝術家追求「世界性」的謬想。對於東方「弱小」各國，承認「世界性」，便因一種民族自卑心理為其前提。而所謂「弱小」、「落後」與「未開發」或「開發中」云者，乃以統計數字為權衡，以現實的力量（主要是經濟的力量）為標尺，似乎過於「唯物」。經濟小國而為文化大國之說，實為完全可能之事，值得盲從西方者三思。

我們近百年來受到國際帝國主義政治上與軍事上的侵略，在苦難中，但民族精神卻更加振興；現在受到經濟與文化的侵略，實際生活不但不受苦，且有實利，民族精神卻麻木了。政治上的民族主義，以求民族生存的獨立與自主，今日還是中華民族首要的奮鬥目標，而文化上的民族精神的維護與發揚，更為何等重要。世界若到大同之日，民族精神、民族色彩還是永遠可寶貴的、文學藝術重要價值內容之一端，所謂「和而不同」。是民族的，才是獨立創造的，便是「世界性」的。

有人誤解文藝民族性的提倡，便是題材與視野的自我限制。以為局限於一個民族古老陳舊的

事物為對象，便是「民族性」的表現。須知「廟宇、水牛、國劇、臉譜、舞龍……」等等民俗的題材，固然可以作為對象，但不能以此等題材之表現，便是民族精神之表現。民族精神之表現不以題材為唯一的手段，而民族精神也應在不同的時空條件中得到新因素的刺戟而有新生命，新發展，不應是僵化的。所以「國粹主義」一樣不是一種健康的態度。對於過去時代的文化中那些已不適合現代環境需要的「遺形物」（vestiges or rudiments）的拚命維護，是漠視文學藝術在新時代應有發展的復古主義。這與提倡文藝的民族精神是絕不相同的。我們的態度，既反對盲目追求以西方「現代主義」作為「世界性」的模式，亦反對頑固的傳統的因襲。

看不起自己「貧困」的家園出走的浪子，似乎太勢利；沒有重振家園的壯志，似乎太卑屈。

是浪子，該回頭！

（原載《聯合報》副刊一九七四年四月十一日）

放逐的悲痛與自棄的悲哀

中國文化何去何從

自鴉片戰爭後一百數十年來，中國近代所處的局勢，誠如李鴻章在一八七四年所說「數千年來未有之變局」；所遇之對手，則是「數千年來未有之強敵」。這一百數十年來，中國第一流才智之士，不論其所從事為文化的任何一個層面，諸如哲學、政治、軍事、經濟、社會、文學、藝術……等等，皆從觀念到實踐，苦心孤詣，謀求把古老的中國，帶入近代化之路。從第一個提倡「洋務」的魏源，到距離我們最近的胡適之先生，這一百數十年中，中國文化在思想觀念上的論辯，到今日實際上仍未結束，所謂「中西文化論戰」，實構成中國近代思想史上最主要的內容。

其間第一流人傑，為一長串的名單，不勝枚舉。其爭論問題之核心與渴求的答案，只有一個——我們何去何從？

對於這個問題，不論吾人有沒有興趣；不待吾人以為值得重視與否；亦不容吾人逃避或顧頇，一切有抱負，有見識，有歷史使命感的中國人，實應正視之，並為此問題之解決而竭忠盡

智！

一九七三年七月，《龍族評論專號》出版，那是我看到的，在文學（偏重在詩）範圍內有心敢言的才智之士在「我們何去何從」這個大問題之下，提出對中國當代文學最坦誠、最有抱負、最有深度的批判。我在〈龍族評論專號讀後〉（刊於一九七三年十月號《大學雜誌》）一文中最後一句話說：

「我們得承認，中國的『現代文藝』只是喪失民族自尊與自信之後在西方強力的現代風潮中一邊倒的弱草，值得我們嚴肅批判；而『龍族評論專號』表現了疾風勁草的堅定不移，值得我們擊節！」

但是，在中國當代藝術（尤其是繪畫）的範圍內，我們還沒有像文學界那樣的猛省與深刻的批判。

從索忍尼辛反觀自己

文學與藝術不能疏離於文化問題之外；而文化問題無法離開歷史與時空的聯繫，我以為中國當代所謂「現代藝術」其「惡性西化」之趨勢，比較「現代詩」，或更甚之。

我想到索忍尼辛，想到他被放逐與他的悲痛。關於他的事件，已有眾多評論。但我把這事件

拿來和我們自己存在的問題作對照。我感到在某些現象上，我看到的是悲哀。

我深感現代中國藝術的問題，應該屬於中國文化的近代化問題的一部分；應視作中西文化論戰的一個環節；應成為當代中國藝術家為中國文化的新趨向之努力中，在藝術這一文化層面所不可閃避的、待達成的使命。「現代中國藝術何去何從」的問題，需要我們痛切自省，嚴肅批判與睿智的抉擇。

今年二月十三日索忍尼辛被蘇俄當局驅逐出國，成為世界大新聞，中外報章雜誌都長篇累牘發表新聞與評論。索忍尼辛從極權政體中被放逐到自由世界；從一個使他窮困潦倒，痛苦不堪的社會被放逐到一個使他可以充分享受個人自由，而且立刻成為數百萬美元的富翁，立刻成為喧騰眾口的英雄人物的社會，而他卻感到悲痛，而且他對那些追逐不捨，頻加搔擾的西方記者大聲斥責，不願在離開他的祖國之後說太多話。索忍尼辛在文學上的成就、他的文學的良心、他的道德勇氣，姑不在此細說，且說他的悲痛。一個文藝家，轉瞬之間，「榮華富貴」兼而有之，而他有悲痛！這悲痛不得不使人驚覺，不得不使人敬佩一個文藝家對於他的祖國、他的同胞以及孕育他成長的那個歷史文化，有著最深的摯愛與血肉相連的深切感情，以及一個國士之崇高的志節。這是一種高於個人利害的愛國情操，一種民族自尊心，一種文化上的認同感。他原不肯離開他的土地和人民與他被魔鬼所盤據的祖國，他不願復不忍為求一己的尊貴而離開國土，以致他成為沒有根的一個難民。他沒有酣醉在西方的讚美與名成利就的崇仰中，沒有「龍歸大海」的喜悅自得，反而感到一離開他的土地與人民，他成了「涸轍之鮒」，所以他悲

痛。我想假如蘇俄尚有一小塊自由的土地，他必到那兒去繼續他的民族文學的創作，他必不會投入西方現代文學作一個附驥。他這樣的民族自尊心和頑強的執著，世界上沒有人認為索忍辛是狹隘的、落伍的；而他的作品，因為表現了這個時代人類苦難的一部分，表現了人性求自由反殘暴的永恆的共同目標，沒有人會懷疑他的作品不是世界現代文學成就的一部分——他已得到諾貝爾文學獎！固然得獎不能絕對表示一個人的成就，但起碼我們知道西方人士並沒有因為他不屬於西方現代文學的潮流而否定其成就。一種崇高的成就，在全人類心目中，必是世界性的！

我們且由此反觀我們自己。

我們當代的現代藝術家在觀念與實踐上，充分表現了民族自尊心與自信心的淪喪，甘於成為西方現代藝術的附驥。我們當代自稱前衛的藝術不願稱為「現代畫」，而稱為「中國現代畫」，有的更以為藝術不應談中國不中國，只稱為「現代畫」或「現代藝術」。名詞的爭論並沒多大意思，重要的是內在的觀念。

什麼叫「現代藝術」呢？「現代藝術」就是西方自十九世紀印象主義以降一連串藝術革命的成果，其間包括印象主義、立體主義、野獸主義、未來主義、達達主義、抽象表現主義、超現實主義、普普、歐普以及硬邊藝術、構成主義與新寫實主義等等。這裡面在中國所謂「現代藝術」中被拿來作為崇拜與模仿的，主要是抽象表現主義與超現實主義以及後來的歐普藝術與最近的新寫實主義。

這種全盤西化，以追隨西方為榮耀的「尾巴主義」藝術為什麼使我們青年一代畫家（如今已

進入中壯年了）以及後來更年輕一代如癡如醉呢？很明顯地，我們普遍失去民族的自尊與自信，新藝術家同時普遍地缺乏對中國文化精神與藝術傳統的了解與修養。而且，俯伏於當世以西方為主的現代潮流，造成了對民族文化與中國藝術自卑的心理所致。我們今日再翻檢十年前名噪一時的「現代畫家」的理論文字，再看看中國「現代藝術」的作品（很不幸地，抽象表現主義與超現實主義還是當今「現代藝術家」抓住不放的二種主要因襲的對象），我們只得痛心於十多年來精力旺盛，朝氣蓬勃的中國藝術改革運動由於基本方向的錯誤，自卑崇洋心理的濃重，使這一運動大致變成藝術的殖民地化運動，在中國現代美術史上，除了發揮了以西方的猛銳之力來攻潰中國僵化了的傳統復古派這一消極作用之外，正面的建設還是付諸闕如的：而無可否認地，此一誤導，影響了現代中國藝術獨立精神的建設，它所造成的西化的濃霧，至今尚未消退。

「現代藝術」者，在心理上不屑於「中國的」原因，是因為他們以為非「現代的」便不是「世界性」的與「國際性」的。他們不肯看清這個「現代的」其實是「西方的」，甚至有的是「美國的」。但「世界性」與「國際性」是很富魅力的字眼。我以為「世界性」、「國際性」或「現代藝術」等等，皆為向西方潮流妥協依附者，求助於堂皇的口號以掩飾其逃避承續發展民族文化之歷史使命，並以之補償其民族文化自卑心理之產物。

日本作家處於西潮洶湧的「現代」，有「憂國」二字出現，且有以身殉道的行為；我們所處之境更加可憂，但我們沒有這種觀念與行動，我們卻有的是搖旗吶喊以作西潮之聲援者。索忍尼辛被放逐而感到悲痛；我們「現代藝術」對於「中國的」的自棄，似乎甚不驚覺，未悟其悲哀！

試看我們多少「現代藝術」家，以得到洋人肯定而沾沾自喜，以求得外國人的品題，而自覺身價百倍，國人也每有此「認同感」；我們有多少有抱負的青年藝術家，竟不惜迎合西潮，以能在西方諸國藝壇爭一席之地為最高理想；我們參加國際美展，盡量迎合西潮，以乞憐於一兩塊銅牌與銀牌金牌，而我們便為這種偶爾像輪盤上中彩的「獎」而歡欣不已。國際間得獎總是好事，但藝術不是體育或其他競技，其成就無法作數字上客觀的權衡。如果我們為了得獎而喪失我們自己的獨立的藝術思想與藝術風格，等於喪失了我們作為一個文化大國的自尊，我們是否寧可放棄得獎的企圖只求參展？如果不同於西方的「現代」風格而無法入選，一個有尊嚴的民族是否應該放棄參展，另謀他途以達成文化交流之目的？（比如國立歷史博物館時常在外國舉辦的「現代中國藝術展覽」。）

我的論點，可能有某些人以為我在提倡「國粹」，否定「西畫」。我在此要說明。我以為任何偉大的文化，在歷史上皆有「混交」的成分。外來文化之刺戟，且常激起更活潑的生命力。西方的油畫，不但可以作為本土繪畫一個刺戟與吸取新營養的對象，而且油畫本身在中國，亦大有其發展生根的餘地。胡琴顧名思義非本土所有，而今成為中國樂器之一部分；佛教本亦非中國之產物，而後成為中國之禪宗，已成為中國文化之一部分。我們從「五四」前後引入西畫，初期的幾位大師如徐悲鴻、劉海粟、林風眠等，有意吸取新營養，使中國傳統繪畫注入新血，而且已有了不可抹殺的成就；就油畫本身來說，他們有志創造一種中國的油畫，故以西方寫實主義與印象主義之基本表現方法來創作，雖尚幼稚，但那是開路的工作，一種初步的嘗試。因為時代的隔

213│放逐的悲痛與自棄的悲哀

斷，我們大多數人所見不多，且以徐悲鴻的《田橫五百士》一油畫作品來觀察，我們可以看到一位有抱負、有見識、有自尊自信的中國近代藝術家，創造中國油畫風格的熱心與苦心孤詣的成就。我們看看徐悲鴻的後一代，誰有此志節、有此抱負、有此見識與自尊自信呢？不僅此，且有人抹殺他們的成就，有「民國以來的美術史只是一片空白」的狂言，比較公正的評價，還是怪罪徐悲鴻沒有把西方現代繪畫全般肯定，使中國近代藝術的西化不徹底。不錯，徐悲鴻沒有像義大利人，到中國來自稱「臣郎世寧」那樣溶入法國現代繪畫的潮流中。作為一位美術教育家的徐悲鴻，容或有對西方美術介紹不全面，且完全由一己的偏好作取捨的缺陷；但作為一位藝術家的徐悲鴻，我以為以他自己的見識與判斷，有選擇地吸取西方藝術的營養，正是一種正確的、不盲目的態度。而他始終以中國藝術傳統的繼承與發展為職志；為中國美術的新道路尋求方向為目標，他的貢獻與抱負，無論如何是肯定了的。在不肯向西方稱「臣徐悲鴻」這樣的藝術家的面前，後一代某些以拾西人唾餘洋洋自得，以最現代的西方抽象表現主義與超現實主義、新寫實主義等畫派為馬首是瞻的「現代畫家」，我們不覺得都成為侏儒了麼？而郎世寧成為中國美術史的一朵奇花異卉，他在義大利美術史上會被認為是義大利近代大畫家麼？

我們能不深切反省：「現代中國藝術何去何從」？我們能不將中國藝術的前途與中國未來的前途結合起來，在一個大前提下來思考麼？

我想，我們如果有人不理解索忍尼辛遭放逐後的悲痛，便無法驚覺自己對民族文化與中國藝

術的自棄與自卑的悲哀。

（原載《中國時報》〈人間〉副刊一九七四年四月十五日）

國際性、世界性與民族自覺

文化上的民族主義

「民族主義」一詞，常常引起某些不愉快的反應，甚至反感；但「民族主義」分為兩種：一種是政治上的民族主義；一種是文化上的民族主義。在討論文學藝術的問題上，通常用「民族性」、「民族精神」或「民族意識」的字眼。即使世界臻於大同，文化上的民族特性永不褪色。

雜合眾多民族的美國，還努力在建立它霸凌全球的美國主義，至於弱小的或落後的或患難中的民族，民族主義是爭生存、求獨立的精神標幟。歷史上有野心家以民族主義為幌子，實際上進行著獨霸世界、奴役人類的陰謀，那是專橫的種族優越論，與文化的民族主義是不同的。政治上的民族主義姑且不談。文學藝術的民族性，到了世界上沒有國家的界限，即所謂大同世界，是否就消除了呢？換句話說：文藝的民族性是否只是某一段歷史時期的產物，終究要廢除的呢？

我以為即使到了大同世界，政治上的民族主義已失去其歷史的意義，但文藝的民族精神，永遠是值得珍貴的，不可能消失的文學藝術三個要素之一（其他兩個要素在我看一是時代性，一是

個人的獨特性）。因為觀念、情趣、風俗習尚等等似乎永遠沒有一元化的必要與可能；而且人性似乎厭倦於單調統一的單一性，追求豐富繁複的多樣性。還沒有進入大同世界的現代，因為科學的衝擊，歷史世界的遺跡漸漸受到新建設的威脅，當世各國已有保護這些遺蹟的措施。如日本所謂「文化財產」的保護；比薩斜塔的維護方案正在擬劃；大溪地島之防止現代文明入侵等等。國家、民族甚至地域的差別性，我想永遠是受尊重與珍惜的。

每個民族都以自己的歷史與傳統文化自豪，民族精神的不可消除，不必消除，還有另一個重大的原因，就是除了政治的目的之外，文化上的進步，賴民族的競賽為動力。人類文化若無競爭，則進步即停止。這些論據，都足以說明民族性在文化領域中之不可消除。在文學藝術中，其先為一人之心聲，進而為一國家一民族之心聲，再進而為全人類之心聲。以一特殊之表現而貫通普遍的，故是全人類均可獲共鳴的；因為其特殊的、故是創造的。在文學藝術的範圍內，任何一特殊的表現，只要它具備二個條件：一是表達了人性的普遍性，一是其成就達到人類心智之最高水準，那麼，該作品便是世界性的，為全人類所共有共享的。

現代的？世界性？國際性？

我們有一班文學藝術家自以為在追求一種超越民族性的，稱為「現代的」、「世界性」、

「國際性」的文學藝術，他們以文藝中講民族性是恥辱，是狹隘，是保守落伍，是過時的老口號。而且這種傾向無可諱言地形成一種「很穩定的氣候」，至少已有十幾二十年的歷史了。我以為這完全是一種民族自卑心理的表現。自然這裡面份子複雜，動機各異。有為一己名利，不惜做西方藝術文學之婢僕跟班，奴顏媚骨者；有為炫耀時髦，以洋腔洋調的文學與藝術自欺欺人者；有自命超越，以空想的「世界性」文藝家自許，盲目追求者……形形色色，不一而足，還是逃不出民族文化自卑感與對文學藝術之特性缺乏深刻了解之緣故。老實說，想要成為世界性的文學家或藝術家，先得成為最優秀的民族文學家或藝術家。一如想要成為民族文學家與藝術家，先得成為有個人創造性的文學家與藝術家然。試看古往今來，中外大作家，那些已成為「世界性」的巨匠，哪一個不是充分表現了他的民族精神、民族風格、民族色彩而然？托爾斯泰、巴爾扎克、泰戈爾、貝多芬、柴可夫斯基、川端康成、黑澤明……還有中國的曹雪芹以及近代聞名於世的許多作家，哪一個是拋棄民族文化精神，而獲得世界性地位的？這道理本來簡單明瞭，不成問題，之所以成為今日中國文藝界嚴重的問題者，無他，當代文藝界相當普遍地對自己民族歷史文化的自棄與自卑，此所以成為一種可哀的頹風。

民族心聲代言人

蘇俄作家索忍尼辛被逐，成為當世大新聞。我看過無數評論，無不字字珠璣，但我未看到中國那些最「現代」，最「世界性」、「國際性」的文學家與畫家有過慚愧與自省。故他們仍未覺悟其自身之悲哀！如果以我們的「現代文藝家」的想法，索忍尼辛正大可在自由世界投身「現代的」、「世界性」、「國際性」的文學潮流中，成為「最先進」、「最前衛」的作家；而且，索氏進入西方社會，立刻有數百萬美元的版稅，八萬美元的諾貝爾獎金，立刻成為喧騰眾口的「英雄人物」，豈不躊躇滿志，得遂心願？豈不如「龍歸大海」，騰躍自如？但是，索忍尼辛之所以成為萬人欽仰的鬥士，索忍尼辛之所以成為現代世界文學之大作家，諾貝爾獎金之所以由他所得，就在於他是苦難中的蘇俄民族心聲之代言人，其作品之呼聲正是普遍人性中渴求自由與反對殘暴的呼聲，故沒有哪一個妄人說索氏還是講民族性便不夠「現代」，不夠「前衛」，不夠「國際」，沒有人說他狹隘、落伍。連與蘇俄敵對的西方自由世界，一樣給他諾貝爾獎──正因為他的公正與成就，使他成為一個世界性的成就，成為全人類所共有共享的成就！

索氏到了自由世界，名位財富兼而有之，但他不但絲毫不曾感到洋洋自得，他卻不願離開蘇俄──他的祖國，既被放逐，回去無望，他感到悲痛！壯哉斯痛！

一個文學藝術家，他固然要有驚人的「玩弄文字」與「玩弄色彩」的能力，他更要有思想；他的「技術」與思想必有淵源，淵源就離不開歷史，離不開文化傳統。而歷史與文化傳統無法不

是「民族的」。一個中國人，生於斯，長於斯，講中國話，用中國文，食中國食……他的思想竟與中國傳統歷史文化無關；他的感情竟對孕育他的母系文化無關，而一個作家竟還能有真誠的、深刻的作品產生？一個作家離棄了他的民族文化去投效「現代的」、「世界性」、「國際性」的「文化」，實際上是擁抱了「虛無」，因為任何文化的根源皆為「民族的」：不是東方的，便是西方的，不是歐洲的，便是美國的；不是中國的，便是日本的……。何具體的「世界文化」之有？這個「虛無」便是民族的虛無主義，實際上是自卑。一如一個人厭棄自己的母親，卻奢言熱愛「人類的母親」，他不是做人家的義子，便成為孤兒！而索忍尼辛寧願回到俄國去受苦，因為他不願意成為沒有根的難民──沒有母親的孤兒。他的志節是古今中外一切偉人的志節，他不願為一己的榮華富貴而忘卻他苦難中的同胞。而且，作為一個作家，他明白離開他的土地和人民，他的文學創作將失去源泉。

現代的中國文學藝術

　　文學藝術似乎最風騷雅逸不過，但無法由一個人格低鄙、自私自利的人所能創造。高超的人格、志節是很重要的人格內涵之一端。當國家民族的歷史文化受到時代險惡風潮的激盪的時候，尤其要有崇高志節的文人來負起重振國魂的工作。這時候，文學藝術更加顯示出它風雅灑脫之外

更嚴肅的使命。所以一切的文學藝術家必先是一個「國士」。

屈原在戰國時代，為楚國的存亡憂國而賦詩：「長太息以掩涕兮，哀民生之多艱！」假如他更「超越」，追求當時的「現代的」、「世界性」、「國際性」的潮流，那麼他應去依附秦國，因為秦國有最大的勢力，統一中國，是當時的時勢所在。老實說，所謂「現代的」、「世界性」、「國際性」究其實就是「西方的」。因為當世西方的文化各方面（包括軍事、政治、經濟、學術思想與文學藝術）的勢力最大，以至大有全球唯其馬首是瞻之勢。但是歷史的盛衰是波狀的。中國民族文化近代以來所受的衝擊與諸多方面的敗績，何能使我們這一代失去所有的希望？我們何能不頑強肩負此承續發揚之歷史使命？這絕不是高調，事實擺在目前，我們若不努力建設「現代的中國文學藝術」，徒然盲從「世界性的現代文學藝術」，我們便沒有文學與藝術。

那個西方近代思潮所鼓起的「現代文學藝術」，我們應大力介紹，作為吸收新營養與作為借鑑之助，但絕無膜拜因襲、盲目附驥之必要。我們應建設現代中國的思想與審美觀念。故重振我們民族的自尊心與自信心，重估我們歷史文化傳統之價值，是每個現代中國文藝家應有的自覺。

從郎世寧與索忍尼辛說起

這篇文章不是專為郎世寧與索忍尼辛兩人的生平與文藝造詣做研究，我只想拿這兩人的對照，以引發從事文學、藝術的中國人一個強烈的自覺與深刻的反省。

郎世寧

郎世寧生於一六八八年，死於一七六六年。死時正是清朝乾隆卅一年。他原是義大利人，是天主教耶穌會士，於康熙五十四年，正當他廿七歲時來北京。後來入宮供職，歷事雍正、乾隆兩帝，受到中國這兩位皇帝的寵愛。他在北京居住五十年，其中四十三年在宮廷供職，自然是一個義大利的中國通。他早年在歐洲習油畫，受當時盛行的洛可可（ro-co-co）畫風的影響。（洛可可為十七、八世紀歐洲流行的一種建築、文學、繪畫、裝飾等文藝風格，其特色是纖巧、華麗；因過於雕飾，故甚庸俗。）郎世寧來中國後，改以中國畫工具作畫，便產生洛可可式的中國畫。他

作畫的動機，主要在於取悅中國皇帝，以利其在中國傳教的工作。限於他本身的民族性、歷史文化背景諸條件的限制，在藝術上，他雖然拋棄了義大利藝術的傳統，刻意表現中國的題材與風格，但是，他的「中國畫」在中國人看來，距離中國藝術的精神，尚有相當一段隔閡。郎世寧的畫，在藝術上的價值是很不足道的，它主要在歷史的價值。他作為一個義大利藝術家，遠離了他自己的歷史傳統，涉重洋，傳播教義，自有其斐然的成績。但作為一個義大利藝術家，他臣服於中國藝術，遠離了他自己的歷史傳統，他對義大利近代美術毫無貢獻，故在義大利美術史並沒有他的地位。可見一個藝術家如果脫離了他的歷史文化傳統，如果拋棄他的民族文化精神，他只能成為人家的附庸，不可能有何造就，更不可能有何貢獻於他的祖國文化，而在他所依附的「主人」來看，也只是亦步亦趨的追隨者而已。

索忍尼辛

　　索忍尼辛今年二月為蘇俄當局所放逐，為的是索氏竟膽敢對蘇俄極權政府批逆鱗、揭瘡疤。索氏繼承了俄國民族文學的偉大傳統，向暴政作反叛性的挑戰。當他被逐出國門，馬上受到東西方自由世界各階層人士的歡迎、崇拜與支援。而且，他在西方有二百多萬美元的版稅和八萬美元的諾貝爾文學獎金，他卻毫不為垂手可得的名利所動，西方記者的窮追不捨使他厭煩，他不願在

他祖國之外再說什麼，換句話說，他平生的奮鬥，為的是喚醒在鐵幕中的俄國人民的覺醒，為的是期望解救他在苦難中的民族，絕不是為了博取一個「英雄」的浮名。當他離開他的國土和人民，他感到他如涸轍之鮒，他感到他的文學生命將失去源頭活永。所以，盛名、財富以及自由世界的自由、康樂，沒有使他忘記一個當代俄國文學家所負深重的歷史使命，他覺得極權當局對他的放逐，不啻宣判他的死刑，他感到極度的悲痛。

索忍尼辛沒有投效西方的「現代文學」去博得「世界性」的虛名。任何真正的文學家與藝術家都不會承認文學與藝術有所謂的「世界性的文學與藝術」，文學與藝術必是民族的、個人的，當它達到人類心智創造的高峰，它自然是全世界人類文學藝術寶庫中的財富，便自然地具備了「世界性」。

從郎世寧與索忍尼辛兩個對照鮮明的例子中，我們可以對文學、藝術與歷史文化傳統、民族精神等等的關聯，得到明確的答案。拿這個答案，來衡量當代中國的文學家與藝術家，我感到我們應有猛省，有些人應有悔悟！

世界性・普遍性・特殊性

我們的文學與藝術，因為對西方「現代文學」與「現代藝術」的盲從和附驥，有不少是已相

當程度的喪失了對傳統歷史文化的承繼與發揚的使命感，喪失了民族文化的自信與自尊，變成對西方的邯鄲學步。

什麼是造成這一可悲現象的原因呢？

首先是對「世界性」的誤解所產生的幻覺和妄想。

文學藝術有沒有「世界性」？答案之先應對「世界性」的內容和意義有明確的認識。我們常聽到「藝術是世界語言」這一句話，就是指明藝術的「世界性」，乃無可否認，所謂「世界性」在此即「普遍性」，由於藝術是訴諸人的感性之創造，故可獲得普遍性的共鳴與共感。音樂、美術、建築等藝術本身，最具「世界性」，因為在對這些藝術的欣賞者說，不同的民族與不同時代的種種差異，並不構成對這些藝術品欣賞上的「障礙」。音樂的旋律和節奏，美術的造型和色彩與建築、舞蹈等的藝術元素，均以一種建立於普遍人性上的感官性來打動人類的感官，激起心靈的共鳴。如果從這上面的觀點來說，藝術無疑的，從他的起源時起，便具有「世界性」的。

但文學雖亦包括於廣義的「藝術」之中，卻比上述種種藝術在欣賞中較多「障礙」，是因為文學的媒體不是直接訴諸感性的元素，而是一些間接傳達感性的符號——文字——故在表現形式上說，不同的語文對於不同的語文使用者，造成了欣賞的「障礙」。但就其內容來說，文學所表現的還是建立在人性的普遍性之上，故一經語文的翻譯，便同樣可以獲得共鳴與共感。《詩經》的「一日不見，如三秋兮」若翻譯成任何文字，均可體會愛情之熱烈與思念之苦；希臘的《依里

亞德》若翻成他種文字，巴里斯（Paris）為了美麗無比的海倫與麥尼勞斯（Menelaus）單騎決鬥，由愛與美所激發的勇敢以及造成的悲壯，一樣可使千百代的讀者迴腸蕩氣。文藝的「世界性」，乃是指其普遍性，此即「藝術永恆」之依據。

「世界性」的另一個意義，是指一種創作，如果具備了極優秀的水準，達到人類心智的最高表現，他便成為人類藝術寶庫裡面的珍藏，如中國的詩經、楚辭、詩、詞、曲、賦、小說……如希臘的史詩、中世紀但丁的神曲、文藝復興的薩萬提司的《唐‧吉訶德》、莎士比亞的戲劇，以及古今各國的大詩人、小說家一切的作品。這些成就雖然各表現了不同的時代，不同的民族性與文化社會背景，不同的個人創造性，以及使用不同的語言文字，但作為文學上的成就，他們是「世界性」的。

但是，我們不能忽略了一樁極重要的事實：雖然文學藝術由於表現了普遍的人性，所以具備了「世界性」；文學藝術的創造達到了崇高的成就，所以具備了「世界性」，而在這創造中，除了普遍性，還有「特殊性」。

「普遍性」與「特殊性」原是兩相對待的概念，一件成功的藝術品就是將這相對待，相矛盾的兩種東西作成圓滿的統一。在「普遍性」上說，所指的是普泛的、恆久的人性內容；在特殊性上說，所指的是時代、民族、個人等複雜的、差異的、變動的因素。就愛情一事來說，恆為文藝最普遍的題材，在人性的普遍性中，愛情本質是不變的；但在不同的時代、不同的民族文化與不同的個人，愛情的內容與形式是萬殊的，此即特殊性。亞里斯多德說藝術在特殊中映現普遍，這

是文藝永遠不變的本質。所以，一件具備「世界性」水準的作品，不只在於它表現了恆久的、普遍的人性，亦在於它具備了時代性、民族性與個人創造性等特殊性。

如果我們對所謂「世界性」有了明晰而正確的了解，我們便可明顯地體認我們自稱「現代文學」與「現代藝術」的一班作家所標榜的「世界性」，其實只是因誤解所產生的一個幻覺與妄想。

對「現代」的盲從

「現代文學」與「現代藝術」是西方的產物，我們一窩子作家與畫家仰慕之不足，而追隨之；追隨之不足，而仿效之；仿效之不足，而抄襲、剽竊之。姑不論西方文藝的「現代主義」價值如何，那是另一個問題，但作為不同背景、不同民族文化、不同的個體，焉能認定西方的「現代主義」為國際性、世界性，而且就是前衛的、進步的目標。更何況西方的「現代主義」文藝，乃是西方感性文化之危機的產物。且看卅多年來西方自達達主義以來的藝術所追求的反理性、反傳統、反人性的方向，造成西方藝壇完全由千奇百怪的形式主義與虛無主義作祟的現象，那種新藝術運動此起彼伏，永無止境的鼓蕩所造成的空虛與疲竭，當可知「現代主義」乃藝術的墮落、價值的分崩離析之象徵。

其次是對「現代化」喪失自己的理想，對西方的「現代」之威懾與降服。

我們知道，文化的現代化是世界各國的現代目標，但是現代化的過程與內容，各有不同的態度和做法。西方的現代化固然有其優越處，但是並不能作為一切國度仿效抄襲的唯一目標，因為中國有中國自己的問題，印度有印度自己的問題……各國皆有其自己的問題。政治上如此，經濟上亦如此，文學與藝術更是如此。中國的文學與藝術的現代化運動不始自今日，白話文運動即現代中國文學建設的第一步；徐悲鴻、林風眠、高劍父、劉海粟等人的中國畫改革即現代中國美術的第一步。他們都是做開山的工作，但他們有一值得欽佩之處，即由傳統出發，吸收西方有益於中國之營養，培植新生命。

一個有歷史意識的民族，一個強種的民族，一個有自尊心與自信心的民族絕不應在現代抱殘守拙，恐懼變革；相反的，也不應在外來文化的交流與衝激下自卑降服，俯首稱臣。

中國文學與藝術的現代化，自然應有自己的理想、自己的精神與風格。

但是，崇洋媚外的風氣，使我們的現代化工作的一部分已成為惡性西化的盲動。所謂「現代詩」與「現代畫」十多年來的「茁壯」與蔓衍，在我們克服復古主義的障礙之後竟又陷入盲目西化的困境。

今天，多少自稱「現代畫」者均以紐約、巴黎，甚至東京的畫壇動向為依循的目標，一如流行的服裝與衣飾，以美國與巴黎馬首是瞻，一國文化的自覺與自尊之喪失，一代青年之喪失文化

自我的理想，已到了令人怵目驚心的地步而不加猛省，誠為可悲之至。

為什麼我們會有人把西方的現代作為中國的現代？為什麼我們再沒有中國人原來那種民族自信心與文化上的愛國情操？這個問題，是值得我們嚴重正視的。我以為主要的原因是我們的教育沒有培養青年一種有崇高理想的人生態度，從而滋長了一種卑劣的勢利的習性。近百年中國的苦難和生死存亡的戰鬥，並沒有使中國人的自尊與自信減低或喪失，在台灣廿多年優裕的環境中，我們這一代相當數量的知識份子與文藝家反而因崇洋媚外，依附新潮而喪失對自己的文化、國家、民族與社會的熱愛、崇敬與自豪感。更不要說有維護中國文化與繼承發揚之歷史使命感了！這不值得一切中國人三思？

對「世界性」的誤解與幻覺，加上對「現代」的盲從，是造成我們文藝的民族性被忽略、漠視甚至喪失的重要原因，還有另一個原因，便是地理與人文因素以及教育的原因。

我們從一個泱泱大國退守蕞爾小島，地理的條件，以及人文的因素，諸如文化的風氣、習俗與風土，文物與書籍，人才與氣象……當然在大變動之後，我們有巨大的、慘痛的損失。反攻復國的大業一日未成功，中國的文化便未得到最完善發展的環境，這是很易於理解之事。故我們當前最重要的工作，急功近利的一面要追求，高瞻遠矚的一面，也不可忽略。前者在於經濟，後者則在教育。

我們很遺憾地說，我們的教育雖然有了不少成績，但中國文化的教育最為失敗。不論是中國文化的那一方面：文學、美術、音樂、哲學、歷史、語言文字……我們沒有培養出像自然科學或

醫學那樣優秀的人材。而且，社會瀰漫著勢利的觀念，不論中國文化的教者與學者，都有一種深沉的自卑感。所以我們沒有優秀的師資，復無法讓第一流的才智從事中國文化的研究與建設的工作！如果有，也多半楚材晉用，旅美不歸。而國內有關中國文化的傳道授業工作，相當程度為某些資深年老、抱殘守拙者所把持，圈外人（尤其是新人）不易參與獻身，另一方面也造成更年輕的一代視有關中國文化科系為沒出息的科系的後果。中文系、歷史系、中國畫、中醫（幸有美國人視針灸為神奇妙方，故針灸使中醫稍稍揚眉吐氣）等等幾乎成為次等科系。社會的勢利與教育方針的偏失，亦是造成對中國文化歷史傳統失去信心與自尊心的因素。

還有一個原因，就是因為國家的戰亂，使我們因種種不得已的因素，造成上一代的創作成果的散失與隔離。比如說，我們青年一代對新文學運動與現代中國畫改良運動早期的成績與作品極難得觀摹與研究的機會，一定程度使青年一代有茫然之感。此為中國文藝現代化過程中一個難以彌補的遺憾。

自尊自愛→民族愛→世界精神

郎世寧成為中國畫的附庸者，如果他的動機在於傳教，那麼，他在宗教傳播的事業上有貢獻，但於藝術並無價值；如果他只是為了討好中國皇帝，以贏取他個人的私利，則這種藝術家為

人不齒。總之，他作為一個義大利人，對他的祖國的藝術毫無貢獻，而對中國的藝術，亦只增添一段洋和尚臣服中國繪畫的佳話而已，並無貢獻；於中國畫近代的歷史，亦無影響。從他身上，我們可以得到反面的教訓，今日中國的畫家，若一味附庸西方，在西方人眼中，必亦如中國人之看郎世寧。

而索忍尼辛之所以令人欽敬，即在於其對藝術所抱持的堅定信念，以及在其文學作品中所表現的道德勇氣與人格精神。

世界精神也可說是一種對人類的汎愛，但必以民族愛為前提，這三個層次是一脈相貫的。一如儒家所謂「修身齊家治國平天下」一樣，有其邏輯理路上的先後次序。所謂推己及人，愛自己、愛同胞、愛人類，這是一致的。民族性在文藝中的重要，還與愛國主義與民族愛有區別，因為我們是立於藝術的本質上來說話，不應以愛國熱情來決定藝術的內涵。而民族自尊與種族優越論是完全不同的兩回事。我們愛自己的民族，也平等對待其他民族；我們表現本民族的精神，亦欣賞他民族表現其民族精神。我很同意並擁護顏元叔先生的一句話：「一切文學皆是民族文學」，如果我們都有此一理解，便不至在文學的民族性問題上有分歧。

但說到索忍尼辛，小說家朱西寧先生在《中華文藝》今年六月號第五頁認為「看索忍尼辛上蘇俄當局書所提移民鮮卑利亞一節，便可由其缺乏尊重他民族與關懷整體人類的胸懷，其境界也只到民族性為止，而推斷他成不了偉大」，我以為朱先生心目中的民族性與世界性雖然與盲目西

化的現代派絕不相同，但朱先生還是以為民族性總比世界性低一層次，這還是一個誤解。試想當自己民族在苦難中，在危險邊緣（索忍尼辛反對俄國打中國大陸，也提醒俄共嚴防中共對俄國之危險性），表現了對自己民族的生存的關切，這不很自然嗎？如果索氏只顧俄國人民的利益，而不顧中共統治下苦難的中國人民的生死，則其人格毫無足道，但索忍尼辛也同情中俄共之戰起時，「中國的平民也將是這戰爭中的最大犧牲者」，索氏的願望，就是繼承托爾斯泰的人道主義傳統，呼籲俄華共防止戰爭，以免無辜的兩國平民慘遭浩劫。至於主張移民並建設西伯利亞之經濟以禦中共之侵略，亦是很自然合理之建議。我們不能希望索氏因憎恨放逐他的俄共，而要他期望中共對俄國的侵略，才稱讚索氏胸襟開闊，不以本民族狹隘的感情為依歸。或者希望索氏特別對自由的渴望，這就是世界性的，因為那是人類普遍的渴望，如何能說他的境界「也只到民族性為止，而推斷他成不了偉大」。照朱先生的說法，則「一切文學皆為民族文學」一語，應改為二個語句，即：「一切平庸文學為民族文學」與「一切偉大文學皆為世界性文學」。顯然朱先生對文學的民族性的理解，還是片面的、錯誤的。

所以，我認為索忍尼辛的態度與風格，足以為文學藝術家所欽仰，他的著作與在被放逐後的態度與人格精神，引起歐美社會的轟動與喝采，同情與支持，絕非偶然。作為一個諾貝爾文學的得獎者，我以為至少比川端康成偉大。

最後，我想再說幾句題外的話。

我們文藝界乃至社會一般人士，常常遺憾於我們沒有產生足稱偉大的文藝作品。我以為以如此少量人口，如此短促的歷史時間（一千多萬人口，在台生聚教訓廿餘年），便企望有許多偉大作品問世，毋寧心急之至。試想唐代文學稱盛，才有幾個李白杜甫？而李杜集中，堪稱偉大又有若干作品？我想偉大的東西之所以可貴，便在於不易產生。我們廿多年來在文藝創作上的成果，不能不說已頗稱豐收。但在追求偉大作品之前，首先應有正確的方向、偉大的抱負。而走西化派之路者，方向既錯誤，抱負又卑下，妄想倚西方以自重，一舉成名，不說偉大，連有沒有價值都難以肯定。

我們嚴正的批評不夠蓬勃，形成價值觀念的混亂。我們眼看西化派盲從十餘年，至今仍無多少回頭之意，我們對這個偏差直率的、嚴厲的批評，也只是近年間事，而且也還做的不夠。也許，我們學術的尊嚴、藝術價值的判斷與道德的勇氣還未達到極嚴正的境地，這都有待我們更加努力。

（原載《中華文化復興月刊》一九七四年七月）

文明的雜耍

紐約著名的現代藝術館（Museum of Modern Art）及惠特尼美國藝術館（Whitney museum of American art）展出由數十張普通紙張整齊排列張貼於牆壁之上的「繪畫」作品。前者是在每張白紙上寫滿文字；後者是在每張白紙上複印一幅題為「酋長與櫻桃」（Chief with cherries）的照片，分寄給許多不同階層的人，由各人將此複印照片任意塗畫、剪貼，然後集中貼出。此外又有以原子筆在一幅大紙上塗得密密麻麻的「繪畫」作品，以及狀如印象派畫家秀拉（Seurat）的點描畫法局部放大的抽象畫。而紐約「前衛」繪畫集中的「泝河」區（Soho）畫廊則展出照片放大細描於畫布上的「照相寫實主義」繪畫。以上是這幾個月來紐約畫壇有代表性的鱗爪。

除了上述最新的「作品」之外，印象派繪畫與立體派繪畫，於現代藝術館與大都會博物館（The metropolitan museum of art）同時展出（大都會博物館於去年十二月十二日起至今年二月十日止特別推出「印象派時代」大展──The Impressionist Epoch，包括歐洲及美國的印象主義繪畫名作）。梭巡於西洋自十九世紀中葉迄今的美術作品之間，不難對西洋美術在近代至今日之發展有一明確的印象。尤其對美國現代藝術的崛起與發展，供給我們追索與審思的機會。

任何藝術均為一定時空中的人的產物，除非是抄襲或拷貝，藝術品總帶著時代的特徵，地域與種族的特色與歷史文化的背景。紐約現代繪畫正表現了新大陸當代的一個「精神氣候」。

紐約港口的自由女神像的碑文說「美國是亡命者的母親」，這個新國度最明顯的特徵便是缺乏文化上長遠的傳統。而傳統，固然是一個沉重的負擔，也是一個可驕傲的寶藏。美國的文化因為自己沒有長遠的傳統，所以有最充沛的活力。但是，卻沒有像中國或歐洲那樣有著「鑑古觀今」的反省之能力與價值觀念之固執。在物質上，美國發展了西方科技文明，予肉體以極繁富的享受，在精神上，卻由於極端泛濫的自由主義與頹廢的虛無主義，造成了一個病態的「精神氣候」。

缺乏長遠傳統的文化，常暴露了他的淺薄和魯莽，而美國的富足與年輕的活力，使歐洲與中國都頓形衰老。由於近代西方科技文明之衝擊，傳統的價值觀念之崩失，現世主義與勢利思想之抬頭，美國在物質力量上的豪富與強大，使他自成一個「價值」的目標。美國已然成為現代世界的櫥窗，在這個櫥窗中的現代主義的藝術，實在是文明的雜耍。

藝術是自然的模仿，如果不把「模仿」作為巨細無遺的被動的抄襲或拷貝，而將「模仿」的含義提昇為對自然對象的普遍性精神特徵的發掘與統攝之表現，則我們可以說，藝術模仿自然這一古老的立論是顛撲不破的。即使是表現自然與人生內在的真實，與感官經驗之「實象」脫離的抽象繪畫，即使它們不取自然的外相之真實，亦離不了企圖表現自然的形質或這些形質之運動或變易所產生的「虛象」（如運動之軌跡）。總之，遠離自然的形質或這些形質之運動或變易所產生的，也還是自然的形質或這些形質之運動或變易所產生的

然的藝術，必然蒼白而漸趨枯萎。一切創造均是直接從自然本身汲取養料在創作者的精神中凝聚成一個有啟示性的、精萃的典型。而從這個典型的理念所衍生的作品，在技巧上與形式上，雖然更加圓熟，更加精緻，但因不是從自然直接體驗中的產品，卻注定了它漸趨沒落的命運。這差不多是一切藝術發展的軌轍。中國的山水畫到了四王吳惲手裡，便是在前人的典型的理念中盤旋，遠離了對自然直接的體驗，其藝術生命便漸漸空虛。詩歌也一樣，五七言詩在後代的模擬中，失去了創造的生命，便只停留在語言的堆砌與詞藻的玩弄上。這些都是一般人熟知的事。

美國今日之藝術，雖然構成一個頗為獨立的派別，但是他原來也是承襲歐洲傳統的。故歐洲藝術自印象主義以來的趨勢，他無法不深受感染，雖然美國極力掙脫在文化上、藝術上隸屬於歐洲的地位，建立其文化上與藝術上的美國主義，但是，西方文化在現代的危機的陰影，美國無論如何逃不脫被籠罩。而美國在物質上的富強，與傳統的短缺，助長了他的自信，如無韁之馬之狂馳急驟，肆其莽夫之勇，其荒誕與大膽，歐洲亦應自嘆弗如。

作為現代藝術的開山祖——印象主義，還是遵循著藝術模仿自然的方向，只不過它用另一種眼光去觀察自然。畫家們從畫室奔向野外，歌頌太陽以及陽光下的世界。印象主義的新生命，實在是源於對自然人生的新發見，而十九世紀光學的貢獻，起了推波助瀾的作用。但初期印象主義只加深了視覺的深度，卻忽視了心靈的深度。拿「浮光掠影」來形容其成果，實有雙關的意義：一方面是只表現了自然的表象；一方面是從形象的光和色來說，做到空前的敏銳與豐富。前者是其缺陷，後者卻是其優勝所在。而初期印象主義偏重肉體感官的刺戟與反應，偏重感性的趨向，

不但揭示了現代藝術的特質，而且啟迪了非理性藝術的抬頭（如達達主義與感性抽象主義）。後期印象主義糾正了這個偏向，注重心靈的深度與個性的特色，達到了更高的成就。塞尚是其中的佼佼者。他的冷靜的分析，為後來的立體主義之濫觴。但塞尚的分析，成為典型的形式主義，還是停留在物體表象的結構上面，立體主義以降，發展了幾何主義的抽象表現，成為典型的形式主義所推崇的形式，還只是感性的對象。因為把自然與人生作理性分析所得的「形式」，只是把自然與人生當作「物」來觀察。這種見「物」不見「人」的藝術，不幸成為西方現代藝術的中心思想。故物質材料的重視，感性奇迹的發掘，成為藝術能事之全般內容。

印象主義的輝煌成果，還是在於直接源於自然人生的體驗。印象主義以降便只是將印象主義加以支解而局部擴大，結果便是形式主義、感性主義以至無理性藝術的澎湃。美國今日的藝術，就是在這個背景之下的產物。而美國的虛無主義與自由主義的泛濫，促成了這種藝術肆無忌憚地茁長。一個最富活力，最年輕，最富強的西方國家，有著不可勝數的宏麗的藝術博物館，珍藏著古今中外無數藝術瑰寶，而美國現代藝術的現狀的墮落，對比之下，令人不禁慨嘆現代西方文明的「進步」，所必須付出驚人的代價。

如果藝術是時代人生的先導，是時代人生的詠嘆、吟味與反省，則藝術必然隱含哲思，而與人生、社會發生密切的關聯；必以人性為主體，而揭示一種人生理想。然而西方現代藝術的絕對純粹主義，摒棄了藝術傳統最嚴重的主題，自以為擺脫了宗教、文學、歷史與哲學的奴婢地位而獲得自由獨立，卻不自覺其已成為感官與性慾的奴婢，如此之現代藝術實已喪失了作為「先導

者」的睿智，而成為科技文明頹靡與虛無的時代苦悶之反映。藝術成為時潮之排洩物，其不可悲乎？

作為一個客居紐約的異鄉人，本無須越俎代庖為美國今日藝術現狀悲；對於美國的現代藝術，自由中國的報刊雜誌多有介紹，而美國印刷物的傳播，更使台北藝術界對美國的了解絕不曾有重大的隔膜。但是我要說的卻是我們只有介紹而無批評，這充分反映了相當程度的盲目崇拜的心態。更值得吾人反省的，所謂「現代藝術」在自由中國已儼然成為嘯傲於市的潮流，台北的「現代藝術」，實在只是西方（尤其是美國）畫壇的蛇足。

我想，作為一個中國人，面對西方藝壇光怪陸離的現象，除了充分的了解，更應提出自己一種超然獨立的看法。沒有了解的孤陋寡聞，固然昏庸；沒有批評與反省的膜拜，實在卑屈。我們應培養不亢不卑的氣度，以及在艱困中忍耐暫時的孤獨的勇氣。冷眼旁觀美國畫壇變幻著文明的雜耍，中國藝術家且毋喪失一份堅苦與孤傲。

欣聞台北正在籌建一座美術館，這是自由中國文化界多年來企望與爭取的一個目標。預祝它早日美滿完成，更期望它將展出的是現代的、中國的藝術，而不是泥古的與崇洋的東西，這個現代中國美術館才有它建立在中國土地上的重大意義。

（一九七五年一月十五日於赫德遜河畔）

畢卡索畫展前雜感

在海外而能經常與國內保持一種精神上之默契，當感激兩份航空版大報，以及友人寄贈的幾種國內雜誌。無論在何處，能永與國人哀樂與共，減少羈旅中的疏離感，王勃所謂「天涯若比鄰」，在現代是拜了交通傳播之賜的。

近讀國內報紙，知道本年七月廿六日，國立歷史博物館將舉辦「畢卡索畫展」。這一位西方大畫家的原作，國人不必遠涉重洋而可親眼觀賞，在台北可能還是第一次。不論從文化的交流，社會的教育與萬千在藝海中浮沉的畫家與萬千青年學子的觀摩、研究等各方面來說，無疑是一件非常有意義而令人興奮的事。

在藝術界與社會大眾多年期待中的美術館建成之前，這幾年來，國立歷史博物館對現代中國藝術的推動與國際文化藝術交流工作的巨大成績，皆有目共睹。一九七三年秋天的「川端康成文藝生涯展覽會」，以及即將舉行的畢氏畫展，是比較重要的外國名家展覽。歷史博物館的魄力與有作為，對社會與藝壇的奉獻，無不令人欽佩而感激。

六月七日《中央》、《聯合》兩報報導史博館正積極籌備舉辦畢卡索畫展的情況，以及數十

位畫家分兩批座談會各種獻議，林林總總，表現了台北一個空前盛大的畫展即將到來的聲勢。而籌辦之精細縝密，主辦單位「只許成功不許失敗」決心之雄大，都令人感佩。我另外有幾點感想，在此提出來：

這種國外名家作品展，自然必須慎重而有效率地舉辦。世界著名大城市無不時常集中古今國內外許多優秀文物與藝術品長期或短期的展出，此不但象徵一國文化水準之實況，亦為提高國族文化，推動藝術創造之有力因素。如果我們的介紹不夠廣泛與全面，而對一二大家的介紹又失之誇大或偏頗，則或將造成社會與文藝界有偏向一隅，盲目崇拜的現象。所以，我感到對外國名家的介紹，不在一時狂熱，而應重長期性與全面性。國內時常有一窩蜂趕熱鬧的風氣。存在主義作品、三島由紀夫、川端康成、《天地一沙鷗》等等名著，均曾盛極一時；時常顧一點而失全面，大可注意。至於趕譯、盜印、粗製濫造，都是「狂熱」之下造成某些二人有可乘之機。我覺得古今中外偉大的作品多得很，長期的接受薰陶，勝似一陣風的狂熱，這是我的感想的第一點。

其次，我要說到我所擔心的問題。不容我們不承認，國內社會瀰漫著一定程度崇洋的風氣，由來已久。因而民族文化的自尊心與自信心的喪失或低落，有識之士均有所議論，深為感慨。尤其在文學藝術方面，那些標榜「現代」二字，擯棄「中國」二字（實際上是精神內涵上民族精神的疏離與取消，非只「中國」二字之除去而已）的藝術作品，已構成一般時髦的潮流的此時此際，若對畢氏畫展過分的誇大與崇拜，造成一個失去理性評斷的「狂熱」，則盲目西化，崇洋迷

外情緒之高漲，對現代的中國藝術與中國文化前途的不良影響之深遠，不能不鄭重考慮。

我常感到國內今日對西方或日本文藝作品的介紹與翻譯，不能再說是十分貧乏，此自為一可喜之現象。但是，有些介紹者與翻譯者，不是依照「市場行情」作為選擇之標準，就是以外國流行或暢銷著作為依據。自然，有崇高理想、遠大目標、卓越眼光與堅毅意志的介紹者與翻譯者，亦大有人在，但是，不可否認，充斥在「書市場」中者，不負責任之作不可謂少。而且，大多翻譯沒有立於一個中國文藝家之觀點，對該作品及作者做一番評論的工作；或有，亦多以外國報章雜誌之評介為評介。我以為我們應該有批判地去接受西方現代一切文藝名著：不故步自封，眼光狹窄，自亦不能毫無己見，全盤接收。沒有我們中國人獨特的判斷，便只有既受其惠，亦受其害，尤其青少年，造成精華與糟粕，無法分辨，難免盲目崇拜。

然則，如何提高我們的自尊自信，如何建立我們對西方現代文藝的批判態度與膽識；對一切西方現代文藝之流派與作品及作家，現代中國文藝界與批評界應給予如何的評價。這一切，似乎是我們不可再不重視的重要問題。

畢氏是西方享有大名的畫家，他的作品與傳奇，相當數量的中國人已有所知，有所識。國內也有不少有關畢氏的藝術、生活、愛情各方面的譯著。苟不必論及他的人格是否完美，他一生的作品中，各個階段是否同有價值。就光憑他對藝術的熱情與創造力過人的旺盛上，足以讓他登上西方現代藝壇的王座。但作為一個中國人，我們似無法復不必以西方人的評判代替了我們自己應有的評判。正如西方人對我國歷史上的科學家、文學藝術的評判，絕不無條件地以中國人的意見

為意見一樣。

畫家最尚「模仿」。試看國內的「現代畫」，與歐美畫家的作品相仿的程度，有時在匆匆一瞥間幾可「亂真」，此說明了在觀念上，我們必須先建立我們不盲目崇拜，有獨特見地的批判，然後才能談到如何「汲取營養」。囫圇吞棗與因襲剽竊而不以為恥，已達到「見怪不怪」的地步，就是我們失去自己的觀念與理想的明證。

在這篇短文中，我不想對畢氏的作品作深入的探討。我只希望我們的主辦單位、藝壇、批評界及廣大社會人士。注意及於上述諸問題，而採取最適宜的態度，使畢氏畫展在國內的成功，對促進我們民族的藝術文化有真正的益處。

第三點，我覺得有人提出把中國畫家中某些大師的作品一併展出，還有人提出在將印行的畢氏的畫冊中，加印我國知名畫家作品。我覺得如果把畢氏來與某一位或一群中國畫家作「比較研究」，此舉甚為有益，但必須是有分量、夠深度的研究。如果沒有如此計劃與條件，便只是湊熱鬧，則有點不倫不類。前些日子我在中國時報寫有一篇介紹一個日本浮世繪木刻與印象派版畫之比較研究展覽（在紐約大都會博物館），說到國內忽略「比較研究」這種工作，實值得我們去做。但是，若變成湊熱鬧、強比附、分沾「榮耀」，未免給人有自我陶醉之嘲。

第四點，我感到對外國名家若過分誇大、崇拜，對中國文藝前途的發展，有另外的不利。此不僅是「長他人志氣，滅自己威風」那麼單純。作為中國人的一份子，我常感到外國有成就的名家受到中國人的敬仰，固所當然；但中國的名家（包括古代、近代乃至近數十年），所受到中國

人自己的敬仰與重視，似遠不及外國名家，而感到有些不平與悲哀。我們幾曾有過極隆重的古代畫家個展（如果沒有深入研究，出版專集專著，廣為宣傳介紹，只把畫掛出來，算不得高水準的展覽）？我們幾曾有過八大、石濤的個展？幾曾有過齊白石、徐悲鴻、高劍父……等大畫家帶有真正研究的個展？就文學家來說，我們又幾曾有過像「川端康成展」那樣的「作家文藝生涯展覽」？我們對自己民族的天才與名家，似乎不夠愛護、不夠重視，此直接打擊本民族文化藝術之發展，我們不意中是殺了「伯仁」了！

《聯合報》六月七日報導中記者記道：（一位）「師大教授說，他有一位學生準備回南部，不看畢卡索畫展，他警告他：『如果不看的話把你開除。』」我想記錄或在字面上與當時說話的口氣有距離，是所難免。這個報導，側面使我在海外已可知國內對畢氏畫展熱情之程度。我覺得一個美術系學生，對廿多年來第一次看西方大家原作的機會不予珍惜，未免令人不解；但若說不看則開除，使我聯想到美術系學生如果不去故宮博物院多看民族藝術精英，是否亦應開除？

幾點誠懇關切的淺見，隨感而發，或不免有點殺風景。但我想或有深思明辨之士，與我有所共鳴。

（一九七五年六月十三日凌晨於紐約）

中國藝術的傳統與現代化

成功大學六五級畢業生聯誼會安排了一系列學術演講，以「中國現代化」為主題，分別以文化、經濟、政治、科學、教育、藝術等等方面請專人擔任。日期從四月十二日至四月廿二日，隔日一次。他們邀請我的講題為「中國藝術的傳統與現代化」。我因人在紐約，未能應命。我多年來所寫作，大致皆與這個題目有關涉，都已收入我的兩本書中。但為了感謝成大同學的邀促，我樂於寫這篇文字，談談對這個大題目的小看法。既非講稿，可以散漫雜談，亦表示我對成功大學這一盛舉的激賞與共襄之忱。

一

「傳統」一詞，在現代似乎包含許多「貶義」。落伍、破敗、遲滯、保守、腐舊、陳濫、束縛……都可由「傳統」一詞產生直覺的聯想。這些聯想並非「傳統」這個事物本身自來必然的產

物，而是現代人對「傳統」的理解與評價所產生的。另一方面，因為有了「現代」這一個概念來與之作對稱，有意無意之間，「傳統」成為一對近於反義的詞組，遂改變了我們對「傳統」與「現代」兩概念之客觀的認識，使我們不期然而然地摻拌了直覺的主觀判斷。從這一點來說，語言自身的特性與局限性，實在常常成為正確思維的妨礙。

「傳統」應該指的是一脈傳承的道統或文化的系統。「傳承」所指的自然是長期歷史時間中的演進與嬗遞；「統」所指的當然不是零碎鎖屑，而是成為和諧整體的架構。所以，「傳統」一概念客觀來看，它只是一個存在事實的指謂，初無價值判斷的涵義。

現代人在行為與意識上很難客觀地對待「傳統」，除極端保守與激進之外，對於「傳統」這一事物，大概是：有者厭棄；無者自卑。這種各走極端的現象，實在是饒有研究興味的事。有長遠歷史文化傳統的國家，背負了太沉重的包袱，成為奔向現代競相追逐的「進步」之阻礙，故「傳統」價值的估量，負數居多；歷史文化傳統短缺的國家，仰視像中國與歐洲國家那樣久遠的文化傳統，而對自己的歷史的空白，未免有一種「未成年」的自卑。他們對「傳統」之艷羨之情，自然對「傳統」無所貶抑，且努力建設他們的歷史以成傳統。譬如在美國的中國人，看到美國人把他們一百年乃至只有五十年以上的器物家具列為古董，高價買賣，常覺得好笑。我們可能不大體會到他們對傳統的渴望。美國人標榜他們立國的精神常提到林肯、傑弗遜等為美國傳統立基的偉人。而標示美國區別於其他國家的「美國夢」、揭示美國文化獨立的愛默生思想、美國哲學家杜威的實驗主義，以及所凝聚形成文化上的美國主義、美國生活方式，儼然覺得已經成為一

個自成系統，有歷史可追溯的傳統。

美國是近代世界最幸運的國家，因為近代不到二百年的歲月中她正趕上西方科學開始成為經濟技術來源時代。從歐洲移植而來的西方文化在北美洲這一片肥沃的大地上迅速建設了一個富足、自由的美國。在現代的光榮使她很快地彌補了傳統短缺的自卑。甚且可以說因為沒有傳統的歷史包袱，才使這個年輕的國家扶搖直上，儼然形成一個現代文化的典型範式。

所有「傳統」都在這個「現代文化模式」之前似乎顯得暗淡無光。而厭棄傳統的第二步，便是文化上的自卑感。因為傳統既有了一個新形成的對立面——現代，便產生進步與落伍相對立的涵義。而這個由西方文化所產生的美國現代文化，它的強大的特徵正在數量與效率上取勝。所以，尤其對東方的傳統文化來說，這種對立的彰顯，造成巨大的心理衝擊。厭棄傳統與自卑，自然是一時可悲的現象，而自己對文化的現代化之道的追求，卻成為無可置疑的目標。

二

在各種中國現代化的論述中，對什麼是「現代」與「現代化」雖然眾說紛紜，經過數十年來中西文化論爭之後，今天在理論建構上雖仍未成熟，但是中國的「現代化」不能是「西化」，更不能是「美國化」，這個基本觀念上是被肯定了。（勁草公司出版的《中國現代化的動向》，在

目前可說是國內在這方面研究最用心力的學者專家們的論集。）

「現代化」在不同的文化上，必然因國家歷史、傳統、民族性、地理環境種種不同因素而不盡相同。換言之，「現代化」有其共同的本質，也必各有其相異的特性。而「現代化」的重點雖在工業技術與經濟政治，而所涉及自然包括整個文化彼此相關的各類項。遺憾的是我們在中國現代化的討論中，很少把哲學、文學、藝術在現代化過程中作為一個文化整體的重要構成環節來展開討論。討論中國藝術在中國現代化中所應有的理想、觀念與趨向，以及在文藝批評中站在中國文化現代化的觀點上來進行的幾乎可說絕無僅有。

中國藝術在目前來說，傳統與現代的對立，仍然是一個令人可憂的現象。西化（更明顯的是美國化）與復古兩極的分裂與對峙，使中國藝術的現代化建設受到嚴重的阻礙。嚴格地說，五四時代復古與西化的對抗，也即是中國現代化運動初期的老問題，在今日中國藝術中仍未解決。現代中國藝術共同理想的認同與建立，仍為這個兩極化的斷裂而無法達成。

造成這個可悲現象的原因，或可有廣泛的多方面的因素，但就藝術教育與藝壇、社會及藝術評論這幾方面來觀察，可以略舉下列各點：

首先是藝術教育中傳統中國藝術與西方藝術的分立，是促使復古與西化兩極對峙之重要原因。在美術教育，國畫與西畫的分立，不論從觀念到技法，都局限於全盤復古與全盤西化的固定範圍中。中國畫的教學與創作，沒有現代化的自覺，啟示與策勵；西洋畫的教學與創作，則沒有中國化的自覺、信念與抱負。中國畫永遠只是古代中國畫的因襲，西洋畫則只為西方藝術的模

仿。在現代中國社會中，藝術教育與藝壇的創作同時並存著這樣兩個各是其是，界限分明的極端，追求中國文化現代化的共同目標在藝術界與藝術教育不成其為熱切的使命，而顯示了可驚的冷漠與麻木。

其次，對於中國藝術的精神、內容、技巧，在研究、傳授和學習上，都流於膚淺化、概念化與公式化。重臨摹、輕創造。傳統成為一套僵化的束縛，使後學者對中國藝術不是缺乏深入體認，便是造成成見與鄙視。

其三，盲目崇拜西方，錯誤地以西方現代主義為世界性藝術之範本，並以之為中國藝術現代化之目標。西洋畫主要以油畫、水彩與素描為主，在中國風行已久。但因畫家們缺乏建設現代中國藝術的自覺與抱負，長久以來，都以西方畫壇各流派的興衰變替為依據，逃不脫印象主義、立體主義、超現實主義、抽象主義、新寫實主義等流派的軌跡。操作西洋畫工具材料的中國畫家，如果有將外來新品種中國化的魄力與抱負，現代中國藝術勢必在固有的範圍與基礎上，會合西方的傳統，借鑑西方的現代，而有更輝煌的成就，絕無今日「西化」與「傳統」對立斷裂的現象。

其四，復古主義對現代化之冷漠以及社會上層對復古主義在情感上之依戀，一方面保護了以保守傳統為滿足的復古派，一方面也造成有創造力與雄心的青年一代因徬徨失望而以西化為手段來表示對抗。

其五，嚴正、有深度與權威影響力的批評一直未能形成，藝壇缺乏一個匡導力量，而現代中國藝術的理念亦無法建立。

最後一點，我們的藝術從事者與學術思潮的脫節，便自外於中國文化現代化這一整體觀念之外。復古與西化兩極的雖對立而相安共存，毫無共同理想認同之渴望，是最奇怪而可憂的事。我們可以常常看到完全摹仿中國古代繪畫的作品與最美國式現代主義的作品共列一堂。如果藝術最能顯示一個國家民族的心態，那麼，從藝術現象上去考察，我們可明白我們社會在現代化過程中，儘管生產技術與經濟制度等方面已相當現代化，但是在心理上還處在極不和諧的兩極對峙之偏執中。

三

沒有一個現成的「世界性的文化」模式可供我們抄襲，自然也沒有一個「世界性的藝術」應成為我們俯首貼耳，亦步亦趨的對象。我常說世界性的藝術是沒有的，但基於人性的共同基礎，文化與藝術超越人種、國界與時間的普遍性因素，本來就有其世界性。

復古主義固然可以造成現代化的遲頓，但復古主義很難吸引有創造力的新血輪，優秀的傳統必後繼無人。我們當前藝術界的重要課題，應當為如何對待中國藝術傳統的問題。

傳統並不與現代化對立，而應成為由昨天經由今日進入未來的前浪與後浪，互相承接。了解傳統，便是了解昨天；了解創建中國文化的先人的成就，就是了解我們過去光榮的所在以及誤導

傳統引致我們失敗的所在，亦即了解歷史。

最近《聯合副刊》刊出余英時先生的〈反智論與中國政治傳統——論儒、道、法三家政治思想的分野與匯流〉（今年一月十九日起連載七天），實在發人深省。我們對孔子那麼尊敬，每年在孔廟的祭典那麼尊古炮製，但有幾人對孔子及儒家有真正的了解？我們反共，但有幾人了解共黨批孔、歌頌秦始皇以及宣揚法家那麼賣力究竟是什麼道理？我們只得承認，我們忽略傳統，厭棄傳統，毀壞傳統，實在因為我們害怕暴露了我們對傳統的無知。我們的歷史影劇歪曲或亂編歷史，我們有許多人拿中國畫末流的技巧在世界各地作江湖賣藝式的「宣揚文化」（外國人總不明白創作怎麼可以不斷表演，而且數分鐘即完成一幅畫？），我們的傳統國樂比韓國與日本落後，我們傳統音樂如周代雅樂、漢代樂府、唐代燕樂以及近代的民間音樂（如地方戲曲、說唱藝術或民歌）的整理與研究尚未開始，近乎讓它失傳或自生自滅（許常惠先生去年八月五日在《中華日報》有〈代表時代的民族心聲〉一文作此痛心的表示）……我們對於傳統的輕視與毀棄，實在到了驚人的程度。今天研究中國古典小說、中國美術史、思想史、近代史等等中國傳統學術的重鎮是在國外。台北何時成為漢學的中心？首先不問政府的魄力與決心，且問我們現代的中國人，我們的知識份子與藝術家們有多少人有認識傳統的渴望與鑽研傳統的苦功與熱誠？

中國文化的現代化，標示了既是中國的，同時是現代的。這是一個包含了特殊性與普遍性，兼及中國民族文化的獨特性與世界現代文化的共同性的命題。「中國的現代化」，就不是美國的現代化或蘇俄的現代化，自然亦不是日本或其他各國的現代化。而在現代化中使民族文化獲得文

中國藝術的傳統與現代化

化認同的根本，便是以傳統作為礎石，雖然傳統須經過我們的整理、發掘、重估、批判而作創造的發揚與合理的裁汰。

把現代化與傳統對立起來，這一錯誤使我們在藝術、生活與審美上表現了一種非理性的、淺薄而不健康的心態，便是把時髦當作現代化。而當代創造時髦，推廣時髦，以時髦來鼓吹文化上的沙文主義，使「落後」國家就範作俘虜者，當首推美國（巴黎已不大能招架得住了）。「時髦」一詞以前喜歡稱作「摩登」，原是英文「現代」的音譯。在藝術上，從美國的普普藝術、歐普藝術、抽象主義到現在流行的照像寫實主義，國內許多「前衛」的「現代畫」都比照美國時髦，競相追逐。而牛仔褲、熱褲、高蹺式的厚跟鞋、長髮、大鬍子、花襯衫……大概紐約的流行熱快要「換季」之時，台北已「接演二輪」。生活形式的選擇，自然不必加以非議。但是如果從文化心理來分析，藝術思想與審美趣味以美式時髦為趨附，不但不是中國現代化所預期的現象，而且實在表現了近乎文化殖民地的可悲景況。自然，依附時髦只是某些部分人的行為，而且日本、香港及其他國家與地區，這種情況也普遍存在。這自然可說是非西方國家，尤其是東亞地區在現代的普遍現象。但是，如果我們以文化大國自許，我們必不肯以凡傳統所無，時髦所有者，即以為「現代」。談到「時髦」，在紐約所見所感特多，應該另寫一文說之。

（一九七六年二月廿五日晨六時於紐約，發表於《中央副刊》）

現實主義與現代藝術

所謂「現代精神」

　　黑格爾有一句很受人詬病的話：凡實在者皆合理，凡合理者皆實在。這句話抽象而模稜。它的本意大概是指一切的存在（包括無意識的自然有意識之精神乃至宇宙萬彙）皆合理性之表現，否則它就不成其為存在。宇宙萬物按照其自身的理性法則而存在，故宇宙是絕對精神之表現。黑氏之絕對精神，即指「理性」。但是這句話亦可以被歪曲與誤用作為一切既有事物之粉飾與辯護作說辭。譬如自然與人生中一切污穢、醜惡、罪行與荒謬等等存在，自然有其構成存在的邏輯之法則，是「必然」的，故可說皆合乎「理性」。但如果把這種存在判斷與價值判斷混同起來，則可誤導來為一切罪惡，荒謬與倒錯之存在尋找辯護，教人在既成事實面前低頭。

　　現代現實主義的普遍高漲，其反面便是理想主義的沉沒。今天無論是國際政治、現代社會風氣與現代的人倫關係，都反映了對於某些違背人類理想的「現實」的屈服。

　　科學精神無疑是構成所謂「現代精神」之一大支柱。科學精神著重對事實之存在判斷。而科

學精神在現代之擴張，大有以存在判斷來干預或頂替價值判斷之形勢。現代人類精神中，所謂「價值的失墜」，正因為科學精神在價值領域之侵擾與誤用之結果。不論在政治、經濟、社會、學術、藝術與道德上，「凡實在皆合理」這一存在判斷，浸溽乎已成為一價值判斷。現實主義促進現代工商社會的某些數量及效率方面的進步，但亦造成了道德的懦怯，價值觀念的摧毀。最明顯的如西方對赤色政權的承認與一步步的妥協與低頭，左傾幼稚病之成為現實生活中之時髦；美國總統的競選，居然要借重共產國家領袖的邀寵以壯聲色。（作者按：本文寫於「冷戰」時代。這幾句話且留作時代的見證吧。）現實主義不承認什麼叫「屈服」，因為「屈服」一詞若以「理性」來作存在判斷，應稱為「適應」。由事實判斷的「適應」代換了價值判斷的「屈服」，也可以明白現實主義對價值判斷的忽視與取銷之真相。現代的危機，科學與人文之失衡，咎不在科學精神本身，乃是理想主義為現實主義所粉碎之結果。現實主義之所以能擊敗理想主義，就是它藉著重存在判斷的科學精神之炫耀，以打擊著重價值判斷之人文精神的結果。

理想主義之兩大支柱便是審美與道德。健全的現代精神自不應缺乏理想的價值之認定與追求，而現實主義的泛濫可說是健全的現代精神之剋星。在當今來說，審美與道德的價值的混亂與崩析，顯示了現代崇高價值信念尚未成形，無疑地是現代「危機」的成因。

現代藝術的「本質」

哲學家們稱現代為「危機時代」，這個現代精神在心理與情緒上的反映，確只有焦慮、不安、失落、荒謬與虛無。而「現代藝術」，正是排除價值的現實主義屈服於現實的反映。尤以達達主義（一九一六年起源於紐約，數年間在巴黎、瑞士成為熱潮）作為現代藝術最急進的前衛之後，六十年來西方「現代藝術」基本上是一種反價值的虛無的產物。而把反價值作為「價值」，其荒謬正說明了西方「現代藝術」的本質。

「現代藝術反映了現代」，這可能是許多為西方「現代藝術」辯護的說詞。甚至有不少人說過「現代」既然如此充滿危機，我們怎能苛求「現代藝術」。——這還是一種屈服於現實的現實主義的論調。藝術不但在反映現實，亦在追求理想。人生現實永遠是矛盾衝突，危機重重，這是古今皆然，不過於今尤烈罷了。藝術在反映時代之外，更在批判時代，並啟示未來，在揭示一種值得追求的人生價值。「現代藝術」自棄這一崇高的本質，流為現實的消極反映，自暴自棄的反價值、自我狂亂情緒的排洩、潛意識性慾望的解放、形式主義的玩弄，以至絕對反美學的種種表現，我們只能說，「現代藝術」是它的從事者屈服或追逐狂亂的現實所作的一種自瀆，一種黔驢技窮的絕望與自欺。我們不能不透視它的本質，雖不能否認它的存在，但更不能沒有批判，也許我們還能從它本身吸取可貴的教訓。

我們不從道德上來作判斷。任何人生與時代的黑暗、人性的弱點甚至醜惡、失望與墮落、奸邪與暴虐……都曾經在過去一切時代偉大藝術家的創作中表現過；亂倫、肉慾、反叛與虛無等等，也曾經是偉大藝術品作為表現的素材。我們對「現代藝術」的批評，並不在於它所採用的題材，也不在於它所採用的形式，乃在於它的題材與形式所表現出來的意識形態。這個意識形態就是荒謬與虛無，只是對現實的屈服、畏縮、厭倦與逃避，沒有批判、沒有啟示，也沒能揭示新希望與重建理想主義、重建人生價值。「現代藝術」的虛無色彩幾乎成為西方現代文明的另一「公害」——它加深現代人對理想追求的絕望感，加劇了價值觀念的崩解與混亂、貶低了藝術的崇高信念、加重了現代人對人生的失望與徬徨，它倡導了重視官能（如稱「視覺藝術」）以及誇大動物本能的衝動與發洩為人生第一要義（弗洛依德性心理學說皮毛的摭拾、濫用、教條化、庸俗化）促成現代感性文化的膨脹，無異對理想之打擊與精神價值之蹂躪。還有，最為大眾所困惑的，「現代藝術」的「純粹經驗」（即無價值判斷之直覺）之絕對化、矯情的晦澀與以怪誕新異為尚不斷的製造噱頭，在「藝術」與觀眾之間造成人為鴻溝的隔膜，無異是對大眾的揶揄與棄絕。藝術成為極端個人主義無意識的嘶叫與「嘔吐」，便只是現代心靈的污染——「現代藝術」反映時代，只是反映了這個時代中精神與心靈的病癥。「現代藝術」對這個「現代」的態度，只有自暴自棄、隨波逐流，甚至趁機興之成為「公害」是西方現代文明危機的產物；「現代藝術」

風作浪，譁眾取寵，它自我放棄了對人生理想的追求與價值境界的創造，自喪失藝術嚴肅與崇高的意義。

「現代藝術」是西方現代文明的產物。雖然成為狂潮大浪，但並不意味著西方現代的一切藝術皆如上述「現代藝術」之情狀。「現代藝術」雖然是最時髦的、最「前衛的」，但亦只是西方現代高度都市文明的特產。一如嬉痞、反文化、左傾幼稚病等等只是一部分人士所崇奉與參與的「時代潮疏」，也可說是「文明之癌」。西方藝術在這個大動亂的年代雖然還未能創建一個足以與前古相輝映，上承古典主義與浪漫主義兩大偉大藝術傳統的新興藝術，但只要西方文化還有未來，這個期待必不落空。

我們並沒有產生西方這種「現代藝術」的歷史文化背景，如果有，亦只是一部分人士強行「橫的移植」的結果。──我們的「現代藝術」只是抄襲，連這個名稱，亦只是直譯的套用。不過，如果仔細檢驗我們今日所謂的「現代藝術」，亦只有少數一部分完全抄襲、追隨西方「現代藝術」者，其餘不乏有中國藝術氣質與現代中國精神的作家與作品（譬如我們的新民歌、新舞蹈、新詩與小說，我們中國風格的水彩畫、木刻、水墨畫等等）。我們必須膽敢對西方「現代藝術」作嚴肅的批判，我們才有獨立的精神，才不盲目依附，則我們何須撿拾西方「現代藝術」這個名稱作口號？我們已有膽量與自覺對因襲傳統作批判，我們怎麼怯於面對西方「現代藝術」，而只有無批判的盲從？

「現代」與「中國」

「現代中國藝術」與「現代中國畫」是我一直提倡並使用的名稱，亦有不少人同樣採用。但是「中國現代藝術」與「現代中國畫」者，到今日為止還是更見普遍的名稱。此外「現代詩」、「現代音樂」、「現代舞」等名稱，在國內幾乎成為一種「行規」統一的名稱。以前曾有一度對「中國的現代藝術」還是「現代的中國藝術」有過爭辯。

但在不了了之之後，大概「現代」的氣勢與吸引力超過了「中國」，絕大多數還是打出了「現代藝術」的招牌。（稍微「周到」者加上「中國」的帽子，稱為「中國現代藝術」。這還是表示了「現代藝術」是主體，「中國」的帽子不過是指明該「現代藝術」是 made in China 的標籤而已。）

名詞之爭本不是重要的一件事，但名詞所包含的觀念，才是值得殷憂的，含糊不得的。台灣的「現代畫」，有了姊妹藝術如「現代詩」、「現代舞」等等互相以「現代」相「勉勵」，相陪伴，成為一時風尚，亦已有近二十年的歲月了。而少數採用「現代中國藝術」者的苦心孤詣，蒼涼寂寞，也終未改初衷，「一意孤行」。值得注意者，「現代藝術」在國內的發展，是漠視「中國」，而「現代中國藝術」的提倡者，卻未稍忽視「現代」；一方面還須對於復古主義的保守傾向作戰。所謂「背腹受敵，艱苦異常」，這在自稱「現代藝術」者是不曾有也不必有的煩惱的。

另一稍微令人遺憾者，許多並沒有漠視「中國」，而同時著力於「現代」的藝術家（包括優秀的詩人、畫家、音樂家與舞蹈家等等），亦似乎不大在意「正名」的必要，而沿襲使用「現代藝

術」這個名稱。無意之間，自然鼓勵了西方「現代藝術」在本土的強加移植並以取代「中國藝術」的偏弊。

第一位提倡「現代詩」的名稱，正名為「現代中國詩」的詩人，有楊牧先生在二月十三日的《聯副》發表的〈現代的中國詩〉。我十多年來所堅持的以「現代中國藝術」來替換「現代畫」、「現代舞」等不妥當的名稱的意見，楊牧先生是提供了更充分而雄辯的立論了。

借鑑與吸納

透過「名稱之爭」，深入這個問題的本質，可以說，「現代藝術」與「現代中國藝術」兩者之間，絕不是字面次序與字數上的不同，乃是「現實主義」與「理想主義」之不同。因為「現代藝術」的擁戴者，是以西方「現代藝術」為當代天下不可抗拒的「主流」的追隨者自居，在幻覺上沾了「世界性」與「國際性」的「榮耀」，故視「中國」為落伍或偏狹。這種適應世界潮流的時髦主義，本質上就是屈服的現實主義。而堅持「現代中國藝術」者，認定「中國是我們的本位，現代是我們的風貌」（引自楊牧〈現代的中國詩〉）；認定中國藝術的傳統與現狀容或不盡理想，但正是中國藝術家努力的方向。遂敢於批判西方「現代藝術」的流弊，堅持創造、發展中國藝術的新路，相對於狂瀾起伏的西方現代潮流來說，這是一條堅苦之路；既要發展傳統，又要

掙脫傳統的韁鎖；既要借鑑西方，又要批判西方「現代主義」。開拓新路者自無可「追隨」；不甘追隨者自須尋索、憧憬。對於當代中國人來說，堅持民族藝術的本質，實在是一種堅苦卓絕的理想主義。

理想主義自然與現實主義對抗。但建設「現代中國藝術」卻不為與西方「現代藝術」對抗。我們對於西方及其他文化不論是傳統的與現代的都應有借鑑與吸納的胸襟與智慧。同情的了解與批判的吸收，是最適當的態度。

在自然世界，「凡實在皆合理」，容或顛撲不破，但在人生價值領域，便大謬不然。西方文化有其偉大的一面，不過，它的文化之癌──共產主義與現代短視的現實主義、偽自由主義、極端個人主義、反文化主義以及藝術上的現代主義，其「實在」而不合理，在堅持理想者眼中，顯而易見。一個真正的藝術家，面臨國族、文化、歷史、前途存亡絕續的厄難，必有獨立自強的自覺，不肯依附他人，更不肯自卑自賤，對他人尾隨附驥，自我消亡。重要的前提就是對「不合理」的「實在」敢於批判。

但願建設「現代中國藝術」成為中國藝術家認同的目標，而第一步便是不再沿用「現代詩」、「現代畫」、「現代舞」、「現代音樂」等名稱。我們該標榜的是：「現代中國詩」、「現代中國畫」、「現代中國舞」、「現代中國音樂」，但願我們的理想主義擊潰現實主義的誘惑，迎接真正現代中國文化的振興。

（一九七六年四月一日於曼哈頓）

小論艾恩斯特

楔子

《紐約時報》四月二日在第一版左下角以極顯著的地位報導了繼畢卡索之後歐洲有數的大畫家馬克思・艾恩斯特（Max Ernst）於今年四月一日在巴黎逝世的消息。約翰・羅索（John Russell）的報導與評論，由第一版及第卅七版佔大半個版面。不難想見艾氏在歐美藝壇之舉足輕重。

我雖然對西方自達達主義（Dadaism）以降的現代主義藝術堅持嚴肅的批判態度，但對現代某些與艾氏並世的歐洲畫家，如達利、畢卡索、夏卡爾、克利、魯奧、孟克……等大師的某些作品，懷著深切的欽佩。去年春天（二月十四日至四月廿日），紐約第五大道古根漢博物館（Guggenheim Museum）舉辦艾恩斯特生前在美最後一次展出。我躬逢其盛，看到艾氏平生精品系列集中大展（六層樓掛滿各期作品，樓下並展出他代表性的雕刻）。心儀已久，看得相當用心，故對艾氏頗有心得。

羅索這篇文章，主要是對艾氏生平資料性的介紹。在評論方面，頗嫌過略，也無甚精警之

一

處。也許對歐美人士來說，艾氏的大名赫赫，無須在新聞中多說，況且研究艾氏的專書，隨處可買。但對國內讀者乃至畫壇，可能熟知艾氏者大不如畢卡索之普遍。

我覺得國內對世界各國文學藝術名家的報導與評介，不但不甚普遍，而且甚不平衡。少數外國作家一時成為熱門對象，而對其他更多作家，即使在成就與地位上更見重要，但若無「緣」成為熱門人物，大多數人便不知不識。這是一個有待矯正的偏向。這個偏向漸漸可使我們眼界局促，趣味狹窄。另一方面，我們的報導與評介，又多半是由外國書刊迻譯而來，這種翻譯工作自然絕不可少，而且是文壇進步的動力之一。但是，我們自己人對外國作家的評論，更不可無。一個國家如果對世界沒有自己的看法，沒有立於自己見地上的評論，在文化思想與學術思想上，必造成一種依附他人，缺乏獨立思考的弊害。把別人的觀點當作我們的觀點，便難以建立自己的體系，自然永難有獨立的見解。

本文寫作因受到時間、手頭資料與能力所限制，難以長篇大論。我想雖然淺略，亦表示了一個中國藝術工作者對艾氏的看法。或許也可彌補我們對這位西方大師逝世在新聞上的缺漏。

艾恩斯特於一八九一年四月二日生於德國名城科隆（Cologne）與波昂（Bonn）之間的 Brühl 小鎮

上一個嚴格的、中產階級的天主教家庭。（今年四月一日逝世，恰恰差一天享足八十五週歲。）

他的父親是聾啞學校嚴厲的教師，也是從事神祕的、刻板的繪畫的業餘畫家（Sunday painter）。艾氏之成為大畫家，可說有他家門的淵源。但生活在這樣一個嚴厲的羅馬天主教傳統的環境中，艾氏從小好懷疑與悖逆的天性，使他與家庭、學校和教會都格格不入。他對自己心理的不正常開始關切，並且特別對精神病患者在藝術上的成就表現了濃烈的興趣。這種從早期心理上的特徵與在觀念上、美學的品味上之傾向，在他一生的創作中，造成了強烈的、獨特的風貌。

一九〇八年艾氏十七歲進波昂大學。在此之前，他已讀了大量新書。參觀過許多博物館，亦看了許多新畫。同時亦作了許多取材於大自然的素描與繪畫。艾氏在大學裡攻讀哲學及變態心理學。他經常訪問附近的精神病院，著迷於精神病人的藝術；他無厭地讀書，同時也畫畫。

艾氏早期的作品受梵谷的影響最大。一九一二年（十一歲）已立志做專業畫家。他少年時代的作品，已表現了屬於他的時代的風格並奠定了廿世紀歐洲主流風格之基調。在同時代畫家中，格羅斯（Grosz, 1893-1959）和夏卡爾（Chagall）對他最多啟示。他有一雙識別英雄的慧眼，現代德法兩國的大詩人與畫家，在第一次大戰之前已成艾氏好友。

第一次世界大戰爆發，他赴巴黎的美夢破滅，並被徵入伍。到過波蘭、法國等地。第一次世界大戰對西方藝術來說，促使了達達主義的興起。達達創立於歐洲畫家之手。當時歐洲許多畫家

為逃兵燹，避難美國。法國畫家杜象（Duchamp, 1887-1969）於一九一六年以「便器」一作（題為《噴泉》）在紐約展出，揭開了達達主義的序幕。在德國、法國，艾氏與格羅斯、阿爾普（Jean Arp, 1887-1966）等人都是達達運動的前鋒人物。

戰後艾氏於一九一八年退役定居科隆。一九二四年正當布瑞頓（Breton，詩人）發表「第一次超現實主義宣言」，艾氏回到巴黎，成為超現實主義的健將。事實上，在一次大戰之前的學生時代，艾氏已從事潛意識創作，早已確立了歐洲廿世紀最煊赫的超現實主義的基調。因此，艾氏被尊為超現實主義運動重要的元老。

第二次世界大戰時，由兒子及美國人幫忙，艾氏於一九四一年到了紐約。雖然他一九三二年曾在紐約的 Julien Levy 畫廊開過在美國的第一次展覽；在一九三六年參加紐約現代藝術博物館（The Museum of Modern Art）的「怪異藝術·達達·超現實主義」（Fantastic Art, Dada, Surrealism）展覽，在美國不能說無藉藉名，但在二次世界大戰期間，艾氏還是無法在美國靠賣畫過日子。他一生作畫不輟，但在五十九歲之前還未得到他應得的公認的地位。一九五〇年艾氏再度回到法國，一九五四年在威尼斯雙年展榮獲繪畫大獎，時年六十三歲。自此他的成就成為全世界所公認，以後二十二年中，他在歐洲藝術上盛譽歷久彌隆。而今，他終於帶著這榮譽的華采，走向他八十五高齡的生命之邊界。

艾恩斯特是達達主義與超現實主義最傑出的畫家。他的創作表現了廿世紀西方藝術的浪漫趨勢。這種藝術趨勢在思想上的基礎，是西方近世成為主流的信念，即非理性的、排除傳統的約束的、狂放不羈的以及對於「人」的否定。與此浪漫趨勢相對峙的，是否定因襲的感官經驗，以理性主義為基石的立體主義及幾何抽象主義（Cubism and Geometric abstractionism）。

二

艾氏與畢卡索，作為歐洲現代藝術最具代表性的人物，他們對十九世紀以來激烈的政治的、社會的動亂均十分敏感，但在藝術的觀念上，則代表了對此激變的時代兩個不同的反應。假如說畢氏是廿世紀初期古典主義的、理性主義的與史詩式的抽象概念的英雄人物，則艾氏是廿世紀藝術反叛運動的健將。代表神祕的、反理性的一派：最初由達達的虛無主義（Nihilism of Dada）再進入抒情詩的夢境幻象（lyrical dream imagination）之表現的超現實主義。立體主義的變形以至進入幾何抽象的絕對之境，乃是所謂「純粹藝術」的發展中合乎邏輯的要求之結果。但艾氏將客觀對象抽象化的變形，卻只是他開拓詩的隱喻（poetic metaphor）的必要的第一步。換句話說，艾氏不是為抽象而抽象的形式主義者。在題材、內容與思想上，艾氏的創作循著神祕主義的、反理性的道路，但在形式與方法上，他絕不放棄意識的控制。作為一個技巧的革新者，他刻意經營的藝術方法，對他的主題和形式的表現，發揮了莫大的助益。

綜觀艾氏一生的創作，我們可說他的藝術有如百科全書式的龐雜。可以說是由頗為奇特的，

甚至極端相異的若干單元所構成。那些奇麗的、壯偉的、怪誕的、纖巧的種種各有不同獨特性的風格，表現為他的拼貼畫。

油畫：大多為傳統的油畫顏料在畫布上的表現。他也增加了其他數種新媒材的運用。譬如在作品，反映了它們所自來的、畫家從潛意識心靈深處湧現的意象，他個人的種種夢境，顯示艾氏對世界現象長久不衰竭的敏感與罕見的詭譎萬變的想像力。同時亦顯示了艾氏對西方藝術傳統在反叛以外，畢竟有不可爭辯的承續的痕跡。

從媒材、技巧與形式上，以我個人大略的分類，艾氏的作品約七大類（因為他技巧特殊，故略加說明，對國內讀者從印刷品上閱讀艾氏之畫，或稍有幫助）：

拼貼畫（Collage）：艾氏以無意識心理（或說無目的的）改變、剪拼並集合印刷品的插畫（大多是舊時代各種書籍、教科書等的銅版畫插圖）、照片、裱貼於白紙或紙版之上，而成為他的創作。有的加上鉛筆、色筆、蠟筆或水彩顏料、墨水（ink）。這種作品，常在人物身上接貼鳥頭或其他動物的頭或足；更常常把極不相關聯甚至荒謬、矛盾的物體安排在同一畫面之內，使在情景上、物理與事理上、空間與時間上等等產生巨大的倒錯、悖理與怪誕，來表達各種複雜的感覺與效果。比如奇特、驚愕、恐怖、陌生、滑稽與幽默等。平庸的圖象經他不確定的組合成一個有機形式的畫面，便產生了複雜的、多種詮釋的可能性。這個來自達達主義的技巧，卻不同達達的狂暴，而表現了艾氏對小尺寸作品的精細與圓熟，使人聯想到東方纖畫的趣味。艾氏前期的作品，以此類為大宗。以我的觀察，他的油畫和其他形式的作品，在觀念來源與主題的靈感，可木

板上先塗上高低不平的石膏，再施油彩；或以拼貼加上油彩製作；或不用畫布而用紙版、合版及纖維板。對油彩的運用，艾氏的技法可說集古今之大成，豐富、奇詭到了難以形容的地步。他最拿手的是在油彩未乾之前以玻璃之類擠壓之，或局部施以拓印之法，或在畫布之下置以極粗糙有紋路之物（如木紋凸出的木板）再以磨擦法拓印（frottage）顯出。其他極微妙獨特的技法，自是艾氏獨得之祕，難以一一陳述。不過，傳統油畫筆描繪與油畫刀塗刮的基本技巧，仍佔重要的地位。此外，他也有在油畫上安置實物，使二度空間的平面與三度空間的實體組合成畫的方法。此自然還是他的拼貼畫的悖理與怪誕的效果擴大的運用。

綜合媒材：上舉兩類雖然也有不少具有綜合媒材的運用者，但基本上保持了拼貼與油畫獨自的特性。艾氏有真正屬於綜合媒材者。如木頭、金屬絲與油漆，或油漆、石膏與軟木樹皮與畫布所綜合組成的作品。

素描：多以鉛筆，尤以在紙下置以紋路顯凸的木頭，樹葉等物，在紙面以鉛筆磨擦拓印，再加以修飾的作品為多。

水彩：或畫於白紙，也有畫於牆紙上者（印有花紋的牆紙）。

彩色蠟筆畫：或色粉筆畫。用紙多為色紙。

版畫：石版印刷，或油布貼於紙上刻出的單幅版畫。

雕刻：多為變形的人物、動物及其他抽象概念造型，喜用對稱的結構。

艾氏有一雙魔手，他可以把到手的任何材料變成藝術品。諸如銅版畫插圖，新聞照片以及從

街上撿拾的東西。他的心理狀態在天性上可說與達達主義有靈犀相通之處。拼貼的技巧之外，艾氏大量運用達達派的自動性技巧（automatic techniques），但他不像標準的達達主義者那樣耽於破壞，而積極地建構他夢的、潛意識心理的藝術之宮。他可以說是達達與超現實主義在破壞與建設新秩序兩矛盾之間的統一者。在西方現代藝術的各派潮流中，除創立宗派的少數者外，大都是受激發的參與者，也即是依傍門戶者。但艾氏之成為達達與超現實主義的宗匠，是自發的，不期然而然的，合乎本性的。這與依附時髦，標榜宗派者自不可同日而語。

艾氏的作品有一部分與超現實主義的另一位大師達利（Dali, 1904）相近。正如艾氏早有先見，再三警誡歐洲日漸沒落的危機，二氏的作品，表達了對西方文明衰微崩析的浩歎。透過這個嚴肅的主題，我們可看出超現實主義畫家之傑出人物對世界、人生、社會、文化等重大課題的關切，透視與批判。他們或以赤裸的暴露，或以晦澀的隱喻，或以神祕的迷離來表現現代人類心靈殿堂最深邃的觳觫，震盪與深重的悲情，藉以喚起悲憫、警醒、渴望與憧憬。一切嚴重藝術的哲思，壯志與崇高的感情，不論其藝術假借什麼樣新奇的形式，在心智與人格上，必與古今人類最高的心靈相匯通。淺薄的純粹繪畫、形式主義的抽象派、照相寫實派與平享樂主義與遊戲派的時髦風潮，自更不可與語。

在這個理解的基礎上，我們才能發掘艾氏的創造中最卓越的一面，而把他從西方現代主義藝術的紛紜雜沓中分別出來。所以，艾氏雖然兼採並納了超現實主義的抽象表現與虛幻主義（illusionism）兩大範疇於一身，但他對主題、思想、意象與境界的執著，已不是達達純粹的、絕

對的虛無，也非形式主義的玩弄。

艾氏的油畫喜歡採用象徵性的，同時已抽象化了的題材。如樹林、頹殘的自然景色、廢墟、化石般的城市、鳥、鳥人、月亮等意象。表現了他對永久性的自然題材驚人的駕馭力與幻想力。他的主題與感情，與十九世紀德國浪漫主義風景畫有一種共有的氣息，同時是廿世紀創造力的拔萃人物。他對我們這個時代的重要性自然不僅是留下了作品而已，而是與弗洛依德、卡夫卡、柏格曼、史賓格勒、湯恩比⋯⋯等歐洲心靈創造性的精英、構成世界現代文化最重要的一部分。

三

從批評的立場來說：艾恩斯特有其局限性。這個局限性是由他的時代的精神與現況，以及自印象主義、立體主義、達達主義以降的西方現代藝術的趨向決定了的。

達達主義是對西方文明進步的象徵──物質機械的嘲弄，與對文明絕望的自暴自棄。達達主義有其歷史使命上的意義，但它所遺留的弊害，對西方現代藝術應說難卸其咎。超現實主義雖然承襲了達達許多觀念及方法，但拒絕達達的否定主義，尋求新秩序結構的信念，改變達達徹底虛無的態度，回復到更傳統的材料與形式。但是，達達與超現實主義都表現了囿於一個「困惑的象徵」（puzzling symbol）的局限中。

西方現代藝術，總的來說，以超現實主義為最卓越、最有深度，最有獨創的價值又不失與傳統有密切的關聯；最具叛逆性格又不失與人生維繫著深切的內在的連絡。而且是最具建設性及與現代學術哲思的融通性的一支。但它與現代文藝一樣，規避創造行為在最後的人生價值判斷上何去何從的嚴肅問題。自然這也是今日世界人類所困惑未解的問題。不論如何，西方現代藝術還只能說是西方文化精神的缺陷在現代心靈上的反應（我們也難以逃避這個「現代的陰影」）。這個反應自然不是人生思想與文化哲學的正解，而只是一個過渡時代的混亂與渾噩的病徵，而我們不論從歷史的背景、文化的性格與現代的處境來說，與西方在本質上有明顯的差異。換句話說，我們的道路亦自必由自己來探索。但我們亦必要有了解與借鑑他人的胸懷，發現他人卓越成就的智慧，以及堅持獨立思考與理性的批判的膽識。不論是為人、為學或為藝術，這應該是值得堅守的信念。

（一九七六年四月四日至十三日於紐約，發表於《聯副》）

名實之間

對於「現代」這個字眼過分的迷醉與非理性的傾慕，常常使我們短視；而過分的漠視與怯於正視，又常常使我們沉溺於戀古的「關門主義」而難以振奮。社會普遍的意識型態與個人生活的習尚、在許多方面，還不能跟國家現代化的計劃、制度的良法美意相配合與相適應且不談；在文學藝術的範圍裡，概念的誤解，名稱的錯置，或名實不符，更突出地反映了我們的觀念跟中國現代化的大目標還有所扞格。

戀古的不易救藥，暫不必細說；那些一心嚮慕「現代」的人，大概以為現代世界正急遽地向著繁華與進步的萬丈光芒飛奔而去。不過，在現代世界的炫燁表象之外，從天地的理則與人類先天的性質與局限來看，世界似乎永遠是那樣的一個「合理的存在」；人性永遠具有那些內容。人的意慾與情智，人生的無常與偶然等等普遍法則，也並沒有在「現代」的名下有什麼根本的改變。

西方人所用「開發國家」與「開發中國家」、「未開發國家」等名稱，其實就是「先進國」與「落後國」的代名詞。這種修辭上的伎倆，雖可掩飾西方人的驕狂自恃，保存非西方國家的一

點顏面，但其純以經濟指標與政治型構為基準對文明優劣高下的裁判，還只是現代世界「現實主義」抬頭，「理想主義」落拓的可悲局勢之產物。如果拿美國的標準，希臘與西班牙等西方國家，大概也是現代文明的落後國。只是他們歐洲人不肯像「遠東」人那樣自卑屈膝而已。

紐約最負盛名的大都會博物館打算在 一九七八年舉辦一個「第三世界」旅美畫家聯展，年底來函邀請參加展出。我覺得「第三世界」這個字眼十分可惡；作為一個中國人的畫家我無意被人家列為「第三世界」的一份子，遂斷然放棄這個「榮幸」。我以前批評國內那些自稱「現代畫家」，指出他們以為「現代藝術」才是「世界性」、「國際性」，祇是無知的幻覺。現在他們應該睜眼看看，這個「世界」在西方最「先進」，最自由民主的美國，還是把它分為若干不同等級的。以為「現代藝術」是「世界性」，超越了民族文化的「狹隘」，只是西方「現代主義」的驥尾一廂情願的癡夢而已。台北再摩登的「現代畫家」，來到紐約，能被列入「第三世界」畫家，榜上有名，大概已不太容易。那些居留美國十年以上，能在美國二百週年被邀請參加歸化美國現代藝術的異國畫家的展覽，更只有一兩人作為點綴。大概追隨「現代主義」的忠心與虔敬並不能使「主人」特別感動或予以特殊的恩寵，美國畫壇更不可能，由不同文不同種而且文化背景大相懸殊的異國畫家來管領他們的風騷。這也不一定全是「種族歧視」，因為文化背景實在在每個人的心智上打下了烙印。要想心智的「變種」，只有ＡＢＣ（在美國出生的中國人，American Born Chinese）或者較有希望。

有關「現代中國藝術」與「中國現代藝術」名稱上的爭論，雖然為時甚久，而終無一致「認

同）的結果。名言之異，其實是心智、觀念之差異的表現。舊話重提，似乎囉嗦。不過，一個人要為他自己的藝術（不論是詩、音樂、繪畫、戲劇、雕刻、舞蹈等等）用什麼新造的字眼來標示，雖然有點近於商品招徠之術，但也應絕對有此自由；對藝術本身，也不至有毫髮之損傷。（比如肥皂儘管有許多牌子，也還只是肥皂而已。）但是，如果要在台北興建一個由國家政府設立的「美（或藝）術館」，則名稱的妥當考慮，便不應不加慎思明辨而草率決定。

《中國時報》〈人間〉版曾刊出漢寶德先生討論有關建館的名稱和實質問題的文章。漢先生參加過政府舉辦的座談會，雖然他謙稱「敬陪末座」，但從他的大文讀來，漢先生的卓見種種，恐怕不是一班藝術界的「行家」所能有的精到周密。我除深表欽佩之外，覺得有關當局應該對漢先生的意見多加考慮。有幾個問題，我不妨亦表示一點意見，作為建館主辦單位籌劃時的參考，也以就正於高明。

「美術館」還是「藝術館」的問題，我以為各有不同性質，並無優劣之比較。如果該館十分龐大，經費充足，「藝術館」的名下，可以兼藏各種藝術珍品，不限於繪畫與雕刻而已，當然最為理想；但是如果經費所限，只有較小的空間與較局限的財力物力，不如只稱「美術館」，在專上求精，也有好處。而將來我們期望有更多其他不同性質的「館」興建起來（如「民俗藝術館」及其他博物館），便更能發揮各有專職的功用。而瓷器與建築當然也是美術的範疇。至於對「藝術」與「美術」名詞的廣狹義解釋，都可以各執論據，自成一說。要緊的是藏品與展品範圍的預先確定，不但便於建築工程的設計，也可避免將來各種「藝術品」爭欲入「館」；到那時再爭執

理論，便徒生困擾。如果一個這樣的「館」失去特色，似乎便能兼容並包；但是，事實上歷史與現代文物、藝品之豐富，兼容並包不了，若不幸變成一個雜貨館，便不能在深入與提高上有所貢獻。此外，即使使用「藝術館」的名稱，而只展藏藝術中的某幾類，也不應視為名不符實。世界上並無一個「藝術館」必定展藏一切藝術品，一應俱全的例子，有的卻多的是各具個性，各有偏重，各有專精的「藝術館」。故展藏範圍的確定，才是先要考慮的問題。

比較更重要的問題，當是到底叫「現代中國藝術館」還是「中國現代藝術館」，或者乾脆只稱為「現代藝術館」？

從修辭上說，一連串的形容詞加於名詞之前修飾該名詞，以距離該名詞越近的形容詞為比較主要的形容詞。比如：「他是孤獨的、窮苦的老人。」三個形容詞裡面，自然以「老」（「老人」也可當一個字眼來看，但若以「人」為名詞，則「老」為形容詞，這個形容詞地位的主次上來看，前者所著重在「中國（的）」，後者所著重在「現代（的）」，已很顯然。

那麼，到底是強調「中國」對呢，還是強調「現代」對？平情而論，強調「現代」的目的，在糾正戀古主義的極端守舊，當然也無可厚非。但是，什麼是「現代」？西方的「現代」固不易界說，中國的「現代」，豈易確言？漢先生在十二月十五日《中國時報》上的大文中已有所陳說，不再贅言。若說將來展藏主要是中國藝術家的作品言，「中國的」不是主體，必說不過去。

（如果展藏的作品皆為西方人的作品，則不同，或應稱為「西方現代藝術館」。比如東京就有

「西洋美術館」。）若就中國的「現代藝術」來說，什麼是中國的「現代藝術」？恐怕沒有人敢於武斷。而西方的「現代藝術」，不僅有形跡可尋，在精神內容上，也有其獨立的體系。中國的「現代藝術」是否可以依照西方的標準？我們模仿、附驥以至抄襲西方「現代藝術」的那些作品，是否稱得上「中國的現代藝術」？這都應不言而喻。那麼，稱為「現代藝術館」，比起稱為「中國現代美術館」，其不妥當，當然更甚。

就名稱的合理上，其性狀是主要的，時代是次要的。「中國人」與「中國藝術」是主體，「古代」或「現代」是其次。我們可以說「古代中國人」、「現代中國人」，似乎不能說「中國古代人」與「中國現代人」。在這個藝術館的名稱上的爭辯，我們若把主次關係倒置，便不只是草率，確實是觀念的含糊。況且「現代」兩字，在西方思想史上有其特殊的涵義，在藝術上且已然成為一個「主義」，絕不單純標示時代而已，我們豈可盲目亂用？

如果定名為「現代中國藝術館」，則不但「正名」，而且在展藏方面有了可行的原則。我們已有兩個展藏古代藝術與文化的寶庫：故宮博物院和歷史博物館。未來建立的「現代中國藝術館」便可以展藏故宮與史博館之外近代以降到當代藝術品。（當然更注重「現代中國藝術」的展藏。）對於近代以至現代初期的作品，比方說，故宮沒有收藏八大山人與石濤等近代畫家的作品，以及自清末民初一系列傑出藝術家的作品也一任流失於海外或少數私人手中，這個工作應該由國家的「現代中國藝術館」來補救。至於今人的作品，要以什麼標準來展藏，更應有極其嚴格公正的原則。國外各大博物館對當代作品的態度與取捨的制度，或可供我們參考。如果定名為

「現代藝術館」，則展藏晚近大家如吳昌碩、齊白石、傅抱石、徐悲鴻等人的作品，似乎有所不合。然則，興建了一座「現代中國藝術館」，所展藏皆當代復古派或「現代主義」的作品，不論現代不現代，中國不中國，大家一齊排隊入館展覽，機會均分，則只是多了一個場地而已，建館的意義就不免太小了。

鑑於國內畫展的場地實在短缺，我們希望新館建立後，分為永久陳列的館藏名作展覽（當然也可按季調換）以及由館邀聘的展覽之外，劃出另一個展覽廳，作為一般申請展出的場所。而努力於經常商借國外藝術館或私家所藏近代以降西方藝術或中國近代藝術品的展覽，在新館藏品貧乏的相當時期內，更是必須全力以赴的工作。館邀的展覽，當寧缺勿濫。像國內某些展覽場地，檔期之密之短，便談不上堅守高水準的原則。這固然是場地奇缺所造成，但是，如果要建立一個國立藝術館的權威性與高水準，場地的供應應該由其他辦法來彌補才是。因為國家的藝術館不是一般畫廊，更不是眾僧分粥的「普濟禪寺」。

名實之間的權衡，不但是中國古已有之理念，也是西方現代「先進國家」絕不含糊的制度，所以「正名」的問題，好像是更為「中國的」。在籌劃建館的當前，願作如上建言。其他掛一漏萬，篇幅所限，不由「這回分解」了。

（一九七七年一月廿六日於紐約）

一九七八年回台北個展自序

我在藝術的學習、嘗試、探索與創造的長程中，夙興夜寐地追求，不但為了對藝術的熱愛，更因為我對生命情境的體味、發掘與表現，有著激烈的熱情和渴求。回顧以往，展望未來，我覺得我所開始的是漫長的一步，至今尚未完成。這篇文章想把我在創造的歷程中的感想、思考與心得作一番剖白，也為我回國後第一次畫展序。

苦澀的美感

自從我提出了「苦澀的美感」（並且作為我第一本論述的書名）這一概念之後，「苦澀」兩字在文壇出現的機率頗多。這一偏於感性的美感概念的產生是源於我個人審美趣味之傾向，源於我對藝術本質的體認，而且也直接與時代、民族的際遇等因素有密切的關聯。

一個熱情澎湃的少年藝術家，對於藝術有宗教的虔敬與迷醉，必為悲劇情調的偉大藝術創造

所感動而甘願以自身為獻祭。與提供感官的快感與舒適的秀美（grace），漂亮（prettiness）相對的悲壯或崇高（sublime），鮑桑葵（Bosanquet，英國美學家）所謂「艱難的美」（difficult beauty）；與「快適的美」easy beauty 相對），深達人格精神之感動，對於少年的我有無比的吸引力。大概個人的體質、性格、遭際與環境等複雜微妙的因素，尤其我自童年到少年時代特殊坎坷患難的遭遇，不期然而然地形成我審美趣味的傾向（雖就中年以上的眼光看來，少年的敏感與浪漫氣質，對理解力的渴求與自信，對於人生種種境況情調的窺測與想像，即使有早熟的穎慧，也難免有淺薄的成分。不過，就我的觀察，一個人的審美品味力與趣味傾向大概在少年時代就決定了。對宇宙人生最敏感，情感最豐盈，意志最飛揚，熱情最真摯，在整個人生中唯有少年時代。而對藝術有真正的鑑賞力與感受力的人與藝術家同樣是能夠永久保持少年時代的真摯，熱情與想像力的人）。投身於藝術的追求，可以說是將生命作為籌碼悉數下注，是人生極壯偉莊嚴的事，而不得不為艱難苦澀的歷程。

文學藝術之悲劇情調

　　個人因素之外，對時代環境與民族的處境的感應，也決定我的美感意識與藝術觀念。個人的所謂藝術觀是先天氣質與後天因素的融合；對時代與民族的關切，思慮及所懷抱的態度，在後天

的教養、閱歷、領悟中所形成的思想，回頭去影響或融匯先天的氣質秉賦，而構成藝術觀的基礎。藝術觀就是一個藝術者的人生觀、世界觀在美學上的反映。藝術觀的基礎不在藝術，事實上是應建立在對於極廣袤、駁雜的人生世界感性理性雙重認識之統合上。

就我們所處時代之危亂、民族處境之堅苦悲痛而言，這一代文學藝術之悲劇情調，是時空交會必然的反響。如何提昇我們的心靈境界，展現悲壯，尋求民族文化的新希望，確立現代中國人與中國文化的自信，應該是中國藝術家的抱負。

上面是一番概念性的自白。我在藝術道途上所開始而尚未完成的漫長的一步中，面臨許多具體的問題，遭遇到挫折、惶惑、焦慮，因而尋求答案。深深體悟到中國藝術的未來，不是孤立的一個問題，根本上就是中國文化未來前途問題的一部分，也就是中國文化現代化的一個章節，因而提出「建設現代中國畫」的目標。

現代中國藝術家所面對的第一個難題是對於西方現代思潮與「現代藝術」究竟應有什麼看法，抱什麼態度，如何批判與借鑑。下面就若干具體問題試談我的感想、思考與心得。

西方人文精神之危機

一九七六年夏天，詩人余光中先生赴倫敦參加國際筆會之前，我們曾在紐約碰面，一同到惠

特尼美國藝術博物館（Whitney Museum of American Art）去看看。美國的「現代藝術」形式式式，令人不勝描述，其中有一件「作品」是在地板卜畫一個方塊，鋪上一些砂土，上面散落著一些破布的纖維與鏽鐵絲之類的小東西。詩人與我相視失笑；靈機一動，趁四周無人，詩人從褲袋中掏出一個「辨尼」（penny，美國硬幣一分，紅銅所製）往該「作品」上一丟，並說：沒有人敢動這個「辨尼」，即使博物館的工作者也會以為這是這件「作品」的一部分。詩人對美國「現代藝術」開這個玩笑，意味深長，盡在不言中。

實際上，西方的「現代藝術」之不可究詰，不可理喻，該「作品」還不算荒謬之尤。而這一切荒唐、虛無、頹喪的藝術風氣，也並不是突然、孤立地冒現。從印象主義以降，伴隨著西方文化思想與社會現實的變異與危亂，西方「現代主義」的文藝可說像世紀的鬼魂一樣趁著暗夜，四出滋擾，狂叫亂舞。

近代以來西方文化的墮落與危機四起，早為中外哲人與一般世人所有目共睹。而藝術的「現代主義」正是西方人文精神沒落下墜的產物之一，絕非孤立突現的現象。在政治上的馬克思主義，哲學上的存在主義，學術上的弗洛依德心理學乃至一般人生生活上，宗教信仰瓦解，道德崩潰，理念淪喪‧；社會上出現嬉皮、裸奔，大麻，冷血的殺戮，劫機……已成習見的事態。西方「現代藝術」可以說是與上述各種大家耳熟能詳的文化思想、社會現象同根生發的「惡之花」。

畢卡索的自白

我們略提西方人文精神之危機，並不表示全面否定西方近代以來的藝術，即使是「現代藝術」，也不表示我們籠統的否定。第一，我以為並非一切西方現代的藝術家都跟「現代藝術」隨波逐流（大家都熟悉的美國畫家安德魯‧懷斯便很「我行我素」）；第二，「現代藝術」指從印象主義以來西方現代的藝術主流，許多第一流的、頗有建樹的畫家某些成就也不容抹殺。但是，進一步說，即使像塞尚、畢卡索、艾恩斯特、米羅、達利、克利等等大名顯赫的畫家，也不能卸脫引導西方「現代藝術」漸趨的絕境之責任。久居美國的程石泉教授在他出版於一九六五年（台北）的《文藝評論集》中，曾翻譯畢卡索的一段自白（原註該自白見於法國雜誌 *Le Spectacle du Monde*, 1962，又重刊於法國 *Jardin des Arts*, 1964 月刊中。程先生根據 Krutch 的論文集 And Even If You Do 中的英譯而來），讀了使人難以置信：

當我年輕的時候，我把偉大的藝術當作是我的宗教來崇拜。後來我年歲漸長，我體認得出人人心目中的藝術，自從一八八〇年起已經開始死亡了，被判死刑了，完蛋了。同時我也體認得出，今日那些裝腔作勢的藝術活動——不管那些活動是如何多姿多采和多產——畢竟是在那死亡過程中所做的掙扎。儘管在表面上，現代人如何愛好文物，實際上他們所真正愛好是機器，是科學發明，是財富，是如何控制自然和全世界。……等到

藝術不再是至高無上的精神食糧，於是藝術家們心志外馳，使用新的公式（Formula），利用各種各樣的幻想虛構，利用各項可能的知識上的欺騙，來從事於各種新嘗試、新實驗。……無非在掙扎中要求藝術不死。

「我不過是一個小丑」

「談到我自己，自從我開始採用立體主義來畫畫，我滿足了那一班富商鉅賈，因為他們喜愛高價的奢侈品；同時我的畫也滿足那一班評論家。我用了種種離奇古怪的想頭，畫種種離奇古怪的畫。他們越是不懂，越讚美我的畫。今天我已經是一個富翁，並且享受大名。但是當我在靜中良心發現時，我簡直沒有膽量自認為是藝術家。談到真正的藝術家，只有從前那一班大師，如葛雷柯（Greco）、提香（Titian）、林布蘭特（Rembrandt）、戈雅（Goya）等人可以當得起。我不過是一個小丑為一般觀眾變變戲法，逗他們開一開心而已。」

（文中畫家名字中譯改為「俗成」譯名）

癡狂者的自瀆

　　這一段自白，把西方「現代藝術」卑劣荒謬的一面已說得淋漓盡致，不勞旁人辭費。就我的默察，兩世紀以來世界的「畫都」先是巴黎，今為紐約，而東京正大有蠢蠢欲動之勢。藝術在近代的「世俗化」，也表現在漸向經濟勢力最大的都會趨炎附勢上。西方現代最優秀的藝術，或許在後世的評斷中只在歐洲，尤其中北歐。如德國的人道主義大畫家珂勒惠支（Kathe Kollwitz, 1867-1945），挪威的表現主義畫家孟克（Edvard Munch, 1863-1944），奧地利的表現主義畫家謝勒（Egon Schiele, 1890-1918），克里姆特（Gustav Klimt, 1862-1918），高戈契卡（Oskar Kokoschka, 1886-1980）等大家，我們藉以窺見西方文藝的偉大心靈之延續（即如晚年在藝術與人格上下墜的畢卡索，早期也是與這些心靈共呼吸的）。而俄國畫家康定斯基以後，不論是抒情或幾何的抽象主義、超現實主義，還有以後之美國式「現代藝術」如普普、歐普、硬邊藝術、超寫實主義等等，大概近乎畢卡索所說是在變戲法∴；稱得上偉大的藝術確是鳳毛麟角。大部分的「現代藝術」只是對人的尊嚴的否定，是癡狂者的自瀆，是文明的雜耍。

面對西方藝術的巨大狂潮，而且面對由西方的狂潮所激起的世界畫壇的波動與不安，一個不肯俯首貼耳的中國藝術家，不肯向西方認同，而懷抱著藝術與人生嚴肅、崇高的信念，其處境可說「四面楚歌」。因為藝術的崇高信念，在我們這個時代的巨變中，卻漸漸顯得「不合時宜」。即使最固執堅定的心智也不免有些半信半疑。當大多數人都對現實妥協的時候（且看台北畫壇不是抽象主義、超現實主義、新寫實主義……均比照西方「現代藝術」的出場先後一一搬演嗎？），叛逆時代現實的苦果，便是承受加倍的孤獨。

另一方面，中國傳統繪畫的山水、花鳥、仕女、草蟲；雙鉤、白描、沒骨、寫意；詩畫合一等等節目，相隔數世紀的畫人還正在聯歡沉醉。面對這第二個難題，便迫使一個有志建設現代中國畫者，不能不痛苦自尋生路。實際上，當代中國藝術的現代化的問題，還輾轉掙扎於中西文化論戰早期「西化」與「泥古」二分法簡陋偏弊的泥淖之中，毫無長進。

建設現代中國藝術

十幾年來，我對藝術所懷抱的信念，對西方「現代藝術」的批判，對國內畫壇的觀察與見

解，對我所堅持建設現代中國畫的想法，雖然見諸言論，也實踐於創作之中，但是，為了求得進一步的了解與證實，好修正並堅定我的信念，自一九七五年至一九七八年四年中我在美國居留。足跡雖未「走遍」歐美，但歐洲與美國比較重要的博物館、畫廊已看過不少；西方人文社會學術人生等方面的省察，也竭盡所能，有了皮毛的認識。四年後回國，覺得很幸運的是，我十多年來所苦思苦想，大膽妄為所持的見解，所堅守的方向，大致不差。

這個方向，簡單地說，從中國藝術傳統出發，堅持中國文化的人文主義精神；借鑑西方藝術，批判地吸收，以建設現代中國藝術。這個方向與中國文化現代化的大方向一致；中國藝術家不能自外於這個歷史使命。

中國藝術在現代要求發展，而又要求保持它獨立特行的精神，在目前國族遭遇患難的時候，藝術家確要有巨大的能耐與堅強。藝術「革新」固然重要，有見地的「保守」，不畏「違反時代潮流」的攻擊也很重要，而且需要有更大的信心與勇氣。衡量民族的文化與藝術之價值，不是看它在現實世界中有沒有勢力；當民族遭受挫折，處於逆境中，尤其要有文化精英份子來做堅苦卓絕的承續發揚（不是因循守舊）的工作。只有勢利眼的市儈才往最熱門、最有勢力的目標去「認同」。

我在紐約四年，沒有帶什麼時髦回來，我這次展出的畫也沒有「脫胎換骨」的「蛻變」，這一點可能會使某些朋友有些失望。不過我覺得建設現代中國藝術是這樣艱難，一個現代中國畫家

應該有他自己的走法；這漫長的一步，必得更加奮力走下去。

（一九七八年六月台北，發表於《中國時報》〈人間〉副刊）

——一九七八年回台北個展自序

精英與驥尾

十九世紀美國哲人愛默生以一篇〈美國的哲人〉的講詞,被譽為美國文化擺脫歐洲的附屬尋求獨立的宣言。兩次世界大戰之前,歐洲的文化是「世界性」的;正如漢唐之世,中國文化是「世界性」的一樣。弱小民族或國家爭求文化的獨立,是意味著向稱霸天下的強勢文化挑戰,也是意味著一個文化體,企求獨立自主,自尊自保,不甘被同化,不甘馴服稱臣的意志。要達到文化獨立的目標,一方面要看原來的舊文化是否優秀,是否有再創造發展的生機,以及這個民族是否有正確的判斷與選擇,然後看如何扶植發展,使老樹頭長出新枝幹。沒有發展,不可能生存,連自保也不可能。而發展,不僅依賴傳統,也要放眼天下,有所取法。如果自己不加入,便只好接受「同化」。

美國是世界的「雜碎」,不論人種與文化,本來都是大雜燴。但有了北美洲這一塊肥沃的土地,凝聚成為國家,就慢慢形成「美國式的文化」。而現代美國的國力成為世界之雄,美國文化便漸漸以「世界性」自傲。所以,我們應該覺悟,國力的大小是造成文化勢力強弱的後台,而所謂「世界性」,是強勢文化睥睨、侵凌其他文化所打著的漂亮的旗號。

中國歷史上蒙滿兩「外族」（在民國建立之前因為以漢族為中心，他族當然被看作「外族」；民國以後就摒棄了這個偏見）曾統治中國，但還是為中國文化所同化。「他族」在文化上不能獨立，因為他們無法在文化上取代悠久豐美的漢文化。而被欺壓的漢族在文化上能同化「異族」，一向是「以德服人」。現代世界文化的「侵凌」，卻是「以力服人」。除軍事經濟等力之外，大眾傳播力量的威勢，也是一種和平而兇猛的「侵凌」。當然，美國正具備種種侵凌他國的條件。對歷史文化有自尊心與自信心，對未來抱有使命感的歐洲及東亞等古國，雖然在美國強勢文化當前受盡委屈，也不否定美國現代文化中的某些成就，但是以美國文化為「世界性」絕對的標準，自甘臣服，未免過於卑屈。尤其在美國文化擴張泛濫的當代，爭求民族文化獨立，擺脫美式文化的籠罩，爭求自己生存與思想的自由發展，更應有所覺悟與警惕。

雖然現代強勢文化與弱勢文化跟力量及財富大小有關，都不一定與文化本身的優劣有關。但是在現實上，嚮往富強，厭棄貧弱，總是人性之所必然。貧弱國家的人口往富強國家移民，以前對象歐洲，現代是以美國為最多。負有傳承民族文化的文化人，如果像著眼於現實利益的移民一樣自甘棄守，則文化的枯萎甚至淪亡，大概難以避免。

為什麼美國儘多從台灣、日本、韓國去的畫家，十年二十年長期定居，而台灣或韓國、日本卻絕難有這種反轉過來的情形？美國人來東方尋幽探古，玩一陣子便回去。除特殊少數之外，千方百計設法移民東方窮國，為了仰慕東方文化的美國人，恐怕極少。不客氣地說，除了某些可以理解的原因之外，單純為欣羨富強而移居富國，多少有勢利之嫌。具有使命感的文化人，總要為

民族文化鞠躬盡瘁。胡適之先生不願在海外做寓公；索忍尼辛被逐出俄國感到悲痛，正是令人深思的例子。

疏離自己的民族與文化，自我放逐，自甘作美國文化的驥尾，認為發展本國文化不是他們的責任，而以「駐外研究員」的名號求其心安理得，這種論調，大有問題。

讀了鄭淑敏小姐（曾任文建會主任委員）的〈主體與觸鬚〉（〈人間〉副刊一九七九年三月四日），覺得在觀念上很難同意。

「認同」與「棄絕」的問題，我以為如果在海外的藝術家並沒有離棄中國文化、做外國文化的順臣，而竭力在發揚中國文化，則不分海內外，都有可能成為「中華精英」，無人能予「棄絕」。相反地，海外藝術家如果在文化意識上不願與中華文化認同，你欲求認同也必遭拒絕。因為他們所認同的只是那個以世界性自傲的強勢文化。換言之，他們是為西洋文化所同化了。

鄭小姐認為海外的藝術家既是「駐外研究員」，則他們追隨「西洋最新潮的產物」，應無可厚非，因為有了他們，中國文化才算派了代表「參與今日的世界」。又說，「他們是世界藝術新知心得的提供人，不是本國藝術發展的改革家或批評家。改革或批評都是本國藝術工作者的責任」，所以，鄭小姐說：「有了這一個概念，我們對待海外華人藝術家的態度便能清楚了，我們只問他們：『外國目前的藝術發展的動向是什麼？』不問他們：『我們應該如何發展當代藝術？』這個問題不是留洋藝術家們應該關心和所能關心的，問他們這個問題，是國人不負責任的行為，膽敢回答這個問題，是海外華人藝術家們越俎代庖，不自量力的輕率。」

那麼，海外華人藝術家到底還有什麼文化責任，可以做什麼貢獻呢？鄭小姐認為如果他們「把學來的新知心得傳送回來」，便算有了貢獻。她說：「如果某個藝術家除了只在海外揚名之外，從來不與國人接觸，我們可以說他是溶失在西洋藝術的潮流裡，與本國藝術的發展毫無關係；設若海外華人藝術家直接或間接地把新知心得傳達到國內，我們還是認為他們在參與本國當代的藝術發展上有所貢獻。」

我認為文化上的「參與現代世界」，絕不是幾個「駐外研究員」定居美國便大功告成，而是要拿出具體的文化創造品來才算真正文化上的參與。就像只會說日本話，住在本鄉本土的川端康成拿出小說來，才成為廁身現代世界文壇一位日本籍的大作家（自然，「參與」不限於大作家，也不限於得獎與否，但總得是自己文化中產出的特產，設法傳達出去，才是參與）。就畫家來說，「駐外研究員」以「西洋最新潮流的產品」，究竟代表哪一個民族文化去「參與」世界呢？因為一百公尺跑九秒，便必可成為世界冠軍，沒有人以民族風格來判斷你跑時的姿勢是否發揚了中國文化。但文化的參與，如果你沒有自己的文化特色，只是全盤襲取自人家，恐怕連列席的資格都沒有，談什麼「參與」呢？所以，所謂「駐外研究員」也者，如果照鄭小姐所說學的全是「西洋最新潮流的產物」，則毫無自己文化特色，只是西洋文化的影子，根本不能負起中國文化參與世界的責任，對「世界文化」與「中國文化」，都沒有多少意義。

說他們盡了傳達國外「藝術新知心得」的責任，就算貢獻，這個貢獻未免過小。因為現在交

通便利，海內外在觀念、技術與資訊上的傳遞交流，十分便捷。一個中國的畫家如果好好讀幾本研究西方繪畫的書，對西方繪畫的了解就不一定不如在外國窮泡多少年的海外華人畫家。更何況那些「駐外研究員」所提供與傳達的是西方文化的精華或糟粕，也只能存疑。

其實，海外的文藝人，傳達外國的「新知心得」，固然可感可敬，而那些時刻以發揚中國文化，傳播中國文化種子於西方世界，或在歐美，努力創造現代中國文藝作品的人士，更加可敬可佩。他們寫小說（如白先勇、張系國等等），他們創造新意境、新技法的現代中國畫（如王己千、龐曾瀛，以及近年擺脫鐵幕，現居巴西的林風眠等等），他們寫中國文學史與評論，教授中國古今文學（如夏志清、周策縱、劉紹銘、楊沂等等），其他對中國哲學、歷史、美術史……等研究與傳播中國文化的難以計數的優秀學者，他們與本國的文藝人，對中國文化的貢獻，豈有兩樣？焉能以是否時常與「國人接觸」或傳達到國內的多寡為對「本國當代藝術發展有所貢獻」與否的標準？

鄭小姐要國內藝術工作者「自重」，要國外華人藝術家「自律」，好像既然個個被她分派了「責任」，劃清界限，便須各安其份，各行其是，不應互相逾越。其實，將國內外中國人為中國文化前途努力一致的責任與共同的工作分割為二，在理論與實際上，都毫無根據。同樣是努力貢獻，為什麼在本國努力就「才配得上被稱為『中華精英』」？何況，社會越開放，經濟越繁榮，來往東京、紐約、巴黎，或作短期居留的畫人越來越多，「藝術新知心得」的傳達，非靠「駐外研究員」提供不可的時代，早已過去。話說回來，肯供給國內一些「新知心得」，總算有所助

益;貢獻雖小,也總算是「貢獻」。而長期駐外,就是參與,短期出國觀摩研究,鄭小姐認為就是「不良的參與」,也難言之成理。俗語說:「外行看熱鬧,內行看門道。」是否對國外有深刻的觀察,觀察而有見地,有心得,絕不能斤斤於時間上久暫的計較。試問在中國城的老華僑,對美國的了解與見解,豈必比留學美國僅數年的學人更深入?

更重要的是,鄭小姐誤以為藝術的創造,可以「分工合作」:「駐外研究員」專門供應國外的「藝術新知心得」;國內畫家專門負責發展創造。事實上,一個創造者若要吸收外國文化的營養,除了他自己親自去觀摩、體會、研習,誰也不能充當「槍手」。而說「駐外研究員」的海外畫家,就不應關心中國當代藝術的發展,也沒有這個責任,難道他們應安分守己,以模仿「西洋最新潮流的產物」為僅有的專責?而且,她說「膽敢」過問當代中國藝術的發展,便是「越俎代庖」、「不自量力」,這何等武斷!「那些在海外揚名與本國有所接觸的藝術工作者」就只能稱為「藝術前鋒觸鬚」?我們只能從其人對中國文化的實際貢獻為準據,不能對國內外各有不同標準。而在國外,如果創造的成績優越,當然也是「精英」;如果只是摭拾西方唾餘,充作驥尾,不但不配作「駐外研究員」(抄襲怎能是「研究」?),連「觸鬚」也不是。因為觸鬚是「主體」的一部分,血脈相連;既自外於中國文化的主體,便只是該切除的贅肬。

我們中國曾經強大過,因為我們對中國文化的自信心,也堅信中國將來仍要強大起來。目前的橫逆險阻,我們仍然倔強奮鬥,也基於這個文化上的信念。

藝術的「世界性」,不應把強勢文化的產品當模式,而應以品質達到當代世界最高水準為衡

量的標尺。西方藝術的流派與主義也不是世界模式，藝術所達到的高度才是。藝術總是土地上人群心靈感受的產品。

藝術以民族文化精神特色的多姿多采，使它有多樣的、特殊的風格，令人覺得豐美而欣悅；也因為訴諸人類共同的人性，所以共通而普遍。愛默生曾說他年輕時為了嚮慕義大利的藝術而去瞻仰，當他看過許多傑跡之後，他發覺一切天才留給後人的都是偉大的想像、美與真誠。他對自己說：傻孩子，你橫渡四千浬而來，所發現的不是在本國原已有的而且絕不遜色的嗎？我們也可以說，一切由民族的土地上生發出來的想像、美、純樸與真誠的藝術，才有可能取得參與「世界性藝術交流大會」的值得自豪的資格。沒有獨特性與個性的東西，不是偽，便是醜！

藝術因為其本質是獨特的創造，必然是獨立自足。害怕「孤立」於潮流之外，不是藝術的「英雄本色」。以上所寫，全因為〈主體與觸鬚〉一文所引起，我深感文化界像鄭小姐等人對藝術的民族與世界、傳統與現代、國內與海外等問題的思考與判斷，有許多困惑與誤解。本文藉對於鄭小姐〈中國當代藝術發展的一點感想〉（該文副題）的分析與批評，希望我的看法可供文藝界乃至文化界思考之助。願藝術的創造者，做中國的精英，不要做外國的驥尾。

（一九七九年三月，發表於《中國時報》〈人間〉副刊）

「五四」以來中國美術的回顧與前瞻

一個甲子的感懷

「五四」運動發生在民國八年，距今正好一個甲子（六十年）。「五四新文化運動」則包括了「五四」前後好幾年的時間。

從清廷的腐敗，民國肇造，軍閥混戰，北伐統一，抗日戰爭，中共革命成功，中華民族從徬徨頹頓，坎坷辛楚中，面對數千年來未有之大變局，在中西文化的衝突，列強的侵凌，禍亂的頻仍之痛苦中，不斷躍起民族再創造的生命力，追尋中華民族與中國文化在現代世界適應，求存，振興，自尊與發展的大方向之一個歷史長程。「五四」是這個尚未終了的歷史長程中一個最可紀念的日子。

六十年過去了，中華民族最大多數的人民在大陸鎖國三十年。俄帝的困迫，黨魁與軍頭的鬥爭，中國人的苦難，悲慘逾前。

中國人近百年來所追尋的中國文化之新方向，在超越了「中學為體，西學為用」，「全盤西

化），倒退復古以及日化、俄化、美化等等觀念與經驗之後，終於找到「現代化」之目標。歷史巨大的代價，畢竟在我們這一世代有了令人欣慰的收穫。

緬懷「五四」，我們更應發揚「五四」的真精神，並努力超越「五四」。閱讀了許多「五四」的史料，我個人發生一個感想。就學術、藝術與思想來說，對新文化運動貢獻最大的是蔡子民先生。孫中山先生是中華民國之父，則蔡先生就是現代中國新文化的保母。沒有他包容宏闊的胸襟氣度，提攜、保護人才的遠見，熱誠與魄力，以及對新文化觀念的啟迪，斷不能有「五四」新文化運動中諸先知先覺君子的成長與影響力。蔡子民先生的偉大人格與襟懷，以及他博洽深邃的學養，是現代知識份子崇高的典型。在他答林紓的一封信上有一段：

「對於學說，仿世界各大學通例，循思想自由原則，取兼容並包主義，與公所提出之『圓通廣大』四字頗不相背也。無論有何種學派，苟其言之成理，持之有故，尚不達自然淘汰之命運者，雖彼此相反，而悉聽其自由發展。」

這種胸懷，乃是學術，藝術，文化發展壯大之根本條件。蔡先生以後，但恨不見替人，則對蔡先生之景仰，益使人念天地之悠悠而愴然涕下！

「五四」新文化運動的健將之中，沒有一位藝術（包括美術與音樂）家；而參與運動諸君子除孑民先生外，也沒有人對藝術運動予以關注。這不能不說是一大遺憾。

民國十六年畫家林風眠先生在〈致全國藝術界書〉中說：

「九年前中國有個轟動人間的大運動，那便是一班思想家文學家所領導的『五四』運動。這個運動的偉大，一直影響到現在；現在無論從哪一方面講，中國在科學上文學上的一點進步，非推功於『五四』運動不可！但在這個運動中，雖有蔡孑民先生鄭重的告誡，『文化運動不要忘了美術』，但這項曾在西洋的文化史上佔得了不得地位的藝術，到底被『五四』運動忘掉了；現在，無論從哪一方面講，中國社會人心間的感情的破裂，又非歸罪於『五四』運動忘了藝術的缺點不可！

「不論『五四』在文學同科學上的功勞多大，不論『五四』在藝術上罪過好多，到底『五四』還是文學家思想家們領導的一個運動！全國的藝術界同志們，我們的藝術呢？我們的藝術界呢？起來吧，團結起來吧！藝術在義大利的文藝復興中佔了第一把交椅，我們也應把中國的文藝復興中的主位，拿給藝術坐！」

以教育總長和北京大學校長的身分地位為中國新文化運動開拓道路的蔡孑民先生，是民國初年中國美術的思想指導人，也是新教育之提綱挈領者。民國六年發表〈以美育代宗教說〉，七年

設「北京大學畫法研究會」。在「五四」前後數年，蔡先生有關美術之提倡與闡析之著述如〈美術的起源〉（九年四月）、〈美術的進化〉（九年十一月）等等，在民初衰敗冷落的藝壇中，不論就質與量兩方面而言，都是首屈一指，開風氣之先的宏文。

藝術運動為什麼在「五四」中缺席？其中原因，固甚複雜。藝術運動的時機未成熟與藝術運動的健將尚未嶄露頭角，或為主要之關鍵。

民初畫壇人物，多為前清遺老。由於清代漢學昌盛，成就非凡，在金石篆刻與書法上面，顯示了自秦漢以來前所未有之輝煌成績。而以趙之謙、吳昌碩為首的大書畫家，在傳統文人畫之範疇中另闢金石派之畫風，獨樹一幟。另一方面，由於近代開埠以來，工商業漸興，都市文化也隨之萌芽。代表市民趣味的畫風，上承揚州畫派（「揚州八怪」）的傳統，在商業繁盛的上海有任伯年、錢吉生、虛谷等畫家。這些畫家，尤以吳昌碩與任伯年造詣之高，足以頡頏古人。就傳統的發揚與增富，就其在傳統頹敗的天地之振刷與力闢新蹊徑來說，都有巨大之貢獻。不過「文人畫」至此已成強弩之末，這些傳統中人，雖然才華過人，功力深厚，但就掀起一個中國藝術現代化的運動，面對中西文化的對壘，探索一條新藝術的大路來說，局限於時代，他們都力有未逮。

其餘的清末民初畫人，或囿於董其昌之觀念，或泥於傳統技法，或昧於時代變遷，總之皆縛於傳統，欲望其發動新藝術運動，更自不可期。

新美術之倡導與新美術教育之最富熱情的畫家，民初最早為呂鳳子與劉海粟。呂氏於民前一年創辦神州美術社；劉氏於民國元年，創辦中國教育史上第一個美術專門學校（初名上海圖畫美

術院，後改名上海美專）。可惜呂氏其後返回原籍丹陽辦「正則女子職業學校」，離開上海。而劉氏當年只十六歲。不論如何，人物之少，實力之弱，民國八年的「五四」，中國新美術運動之無法發軔，有其客觀的時代因素，則似不能深責「五四」。

而新藝術未來的健將中最重要三人，此時正在青少年時代，恰巧紛紛遠度重洋，出國留學：徐悲鴻，於民國七年赴法（廿四歲）；林風眠於民國六年赴法（十七歲）；劉海粟於民國七年赴日（廿三歲）。

中國新藝術的激揚，要待到民國十幾年以後才見澎湃之浪潮。較之「五四」，起碼遲延了近十年光景。

百花怒放，一時多少豪傑

首先應該肯定，「五四」新文化運動以後，中國新藝術的發皇與競進，是受到西方文化藝術的刺激與啟迪而有。其次，近代日本的影響，也佔相當重要的成分，但日本近代美術也是接受西方的感染而來的，所以，我國之從日本所吸收的內中有一部分，間接還是得自西方。

從前清末年，我們已派有留學生到西方國家學習，但不曾有學習美術的留學生。民國以後，前往東洋與西洋留學考察的藝術人才漸夥，回國以後，中西藝術的衝突與融合，新的中國藝術的

抬頭，才漸成浩大之聲勢。

最富正面建設之功當推徐悲鴻。

徐氏於民國十六年回國，任中央大學藝術系教授。後又長北京藝術學院。徐悲鴻在歐洲，對西方文藝復興以降之美術，有他獨特的眼光與判斷。他對十七世紀的林布蘭（Rembrandt），魯本斯（Rubens）和十九世紀的米勒（Millet）等畫家確特別崇敬。曾見他在一本魯本斯畫書上題：「吾初不喜魯本斯，但在門醒見其天翻地覆之圖，不禁讚嘆欲絕，誠畫中之奇觀，古今人莫之能也。」

有人以為徐悲鴻不曾把印象主義以下的西方「現代主義」繪畫引薦到中國，只迷戀於十七世紀以降，「現代主義」發生之前的寫實主義，認為是他排斥「異端」，「自我關閉」，不懂西方美術的發展，故不了解其意義，故只能憑感性接受「寫實技法、對透視、解剖和色彩能活潑應用，筆調熟圓，且文學性強，情調幽雅，或更有哲學意味的繪畫。」（見雄獅中國畫家叢書：《徐悲鴻》）甚至有人以為趙無極因懦弱，經不起打擊，沒有在中國貫徹鼓勵西方現代主義的繪畫，離國赴法，逃避責任，以致使中國新藝術運動遲了將近二十年。（見文星叢刊：《中國現代畫的路》）

我以為徐悲鴻不愧為一位有見地的中國美術教育家，更不愧為一位有個性，有自我判斷有自信的中國畫家。他摒棄西方「現代主義」中頹廢，虛無的部分；摒棄野獸派、立體派、抽象派、達達派等他認為是形式主義的東西，擷取西方的寫實主義來補救中國畫自元朝以降因襲、蒼白、

師古人不師自然的弊病。事實上，中國美術的振興，若不從這條路出發，必無從下手。在中國畫壇只會閉門摹仿古人粉本，畫人物則方巾高士、櫻唇美人，連畫一個活人都束手無策的境況中，試問如何從立體主義、達達主義、抽象主義中求振興中國藝術之路？

其次，不論說徐氏胸襟不開闊，沒有把西方「現代主義」悉數引入中國，以致中國美術落後了一個世紀（《徐悲鴻》書中是說徐氏的「藝術觀與現代西方的距離，有著一個世紀的遙遠」）；或說因趙無極一走，新藝術運動便遲了近二十年（因趙氏一生主要是投入西方現代主義的抽象畫之中），都是大誤解。我們要問：為什麼中國美術的現代階段必須成為西方的翻版？西方現代美術的進程與流派，豈必成為中國的標尺與內容？說「一個世紀之遙遠」或落後二十年，豈不分明以西方的現代美術史為標準來要求中國畫家去認同？

依我的看法，上述兩種言論，正表現了近二十多年來一部分中國美術家對西方現代主義俯首稱臣的事實本質。而徐氏對西方美術有主見，有選擇，有批判的吸收與捨棄，正表現了一位真正藝術家的懷抱。我們且看近二十多年來我國有多少盲目追隨西方「現代主義」的「畫家」，他們所提倡的「現代畫」正是西方的毛相的抄襲。雖與西方的「現代主義」距離極近了，但是，這樣卑屈，豈是現代中國藝術的正果？

徐氏在油畫及水墨畫上的傑出表現，可以說是將油畫引導到「民族化」的道路上去；而其水墨，則融匯了西方寫實的技法，使它逐漸朝「現代化」邁步。論成績之輝耀，方向之明確，影響、貢獻之大，徐氏是首屈一指。

另一位大畫家林風眠，也與徐氏一樣致力於民族風格現代化的努力，而有另一面的傑出貢獻。他在民國十四年自巴黎回國，當時才二十五歲，得蔡子民賞識，出任北平美專校長，後又邀請林氏到杭州創辦西湖國立藝術學院，也即後來的國立杭州藝專。

林氏對西方的取捨，就與徐悲鴻大異其趣。他是吸收了十九世紀以降自印象主義、表現主義到超現實主義中的養分，拿來與中國的水墨寫意相結合，而熔煉出他一己獨特的風格。無名氏曾有幾句話十分深入地點出林氏藝術的底蘊：「對於中國水墨畫，林風眠是做了『創世紀』。」大改革工作。他溶合了墨與油的趣味，平衡了古典作風與現代技巧，再加上他底謙虛、不倦的學習，三十年來的苦工，終於在歷史上，他第一個真正綜合了東方與西方，溶化了二者的藝術」。就我個人的主見，若從個人風格的高超，深邃與獨特上言，林氏過於徐氏。但徐氏在奠定面對人生與現實的寫實基礎方面，毋寧說有更廣泛而彰顯的貢獻。而林氏孤絕高寒的畫風，比較不是大多數人所能理解與接受。不過，在今天回顧起來，林氏取自西方者與徐氏不同，正顯示了兩位真正大畫家各自別有懷抱，與後代「留洋畫家」之一窩蜂做西方新潮的應聲蟲，正有雲泥之別。

林氏少時對中國美術有極深厚的根基，包括古典和民俗的美術（比如：敦煌壁畫，戰國漆器圖案，漢代石刻，民間木刻與皮影戲等等，都激發了他後來的想像力）。在歐洲，他吸收了印象主義的特長，使他在賦彩與光影效果的處理上，得到啟發。他的人物與靜物畫得自馬蒂斯者也隱然可見。此外，影響他的法國畫家，還有不是太有名，但都是二十世紀的人，如弗拉敏克（Maurice De Vla-minck, 1876-1958），他是風景畫名家，戴樂（André Derain, 1880-1954），馬克特（Albert

Marquet, 1875-1947）。林氏的浪漫情調，天真拙樸，渾厚蒼茫，表現了詩的文學內容，他不撿拾西方的抽象主義與立體主義、構成主義等流亞，正是他個人有批判的選擇，才創造了他中國式的現代的風格。

我們無法在此詳細縷舉從民國十幾年到卅幾年所有活躍在新文化運動之後的畫家。譬如黃賓虹、傅抱石、齊白石、陳衡恪、潘天壽、呂鳳子、賀天健、高劍父、高奇峰、關良……等等一長串出畫家的名字。我們可以肯定的說，僅僅二十年上下的歲月，中國畫壇的天才的創造，正開啟了現代中國美術前期的百花怒放的局面。緬懷昔日，我們為民族天才的奮發競進只有十幾二十年的光景，不禁有「千古文章未盡才」之太息！

歷史的間斷與復古的抬頭

現代中國美術的發展，正當欣欣向榮，豐收大可期待的時候，因為大陸全面赤化，發展中的歷史攔腰切斷。三十年來，因為高壓政治統治的威迫，「黨的文藝政策」的箝制，大陸上的畫家，噤若寒蟬。不得已而畫的畫，都只有清一色的政治宣傳畫。偶一表達個人感情，便被羅織為政治思想問題，迭遭批鬥。差不多一切有名的前輩畫家，如林風眠、李可染、徐燕蓀……等畫家，都受過清算。西洋畫方面，早期是「全盤俄化」；與蘇俄分裂之後，是所謂「社會主義現實

主義」的方向。油畫只是政治招貼畫（所謂「社會主義現實主義」，當然還是要「反映現實」。大陸的現實是榛荊遍地，哀鴻遍野，所以又提出「與革命的浪漫主義相結合」的口號。其實質意義就是只容許「歌德」派——歌功頌德——生存，其餘皆為「毒草」，必予誅滅）。

從民國初年活躍於畫壇上的畫家，到大陸變色的時候，大半已過了中年。三十年來，老病凋謝，到目前倖存者，已寥寥可數，也毫無作為。三十年來大陸所培養出來的「新一代」，因為歷經連綿不斷的鬥爭運動，不僅學業荒廢，而且得不到藝術營養的滋養，不論知識與技巧，較之抗日時代艱苦中成長起來的畫家尚且大不如。鎖國的結果，一方面得不到參與世界文化美術交流的益處，一方面又因徹底的反傳統，消滅傳統，新一代畫家無所承繼。因此造成大陸的「新一代」畫家，套式化而僵化。政治影響藝術，在歷史上空前罕見。大陸三十年來純正發自個人的創造的美術，幾乎一片空白。現在勉強為大陸的美術界撐門面的，如亞明、程十髮、宋文治、黃冑、宗其香、黃永玉等中壯年一代，細追他們承師的源頭，還是抗戰前後在北平上海南京重慶等地已負盛名的前輩大家（徐悲鴻、黃賓虹、傅抱石、蔣兆和、林風眠等等。這些老前輩絕大多數已於淪陷之後先後謝世，最可慶幸的是近八十歲的老畫家林風眠先生已於前年逃到香港，現在巴西與親人團聚。我們殷期在受盡批判折磨之後，碩果僅存的林先生，在自由的天地中，再為現代中國畫壇留下更光輝的傑作）。我們在海外，從大陸出版物上看最近一代的作品，可說是越來越差，一代不如一代。

我們再回頭看看台灣。半個甲子以來的最初年代，因為近代中國美術史的陡然間斷，人才物

力在早期的貧乏，故造成復古主義的抬頭。

新藝術運動第一代的天才，因為大陸易幟，這一股繼承傳統，接受西方與日本影響，立志創造並發展現代中國美術的精英份子，遂不能酬其壯志，也不能在自由的國土上，繼續努力。更大的損失，是自由中國的年輕一代畫人，無法承續第一代的成就與志向，而且茫茫然無知於上一段歷史的面貌，不免徬徨。尤其是三十年來生長於台灣的新一代，更難以彌補近代畫史中斷的缺憾，要繼承、發展，自然更加艱難。

復古主義的抬頭有其種種因素，包括藝術本身的因素，時空與人的因素，也包括了藝術以外的其他因素。

共產主義是西方文化的產物，不過是反西方文化的思想。可以說它是西方近代文化之癌。大陸的變色，只是中國文化暫時的挫折。但台灣朝野的挫折感最容易引向保守或返退的意識。美術的復古傾向，雖然是畫壇的一個牢固的堡壘，其疏離時空因素，孤懸於中國文化變遷之上，自外於中國文化現代化的情狀，至今依然未曾改變。但是，復古泥古的勢力隨著社會的變遷，文化的發展，正漸漸日薄崦嵫。從民國四十幾年開始，新起的一代為了尋求中國美術的出路，他們開始與復古主義成為壁壘分明的對照，日後並成為向復古派挑戰的新生力量。

西風殘照與牛後驥尾

這一股新生力量，如果能認清中國文化近百年來，雖然曲曲折折的探索，試探，遭受許多失敗，但也積累了許多經驗教訓，建立了許多觀念，其最終的目標，是要為中國文化的生存發展尋求新出路，則他們能夠有一脈歷史感與民族意識，必然會翻查從民初到當代中國美術發展的歷史，在第一代的才智與創造的業績的基礎上，繼續接棒跑下去。

但是十分不幸，民國四十幾年以後十多年間，新起一代畫人最有創造潛力的大多數，起跑的時候，就朝向西方現代主義的方向追逐而去。他們所追逐的大目標，差不多都是抽象表現主義——這在西方，已是立體派開始醞釀，而湧現於第一次世界大戰前後的西方現代潮中的一個，到第二次大戰之後，再呈狂潮澎湃之勢。——中國的追逐者絕無法趕上西方潮流的晨光初露，而只能是在西方殘照裡，做西方潮流的附驥。

西方的抽象主義，是自十九世紀印象主義之後，經過極紛紜駁雜的繪畫流變而後湧出的一個新潮。在抽象之後至今，新潮不斷洶湧，一個否定一個，成為一段變亂詭譎的歷史，我們以「現代主義」概括之。西方現代主義的出現，不單有其繪畫史發展內在的因素，還有歷史時空背景的外在因素在。我們對它且不予批判，就中國繪畫的歷史發展的內在必然性與時空諸複雜的外在條件而言，中國美術的現代階段，斷無以西方現代主義為依皈的理由！強將西方美術史剪接在中國美術史之後，由藝術史與文化史的角度而言，是粗莽滅裂，卑屈昏昧的謬誤。這也是「全盤西

化」的藝術始終無法在中國文化中生根，不能為中國人所接受的原因。而隨著民族自尊與中國文化現代化的理性態度越來越為知識份子與廣大國民所認同之後，「現代主義」不但不能與民族在感情上有親和力，沒法與中國文化的現代化的大方向與觀念取得理性上的協洽，自然漸漸成為涸澈之鮒，失土之木。

自民國四十幾年以後，中國藝術的「全盤西化」者分成兩支：一支是坦然的扛著西方現代主義的旗幟，否認藝術的民族精神與民族風格，而以西方現代主義為「世界性繪畫」之模式；另一支則高舉民族性的標誌，卻同樣以西方現代抽象表現為依皈。他們與張之洞的不同只是顛倒過來，改喊「西學為體，中學為用」；所謂「用」者，中國紙墨工具而已。他們以為繪畫非到抽象這一形式，都不是「純粹的繪畫」；以為中西美術史的發展，必然是由寫實走向寫意而歸於抽象，妄以為由此即可走向世界大一統的文化。

不論是坦率的或掩飾的，以抽象主義為中國現代的模式，與巴黎、紐約認同，才能取得世界性的這些論調，本質上一樣是「全盤西化」。在那個盲目西化的年代，現代派發表了不少文字，為「現代畫」做理論的解釋，以及在傳統中「古已有之」的根據。我們可以明白，台灣初期的現代藝術運動，觀念上的偏差，認知上的貧乏與態度的不誠懇，把做西方現代主義的驥尾當成中國「現代繪畫」的急先鋒。事實證明，他們並不能獲得本民族的認同和肯定。到了現在，當年多少「先鋒」都遷離國土，離開「狹隘的民族性」，投入西方的「世界性」中去了。

在那個大體上是盲目西化的時期中，有一些追求中國藝術的現代化的畫人，接受西潮的衝

擊，懷抱發展傳統的意向，不以抽象主義為唯一法寶，雖然在復古與西化兩極對峙中有些彷徨游移，但較穩健而誠懇的態度，經過多年的思索與實驗，確有某些難能可貴的成績。他們聲勢不張，但是這種健實的態度，正是現代中國美術的追求之信念，不絕如縷的表現。

然而，時至今日，盲目西化派還是我們畫壇一股巨大的勢力，與復古派之對峙還是未稍改變。不過雙方各自販賣自己的貨色，採取「和平共處」。早年那種在觀念上的衝突與探求真理的熱心消失了。大概因為早期畫壇只有藝術上的榮譽，並無多少利益上的獲得。近十年來，作品的銷售量大增，使畫家偏重於經濟利益的算計。兩極對峙，而相安無事，是表現了探索研究志趣的喪失。畫壇行市的看漲，竟銷磨了許多中國藝術家追求正確的、共識的時代大方向的壯志。老實說，這是當前最令人遺憾而擔憂的另一個糟糕的局面。

當前的全盤西化派是比較複雜了，除抽象主義之外，還有照相寫實主義（Photo-realism）以及由歐普和普普（Op; Pop）所衍變的多元媒體藝術等。而超現實主義與立體主義等等，則時過境遷，不成主流了。就台灣的西化派作品，幾乎是西方畫壇的鏡中花，水中月，是西方的「台灣版」來看，中國近百年來探索，爭辯的文化思想出路問題，對他們似乎是多餘的枉費心機；他們所採取的就是百分之百的西方模式。這種自外於中國文化現代化，對整體文化意識在觀念上的空白與在感受上的木然無動於心，不論如何，是畫人自我浮離於中國文化發展主流之外，自甘成為西方藝術品的「殖民地」的順民。中國藝術的現代化與外來藝術的中國化，他們是不屑費心的。

行到水窮處，坐著雲起時

我相信復古與西化終將消失，匯合到現代中國文化發展共同的大方向中來。這個歷史方向，無可置疑。

展望未來現代中國藝術的大方向，我只一句話：必然與中國文化現代化的大方向相合；未來中國藝術的真正發展，不該也不可能自外於中國文化現代化的目標。中國畫家應該與文化學，社會學互通聲氣，尋求啟示。一個中國畫家在現代沒有整體的文化意識，民族自覺與時代感應，光憑畫技，恐怕不大可為。

當代中國的新詩，可以不同意，批判，甚至超越徐志摩、劉大白、聞一多、卞之琳、李金髮、戴望舒等人，但自斷淵源，輕視或無知於前代的成就，絕不可能尋求新路。台灣的現代詩，即使最西化的一流，還是多少與中國文學有所關聯；大多數以民族精神為依皈的詩人，對近代以降的中國新詩，可說瞭若指掌，且反覆評論研究。音樂界也一樣，絕無忽視近代以來中國音樂先輩（如王光祈、李叔同、黃自、蕭友梅、趙元任等等）的成就，多年來而且進一步發掘民歌，整理研究，為現代中國音樂尋根，求發展。我們不能不說，我國繪畫界的麻木不仁，驕傲自滿，相對文學與音樂界，應深感慚愧！我們畫壇的復古派，幾曾有對西方藝術認真研究的興趣？西化派又幾曾對中國藝術傳統深入下功夫？一班拿中西拼合為得計者，也只是在皮毛表面上做最下乘的「中西文化交流」——拿宣紙畫「西畫」與拿水彩畫紙或油畫布畫「中國畫」。照相寫實主義的

風潮一來，與「鄉土」的結合，便是以破罈，古罐，陋巷，門窗，老屋，牛車等舊物為題材（是另一種「西學為體，中學為用」）以照片來「寫實」的作風，一時又蔚為風氣。這都表現我們畫壇浮薄的一面。我們能不自省？

就時代的氣候與社會的條件來說，我們展望未來，應該比以前更具信心。文化，藝術的探索，永無涯止；創造的探索之艱辛，錯誤也必不可免，但我們應該有深切的反省。走到山窮水盡疑無路之境地，或許正是回頭重新發現新路的契機。時代的精神，民族的感情，自我的創造性，是現代中國美術應該包容的三大要素。我們盡可在風格，媒材，題材，技法，情調上各自獨特發展，百花怒放，但不能忽略我們要認同一個文化的大方向。期望我們這一代，切實的覺醒與誠懇的工作。中國的美術再不能在中國的現代化運動中逃避參與的使命。

後記：今年年初，高信疆兄囑寫一篇現代中國美術的回顧與展望的文字，作為紀念「五四」一甲子：「傳統的破壞與重建」專輯的一部分。由於題目極大，耗費了許多時間，未便輕易落筆。而今雖然寫了一萬餘字，也只能算是粗略概述而已。面對歷史，本自良知，就事實下判斷，以交付未來的歷史去作驗證。本文之寫作，斷續熬了十多天「長夜」，完稿此刻，正值晨光大白之時。

（原載《中國時報》〈人間〉副刊，寫於一九七九年四月二十五日晨六時）

風格的誕生

每個畫家都在追求一個屬於自我的獨特風格。「風格」是什麼？中文的「風格」最早見《晉書·庾亮傳》：「風格峻整，動由禮節。」本指人物的風采品格。後引申指美文之格調、體式。

風格可以是一人獨有的，也可以是一派所有與一時代所共有。如《宋史·魏野傳》：「為詩精苦，有唐人風格，多警策句。」英文風格是 Style，在文藝方面，是文藝表現特殊風貌的統稱，也同樣可以是一人、一群、一學派或時代所屬予。

很明顯的，風格是兩個以上的不同種類比較的結果。只有一人存在，則無「風格」的概念產生。有二個以上的不同，才產生「風格」的概念。風格就是藝術創造的獨特的、完整的，自我體系的體式之總稱。一個藝術家追求風格，就是追求自我完成，追求個人獨特性從時空交匯中凸顯出來的努力。

風格的本質是特殊性，但風格是建立在普遍性的基礎上面（如美的原理、藝術價值的客觀標準、藝術史的成就）。若只有特殊怪異的性質，離開了普遍性的基礎（比如有人以牛糞為材料，企圖以怪異來建立「特殊性」，以求「創造風格」），則只是撲空，因為這是對藝術風格的無

識。

風格包含三個構成要素，一是時代性，一是地方性，（或民族性，因為民族性常常是從同住一起的一群人所共有的血緣、語言、歷史等共通性中產生出來的。）還有就是「個人特性」。

我們可以以座標來表示個人風格的「地位」所在。（見附圖）豎線表示時間（自古至今），橫線表示空間（東方與西方）。我們每一個人只能佔有橫線上某一點，古往今來每個人都不會重覆同一個點。如果橫線上的每一點代表一個風格，則某藝術家所佔有的點與另一人的那個點相疊，便是他襲用了別人的風格，沒有自己的風格。如果橫線的右邊是東方民族的地理空間，左邊是西方民族的地理空間，則東西方兩個藝術家不可能有空間上的錯亂。我們可以明白，一個藝術家風格的追求，就是要在時空的座標上找到自己的一個點。沒找到一個點，就是風格未產生或沒有風格可言；與他人的點相疊則是抄襲；自己的點跑到左邊而與另一點相疊（比如一個中國畫家抄襲傑克遜‧波洛克〔Jackson Pollock〕──美國潑色的抽象畫家──，他的風格的點便不會在橫線右邊，而跑到左邊與波拉克的點相疊），則是盲從西方；自己的點不在這條與時間交叉的橫線上，而在上面另一條橫線上，則是倒退復古。

比如說，有一位東方畫家A，他在座標上所應佔的風格地位假設是A點，則A點必在右邊，且只有A點是他應有的獨特的地位；假如畫家A不在A點上，而在B點上，則他必是抄襲畫家B，故才可能與B點相疊；如果A畫家不在A點上，而與C點相疊，則該畫家A必定是抄西方C的風格，故才可能與C點相疊；如果A畫家不在A點上，而與上面虛線（橫線往上移，即代表年

代往古代移動；即遠離「當代」）上的 D 點相
疊，則他必是抄襲古代某畫家，故可能與 D 點
相疊；如果一個畫家不能建立獨特的風格，或不
成熟，或東拼西湊，則他不可能在橫線上找到肯
定的一個點，則在座標上沒有立足的地位。

由此圖解可知，只有找到座標上自己的一
點，（如畫家 A 應該是 A 點）才是建立了風格；
與其他點重疊，便只是別人的影子，不算有了自
己的風格。也由此可見，一個畫家要在時空交匯
中找到自己的點，才找到他的地位。拿這個座
標來衡量中外古今一切畫家是否有他的地位？是
否獨特？可說很有效用地幫我們了解風格的三要
素，以及風格的創造性是何等重要。

風格的產生，當然是創造的結果。就文化上
言，任何創造與歷史及民族傳統發生皆必密切的
關聯。也即是說，個人的創造只是在歷史既有的
成績上加上個人的一份貢獻。絕對超然的創造可

311｜風格的誕生

（縱軸上方）過去
（縱軸「過去某一時代」水平虛線上）過去某一時代　D
（橫軸左）西方　　C　　當代　　A　　B　　東方（右）
（縱軸下方）未來

以說未之曾有。風格的產生就涉及師承的問題。故創造就是師承之後的突破與發展。

台灣的畫家很注重師承，尤以中國畫為然。師承之後而無突破與發展，便有一代不如一代之虞。固然這與個人的才力有關，更重要的原因是師承一人或一派的圭臬，易於不覺被「金鐘罩」所套牢，而陷入動彈不得的窘境。學藝術不要只定一家，只師一人，而要廣泛涉獵，多所取法。杜甫有詩：「轉益多師是汝師。」一個學藝術的人不懂得「轉益多師」，不但要師法遺產，精研近代百家，而且要了解西方，再經過自己的吐納融匯，才能鍛造出自己的風格。門戶之見與孤陋寡聞，要談創造風格，斷然只是幻想而已。

有了以上的了解與信念，才能談產生風格的具體途徑。我認為第一是題材的問題，其次就是技法。

相當程度地決定一個畫家風格的要素，乃是題材的選擇。選擇了「深山論道」或「踏雪尋梅」這一類的題材，自然要不泥古而不可得；選擇了「弗洛依德的夢魘」或「存在的時空轉換」之類的題材，欲不蹈襲西方的現代主義皮毛而戛戛乎其難哉！題材的選擇，其實就是繪畫思想第一步的顯示。第二步就是既然決定了選取這個題材，究竟要表現什麼情感，什麼觀念，什麼境界？一個古老的題材，不見得就注定其感情境界必然古老沒有創造性。而月亮、流水等自然題材，千古不易，並不妨礙創造性的發揮。問題是「月下清吟」或「小橋流水人家」等思情，才難逃腐舊的窠臼。即使以楚辭或唐詩為題材，如果有新感情、新表現，也還大有創造的天地。如達

利以聖經故事為題材，並不妨礙其創造。所以題材無新舊，主要在於表現有沒有獨創性。

技法固然有其自成規律，甚至自成公式的特性，但創造性的運用技法，便要打破原有的規律與公式，做到完全為題材的創造性表現服役。就中國畫來說，什麼皴，什麼點在不同的題材與情境中，絕不能按原來的規律與公式照樣搬演，而必須依據表現的需要大加一番因革損益的改造。可以說，技法來自題材與主題的要求而變，就如同戰術決定於戰略思想，而戰略又決定於時空因素，敵我條件一樣。沒有一種僵化的公式可以百戰百勝。技法的創造性運用，是情思的表現所依托的手段。「語言即思想」，那麼，我們也可說「技法即思想」。沒有思想的技法，為技法而技法，便是殫精竭慮製造技法的新花招，也只流於形式主義的末流，只坐廊廡，未入堂奧。

風格有其時代精神，此時代精神要從對整個時代的感應上去體悟，不是以藝術界流行的新潮為馬首是瞻。尤其不是以巴黎，紐約或東京的最新模式為「時代的依據」。這樣走捷徑的結果，便是自己的迷失，而役於人。我們國內自從民族精神高揚之後，中國畫有更多覺醒；新血的注入，也更使水墨畫的生命力大有振興的趨勢。這是十分值得欣喜的事。但是有些年輕一代，把新寫實主義以中國筆墨來表現，以照片為範本，做纖毫畢現的「寫實」，雖然在形式上有了突破，但自我風格的獨特性與中國藝術的內涵精神，反而失去，這是對中國傳統水墨畫不重時代精神的矯枉過正。而水墨畫生硬的接合西方現代新寫實主義，總不是創造風格的有效辦法。

誤認為以西方現代主義為依皈是中國藝術現代化的道路，便產生生硬接合（不是溶合）的做法。許多人以為現代已有一個「世界性的風格」。其實，「世界風格」是沒有的。我們要先在觀

念上澄清這個誤解。

如前所述，「風格」是相對待，有比較然後才有的概念，其本質是特殊性。則「世界風格」與什麼去相對待，相比較呢？假如有一天我們在宇宙中發現另一星球上有文化藝術，他們的「風格」必迥異於我們所已有，兩相對待，便可能有「地球的風格」與「外星球的風格」的區分。在未有這種事實之前，地球上的藝術只有「民族風格」的區分，斷無一種「世界性的風格」。強勢民族妄稱他的「民族風格」為「世界性的風格」，企圖抹殺其他民族文化的地位與價值，乃是任何有自尊心的民族所不甘屈服的。在一個民族文化之中，每個藝術家尚且要爭求他自己獨特的風格，在世界範圍內，民族藝術何能不同樣爭求他自己的獨特地位？東西方藝術的互相交流和借鑑，目的在活躍民族藝術的新生命力，創造更繁盛的民族藝術，絕不為互相同化，而至於「定於一尊」，泯除個性。因此，所謂「世界性的藝術」是不存在的，若有，那就是指某一民族藝術的品質水準達到最高的程度，與人類第一流的創造在同一水平線上。藝術的「世界性」的解析只有這個意義。斷沒有一種風格的模式是「世界性」的，必須為各民族所共同接納。不同民族的藝術的齊放爭鳴，才能使世界的藝壇繁富多樣。而定於一只能使藝術枯萎蕭條。

我個人一向在觀念上有以上的信念，故我的「現代中國畫」的創作，是觀念的實踐。一個畫家總希望自己能不斷突破，但也要求自己不斷擴展，加深。為突破而突破，容易走上形式主義的窄巷，不可不慎。

風格的誕生必須經由努力探索，穩健漸進，從容發展，最後才終於浮現。這是我的信念。

（發表於《藝術家》一九七九年六月號）

附記：今年六月五日至十七日在阿波羅畫廊，是我在國內的第七次個展。（聯展不算，如果加上過去幾年在國外的個展，則為約二十次）藝術家雜誌社希望我寫一篇文章談我的畫。大概賣瓜的老王，談起他的瓜來，必定帶著偏見。而且，自己談自己的畫，話說多了就沒意思。我想借此機會談一個可供讀者或畫家參考的問題，也作為今年我的畫展的「自序」。

說「意象」

歐美客觀的實相

柏拉圖認為「理念世界」是最高的真實；客觀存在的世界，只是理念世界的假象。畫家去描繪客觀世界的事物，便是模仿假象，去理念世界更遠；以圖畫去模仿假象，是假之又假。但是亞里斯多德發展了「模仿說」（imitation），認為藝術的模仿，並不是機械地複製瑣屑、原始、本然的現象界，而是模仿理念界所必然與更希冀之真實；不是模仿「已然」，而是發現「必然」；藝術的模仿不是純感官之事，而是伴隨著理念之「真」；故為更高的真（a higher reality）。藝術的模仿不是抄襲自然，而是超越自然，故藝術的天地與哲學的理念世界是冥合的。

從亞里斯多德奠定了西方「美學」的礎石以來，二千餘年間西方美學探討之若干重大問題，不是以亞氏之宏論為基礎，即在亞氏提出之問題上盤桓不已。即使近代的塞尚，努力表現「客觀的實在」，雖然藝術總是透過感官的媒介與感性審美經驗來表現與傳達，但是他確做到把自然表

象的形相遠遠拋開，由理念抽繹出客觀世界實在的理則來。塞尚的觀念與亞氏的論點，在這一層基本上是相呼應的。即使超現實主義還是企圖透過藝術的表現去發掘人生自然更內層的「真相」，不屑於「表象」的描繪。雖然其形式十分怪異，但從哲學的觀念來看，並未違背亞氏的理念。

西方藝術因為受到主客對立的哲思之影響，其藝術的發展大體是沿著科學與哲學的主線而演進。且承受了科學過分的激盪，故當偏向客觀冷硬的時候，人文精神與人生情調在藝術中便有抽離之勢。比如立體主義與幾何抽象主義、硬邊藝術、超現實主義等，有時只能看作科學思想的圖解。

美國的普普與超寫實主義，以客觀世界事物的原形或原物為「題材」，以比自然主義更極端的手段來「突破」藝術創造的困境，其實是藝術的倒錯。實物與照片之不能作為造形之手段，便因為「理念」並不附著在原物原形之表面。沒有理念的逼真，便是柏拉圖所鄙視的「假之又假」，在藝術表現上便毫不具備「造形」與「創造」等意義。美國的藝術「革命」是反西方傳統美學的莽夫之舉。；美國現代藝術的時髦把戲為有教養的歐洲人所輕視，也為了這個緣故。我前年參觀華盛頓國家畫廊新建的東翼展覽館。看到在這座耗資九千萬美元的新式建築中陳列著美國畫家馬德威爾（Robert Motherwell）那種塗鴉式的「大作」，深深感到美國人審美口味之淺陋，一如他們那些整潔豪華的餐飲店，賣的只是熱狗、漢堡麵包與可樂而已。

中國主觀的意象

東方藝術偏重主客觀的統一圓融。中國美術所受的影響最大者為文學與道德，或者說人生哲學與倫理。中國藝術是人味最濃厚的藝術。西方古哲曾說「人是判斷萬物的尺度」，中國藝術真正貫徹這一觀念。中國藝術的人文主義精神也在此。

中國藝術不偏重追求「客觀實在」，不把世界當冷硬的物體來看待；「天若有情天亦老」，世界是被賦予人格精神的，可愛的，能「行健」而「自強不息」的生命。中國繪畫是追求「實在」以外之主觀世界，所謂「心畫」，寫胸中逸氣，吐胸中塊壘。中國畫要表現的不是「客觀的實在」，而是主客觀渾然一體的「意象」。

「意象」一詞，劉勰《文心雕龍》的〈神思〉篇中首先出現。中國畫論有「得意象外」，與劉氏之意近。但得意象外，不免飄然遠引，大有玄學之味。我們現在應該說「意象」為「得意象中」，或「象中有意」。以英文 image 譯「意象」最近。意象就是造形。造形是主客觀統一的形式。如此說來，不論是「客觀的實在」、自然主義、超寫實主義、胸中逸氣等，都不如「意象」一詞更能標示藝術創造的本質。凡優秀的中西藝術都是「意象」的創造，只不過西方的「意」重邏輯的概念；中國的意重感性的直覺。如此而已。

我每喜於畫上題「造境」二字，「造境」即「意象」之一型式。「意象」一詞在現代中國詞彙中已包孕了中西兩種含義。我們若不應該盲目追隨西方的任何現代主義，而又希望創一「主

義」以揭櫫觀念，實在可以「意象主義」來立說。而我的繪畫作品，也可以說是「意象主義」的產物。

（原載《雄獅美術》一九七九年十一月號）

西潮的反響

鑑古觀今

　　西元一七一五年（清康熙五十四年），生於義大利米蘭的郎世寧（Joseph Castglion, 1688-1766）以兼長繪畫的傳教士身分，到北京供奉內廷。這時候他年方二十七歲。開始時以西畫供職，但因皇帝不喜油畫，不得已只好順勢隨遇，改學中國畫。他大半生歷事雍正、乾隆二帝，受到二帝寵愛。乾隆三十一年死於北京，結束了他在中國五十年的漫長歲月。乾隆降旨給予封銜，並受到二帝誌銘也刻載了諭旨：「……今患病溘逝，念其行走年久，齒近八旬，著照載進賢（另一位西人傳教士）之例，加恩給予侍郎銜，並賞內府銀三百兩料理喪事，以示優恤，欽此。」

　　在郎世寧之前及其先後同時，義大利傳教士來華傳教，陸續有人。自明嘉靖二十九年（一五五〇年）最早的聖方濟各沙勿略（St. Francois Xavier）到乾隆之季的潘廷璋（Giuseppe Panzi）等，歷二百餘年，其間最聞名於史，最博學多才，也是第一位攜帶歐洲繪畫真蹟來中土者，是萬曆九年（一五八一年）來華的利瑪竇（Matheaus Ricci, 1552-1610）。他不但為中國的天主教始植其基，而且

傳西方學術與美術入於中土，也把中國介紹到西方。因而成為東西方學術文化交流的先驅。

從藝術上來說，郎世寧以及當時其他從歐洲來華的那一班兼長繪畫的教士，為取悅中國皇帝及中土人士，拋棄歐洲的藝術傳統，強附中國繪畫的驥尾，在藝術上的屈從與犧牲，誠為不智而無謂。藝術雖然可以互相涵染，互相借鑑，但是盲目的附從，喪失文化主體性的宗旨，終必因為民族性、歷史文化背景的差異而成鸚鵡學舌或畫虎類犬，在藝術的價值自然微不足道。筆者民國六十三年六月曾發表〈郎世寧與索忍尼辛〉一文（已收入本書），曾說：「一個義大利藝術家，臣服於中國藝術，遠離了他自己的歷史傳統，他對義大利近代美術毫無貢獻，故在義大利美術史中並沒有他的地位。可見一個藝術家如果脫離了他的歷史文化傳統，如果拋棄他的民族文化精神，他只能成為人家的附庸，不可能有何成就，更不可能有何貢獻於他的祖國文化。而在他所依附的『主人』來看，也只是亦步亦趨的追隨者而已。」證諸歷史，郎世寧輩的「參合中西」，雖能取悅好奇巧以狎玩的清朝皇室，但卻為中西之士所輕視。吳漁山在《墨井集》中以西法之「形似」不及中國畫之「神逸」貶之；鄒一桂在其《小山畫譜》中則曰：「……但筆法全無，雖工亦匠，故不入畫品。」乾隆時英使馬戛爾尼到北京，在圓明園見郎世寧之畫，在他後來所著《中國遊記》中批評郎畫曰：「余在圓明園中見風景畫兩大幅，筆觸細膩，然過於瑣屑，又於足以增強畫幅力量與影響之明暗陰陽，毫不注意；既个守透視法之規則，於事物之遠近亦不適合。」馬氏說到他一看就知道非中國畫，必為歐人所繪，卻又喪失歐洲繪畫之優點，背棄本原。馬氏之失望不滿，確有所見。而郎世寧式的「中國畫」及身而絕，更無後來者。可見藝術的盲目附驥，無法

避免其失敗之命運。

然而，郎世寧所作「藝術上之犧牲」：：不惜背棄、疏離自己的文化傳統，抹殺自己的藝術旨趣與風格，曲意奉迎皇帝，向中國畫「一邊倒」，為的是傳揚天主的福音於普天之下。他們挾其畫技供奉清廷，求取統治者的寵幸，才能為教士們的傳道「護航」，才能盡力消解傳教的障礙，化除教士們在異域所遭到中國朝野的歧視、排斥甚至傷害，可謂用心良苦。郎世寧等輩的行為手段雖然於藝術有大憾焉，但其目的與效果卻於宗教的傳播有大功績。就傳播宗教文化的使臣之角度而言，他們的精神有其偉大崇高之一面。當十七、八世紀的清廷，視洋人為屬民的時代，郎世寧輩在中國過著甚為清苦的生活，他們忍辱負重，為的是「做主的工程」；摧眉折腰事權貴，為的是他們宗教理想的貫徹。他們內心的痛苦，不一定為當時的中國人所了解。另一位傳教士王致誠（Jean Denis Attiret, 1702-1768）在致巴黎友人信中說：「……余拋棄其生平所學，而另為新體，以曲阿皇上之意旨矣。然吾等所繪之畫，皆出自皇帝之命。當其初吾輩亦嘗依皇國畫體，本正確之理法，而繪之矣。乃呈閱時不如其意，輒命退還修改。至其修改之當否，非吾等所敢言；惟有屈從其意旨而已。」他們為傳福音，救世人，遠離故土，相濡以沫，共同為一神聖之使命而鞠躬盡瘁。他們的義行，無疑是可敬的。

古代東方像郎世寧這樣的人物，更不在少。最著名者如漢代張騫使西域，北魏有宋雲、法顯到印度，唐朝的玄奘法師入竺，更為歷史上之盛事。日本則如大畫家雪舟等揚於中國明朝來華習畫，帶回「北宋」畫法，爾後遂結合日本之民族特色，發展成日本畫之主流風格。這些東方古代

的文化使臣，與義大利郎世寧最大的差異是：他們不為傳道異域，故沒有終老他邦的意願；他們遠涉外國，為的是「取經」回國，為本國文化的繁盛發展盡一己之心力；他們且真正做到文化雙向的交流。有如蜜蜂採集他所需要的花粉，同時使雌雄蕊完成交配。就文化的貢獻而言，他們的成就超過郎世寧輩，在文化交流史上的影響與意義，也更為深廣。

到了近百年，中外隔膜漸漸消除，交通的便捷，到域外取經的事業，像古代那樣辛苦困阻的情形已完全不再存在。洲際的交通，一日的航程可達。而印刷術與資訊傳播技術的現代化，真可做到秀才不出門，能知天下事。東西方的文化交流，已進入一個前古所未有的全新局面。從前自玉門陽關踰蔥嶺或由伊吾越天山到西域，如三藏取經一路飽嘗艱險，僕僕風塵的「苦行」，近代以來，已為輪船與噴射機所代替。中國自容閎之後至今，大量的留學生出洋留學，不論在人數之眾與足跡之廣，恐已無法統計記述。而百餘年來，西方文化自器用物質到技術乃至精神、觀念，通過武力侵略、貿易通商、外國人士攜來中土以及中國留學生的努力引進，以及現代文化傳播工具的發達，早已形成對東方傳統文化莫大的衝擊。在這個數千年未有之大變局中，中國文化的反應自抗拒抵制到「中學為體，西學為用」，「中西合璧」，全盤西化，中國經歷近百年的痛苦掙扎，爭辯探索，耗費了多少第一流才智的殫精竭慮，且亦經歷了多少慘澹的實驗，直到大陸淪陷，中國知識份子才漸漸明白傳統主義、西化主義、俄化主義都是引致中國文化淪亡的歧途。中國文化要現代化，斷不能放棄文化的主體性原則，也不能不研究吸收一切外來文化。換言之，要在中國文化中找尋可與現代化接榫的因素，開拓中國文化的現代化之路。沒有任何外國的現代化

策略與經驗可以照搬過來而能在中土開花結果；中國的現代化之路需要我們去探索，也必然是在傳統文化的根基上建立起來。

但是，中國大陸的淪陷，中國遂進入了歷史上最暗淡的歲月。民族自信心的喪失，對民族前途的懷疑與憂懼，使遷台初期，我們曾有一段以留學或移民歐美為最佳出路的時期。中國現代的玄奘（到西方取經，為的是回來貢獻給中國文化。比如胡適之、丁在君、梁實秋、徐悲鴻、黃自等等不勝列舉）是越來越少，中國現代的郎世寧卻是越來越多了。在畫壇上那些打著「世界性的、前衛的現代畫」的旗號者，就扮演著現代中國的郎世寧的角色。

不過，現代中國的郎世寧們與十七八世紀來華的米蘭的郎世寧有重大的差別——他們缺少真郎世寧傳教救世之類的崇高目的。所以，真郎世寧強學異國繪畫的委屈與痛苦，他們不曾有。他們在海外，自然也受許多「苦」，但他們的「受苦」，是為了什麼代價呢？向誰來訴苦呢？超過二十年的歲月飛逝之後，當自由中國不論在經濟、文化各方面都不能等閒視之之時，他們回來了。他們過去不認識中國，現在也還不認識。台灣三十年來胼手胝足，度過了多少狂風惡浪，多少辛勤努力而有今天。就藝術而言，早期的崇洋自貶，經過多少年來的治療與養息，漸漸恢復了民族文化的自尊與自信（雖「鄉土」運動在某方面過分局限於海島的狹隘地方主義，相對於大鄉土的民族文化的發揚之理想而言，稍有遺憾，但斯土斯民的心聲，已在文學、歌舞與繪畫創作中振發出來）。這是不可漠視的、令人欣慰的現象。而這些演變，以及其中的意義，他們太不了解了。他們不認識今日的現實狀態，不認識這一代青年對中國文化重豎信念的決心。

海外畫家最近在台聯展，觀其作品，彷彿是時光倒流，回到十多二十年前「東方」與「五月」的「黃金時代」。

一個人要追隨西方，要畫任何西方現代流派的畫，有他個人絕對的自由，應當受到尊重。移民的「華裔外國人」願回國觀光、訪問、展覽，也當受到歡迎，甚至應得到協助與款待。但是，如果不否認自己仍是「中國的藝術家」，自認是還在為現代中國藝術努力，自認是中國藝術現代化的「前衛」者；而且，他們既發表作品做示範，又發表長篇累牘的談話與論說文字，我們當可以提出嚴格的批評。上面三千多字的「鑑古觀今」，提出了一個批評的立場與角度，以歷史的觀點來論衡。下面將陳述我對既經出現於傳播媒介上的諸藝術問題之思辯，並擇要評論，以表示對此重來的西潮的反響。

世界與東西

熱中西方現代主義藝術的中國畫家認為西方的現代藝術是「世界性的藝術」。任何成熟的、優秀的藝術都必是世界性的。因為藝術使用可以訴諸直覺的感性的「語言」（在繪畫來說即線條、色彩、造型等），不須經過翻譯與知解的過程而可領會；而且藝術的內涵是人的情思，在普遍的人性中可以獲得共鳴共感。藝術的世界性其實就是普遍性，這是不必懷疑的。我們認為所謂

藝術的世界性，所指的是藝術的本質的一端——不分古今中外男女老幼，藝術能直接引發心靈的感應。另一方面，「世界性」是指藝術的品質與成就（即成熟與優秀的程度）。認為「現代畫」才是世界性藝術者的謬誤，在於以為藝術的世界性是指藝術的觀念、題材與形式。

畫家蕭勤說：「由於科技的發達，大眾傳播的快速，今天的藝術已從分歧性的特色走向整體性，根本就解決了東、西方的問題，所以我認為今天最重要的還是在創作出有世界性和有整體文化的藝術。」（《民生報》四月二十三日）又說：「藝術不應有所謂東、西與新、舊之分，只有世界性、地域性、活與死之分而已。」（《時報》雜誌十八期）

要明白他這兩段話的本義，得下一番分析的工夫，才能明白其間對藝術的世界性的誤解何在。

藝術之所以有所謂東西新舊之分，自然不在於品質之優劣，而是因為藝術的觀念、題材與樣態（風格、形式）的不同而有。照蕭勤的說法，令天因科技的發達，大眾傳播的快速，東西方已無差異，東西方（文化上）的「分歧性」已不存在，而已「走向整體性」。姑不論這個說法相對於今天紛爭無已，大國文化沙文主義的狂傲依然的現實世界如何言不符實，即使今天世界已出現所謂「整體文化」，試問一個生長於中國，受中國文化培育成人的中國畫家，要以什麼樣的世界性的觀念，選取什麼樣世界性的題材，運用什麼樣世界性的形式而後可創作出「世界性的藝術」來？而一個畫家，依據他的文化背景所賦予的又經他個人批判地接受，創造性地建立起來的藝術觀念；選取他最熟悉、有最深感受的題材（往往就是屬於鄉土性的題材；川端康成的《千羽鶴》

即此類地域性的題材）；運用他在他本民族的藝術風格與技巧所發展出來（自然可以而且應該吸收世界其他藝術的營養）的，屬於他個人獨特的方式來創作，是否因其創作太多所謂「分歧性」，缺乏所謂「整體性」而注定失去「世界性」？果若如此，則日本的川端康成，印度的泰戈爾，英國的莎士比亞，俄國的杜斯妥也夫斯基，中國的曹雪芹、齊白石……都因為「錯誤地」選擇了民族性的觀念、題材與風格，而成不了「世界性」？普普是美國的，為何就「世界性」？

事實上，我們斷無法否認達到「世界性」的藝術品，完全容許其「分歧性」、民族性與地域性的特色；而且世界性的作品，不但無法否認其東西之分，甚且還有民族之分。再進一步，老實說，一個作家或一件藝術品之所以達到「世界性」，其民族精神特色，正是使它能在世界獨放異彩的重要因素。沒有所謂「分歧性」，沒有民族性的藝術是不存在的。人間斷沒有一個不具特殊性的「世界人」，在世界「整體文化」的教養之下，採取「世界性的題材」，畫出「世界性」的名畫——這只是子虛烏有，只是幻想而已。認為「分歧性」，有著東西方差異，便不是世界性，乃是對「藝術的世界性」一概念的誤解。我們只能說，藝術的優劣不應從東、西來判斷。而藝術之具備世界性，是因為它的品質水準之優秀而然；東方的優秀，與西方的優秀，同樣是人類寶庫之珍，都具有世界性。

匈牙利大音樂家巴爾托克說：「音樂藝術，在國際之前首先是有國家，在國家之前先有民族。」

如果對藝術的民族性、文化主體性有所認知，則可知任何世界性的藝術皆民族藝術。而藝術

的東西方之分，甚至更細的分別，都是存在的事實，可行的做法。今天世界上並無全球整體性的文化，若有也僅在自然科學上。在觀念與方法上，只有自然科學才具有世界性的客觀準則。在人文科學、哲學與藝術上，尤其在價值與趣味的判斷上，本來就沒有客觀的一致性可言。藝術的東西方或民族文化的差異性，自然是無法否認的事實。強調東西之分毫無必要，毫無意義，只是對藝術的本質──「特殊性與普遍性之和諧統一」這個基本觀念的不識，也只是喪失中國文化主體性信念的巧言掩飾而已。中國藝術的民族精神若果為一種幻覺中的「世界性」所取代，就失去在世界藝壇獨特的地位，中國藝術亡矣！

事實上，海外回國諸君的理論就無法避免存在極多矛盾齟齬之處。他們雖口口聲聲不贊成東西之分，卻又努力證明海外中國「前衛」藝術非常東方。（這雖是自相矛盾，但也可看出在心坎的深處，向血緣與文化的「根」認同，乃是人類共有的本性。）蕭君是以老莊與禪之類，表示他仍是「東方」，說趙無極是「以特殊的東方詩意形式出現」，連蔡文穎的雕刻，既說「完全是西方文明之下的作品」，卻又「但當他創作時，中國式的美和感情表露無遺，人家一看就知道是中國人的東西」（蕭勤語，見《聯副》四月十五日）。這種「評論」，就是《漢書》所謂「析辯詭辭以撓世事」；紀元前五世紀希臘亦有 Sophists （詭辯學派）。而蕭勤與某君一邊反對「中西合璧」，卻又說其西方形式中有「中國精神」，不是合璧又是什麼？我們可以說，任何文化的生存發展都是本土文化與外來文化不斷合璧的結果。而該文化之所以還能保持「民族文化」的特色，就是在混合中從未喪失其主體性；一經喪失，便是文化的消退或淪亡。若干文化古國在現代世界

文化舞台上沒有立足之地，就是其文化的主體性無法發揮統攝外來文化、消化外來文化的力量；不是新舊文化各行其是，強烈矛盾而消極的「和平共處」以苟延殘喘（如埃及與印度），便是為外來文化所擊潰（如中東小國）。

要談論藝術，不能遠離知識的真實性。否則，沒有共通的知識基礎，便只能是一場混戰。

說徐悲鴻

蕭勤回國後言論中說到徐悲鴻，見於報章上發表者有二次：

「但是蕭勤反對膚淺的東西文化合併思想，他表示東方是東方，西方是西方，它們的合併與重創都是自然的，而不是喪失優秀傳統的追隨潮流，他說：『徐悲鴻被許多人認為是中國藝術的教育大師，我個人覺得徐悲鴻的錯誤藝術思想，把中國藝術思想拉回了四十年，徐悲鴻的膚淺的中西合併思想，美其名是藝術大眾化，但經過他手中，喪失了東西方的優秀傳統，貽害很深。』」（《時報》雜誌第十八期二十六頁）

「國內大師徐悲鴻先生，他出國並沒有了解西方文化，也沒有想去了解西方文化的態度，我甚至聽說他對中國傳統文化都沒有深入了解，這是一個大問題，他嘗試把西方繪畫最表面的寫實態度，融合到中國繪畫的大寫意中，破壞了整個中國繪畫的傳統，而沒有得到西方繪畫的精

神，……」（《聯副》四月十五日）

在台灣西化派的畫論裡，二十年來不只一次有過埋怨中國藝術比西方落後若干年的說法。劉國松曾說因為趙無極當年不回國，「以致使中國新藝術運動遲了將近三十年」（見「文星」版劉著《中國現代畫的路》）。好幾年前謝里發曾在《中國時報》寫徐悲鴻，說他的藝術觀與現代西方的距離，有著一個世紀的遙遠。蕭勤現在則說徐悲鴻阻延了中國美術思想的進展四十年。他們所持的理由都是因為徐的回國，趙的不肯回國（趙因發起新藝術運動，受到保守勢力的攻擊，棄國赴法，四十七歲載西方之譽回東方，過國門而不入，說「我要回到巴黎去」。此事見上述劉著。我們覺得把對攻擊他的保守派與整個國族等同起來，遷怒於祖國，這是近代中國許多「知識份子」常犯的毛病。沒能把私人的恩怨與對國家民族的感情分開，這不是中國數千年來傳統「讀書人」的胸懷！），故他們認為西方現代主義中的野獸主義、立體主義、達達主義、超現實主義、抽象主義……沒有機會引進中土，遂使中國藝術落後了若干年。這個觀念的錯誤在於理所當然地認為中國現代階段的藝術發展必須與西方現代藝術看齊，也即把西方的現代美術發展史認定為中國必須遵循的模式。假如相信中國現代美術史應另有獨特的進程，也即相信中國藝術的現代化之路不應是全盤西化，而是另有出路，則當不能說延遲與落後西方若干年的話。

西方近代以降的文化、藝術沒能全面地、有系統有計劃地介紹到中國來，誠是遺憾。但我們想想徐悲鴻的時代正是列強侵迫，軍閥混戰，國家衰弱，民生凋蔽。中國的政治家一向大都對文化藝術缺少關注，所以我們對歐美文化學術藝術的介紹與翻譯，直到今天，尚遠不如日本。責怪

徐悲鴻沒把西方現代主義藝術悉數介紹回國，未免對當時國家的處境與一個藝術家個人的能力與條件缺少同情的了解。不過，更重要的，責難徐氏的這些現代中國人並不了解一個有獨立人格的中國藝術家，斷不可能不加批判地對西方印象主義以降的現代主義藝術照單全收而頂禮膜拜！

一個中國藝術家到了西方取經，他經過研究、了解，選擇了他認為有益於中國藝術的東西，揚棄了他認為無益的、虛無頹廢的，這是批判地接受的正確態度。儘管他個人所選擇的容或不無偏見，但有所「選擇」本身是對的。把西方的東西不加批判的接受，事實上也不可能與中國文化連結成一有機的生命體。經過近八十年來的中西文化論戰，到今天我們總算相信斬棄傳統的現代化是條通往斷崖的絕路。

徐悲鴻不愧為一位有見地、有自我判斷的中國畫家，他敢於漠視西方現代主義中頹廢虛無、形式主義的東西，擷取文藝復興以降西方寫實主義巨匠的藝術，來補救中國自元朝以來因襲、蒼白，只師古人不師自然的弊病。他覺得中國美術的振興，若不由此，難以起死回生。在中國畫壇到了只會臨摹古人粉本，尤其人物畫，只會畫方巾高士、柳眉鳳眼的美人，連一個活人都束手無策的境況，試問如何從立體派、達達主義、抽象主義等等之中來求取振刷中國藝術之路？徐氏吸收西方寫實主義之長，又大力推崇任伯年這樣被譏評匠氣的市井畫家與齊白石那樣被視為粗俗的民族畫家，其眼光之正，心懷之闊，實在畫人中不可多見。他自己從任伯年處虛心學習，他的《李印泉像》與《愚公移山》等巨作，豈不為中西藝術的融貫展示了令人充滿信心的前程。徐氏在美術史上的地位，豈是浪得？我們試看在徐悲鴻的下一代，多少中國畫家一到西方，便打聽最

前衛的是什麼，最「世界性」的是什麼，而面對西方的新藝術，卑屈地自慚形穢，遑論有半點懷疑與批判的勇氣。且看韓湘寧這一段自白：

「我到紐約時，正是普普末期，至簡藝術（Minimal Art）剛剛開始，像 Olitsky Kenneth Noland 的畫，都是氣派很大，很典型的美國時代性性抽象畫，因此，初抵紐約，第一個感受的衝擊是……自己的畫似乎有點與生活脫節。……那時看多了，就慚愧自己在國內畫的都是抽象表現主義之後的東西，……我到紐約一年半之後，開始畫畫，畫風近 Minimal Art，不久就開畫展，展出成績還過得去，但是自覺無法繼續下去，於是在畫中加了形象，坦白的說是受普普和早期照像寫實的影響。畫友們認為我很敏感，說好聽是敏感，說不好聽是學得快，我把在國內時畫的畫放在一邊，但並不是否定它們，只是嘗試用新技巧、新工具來畫。慢慢地，我的畫出現了具象的紐約景物，又進一步的接近超寫實，但是在色彩和分色上又與點畫派相符。」（《聯副》四月十五日）

這是海外畫家自己的告白。想想我們頗為優秀的青年畫家，到了美國，對中國文化的自尊自信那樣缺乏，對美國現代主義那樣傾心拜服，這豈不才真是「長他人之氣焰，滅自己的威風」嗎？

至於說徐悲鴻「錯誤的藝術思想」，我們實在很難說藝術思想有什麼對錯。須知藝術的判斷是一個價值判斷，是所謂「趣味判斷」（Judgment of taste）並非存在判斷或認識判斷，故無正誤對錯之可言。這是藝術學與美學的基礎知識。「藝術思想」只有幼稚與成熟，庸俗與高超，膚淺與深入等等可言，斷無對錯之辨。徐悲鴻的畫，並非無可批評。他算是開山人物，就現在看來，不

成熟之處容或不少；但說他不了解西方文化，毋乃過分，六十年來，中國畫家在中西藝術的造詣，兩者兼備，且達到第一流水準者，除徐悲鴻之外，恐怕是屈指可數。我們這一代，正應深刻自省，發憤自勵、如何繼承前人，另闢新境。而對前人的評判，若不顧及其歷史條件，又不能體悟其心其志，而妄加臧否，何得平正之論？

二十多年來，在台灣曾出現過抽象主義的熱潮，而在一度聲勢浩大之後，雖未沉寂，也只有氣若游絲。抽象畫除了乾脆標示為「現代畫」，歸宗於西方現代主義，自甘為庶子外，以「中國現代畫」為標榜者，則無不努力尋找中國思想的依據，以表示其為「新傳統」。以老莊、禪宗、《易經》來為抽象軀殼注入「中國」靈魂；以中國山水傳統、中國文人畫與西方超現實主義、抽象主義強加比附並撮合成婚；以中國書法即為「古已有之」的中國抽象畫。這當是畫界耳熟能詳，十多年前振振有詞的「名言」。

似乎中國的所謂「現代畫」，只看中了老莊、《易經》、禪宗這些玄學意味很重的部分，中國的傳統遺產，此外更無可取？民國五十七年，我曾有〈中國繪畫若干問題論辯〉一文（收入本書改題〈中國繪畫五題論辯〉），指出中國山水傳統的精神內涵，正因為沉酣老莊，「神馳清幽

之境，心遊古樸之鄉」；那種消極過避的自然主義之泛濫，才造成中國繪畫與現實人世疏離阻隔，不食人間煙火，矯情與濫情，也使形式技法漸形僵化。

最「前衛」的「中國現代畫」家，所選取與現代接榫的，竟是中國文化中最虛玄的部分。原因何在？老實說，如果不是西方對於科技文明的失望，轉而向東方的神祕主義求寄託，因而囫圇吞棗，一知半解大談老莊、禪、《易經》、瑜伽，因而形成了一個所謂「東方熱」，對西方十分敏感的時髦之士，斷不會一方面丟棄中國藝術的老傳統，一方面卻向舊紙堆裡去尋覓玄言妙諦。

老莊禪易當然是了不起的學問，但其中不無難以適應現代人生的、消極的、反文化的成分。將這消極的部分與西方現代主義的反人文精神合併，所開拓的中國現代畫的路，實在是對西方現代、對中國傳統缺乏批判精神的一條趨時趨勢的「捷徑」而已。二十年來這條以老莊為依持，以抽象水墨為王牌的「現代畫」之路，「征服」世界藝壇了嗎？現代西方的「東方熱」，並沒導致西方對東方的真正了解，許多學術界的江湖術士，販賣東方神祕主義來投合西方的好奇的讀者，不是把東方的老莊與禪曲解了，便是庸俗化、粗陋化。西方書店一時充斥著 Zen 的書籍、老莊的書籍（有不少是日本與中國文化掮客的「傑作」）。反倒像李約瑟（Joseph Needham）先生那樣深入中國文化，著作《中國之科學與文明》，全面地、積極地摸索中國的文化與思想，對中國的科學與文明的真知灼見，恐怕連中國的學者也要自感慚愧，我們藝壇又有多少人肯認真研究中國文化？

中國的現代藝術家，不但在風格技法上襲取西方現代主義，在對中國文化的認知上，也以西方的潮流為俯仰。這才注定中國的現代畫不可能有自主的生命，不可能有希望。坦白說，追隨中

國的古人能追隨西方的現代雖然都不是出路，但追隨古人只是使藝術滯頓靜止，無法發展；追隨西方就只有墮落。龔定盦說欲滅其國，先亡其史。我們可以說，欲使國族在精神上無所寄託，價值觀念為之崩潰，先亡其藝術。

畫家蕭勤自稱也是從東方擷取老莊、佛教、禪宗、印度哲學入於抽象表現的現代畫家。夏陽則說他「蕭勤不是畫畫，而是論道」、「藉著一些符號來記錄他悟道的過程」（《民生報》七版，四月二十三日）。蕭勤自己則說：「對我個人來說，繪畫是一種對人生、對事物、對宇宙探討的手段，而不是表現的目的。」這到底是將藝術當作求「道」的「工具」了。我們知道，不論是政治或道德，若當作藝術的目的，把藝術當作「手段」，都是「藝術工具論」，是藝術獨立價值的貶低。拿知識與哲學來做藝術的目的，藝術為手段，也完全是「工具藝術」論者。有這種想法，倒不如直接去從事哲學的研究。因為藝術本身可能表現作者悟道的感應，「表現」仍為「目的」；要想將藝術的「表現」為「手段」，去「探索」或「論證」「道」，根本是緣木求魚。

蕭勤接著說：「我覺得來到這個世界上，最主要是想探討……我為什麼要來？我為什麼在這裡？我從哪裡來？要到哪裡去？這比我是不是做一個畫家，不知道要重要多少倍。我這半輩子與其說是在畫畫，不如說是在想這些問題。我之所以選擇繪畫，是因為在所有的研究手段當中，我覺得用繪畫比較適合自己的個性，所以我就藉著繪畫來了解自己和周圍的一切，這是我的出發點。」（以上所引蕭勤的話均見《民生報》七版，四月八日）

繪畫是否可能成為形而上哲學思考的「研究手段」？將學術與藝術的特質與異同完全混淆，

335 西潮的反響

這可說是方法與目的的錯亂。後期印象派高更，就有一張名作的題目叫：「我們從哪裡來？我們是什麼？我們往哪裡去？」不同的是，高更以藝術表現為目的，表達了人的迷惘，表達了對這個大問題無可奈何的困惑與追尋的渴望之情；蕭勤卻是以藝術表現為手段，企圖「研究」、「探索」這個大問題的答案（沒有一種研究不希望有答案），即將之作為「目的」（任何略具知識的人都曉得，以藝術為手段去研究這些問題，絕無效果。而這些困惑人類的形而上問題，哲學可望有答案，但數千年間還是沒有確切的答案——也許永遠沒有答案，不過，哲學家對這些問題的思考並不白費，因為那將促進人類自覺的了解，與對宇宙人生的奧秘的進一步認識。但哲學家的方法，不論是邏輯論證、冥想、頓悟，都絕不同於以色彩、線條與造型等藝術表現為手段），豈非無稽？

將現代中國藝術帶入玄學之境，將更抽離了現實人生的內容。以抽象符號來代替直面人生宇宙的表現，恐怕是藝術的油枯燈滅之朕兆。（關於抽象藝術，我將另寫一文詳細論述批評，在此不容多說。）

蕭勤自謂研究過老莊，但他說：「莊子有一句話說『得意忘形』，這句話的意思就是說，當你了解其中意境的時候，形象就不重要了。」其實，莊子並沒有「得意忘形」一語。我初疑或為手民之誤，但蕭勤自己附加解釋，用「形象」解「形字」，證明錯誤在蕭勤自己。《莊子．雜篇外物》原文是：「荃者所以在魚，得魚而忘荃。蹄者所以在兔，得兔而忘蹄。言者所以在意，得意而忘言。吾安得夫忘言之人而與之言哉。」（查「得意忘形」一成語，來源在《左傳》及《晉

書・阮籍傳》，不在《莊子》）莊子的意思是說，懂得了真義，語言就不重要了（老莊都倡「不言」）。而蕭勤畫色塊，畫色線，這些都不是「言」（因為語言要有邏輯結構，有概念，可理解），而是「形」。若既無言，又倡「忘形」，則教人如何得到蕭勤的「意境」呢？蕭勤的畫，其實也不曾「忘形」，只是抽象之形。凡與人生體驗之具體形象完全無干的形象，即無法引起吾人感官經驗之記憶與聯想。這種形象，必令人無法「感受」而得其「意」。也就無法共鳴——此實為「抽象畫」無法逃避，無法辯解之困局，且不多論。蕭勤對老莊的「了解」，不免令人生疑。

理性的狂狷

對於「現代藝術」，我們失去理性的對待，更缺乏「狂狷」的態度。孔子那樣的聖人，能做到「時中」，合乎「中行」，我們當不可及。「狂者進取；狷者有所不為也。」（《論語・子路》）這大概是我們可用以對待西方現代主義以及衝擊台灣藝壇的西潮之態度。

大家常常說：我們缺乏藝術批評。的確如此；我們沒有優秀的文藝批評。但光空喊有什麼用呢？我們應問：誰願「下海」做批評的工作呢？其次，我們能否受到批評而虛心冷靜自我反省？遇到不能苟同之時能否「按牌理出牌」，訴諸理性文字去反駁？

還有一問：如果社會上有傻子在這個黑白難分的文藝界下決心做批評，如果說的有理，有誰表示贊成或支持？看到批評者為被批評者所侮辱或打擊，有誰肯出來維護真理？如果我們自問無力或不敢對上述問題以肯定的回答，我們的文藝批評是斷乎起不來的。

有人就說，創作的人不可以兼評論。這是因為他們認為創作者兼評論，必不公正。其實，不公正的人任什麼角色身分都可以不公正；至於能否又創作又評論，那不是他人所能限定的，因為那要看其人有沒有多方面的修養與能力。我們豈能說：自然科學家不可以畫畫；哲學家不可以弄音樂；生物學家不可以談哲學？那是大錯。試看達文西、愛因斯坦、亞里斯多德……他們甚且一人兼數行，行行出色。雷根是影星，竟搞政治；邱吉爾是政治家，竟亦是畫家。西方文學界如安諾德、特萊登、約翰遜、托爾斯泰、法朗士、艾略特……都是大文豪兼大評論家。中國大詩人而每有詩話等評論文字者更所在多有，只是不學者不知而已。

我們今日還不能言傑出的評論，但我們先得營造適宜產生優良評論的環境。創作的人寫評論，本來史有先例，今日也然。但很遺憾，本行人士寫評論，若試圖做到嚴正，都難免要受到同行嫉妒；行外人寫評論，形同做公共關係，諂媚取悅；或舞文弄墨，甚至簡直是「文藝創作」，則大家可以默然無言，不必「認真」。一個對於價值判斷不大認真，又缺乏誠懇討論的態度的環境，批評的事業自然發達不起來。

我們還得坦白說：對西方現代藝術及現代畫家的評論，我們是完全以西方的聲音為聲音，更遑論站在民族文化觀念的立足點，提出我們自己的判斷！我們聽過「中國的羅丹」、「中國的盧

梭」，卻幾曾聽見有人說「現代的范寬」、「現代的梁楷」？

我們豈能不承認我們大都失去「見識的勇氣」？

我們評論之毫無原則，毫無主見，自由聯想，望「圖」生義，自圓其說，敷衍人情，互相捧抬，自毀批評的嚴肅性，使讀者對評論缺乏信心。才真正是文藝評論不健康、不夠水準的原因。

以紐約自囚的「畫家」而論，藝術界的批評多模稜兩可，總對西方現代主義心存敬畏，實是自卑。比如說：「自囚可以稱之為東方批判式的時代性，他通過冥想與自我隔絕的方式來否定西方社會，本身是極具東方精神的。」這種言論之牽強附會，到了什麼程度？試問一個東方人，若覺得東方文化值得發揚，而且國家沒有亡，卻不在自己土地上成長、開花、結果，而跑到一個自己所否定的西方社會，以所謂「身體藝術」（Body Art）來否定西方社會，這分明是笑話，卻說他是「很嚴肅的藝術工作者」。

畫一個圓，畫家解釋說：「圓，一方面代表佛家所追求的涅槃境界，也就是宇宙圓整的終極之處，有時候圓形中點了四點，那代表的是道家所說的宇宙四個元素：空氣、水、火和土地。」這是江湖術士的調調。「評論」也一樣高深莫測：「一個單純寧靜的世界，它表達了人與宇宙的最初。」「在他的藝術中，我們觀了大滅度底追求的痕跡。」

凡單純、寧靜、空白即「東方精神」，這種濫調，也是「批評」？我在美國曾見過白畫布上只劃過一條鉛筆線，只可惜作者是西方人。不然，多少東方的玄機妙諦都可以扯上去，讓觀眾與讀者自慚孤陋。我們不禁要想：藝術是什麼？評論是什麼？

如果我們肯誠懇、忠實地正視我們的藝壇種種現象，不必多舉這類例子，事實都在我們的社會中，日日有之，值得我們猛省。

最後，我們得表示歡迎海外畫家歸來，才觸動了我們的反省。我的反響雖不悅耳，但都是忠實之言。我希望現代的中國藝術能包容一切的東西新舊，但若忘卻了我們民族文化的主體性之不可放棄，則中國現代畫也者，只是西方現代藝術的「殖民地」。我們豈願做藝術殖民地的順民？——不！

（一九八〇年四月，發表於《聯副》）

什麼是「現代中國畫」？

獨特性的堅持

台北市立美術館邀我就「什麼是現代中國畫」這個題目撰文。「現代中國畫」這個概念，我始終認為它最適於標示中國繪畫存在與發展的意義和方向，亦最能顯示中國繪畫在當代及未來應有的包容性與獨特性；在涵蓋傳統與現代、東方與西方上言，「現代中國畫」顯示了其包容性；在卓然獨立於西方「現代主義」之外，堅持民族文化的主體性上言，「現代中國畫」則顯示了其獨特性。包容力的擴大將使現代的中國繪畫能有多元性的發展，亦使固有的藝術能夠批判地接納許多來自域外的異質性元素；獨特性的堅持則將使民族文化的精神特質與表現方法得以發揚光大，亦使外來藝術能夠在民族藝術的陶融中，成為中國藝術的新品種。這就是我在過去二十年在論述文字中時常表達的一個重要觀念。

最近若干年來，隨著經濟的繁榮，生活水準的上漲，工商業社會的漸趨成熟，我們的畫廊日多，從事繪畫的人口日眾，藝術似乎日益蓬勃。但是商業性的技術急速的膨脹，本身雖然不必是

341｜什麼是「現代中國畫」？

壞事，令人憂慮的是，純藝術的創作卻普遍沾染了過多商業藝術的色彩；另一方面，吸收外來藝術營養本身固是中國藝術現代化十分重要的途徑，但是毫無批判地模仿西方現代主義藝術，則完全喪失中國藝術的主體性，使本地成為西方現代主義藝術「跨國公司」的「分居」。在固有藝術方面，則仍然在明清以降那條復古、擬古、戀古的泥途中留連不去，與現代中國文化、社會不啻南轅北轍。以上所舉，功利主義、全盤西化與戀古的迷夢三種現象，大半概括了我們當代畫壇的全貌。喪失了理想主義、歷史觀照與對中國文化（藝術在文化之中）未來的展望，只求在現實的利益中謀出路，是造成上述三種現象的原因。而根本上言，對於中國藝術發展的大方向缺乏歷史的共識，是當代中國藝術最嚴重的問題。

本文擬就「現代中國畫」的解釋，期望對於中國當代藝術發展之方向，提出了歷史的共識（在當代來說，也可說是「時代性的共識」）的觀念基礎，對於真正從事創造的藝術同道，或有一點裨益。

「中國畫」或「國畫」這兩個名稱，人人耳熟能詳，似乎對它們所指謂的內涵不必有任何疑問。然而，如果認真如此思考，當發覺「中國畫」或「國畫」這個名稱，在概念上非常清楚，而其內涵卻非常模糊，非常不確定。

「中國畫」（「國畫」）概念的檢討

「中國畫」是什麼呢？有沒有一個標準的樣品，一個固定的型範可資認定呢？實在說，是沒有的。原因是中國繪畫的歷史非常綿長，各階段，各朝代都有不同的表現；在歷史中各家各派又非常多樣；畫家所屬各不同階層又有各各不同的審美趣味，造成各各不同的風格。因此，秦漢、魏晉乃至唐宋元明清各朝，中國的繪畫，不論思想觀念到表現形式，差別頗大；而文人、畫院與民間的繪畫，風格各異；帛畫、壁畫（如敦煌壁畫）及至紙絹之作，與乎工筆寫意、裝飾性與文人墨戲……各不相屬。我們既不能取其一以摒其餘，故勢必以凡中國人之所作，皆稱「中國畫」。然而近代以降，中國人習西畫者日眾，中國繪畫在原有之各種繪畫之外已增加若干外來畫種。若以國人所作之印象派或其他派之油畫，皆稱為「國畫」，不但不能獲得國人認同，於事實也不合宜。故我國之繪畫，近百年來有「國畫」與「西畫」二名稱，畛域分明，有時形成對峙，互不融通。而國人所作之油畫，既不能入於「國畫」之範疇，民間匠工之作，也不為「國畫」所承認，則所謂「國畫」究何所指？

我們可由數十年來官辦或私辦之畫展分類，知道所謂「國畫」者，乃指傳統之山水、人物、花鳥之屬，大半以文人畫為旨趣，以水墨（或加彩）施之紙絹者，乃得稱為「中國畫」或「國畫」。梅、蘭、竹、菊，歲寒三友，乃至深山論道，野渡無人，松蔭高士，芭蕉仕女等等，加上詩文款識，書法篆刻，就是標準的所謂「中國畫」。而民間之寺廟、神龕、年畫、插畫及許多器

343｜什麼是「現代中國畫」？

具上之繪畫，因不入於「國畫」之列，一切由域外輸入之繪畫，更不能成為「中國畫」。可見「國畫」之劃地自限，抱殘守闕。

以這樣狹隘的範圍來界定「中國畫」，把文人畫以外的繪畫以及引自域外的繪畫摒諸「國畫」之外，顯然是不合宜的事。照「中國畫」此一概念而言，本應指「中國之繪畫」。則凡在中國文化範圍中之繪畫，皆應稱為「中國繪畫」。因此，不論以何種材料（當不限於水墨紙絹）之繪畫，亦包括由域外引進之油畫等種屬，都在「中國繪畫」範圍之內。簡稱為「中國畫」。或必欲稱之為「國畫」，當亦無不可。

不過，「國畫」一詞，自「國粹」派興起以來，有了特殊涵義。「國畫」已不單純是「中國畫」或「中國繪畫」之簡稱，猶如「國粹」之不同於「中國文化」。「國畫」一詞，寢寢乎有中國繪畫之「精粹」或「代表性」之意味。猶如「國劇」、「國樂」之代表國家民族戲劇與音樂。

「代表性」的另一涵義，是「正統」之意。故正統之外，皆為次級品，非精粹的、非正統的。

不過，中華民族是多種族所構成，在藝術方面，南北東西，各種族各地區，均各有其成就，各有其獨特之色彩。拿什麼音樂為「國樂」呢？為什麼「平劇」就是「國劇」呢？為什麼「國畫」必指以水墨為主的傳統繪畫呢？

國畫？西畫？

我們應該由此而有一覺悟，「中國畫」或「國畫」這名稱，只是早期在與西方繪畫相接觸的時間才產生的。則「中國畫」今日所指涉的範圍，應該包括一切不同材料、工具與源流的繪畫（也包括由域外引進的油畫等等）。對於國內社會與畫壇而言，把傳統水墨畫稱為「國畫」，其餘為「西畫」或非「國畫」，是不對的。出現在公開畫展或「文藝獎」中，列有「國畫」、「西畫」、「版畫」、「膠彩畫」等名稱，在藝術分類的原理上言，也是悖謬的，因為「國畫」與「西畫」是地域的分類，「版畫」與「膠彩畫」等則是材料的分類。兩種不同的分類法擺在一起，在學理上也是說不通的。

我們台灣地區的藝術科系，有的不分中西，有的卻分「國畫組」、「西畫組」；「國樂組」、「西樂組」。這種分「中西」的措施，阻礙了中國藝術現代化的發展，中西永遠無法融合；而一個國家的藝術教育，竟有志在培養「西畫畫家」與「西洋音樂家」，寧非咄咄怪事？

我的看法，「中國畫」或「國畫」的名稱，除非在國際藝術交流上與比較研究上不得不用之外，根本沒有意義，且徒增困擾。在「中國繪畫」的大範圍內，無所謂「國畫」。唯一可行的分類方法，就是以材料為依據的分類，「國畫」一名稱，明明白白就叫「水墨畫」。

我知道有些愛國家、愛傳統的有心人，以為廢「國畫」一名稱，擔心因之而致「國粹」淪

345｜什麼是「現代中國畫」？

喪，其實是一大誤解。因為我們把「中國畫」範圍擴大，包括傳統的、現代的；中國固有的與後來引進的；文人的與民間的。所以，我們也不在廢棄「中國畫」的名稱，而是使它有更大包容力，使它更壯闊。

從歷史上看，「中國畫」與「國畫」，是晚近才出現的名稱，原因是受到西洋文化的衝擊，在相遭遇與相比較之情況下，才產生「中國畫」與「西洋畫」的概念。在歷史上，中華文化君臨天下，畫就是畫，何來「中國畫」的名稱。我們翻翻畫史畫論著述，當可知道「中國畫」是清以降的新名詞。而「水墨畫」一詞早就有了，唐王維〈畫學秘訣〉：「夫畫道中，水墨最為上。」而早在南朝梁元帝蕭繹的〈山水松石格〉中，談到用墨代色。後代水墨畫也有加上淺絳（淡彩）的。「水墨畫」一詞實在比「國畫」更傳統、更古老。近世有人創出「彩墨畫」一詞，或從日本人處來，大陸畫家也常用此名稱，我以為是多餘的。因為「水墨畫」並非不許加色。如果一定要那樣機械的理解，那麼「油畫」豈不也應稱為「油彩畫」麼？

「現代中國畫」的詮釋

「現代中國畫」名稱的確立，一方面是相對於過去的「傳統中國畫」，一方面是相對於近代以來的「現代西洋畫」；為的是給當代的中國繪畫「正名」。很明顯地，「現代中國畫」不同於

「傳統的」中國繪畫；也不同於「西洋的」現代畫。而且，「現代中國畫」這一名稱，表達了對傳統中國繪畫與域外一切繪畫吸收、融合的意涵。而在「中國的」與「外來的」兩者之間，是以「中國的」為主體。（「畫」為名詞，「現代」與「中國」皆為形容詞；較接近名詞的形容詞為主要的，較遠離名詞的形容詞為次要的。如果將「中國畫」當一複合名詞看，則「中國畫」為主體，「現代」為修飾詞，則更為明顯。）這就是我近二十年來倡議「現代中國畫」，不採用「中國現代畫」的原因。稍有文法常識的人當知道詞組的結合，不能毋視語文的法則。

「現代中國畫」是什麼呢？

現代中國畫對於一切工具材料所製作成功的畫種，採兼容並包主義。不論是由中國傳統繪畫而來的水墨畫、淺絳或重彩畫、由西方輸入的油畫、水彩，及發源於我國，後來反由外國輸入的版畫、膠彩畫等，皆為「現代中國畫」。

在兼容並包之外，有兩個原則，是我們所追求的理想：一個是不論什麼畫種，必須表現「現代的特性」；另一個是必須表現「中國的特性」。換言之，那些由中國傳統繪畫為根基發展而來的「現代中國畫」，必須「現代化」；那些由域外輸入的畫種，要發展為「現代中國畫」，必須變化氣質，使之「中國化」。我們的現代中國音樂在這方面的努力，早已取得相當成就，不但在提高、強化與發展中國傳統音樂方面，取得了可欽佩的成績，在西樂中國化的努力中，也一樣可觀。現代中國舞蹈方面，凡受到藝壇矚目，取得相當成就的創作，都表現了中國的與西方的，傳統的與現代的交融結合，創造了既現代又中國的風格。其他在小說、詩、戲劇與電影上都無不朝

著這個大方向邁步。而繪畫界中西分隔，傳統與現代對峙的局面，我們應承認是落伍的，不長進的，實在值得猛省。在邁向現代化的大目標上，中國的畫家應迎頭趕上。

對於「現代」概念的正確理解

modern 一詞，翻譯為「現代」，或為「近代」。到底哪一個譯法正確？曾有許多爭論。我們姑以 modern 譯為「現代」。因為這個譯法已為大多數人所認同。我認為我們繪畫界普遍存著兩個誤解：第一個誤解是以為「現代」是指當代（contemporary）。所以誤以為西方的 modern 也即大家共有的「現代」；第二個誤解是以為 modern 是一個世界性的、相同的模式或型範，不遵照這個模式或型範稱「不現代」；換言之，即不懂得各民族、各地區的所謂 modern，並不全然一致。

「現代」除一般常識性的用法之外，它是西方歷史分期的一個名稱，以與中古時代、文藝復興時代等對舉。「現代」既然是歷史分期的術語，它不可能明確指出自某年某月某日起為「現代」，這是理所當然的事。一般而言，自科學成為經濟技術的來源開始，至今不過一百七八十年的時間：自十八世紀英國的工業革命與法國大革命之後，開始了廣義的「現代」。近百年來，「現代」形成一個意識形態，稱為「現代主義」（Modernism），西方現代哲學、文學、美術、音樂、戲劇都有現代主義的產品，都無不反映這個成為主流的意識形態，也無不受到這股「現代主

義」思潮的感召與影響，從內容到技巧，勃發了反傳統的新樣態，新風格。大致可以這麼說，西方藝術的現代主義，是在科技突飛猛進、社會急速變遷、文化思想大幅度改變的背景之下，而高度集中於工商業發達的大都會的產物，就藝術而言，近數十年來，紐約逐漸取代巴黎國際藝都的地位，可以為明證，不過，美國藝術的「現代主義」，還應加上一項重要的背景因素——沒有傳統，所以也沒有歷史的負擔與歷史的蘊藉。

由此可見，「現代畫」、「現代音樂」、「現代舞」、「現代文學」，如果其中的「現代」兩字採嚴格的學術意義而言，當然是指西方近世以降所發展的「現代」文藝。也可以明瞭，不同的民族國家，由於歷史不同，文化性格不同，民族處境不同，藝術思想不同，不可能有共同的「現代」模式與「現代」風格。而以西方的「現代主義」意識形態為宗旨，以西方「現代畫」為圭臬，更是等而下之的的愚昧無知。

我們也不否認，處於今日之世界，交通發達，文化大量而頻繁交流，科技之成為人類共同的資產與工具，加上民主政治的成為歷史巨流，跨國公司之無遠弗屆……現代世界無疑有其巨大的共通性，現代社會與社會之間亦無疑存在眾多同質性的因素。但是藝術不同於科技，也不同於政治、經濟；甚至亦不如一般人所想像那樣：「藝術就是生活」。尤其當「弱勢」文化為「強勢」文化所衝擊的「轉型期」社會中，藝術同其他文化一樣亟欲尋求新秩序、新規格的時候。

不同的「現代」

我們以為在現代世界的共通性之外，各民族國家尚存在著種種不同的因素，所以亦有種種不同的「現代」。以色列人的痛苦，絕非法國人所能體會，同樣地，中華民族的苦難，亦必非他人之所能理解。何況歷史傳統種種其他因素的不同，絕不可能有全然相同的「現代」。

以「現代藝術」為「世界性、國際性」的想法，顯然是無稽的。尤其以美國「現代藝術」為藝術的「世界性」模式，完全是一廂情願的膜拜心理與昧於民族文化特質為藝術重要價值之一端的認知。

我一貫堅信在價值的判斷上，全世界永遠不可能出現一元化的傾向。曾有人鼓吹「大一統的世界藝術即將出現」，那是毫無依賴，毫無可能的幻夢。因為在全人類藝術的大花園裡，永遠期望百花齊放；因為價值的多元化永遠是人類共同追求的目標。而藝術的「世界性」在我看來，一方面是指出藝術不訴諸理解，而訴諸感受性，故藝術本來就具備超越國族的世界性，超越時空的永恆性；一方面是指那些個人創造的，有獨特民族文化特質的偉大藝術品，其成就即是「世界性」的。

在觀念上正確認識「現代」與「世界性」，認識「現代中國藝術」未來的大方向，對於中國

藝術的發展是極重要的，對從事創作的畫家而言，其重要更是不言而喻。

（一九八三年十二月原載《台北美術館館刊》）

後記：將「水墨畫」稱為「中國畫」或「國畫」，不只台灣如此，大陸也然。大陸美術學院且有「中國畫系」，可見兩岸都有相同錯誤。一九八〇年前後，本人參與創建國立藝術學院，才將「中國畫」改稱「水墨畫」。初遭社會上老畫家非議，現在「水墨畫」一名稱已漸漸為藝壇接受。

素描的中國風格

自民國初年上海開設仿照西方的正規美術學校以來，所謂「素描」，採用了西方的整套模式。從觀念到技法，從題材對象到工具材料，可說是「全盤西化」。

晚近西方的某些現代素描，是反傳統的「現代藝術」的一部分，與西方古典素描大異其趣。西方的現代主義，近百年來波譎雲詭，正是西方文化與社會急驟變遷的反映。其間有「西方的沒落」，也有「成長的局限」，「危機的時代」與「第三波」文明的新生種種評斷，一時尚難以廓清迷霧，看到未來的結果。西方現代藝術哪一部分將成為未來的「古典」，有其穩定的藝術價值，哪些將成為歷史的過眼煙雲，也還要看未來的發展。

不論如何，西方藝術總值得我們借鑑，多元化的嘗試與實驗，應可與古典的學習互相激發，而中國傳統的探索與抉發，對現代中國藝術的建設必亦任重道遠。我所提出「中國風格的素描」的觀念與方法，得到我執教的國立藝術學院美術系同仁的支持，自七十三學年度起加入教學，成為多元素描教學的一部分。實驗半年，薄有收穫，雖然還有待繼續努力，但在中國美術教育史上，總算是一項創舉——其實也只是數典追祖而已。

中國風的「素描」是從中國繪畫傳統白描到寫意的技法的基礎上發展、轉化而來。結合描繪與表現，其間也自然地吸收了西方素描的某些精華與經驗。但主要在於突破四分之三個世紀以來中國美術學習者的基本訓練以西方經驗為唯一依據的局面，發展一套以中國心智、中國眼光審視宇宙萬彙，並以中國式的技法表達所觀所感的中國風格的「素描」觀念與技法。久已有意寫一本這樣的書，闡述中國素描的觀念與依據，探討技法，解析原理。現在僅就初步研擬所得，略談幾點，或可稱為中國風格的素描的基本特色與要求：

第一點是以線的表現為主。線本非物的屬性，而是主觀精神體味物象的發現與創造，用以表現客觀事物在主觀的心靈感受中運動的軌跡。線不在複製形象，而為「表現」。西方繪畫乃至所有原始藝術與兒童畫皆有線的運用，但只有中國繪畫悠長的傳統，基本上致力於線的運用與創造、發展。中國線條美感的豐富、深刻，技法的繁複、精深，遠非物象的輪廓與形狀之界線，更是質感、空間感、量感與氣韻、風格之雄辯的表現手法。

第二，中國傳統繪畫雖講陰陽向背，也有皴法與渲染，但基本上是捨棄光影的描繪。在這方面，似可發展傳統，從物象的結構出發，對於造型與氣氛有意義的光影即可適當斟酌採用，主觀處理，不拘泥於西洋畫固定的統一光源的「客觀性」。

第三，素描對象的比例、透視、姿態、位置、肌理、高低大小、疏密繁簡、虛實輕重以及主體與背景的關係等等，力求主觀與客觀相調適，以發揮想像，追求理想的完成。發現自然，同時發現自我。以跡達意，寓情思於筆墨等傳統藝術精神要素。發揚託物寄情，

　　第四，是獨特的趣味，自我的風格與境界的追求。這就是說，中國風格的素描，遠不以描摩

自然，寫狀物象為滿足，而要求建立風格，創造境界。如此，基本訓練的素描，才能成為創作的

預備，才能與創作有機的結合起來。

　　中國風格的素描並不專為水墨畫創作而設，同時也是油畫、水彩、雕塑、版畫等創作的基

礎。中國風格的素描在當代與未來應不斷發展，不應固定化成為一套僵化的模式，而且應追求個

人的獨特性。但必很自然地，在多元化的現代中國各種繪畫中，都能體現中國文化的某些精神特

質。至於中國素描的工具材料，儘可做多樣化的嘗試。鉛筆、炭筆、鋼筆、毛筆……甚至多種配

合，都不必限制，而且希望在種種嘗試中對於繪畫的「造型語言」不斷有所拓展與創新。

　　附帶要說明的是：中國風格的素描不應稱為「國畫素描」或「水墨素描」；也不在於一定要

用毛筆宣紙才行。中國風格的素描重要的是觀念：看（觀察）與思（理解、想像）的方法以及表

達（描繪——表現）的方法。

　　這些觀念與方法，還須在實踐與思省、批評中不斷改進，不斷提昇。在繪畫的基礎訓練與創

作中追尋獨特的中國經驗，在我看來，是既往不諫，來者可追。

　　至於究竟什麼是「素描」？素描是否指單色的描繪？素描是「基礎訓練」或是「創作」？或

者兩者均是？素描作品如果有「獨立性」，其「獨立」的意義是什麼？素描的材料的多樣性與表

現的「自由」之上有沒有原理與規律？無限度的自由是什麼狀況？價值何在？……種種困擾眾

「生」的問題，還須追求真知。畢竟「多元化」不等於南轅北轍，互相牴牾，而應是「殊途同歸」。

（原載一九八五年四月四日《聯合報》）

現代中國畫的觀察與省思

前言

過去二十年中，對於中國繪畫從傳統到現代諸問題，我曾斷斷續續發表過數十萬字，大部分都已收入我的幾本文集之中。這篇文字，擬在過去觀察與體會的基礎上，就現代中國畫發展中一般現狀，提出淺見。因為本文寫作時間的匆促與篇幅的限制，而且因為冀望對這個題目能有比較整體性的涵蓋，所以涉及的問題相當廣泛，無法在局部做非常深入的分析與舉證，粗疏必不可避免，歉愧之至。

當代中國繪畫研討會是一項創舉；尤其是邀集理論家與創作家會聚一堂發表意見，更是前所未有。對於會議主辦當局的高明與美意，筆者謹表無限欽佩與感謝。而對於這樣性質的研討會，如何提出一個整體性的架構，針對海內外現代中國畫家共有的問題，作為研討的基礎，可能是非常需要的工作。本文的寫作即以此為動機。

學術性論文在小題大作，而本文只能大題小作。其目的在對現代中國畫存在的問題做一鳥瞰

式的觀察，故本文只是提綱挈領，希望同道高明批評指教。

國畫、水墨畫、現代中國畫

中國繪畫第一個困擾是名稱的混淆。「中國繪畫」或「中國畫」，一般簡稱「國畫」，毫無懷疑地都是指中國文化中的繪畫。可是，中國繪畫歷史非常悠久，各階段、各朝代都有不同的表現；在歷史中各家各派又非常分歧；畫家所屬不同階層與不同地域又有各不相同的審美趣味，造成各自獨立的、多樣的風格。自戰國、秦漢到唐宋元明清各朝，中國的繪畫，不論思想觀念或表現形式，差別也頗大；而文人畫、院畫與民間的繪畫，風格各異；帛畫、壁畫、石刻畫、磚刻畫乃至紙絹之作，以及工筆與寫意、裝飾性與文人戲墨……都各不相屬。這些各式各樣的繪畫，當然都應該屬於「中國繪畫」的範圍之內。但是，當代習稱之所謂「中國畫」或「國畫」，只是指傳統中山水、人物、花鳥之屬，大半以文人畫為旨趣，以水墨（或加彩色）施之紙絹，加上詩文款識，書法篆刻，是為標準的「中國畫」。這樣狹隘的觀念，不但摒除了那些扎根在中國廣袤的土地上，流傳在悠久歷史中的民間繪畫、壁畫、版畫、年畫、風俗畫、宗教畫乃至建築與工藝中的大量畫作，而且一切由域外輸入之繪畫，也不可能包容在「中國畫」的概念中。實際上當今所謂「中國畫」和「國畫」所指的只是比較定型化，比較狹窄的那一部分，與「中國繪畫」的名稱

並不等同。現在所習稱的「中國畫」或「國畫」的正確名稱應為「水墨畫」，這是自八世紀上半中唐的王維就確立了的（王維〈山水訣〉：「夫畫道之中，水墨最為上。」）。文人水墨畫雖然後來成為主流，事實上只是中國畫的一部分。

在歷史上，中國文化君臨天下，畫就是畫，本來並無「中國畫」或「國畫」的名詞，海禁大開以後，為與外來的「西洋畫」、「東洋畫」有別，才有了「中國畫」的名詞。可見「中國畫」與「西洋畫」是依據民族、國家、地域、文化的不同而有的普泛的分類名稱，意指整體的「中國繪畫」與「西洋繪畫」。「中國畫」不等於「水墨畫」，其理甚明。而「國畫」一詞，除了作為「中國畫」的簡稱，完全相同於「中國畫」之外，尚有它特別的涵義。大概是「國粹」派興起以後，將文人畫的水墨畫視為「國畫」，即不單純是「中國畫」的簡稱。猶如「國粹」之不同於「中國文化」。「國畫」一詞，有中國繪畫之「精粹」或中國繪畫的簡稱。猶如「國粹」的權威性，與「國劇」、「國樂」同有優越的地位。這種將水墨畫奉為「正宗」的「國粹主義」，不免有意無意貶低了其他畫種的平等地位，也使中國繪畫越來越僵化、窄化。同樣地，「國劇」與「國樂」傲視其他地方戲曲與音樂，不但它本身容易僵化，而且也造成中國戲劇與中國音樂多元化發展的障礙，要更廣泛吸收外國藝術的營養，或者引進新品種，擴大中國藝術原有的範圍，使中國藝術的內容更豐富，當然越發困難。

為糾正過去的偏頗，糾正視文人畫的水墨畫為「正宗」，以文人畫的品味來權衡藝術價值的偏見，也為了未來中國繪畫多元化的開拓，我們應該揚棄稱水墨畫為「國畫」的習見，而以「中

國繪畫」或「中國畫」的名稱來概括存在於中國文化中所有的繪畫。

近數十年來，又有「現代中國畫」的名稱。這個名稱一方面是相對於傳統「中國畫」（modern painting），一方面是相對於西方的「現代畫」的名稱而有的。也曾有人主張用「中國現代畫」。我認為「現代中國畫」比較正確、適當。既表達了以中國為主體，表達了對傳統的延續發展，也表達了「現代化」的意涵。而「現代化」是由外來文化的衝擊所引起，「現代化」便已包含了對外來文化批判地吸收的態度。而在「中國的」與「外來的」之間，是以「中國的」為主體。就中國語文文法的規則，較接近名詞的形容詞為主要的，較遠離名詞的形容詞為次要的。「現代中國畫」中，「畫」為名詞，「中國」與「現代」為修飾詞（形容詞或副詞），「中國」較「現代」為主要；如果將「中國畫」當複合名詞，則「中國」為主詞，「現代」為修飾詞，主從更為明顯。這就是我近二十年來倡議用「現代中國畫」而不採用「中國現代畫」的理由。（和我觀點相同的人也不在少，不過，「現代中國畫」與「現代畫」混亂的使用，在當代畫壇仍時時可見，足見概念的認知還不曾為許多人所重視。）「現代中國畫」包含了「現代中國水墨畫」，而且也包容了其他一切的畫種（包括外來的油畫、水彩畫與膠彩畫等等）。也可以說，傳統繪畫的現代化與外來畫種的中國化，都為「現代中國畫」所兼容並包。特別要提出來說明的是，畫壇中常見將中國繪畫錯誤地分為「國畫」與「西畫」兩大部分，長久以來，不但嚴重地使本土藝術與外來藝術不能融匯、借鑑，而且也使傳統繪畫的現代化，外來繪畫的中國化不能成為共識。我認為只有將各種不同來源，不同性質的繪畫統屬「現代中國畫」的範圍之中，而以材料分類，才能消除

「國畫」與「西畫」的對壘，使中國繪畫真正包容古今中外，而共同在中國文化現代化的大纛之下，呈現多元化的偉大成績。

對於「中國畫」、「現代中國畫」等名稱，概念的釐清，不能看作只是名詞之爭，因為名詞的背後，是觀念的問題。不過，可能有另一個意見，認為雖然傳統的「水墨畫」只是傳統「中國畫」的一部分；「現代中國水墨畫」也只是「現代中國畫」的一部分。但不論過去與現在，水墨畫是主流（就參與人數之多，成就較其他畫類為大而言，水墨畫確是民族繪畫最重要的一項；但不應稱為「正宗」，也不以「文人畫」為「權威」來貶低其餘）。所以廣義的「中國畫」與「現代中國畫」指中國繪畫的整體，狹義的「中國畫」與「現代中國畫」則指水墨畫，可能有實際上的方便（就如廣義的「藝術」包括文學，狹義則文學在外一樣）。我覺得這些名稱問題，都值得再討論，以建立概念上的共識。個人的淺見不一定正確，僅供討論之參考而已。

西方現代繪畫的他山之石

中國繪畫從清末開始醞釀著歷史性的變革。這是和傳統中國文化受到外來文化的衝擊以後努力尋求出路相一致的行動。到了民元前後，一批深受西方早期現代繪畫影響，甚至負笈法國、日本回國的，具有中外藝術知識的新畫家，逐漸展開有意識的中國繪畫現代化的革新運動。這個運

動主要有兩個方面：一是傳統的革新，或者說傳統的現代化，主要在中國水墨畫方面；一是外來畫種的輸入，並力求與中國文化精神結合，或者說是外來繪畫的中國化，主要是油畫、水彩等。

中國繪畫的現代化一開始即受到西方現代繪畫的刺激與影響，十分明顯。不論從思想、內容到形式、技法，西方的影響所激起中國繪畫大變革，是歷史上前所未有。這巨大的影響主要有這幾方面：

第一　是泛道德主義消退，多元價值抬頭

傳統繪畫的泛道德主義是中國文化性格的一部分。這與西方重智主知的文化正好形成對照。

西方從蘇格拉底的「知識就是道德」到培根的「知識就是權力」，都表現了知識（求真、重智、主知）是西方文化的重心。中國傳統文化的泛道德主義在繪畫中主要表現在：藝術價值以道德為依皈；畫品之高下，即是人品的高下。（「畫品優劣，關於人品高下。」──楊維楨〈論畫〉：

「文人畫之要素，第一人品。」──陳衡恪〈文人畫之價值〉）中國畫的境界、清高絕俗的隱者情懷、胸中逸氣等，都是道德的精神；四君子、歲寒三友、雙清等題材，都是道德的象徵。自從西洋繪畫提供了借鑑，促進了反省，使許多覺醒的中國畫家認識到泛道德主義是束縛中國畫發展的根本因素之一。裸體之美、靜物之美、自然之美、人事之美、社會之美，乃至一切人間的殘缺，民生的疾苦，任何卑微的一人一物，皆可成為繪畫之題材，皆可表現畫家的情思，皆可發現人文的價值，也皆可產生藝術的美感；多元價值的追求，突破了中國畫原來的藩籬，擴展了藝術

表現的天地。這個他山之石，無疑是西方現代繪畫對於中國畫最根本、最深刻的影響。

第二是促使中國畫家追求繪畫獨立性的覺醒

傳統中國畫的評價，常以道德價值為依皈，已如上所述。而其內容，大半也以道德與文學為主體，繪畫自身的獨立性較貧弱。西方現代繪畫自印象主義以降，繪畫走向獨立，追求純粹，即以造型為標的，排除描述與說教。中國畫雖不能也不必事事追隨西方，但毫無疑問，繪畫獨立性的加強，擺脫過去千篇一律的內容對道德與文學的依附，不甘為道德與文學的圖解或插圖，使中國畫漸漸脫離傳統的窠臼，也是西方現代繪畫影響下的變革。

第三是重新面對現實人間

中國文人畫從元明以來，某些閉門造車，向壁虛構，漠視現實與人間生活的惡習，在西方現代繪畫的影響之下，重新調整方向，重新面對現實中的自然與人生。

第四是造型、結構、繪畫語言等觀念的建立

傳統中國畫不能說全無這些觀念。信手拈來的例證如：董源的洞天山堂，范寬的谿山行旅，李唐的萬壑松風，倪瓚的溪山，林壑至於石濤的搜盡奇峰圖等大家名作，都表現了在這些方面獨特的成就。但是，不可諱言，大部分中國畫，尤其是許多因襲前人，拼湊筆墨，濫留空白，飽飣

獺祭之作。根本缺乏造型觀念，也全無結構，只是一些公式化的，僵化的筆墨的堆砌。而繪畫語言，也只是學舌前人，毫無個人獨創性。這些傳統相沿相襲的毛病，與西洋現代繪畫正好成為強烈的對照。近代以來中國畫在這方面的改革，不能不相當程度地歸功於西洋現代繪畫的影響。

第五是內容的意義與形式的意義

中國畫在過去特重內容，如上所言，注重道德與文學的內涵，故有濃厚的人文主義色彩（雖然過偏道德，而且每成為「固定反應」〔stock response〕，便有陳腔濫調，缺乏新意之病）。所以中國畫在傳統中，對意義的追求，只知有「內容的意義」，不知尚有「形式的意義」。自從受到西洋現代繪畫的影響，才擴充追求的範圍，逐漸有了建立形式的意義的觀念。所謂形式的意義，在十六世紀以後許多反傳統的畫家的作品上，已可見端倪。例如徐渭的畫水墨淋漓處，有謂「大抵絕無花葉相，一團蒼老暮煙中。」（徐渭題枯木石竹詩）「五尺煙梢扶不起，濕淋淋地墨龍拖。」（石濤寫青藤自題墨竹句）李鱓摹青藤老人筆意畫芍藥題「潑翻墨汁當胭脂」，正如徐渭畫葡萄自題「筆底明珠無處賣，閒拋閒擲野藤中」一樣。筆墨形式中有許多不可勝辨的形象，是因整體結構之需要而存在。而筆形墨象的各部分，有其內在的聯繫，構成畫面形式上的意義。這種意義不能用語言表達，卻是視覺藝術欣賞的精髓。上乘的中國畫，形式的意義與內容的意義常相呼相應。從徐渭到八大石濤、揚州八怪，再到吳昌碩、齊白石，充分發展這個筆墨超乎象外的精神。西方現代繪畫在這方面有其更為獨到、更為徹底的發揮。所謂「視覺藝術」即強調視覺形

式本身獨立的價值。自印象派以後各派乃至「集合繪畫」（combined painting）與「混合媒體」（mixed medium）等現代繪畫，排除了重視內容的傳統觀念（不論是哲學、文學、宗教、社會、歷史等內容；現代繪畫追求獨立與純粹，不願成為內容的附庸），努力於形式的建構。這種風尚，等而下之者固易淪於形式主義，甚至虛無主義，但其喚醒傳統派對於形式建構之意義與價值之重視，加強繪畫視覺的感動力，對現代中國畫自有啟示與影響。

其他方面的影響，不勝盡述。例如在色彩方面，中國畫，尤其是文人畫以後，尚清雅，嗜枯淡的傾向，固然創造了極高的境界，獲得極大成就，但是，過分因襲鄙薄濃重的色彩的觀念，不免過於一元化。西風東漸以後，色彩的重新受到重視，連帶對光影的表現，也突破了傳統中國畫的許多禁忌。雖然在色彩與光影的表現上，生吞活剝地將西洋畫的手法套用過來，不但喪失了水墨畫的獨特性，也產生了中西不相和諧的弊端。但是，色彩與光影的表現在傳統中國繪畫史上，斷不是前無古人，只是文人畫以後漸趨沉寂而已。不過，自西方繪畫所揭開的光與色的繪畫世界，震撼了近代中國畫家，從而重新評估光與色在中國畫中表現的可能性與價值，殆無疑義。

西方現代繪畫對中國畫有巨大的貢獻，也不能說毫無負面的影響。前者略如上述，後者留待後文將有補充。

中國繪畫傳統的承繼與重估

關於傳統中國畫的精神內涵的闡發，已有過難以計數的文章。中國畫的高遠卓絕、精深幽奧，古今賢哲已做過極深廣的探勝抉微、提要鉤玄、剖析闡揚的功夫。當然，這種研究永無止境。不過，在這一節裡不可能，也不打算談論，只能就傳統在現代中國畫中的實際境況的觀察，擇其要點二三予以陳述並略抒己見。

最近三十年間，現代中國畫中的水墨畫，這一項與傳統繪畫淵源最密切的畫種，究竟承繼了傳統繪畫遺產中哪些東西？這是一個很難回答的問題。因為既不能統計，也難以求證。但是如果我們希望探討現代中國畫與傳統的關係，似乎不能不面對這個問題。個人的淺見不可能正確而完備；粗略舉隅，或可引動同道的關切，做進一步的討論。

第一 是超越現實時空的物理規律，以主觀想像的時空觀念為視覺形象的寄託

這一點如果說是中國繪畫最獨特的精神特質，也是與西方繪畫最重要的不同之處，似乎不算荒謬。不管現代中國畫現在與未來如何變革？如果完完全全拋棄了這個特質，中國畫還有什麼獨特的精神與價值，實在很值得懷疑。

中國畫的繪畫思想與西方比較起來是較「軟」的。因為它不是偏重理性，而是情韻；不專注於客觀，而是主觀；不是體積的呈現，而是線形與墨韻的流動。恰好中國水墨畫的工具材料也是

較「軟」的：毛筆、宣紙、水、墨。所以，不擅於嚴守物理的定則（這些定則在西洋畫中非常重要。例如焦點的透視法，精確的物形，解剖學，色彩學，光的原理等），卻擅於主觀心靈的自由馳騁，超越時空之上，建構幻想式的主觀世界（如不定點透視法，超於象外的筆墨，不拘執於合「理」，而特重於會「意」等）。西方的時空座標是十字相交的二直線，中國可能是一個無始無終，周遊八方四表的圓。

這個特質在現代中國畫中雖然有了某些變動，大體而言，這一項珍貴的、獨特的傳統藝術精神的資產還繼續在發揚光大。

第二是「筆墨」的承繼與再發展

「筆墨」二字，幾乎是傳統中國畫表現技法的代稱。歷代對筆墨的闡釋與發揮極詳盡而豐富，不擬多談。此處所謂「筆墨」，是指現代中國水墨在基本上仍然承繼了「骨法用筆」與以墨彩為基調（色彩可自由運用；即使用色，也以墨彩為主，色彩為輔）的表現方法。

在筆墨與工具材料方面，不但承繼傳統，而且大有發展。一方面承繼了用筆以書法美學的規律為借鑑的傳統方向，一方面也發展了獨立的、更富繪畫性的藝術語言。在傳統墨法的乾、濕、濃、淡、焦、積、宿、破、潑等方法之外，更不斷有別出心裁的拓墨、水印、噴墨等新方法。工具材料的多樣化，更為前人所未曾有。

第三是批判地吸收文人畫三絕或四絕的特色

詩、書、畫是謂「三絕」，加上印章謂之「四絕」。現代中國水墨畫家普遍地保持了來自文人畫傳統的這項特色。不過，許多陳陳相因的傳統「樣板」，例如每畫必題言之無物，毫無時代氣息的舊詩詞，濫用圖章等，已為大多數畫家所不取。近代以來，「四絕」的運用，以吳昌碩、齊白石為典範，發揚傳統遺產的光輝。許多前輩畫家各就其藝術特色，創造性地運用了題跋款識，加強了個人風格的獨特性。不論是「富題」（如黃賓虹、傅抱石、潘天壽之擅於長篇題跋）或「窮款」（如林風眠只題一個簽名式加印章），都不同方式地保持了中國繪畫獨有的特色。

現狀的省思與前瞻

現代中國畫一方面承繼綿長深厚的傳統，一方面面對西方現代強勢文化的衝擊，又面對民族文化與社會的大困局，它的發展所面臨的難題，實在超出了繪畫本身的範圍。我們可以說，歷史上沒有任何一個時代的中國畫家曾經處於如此尷尬而困惑的境地，背負如此艱困的「任務」。也可以說，中國畫的現代發展，正是中國文化、中國社會現代化的一部分；中國畫現代化不能自外於中國文化社會現代化的大方向之外。所以現代中國畫家似乎要參與文化哲學的思考，為中國文化的明日求出路。雖然一部分畫家有此認同，但是尚未成為普遍的共識。畫家技術本位的偏執有

歷史的習慣，所以在傳統到現代的轉型期中，中國繪畫的形形色色的面貌，不是三言兩語所能盡述。這種駁雜的局面不等於「多元化」。因為假如沒有文化前瞻的共識，沒有時代的共鳴，沒有共同的歷史使命，駁雜多樣只是混亂，不是風格的多元。這種轉型期中艱苦的探索，可能還有一段相當長的時期。

在某些地方、某些時候，傳統主義的傾向與全盤西化的主張，尚存在兩極對壘的現象。不只是所謂「國畫」與「西畫」的對壘，在水墨畫領域裡，這種兩極對壘的現象也還多少存在著。雖然兩者各是其是，「和平共存」，但始終是現代中國繪畫存在的有待整合的矛盾。

傳統中國畫的繪畫語言，那一套早已僵化的芥子園式的「符號」，在現代還在延續，尤其在繪畫教學中。復古、泥古的傾向，無疑地貶損了藝術創造的價值，也使中國水墨畫普遍缺乏時代精神。雖然有許多畫家相當程度地擺脫了傳統定型化的成法，創造了個人的繪畫「符號」，但是，個人的符號一經定型化，而且以之製作大數量雷同的作品，藝術技巧便成為一種機械化的操作技術，畫家便成為複印的機器。這在中國水墨畫界是極普遍的現象。中國畫的藝術價值，乃至在國際藝術市場上的價格之所以不能與西方繪畫相提並論，可能就因為這個普遍的、因襲傳統老套的毛病所致。

就中國畫「筆墨」問題而言，如上所述，突破傳統，發展了更豐富的技法。但當代畫人無如古人重視書法的訓練，因此，現代中國水墨畫似乎欠缺一套基本訓練的課程。一般美術系以西方素描為造型基礎課程，其與水墨畫則不無扞格之處。如何發展一套中國風格的素描技法，作為習

畫的基礎，也作為創作的預備，應該是十分切要的事。我認為中國風格的素描，可以從中國傳統的白描到寫意的技法基礎上，吸收西方素描的精華與經驗，加以創造發展。大略而言有這些基本特色與要求：以線的表現為主；不採統一光源的描繪方式；從結構出發，表現物象的陰陽向背，凹凸起伏；比例、透視、造型等力求主觀與客觀的調適，不以物象的描摹為已足；發揮想像力，追求獨特的趣味與自我的風格，創造境界。至於工具材料，可做多樣化的嘗試，不必拘限於毛筆。此外，我認為書法的練習仍然是極有意義的一項，不可廢棄。

只有在紮實的基礎訓練的基礎上，才有現代化的「筆精墨妙」，也才可糾正中國水墨畫草率、套式化的積習。

關於接受西方現代繪畫的影響方面，有一部分出現了某些全盤西化或過度西化的現象。

首先是對於「現代」的誤解。

以為「現代」是指「當代」；誤以為我們與西方共有一個「現代」；以為「現代」是一套（不論是思想、觀念、藝術與生活）世界性的、共同的模式或型範，不依照這一套模式即不現代，即為「落後」。事實上，「現代」除一般常識性的用法之外，它是西方歷史分期的一個術語，以與中古時代、文藝復興時代對舉。一般而言，是指科學成為經濟與技術的來源以後，至今不過一百七八十年的時間；自十八世紀英國的工業革命與法國大革命之後，開始了廣義的「現代」。近百年來，「現代」形成一個意識形態（ideology），稱為「現代主義」（Modernism）。西方現代哲學、文學、美術、音樂、戲劇都有現代主義的產品，都無不反映這個意識形態。大致而

言，西方藝術的現代主義，是在科技突飛猛進，社會急遽變遷所產生的反傳統（有一部分甚至是反文化的）的思潮在藝術上的反映，而為工商業高度發達的大都會的產物。西方藝術的「現代主義」我們應該抱持什麼態度，姑且不論，西方的「現代」不必是我們的「現代」；也即各民族、各地區的「現代」，不應該也不可能全然一致。以西方「現代藝術」為世界性、國際性的型範，而過分膜拜與追隨，是現代中國畫發展中非理性的、錯誤的方向。

其次是對於「主義」盲目的認同與附和。

西方藝術發展史與中國藝術發展史各有不同，過去如此，今日與未來也必如此。雖然處於今日世界，由於文化交流與交通發達，加上科技成果為全世界所共享，藝術與文化共通的可能性越來越大。但是一元化的文化藝術是世界的貧乏，並不是豐富。不同民族、不同文化，多元的價值、多樣的風格，全賴珍貴的差異而有以致之。東西方藝術發展各具特色，可互相借鑑，也應互相尊重。拿西方藝術發展的規律來衡量中國藝術；或拿西方歷史中各種「主義」（如寫實主義、自然主義、浪漫主義、抽象表現主義等等）來強套中國藝術；或拿中國藝術的某種風格與西方的「主義」強加比附，都不自覺地歪曲了中國藝術的真面目，喪失了中國藝術的「自我」。這是近世中國文化藝術界普遍的毛病。

因為過分追隨西方現代主義，所以在突破傳統，創新風格的結果，產生了許多新的「視覺樣式」，缺乏較有深度的內涵，更缺乏中國文化精神的內涵，是為某些現代中國畫的缺憾之一。傳統遊戲筆墨的某些文人畫的形式主義，固然為現代中國畫所揚棄，而純粹視覺形式的現代的形式

主義，也不能成為現代中國畫的正途。中國繪畫濃重的人文主義精神，似乎還應為現代中國畫發揚光大的傳統的精華。

不論現代中國畫包容多少不同的品類，多少不同的風格，現代中國繪畫思想的建設，應該是當代中國畫家共同的願望。而藝術在每個時代的思想主流，都是在相激相盪中自由地形成。那些與時代精神，與民族文化的歷史使命相湊泊的藝術思想，慢慢地必凝聚成為一個中心力量，也必吸引了許多同時代的共鳴者，匯合而成思潮。藝術以外的力量或可阻緩藝術思潮的發展於一時，但不能長久阻抑它的流向。建設現代中國繪畫的前提是中國文化的出路往何處去？我之所謂現代中國畫家所面對的困境，為歷史上前所未有，而擺在現代中國畫家面前的難題，遠超過繪畫的範圍，理由亦以此。而要求一個畫家身兼文化思想的探索者，顯然是苛求，也是奢想。然則，生為現代的中國畫家，這些難以勝任的重擔也得勉力肩負，沒有人能代為分擔。因為傳統的模擬與西方的追隨雖然省力，但對於有自覺的畫家而言，總不算是創造的正途，也不是通往未來的大道。

（一九八六年一月）

後記：這篇文字是應香港《明報》贊助，香港中文大學一九八六年五月十日至十三日舉辦世界性的「當代中國繪畫研討會」之邀所寫的論文。並刊登於五月號香港《明報月刊》及《中國時報》〈人間〉副刊民國七十五年八月二十八日至三十日。

巴黎—中國—世界

中國文化與近世西方文化交鋒以來，這短兵相接的一個半世紀中，可說是歷盡辛酸與挫折。

開頭，為了維護「天朝」的威嚴與自大，雖然看到西方的堅船利砲，卻不肯承認人家也有第一流的文化，總要加以貶抑。於是發明「中學為體，西學為用」的理論。所謂「體」與「用」，就是「內在」與「外表」；「靈魂」與「軀殼」；「精神心智」與「物質技術」之區別。

這樣，便得出西方只有「文明」，中國才有「文化」，或者說，西方是物質文明，中國是精神文明。有人則努力把「文明」與「文化」做嚴格的區別。總之，不肯承認西方是物質文明，中國是精神文明。有人則努力把「文明」與「文化」做嚴格的區別。總之，不肯承認這些技術與工具背後必有一個不可輕視的文化因素。

第二步，雖然到了不能不承認西方「文明」也有內在的智慧，也有一個體系井然的「文化」，但是，為了挽回面子，就說西方的一切在中國古代早已有之。太空火箭、印刷出版，不用說，全是源自中國，就是電腦，也只是易經中早已有之的基本觀念。

不過，很快地，民族自尊不能維持了，於是有「全盤西化」。從「天朝」自貶為「邊陲」……

不論科學、技術、哲學、教育、語文、藝術等等，一切皆以西方為範本。最近有一位法國學者認為在中國本地開會，研究中國問題，應該用中文。但是中國學「官」認為用英文比較方便，英語已是世界語——中文便只是邊陲的區域性語言了。

從「天朝」貶為「邊陲」

這一百多年來中國文化的變遷不可謂不巨大。中國藝術的盛衰變化，也是在這樣的時代背景之下，在最近半個多世紀中更為明顯。

民國六、七年，中國最早的一批藝術青年出國留學，他們當時只有十七歲到二十四歲。民國十四年到十六年，先後回國執教並專事創作，於是有杭州與北平兩地的美術教育盛極一時。但是，大陸變色前後，第二批出國的藝術青年有不同的志向。他們不再像第一批留學生一樣，為了到西方取經回來振興中國藝術，他們也多半不是去留學，而是整個人的投入，立志要在西方「世界性」的繪畫擂台上奪標。

巴黎，以及後來迎頭趕上的紐約，在中國邊陲人的意識裡，就是世界藝術的新的「天朝」。

中國的沒落，由於近代以來的內憂外患、戰亂以及政治、經濟、教育、社會種種因素，暫且不談。中國藝術的淪落亦必然之事，因為支持藝術生存發展所需要的種種客觀條件均不具備。由

「邊陲」往「中心」朝聖，便成為大多數野心勃勃的聰明才子共同的願望。這種藝術的移民，在一九四九年以來，人數之多，動機之複雜，風氣之盛，已成為藝術界的風尚，為歷史上所未曾有。不可能移民或尚未具備移民條件的年輕一代，也早已認同那個「世界藝術中心」的藝術概念。

普遍傾心西方

　　自印象主義以降，西方流行的任何藝術流派，都可在中國找到追隨者。這種毫無批判的出主入奴的現象，不僅表現了中國藝術的衰弱，其實更顯示了中國文化思想的蒼白。一位歷史學者沉痛地指出：「過去五十年來的中國學界，反映著普遍的傾心西方，慕趨新說，於是外國各類理論主義大量湧現，真是眾說紛紜，五光十色，構成中國思想史上的大抄襲時代。西方有一學說，中國就必有宗奉宣揚的一類大師道長出現；西方有達爾文主義，我國就有馬君武；西方有社會主義，我國就有江亢虎；西方有無政府主義，我國就有吳稚暉；西方有國社主義，我國就有劉師復；西方有優生主義，我國就有潘光旦；西方有虛無主義，我國就有張君勱；西方有實驗主義，我國就有胡適；西方有共產主義，我國就有陳獨秀。……但到了數十年後，有的學派在西方也自然沒落，我國信徒更是徬徨無主。」（見王爾敏《解醒集》）

藝術是文化的風標，是民族心靈的反映。我們不必苛責藝術界，卻應從整體中國的文化與社會細細反省。

《遠見》溫曼英小姐不遠千萬里，到巴黎訪問三位著名的華裔畫家，在八月號發表了〈一種藝術，兩種看法〉。從這篇文章，我們看到了不同的藝術觀念、懷抱、態度與風格背後的那個人。讀後足可引起從事藝術者多方面的省思與借鏡。

巴黎是藝術的「擂台」

巴黎之於繪畫與維也納之於音樂一樣，都成為兩個名都文化傳統的特色。巴黎之成為繪畫藝術最適當生存發展的名都，必有種種客觀條件。比如許許多多偉大的博物館，高水準的畫廊；富於品味力的畫商和收藏家；各種不同層次的、有水準、有權威的評論；以及一個重視並熱愛藝術的政府，不斷提供藝術所需要的物質與精神的優越條件。

更重要的是對繪畫普遍醉心、仰慕，而且知音的法國人，在悠久的歷史裡，已使那塊土地薰沐在濃厚的藝術氣氛中，因而吸引了無法計數的各國人士前來膜拜、品賞、學習、研究，還有識貨的買主前來購藏。自然，那裡也不無製造流行的畫商、說客與投機者。

巴黎成為藝術的「市集」，裡面四分之三是「離鄉背井的外國畫家」。本來趕集者載運各地

土產前來物資交流。但巴黎卻不同，四分之三的異鄉人赤手空拳，前來學藝，然後在現場比試。所以說巴黎是「擂台」應該更為合適。不過，比什麼拳腿，要看巴黎的風尚時興；武藝的高下，也由當地裁判判定。

為什麼上海與台北沒有四分之三的外國人來學藝、比試呢？道理很簡單，上海與台北沒有支持藝術生存發展所需要的優越客觀條件。如果有的話，大概也可以成為「世界藝術中心」。

有沒有一部不分國籍、不分地域、籠統的「世界美術史」呢？大概是沒有的。我們只要翻翻世界文明史，便可知道。而且，那一部「世界史」還要看是什麼人所寫，裡面必然充滿了來自國族地域文化的、不同的「偏見」。「一種藝術、兩種看法」；其實，一部「世界史」，也有好多種看法，何況主觀創造的藝術呢？

郎世寧俯首稱臣

郎世寧來自義大利，二十七歲到北京供奉內廷。開始以西畫供職，但因皇帝不喜油畫，不得已只好順勢隨遇，改學中國畫，而揉合了西洋寫實的觀點與技法，獨創一格。乾隆三十一年死於北京。（他並沒有「最後還是回到祖國，豐富義大利的文化」。）

他死時乾隆給予封銜，並頒諭旨：「……今患病溘逝，念其行走年久，齒近八旬，著照載進

賢（另一個西人傳教士）之例，加恩給予侍郎銜，並賞內府銀三百兩料理喪事，以示優恤，欽此。」乾隆盛世，就有外人離鄉背井前來學藝，並且俯首稱臣。如果乾隆懂得西方辦法，設立一個「世界繪畫大獎」，郎世寧就是得到金牌獎的外國畫家。「畫得好不好，沒有公定的尺度」，只有給獎國的裁判。入選某某沙龍，與得到封銜原是一樣的事。

鑑古觀今，說起來令人無限感慨。

「藝術家需要真正地跟自己的民族文化結合。有一天我還是會回去，因此直到現在，我還保持中華民國國籍。」

「對中國旅歐、美畫家的前途和地位，我看得很悲觀。我覺得這些藝術家，到最後會完全消失掉，因為你既不屬於歐美，也不屬於中國本土。離開了本土，要反省是很困難的。而在海外的藝術家，大半都是國際主義——承認巴黎或紐約的價值是唯一的標準，也是國際市場，在這裡成功才算數——藝術要國際性。然而，法國怎麼可能讓一個中國人做她的文化代表呢？

中國的前途還是在中國本土，我相信中國最偉大的畫家，必然誕生在中國的領土上。」

中國的世界畫家

這是我的學長彭萬墀在〈一種藝術、兩種看法〉一文中表達的心聲。二十一年前，他赴巴黎之前在新公園省立博物館開了一個令人難以忘懷的個展。二十一年來他在巴黎看西方，由希臘到文藝復興，再到後來的啟蒙運動那整個人文主義的發展過程，他認為應該振興中國的人文主義——這也是我最服膺的觀念。我在一九六七年寫過〈中國藝術的人文主義精神〉。這個信念十九年來仍未曾動搖過。（已收入本書）

「巴黎的巴黎人，中國的中國人」呢？還是應該說「巴黎的巴黎人，中國的中國人」？

如果我們理解並認同彭萬墀的那些發人深思的見解，也許，這一代的中國畫家的抱負應該是——

「世界的中國畫家，中國的世界畫家」。

（原載一九八六年十月《遠見雜誌》）

論「抽象」

懷疑與批判

這篇文字要談論的題目原是「論抽象與抽象繪畫」。為了簡潔醒目，僅選用這三個字。

十多年前，我已就這個論題寫了幾千字，但沒有寫完；而心存這個問題則遠自六〇年代。現在重新寫過，比較有系統地表達我長期思考的所得。

我們自卑已久。大概很少有人相信，中國藝術家有人竟想嘗試提出關於這個論題完全不同於時下習見的論點；也不大有人相信中國藝術家可以懷疑西方現代主義中的「抽象畫」；可以對它的真相，它的藝術性質、內蘊與價值提出批判性的質疑。

二十世紀之初開始醞釀，二次大戰後蓬勃發展的「抽象」藝術在繪畫界激起巨大的浪潮。在戰火中崛起的美國，幾乎將「抽象表現主義」擁為美國的「國畫」，以擺脫過去長期為歐洲藝術殖民地的自卑。東方受美國卵翼與援助的國家，對美國文化固然不可能有歐洲的傲慢，更且多為崇奉附驥。對「抽象表現主義」的贊同與追隨，毫無疑問有「西瓜靠大邊」的安全感；對它提出

獨立的懷疑批判則不免螳臂擋車之譏。這是很現實的情勢。

不過，歷史的荒謬的例證太多了，「凡實在皆合理」（黑格爾）並不一定合理。連科學的發見，那些傳誦一兩代甚至兩個世紀的金科玉律，今人都曉得只是表現了某一時空條件下某些人的主觀願望或者偏見而已（比如古生物學家對達爾文的進化論已有所懷疑；二十世紀心理學權威弗洛依德的學說也已廣受批判）。那麼，對「抽象表現主義」理性的思考與詰難，只要言之成理，當不必要有特別的勇氣。

或以為科學的發見，若被證實為主觀的偏見則立刻動搖；而藝術的觀念若為主觀的偏見，則無礙於獨特風格之創建，甚且為風格誕生之要素。的確如此。某一「偏見」造成某種風格，而自我風格則需要自我之「偏見」。藝術的「偏見」其實應稱為獨特的「主見」。不過，別人的主見斷不能成為我之主見。我們對西方抽象繪畫如果沒有自己的見解，一味附和盲從，便談不上有我們獨特的思想；只是別人的附庸，更談不上有自己的靈魂。

抽象與抽象畫

「抽象」是什麼？或者說「抽象是什麼東西？」簡單的答案是：抽象不是一種有實體的東西；是一個概念（更合理的說法應為：「抽象」是用語文表達的一個概念）。概念是反映事物特

有屬性的思維形式。它所反映的事物，具備或不具備感覺屬性，決定了該事物是具體的實物或只是存在於心智中的意念。

只有具體的實物（具備感覺屬性），才能經由感官去認識其存在。在感官認識的層次中，根本不需要概念。如果對實體事物做概念的認識，則事物所具備的感覺屬性必須擱置一旁，所著重的是該事物的特有屬性（或稱本質屬性）。比如「藝術品」這一概念，其「外延」包括許多可稱為藝術品的具體事物，而其「內涵」則以諸如「人類追求美感價值活動之產品」等界說來揭示其「特有屬性」。也可說是「藝術品」在概念認識的層次上是意義的表達，不是感官認識所能奏效的。換言之，即使是來自實體的概念，在概念的層次上，感官已無能為力，只有心智得以理解。

許多沒有感覺屬性的認識，比如真理、正義、美感等等，當然是更為標準的概念認識，也只有訴諸理性一途。「抽象」就是這樣的概念。它與「真理」等概念都非由經驗所獲得，而是理性思維中創造出來的，所以也稱「先驗概念」。

總而言之，凡吾人感官所能認識的事物，便是具體的（concrete）；凡感官不能認識，須以理性的思維來做概念認識的，都不可能是具體的，因此才能稱之為抽象的（abstract）。宇宙之廣袤浩瀚，萬彙之品類繁多，凡吾人感官能辨識的存在，不論是固體、液體與氣體，皆為實存，故皆為具體。天地之間，可稱為「抽象」者唯「概念」（concept; idea）而已。

「抽象畫」是現代繪畫的一種。不論是油畫、水墨畫或以其他媒材所製作的畫，也不論所畫的是什麼，它既然是繪畫作品，必具備諸如：重量、體積、形狀、色彩、紋理等感覺與料（sense

data），也即是具備了提供吾人感官認識的感覺屬性。所以，此「畫」既為具體的，便不可能同時是抽象的。所以，「抽象畫」是一矛盾概念。

當然，我們並非不知所謂「抽象畫」的「抽象」是指畫面所顯現的是不可名狀的圖象（icon）而言。不過，天下也絕沒有抽象的圖象。因為圖象雖然可能超越物質材料本身，但圖象視覺的感覺屬性卻是吾人辨認、感受圖象的依據。圖象的感覺屬性就是它訴諸視覺的「象」——包括形狀、色彩、線條、肌理等等。這個「象」雖然可以是人物、風景或其他的「象」，也儘可以是任何不可名狀的「象」。但既為視覺所能感受的，它便必然是具體的，不可能是抽象的。

所以，任何「抽象畫」。但既為視覺所能感受的對象，它既有具體可感的「象」，便不能稱為「抽象」畫；「抽象畫」如果作為一個概念，它可以理解，但並沒有與此概念所指謂的內容相應的客觀存在。它實質上與諸如道、永恆、真理、無限大、造物主、隱形等概念一樣，只能思維，並無實體，因其不具感覺屬性故也。「抽象畫」顯然是一個名不副實的名稱。

盲點與謬誤

「抽象畫」雖然只是一個並無其物的「概念」，但是，並不能否認本世紀以來畫壇已有被稱為「抽象畫」的許多具體作品的事實。為什麼會出現這些以「抽象畫」為名，卻名不副實的繪畫

作品呢？因為抽象畫家以為過去的繪畫，基本上皆是「具象的」；抽象畫家以為對具象繪畫已經有了革命性的超越，他們宣稱發現了新的觀念及新的繪畫語言，拋棄了對自然與客觀形象的模仿、描寫或再現。因而以與「具象的」背反的形容詞——「抽象的」來表達，故有「抽象畫」之名稱。我們已經在上面說過，凡可視之「象」皆為具體的，不可能是抽象的；抽象只存在於概念中。故可知「抽象畫」的「抽象」是借用哲學範疇的概念；「抽象畫」名實並不相副，而且是一個誤用的名稱。不過，既然「抽象畫」的名稱習用已久，早已約定俗成，當然不容易也不必要更改。但我們對該名稱若無正確的了解，很容易因字面與概念內涵之間的含混或一知半解而陷入迷思。

許多有關「抽象畫」的討論就是這種迷思的各吹各調，往往不能成為有意義的討論。

深一層來看，抽象畫的問題與困局，其實絕不只是名稱的謬誤而已。因為如果只是名稱不確當，換一個名如其實的名稱豈不解決？譬如有人使用「非具象的」、「非實體的」或「非再現的」（non-figurative; non-representational）來替換「抽象的」，是否就得當呢？不。答案仍是否定的。

為什麼呢？

「抽象畫」者以為「抽象」相對於「具象」，是兩種大不相同的繪畫；以為「抽象」是一個突破性的飛躍；以為「抽象」是「具象」發展的最高級的也是最後的形式；而且以為是繪畫史演進的必然規律；以為從「具象」到「抽象」是藝術的進步。事實上這一切的「以為」都充滿盲點與謬誤。

如果我們能證明繪畫的「抽象」與「具象」並無本質之異，而且基本上皆源自對自然萬物的

模仿（包含廣義的與狹義的），那麼，「抽象畫」在「象」的「超越」與「突破」上便只是虛妄。

在討論「抽象畫」之前，我們先得探討自然之「象」有沒有「具象」與「抽象」之分？以及自然萬物在視覺上被分為「具象」與「抽象」的原因何在？

「具象」與「抽象」的真義

視覺所能觀看的一切「象」，有沒有本質上大不相同的「具象」與「抽象」兩類呢？我認為根本沒有。理由在上面已說過：凡感官所能辨識者皆具體之象，所以一切象皆「具象」，本來並無「抽象」之「象」。那麼，為什麼在習見中，似乎確有「具象」與「抽象」這兩種起碼在名稱上大不相同的「象」呢？我們不能不對這個誤解的由來以及同一個「象」分化為二元對立的原因作一番分析與澄清。

人類所寄生的宇宙自然，原是混沌的「大塊」，我們因為自身的局限，根本無法在視覺上觀看這整全的「大塊」，也不能觀察到這「大塊」的不同層次與微細的各局部。我們只能在視力所及的範圍中，看到某個片面或局部。當我們在適當的距離，分辨出這「大塊」中的許多個體或局部，慢慢認識這些個體與局部的特性（包括其形狀、性質、質量等等），以及進一步認識它與吾

人的關係（包括其影響、功用、意義等等），吾人予以分類並以概念為之命名。因此，它們便成為生活環境中非常熟悉的東西，遂有日月、山川、草木、鳥獸、雲霧、煙靄等等可以名狀之物。這就是所謂「具象」者。而「具象」之外的那些不可名狀的「象」，便被稱為「抽象」。

「抽象」之「象」的真相是什麼？它是怎麼來的呢？我認為除了因視覺受障礙（如雲霧、煙雨的阻隔、光線不適合或神經與視官病變等主客觀因素，而使本可辨識的「具象」變為混淆不清或不可名狀之「象」，這是「抽象」最淺顯的成因，不必多說）之外，主要是宏觀（macroscopic）和微觀（microscopic）的結果。茲分別說之：

當吾人與所觀看之物象距離過遠，比如在高空回望地面的都市或農田，只見到種種規則或不規則的幾何圖形；如果視點再升高，一切景物變成不可名狀的一片混沌。這就是宏觀之下的所謂「抽象」。

另一方面，當我們與物象距離過於逼近，而且只能看到事物極窄小的局部，比如岩壁、敗牆或鯨魚、恐龍的皮膚等等，假如只見一丁點大小，便不知道是什麼東西；若用放大鏡來觀察，所見不過色、線及塊面上的紋路、肌理等不可名狀的「象」。就因為見不到事物的整體，所以不能辨認其原形，其「象」既非「具象」，也即所謂「抽象」。假如我們能觀看極微細的事物，進入微觀的世界，當發現更多無窮複雜、奧妙的視象的小天地。吾人肉眼所看不到的一個細胞、細菌或原子，在高倍數的電子顯微鏡中可以見到其形象。最近科學界所討論比原子更小的「夸克」（quark），小到只是一根頭髮的兆分之一（而且只存在於兆分之一的兆分之一秒）。它們的形

385｜論「抽象」

狀、結構、紋彩之複雜奇妙，變化多端與不可名狀，當也遠超出吾人視覺經驗與想像之外。這就是微觀世界中令人咋舌的豐富之「象」，即所謂的「抽象」。

因此，儘管在宏觀或微觀世界中有萬千我們不可名狀的「抽象」之「象」，但它們原就是萬物實在本身的物質世界之「象」，與山川草木一樣，在適當的條件下，是吾人感官所可認識，是百分之百具象的（figurative），實體的（objective）。

「具象畫」

可以預知：即使「抽象畫」家同意上面的論述，即萬物之象皆同為具象，但他們必認為「具象畫」是模仿自然，「抽象畫」正好相反；自然之「象」，「具象」與「抽象」可以兩者同一，但繪畫之「象」，兩者卻應一分為二。

「具象畫」模仿自然，「抽象畫」真的正好相反嗎？我們不能不對「具象畫」與「抽象畫」與自然的關係來一番深入的探討。

先說「具象畫」。

不論是傾向客觀的再現，或傾向主觀的表現，我認為一切「具象畫」的題材與靈感都與實存有密切的關聯。包容在「具象畫」這一極其廣泛的範疇中的繪畫，儘管在觀念與表現方法上，各

時代、各流派之間千差萬別，不過，大體上說都是對實存萬有廣義的模仿。而模仿，可以是對萬物客觀的摹寫（比如最極端者有自然主義與照相寫實主義），也可以是以主觀的精神、理念與感情不同程度、不同方法地改變客觀物象的表現（比如古典主義、浪漫主義乃至近代的印象主義、野獸主義、超現實主義、表現主義、立體主義等等派別）。還有，「具象畫」也包括以自然萬物為藍本，在想像與抽象思維指導之下所創造的客觀世界所沒有的形象。例如西洋畫人頭馬身的形象，中國畫家畫龍、麒麟等。在超現實主義者如達利（Dali）的畫面上，最明顯地表現了這種想像力與抽象思考視覺化的創造。這些畫中的具象都不是自然的具象，但沒有人會說那是「抽象畫」，當然屬「具象畫」的範疇。它們不是客觀的摹寫，但其題材與質感的來源既然是自然萬有與現實世界，都屬於廣義的模仿的範疇。

可以說在「抽象畫」出現之前，繪畫是客觀存在廣義的模仿這一個信念從未動搖。晚近以來，以「革命」為標榜的藝術運動家誇大「創造」與「模仿」的差異和對立，切斷兩者關聯性，否認其相對性，一般人遂錯誤地以為「創造」就是摒除「模仿」，所以比「模仿」更高級。其實，在實存世界中，人類的一切造作，並沒有絕對的「創造」；除了「上帝」。創造其實是模仿的提高、深化與理想化的人為產物。關於這一點，亞理斯多德早已糾正柏拉圖對「模仿藝術」（希臘時代將繪畫、音樂、詩歌等都稱為「模仿藝術」）的輕視與誤解。他認為藝術的模仿不是對實存世界的複製或抄襲，而有揭示普遍性、必然性的意義，所以藝術比現實更高，更真實；認為模仿活動其實就是創造活動。

「具象畫」是對萬有的模仿。模仿包括對自然即時、即物的臨摹，也包括人對萬物的觀察、經驗、記憶、理解、思考與想像等等綜合的創造。從極客觀到極其主觀，從抄襲自然到主客觀交融的無限層次與無限分歧，都在「具象畫」的「模仿」的概念內涵之中。

幾何抽象畫

其次說「抽象畫」。

「抽象畫」是否能動搖或否定「繪畫是客觀存在廣義的模仿」這一信念呢？

我們要知道，「抽象畫派」自其濫觴至今八、九十年間，有過許多潮起潮落，分化而再生的變遷，不是單純的一個「派」。即使後來在「抽象表現主義」的名稱之下，也有許多不同的觀點與旗號。本文不在談論其派系與歷史，不擬細述。就形形色色的「抽象畫」而言，它們反「具象畫」，以「抽象」為表現的目標是一致的。參酌中外藝術界的說法，我們可大略把所有「抽象畫」分為兩大類：一是幾何抽象畫派（Geometric Abstractionism），一是表情抽象畫派（Gestural Abstractionism）。前者如蒙德里安（Mondrian, 1872-1944）、馬勒維奇（Malevich, 1878-1935）；後者如波洛克（Pollock, 1912-1956）、德枯寧（de Kooning）。至於與蒙德里安同為先行者，更有影響力的康定斯基（Kandinsky, 1866-1944），他的抽象畫大概是介乎兩大類之間。而蒙德里安與波洛克則可說是

兩大類的典型代表。

「幾何抽象畫」大致說是由立體主義開其端倪。他們想以最簡潔的視覺元素來把握宇宙的客觀法則；拋棄事物的外表，揭示內在隱藏的永恆不變的實在（蒙德里安在一九四二年寫的 Towards the True Vision of Reality 中說到他使用矩形的過程，認為他「打開了一條通往更廣闊的宇宙結構的道路」）。很明顯，這種造型規律的發現是科學的化約主義（reductionism）影響的結果。即在特殊中通過歸納（induction）得出普遍規律。其實，論理學的「概念」的形成正是通過這個途徑。在藝術創造的行為中，概念化、教條化與公式化的結果，都不是「表現」（expression），甚至連「描寫」（representation）也不如，只是「說明」（explanation）而已。這種誤借抽象思維的概念為指導的藝術創作方法，不能不淪為極粗淺的概念圖象（icon）。更重要的是，我們已經可以看出「幾何抽象畫」與「具象畫」就其題材的來源上說完全是同一個宇宙自然，兩者的差別不是本質的，只有方法論上的不同，殆無可置疑。此證諸上文所言自然中的「抽象」之「象」的產生原因之一為「宏觀」的結果，也正相吻合。在宏觀的世界裡，萬物隱然呈現的是以直線、曲線、平面、三角形、方形、圓形、柱形、錐體等基本形，以及這些基形的組合幾何形。因此，幾何形是發現了萬物基形之後所作概念性的模仿（對柏拉圖來說，原本應該是顛倒過來，感官認識的萬物，原是對理念的模仿。無論如何，理念與萬物之間關係密切；兩者是一物兩面）。「幾何抽象畫」則是對自然萬物基形概念性的模仿予以圖象化（也即「示意圖」）而已。

有關「抽象畫」是「通過對自然現象的抽象發展而來」這一類的畫家的自白實在不少。在《二十世紀藝術家論藝術》（Twentieth-Century Artists on Art, Edited by Dore Ashton, Pantheon Books New York, 1985）中，除了上面引號中這一句話出自蒙德里安，更具體的例子是馬克・托比（Mark Tobey）所說（見上海書畫出版社前揭書中譯本頁二六一）：「我發現了一種技術上的方法能使我捕捉住城市中特別使我注意的事情，那就是城市的燈光，縱橫交錯的交通，人群的河流在它本身影響所及的範圍內流動著，猶如葉綠素沿著葉脈散布開去。」這一段話正好說明了現象界宏觀視象的脈絡，啟發了抽象畫家以簡約的造型去模擬複雜的現象。托比在一九五三年所畫的「地球上空」一畫，也正好提供最佳例證。

人類對萬物形體的認識，經過抽象化的思維而發現幾何形。這原不是什麼高深的學問。小孩子會說月亮像盤子，便因為他對月亮與盤子之間在形象上為一個「圓」形的共同性有所領悟。這就是人類最初步的抽象思維的能力。幾乎所有幼童最初畫一個人總是一個圓圈為頭部，身體與手足只是幾根直線的組合。一個複雜的人體被化約成最簡單的幾何形，這也是「抽象化」的結果。在畫家來說，抽象化的認識有助於他了解並把握萬物的基本結構，是藝術表現技巧中「概括力」的依據。但是，直接把抽象思維視覺化，繪畫便只成歐里德幾何學淺陋的圖示而已。

「幾何抽象畫」自詡為「純粹造型」，要表現萬物「內在的真實」。將「純粹」與「真實」化約為幾何形原本是理性的抽象思維，那是數學的工作，非繪畫所能代庖。果真要越俎代庖，其結果必然是：當血肉去盡，僅留軀殼，不正是生命的死滅？在這裡，莊子〈應帝王〉篇中的故事

給我們很好的啟示：莊子把生命比做「渾沌」，儵與忽二人要使生命開竅，便在渾沌身上打洞。「日鑿一竅，七日而渾沌死。」「幾何抽象畫」因空洞而枯槁，這是它必然的困境。中國藝術發展不可能走上這條路，基本上是因為對生命與藝術的體驗、理解與信念大不相同於西方之故。

表情抽象畫

「表情抽象畫」（Gesture Painting）這個名稱很彆扭。有的譯為「動勢（或姿態）抽象畫」。就我所曾見，還有稱為「抒情抽象畫」、「熱抽象」（與此相對，蒙德里安等人的則稱「冷抽象」）等等。我們在此主要指「行動繪畫」（Action Painting）、自動性（Automatism）技巧的繪畫（源自 Surrealism 超現實主義），姑以波洛克為代表。

這一類的抽象畫家之多，品格風貌之各具特色，比幾何的、色面的（color-field painting）抽象畫更複雜。不過，不論以什麼空前奇特的手法（滴、潑、噴、撒、彈、刻、畫、塗抹、拓印、拼貼等等）來作畫，其結果畫面上還是必然包涵二維空間所能呈現的視覺元素。諸如：點、線、面、層次、肌理、色彩、紋路、質感等等。利用這些視覺元素以繪畫的手法去製作種種不可名狀的「象」以表達激情，就是所謂「表情抽象畫」。

「抽象畫家」製作種種不可名狀的「象」，當然不會自認是盲目瞎搞。不少抽象畫家表示要

揭示自然的奧秘。要發掘本體的真實，宇宙的秩序。那麼，畫家是如何認知那些視覺元素，並建構他的「抽象畫」的視覺元素呢？又如何獲得運用那些視覺元素的能力呢？我認為，只有一個途徑：來自對宇宙萬物的觀察、體會與經驗；也可以說是一個對宇宙萬物「體驗—學習—應用」的過程。所以不論是直接間接、廣義狹義，根本上還是不能否定亦是模仿的一種。

「抽象」畫家自以為他的「抽象畫」一心想拋棄現象界的實體形象，憑其熱烈的感情與自由的意志，盡情而任意的揮灑，我們如何能說其「抽象畫」也與「具象畫」一樣源自對萬物的模仿呢？上面已提過，模仿不一定都必須即時、即物的臨摹，也包括對萬物體驗、記憶、理解與想像之後的綜合創造。我們都知道，不論科學與藝術，沒有人能創造「元素」；只能「發現」與「應用」元素。「抽象」畫家所運用的一切視覺元素，本來就是自然所已充分具備。而且，自然所具備的視覺元素，也即視覺的感覺資料（sense data）其豐富與複雜遠非吾人所能悉數認知。我們不能想像一個先天失明的人，憑他的智能去盡情隨意的揮灑，而能成為一個真正的「抽象畫家」。因為他對萬物的形狀、色彩、組織、結構、肌理、質地等等均無所見，所以對於視覺元素的功能及彼此之間的關係，例如：秩序、均衡、對比、衝突、和諧、反覆、漸層等等，便毫無體驗。缺乏對視覺元素的認識與把握，當也不具備運用的能力，這是他不可能成為「抽象畫家」的原因。貝多芬晚年失聰仍能作曲，但如果他先天失聰，當不可能成為大音樂家貝多芬。因此可以反證：「抽象畫家」認知、運用蘊涵在大千世界萬物中的視覺元素之能力，乃是源自對自然的學習，當然是廣義

儘管他具備智能，可以在其他方面有傑出的成就。但在視覺藝術方面，他必無可能。因為他對萬

的模仿。從多數「抽象畫家」本來曾為「具象畫家」的事實來看，當更雄辯地說明自然的「無盡藏」乃為一切繪畫之母。「抽象」與「具象」豈有例外？進一步而言，任一「具象畫」的一個微小局部，都必顯示其最基本的構成本來就是「抽象」的視覺元素，也可以說，任一局部放大來看，都是一幅「抽象畫」。因此，「抽象」之幾乎可以涵蓋「具象」；「抽象」之為「具象」的殘缺局部的事實，當難以否認。

我們還應從微觀世界的探討來證明「抽象畫」對自然不但是模仿，而且僅為簡陋、皮毛的模仿的事實。

「表情抽象畫」的典型代表，美國畫家波洛克以隨機性（random）的滴落、潑灑，製造繁複的線條，而且層層交疊，變化萬千。這似乎與「具象」遠離，獨創一格。不過，如果我們進入微觀世界，以顯微鏡觀察纖維組織的複雜性，便曉得波洛克只是以小巫見大巫。波洛克所畫，像極了千百根各色亂麻交纏的景象，實在無足為奇。這種隨機的、自動性技巧所製作的不可名狀、千奇百怪的「抽象」形式，畫家以為「超越」了自然本有的形相，與「具象畫」對自然的模仿相差一萬八千里。其實大錯。最新的幾何學對微觀世界的探索已給我們啟示：任何看似不可名狀的形，都是亂中有序，一樣存在普遍的自然規律。在 James Gleick 所著的 Chaos（中譯《混沌》，林和譯，天下文化出版，一九九一）這本書中，「碎形幾何」（fractal geometry）的理論解釋複雜性物象的玄奧本質，其多維度與自我模仿的複雜性，也可以找到「混沌」中的秩序。「一條碎形曲線意味隱藏於嚇死人的複雜性裡亂中有序的結構。」（參閱該書一五〇─一五一頁）這裡不可能詳細引述

這一門甚為艱深的新學問。我們從中得到的訊息在於：任何人類製作（不論是以什麼樣的方式與「特技」）的不可名狀的形與象，都在自然萬有的複雜性與豐富性之內。除非人是神，吾人意圖創造絕對嶄新的「象」的可能性並不存在。也就是說，吾人在視象方面的製作，皆不能擺脫自然的模仿。而且吾人所模仿的只是自然萬千形式，萬千層次之中極其狹窄而淺陋的部分。「具象畫」固然如此，「抽象畫」益甚。

何況「抽象畫」必要運用物質材料，其物質材料本身（如質感與肌理）與物質材料的運用的可能性，皆在實存材質可能性的範圍之中；更何況，連運用材料的人本身，也未嘗不是實存的一部分。儘管繪畫藝術可以有各各不同的無限追求，但可以肯定地說，繪畫藝術之能事不能也不必在與自然實存比賽造「象」之新奇與複雜，那是遠遠無法相比的。

破解「抽象畫」的迷思

我們已經論述了不論是「具象畫」或「抽象畫」，皆源自吾人對於宇宙的無盡藏之「象」的觀察、學習、記憶、理解、想像與綜合的或創造性的經營，皆在「模仿」的狹義或廣義的範圍之內。所以，以為「抽象畫」切斷了與實存世界的關係，與描寫現實世界的「具象畫」截然不同；以為「抽象畫」建立了新觀念、新形式與新價值的想法，都根本站不住腳，只是虛妄的迷思

（myth）。

進一步來看，「抽象畫」與「具象畫」既皆為模仿，只是模仿的途徑與方法不同而已。那麼，模仿萬物宏觀的、化約的基本結構的「象」或微觀的、殘缺的局部之「象」的「抽象畫」，較諸模仿可辨識的整全個體之「象」的「具象畫」，兩者之間，我們能以什麼理由認為前者比後者更高級、更進步、更有藝術價值？在我的見解中恰恰相反。

我們可以從古代岩畫與幼兒的圖畫來看，便發現最初都是「抽象」或「半抽象」的圖象（比如用線條畫簡單的形象）。藝術史告訴我們，「幾何形式的規整和對自然犀利的觀察二者相結合，還是一切埃及藝術的特點。」（貢布里希《藝術發展史》）這是四千多年前的事。近三千年前幾何風格的希臘花瓶上的人物和圖案，今天還可見於雅典國立博物館中。至於中國，新石器時代和彩陶（超過六千年前），大量的「抽象」（幾何紋樣）與「半抽象」（簡約的寫實）圖案，都證實了「抽象」形式是一切原始藝術的特點，與兒童畫一樣，是在工具、材料與技巧未臻完備的階段，精緻、深刻的寫實技巧發達之前的草昧狀態。

原始藝術與兒童畫的敏銳、簡約與稚拙之可貴可愛是一回事；藝術史的進程到了藝術創作陳陳相因，喪失創造性的活力，必須重新回到藝術發生的「原鄉」（所謂藝術的「原鄉」）有二：一為人生的生活；一為最素樸的、原始的文藝創作），去尋找再生的靈感，以求點鐵成金或承接源頭活水，又是另一回事。以為「抽象」的形式是更高級、更進步、更有創新精神，所以有更高的藝術價值，這些都是毫無根據，一廂情願的想法。事實上正相反，因為它們原是初級的（相對於

所謂「高級的」）、原始的（相對於所謂「進步的」）、老舊的（相對於所謂「創新的」）。它的藝術價值也不是「純粹的」，而是「實用的」。因為它的價值主要在於「裝飾」（裝飾也是一種價值，不過與「純粹繪畫」的價值不同）。我們不要忘記彩陶與古代銅器上的「抽象紋樣」是為了裝飾才有變形、簡化、紋樣化、圖案化乃至幾何形化的事實。也不要忘了，雖然上古時期「具象畫」的技巧尚未臻成熟之境，但洞窟壁畫與出土的帛畫都可證實其繪畫性遠較器物上的「抽象紋樣」為豐富。可見器物上幾何形化的「抽象」圖樣之目的原本就不為繪畫性的創作，其裝飾性的目的當不容否認。

「抽象畫」家把「抽象」視為更高一級的「純粹造型」，實際上是企圖以「實用美術」取代「純粹美術」，不啻反而是指鹿為馬。現代「抽象畫」在藝術革命的「大業」中把藝術最可貴的目的丟掉了，而且誤將最初級、最原始的藝術形式當作新創造。抽乾血肉，僅剩骨架的「抽象畫」之淪為「形式主義」（formalism），是必然的命運，毫無抗辯餘地。

至此，新的問題又將困擾著我們：「形式主義」有什麼不好？什麼是藝術可貴的目的呢？

空洞的形式主義

談論藝術追求的目的，牽涉到「藝術是什麼」這個令人頭痛的問題。在這個缺少共識，厭惡

規範的時代，藝術更不可能有普遍一致的定義。因此，每個當代藝術家心目中「藝術是什麼」的答案，差不多就決定了他藝術行為的方向、風格與品質。不過，不論是哪一派的畫家，總有某些共同的意願與期望，這也是藝術追求的目的之一部分。比如說：展示他的作品；期望他的作品表達畫家的思想感情，得到他人的欣賞、感動與共鳴等等。

如果不否認確有這些共同的意願與期望的話，那麼，我們有充分的依據可以說：形式主義的「抽象畫」在這二方面必然落空；相反地，只有廣義的「具象畫」最具備滿足這些意願與期望的條件（當然，有些「具象畫」也有形式主義之弊。避免牽扯太遠，此處暫不談它）。

為明白形式主義繪畫的真相，我發現「抽象畫」等同於哲學中的「形式邏輯」（formal logic）。我們知道，形式邏輯只研究思維形式而無關思想內容；只研究推理之抽象架構，不涉經驗內容。羅素說：邏輯不是哲學。現代形式邏輯為運算的方便，多以人工符號取代過去的自然語言為研究工具。許多哲學家告訴我們，邏輯相當於數學。形式邏輯本身是工具性的，與文法、修辭學同性質。要想獲得有意義內容的思想，便要將與之相關的概念代入形式邏輯論式中的人工符號，論式的運作的正確才有助於思考推理的正確。不然，形式邏輯只是形式的遊戲而已，並不能自己產生

（一九八〇年九月參觀某「抽象畫」展中悟此，啟發我引為寫作此文之切入點之一）

「抽象畫」就像形式邏輯一樣，只有形式的運作（也就是上文所述的視覺元素的運作技術），所以也只是形式的遊戲，毫無思想內容。

「思想」。

「抽象畫」原來企圖提高「精神性」，結果卻是精神的空洞化。它不知不覺誤入物質形式之視象的追求，反而是最「表象」的追求，反而最「形而下」。他們以為視覺形式在創造性的開發之下，可有無窮新奇、獨特的「視象」源源創生，事實完全相反。我們上面已論證過，相對於魔術般神祕詭異的實存世界，尤其在宏觀與微觀中，人類目所能見，手所能摹的「視象」根本不及千萬分之一。「抽象畫」連形式上的「創見」也極其貧乏、簡陋，這與形式邏輯在論式的有限性相同。「抽象畫」每幅作品之間的雷同與自我重複，便是「規格化」的結果。這也正如哲學家雖然應該具備運作形式邏輯的能力，但是光憑形式邏輯造就不了哲學家一樣。

「抽象畫」的絕對主義、至上主義（suprematism）與純粹主義可謂蔽於天也不知人。人是有大局限的一種「存在」，既不能創造物質，也不能開發新「象」。太陽底下無新事。這樣說來，人豈不毫無作為？不然，人所能開發的正是最可貴的，自然所不具備的東西——「意義」。

人類在繪畫上的努力，從畫不「像」到能畫得極「像」，再到擺脫「形似」，然後更努力開發繪畫的更多元、更豐富、更深刻、更動人的意境，其主軸精神就是「人」所念念不忘的「意義」。「抽象畫」努力的方向錯誤，就因為它妄圖與自然萬有比賽造「象」，卻不去比賽造「境」，其結果必然白費力氣，必然落空：「抽象畫」以為抽掉了內容的意義，僅取形式的新奇，從此身輕如燕，自由飛翔。但不知失掉靈魂與血肉，只餘骨架與皮毛，其僵斃之命運乃理所必然。這種藝術「革命」，實在是買櫝還珠。

形式主義有什麼不好？答案就是：形式主義必然是內容與意義的蒼白與空虛。可能有人又有

疑問：意義豈不也必須透過形式才能表達？為什麼形式的遊戲就缺乏內容與意義呢？我想，現代語言哲學的「符號學」（semiology）可以有助於我們對這個問題的理解。

「信號」與「符號」

內容與意義密切關聯，我們無法想像毫無內容的事物，如何能探討它的意義何在。那麼，「意義」又是什麼？這牽涉到詮釋學（hermeneutics）這門很熱門的學問。我們只能用常識性的理解，大致而言，「意義」是人類所獨有的，對於一切事物（不論是抽象的觀念或具體的物體）所發現的一種價值內涵。人類表達「意義」的方式必須透過語言（包括文字、符號與廣義的「語言」）。藝術也是一種透過符號的表達方式。

符號哲學大師卡西勒（Ernst Cassirer）在他的名著《論人》（An Essay On Man）中，從語言的研究來區別人與動物的差異。他引用科勒（Wolfgang Köhler）《黑猩猩的心理》中所言：「可以肯定地證明，黑猩猩的語言學的全部音階是完全『主觀的』，它們只能表達感情，而絕不能指示或描述任何對象。」所以，卡西勒說：這就是我們全部問題的關鍵。命題語言（propositional language）與情緒語言（the language of the emotions）之間的區別，就是人類世界與動物世界真正的分界線。

動物的「語言」（包括發聲、表情及身體動作）只能表達情緒；人類的語言有一部分也屬於

這個層次，但是，沒有一種動物像人一樣跨越了從主觀語言到客觀語言，從情緒語言到命題語言這決定性的一步。這就是動物無法像人類一樣創造文化的原因。卡西勒簡單明瞭地說：人是符號的動物。這比過去人是理性動物、政治動物，使用或製造工具的動物等界說遠為明確精警。

動物的「語言」因為是主觀的、情緒性的，所以與人類的「語言」有客觀的指稱與蘊含意義的特質大為不同。動物可以發出信號，並對信號有反應；但只有人能創造符號，並以符號理解和思考。卡西勒指出信號（signs）和符號（symbols）的不同：前者是物質世界的一部分，後者是人類意義世界的一部分。「有些動物，尤其是馴化的動物，對於信號是極其敏感的。一條狗對其主人的行為作出反應，甚至能區分人的面部表情或全身的抑揚頓挫。但是這些現象距離對符號和人類語言的理解還遙遠得很。」

「抽象畫」的藝術語言到底是「信號」或「符號」呢？

「表情抽象畫」宣稱直接表現個人內在的感情，並以不受意識所支配的自動性技法來宣洩情緒，這種藝術「語言」很明顯的屬於「情緒語言」。它的局限就是只能宣洩主觀的、直接的情緒（如：憤怒、悲傷、慾望、喜悅等等），而不能指示或描述任何對象，也不具客觀性。所以屬於「信號」的範疇。從語言學的角度上說，這種信號式的藝術語言是退化。只能發洩情緒，而所表達的情緒是空洞的、粗糙的、含混的、缺乏具體內涵（比如說「憤怒」的情緒，「抽象畫」只能表達憤怒的表象，無法表現特定、複雜而具體的憤怒之情，如「義憤」、「妒憤」、「個人之憤」、「集體之怒」等等；「悲哀」也是一樣，無法表現「悲秋」、「傷春」、「喪子之悲」、

「亡國之哀」等等。這都只有「具象畫」才能細膩、深刻地表現出來）。「信號」語言也不能表達深刻而確切的意義。比如說，「抽象畫」時常被掛顛倒，很難覺察；對於數十年前所畫的「抽象畫」，即使畫家本人也無法具體說明其「表現」的內涵（即使是情感的具體內容）是什麼。這正是內容含糊、粗糙、貧乏的「抽象畫」的窘境。一般人常說看不懂「抽象畫」，其實它原不具備可「懂」的內容。既無可懂，卻因不懂而自卑，豈不自尋煩惱。

「幾何抽象畫」則不同於前者，不是情緒的直接宣洩，其藝術「語言」有客觀的普遍性與規律性，所以不是信號，而是符號。幾何與數學都是所謂「形式語言」，是概念化的圖象。不過，那是科學的抽象思維的工具，不是藝術表現（所謂「形象思維」）的手段。比如三角形、圓形、垂直線、切線、外接圓、內接圓、平行線等等，在幾何學中可以作深刻的抽象思維，這些符號有其科學的內容與意義。但把這些抽象符號畫成所謂「幾何抽象畫」，上文已說過，只是幾何學最膚淺的示意圖而已，根本不具備科學深刻的思想內容。所以，既不是科學，又不是藝術，可說兩頭落空。僅有的功能就是裝飾。比如欄杆、花邊、樓梯、盤碗等等，多以簡潔的幾何形為裝飾。

現代建築、美術設計、裝潢、工業產品等等大量現代物的視覺形式，差不多早已拋棄傳統寫實風格的動植物圖案，採用「抽象」形式，可以有力證明「抽象」造型的功能與價值是裝飾，與純粹藝術有距離。再說，「抽象畫家」蒙德里安、克利（Klee）、康定斯基等人不正是包浩斯（Bauhaus）前衛性設計學院的大將嗎？平心而論，包浩斯與「抽象藝術」對本世紀美術設計、建築、工業造型等等貢獻之大、影響之廣，舉世皆知。失之東隅，收之桑榆，恐也是諸大師始料所

未及。不過，他們的「抽象畫」卻標榜「純粹繪畫」，焉知「抽象畫」反而僅具實用功能，實在是一大反諷。

「抽象畫」在繪畫表現上，論狀物敘事的具體、生動與明確，抒感表情的深入、細膩與真切都較「具象畫」大為減弱，所以在表達思想、表現感情上都無法達到繪畫原來所能的高度和深度。我們遂有充分的理由說：「抽象畫」是次級繪畫；其情形正像真正的抽象藝術──音樂──中的模擬音樂是次級音樂一樣。

但是，「抽象畫」也並非一無價值。在現代建築、工藝、設計等方面，抽象形式、結構觀念與方法上提供了革命性的巨大貢獻。至於「抽象畫」本身則只有裝飾畫的意義。在共產國家，公共場所的裝飾畫常是「具象」的政治宣傳畫。自由民主國家思想的多元化，不容以某一種意識形態為宣傳。因此，沒有內容的意義，只具形式美感的「抽象畫」便是最適宜的裝飾品、這種消費性格的裝飾畫與旨在鑑賞與典藏的繪畫原不可同日而語。試想在公共活動的場所，誰會要求裝飾性的美術表達創作者個人什麼獨特的思想與感情呢？除了紀念性的公共場所（歷史事件、歷史人物等紀念性建築或空間比較需要能表達確切內容與意義的具象美術作品）之外，機場、車站、廣場、大廈等地多以「抽象結構」與「抽象肌理」為美術裝飾手法，這正好反映了這個時代的特色與要求，也呈現了「抽象」藝術僅有的功能與價值之所在。許多「抽象畫」被掛在大旅館、銀行的走廊或廳壁，非常適才適性。美術博物館現在雖然有不少掛有「抽象畫」，但是，它們跟表達深刻思想感情的「具象」繪畫作品之藝術價值有本質的差異。美國畫家安德魯・懷斯（Andrew

Wyeth）說過：托爾斯泰的《戰爭與和平》所呈現的一幅絢爛彩氍不僅令人興奮還有內涵的深義。

我覺得繪畫必須蘊涵更多東西。五〇年代的今天，「抽象畫」是佔優勢的，但實在說，我無法想像今後四百年人們瞻仰這些「抽象畫」時會鞠躬致敬——我也非常贊同這個觀點。不過「抽象畫」只爭朝夕，四百年太久，我們且「立此為憑」吧。

藝術自由及其曲解

「信號」只能表達含混的情緒，低級而原始；「符號」是人類一切創造中最偉大者，是知識與文化積累、創造與發展的先決條件。符號的內涵是普遍的、抽象的概念，它本身是思考的工具。抽象概念是抽象思維必要的條件。許多人把「抽象思維」與「抽象藝術」混為一談，「抽象畫」家正是這樣，分不清兩者的不同，不明瞭載負抽象概念的抽象「符號」根本不是藝術表現的材料（文學運用抽象的文字「符號」去創作，需要另一套文學的技巧，此處不談。對這個問題有興趣的讀者可參閱我一九七二年所寫的〈繪畫與文學〉一文。）（編按：該文現收入本書）。所以不論信號或符號，都不是繪畫可以直接運用，也不是繪畫所能賴以表達確切、深刻、精緻而鮮活的思想感情的材料。「抽象畫」之不足恃以此。

「具象畫」也透過符號（即藝術語言）來表現。不過它與傳達概念的視覺圖象大不相同，也

即是說，它不是像幾何、數學、文字那樣的符號。「具象畫」的符號正確的稱謂應為「造型符號」（即「繪畫符號」）；參閱本書〈形上符號與繪畫符號〉一文）。梵谷畫樹木、天空的卷曲筆觸，雷諾瓦畫女人體的渾圓造型，畢卡索某些人體如泥塑、木雕的意味，孟克（Munch）陰暗的色調與神經質的人形，都說明了「具象畫」的「符號」是非常獨特的、個人的且為表現「形象」的造型符號，不是普遍的、規律化的、表達概念的符號。「造型符號」本身（線、形、色等等）本來就是「抽象」的；也即是說，「具象畫」千古以來原就在運用「抽象」的元素，而且根本就由「抽象」元素所構成。「抽象畫」之誤入歧途，只在於它以為「抽象」元素可以不經形象造型的建構而由元素自身任意組合排列而成「畫」。它所幻想的大「解放」其實只有使它自我虛脫。藝術創造不能缺少「造型符號」，但「抽象」元素若脫離了具體「形象」便迷失了方向，喪失了功能；「形象」若只是描摹實存的外貌，不能表現思想、感想與意境，也沒有多大意義，當亦無可懷疑。

「具象畫」之所以最具備滿足藝術創造的共同意願與期望（即表達思想與引起欣賞者的共鳴），因為它不論如何主觀，如何獨特（如表現主義與超現實主義雖然「具象」，但不等於「寫實」，而是具備極獨特的造型風格與深刻的思想意義），總能喚起人類的共同經驗，引發共鳴。

關鍵就在於其為「具象」之形式。有一種粗淺的看法，以為「具象」只是描寫，「抽象」才是表現。事實上只有低層次的拷貝（copy）才沒有表現；任何表現的技巧都必須包含第一流描寫的能力。英國十九世紀大文豪哈代（Thomas Hardy）的不少小說都有大荒原景色極細膩的描寫。憂鬱、

迷離與悲壯的氛圍正為了襯托慘澹的人生之宿命。那是描寫，也是表現，而且是最卓越的表現。

前「現代」的繪畫，常常是哲學、文學、歷史乃至宗教的附庸或婢女，固然應該掙脫羈絆，尋求自主。但現代以來的許多前衛繪畫，抽去人文精神的內容，僅重「抽象」形式，不免「婢作夫人」，自甘降格。

「抽象」論者以為他們追求自由。不錯，自由當然是一種價值。不過，藝術的價值與畫家有沒有為所欲為的「自由」毫不相干。藝術如果不能傳達經驗，溝通感情，引發共鳴，藝術就不能為人類所分享，藝術的意義與價值也無從衡量。如果藝術不為這些，而只為創作者個人情緒當下直接的發洩，為所欲為的自由發洩，那跟一個暴怒的丈夫把他家中的杯盤砸得粉碎的行為有什麼不同？美術館為什麼要展覽他的「作品」？觀察為什麼要去看他的發洩？

藝術自由的誤解既深且重，這是我們時代的大不幸。我認為藝術的自由並非創作行為的肆無忌憚。藝術的自由應有的價值，應該是：第一是不受政治、宗教等外力干涉，完全出自藝術家自己的主張與信念，這種自由是可貴的；第二是藝術家經過艱辛的磨練，突破工具、材料與技巧上的種種困難與阻礙，獲得隨心所欲表現他的心靈所嚮往的藝術創造的能力，這種自由也是可貴的。法國詩人保羅梵樂希（Paul Valery, 1871-1945）說：最嚴的規律是最高的自由。他的中國高足梁宗岱說過一句令人難忘的話：「正如無聲的呼吸必定要流過狹隘的簫管才能夠奏出和諧的音樂。」如果有人覺得吹簫太難學了，把簫管當竹棒打石頭不更「自由」嗎？的確，這是慘澹經營與胡鬧瞎搞的分野；這是「過去」與「現代」的差異；這是「精深」與「粗劣」的對照；這也是

嚴肅、虔敬、卓越與懶惰、玩世、無能的區別之所在。不客氣地說，不少「現代藝術」正在樂不可支地朝焚琴煮鶴的方向走。

因為羨慕音樂，以為通過音樂的抽象形式、抽象語言、抽象結構的模擬，繪畫可能擺脫「具象」的束縛，走向絕對的自由。其實，還是「拿雞毛當令箭」。康定斯基說：色彩也能引起聽覺反應，它相當精確。例如，不會有人認為鮮黃色似鋼琴低鍵的聲音，而暗紅色如女聲尖銳的高音。他還說過許多諸如：紅色是咆哮和火焰，有男性的力量；高歌凱旋像大提琴；硃紅色像烈火般的熱情；管樂器的聲音如強烈的鼓聲；黃色是生氣活潑、年輕、愉快；藍色是沉思、靜默；在白色裡一切顏色消失了，是偉大的沉寂，卻充滿可能性，像生產以前的虛無；黑色是虛無而沒有可能性，一切時間的終結；橘黃色像強壯的老喉嚨或唱著長音；紫色像英國號與木製樂器的音響……

這些都近乎「詩的想像」，非常有趣。不過，如果把一首樂曲用「形、色」來畫，其結果不論如何都完全不同，正因「耳」與「目」的替換非常有限，而且只能有很簡陋、幼稚的效果。何況，在時間中延展的聲音如何翻譯成在空間鋪陳的形色？可見不同的藝術類型各具特色，不可取代。一定要互相頂替，只有徒暴其短而已。

不過，藝術所要表現的對象（即宇宙人生）原本應包括整體的時空，所賴以表現的物象，常訴諸吾人多重感覺（比如有形狀、色彩，又有氣味、聲音、質感等）。而聽覺藝術與視覺藝術只訴諸單項感覺，其藝術表現勢必受到局限。這個局限固然正是不同藝術獨特性格的所在，但是不

可諱言，此局限確可造成表現的缺憾。彌補這個局限所造成的缺憾，當然不能把畫面與音響結合以圖解決（電影這種綜合藝術已經完美地把多種藝術結合成一個新的、和諧的藝術種類了），也不能無所作為，任其永存缺憾。事實上，音樂、文學、繪畫、雕刻無時不在努力克服這個缺憾。但這些缺憾卻也常常就是引發藝術家尋求突破局限，淬煉高妙藝術技巧的原動力。

替換與踰越的虛妄

「抽象畫」常常企圖以造型元素來模擬音樂。他們覺得音樂本來就是「抽象的」，而且是一切藝術中抽象的典範，反對「具象畫」的「抽象畫」家當然要向音樂去學習。康定斯基不就說過：「一個畫家如果不能滿足於自然現象的再現，而本身又是一個創作者，並希望將其內在世界表現出來，將會嫉妒地發現音樂──最抽象的藝術，很容易達到他所希望的。於是他便轉向音樂，並企圖在他的藝術裡發現同樣的方式。因此造成今日繪畫的追尋韻律感，追尋數學性、抽象的結構、色調的重複。將色彩帶進運動裡的藝術等。」（康氏著《藝術的精神性》，吳瑪悧譯，頁四〇。）

問題是繪畫如何「轉向音樂」？如何以音樂「同樣方式」畫畫？音樂是否可畫？繪畫是否可奏（唱）？牽涉到不同類型的藝術形式是否可以互相替換的問題？

黑格爾對音樂的本質有很精闢的見解。繪畫是將三度空間變成二度空間的客觀形式持久存在著，但音樂完全消除空間性，完全依存於時間。也就是說，音樂否定了靜止、持久存在著的「物質性」，而且也因聲波的後浪否定前浪，所以「聲音」是雙重否定的結果。

繪畫無論怎樣「抽象」，總要佔有空間，有持久存在的「物質性」；即繪畫總要展現為有形可見的「客體」。而音樂卻只能寄託在「主體」的內心活動上。粗淺地說，繪畫的內容依附在畫紙或畫布而成客觀的事物（可持久存在），音樂的內容所依附的「畫紙」根本就是主體的內心生活（音波震動、隨生隨滅、隨滅隨生），無法凝固成可持久存在的客體。所以音樂與繪畫絕對無法互相替換，只能通過聯想，在某些特定的範圍內互相詮釋、暗示、隱喻、模仿。比如貝多芬的《田園交響曲》之描寫田園風光，俄國莫索斯基的《展覽會之畫》之表現畫展印象。其實，如果沒有標題的提示，音樂還是音樂，它絕不會笨到與視覺藝術爭高低。

以一種藝術的表現媒介的特性勉強去模仿另一種藝術媒介的特性以顯示「創造性」是最拙劣的想法。米勒的《晚鐘》如果請康定斯基來畫「抽象畫」，可能是些模擬聲波漣漪的彩色的曲線；若以這類視覺元素來模擬音樂，以為就彌補了繪畫不能表達聲音的缺憾，事實上幼稚不堪。以繪畫論之，豈不失去的更多！

在藝術表現中，對某些無法表現的感覺常常利用「通感」（synaesthesia）來求得巧妙的表現。比如「珠圓玉潤」（視覺、觸覺）常用來表現聲音的高亢清麗，而雙簧管與低音管（聽覺）使人如見鄉野與羊群（視覺），表現雄偉的高山（視覺）則不能不用號角類樂器（聽覺）。不過，每

種不同特性的藝術總是在他最拿手的題材，最精深的表現形式中一展長才而各擅勝場，不同種類的藝術，豈願以己之所短去模擬人之所長。

藝術與人生和物質世界永遠有局限，但是自由創造的無限可能性仍然廣袤無邊。藝術最卓越的創造誠然艱難，沒有什麼捷徑可一躍而達峰頂。妄圖反叛自身的獨特性，把踰越範疇當作勇於「創新」，以顛覆為「新價值」，這種種行徑，與現代某些人尋求顛倒乾坤的「變性」不是人生常態一樣，反叛、踰越與顛覆也不是藝術創造的正途。

世紀末的睿智

二十世紀的早晨，歷史上的第一個共產主義國家蘇聯誕生的那一年（一九一七），達達主義的杜象（Duchamp, 1887-1968）把一個未用過的瓷製男用小便器倒過來，簽上 R. Mutt 1917 的假名，以「噴泉」（Fountain）為題，在紐約獨立沙龍當作藝術作品展出之後，西方現代主義以及後現代主義中那些對藝術的歷史傳統志在蔑視、否定、破壞並以此為「創造」行為的激進者受到空前的鼓舞。從此「藝術創造」再無任何顧忌與規範，幾乎到了任何物質形態、任何行為與造作都是「藝術作品」的地步；甚至到了沒有作品就是「作品」的極端。此後不但在藝術天地中增生了無數令人咋舌的「前衛」作品，而且動搖了原來藝術的宗旨、定義、價值與功能。無數的藝術家在「落

伍）與「進步」，「保守」與「激進」，「虛無」與「實在」，「自卑」與「驕狂」之間痛苦的徬徨。

這是一個解放與勇氣，自由與放任，急速變遷而無奇不有，感性膨脹而價值混亂，神話破產而信仰動搖，毫無禁忌而為所欲為的時代；這是一個光明與黑暗明滅閃爍，興奮又沮喪，教人神志昏眩的時代；這也是一個智慧與愚昧，文明與野蠻，進化與退化，高尚與下流，人傑與騙徒，希望與毀滅大混淆的荒謬時代。歷史上並非沒有過類似的情景，但絕未有如當代如此絕對的極端。舉一個典型的例子：美國後現代作曲家約翰・凱奇（John Cage）標榜「創新」，把鋼琴改造成一種新型的打擊樂器，即在鋼琴裡插入一些金屬絲、橡皮、小木塊等物，完全改變了鋼琴本來的音響。他又有鋼琴曲《四分三十三秒》（4'33"）的「傑作」：鋼琴演奏者一動也不動地在鍵盤前坐了四分三十三秒，「演奏」於是完成。凱奇認為在靜寂中由周遭偶然的聲響，如一聲咳嗽，移動腳的聲音，甚至自己的耳鳴，使聽者「認識我們的現實生活」──這種「前衛藝術」在繪畫中也有數不清類似的怪胎。問題是很少有人敢於懷疑、批判。正如《國王與新衣》的童話中，除了那小孩子之外，沒有人敢於揭穿欺騙與荒謬一樣。評論者說：「凱奇所提出的，從根本上說，是推翻文藝復興以來的西方藝術基本觀念的徹底的革命。」有的說他「率先將音樂從音符中解放出來，他究竟是一位藝術先知，還是一位好心的惡作劇者，還有待未來去證明。」（凱奇的音樂及評介見《二十世紀音樂導論》，波士頓一九七七年版。）

「有待未來去證明」這句怯生生的話正表現了當代對「新事物」的恐懼與自卑。這裡面當然

也有一點歷史經驗的睿智，因為過去曾有許多頑固份子排斥「新事物」，後來後悔不已，因而大家對「新事物」養成了恭讓的態度。其實是害怕被目為「落伍」與「保守」。但是，時代巨大的變遷差不多使許多新、舊事物的價值有顛倒的趨勢。

現代人應該認清楚，所謂的「新事物」在過去與在現代已有很大差別。哥白尼發現「地動說」而受迫害，梵谷創作他獨特的畫風備受冷落。過去的「新事物」是少數人真誠、努力與智慧的成果，因為觸犯了權威與習慣勢力而受排斥；現代的「新事物」多為利益團體或眾多當事者為獲取名利所發起、鼓動而形成。「市場」與無孔不入的「大眾傳播」正是催生「新事物」的「東風」；只有譁眾取寵、驚世駭俗的「新事物」才能引起消費的慾望，才能霸佔「市場」，攫取利益。有些「新事物」或許是非凡的貢獻，但現代不少「新事物」來自人性追求利益的貪婪與卑劣，常常是欺世盜名，甚至隱藏著無盡深廣的災難。「新」即「進步」即「價值」的現代風尚正引導人類走向虛無與危境。這不僅僅是藝術方面的危機，而且根本就是現代文化的危機，或者就是人類已然面對的危機。

對西方現代文化的批判，本世紀上半以來已有太多讜論諍言，不過，藝術界根本不想聽到逆耳之音。六〇年代之後，「後現代主義」接續前段而變本加厲。種種反叛、顛覆、解構（deconstructive）、重構（reconstructive）的革命行動，致力於藝術種類的分解、混雜、拼湊、替換與否定。當代藝術的極端個人主義、剛愎自用與反溝通，史學家湯恩比說：藝術家鄙視公眾，反過來，公眾則通過蔑視藝術家作報復。由此造成的真空被江湖郎中一樣的冒牌藝術家所填充。一九

八四年出版的《現代主義失敗了嗎？》（Has Modernism Failed? by Suzi Gablik, first published by Thames and Hudson, New York, 1984）徹底批判現代主義的墮落與欺詐及藝術之商業化。這書是關心現代藝術的人不能不讀，也可能是追隨前衛潮流者不敢一讀的書（台北遠流出版社有譯本）。它最後一句話：現代主義和其他觀念一樣也有壽終正寢之時。如果我們想再度以（藝術的）社會責任取代個人主義，就必須強調藝術的意圖而不是其形式。

沒有比貢布里希（E. H. Gombrich）的洞識與睿智更能引導吾人在這個價值混亂的時代冷靜地思考，審慎地抉擇。這一位生於一九〇九年，被譽為當代藝術學領域中的泰斗，二十世紀的蘇格拉底，在他的名著《藝術發展史》（The Story of Art，一九五〇年第一版，一九八四年增訂第十四次重排再版。是一本寫了近半個世紀的巨著。范景中中譯，天津人美出版。台北聯經公司依據一九七八年修訂版由雨芸翻譯，書名《藝術的故事》。本書被譯成二十種文字，僅英文版就再版三十多次，一九八六年德文版又有增補）的〈後記〉中論及第一次世界大戰前的「藝術革命」（泛指印象主義、後印象主義）的那些鬥士確需有迎接苦難的勇氣，但今天，千奇百怪的新藝術已經成為「主流」。今天的鬥士反而是那些不肯一窩蜂追求造反的藝術家了。這半個多世紀以來西方現代藝術為什麼以令人頭昏眼花的變化和新奇為無上旨歸呢？貢布里希歸納出九點因素，表達了很坦誠的，不怕惹惱某些「先進份子」的真知灼見。為了節省篇幅，僅略述要點如下：歷史的進展，尤其是十九世紀以來科技史的進程，「時代前進」的觀點不可抗拒，藝術被視為主要的「時代表現」。根據這個觀點（貢氏說他並不同意這個觀點），不接受「時代」的藝術就是愚蠢。所

以，評論家喪失了批判的勇氣，淪為藝術現象編年實錄者。他們懼怕去批評那些「先鋒」，以免使自己落伍可笑。另一方面，現代科學深奧難解（如愛因斯坦的相對論等等），而卻非常有價值。所以藝術也得故作高深，越富革命性，越難懂越好。另一方面，為反抗機械文明，侮弄有產階級，強調任意的隨想和個人怪癖的表達。在一切藝術中，繪畫對於徹底革命的反映更快。因為繪畫的實驗成本少利多，廉價易為。你不會用筆，可以潑色；如果你信奉達達主義，也可以送些廢物去展覽，看看主辦者敢不敢拒絕（那豈不可以控訴他箝制創作自由？）。不論他們怎樣對付你，你總會找到樂子的。另外，美術教育強調像「兒童畫」般的自由創造的滿足感，把繪畫的基礎訓練當作娛樂，因而業餘畫者激增，必然在許多方面影響了藝術。此外，攝影術（繪畫可怕的對手）的普及，迫使畫家改道轉向，急不擇途。另外的一個原因是民主與極權兩個陣營把藝術當冷戰的武器（懷碩按：非常弔詭，「現代藝術」本來是左派藝術家反文藝復興以來的資產階級的藝術傳統的革命行為，「抽象畫」最先出現在革命中的俄國。但當革命成功，藝術應為政治服務，只能歌頌黨、祖國與人民，「前衛藝術」遂成「反動派」；康定斯基、馬勒維奇和夏卡爾〔Chagall〕等人只得奔向西方。他們在西方卻點燃了現代主義之火而成燎原之勢，現代主義後來反而是右派反左派的武器）。西方陣營為凸顯自由與獨裁的對照，支持了「現代藝術」。最後一點，貢布里希一半認真，一半調侃地說：「它在藝術設計中激起了創造性和冒險般的快樂，我們有時會把抽象畫斥之為『娛人的窗簾布』不加重視，但不能忘記這些富麗多樣的新窗簾布多麼令人興奮。」不過，把「抽象」繪畫比作「窗簾布」，相信「抽象」大師們會大為反感。

但是，很少人敢於批評這樣的「純藝術」。貢氏說：因為來自盲從主義的壓力，害怕落伍，害怕被視為「老古板」。又說：我們絕不能保證，我們對新奇的敏感與熱中就不會使我們忽視我們中間那些不屑於趕時尚和出鋒頭而跑在時潮與群眾前頭的當代的真正天才。又說，博物館和藝術史書有一種危險，把林布蘭（Rembrandt）的作品和傑克遜·波洛克的作品擺在一起，就極容易給人一種錯誤的印象，以為這一切都算是第一流的「藝術」，只是年代不同而已。

沿著貢氏這個思路，我們也不禁想到：米開朗基羅、羅丹的雕刻與杜象的「小便器」亦一同被收入藝術史書，它們豈是一樣令人尊敬的「藝術品」？

對我們來說，對西方現代主義種種不加批判的接受，不但表露了我們的藝術（甚至文化）思想的虛弱，而且表露了三十多年來相當不少的一部分人以歐美強勢文化為「世界性」、「國際性」的迷思：亦表露了藝術界那些甘願充當美國藝術殖民地買辦的虛矯與卑屈。這應為東方社會在貢氏九點因素之外的第十點。

「抽象派」與「抽象表現主義」是西方現代主義中重要的一部分，反映了兩次大戰之後科技文明危機中人與藝術的異化，它的出現實在也是時代因素所使然。雖然它現在已經如強弩之末，但其流風並未消失。尤其在擺脫一元化的傳統價值之後正在上下求索的現代中國藝術，西方智者的他山之石，極有借鑑攻錯之用。

德國哲學家 Romano Guardini 在《現代世界的結束》一書（台北聯經出版公司，陳永禹譯）中說：「本書的目標在於理解現代世界，理解為什麼現代世界將要結束。還有那即將來臨的世界，

究竟是怎樣的一個世界呢？」這一段話與我寫這篇文章的心情、動機非常相近。我的說法當然略有改易：

本文對「抽象畫」的探討，目的不在情緒性的褒貶，而是以理性的途徑，充分的論據，以揭示其真相，理解它的性質及指出它為什麼站不住腳的原因，並予理性的批判。至於藝術的未來，不是本文所應涉及的範圍。真正的藝術家都應辛苦尋索自己的答案。

我相信，也許在下一個世紀的清晨，人類從二十世紀的迷思與噩夢中醒來，將發覺對那些反文化的現代流毒的批判雷聲大作，以至振聾發聵。我在世紀末孤獨地寫下個人忠誠的見解，並期待另一個藝術美好世紀的黎明。那將不僅是藝術的新希望，而且是人類文化與生活以及人生價值的新希望。

（一九八〇年九月到一九九四年八月定稿，發表於《聯副》一九九四年十月三十日起十一天）

現代性之迷惘與求索

此處的「現代性」泛指與「傳統的」相對的一切現代特質。「現代性」雖然具有全球的某些普遍性，更有不同文化體在特定時空中的獨特性。

一九九七年三月底的《亞洲週刊》裡面有一篇〈難擋美國文化攻勢〉。文章說加拿大不准美國期刊發行加拿大版，並決心上訴世界貿易組織。目前加國書報攤中，美國及其他國家的報刊佔了八成。分析家認為，面對美國文化的攻勢，法國等國目前也在為保護本國文化而戰，加拿大經濟上長期是美國的附庸，這場文化對抗勝算甚小。這則報導使我感慨良多。

中國藝術現代化的坎坷與迷誤

法國與加拿大這種大國，一方面有自己獨特的文化（尤其是法國），一方面有獨立的國格，尚且不容易阻擋美國文化的攻略。像台灣這樣小的「文化體」，過去在政經文化又長期依賴美

國，甚至「崇美」已久，自然更談不上「抵擋」。更令人感慨的是他們同屬所謂「西方文化」，尚且有維護文化獨特性自覺的要求；台灣與美國在文化歷史淵源上完全不同，但我們數十年來唯恐附驥不及，何曾有批判性對待西方現代文化的自覺？即使近年「本土文化」高唱入雲，也不過把西方現代主義的「曲調」換填「台語歌詞」而已（這與以前把日本歌曲翻成台語情形完全一樣），我們還不曾有真正的具有遠見的本土文化獨特性的覺悟與省思。

省思與表達者是人，人皆有主觀，所以任何表述都避免不了主觀和偏見。不過，許多遠見或創見初時常被視為偏見。當然，我還是盡量力求真相的呈現與審慎的思考。

台灣早期追求的現代化差不多就是西化。更明白地說，是美國化。不但在經濟社會層面受美國化的影響，就是教育、文化與藝術的範圍內，西化與美國化也是主宰「現代化」方向最巨大的力量。

時至今日，在學術界、藝術界還不知有多少人持現代與傳統對立而且褒貶分明的態度。因為沒有認識到「沒有一個沒有傳統的現代化」（社會學家金耀基兄在一九七九年為我的一本書寫序，正用了這個標題）。多數人以為現代化即是西化，也沒有認識到即使是西化，英美法德與北歐等所謂「先進」國家也因文化、歷史、制度等等差異而各自大不相同。所以，台灣文化上的「現代化」，是依賴、抄襲、仿製的、虛假的西化，是簡陋的、狹隘、扭曲、誤解、附會穿鑿的「現代化」。

西方從文藝復興以降，經過十七、八世紀啟蒙運動、工業革命，十九世紀的進化論，以致本

世紀科技與工商業高度發展，西方直線型的時間觀念在近代工具理性的膨脹中，「進步」的概念成為全球所追逐的文化指標。

半世紀以來，中國文化分裂出來的台灣這一個小文化體，一方面因為專制政治的宰制，傳統的教條幾乎窒息了新一代的生機；一方面是貧瘠的本土無力支撐一個反傳統的文化藝術運動。所以，認同西化為現代化，追隨西方，謳歌進步，標榜前衛的風生潮起，在過去數十年間，與謹守傳統的死水無波，恰成強烈的對照。

最孤獨的聲音

當傳統的現代化之自覺尚在蒙昧之中，中國藝術（在台灣）的「現代性」已預告自我迷失的命運，中國藝術的現代化從此走上坎坷之途。

我個人在二十多年前發表〈傳統、現代與現代藝術〉（一九七三）等文章，一九八五年發表〈藝術的進步〉，批評把西方的現代主義當作我們的現代藝術，也批判「進步主義」與「世界性」的謬誤（均見大地版《苦澀的美感》、《十年燈》、《煮石集》等拙著）。這些都是台灣藝壇最早、最孤獨的聲音，雖然引起許多人的重視，也遭受藝壇某些人士的反感。九〇年代以來，歐美有關科學、理性、進步的討論不斷，對

真理、效率、效益與現代價值原則逐一檢討、反思，形成一種影響深遠的思想運動。一九九三年法國《新觀察家》雜誌、聯合國教科文組織《信使》及《洛杉磯時報》等歐美報刊在巴黎召開了有四十多名國際知名學者參加的關於「進步」的討論會，提出了「進步」概念能否成立的問題。

九五年冬季的美國《世界策略》雜誌進一步發問：「進步」這一概念是否已經壽終正寢？

由科技——工業所改變的人類世界，今日已在承受「進步」所帶來的惡果，正在對進步大聲質疑與批判。在藝術領域，進步主義更是無稽之談。以西方現代主義為進步的型範，是中國藝術現代化的迷誤。

文化的自卑與藝術的殖民化

西方的現代化觀點、進步主義的概念以及國際性與世界性的現代性性迷思，是西方殖民帝國主義擴張文化、侵凌「不發達國家」的霸權思想。這個思想，產生了文化中心主義，而與此不同的文化體，便成為次級文化。於是便有「中心——邊陲」的理論。認同這種思想，雖然獲得匯入「世界性」文化的幻覺，畢竟不是本土文化現代化的正途。近半世紀以來，台灣的現代化在那個幻覺中度過了，現在還在延續。這是藝術殖民地化的典型。在心理上，因為面對強勢文化，產生深重的自卑。由此自卑激起了追慕崇拜之情，然後以獲得接近「中心」的榮耀感為補償。回過頭

來對已成「邊陲」的母體文化，則難免有不屑與傲慢的神態。

扮演西方藝術「現代主義進步觀念」傳播者的傳教士或商業上的洋商經紀人（Compradore）那樣的角色自來代不乏人。其中，常被提及的重要者有受李仲生所薰陶的「東方畫會」和自由學院派出身的「五月畫會」。

意識形態對藝術生態的影響

　　不論是李仲生，「五月」或「東方」很值得回味的是，這些現代主義的搖旗吶喊者大多是流亡來台的「外省人」。這就說明了當時台灣本土美術不是非常羸弱，便是受到外來勢力的壓抑，也不可忽略地顯露了從大陸來的這些後來成為「播種者」、「前衛先鋒」的畫家，必帶著他們在原來的文化和社會中種種挫折、失望，近代中國種種腐敗所產生的自卑以及由之激起崇仰西方強勢文化的熱情。李仲生的成長背景以及他曾經參與過三〇年代上海激進西化的美術團體「決瀾社」的經歷，可知台灣早期的現代風潮是大陸全盤西方思潮的餘波。李仲生以半世紀前所接受西方現代藝術的觀念的薰染，大陸變色來台，此後未出國門一步，直到他一九八四年逝世，他一直是台灣現代繪畫的教父級導師，他的「新觀念」竟永遠不會「過時」，這裡面顯示了多少值得尋味的問題？

事實上，台灣藝壇本來並不羸弱，雖然一直缺乏文化主體性的自覺。只是因為南京政權遷台以後，依附政治勢力的中原傳統「國畫」成為主流，充滿日本味的台灣本土化畫家不免受到壓抑。除了少數如藍蔭鼎、楊英風等較具政治活力的畫家之外，大多數本土畫家只好謙抑自退。這個苦悶在三十多年後本土文化「出頭天」之後才有戲劇化的反彈。

政治勢力不論對文化藝術是否採取某些箝制的手段，它本身的意識形態自然而然地對文化藝術的生態與變遷就有著決定性的影響。遷台以來，與政權密切關聯的文化傳統、文化處境以及語言等因素，改變了本土原來的文化情境，以國語為正統與主流論述語言所建構的中原文化，以泰山壓境之勢移植到台灣。這就是台灣早期作家、詩人、畫家、文化人等大多數為外省人的根本原因。他們掌握了語言以及語言後面的文化，他們有了權力。

但是年輕一代的外省籍藝術追求者，在來自中原的前輩主流的宰制之下，要嶄露頭角談何容易。他們在國家動盪中沒有機會好好接受教育，他們對那「傳統的、正統的、主流的中國文化」所知有限，當然無法「取而代之」。他們對「傳統、主流」基本上因而有厭惡與反叛之心。近代中西文化論戰在台灣的延續，其中激進西化派最能獲得他們的傾心擁護。而西方現代主義在全球的殖民擴張，對「未開發國家」的滲透與宣傳，使熱情而苦悶的他們找到一條可以宣洩他們的精力和感情，極端自由地揮灑的出路，把自己匯入「國際性」的巨流中去爭取他們的成就和地位。

不論是早期的現代詩人、畫壇的五月與東方等「現代派」，為什麼絕大多數是流亡者、隨軍來台的軍人、失學者、遺族或名門巨室之後等外省青年？從這一個層面去了解，當可找到答案。

他們的才智、奮鬥與成果，很可佩可感。他們的故事也反映了現代中國藝術在台灣社會的特殊環境中的弔詭。

傳統的僵化與麻痺

中國藝術追求應然的現代化的失敗，才有以西方現代主義為依歸的現代化。自從這個方向開啟以來，這數十年的進展，台灣藝術現代化的殖民化性格早已養成。早期這些先鋒們，不論是李仲生、「五月」與「東方」，在語文論述中還不忘提及中國傳統文化，雖然在創作上基本是受知於西方現代，而當前的台灣「現代畫」，與中國文化距離更遠了。藝術的殖民化，因「世界病」的幻想而使本土文化的自卑心獲得補償。從「五月畫會」不只一位畫家曾得到美國政府與基金會的邀請和獎勵，以及近年台灣現代畫家以參加西方藝展入選或得獎為榮，可以看出台灣藝壇對中國藝術現代性的追求的全盤西化成一邊倒之勢，評論與媒體也漸漸不聞反省的聲音了。

如果說台灣藝壇是文化意義上的中國藝壇的一部分，則大小兩岸藝術上相同的地方就是中國的與西方的、傳統的與創新的、古代的與現代的……相對峙的兩造間的割裂。

相對於由自卑情結轉向西方現代主義的依附而歡欣鼓舞，另一頭卻是麻木不仁的傳統幽靈的「處變不驚」。這兩極共存的現象，由來已久，是近代以來中國文化現代化的坎坷歷程在藝術上

的反映。

　　中國的繪畫，與中國文化共命運也共特色，不是直線型的進化，而是一個圓圈型的封閉系統。中國文化兩千多年來政治制度、生產方式、生活方式、審美心理、思考模式等方面基本上沒有不斷「進化」。姑且以美學家宗白華在《美學的散步》中描寫中國繪畫的一段文字為例：「在宋元人的山水花鳥畫裡，……畫家所寫的自然生命，集中在一片無邊的虛白上，空中蕩漾著視之不見、聽之不聞、搏之不得的道，老子名之為夷、希、微，在這一片虛白上幻現的一花一鳥一樹一石一山一水，卻負荷著無限的深意、無邊的深情。萬物浸在光被四表的神的愛中，寧靜而深沉。深，像在一和平的夢中，給予觀者的感覺是澈透靈魂的安慰和惺惺的領悟。」這樣的藝術，即使千年不變，似乎有永遠的價值，但是，當封閉系統早已被擊破，千年的酣夢在近代的風雲激盪中也已破滅。中國美術的變革應是中國文化現代化的一環。清末以來，從思想觀念到藝術創作，出現了像康有為、呂澂、陳獨秀、徐悲鴻、豐子愷、呂鳳子、林風眠、潘天壽、傅抱石、高劍父等人，試圖為停滯、麻痺已久的中國美術開拓新路。在大陸易幟之前，數十年間，這些現代化先行者及其後繼者均已有輝煌的成果。

　　非常遺憾，那些革新派大師沒有一位隨國府來台灣。來台最有名而且影響台灣半世紀以來中國繪畫的畫家，有張大千（大陸赤化時他並沒有來台定居。一九八三年逝世之前五年才定居台北外雙溪）、溥心畬、黃君璧、馬壽華等傳統派畫家。台灣的傳統中國畫不但沒有向現代化的方向開發，反而走復古的舊轍。

外來藝術本土化的困難

所謂的「中國畫」，自從中國文化大量吸收外來文化（基督教、天主教、西式學校、政治制度等都成為現代中國文化的內容的一部分）以來，本應包容一切傳統中與外來傳入的繪畫形式。

然而，至今「中國畫」仍指的是傳統本有的形式（其實也只是傳統中國繪畫中「文人水墨」狹窄的範圍而已），傳入中土已超過百年的油畫與外來品種仍稱為「西畫」（也有稱「油畫」；但都一樣不隸屬「中國畫」這一名稱之下。這是相沿已久的錯誤，兩岸都同犯此錯誤）。這不但造成中西融匯的困難，造成傳統藝術現代化的困難，也造成外來藝術本土化的困難。

傳統中國繪畫自外於中國文化現代化的目標，也有與藝術無關的現實面的原因。傳統派主每因政治勢力而獲得地位名譽，壓倒群倫，一枝獨秀，管領風騷。半世紀以來台灣的「國畫大師」可列出一串名字，每個名字背後都有他得以稱雄天下的現實政治因素。門戶派別之下有一群忠貞的徒眾門人，也各有其地盤與市場。這些傳統大師數十年來也是美術教育中的部分主控者。

現代化過程中兩極化的無奈，傳統派的僵化麻痺，良有以也。

中國藝術現代性的思考

中國藝術的現代性，也就是說，其現代的特質，藝術應具備什麼內涵？這些內涵當然不可能憑空出現。如何對待來自歷史的傳統與來自西方的現代思潮，差不多就成了中國藝術現代特質內涵的決定性因素。

從理論上言，傳統的現代化與外來的本土化，應該是理想的方向。但是，在現實上，這個共識一直未能建立。以中國社會的政治為例，傳統的專制主義正以各種形式和化妝，仍頑強霸佔主導地位；而外來的民主制度則變成朝野鼓譟喧嘩的民粹主義。我們還未有民主政治的共識。政治與藝術的問題與困境各不相同，不過就缺乏認知的共識而言，是共同的困境。

中國傳統藝術現代化的困難原因何在？為什麼現代化的自覺與要求並不普遍？這牽涉到中國傳統文化所薰陶的中國人對藝術的態度，基本上不重視藝術的時代精神與個人的獨創性，所看重的是民族集體的感情與願望，以及典範化的技藝功夫。對於這個問題，可分三方面來說明：

首先，中國文化是早熟的文化，在古代已有很光輝的成就。梁漱溟這個看法，的確如此。中國人喜歡崇拜祖先，比較厚古薄今。中國詩到今天還有許多文人做五七言詩、用典故、對仗工整、平仄合轍，現代詩還各說各話，未能成為足以取代舊詩的現代「中文詩」規範。戲劇則還是古人古事古裝，唱腔動作基本上是傳統成規。音樂、舞蹈也相似。繪畫則「山水、花鳥、人物」，從內容到形式基本上是定型於古代，沿襲到今日。這說明了中國藝術在歷史與傳統文化中

基本上不重視時代變遷。所以沒有明顯的時代差異，也就無所謂不斷演變的時代精神。

其次中國藝術的實用性和功利性，以中國繪畫來說，第一，表現賞心悅目的自然之美，有其實用目的，中國人常說藝術美化生活、美化人生，正是指這個因素。第二，旨在表達對道德的嚮往。梅蘭竹菊是道德楷模。中國人又常說：藝術陶冶性情，也正說明了其功利性的目的。第三是歌頌與祈願。歌頌造化自然，歌頌祖國，表達吉祥如意的願望，賀喜祝壽，都有實用功利思想在其中。

第三方面是中國繪畫傳統的表現方法，喜歡追求某些「典範」，崇奉這些標準化的「典範」。書法與繪畫技法都如此。事實上是把藝術創作所需求的表現技法僵化、公式化。但中國人認為那是行家的規矩，掌握得透徹純熟便稱為功力深厚。這不利於個人風格的創造。

上面所提出各點，便造成中國傳統藝術現代化重重的困難。中國傳統的藝術，民族文化特色非常強烈濃厚，但時代精神與個性非常薄弱。我在過去三十年中有不少文章早已討論過這些問題。中國社會千年不變的情境早已消失了，現在正在加速地變遷。如果我們要發展出中國藝術現代性的特色，當然對傳統必須有所繼承也有所批判。西方藝術在反映時代精神與推崇個人獨特創造這些方面正好對我們提供啟示與借鑑。

中國藝術的現代性特質需要融匯西方乃至其他國族藝術上的成就，但不可能以西方現代主義為範本。我們不應以為傳統的因襲就是民族文化保住命脈，以致永遠有一代代的「中國文人畫的最後一筆」的荒謬現象；而以西方現代、後現代主義的模仿為「走向世界」與「國際藝術同步」

的迷夢也只是虛妄。傳統文化的現代化與外來文化的本土化應合成一個現代中國文化的整體，這才可能走出自卑與麻痺的兩極，才可能有我們的新生命。

（一九九七年四月）

藝術上的台灣經驗

——台灣藝術視象的回顧與討論

藝術的認知與藝術的自主性

藝術在一部分人心目中仰之彌高，也有人視為消遣娛樂。但不能否認，藝術是一個時代、一個文化環境中一個族群的人的心思感情與生命情景的反映。

就美術來說可稱為藝術的「視象」，在音樂則為「音象」。幾十年前，台灣的流行歌曲多為日本歌的翻譯或模仿，充滿日本調。五〇年代美軍協防台灣之後，美式熱門音樂與流行歌曲在校園響起。兩個歷史階段台灣的「音象」都反映了文化的虛弱與出主入奴的無奈。台灣本土的歌樂都無法抵擋日化和美化的潮流。鄉土運動以後，像陳達老先生等本土彈唱才從地底像考古一般被挖掘出來。美術方面也相同，大家忽然對本土藝術尋覓覓，空前重視。過去數十年的「視象」與「音象」，同樣反映了本土文化自主性甚為貧乏的狀態。

但是，本土藝術是什麼？在本土藝術之外還有沒有什麼「更高層次」的藝術？本土藝術相對

於「國際性」的藝術是不是較窄、較低的「地方性」的藝術？這都必須對藝術的本質有確切的認知。不過，這幾十年來世界的變遷太大了，對藝術的認知，也越來越困難。反傳統的藝術之外，還有反藝術的藝術。誰來告訴我們到底什麼是藝術呢？

我們不能不認識我們所處的二十世紀的情況，以明瞭今日我們困惑的處境之所由來。

二十世紀是一個非常荒謬的世紀。人類過去幾千年來在歷史上創造的許多價值，慢慢動搖，甚至被顛覆掉了。某些新文化就是反文化的。表面上世界是更進步了。但是從本質上看，其實不然。在器用與技術層面是進步，但在理想與價值問題上卻退化了。功利、貪婪、背德、暴力、弱肉強食、生態破壞、肉慾膨脹等，都是退化的。這種現象可說是愈來愈嚴重。這與文明的意義無疑是顛倒的。例如說，二十世紀非常發達的大眾傳播，其巨大力量已經變成一隻怪獸。新聞與傳播本來是要揭示真相，提供真知的，但是某些大眾傳播，卻常常在蠱惑大眾或散布某一種意識形態，甚至是欺瞞矇騙。所以新聞傳播有時是反智、愚民的。政治也是如此。政治本來是維護群體生活的秩序、公義與公平的力量。我們渴望政治能夠達成這樣的目標。但我們現在的政治反成為混亂的泉源，正義、公理也更隱晦了。

藝術並沒例外。兩次世界大戰以後，西方興起了新的現代藝術運動，一直到今天，影響了全球。新藝術固然有不少新的創造，尤其是印象派、超現實主義、表現主義等等有了不起的成績與貢獻。但不少現代主義卻只是破壞、顛覆與虛無，而且愈來愈背離人類幾千年來對藝術的認定與期望，有很多是反藝術的。在這種西方主流的背景之外，今天我們要來談台灣的藝術，首先對於

什麼是藝術？著實令人愈來愈迷惘。台灣文化自主性低，一向俯仰由人，西方現代藝術的反叛與顛覆的性格，深深地感染了我們的藝術界。所以，今天我們是處在一個空前困惑的時代。

在過去三十年中，我提出了許多觀念，固然得到很多鼓勵，也引起很多爭議。我一向不願意隨波逐流，不盲目追隨人多勢眾的「主流」。幾十年來，台灣藝術界對中國的傳統與西方的現代，許多見解各是其是。批判性的見解，常常顯得既不合「國情」，又不合「潮流」。但我相信，後來者回頭檢視這個世紀最後二十年台灣藝術界的思想，可能只有那不入主流而能超越時代迷思的獨特見解，才兼具過去那一段歷史真相的詮釋以及創拓未來的啟蒙的意義。

我認為，如果我們希望有自己的本土藝術，便得先擺脫西方現代主流思想的迷思，確立我們對藝術的本質與意義的認知。我們有了自己的藝術認知，才有可能有明確的方向與主張，也才能建立我們藝術的自主性，才能擺脫對別人的依附。所以，藝術的認知是藝術自主性的基礎。

藝術的認知儘管這樣紛紜混淆，藝術的定義儘管如此詭譎多變，莫衷一是，各種學說又是如何差異，藝術理論又如何南轅北轍，我認為構成藝術有三個不可動搖的基本要素，應該是創作者與評論者必須把握的。那便是：

一、創造藝術的人。藝術是人創造的。不管多麼保守或激進，古典或現代，藝術都是人所創作、表現出來的，所以第一要素便是充分展現創作者自己的特質。

二、環境與文化。包括地理的空間與藝術家賴以成長的文化環境。尤其是其民族、傳統、宗教、歷史、語言等特質所構成的文化環境。

一、創造藝術的人。藝術是人創造的。不管多麼保守或激進，古典或現代，藝術都是人所創造藝術的人、環境與文化和他的時代。茲略述之：

三、時代。即藝術家所處的時代。不同的時代有不同的時代特色與文化內容，必影響到藝術的內涵與表現。時代的精神必或隱或顯地表現在藝術家的創造之中。

藝術家獨特的個人、文化傳統與時代精神這三個要素，是任何藝術構成最重要的因素，也是決定藝術的意義、風格、價值與成就的條件。而這三要素也是探索藝術內蘊可把握的途徑，以及檢驗藝術作品是創造還是模仿，是獨立還是依附，是創新還是抄襲的依據。所以，這三個要素也是藝術批評的標尺。

如果我們對藝術有這個認知，我們便可能擺脫傳統的因襲的窠臼，同時也擺脫西方混亂虛無的困惑。要能建立自主性的藝術思想，我們才有可能擺脫依附強勢，呈現自我。

台灣藝術現象的觀察

以此三項標準來檢視幾十年來台灣的視覺藝術的發展，依我的觀察，台灣長久以來，因地理、歷史的特殊因素，始終無法主宰自己。在藝術心靈的舞台上，就是自己沒當自己的主角，常常為他人作替身。近代以來，台灣畫壇大約可分三個階段來討論。

第一階段：台灣畫壇是日本風的法國近代油畫以及日本繪畫（粗略而言，日本本土繪畫有膠彩畫、南畫與浮世繪）為主流。油畫是以印象派為主的人體、靜物、風景。日本人學自法國，我

們則跟隨日本。並與日本一樣把近代西方強勢主流當「世界性」來膜拜追隨。因為缺乏反省，久之已視為當然；所以我們長久以來是自我迷失而不自覺。

台灣的日本畫以膠彩為主，直接移入。但我們沒有像日本藝術家把傳自中土的繪畫本土化，創造了有日本民族特色的日本畫那樣創造了台灣風格。所以與油畫一樣，雖然大師輩出，但很少表現了台灣的時空、文化傳統與人的特殊性，沒能鮮明地呈現台灣本土心靈的脈息。

第二階段，美術界的主流是大中原風的「國畫」。光復以後，結束日據時代。接著是國民政府遷台，在心態上是大中國的。對於台灣本土藝術有意無意地忽略、漠視、壓抑，台灣藝壇的新權威由大陸遷台的中原畫家所取代，所謂「國畫」成為主流。不少本土畫家也歸入這個主流。台灣的歷史似乎是從一個潮流到另一個潮流，不斷變換。而主宰藝術潮流的動力，不是本土藝術家，甚至不是本土文化的力量，而是政治權勢。這是最值得探討的現象。

中原畫家以所謂「渡海三家」最權威。當然還有分別在不同政治局勢中管領風騷的一波波外省畫家，在台灣藝壇居主流地位數十年之久。他們的作品大概可分為：中原傳統形式的因襲；中國文人畫意境的繼承；大陸名山大川的歌頌。雲海、飛瀑、美人、高士、花鳥、走獸等等，從題材到技法，大都是缺少創意的沿襲舊套。與自清末任伯年、吳昌碩到民國初年的齊白石、黃賓虹、林風眠等革新先驅的業績相較，台灣這個階段的「國畫」在五〇年代以降，基本是倒退復古。但因為島內政治宰制下的特殊文化環境，倒退復古雖然是時代的倒流，竟反成主流。這個影響直到今日尚餘波盪漾。更因為中原畫家傳統習尚是各立門戶，各有許多繼承衣鉢的門生，所以

台灣的「中國畫壇」，宗派分明，相當範式化，阻礙了個性的發揮。

若就前述藝術內涵的三要素來衡量，台灣的「國畫」在時代精神、地域文化與個人的獨創性三方面皆大為欠缺。與前一階段同樣，並不能充分表現出台灣的時代、社會與有敏銳感應力的藝術家個人的特色。

第三個階段是鄉土意識抬頭以後，到「台灣人出頭天」，即中美斷交後到總統全民直選以來。

台灣本土文化過去長期被壓抑、被忽視的時代宣告結束。台灣有了完全的民主選舉，戒嚴也已撤除，本來民主的文化應該得到很好的發展。這是中國幾千年來好不容易才得到的（大陸與香港都還不可能有）台灣最光榮的歷史契機。但是，這幾年來，我們看到台灣的民主不但沒有健康的發展，而且遭到扭曲，民主的果實為某些黨派所吞食。這實在可惜。在藝術發展方面，今天台灣主權在民，本土意識抬頭，久處「邊陲」的台灣藝術界正好完全擺脫「中心」強勢文化的制約或依附，往自己應然的方向自由發展，充分體現台灣藝術自己獨特的精神，充分表現台灣藝術家在這個獨特的時代，在台灣的文化與環境之中獨特的創造。

但是，早在五、六〇年代台灣藝術已逐漸出現了一個美國化的風潮。領頭的主要是「五月畫會」及許多嚮慕西方現代主義的畫家個人和畫會。他們雖然有厭惡僵化的「國畫」，亟思異軍突起，取而代之的志向，但他們嚮往的是「世界性」的西方現代主義。以為匯入那個潮流，便有「國際性」。事實上，這個革命性的新方向，仍然是走依附強勢文化的老路，仍然缺乏文化上自

主性的自覺。以為強勢即中心，中心即先進，先進即偉大的「世界性」，這也是一種「西瓜倚大邊」的心態。不能不說這還是以「邊陲」仰望「中心」的自卑情結的反映。當然，這個普遍的自卑情結近代中國由來已久，至今仍難以完全擺脫，我們並不在特別苛責這一部分人。另一方面，由於這一群藝術青年不在台灣土生土長，而且自大陸來台灣時不算太久，也不能苛求他們在文化意識上沒能融入台灣本土文化。但是，很明顯地，五、六○年代以來的「現代畫」運動，是一個「寄生」於台灣本土，虛懸於空中的運動，所以永難以扎根於本土。從「五月」、「東方」畫會大部分畫家後來長年離開台灣，居留西方，可以雄辯地說明了其「寄生」的性格，與台灣本土藝術的發展缺乏血緣之親。

西方現代主義及其後的後現代主義，現在在台灣幾乎可以同步，台灣畫壇表面上是「國際化」了。似乎很少有人擔憂：這是不是「自我的消亡」？傳統的現代化既然牛步遲遲，外來的本土化又戞戞其難哉，我們有自主性的現代的本土藝術的期望何時得以實現？

「本土藝術家」兩型

綜觀近百年來台灣美術三個階段的變遷，由日本畫風、中原畫風到美國畫風的效尤，可以很明顯地發現台灣藝術主流的演變，也是一種依附形態：；其所依附的對象，是強勢文化；其強勢的

選擇與認定，則與不同時期政權的特質有密切關係。向權勢靠攏，是台灣藝術「主流」意識變遷的內在原因。由此可以體會到台灣泛政治文化的特性，以及如何誤導台灣本土藝術發展的方向。

從日本帝展榮譽的渴望，從畫家爭奪成為皇親國戚、夫人太子老師的地位，到美國國務院邀請的榮耀，以及期望得到西方藝術獎的夢想等事實，都可以隱隱看到實世功利的動機壓倒了藝術創造自主性的心靈的追求。我們只見到日本式的西洋畫，見到傳統中原的文人畫，後來又見到西洋的現代主義與後現代主義。在台灣主流繪畫中，沒有或者很難見到二十世紀特殊時空中台灣的人心靈中的感受與嚮往，痛苦與快樂。

因此，台灣從日據時代一直到今天，真正的台灣藝術在哪裡？什麼是台灣應有的，屬於自己的時空背景下的藝術心靈發展出來的風格？什麼是更真實的本土藝術？

我認為本土藝術家有兩種，一種是出生籍貫上的本土，另一種是藝術心靈上的本土。我覺得台灣有過兩位最優秀的前輩畫家最有資格稱為本土畫家，一位是洪瑞麟，一位是余承堯。洪瑞麟畫台灣的礦工，他原來自己做了二、三十年的礦工，在地底真正流過血和汗。他深知台灣這些人，他們的生活、他們的姿態、他們的悲哀與痛苦。他以這個時空中的人為對象，很真誠的表達了他的人生體驗。很多別的畫家，比如說畫裸女，色彩、技巧非常好，但是那種畫，巴黎有，紐約也有，哪裡都有。而那種「國際性」的畫法也很難畫出我們自己的風格。畫風景，用印象派的畫法，把觀音山當作法國或者日本的山去畫，實在難以稱為真正的本土畫家。洪瑞麟的畫表現了包括他在內的，昔日本土社會人生的艱苦與堅忍。他為受苦者造象，不為富人的客廳作裝飾。另

一位畫家是余承堯。他的畫表現了一位大陸來台，厭棄政商生涯（他原為一位將軍，與主帥不合而去；後曾經商，不成，又棄商退隱）而在繪畫中寄託終生的奇士獨特的造詣。他的畫表達了鄉愁、夢憶與幻想；他有文人畫的傳承，又拋棄文人畫的陳腔濫調，自創新技法；；在繪畫的結構與筆墨色彩獨樹一幟。他表達了時代、文化背景和他自己的個性。

洪瑞麟與余承堯的畫在技巧上不一定超過其他名家，但是他們不依附一時風靡畫壇的「主流」，他們有自己的藝術認知與信念，表達了時空環境與真實的人生感應，他們的畫，假如在另一時空，另一人的筆下斷不可能出現。所以他們是台灣本土畫家的典範。

創造藝術上的「台灣經驗」

解嚴以來，台灣藝術發展再次受到政治的影響，那就是統獨之爭對藝術的衝擊。許多人不能將文化與政治權力區隔開。統獨意識形態的分歧攪亂了文化淵源的認同與文化前景的展望，這是很遺憾的。其實，政治風雲的詭譎只是短暫的現實，文化傳統才有千秋的生命。不論統獨，台灣的藝術如果不能獨立於西方現代與後現代主義之外，找到自己的方向，台灣永遠不能擺脫崇拜強勢文化，自甘為追隨者的處境。

如果不能認識到台灣的本土藝術自來濃厚的依附性格，便不能尋回自己的自信與自愛，便不

可能有獨立的主體精神。

本土藝術永遠是最可貴的。我覺得還應該更確切地說：天下一切有創造性、獨特性的真正藝術，都屬本土藝術。最優秀的本土藝術，都是某個族群裡的天才藝術家，秉承了他的民族文化傳統的精華，在他生存的時代環境裡，以他個人的獨特的風格，表達了對宇宙人生深刻的體驗，為全人類所共鳴。這現了他所感受的悲哀與喜悅、痛苦與希望，而且在藝術上達到最高的成就，為全人類所共鳴。這種本土藝術，將被公認為世界性的成就，所以也就是世界性藝術的本義。

至於台灣這個「族群」，即使有一天獨立成一個國家，他的文化淵源何來？當然是中華民族的歷史文化。如果因為一時的政治意識扭曲我們的認知，而在文化上自斷淵源，便將成為無源之水，無根之木。我們的文化主體性不免殘缺羸弱而終將枯槁。

台灣承續了中華文化，這是數十年來「台灣經驗」非常可貴的一部分。台灣的文化當然不只是原來的中華文化，而是經過台灣的歷史、地理以及在此生活的人長期發展、塑造過的台灣式的中華文化。正如香港與新加坡的華人，不同於大陸的華人，但一樣是有共同淵源的華人一樣。台灣承續中華文化，當以發展創造了自由民主的新中華文化為光榮。台灣不應為中華傳統抱殘守缺，更不應做西方文化的附庸，台灣藝術應成為有台灣特色的中華文化的新典範。

我想台灣的藝術的新生命，必以認識自己的淵源，廣泛吸收世界其他文化，建立本土文化的自主性為起點。台灣藝術可以獨立於西方強勢文化與大陸有中國特色的「社會主義」文化之外，成為東方一個獨特的風格──它反映了台灣獨特的時代、地域與人的獨特創造。台灣的本土藝術

在民主自由的環境中應好好珍惜，把傳統的現代化，把外來的本土化。當未來的台灣本土藝術展現了他的自主性與獨特性的時候，便無法抹殺其世界性藝術成就的地位。看看東歐與南美小國的文學家舉世尊崇，他們原來正是「本土藝術家」，因創造傑出的成果而成為世界性的大師。我們應在這些啟示之下，充滿自信。台灣的藝術家當以創造藝術上獨立不倚的台灣經驗為榮。

（一九九七年十一月）

美術教育應該重視的四個問題

這篇文章是應邀參加杭州中國美術學院「廿世紀中國美術教育研討會」而寫的。

前言

藝術創作人才雖然不盡出於藝術專業教育，但不能否認，正規的藝術教育確是培植藝術創作人才的主要途徑。特定時空中藝術界的表現，固然不一定由藝術教育主導，但藝術教育所能發揮深鉅的影響力則無可輕視。所以，對於藝術的觀念上的認知、藝術發展方向的討論、表現方法的探索、藝術水平的提升等等問題，便同樣是藝術創作與藝術教育所應重視的問題。

藝術教育是手段，藝術創造的繁榮發展才是目的。藝術創作的問題不應排除於藝術教育之外。因為藝術教育所培育的創作人才，正是主導未來藝壇藝術創作的精英。藝術創造所呈現的種種問題，應該在藝術教育中得到反映，努力探討，謀求回應。藝術教育一向偏重於傳統的因襲與

技法的傳承，這是很不夠的。尤其是當時空文化鉅大變遷的現代，民族文化如何應對時代的震撼，藝術創作如何探索獨特創造的新方向，藝術教育不應自外於這些重大課題，而且更應負起探索與引領的使命。藝術教育旨在培育傑出的人才，只有在藝術創作的傑出成績上才能彰顯藝術教育的成功。

基於以上的認識，本文提出四個根本的、關鍵性的問題。這些問題的探討雖然不限於藝術教育界，藝術創作者也應關切反省，但把這些問題納入藝術教育體系中來研究，期望得到共識，藉以扭轉藝壇的時弊，無疑有更大的必要性與可能性。

藝術自主性的認知

在當代，不論是從事藝術創作或藝術教育，共同面對的困惑是：藝術是什麼？藝術有沒有必然的或應然的意義、價值與功能？對畫家來說是：畫什麼？怎樣畫？對美術教師則是：教什麼？怎樣教？

發生這些空前困惑的原因很多，本文無暇做深入的討論。簡約而言，時代社會急遽的變遷、西方現代主義藝術的衝擊以及傳統的動搖三者是最主要的因素。

今日在中國文化圈中的社會，從最上層的思想觀念到最下層的器用工具，不容否認已相當程

度的西化，而主要是美國化。從前中國人所面對是西方帝國主義的武力侵略，而有可歌可泣、義無反顧的反抗鬥爭，所謂「救亡圖存」；今日中國文化所面對的不是武力「侵略」，而是西方文化霸權全球性的威壓。文化只能自由競賽，無法抗爭。如果我們喪失了自主性的自覺，不能努力強化自己，發展自己的現代文化，我們便只有臣服於西式的現代化，其實是西化。

從藝術上來說，西方從十九世紀末的現代主義到廿世紀末的後現代主義對藝術的人文主義精神不斷的反叛與顛覆，所產生許多反文化的「新藝術」，我們若將之視為「世界性」、「國際性」的「先進」典範來膜拜學習，我們當然只好在西方文化全球化的洪流中被融化。所謂中國文化與中國藝術便將日趨黯淡並逐漸喪失其獨特的精神與風格。

我們對於藝術的認知，包括藝術是什麼，中國藝術應有的新方向，藝術的意義、價值與功能等問題，如果沒有自己的答案，或以西方現代思潮為風標，我們便失去了文化的自主意識。對於這些問題的答案，雖然應容許多元化的種種主張，不過，各種主張都將在文化自主性的大目標中和諧並存。不依附強勢文化，我們有自己對藝術的認知，才有藝術的自主性。

就我個人對藝術的認知而言，構成藝術的要素簡約可分三點，那就是藝術家獨特的個人因素、文化與環境（包括文化的歷史傳統與地域背景）的因素、時代精神的因素。這個論點是否完善，當然還有討論的餘地。我所要強調的是我們對藝術的本質必要有自我認知的信念，才可能擺脫傳統因襲的窠臼，同時也擺脫西方現代混亂虛無的困惑。

我認為這不但是創作必先面對的問題，也是藝術教育不應迴避的課題。

外來藝術品種的本土化

在我們的美術教育中，中、西繪畫一直是兩條平行線。美術系分中國畫組與西洋畫組。後來把「西洋畫」改為「油畫」。但到現在，少數美術科系仍用「西畫組」的名稱。中國大陸美術學院則大多分設「中國畫系」與「油畫系」。

中國繪畫有其悠遠之傳統，西洋繪畫亦然。近代以來美術教育包容中、西繪畫的學習，尤其是專業的基礎訓練，的確非常必要。但中國美術教育最終目標是培養創作人才，中國的繪畫創作可以有不同材質的專業分類，但斷無中、西之分。中國美術教育所培養的人才當然是中國的美術家，不論是水墨畫家、油畫家、版畫家、雕塑家都同為中國美術家。中國美術教育中學習西洋畫，不等於要培養「西洋畫家」。改稱「油畫」是合宜的，但若只是名稱上改採材質的分類，在繪畫觀念與表現技法上還是照搬西洋畫的那一套，我們的油畫便永難融入中國美術之中，成為具有中國文化特質的新品種。

這就是外來藝術品種的本土化問題。我們在美術創作與美術教育中，長久以來對這個問題大多不夠重視。油畫的中國化（即本土化）要像印度佛教本土化，創生中國化的佛教——禪宗——那樣，才算落地生根，成為中國文化的新血。但我們看到從早期的油畫到現在美術學院或畫壇畫家的油畫，從觀念、題材、構思到表現技法，絕大多數還是西方油畫的傳承模仿。獨特的中國油畫誕生還遙遙無期。

我們不能否認，從早期到當代中國某些傑出的畫家與美術教育家，確有人從事這個目標的追求探索，也取得某些成果。但我們也不能否認，今日中國藝壇的油畫（也包括自西方引進的其他材質的品種），多半還只是「西畫」。外來藝術品種的本土化還未能成為美術創作界與教育界的共識。

中國油畫從西方引進以來，從寫實主義、浪漫主義、印象主義、立體主義、超現實主義、表現主義、抽象表現主義……到今天的觀念藝術、裝置藝術、普普藝術乃至後現代主義的各種主義與形式，亦步亦趨，可謂不絕如縷。但因為缺乏本土化的自覺與努力，不但不能融入中國文化中，落地生根，也更不可能因文化的交流衝擊而誕生獨創性的新思想、新形式與新風格。不但不能與傳統的本土藝術共飲文化上同源之水，亦無法與中國的民族文化與社會生活共呼息。外來藝術要能消化、吸收，化為自己的血肉，才能使中國藝術擴增品類，壯大陣容。照搬移植，「西畫」永遠是「西畫」，讓它借地寄生，不啻自動為西方藝術提供「租界」或「殖民地」。

台灣在五、六○年代以來，藝術界「西化」的浪潮一直鼓盪不息。我一向認為盲目西化，絕不是中國藝術的現代化，因而在過去卅年來寫了無數文章申述我的觀點，提醒藝術界，也批評那些「世界性」、「國際性」與迷信進步主義的「前衛」的謬誤。大陸自從改革開放以來，藝術界擺脫了過去政治的約束與向「蘇聯」一邊倒的影響之後，很遺憾地也與台灣一樣步上以西方現代與後現代主義馬首是瞻的「西化」之路。即使某些反映中國現實的創作，如政治波普藝術，其題材與素材雖然是「中國的」，其觀念與手法還是「西方的」。

中國大陸藝術界的新起一代以如此短促的時間，以對西方如此不足的瞭解，生吞活剝的西化，急切地呈現出另一種「一邊倒」的現象，實在令人吃驚。這也可以說明中國近代以來在文化與藝術上的虛弱，台灣、香港與中國大陸都一樣無法立住自己的腳跟，只得成為強勢文化的附庸。許多大陸畫家以得到西方的肯定為榮。不少藝術人才移居紐約、巴黎，去西方求取「榮譽」與「自信」，設法尋求西方的青睞，視之為成功的捷徑。以西方強勢文化的藝術型態為「世界性」的模式，不啻向文化霸權俯首稱臣。如果中國的藝術漸漸為西方所同化，則外來藝術的本土化更遙遙無期。中國文化在過去歷史上一直能吸納外來文化壯大自己而無損於自主性。所謂「洋為中用」也是這個意思。當今若因為中國現代文化的虛弱，被反吸而陷於出主入奴的窘境，將逐漸喪失文化的獨特性與自主性。相較於以前一味排斥西方文化，封閉自守而生機萎縮，今日的「全盤西化」一樣是文化的危機。對外來文化的臣服膜拜與抗拒排斥都不是我們應有的態度；批判性的瞭解、吸收，最終是使它本土化，才能與中國文化打通血脈，獲得新生命。

中國美術教育對於這個課題應予重視，並納入教學研究與創作實踐之中。

中國畫——水墨畫

中國大陸與台灣兩岸過去數十年來藝術界都同樣有「中國畫」（或簡稱「國畫」）這個名

稱。似乎很少有人考究它名實是否相符。我自大學時期便認為大有問題，卅年來在我所發表過的文字中也不只一次討論過。直到一九八〇年起，因為參與創建台北的「國立藝術學院」，我主張廢除「中國畫」這一個名不正言不順的名稱改稱「水墨畫」。十多年來，「水墨畫」取代「國畫」已漸為各方所接受，但很值得檢討的是直至今日，除了我服務的學校之外，兩岸那麼多美術系、所與大陸的畫院，都還沿用「中國畫」這個含混而不合理的名稱。

我在香港中文大學舉辦國際性的「當代中國繪畫研討會」（一九八六年五月）上曾發表〈現代中國畫發展中的觀察與思考〉（後收入拙著《繪畫獨白》，一九八七年，台北圓神出版社）（編按：該文已收入本書改題〈現代中國畫的觀察與省思〉），對此有所陳述：

「中國繪畫」或「中國畫」，一般簡稱「國畫」，毫無懷疑地都是指中國文化中的繪畫。可是，中國繪畫歷史非常悠久，各階段、各朝代都有不同的表現；在歷史中各家各派又非常分歧；畫家所屬不同階層與不同地域又有各不相同的審美趣味，造成各自獨立的、多樣的風格。自戰國、秦漢到唐宋元明清各朝，中國的繪畫，不論思想觀念或表現形式，差別也頗大；而文人畫、院畫與民間的繪畫，風格各異；帛畫、壁畫、石刻畫、磚刻畫乃至紙絹之作，以及工筆與寫意、裝飾性與文人戲墨……都各不相屬。這些各式各樣的繪畫，當然都應該屬於「中國繪畫」的範圍之內。但是，當代習稱之所謂「中國畫」或「國畫」，只是指傳統中山水、人物、花鳥之屬，大半以文人畫為旨趣，以水墨（或加彩色）施之紙絹，加上詩文款識，書法篆刻，是為標準的「中國畫」。這樣狹隘的觀念，不但摒除了那些扎根在中國廣袤的土地上，流傳在悠久歷史中的民間

繪畫、壁畫、版畫、年畫、風俗畫、宗教畫乃至建築與工藝中的大量畫作，而且一切自域外輸入之繪畫，也不可能包容在「中國畫」的概念中。實際上當今所謂「中國畫」和「國畫」所指的只是比較定型化，比較狹窄的那一部分，與「中國繪畫」的名稱並不等同。現在所習稱的（「王維山水訣：「夫畫道之中，水墨最為上。」）。文人水墨畫雖然後來成為主流，事實上只是中國畫的一部分。

在歷史上，中國文化君臨天下，畫就是畫，本來並無「中國畫」或「國畫」的名詞。海禁大開以後，為與外來的「西洋畫」、「東洋畫」有別，才有了「中國畫」的名詞。可見「中國畫」與「西洋畫」只是為了區別各種繪畫出自不同的民族、國家、地域、文化而有的統稱，意指整體的「中國繪畫」與「西洋繪畫」，並不是繪畫種類的分類名稱。「中國畫」不等於「水墨畫」；「水墨畫」只是「中國畫」中的一部分。

所以，「中國畫」應該包容水墨畫以及其他各種不同材料、工具與源流的繪畫，當然也包括由域外進入中土落地生根的繪畫。出現於中國文化範圍中之種種繪畫，不分新舊先後，都屬「中國繪畫」。

所以，繪畫的分類只能一律以材質工具來做標準。自以水墨、油畫、版畫、膠彩、水彩、漆畫……等名稱為合宜，以國畫、油畫等並列，在分類原理上言則為悖謬。也只有當「中國畫」統稱一切種類的繪畫，中國畫才有更大包容力，內容更為擴大，名實也才相符。

我們美術教育界不應再漠視這個問題。

中國繪畫的素描

素描是造形藝術重要的基礎。繪畫風格的差異，因素複雜多樣，而素描的觀念與風格是形式的重要因素。中西繪畫風格在視覺造形上的差異，素描觀念與手法的獨特性是根本關鍵。以上各點，或許爭議不大。但是，長期以來中國美術在教育素描教學上，並沒有充分體現中國繪畫風格中獨特的素描觀念與表現方式的探索、研究與開創。

一九七八年以來我曾發表有關素描的中國風格的文字（分別收入拙著《藝術‧文學‧人生》、《風格的誕生》及《煮石集》）。一九八四年並嘗試開「中國風格的素描」的課題。希望提倡中國素描的教學，以平衡偏重西方素描的現狀。

自民國初年上海開設仿照西方的正規美術學校以來，所謂「素描」，採用了西方的整套模式。從觀念到技法，從題材對象到工具材料，可說是「全盤西化」。我們似乎忘了中國繪畫自有另一套獨特的素描觀念與技法。傳統的「白描」，是我們最初的依據，但在當代我們所追求的中國風的素描，應加以探討並研究發展。從中國繪畫傳統白描到寫意的技法的基礎上結合描繪與表現，其間也自然地吸收了西方素描的某些精華與經驗。但主要在於突破四分之三個世紀以來中國

447│美術教育應該重視的四個問題

美術學習者的基本訓練以西方經驗為唯一依據的局面，發展一套以中國心智、中國眼光審視宇宙萬彙，並以中國式的技法表達所觀所感的中國風格的「素描」觀念與技法。

一九八五年我在〈素描的中國風格〉一文中提出幾點心得，表達我所謂中國風格素描的特色：

第一點是以線的表現為主。線本非物的屬性，而是主觀精神體味物象的發現與創造，用以表現客觀事物在主觀的心靈感受中視覺運動的軌跡。線不在複製形象，而為「表現」。西方繪畫乃至所有原始藝術與兒童畫皆有線的運用，但只有中國繪畫悠長的傳統致力於線的運用與創造、發展。中國線條美感的豐富、深刻、技法的繁複、精深，遠非物象的輪廓與形狀之界線，更是質感、空間感、量感與氣韻、風格之雄辯的表現手法。

第二，中國傳統繪畫雖講陰陽向背，也有皴法與渲染，但基本上捨棄光影的描繪。在這方面，似可發展傳統，從物象的結構出發，對於造形與氣氛有意義的光影即可適當斟酌採用，主觀處理、不拘泥於西洋畫固定的統一光源的「客觀性」。

第三，素描對象的比例、透視、姿態、位置、肌理、高低大小、疏密繁簡、虛實輕重以及主體與背景的關係等等，力求主觀與客觀相調適，以發揮想像，追求理想的完成。發現自然，同時發現自我。

第四，是獨特的趣味，自我的風格與境界的追求。這就是說，中國風格的素描，遠不以描摹自然、寫狀物象為滿足，而要求建立風格，創造境界。如此，基本訓練的素描，才能成為創作的

預備，才能與創作有機的結合起來。

中國風格的素描並不專為水墨畫創作而設，同時也是油畫、水彩、雕塑、版畫等創作的基礎。中國風格的素描在當代與未來應不斷發展，不應固定化成為一套僵化的模式，而且應追求個人的獨特性。但很自然地，在多元化的現代中國各種繪畫中，都能體現中國文化的某些精神特質。至於中國素描的工具材料，儘可做多樣化的嘗試。鉛筆、炭筆、鋼筆、毛筆……甚至多種配合，都不必限制，而且希望在種種嘗試中對於繪畫的「造形語言」不斷有所拓展與創新。

附帶要說明的是：中國風格的素描不應稱為「國畫素描」或「水墨素描」；也不在於一定要用毛筆宣紙才行。中國風格的素描重要的是觀念：看（觀察）與思（理解、想像）的方法以及表達（描繪──表現）的方法。

後語

以上所提出四個問題，似乎有些是藝術創作方面的，不僅是藝術教育的問題。的確不錯。但是，兩者的關係之密切也不可懷疑。藝術界為教育提供教材，藝術教育為藝術界培養人才。人才的培養除了注重技巧的訓練之外，藝術的思想觀念，藝術與歷史文化以及藝術發展的自主性目標

等問題的思考更不可缺。教育是文化的根本，希望我們的美術教育肩負起更大的歷史使命。

（一九九八年一月《藝術家》）

混沌中的追求

簡秀枝女士寫《絕對的藝術家——趙春翔的藝術世界》（一九九七年台北大塊文化出版；翌年修訂後由杭州中國美術學院出版社出版）一書之前，詢問過一位資深藝術史與評論家，本身也是畫家，而且在紐約多年作客，與趙春翔先生相識的長輩，他說：趙春翔有什麼值得寫的？

後來，秀枝女士詢問我的意見，我說，如果把他當作一位大畫家來立傳，或許不適當；但若把這樣一位迷失於歧路的人物，他的性格，他的際遇，他與中國藝術近現代的關聯，他的時代寫出來，就非常有意義。我之所以這樣說，一方面是我覺得趙先生的畫很有創新的意味，雖然似乎還不成熟。如果把他藝術追求的歷程呈現出來，也很有意義。一方面我受胡適之先生的影響，鼓勵傳記寫作。而且要糾正過去只為帝王將相與英雄偉人樹碑立傳，歌功頌德的積弊。任何能表現人生與時代深曲的傳記都有意義。

趙春翔先生的一生，是廿世紀不少中國人典型的經歷。由大陸因內戰來台灣；因求出路赴歐美；因為落葉歸根回台灣。而他是藝術的追求者，在他的人生經歷中更體現了中國藝術家在廿世紀的處境。一方面是中國文化與社會的崩解，一方面是強大的西方現代文化（近百年來挾軍事、

451｜混沌中的追求

政治、經濟、商業、意識形態、大眾文化等巨大的全球性擴張力量）的衝擊，像趙先生那樣飽受國破家亡之痛、顛沛流離之苦的這一代人的遭遇確是史無前例。探討一個典型的個案，可更深入理解一段歷史。簡秀枝女士以對一位藝術前輩的景仰與對一個受苦心靈溫厚的同情心，探索趙春翔的藝術世界，實在令人感佩。我也因此重新去認識趙先生。秀枝女士要出版研究趙春翔的文集，囑我寫小序。我對趙先生的畫並無研究，但對中國繪畫近百年的變革有許多心得體會。我只以一個藝壇的後輩，略說我對趙先生和畫的感想。

這近百年來，中國畫家除了甘為傳統的遺老之外，沒有不以融貫東西方藝術為抱負的。旅居歐美而有成就的華裔畫家如王己千、趙無極、趙春翔、朱德群等前輩，以及後來眾多旅居西方各國的畫家，都是身處中西文化藝術撞擊之中，而各自尋找自己的藝術道路。有一種是全心投入西方；有一種是以傳統文化為主體，大量吸收西方，改造了傳統的面目；還有一種是一方面眷戀中國傳統，一方面急切學習西方現代，所以出現了極強烈的兩種拼合的奇特風格。趙春翔先生就屬這後一種。他的奇特風格，最明顯的就是「強烈的不調和」的風格。我覺得他沒來得及把中西古今藝術熔鑄成一個均衡而和諧的整體，所以說他的風格似乎「還不成熟」。但是，了解他的處境與性格，「強烈的不調和」可能反而是他自然、必然有的風格。這正是令人感慨之所在。

趙春翔先生的藝術表現了老一代非常「中國」的畫人面對排山倒海的西方現代藝術與現代文化的徬徨、惶恐、掙扎與急切求出路的心態。最具代表性的例子是他五〇年代所作那一幅模仿傳統文人水墨的山水畫，到八〇年代把它「改造」成為一幅日月陰陽的「現代畫」。其他的例子是

中國文人和墨竹、墨蘭以及有點八大山人意味的鳥，跟狂塗潑墨，裝飾性符號，塑膠彩與螢光顏料——一切中西古今全不相干的視覺物料大膽的組合，構成極詭譎、衝突、不協調的感覺。在他大膽的組合中，以一種視覺元素或符號去「否定」原來的元素與符號，成為趙先生作品的基本邏輯。例如以狂塗潑墨去否定規範式的傳統筆墨（墨竹、墨蘭、寫意的鳥等）；以大片色彩去否定墨色；以硬邊藝術的手法去否定中國水墨的格局，以幾何圖形抽象符號或裝飾符號（如圓點、圓圈、小方塊、小菱形）去否定流動的水墨與色彩……趙春翔先生的畫表達了他對傳統的留戀與猶疑，在西方藝術新潮衝擊中的徬徨、試探到豁出去的投入的心路歷程。表達了一個敏感的心靈的顫慄、矛盾與急切追求中新舊傳統融合的躁進。其結果是令人驚悚的怪誕、神祕、不協調、魯莽與喧鬧。有如低音管弦與尖銳的哨音和鳴；交響樂和著東方廟會的鑼鼓鐃鈸齊響；也如東方的吟詠與西方的流行音樂的同台演出。

趙先生的藝術還在見仁見智的討論中。不過，無可否認的，第一是他忠於他自己的感受，他以畫筆吶喊，渲洩他在藝術追尋中的苦楚。第二，他的畫表現他這個人的遭遇與經歷。第三，在東西新舊的交會中他盲目地衝刺，不斷在尋求他的時代中真正的「自我」，他與許多同類的人一樣，失陷於混沌之中。

這一本研究與討論文集不但幫助我們認識、思考趙春翔先生和他的畫，也有助於我們認識自己。

（一九九九年一月十日在澀龕）

藝術「全球化」我們應有的自覺

——致中國大陸藝術界的朋友們

大陸藝術界的朋友給我寫信並寄來《榮寶齋》期刊編輯部約稿函。這一本迎向兩千年的新刊物將對中國藝術有重大的影響與貢獻。這是我的祝頌，也是期望。

藝術方面值得談的題目太多了，我現在先選這個議題，因為這是我最急切想說的衷心的話。

「全球化」的迷思

一九九九年八月十一日香港傳訊電視中天頻道訪問北京幾位新潮畫家、評論家和畫展策劃者，看後感慨良深。一方面驚詫於中國改革開放十幾二十年間，文化藝術一窩蜂地崇洋，生吞活剝把西方的「前衛藝術」當自己的目標，何其急躁而速成！另一方面不免深感中國藝術未來還有一段坎坷的長路。從過去的一個極端，如今是擺向另一個極端，這種迷惘倒錯的困境，何時能夠

擺脫？何時才能找到有自己文化主體性的現代中國藝術的方向？

那三位中國大陸藝壇「新銳」都認為西方的現代、後現代主義已是「全球化藝術」的共同語言。也說到現在的已進入現代生活，也西方化了，很難分辨中西；他們還說，雖然表面上是西方的，其實那是全球化的藝術樣式。

這些觀點在台灣的我們來說，一點也不陌生。而且台灣自六〇年代早已有此聲響。台北的「五月」和「東方」兩個畫會，就是響應西方的前衛藝術而起來「革命」的。

全球化（globalization）確是近代以來西方隨著資本主義崛起的霸權文化所鼓吹與運作的目標。一個半世紀之前馬克思在寫《共產黨宣言》時就說過：「資產階級由於開拓了世界市場，使一切國家的生產和消費都成為世界性了。」這種全球化的世界市場，使「落後國家」只能充當墊底的角色。若不能努力追隨附驥便被淘汰，所以永難有自主性之可言。

近年亞洲金融風暴受國際金融資本體系全球支配性的威力，國際投機資金的抽吸，亞洲經濟的榮景似乎一夜間而破滅。韓國的金融體系兩年前曾遭到接管的命運，韓人的悲憤，覺得不啻淪為經濟殖民地。可見失去自主性之可悲。當「全球化」的權力握在西方經濟強權手中時，你妄想融入「國際」，結果只是墊底。我從來沒有想到經濟問題與藝術發展有如此相類的一面。總以為藝術應強調文化的主體性；政治與經濟則不然。因為「民族主義」、「愛國主義」很容易走向極端，而「地球村」的經濟結構自由化、全球化當是最佳途徑。最近觀看亞洲金融危機的背後種種，才知道並非如此簡單。

在一篇談經濟的文章〈警惕金融權力的全球支配性〉（《亞洲週刊》一九九七年十二月一號）中說金融不只是金錢的一種，更是一種權力。一九八〇年國際經濟的南北會議發表的「阿魯沙提案」，說「貨幣是一種實力。這個簡單的真理存在於國家的，國際的種種關係中。那些實力雄厚的國家控制著貨幣。國際貨幣體系是現實實力結構的一種功能體現及一種運作工具。」任何國家的金融體系被接管時（如「國際貨幣基金組織」，即ＩＭＦ），該國即失去借著金融決策制訂經濟發展策略的自主性；因ＩＭＦ的運作，國際垂直分工將更加確定，更無法突破。因此，就古典政治經濟學裡有關金融資本的理論而言，亞洲貨幣危機應視為國際金融資本支配性角色的一次「功能體現」。它抽吸了亞洲累積的大量成果，更壞的是還將亞洲掉進再也難以攀爬的國際分工體系的下層。

文化霸權

我特別引用了談論國際經濟問題的這些論述，因為金融資本全球支配性的可怕情景，在文化藝術方面也並沒有不同。經濟方面西方霸權所鼓吹的全球化的事實，啟發了我對當代西方前衛藝術的思考與進一步的批判。從經濟上的例子，也說明了我多年來強調現代中國藝術文化主體性的堅持；抗斥盲從、屈服於西方現代、後現代主義；批評有人將其當作國際性、世界性範式的謬誤

與迷思等論述並非我個人的偏見。仿上述經濟論題的話來說藝術，相類似的述說便是：西方現代、後現代藝術不只是藝術的一種，更是一種權力。那些實力雄厚的國家控制著藝術「進步」的主導權。國際性、世界性的模式與論述是現實實力結構的一種功能體現及一種運作工具。

所謂「現實實力結構」便是西方中心的文化霸權。任何文化體系中的藝術若被他文化體系中的藝術所取代，原來的文化體系中的藝術便失去創造發展的自主性，也失去源泉。因為自陷於「全球化」的迷夢之中，藝術殖民地化的命運便不易掙脫，難有回復自我獨特創造的可能。

強勢文化推廣所謂「全球化」的前衛藝術，其實是一種文化霸權的擴張。「後進國家」的「前衛之士」以為與「全球化」的主流接軌，實則是強勢文化的俘虜。全球化的文化霸權的擴張，以藝術為手段（運作工具）。我們可以與美國五○年代後期所謂「抽象表現主義」運動之所以成為「國際化的主流」，使以紐約為中心的美國賴以由地區性的藝術地位轉變成「國際化」的領導者，歸功於美國的《藝術新聞》（*Artnews*）雜誌長達十五年持續不斷的鼓吹；更重要的是白宮政府「刻意拿美國當代藝術作為文化宣傳的利器，以及整個美國大眾所凝聚而成的社會慾望（socialdesire）——期望美國成為全球政經、文化、軍事的主導者，此三大因素促成抽象表現主義運動的國際化。」（對此事的真相很詳細的論述參見謝東山《當代藝術批評的疆界》，台北帝門基金會出版）

我們應可明白：全球性、世界性、國際性等名稱的虛妄以及背後的政治動機。

藝術，有時不是單純的藝術，而是一種權力，一種強國為實現全球支配性文化霸權的「運作

的虛榮，但終必歸於虛妄。

工具」。文化霸權因「國力」而膨脹，但終將受到抵制與抗拒；依附這「權力」，可能博取一時

獨特自主的文化心靈

中國兩岸三地，即大陸、香港與台灣。因為近代歷史的原因，中國文化在三個地區從過去到當代，各有不同的發展和變遷。就接受西化現代藝術的影響來說，港台最早，大陸則自開放後才「急起直追」。將來的歷史如何姑且不論，中國文化歷史共同的傳承在與外來文化的衝擊交流之後所應有的理想的方向，三地不應該也不可能有巨大的差異。

很可惜，港台文化藝術在現代歷史中的經驗，大陸沒有研究與了解，也就不能借鑒，港台近數十年以西方現代、後現代前衛藝術為先進的、世界性的、全球化的模式追逐附驥，唯恐不能得到西方藝術界、美術館、畫廊、評論家、收藏家與社會的青睞。試看港台出名的藝術界人物，哪一位不經洋人的品題而能身價百倍？當然，洋人不無有極高明的品味力與眼光者，但洋人而能站在中國藝術的民族特色來看中國創新的藝術，豈比鳳毛麟角更多？（洋人喜歡異國古董，收藏山水畫、美人圖者另當別論）港台以外的「新潮」藝術，差不多是西方現代、後現代的翻版，或者說「逾淮之枳」。

香港的文化藝術，處於中國與西方兩者的「邊陲」地帶，這是很特殊的情況。傳統的「中國畫」以嶺南派為主，而大幅度的商品化，與高氏兄弟首創時不同，趨向豔麗悅人，主要在賣錢。全盤西化的藝術則完全是西方的「複製羊」。居中的是中西摻半的水墨創作：用中國線與筆墨，揉合美術設計的理念與技法，或以分割的畫面，或以幾何形，或以自動性技法，具象抽象都有，這是香港本土的特殊產物，是中國與西洋現代派的混血兒。香港的文化歸屬的矛盾造成在過去歷史中的尷尬處境，因而孕育了藝術上特殊的產物，好像半杯白干與半杯洋酒拌攪而成，其異化了的歷史的無奈，也說明了時空條件對藝術的制約。

大陸近代以來，二十世紀前期已有許多先鋒人物，開創了新局面。大略而言，這裡面有從傳統發展出來的（如齊白石、黃賓虹、潘天壽等），也有融中外於一爐而不失中國文化主體性的創造（如林風眠、徐悲鴻、傅抱石、李可染等）。而外來畫種的「中國化」（如油畫、水彩的中國風格的追求），都是非常了不起的抱負。中國藝術的現代化，應該說已經有了總體的大方向，而且也已取得相當豐碩的成果。這個大方向大概可以歸納為：「本土藝術的現代化，外來藝術的本土化」。這裡面包含了：一、中國藝術不論如何創新，中國文化的主體性、獨特性的堅持；二、中國藝術的多元化。「中國畫」以及「文人畫」是中國繪畫寶貴的遺產，應該有現代的新創造，中國畫」以「正宗」式「主流」，它要與其他繪畫公平競賽。而外來的畫種不再是「洋畫」，它要融入中國文化；它也是現代中國畫壇參與公平競賽的新成員，它必須努力本土化，落地生根。

但是，改革開放以來，由於種種原因，上述這個大方向混亂了，偏離了。似乎大半個世紀以來先輩的努力頓成絕響，歷史的承傳不能延續發展，這是非常令人憂慮的事。這種種原因之中，大概有兩個重要的因素，一個是崇洋之風，一個是商業市場的興起。我們看到大陸（包括由大陸移居海外）的藝術界在這兩大因素的衝擊之下，表面上風起雲湧、花團錦簇，但本質上是依附商業大潮，喪失了理想性；追逐、臣服於西方前衛藝術，喪失了自主性與獨立性。

以前百餘年中國人對於列強軍事、政治的侵略與壓迫，艱苦卓絕地反抗，終於擺脫控制，維護自己的主權，如今以經濟與文化的「全球化」，中國人都不自覺地以「全球化」為目標。尤其在文化藝術上，西方文化霸權全球化的擴張，中國文藝界相當多的人認為是「世界性的主流」而追隨膜拜。我們已於不知不覺中喪失了文化大國具現代性的自我。我們看國內外的報導、圖片與評論，西方後現代千奇百異的前衛藝術在中國文化中異軍突起，沛然莫之能禦。此外則是追逐市場利益的各種商品藝術。近代以來艱辛探索、創造、積累的成果，在西化與商業化的衝擊之下，我們忍看它灰飛煙滅？

即使中國的科技與軍力強盛，政治獨立自主，經濟繁榮，但如果文化心靈卻喪失獨特的主體性，在二十一世紀「世界藝術」中拿不出具有中國文化與民族特色的獨特創造，我們是什麼？如果在經濟及其他方面得到成果，而失去我們的文化心靈，我們所有努力的意義是什麼？

這不但值得所有關心中國文化的人深思，更值得藝術界急切認真的省思。

（北京《榮寶齋》十月創刊號，一九九九年七月應邀所寫）

第二輯

今我來思，雨雪霏霏

（2000—2018）

新世紀之門

世紀飆車

　　文明史到了二十世紀下半最後的一段旅程，如醉漢在光滑、沒有邊緣的冰原（沒有分道線，也沒有路標）上飆車。

　　世紀中葉原子彈的蕈狀雲早已消散於車後的遠方；赤地萬里「文化大革命」野獸般的嚎叫已變成《上海寶貝》（上海年輕女作家衛慧二○○○年上半年出版描寫縱慾的小說）的淫聲浪語；貧窮國家每日數以千計的餓殍臉上有蒼蠅爬行，富裕國卻為隆乳與瘦身不吝消耗千百億金元；以、巴及一切懷著宿怨族群的仇恨正分頭在編寫下一世紀各式各樣更大悲劇的腳本；鼓吹全球化的霸權暗地裡鋪設了管道，抽吸「落後國家」的骨髓以代替行將枯竭的石油去餵飽未來世紀飆車的油箱；資訊工業與基因密碼成為雙渦輪引擎，裹脅全球奔向虛擬的天國——二十一世紀無量「進步」之夢。

進步的危機

世界在急速變化。變好，還是變壞？種種爭議難以有簡單的結論。不過，沒有人否認：這個世界變得陌生了，變得太快了；；惶惑與憂慮襲擊著每個人。

十八世紀前半，盧梭參加「科學和藝術的進步究竟使人類向下沉淪或向上提昇」的徵文得獎，認為文明的好處抵不上壞處；智巧使人沉淪，心靈的培養與人間的愛才能使人類提昇。而四十多年後啟蒙大師康德對人類是否不斷進步的回答卻相當樂觀。兩百年後的今日，人類社會的「進步」遠非十八世紀的哲學家所能夢見。二十世紀三〇年代哲學史家威爾·杜蘭已有「我們以空前的速度在地球上奔馳，但我們不知道，也沒有想到，我們將往何處去，我們是否可為我們受磨折的靈魂找到幸福。我們的知識在毀滅我們，知識使我們陶醉於權力。沒有智慧，我們將無從得救。」這樣睿智的警語。如果他看到二十世紀末的人類世界，便知道他早年所憂慮的只是道德與信仰上的危機，現在更是人類生存與人性沉淪、地球岌岌可危的大危機。

石破天驚

以保守、溫馴聞名的新加坡人出了一個留美女學生郭盈恩，於一九九五年二十二歲時拍了一

部破世界紀錄的色情片，記錄她十個小時內跟二百五十一個男人性交的盛事。該片大熱賣，製作人發了財，郭小姐則舉世聞名。問她想得到什麼？她說：想成名和享受性交之樂。

顛覆一切的價值與秩序，泯除事物的分際與原則；造反有理，革命無罪。自從一九一七年法國畫家杜象（Marcel Duchamp, 1887-1968）把一個白瓷男用小便池實物釘在木板上，僅用油漆在上面題名為《泉》，送到紐約參加獨立美展，從此開啟了從現代到後現代一切虛無主義藝術流派之潘朵拉盒子。而這一年也正是人類第一個共產政權誕生於俄國，紅禍初起的年代。杜象宣告藝術不再是以技巧去表現，藝術創造與有沒有良好的訓練無關，而是該如何去呈現。「現成物」（Ready made 現成的，同時也是陳腐的，非新創的；非常諷刺，最新奇的「創造」，其實回到最沒有創造的原點。）成為藝術品，挑戰傳統的招式便是反藝術。杜象還有把達文西的名畫印刷品《蒙娜麗莎》嘴唇上加了兩撇髭鬚當做他的「創作」，成為玩世不恭畫派的祖師。

二十世紀末的「前衛藝術」，不論是裝置、觀念、身體、行為等藝術，把「現成物」推到極致，出現了以垃圾、廢物、屍體與真人的裸體，甚至是性器官與一切與性有關的事物。英國年輕女畫家展出她與許多名人性交的床，上面有精液的遺漬、保險套……，牆上貼著一張記載著為入幕之賓的許多男人姓名。而以動物屍體、糞便製作「藝術」作品也已不是新聞。

中國大陸也急於邯鄲學步。在北京妙峰山頂由若干裸女疊臥的所謂行為藝術，題為《為無名山增高一米》。台灣藝術的西化更是由來已久。政黨輪替以後，連公立美術館也急速「國際化」。台北二〇〇〇雙年展，主題叫「無法無天」（這個標題不意中頗能凸顯台灣時局的實況）。裡面有一項作品完全與A片無異。這位「藝術家」是「國際知名女導演」，曾製作名為《IKU》的影片。據報導是「以科幻式的場景探討所謂的交媾與性高潮之間的關係，得到許多正面的肯定。」她在台北的「作品」，從前叫性變態，現在是藝術。

當代西方前衛藝術之驚世駭俗，最後竟與郭盈恩的A片異曲同工。據說東京與台北有少女「援助交際」。淑女與妓女二位一體，則藝術家與淫徒狎客笙磬同音；藝術品與廢物垃圾大同小異，已不值大驚小怪。

很少有人敢予抗拒與批判當代現狀，因為人人害怕被擯於時代大流之外，害怕被邊緣化，害怕被孤立。這是當代大潮流驚人的威壓。這個威壓龐大到難見其邊際，卻又渾沌不明。它的名字籠統而言曰「全球化」。極權社會也很少人敢於抗拒其權威，因為受制於強暴的政治力；當代自由社會中人卻自動盲目或無奈地接受這個威壓。不敢有自己的信念，不敢有自己的判斷與選擇。這是令人吃驚的時代。

全球化如烏雲罩頂。一個大迷惑從世紀末擴散、飄升，滲透人類生存空間的任何角落，也滲

透每個人的細胞。第三個千禧黎明的曙光為烏雲所遮蔽，但「恨晨光之熹微」。

心靈殖民

「全球化」，已然是當代最具普遍性的時髦語詞。它是福音？是惡訊？

一百五十多年前馬克思和恩格斯發表《共產黨宣言》說，工業革命和資產階級「由於開拓了世界市場，使一切國家的生產和消費都成為世界性的了」。工業生產的大幅提升，消費市場的擴大，跨國公司的出現，國際貿易和國際資金的流動，首先出現了經濟的全球化。但是，全球化雖導源於經濟活動，也以經濟的全球化為重心，卻並不意味著全球化只局限於經濟，它也帶來文化上的全球化。因為商品不只是衣服、罐頭、汽車，也有聲音、圖像及軟體。西方經濟強國輸出的包括觀念、思想、信仰、價值、品味等等。透過無遠弗屆的資訊技術的擴散與滲透，對心智與心靈無孔不入的薰染，無時稍息的洗腦，不啻是一種新型的殖民，可稱為「電子殖民主義」。經濟、文化霸權不用槍炮脅迫，已可讓全球都像美國人一樣思考、判斷、生活。這是人類文化的倒退，因為差異的消滅必造成一元化的興起，而且必然是排他性與歧視的悲劇重演。

盲從全球同質化正是東方藝術枯萎、民族風格與文化心靈淪亡的原因。文化的世界主義與藝術的全球化，實則是西方文化沙文主義霸權極量化的擴張。其結果是非西方文化相形見絀，花果

飄零。這是人類最大的不幸。諾貝爾文學獎與被西方表揚的東方「前衛藝術」，是因為「你與我們很相似，所以你是優秀的」。但有人沾沾自喜。

對常民生活來說，全球化也有可怕的多面向。麥當勞教你速食，好萊塢給你提供夢幻工廠的心靈糧食；花花公子教你欣賞性器官；麥可‧傑克森與瑪丹娜給你狂醉迷亂；一切流行的風潮從紐約、巴黎向全球散佈，塑造你的身體，雕刻你的心靈，灌注你的靈魂，使你喪失「自己」。面對全球化，每個人似乎不跟著追趕，便被遺棄。個體的孤獨感、空虛與惶惑，更造成每個人對全球化威壓的屈服。

殘陽如血

歷史上從未出現當代這樣一個商業主宰一切的世界。任何東西都成為商品，包括智慧、謀略、知識、美貌、青春、肉體以及敗德的表演，都可以發財致富。以前的電影明星以英俊美麗、氣質不凡，或以個性、涵養、悟性與知性上的獨特為取勝的條件，現代的明星似乎在美艷、性感、波霸或敢為敗德的言行與表演等方面有過人之處便成「天王巨星」。

地球變成一個大「賣場」。生產——消費是人生活動的全部內容。一切皆商品；市場唯一的「德行」是獲利。除了追逐利益，以維持個人享用一切物質，滿足所有感官慾望的能力，沒有什

麼是人生更值得做的事。所以玩樂、吃喝、色情、淫慾、暴力、血腥、殘忍、迷幻、刺激、狂

縱、背德……等等感官膨脹的行為顛覆了數千年人類建立的文明規範。十九世紀的偉大文學、十

八世紀的偉大音樂、文藝復興以來數百年偉大的美術，在二十世紀百年之內裂變、衰敗。大概人

類再難以出現像達文西、貝多芬、契訶夫、羅素那些一流的巨人；儘管出了富可敵國的比爾・蓋

茲與雅虎等世紀末的財神。人類的光榮只在金錢的閃光裡。

　　一八六六年，法國畫家庫爾貝（Courbet, 1819-1877）畫了一幅《世界之源》（The Origin of the

World, 1866）。畫女人陰戶的特寫，非常寫實。在古典主義與浪漫主義的繪畫中，畫裸女從不畫陰

毛。庫爾貝此圖是西方繪畫史上展現女性器官最露骨的作品。女性陰戶是每一個人來到世界必經

之門。庫爾貝以逼真不假做作的寫實主義來呈現人生的真相。不避醜的與平凡的事物。他的技法

高超，手法多樣，不愧為一代大師，感召了緊接而來的印象派。但這已是人類繪畫輝煌歷史的黃

昏。二十世紀西方繪畫是百年文化大革命。若非專事反叛與顛覆的「紅衛兵」便不被奉為「主

流」。到了世紀之末，藝壇已無可供崇拜的大師。正如熱門音樂重金屬的嘶叫，取代了過去世代

管弦樂的悠揚。配合搖頭丸的顛狂，「藝術」是消費的商品，藝術家也即商品的製造者。販賣的

是迷醉、詭異、錯亂、蠱惑與排泄。人類創造最精純深刻，最崇高光輝的藝術品的時代似乎一去

不返。夕照西斜，殘陽如血。商品市場猶如古代的戰場。弱肉強食，富者愈富，貧者益貧，社會

的矛盾似乎又退回到久遠的舊時代。

新世紀之門

二○○○年除夕最後一秒過後，二十一世紀之門在塵霧迷濛中顯現了。大門上黑壓壓刻著諸大國文字。（「台灣人」看不清中文簡體字，只好看「漢語拼音」與「通用拼音」混雜的符號；少數「精英」則扭轉頭去讀那些比他的母語——mother tongue——更為親切的日文或英文。）

新世紀之門上寫的是：

「從這裡人類走進空前苦惱的時空。數千年文明史的光輝已被世紀末的顛覆所摧毀；過去慘痛的經驗教訓已被世紀末的狂妄所遺棄。從這裡人類進入了感官極大限度膨脹放縱之叢林，與心靈無限空虛徬徨之深淵。如果人類沒有自我救贖的覺悟與意志，再也沒有安寧、幸福與榮耀。走進此門的人，勿圖夾帶任何『希望』其物，以免灼傷自己。」

（二○○○年歲暮，原刊台北《聯合文學》二○○一年一月號）

重建百年史觀
──評《中國新音樂史論》

同聲相應

香港大學劉靖之教授的《中國新音樂史論》這部歷時十多年，超過一千頁的大著發表以後，在兩岸三地音樂界激發了研討這個議題的熱潮，也催生了許多論述與回應的文章。音樂界以外的人士似乎無從置喙，我這一篇小文便可能成為唯一的例外。

我的專業是繪畫創作；寫作的範圍雖不設限，但中國音樂發展的歷史與中西音樂的專業問題，筆下從未造次。那麼，可能有人必會好奇：在這個議題中，我能談什麼呢？如此，我似乎便獲得容許，先彈幾聲不無意義的小「序曲」。

九〇年代之初，聲樂家李靜美介紹劉靖之與我相識。我們一見如故。不但在藝術的嚮往與理解上有共識，在生命的品味與體驗、人生的領悟與期許上也有深切的契合，會心與共鳴。此後時有來往，相交莫逆。但要到世紀之末，我應邀參加他的新書發表會（一九九八年），並在讀了他

的大著中某些基本觀點之後，才發現在未曾相識的漫長歲月中，在不同處境的「中國」土地上，用各自的筆，在不同專業中，共同為中國藝術文化的明日尋找方向，原來我們早就有相同的抱負。而對昨日的理解與明日的憧憬，竟有那樣同聲相應，同氣相求的投契！藝術思想上的共鳴與相知，使我們的友誼更加可貴。

因為有此相同的抱負與共鳴，雖不同行，願陳淺見。他山之石，對中國音樂發展的探討也許不無益處。

婢作夫人

一九九五年有友人自大陸回台北，送我一卷中國大陸古典詩詞的歌唱錄音帶。裡面有一首《胡笳十八拍》是明朝琴適作曲，今人所唱。我似乎「頓悟」，覺得古代中國人唱歌大概應該是這種腔調，這種唱法。既與唱戲不同，更不同於「新音樂」以來中國人的唱法。我便輯錄了一卷送給聲樂家李靜美。我說，長久以來我總覺得我們的聲樂家用西方歌劇的唱法來唱中國歌曲是不對的，其情形好比拿油畫來畫中國的「山水畫」一樣好笑。尤其台灣的聲樂家用西洋唱法來唱台語歌曲（如《杯底不可飼金魚》等歌），實在大煞風景。我不明白為什麼這些聲樂教授連這一點理解都欠缺。原來他們留洋去學聲樂，學了洋人的發聲法，以為學得了唱歌最先進的本領，回來

拿起「國語」或「台語」的歌曲便照唱不誤。甚至以為西方的唱法才是高水準的歌唱法；沒學西洋聲樂的便是不登大雅之堂的土唱法。就我的理解與藝術欣賞的領悟，這是錯誤的。就唱歌來說，語言先於歌唱，不同語言和民族，他的歌唱方法必不相同。中西語言有極大差異，語言的特質必然決定了歌唱的方法。中文的發音與中文聲調的音樂性奠定了中文歌唱的獨特風格。我不認為西方的唱法就是「世界性」的唱法；不同語言的民族的聲樂，不可能採用所謂「世界性」的歌唱法便擺脫「落後」，躋身「先進」。因為同樣的問題在繪畫界也有相似的困惑。過去三十年我批評對西方盲目崇拜，甘附驥尾，並以西方現代主義為「世界性」的模式的謬誤。但我不知道音樂界比美術界問題更嚴重：外來的音樂已經「婢作夫人」，成為主流、正統；原來的中國音樂竟淪為被保護的「古蹟」，稱為「民族音樂」或「傳統音樂」。

中國音樂的根源何在？新音樂於何時、在何種情況下與中國音樂、文化的根源斷裂？我們得追溯近代史的真相。但是眾說紛紜，歷史的真相豈易得到共識？

振聾發瞶

兩岸半世紀的對峙，意識形態大不相同，中、台兩方對百年來音樂史自然不可能有客觀的歷史敘述。劉靖之長時間身處自由的香港，固然有利於他比較客觀中立，能夠擺脫政治偏見，包容

全面的觀點。但是，他自少受西式教育，大學且就讀於英倫。二十世紀下半舉世滔滔唯西潮是尚，劉靖之不偏西方，卻還要矯正重歐輕中之弊，堅持「以中國文化為本的論述」，充分顯示了他對中國文化的使命感與堅定的信心。敢予獨排眾議，寫出洋洋灑灑五十萬字的《中國新音樂史論》巨著，實在是石破天驚。

劉靖之在《史論》中常說到「在所有文學藝術的現代化過程中，文學、詩歌、戲劇、繪畫都取得了較音樂更好的成績」、「在保存、發展中國傳統文化上，文學、戲劇、繪畫等走在音樂的前面」。但是現代中國文學與繪畫方面的「史論」卻沒有出現像劉靖之這樣堅定、徹底以中國文化為主體的主張。

二十世紀中國的「新文學」，不論是新詩與新小說，基本上也是歐化的東西。不過因為文學的表現媒介是文字，所以即使「全盤西化」，那有數千年歷史的「中文」很自然地使新文學與中國文化有千絲萬縷的關聯。繪畫方面，百年來引進了外來新品種（西方的素描、水彩、油畫等），基本上與原來的本土繪畫尚能和平共處，並駕齊驅。其間最傑出的人物都努力於外來藝術與固有藝術的融合創造。中國音樂竟以歐化的新音樂而主賓易位，確較離譜。

但是，二十世紀下半以來，中國文學、繪畫以西方的主張（派別、觀念），西方的形式（技巧、材質）為主流的趨勢，已越來越明顯。世紀上半的先行者（魯迅、老舍、沈從文、徐悲鴻、林風眠、傅抱石等等），以中國文化為本的理念已漸為「國際性」、「世界性」，以至近年的「全球化」這些迷思（myth）所動搖，甚至取代。劉靖之所堅持的「中國風格」在當代某些「主

流」眼中可能變成保守、落後的主張。現在看來，中國藝術的現代化中，文學與繪畫並沒有比音樂「更好的成績」。

回頭看劉靖之的《史論》，其意義已不只為修正現代中國音樂歐化的偏弊，而且在觀念上針對中國藝術（廣義的藝術包括文學、音樂、美術等等）現代化的偏誤提出振聾發聵的批判。

以中國文化為本

《史論》不但展現了劉靖之的史觀與史識，也表達了對百年來中國音樂史斷軌、轉折與演變的批判。更大的貢獻則是鮮明地指出今後應走的方向。

不少人不大能接受劉靖之的觀念，在有關的研討會上，劉靖之的論文甚至曾經引起「暴動」式的爭論。因為積非成是既久，良有以也。

到底劉靖之的核心觀念是什麼呢？他花了數十萬字來敘述中國新音樂的歷史，最後只有短短的結論。標題是「新音樂的中國化、現代化」——他認為短短一百年歐化的中國新音樂，與數千年歷史的中國音樂比起來，只是短暫的一小段；把它來取代「中國音樂」是不合理的。最後說：「新音樂的唯一出路是向中國化、現代化的方向發展，否則它只能跟在歐洲音樂後面，既無法保存、發展中國音樂，也無法吸取歐洲音樂的優點，結果將無可奈何地淪為國際音樂界的二、三等

公民。新音樂教育的唯一出路是先學好母語——中國音樂，然後再去學外語——歐洲音樂。中國音樂工作者任重道遠。」劉靖之否定歐化新音樂的主流、正統地位，要「以中國文化為本」。他雖然沒有明白提到「西方文化霸權」與「文化的民族主義」這些概念，其實，劉靖之的核心觀念就是孜孜矻矻堅持文化上的民族主義的價值。否認某種文化對其他文化有優越性，以至可以取代而成為主流。

我在過去三十年中的藝術論中，不謀而合地與劉靖之持相近的觀念。我曾說過類似的話：

「傳統文化的現代化與外來文化的本土化應合成一個現代中國文化的整體，這才可能走出自卑與麻痺的兩極，才可能有我們的新生命。」（拙著《創造的狂狷》，台北立緒出版社，一九九八，頁二八一）

「民族主義」是一團迷霧，也是一個火球。讓人看不清楚，也不敢接手。不但因為納粹的國家社會主義臭名昭彰，在中國救亡啟蒙時代，民族主義的救亡壓倒啟蒙，以至中國的民主化、現代化至今仍步伍蹣跚，民族主義難辭其咎。現在中共要以民族主義來謀統一，把民主放在一邊，更使民族主義突顯其負面效應。

但民族主義有多種面向。把所有的民族主義都加以否定，或者以為「全球化」了，民族主義將成博物館中的「古董」，那是大錯特錯。何以見得呢？第一，「歐洲中心論」與「美國主義」不是民族主義嗎？事實上他們透過強勢的國力來擴張文化，已經是文化上的帝國主義。他們以文化上的大國沙文主義在過去兩個世紀中不斷壓迫、踐踏了多少非西方的文化。民族主義並沒有成

為古董，種族偏見與文化衝突仍在各地區兵戎相向。第二，因為人性厭惡單調統一，喜歡豐富多樣。在觀念、思想、審美、宗教、風習、價值上不可能一元化，也不應該一元化。所以維護文化上的民族主義是價值多元化的前提。第三，文化若大一統或全球化，便清除差異，便無可借鑑，也無競爭。文化單一化就是文化的衰亡。第四，文化的民族主義使人以自己的歷史與傳統文化自豪，使人有歸屬感。民族主義永不消亡。

一九七四年我在〈文學藝術的民族性〉（拙著《創造的狂狷》，頁二一七）中說：「民族主義一詞常引起某些不愉快的反應，甚至反感；但民族主義分為兩種：一種是政治上的民族主義；一種是文化上的民族主義。」我肯定後者。在最近二十多年中，藝術界的全盤西化比前更甚，我勢孤力單，文化的民族主義，民族性等字眼也不再多提，改為堅持文化上的「主體性」。劉靖之的《史論》就是對藝術上的民族獨特性的肯定，他的「中國化、現代化」的呼籲，與我在美術界苦口婆心的論述是異口同聲。可以想見，音樂界必有贊成與反對的兩極，其情形我特別有所體驗。在台北與香港彈丸之地，用中文寫作的學者，即使其見解足以媲美薩依德（Edward W. Said, 1935-2003），不要說國外聽不到，在用中文的本族群社會甚至同行之間，也不很受重視。除非得了洋人的什麼獎，才會頃刻間便沸沸揚揚。逆抗潮流的中國的學者只能為後代留下聲音，讓未來的歷史去做評判。其間的孤獨與感概，也無可奈何之事。

不久前剛巧讀到英國自由主義思想大師以撒·柏林（Isaiah Berlin, 1909-1997）在一九九一年接受義大利雜誌主編 N. Gardels 有關民族主義的訪問記，使我感動、共鳴，引為知音。我在眉批上寫

道：「有些話簡直就是我說過的」。但我說過又怎麼樣？現在，有了西方大學者的見解做「背書」，我們大概總可以增加一點「信心」吧。該文中譯刊於北京三聯書店一九九八年出版的《公共論叢：直接民主與間接民主》一書。裡面每一句每一段都像強心針一樣教我們不必對民族主義心生畏懼，以為是野蠻落伍的東西。他把民族主義的兩類，用德國狂飆運動先驅赫爾德（Jonathan Gottfried von Herder, 1744-1803）的說法稱為「有侵略性的」與「無侵略性的」民族主義。赫氏認為唯有具獨特性的事物才有真價值。柏林說：「我和赫爾德一樣，認為世界主義是空洞的。人們若不屬於某文化，是無從發展起的。/追根究柢，人還是從自己的那條河而來。在這個潮流底部的固有傳統源頭，有時候雖然會整個改頭換面，卻始終在那兒。/我活了這麼大把年紀，真正有把握的就是：人遲早要反判全體劃一的制度，要反抗所謂的統一解決方案。」柏林最後說文化單一就是文化死亡。

經濟上的全球化迫使文化上趨向全球化。這不是新世紀的福音。西方文化霸權對非西方的宰制與壓迫，已使人類許多源自不同民族文化的創造與價值不斷萎縮甚至消失，其情形與大量生物消逝一樣可怕。西方霸權就是西方的大民族主義。非西方文化若以為拋棄民族文化才有資格去迎向全球化的世界文化，不是淺薄天真，便是愚蠢。同樣都是自尋絕路。

超越兩岸，成一家言

劉靖之的《史論》，以中國文化為本，反對「歐洲中心論」，對中國百年來的新音樂提出反省，是僅有的超越兩岸三地的習見和偏見，也超越了左、右意識形態，而且具備了中西學術要求的一部大書。如果不囿於中國藝術界某些積非成是的成見，《史論》不但對中國音樂，而且對中國文化其他範疇的現代化的探索，有其普遍性的啟示意義。他對我們已經走過的二十世紀所做的回顧與批判，我覺得是迄今最有分量、最深入、最有膽色、最富雄辯的專著。

任何人寫的歷史都是一家之言。歷史書永遠沒有「定版」。但是最佳的史書不在於它是完美的，而在它能禁得起時間的考驗。在後來者心目中它是同時代史書中最超然、最有見識、最具深度與廣度，所以是最能辨識歷史真相的一家之言。我相信劉靖之這本《史論》屬於這一種。

我有點擔心劉靖之的《史論》的某些觀點容易被誤解，過分堅持中國音樂的獨特性與純粹性，以至有人不能同意他把一切從西方來的都與純粹本土嚴加區隔。

民族音樂是否永遠是純粹的？歐化的音樂在歷史的演化中有沒有可能從異國變成本土？民族音樂也有不斷接受外來影響而演變的歷史；雜交是任何文化發展很普遍的現象。許多深入的討論可由《史論》開啟。

「新音樂」應該努力本土化，「傳統音樂」應該努力現代化。兩者不應永遠區隔為二，而應合成「現代中國音樂」。這與我在美術界的呼籲相呼相應：油畫（外來的）應該本土化；水墨畫

（民族的）應該現代化，共同連成「現代中國繪畫」。

如果這個大方向有了共識，我們下面艱難的工程就在於看誰在「本土化」與「現代化」的創造上有圓融成熟的成績。那些生硬拼接，西體中用或中體西用，以博取強勢文化的青睞為目標的「努力」將逃不過時間的淘洗。

現在我們連大方向的共識尚未具備，劉靖之這一部《史論》，為這危疑震盪的時代啟發思路，凝聚共識，其卓絕的貢獻，本身就是歷史的一部分。

（原刊《中國新音樂史論》研討會論文集，香港大學研究中心，二○○一年）

慾望之國

這篇專欄文章寫於紐約遭受恐怖份子暴力攻擊（九月十一日）當天夜裡。明天起，對於這一震撼歷史的事件，中外必有些春秋之筆，議論此事背後深廣的原因，揭示「美國和世界」的真相。但我想從另一角度來看美國。

二十世紀最後一年，海內外有些刊物邀約寫回顧過去，展望二十一世紀的文章。我只寫了一篇〈如是我見新世紀之門〉刊於一月號香港《明報月刊》及《聯合文學》（題目被改作〈殘陽如血——如是我見新世紀〉）。我主要的觀點是二十一世紀全球必須痛切反省這一百多年來的演變已逐漸背離了人類數千年文明所追求的目標。世界變壞了，墮落了，超級強權的美國要負最大責任。我曾預測二十一世紀後半，全球人類將覺悟美國文化是罪魁禍首，必群起而攻之，美國必受到嚴厲的批判與聲討。有人同意我的觀點，有人存疑。沒想到新世紀才一年，美國竟受到不可思

美國只有全球近三十分之一的人口，卻消耗全球五分之一的資源。美國對地球資源的浪費、糟蹋，幾乎到窮奢極慾的程度……

議的暴力激烈的偷襲。對於泯滅人性的恐怖暴力無論如何是人神所不能容忍。但是對美國文化的批評是另一回事，我相信或將提前出現。美國會自我反省嗎？

儘管美國有極多優越性，譬如他的民主自由、富強安樂、學術科技之發達、多元種族文化之兼容並蓄等等都為世人所歆羨。美國差不多吸收了最好的人類文化與各族人才；各國上層社會人士不少擁有美國護照，窮人多希望到美國淘金。但是，兩百多年來在這塊得天獨厚的處女地所建立的美國文化，有其殊別於歐亞兩大文化的獨特性。如果用最簡約的一句話來說明美國文化的特色，那是什麼呢？那就是「慾望無限度的膨脹」。美國確是「慾望之國」。

美國只有全球近三十分之一的人口，卻消耗全球五分之一的資源。美國對地球資源的浪費、糟蹋，幾乎到窮奢極慾的程度。中國大陸現在正在「超英趕美」，將來如果像美國這樣消耗資源，要六個地球才夠用。美國是全球霸權，在政治上一向扶植親美勢力，打擊、顛覆不聽話者。多少國家因為美國的介入，戰火連年，山河裂變，成為殺戮戰場，對於非西方國家，美國哪顧及民主、人權與公義？經濟上則是跨國公司的巧取豪奪。索羅斯之流趁亞洲金融風暴，不知吸了多少小國的血汗錢。在精神文化方面，美國向全球輸出的是好萊塢洗腦、蠱惑、刺激感官的電影；麥可‧傑克森與瑪丹娜的淫穢狂醉與迷亂；《花花公子》與《閣樓》等雜誌毫無顧忌用重金收買美麗的動物展露性器官來挑逗人類最原始的慾望；可口可樂與速食，美國的商品與藝術，美國的生活方式，美國的價值、思想、信仰、品味等藉經濟的全球化向外擴張、滲透，因而壓縮、打擊、窒息甚至摧毀了其他文化生存發展的空間。美國文化是最唯我獨尊，最傲慢的意識形態，以

全球總管與宰制者自居。美國文化要塑造你的身體，雕刻你的心靈，灌入你的靈魂，使你喪失「自己」。美國文化與其東方的跟屁蟲口中的「世界性」、「國際性」與「全球化」，其實就是「美國化」。台灣美術六〇年代以來有所謂「現代畫」其物，正是「美國化」運動在「落後國家」的勝利。

冷戰時代，共產主義極力擴張，企圖「赤化」全球。所採取的是暴力與政治鬥爭的途徑。但「赤化」的幻夢在蘇聯崩解之後已經破滅。美國以大量消費的商品與低俗的文化，鼓動你的慾望，迷醉你的意志，摧折你的自尊心，誘惑並獎賞你崇拜美國，以「國際性」、「全球化」之名來達到「美（國）化」全球的目的，卻相當成功。

然而，文化是族群心靈歸屬所依賴的價值。投機者與盲從者可因依附強勢文化獲益而沾沾自喜；但維護獨特民族文化不屈的心靈絕不願意向文化沙文主義強權俯首稱臣。

美國有許多令人欽佩之處，但他侵佔太多，他擠壓、歧視別人，他的感官文化腐蝕了這個世界，美國有過。對於「慾望之國」這一「業障」，美國似乎還沒有深刻的反省。

（原刊台北《聯副》二〇〇一年九月廿五日「懷碩專欄」）

百年「中國畫」的省思

這篇文章是應「百年中國畫展」同時舉辦的「理論研討會」之邀所寫。為回顧廿世紀一百年間中國畫的成果，北京「中國美術館」隆重推出這個大型畫展，精選廿世紀有代表性的中國畫家參展。有幸被邀請提供作品參加，並要我對百年的回顧與新世紀的前瞻提出看法。因為時間倉促，只能簡要陳述拙見。大會建議在「廿世紀中國畫藝術的回顧與前瞻」的總標題之下，討論如下幾方面的議題：

一、廿世紀中國畫發展的基本脈絡。

二、在中西文化交流與融合的背景下，中國畫「改造」與「繼承」兩種選擇的情況下取得的成果與經驗。

三、廿世紀中國畫發展的過程中，地方畫派的形成、發展、貢獻和未來。

四、從廿世紀中國畫在技法、技巧、材質工具與筆墨審美精神的演進，看它的包容性、適應性及其前景。

五、在世界經濟全球化，科技更進步，文化交往更多的今天與未來，作為民族文化精華的中

國畫，將有怎樣的前景，將如何弘揚傳統。

我這篇小文就針對以上五個議題做簡明扼要的「回答」。因為主辦單位允許「文章長短不限」，所以本文不拘泥於論文的形式，旨在表達了具體的看法，對於一個世紀以來的中國畫，留下我的省思與見解，供關心這個議題的人士參考。

有關「中國畫」的回顧、思省、探索與展望的文章與研討會多年來屢見不鮮，但不是高談闊論，便局於一隅；思路清晰，切中肯綮，言簡意賅，有真知灼見的並不太多。我只想按照大會討論提綱簡略表達，說些具體明白的意見，謹供大家參考。

首先，我一直不贊成用「中國畫」或「國畫」這個名稱，我認為「中國畫」原泛指「中國繪畫」，不是單一「畫種」的名稱。大家所常用的「中國畫」這個名稱，應改為「水墨畫」，以與油畫、版畫等合稱「中國繪畫」。我二、三十年來發表過多次文章論述這個觀點，茲不細說。

廿世紀「中國畫」發展基本脈絡，可說有三條。

第一是崇拜古人，走傳統的舊路；第二是追隨西方，以中國材料與形式去模仿、依附西方現代主義；第三是融貫中外，努力創造。第一條路的畫家佔大多數，仍然在山水、花鳥、人物，或工筆寫意，或青綠、淺絳、水墨等格局中討生活，基本上是復古派。第二條路多半是廿世紀下半葉以後的新潮，大陸上有吳冠中，台灣劉國松，香港王無邪。此三位是兩岸三地最有名的「樣板」，其他知名者也不少。尤其近廿年，大陸開放改革接觸西潮以來，朝此方向者如雨後春筍，

中青年畫家尤多。第三條路包括兩類：一是從傳統中求超越，追求個人創造，代表人物如黃賓虹、齊白石、潘天壽等等；一是立基傳統，汲取外來營養（各人所憑藉的傳統均各有選擇，所汲取的外來畫派畫風也各有不同），努力做融匯、創造的追求。典範畫家如徐悲鴻、林風眠、傅抱石、李可染、石魯、周思聰等等。三條路之中，應該說第三條才是近現代中國畫理想中應走的方向。因為不能超越傳統（第一條路）或缺乏傳統根基（第二條路。西化派很明顯傳統的修養與認識都極有限，甚至只有皮毛。），與不知時代變遷（第一條路）或只知附驥西方大潮（第二條路），都同樣是「偏枯」之路。

我不認為「中國畫」的發展有「改造」與「繼承」兩種選擇。任何創造都兼具「改造」與「繼承」。合起來說是「發展創造」，裡面便兼含改造與繼承的成分。不會有專走「改造」或專走「繼承」之路而有理想的創造成果。

地方畫派的差異已漸不明顯，因為各地中國畫家都同樣面對如何處理「傳統」與「現代世界」的關係，彼此的分界與隔閡已打破。現在特別標舉北方畫派、金陵畫派、嶺南畫派已漸漸失去意義，在不斷交流、汲取與淘汰之下，南北差異必然漸漸統合。如何面對西方強勢文化而不至於喪失我們自己的獨特性已變得更為重要。但地方畫派還有其價值，應任其自由發展。

許多畫家強調創新要發明新工具、新材料，這是皮毛之見，也是受西方現代主義的影響而有的人云亦云。材料工具當然可以擴大、改進、採擷外來、創發新品，但以此為創造的主體便走上膚淺的形式主義。以撕貼、印染、水拓、撒鹽巴、加藥水……等方法來謀求「創新」，是緣木求

魚。技法與技巧不應孤立於創造的情思之外，不建基於工具材料的特性上，更不以「耍特技」、「玩魔術」為上乘。如果繪畫思想沒有創新、繪畫題材照搬傳統或仿效西方，毫無個人的體系與新探索，只在材質與技術上刻意求新求變，乃是形而下的製作，缺乏藝術創作更重要的精神內涵的高度與深度，結果是藝術的膚淺化與工藝化。特技與新材料不是不可用，而是應該依據創作的精神內涵的需要適當運用。許多人以特技為「招牌」，為看家本領，這種繪畫創作已類似製作「手工壁紙」，豈不窮思濫矣。

至於「全球化」，我們應認識到在人權、政治、經濟、科技等方面，全球化是世界發展的趨勢，其中有許多具普世價值的東西（如人權的保障、民主的制度、經濟的跨越國界、知識的共享、技術與產品的統一規範等等）。但在宗教、信仰、價值觀念、藝術、品味、生活方式等方面的文化獨特性與自主性，是不可能也不應該全球化的。發達資本主義國家（所謂「強勢文化」，其實時常表現為文化的帝國主義）對其他國家民族或地區文化的壓制、歧視、摧殘甚至迫害，固為我們堅決反對，更應認識到文化霸權透過宣傳、迷惑、鼓勵、利誘等等溫和的方式，來達到文化宰制的目的，而以「全球化」的名稱做幌子，使喪失自信心的民族或個人盲目追隨，也是極可怕的事。

中國藝術界已有不少盲目崇拜、模仿、追隨西化現代主義、後現代主義的現象，而且以進步的姿態睥睨同儕。那是中國藝術現代化道路上令人最擔憂的，亡羊的歧路。以追逐西潮為「前景」，應該猛省；如果我們的前景在「弘揚傳統」，也不啻自我設限。我們理想的方向還是發展

創造。

（二〇〇一年九月，原刊《藝術家》、《美術》二〇〇一年十月號）

虛妄的全球化藝術

洛杉磯當代美術館曾收藏概念派藝術家巴爾代薩里以荒謬情景為主題的視像作品（一對沒有臉孔的情侶站在焚燒中的世貿中心面前），在去年「九一一」恐怖襲擊以後，該作品不敢再展出了，因為荒謬竟成事實。作者也害怕大家以為他預先從恐怖份子那邊得到「先機」，連忙表明那純屬巧合。波士頓交響樂團原預備演唱歌劇《克林洛霍夫之死》，也因為該劇題材涉及巴勒斯坦恐怖份子，為避免被認為頌揚恐怖主義，因而取消演出，卻未見大聲抗議還「藝術自由」。還有許多來自美國的報導：佛州專欄作家舒爾德說：「請看看我們在九一一之前關注些什麼──康迪特性醜聞、鯊魚襲擊、真人 Show 的電視節目……說出來都羞人。我不是說新的黃金時代忽然來到，但九一一的硝煙已將九○年代的興奮泡沫徹底刺破。絕少當代藝術能滿足對意義的渴求，我們的文化跟隨安迪・沃荷（Andy Warhol, 1928-1987，美國普普藝術家，最出名的作品就是將夢露的照片用絹印放大）太久了，現在才發現已置身荒原。過去二十五年，我們被困在後現代千鏡房中，什麼都沒有意義，什麼都是兒戲。」他說他到藝術館，看到的藝術作品都是一堆藏在透明膠片後的女鞋，一部從中間切成兩半的鋼琴，或者一個裝滿垃圾的垃圾桶。「九一一以後，這些東西顯

得更加無聊，後現代主義更顯愚昧。」

《時代》雜誌專欄作家羅森‧布拉特表示，九一一襲擊使美國終能告別反諷時代。在反諷時代，最嚴肅的事情都得不到嚴肅對待。電影和電視將死亡也變成兒戲。但在九一一之後，沒有人再無視「死亡」的存在。而美國藝術界似乎在反思，認為美國藝術要向「嚴肅」走，向「深刻」走。純粹概念的抽象作品要讓路給反映普遍情感的作品；大格局的社會題材在美國藝術中將會愈來愈受重視。

美國經九一一災難之後，藝術、文化將普遍會有這樣認真的反思與轉變嗎？或許，但不太容易。原因是什麼呢？

過去這半世紀以來，許多膚淺的激進派、闖將、虛無主義浪人乃至一群潑皮、土豆已經借「現代主義、後現代主義與前衛主義」的名號顛覆了西方的藝壇，沐猴而冠。名利所在，豈會自動退出舞台？何況許多藝術館、畫廊、公私立藝術基金會、傳播媒體、畫商、評論人、策展人，因為要擁護「進步」力量，或附庸風雅，或受收買利用，或為結成陣線共謀名利，都習慣於對這些「兒戲」捧為珍寶，一時之間如何自圓其說？又如何能自毀「家業」？更重要的是，經過近半世紀的「焚琴煮鶴」，那些承接古典偉大藝術傳統的真正藝術家，有的老成凋謝，有的如同碰上「文化大革命」，慘遭鬥倒、放逐、排斥，成為「不合時代的邊緣人」。而新的一代在這樣的時代「主流」意識的「薰陶」之下，只懂得將「作怪」當「藝術創造」，又如何能負擔承接人類藝術傳統的大任？

台灣豈不也一樣。因為臣服、追隨西方現代主義，視自己的歷史傳統與文化特色為「落伍」與「過氣」。那些底子越淺，膽子越大的，只要敢於「藝術革命」，青菜蘿蔔都變成藝壇先鋒、國際大師。其情形渾似當年文盲的貧下中農與赤腳醫生，只要參加「革命」，或參加「長征」，便是「進步份子」，豈不也曾不可一世。台灣這四十年的藝壇正是借西方現代主義來抽樑換柱，硬生生以舶來品裝設了當代「本土主流」的幻象。這是文化的虛無主義佔上風的時代。看台灣藝壇的公私立展演機構，清一色是與「國際接軌」的前衛貨色，可知有多麼「童子軍治藝」。「東方」與「五月」好久以來被捧為台灣藝壇的寶貝。真的嗎？且別急，未來回顧這一頁歷史的評判，或許會稱之為一場台式「文化大革命」吧。

幾十年來我常扮烏鴉，苦心孤詣勸說藝術要有「獨立自主」的觀念、風格與表現方法。許多人不喜歡這種論調，但看到新世紀世局的變幻，尤其美國社會文化與人心的變異，值得一向西瓜倚大邊的我們反思。但，我們何時反思？

《亞洲週刊》上月「新書」欄介紹牛津大學坦普爾頓學院學者阿蘭‧魯格曼在蘭登書屋出版了一本引起矚目的書：《全球化的終結》。裡面警告我們「全球化」根本失敗，因此他提倡「思維地域化，行動本地化，忘掉全球化」。姑不論全球化是否連經濟活動都不可能；全球化的文化與藝術只是虛妄，殆無疑義。

而全球人類面臨的困境，是否「極度悲觀」？為什麼卻無法引發全球化的驚覺？這卻是一個更須「杞人憂天」的全球性問題。它不叫「全球化」，而是「全球暖化」。這是危及全球生物存

亡的大劫難。

（二〇〇二年二月三日，原刊台北《聯副》二月二十六日）

為什麼？誰敢問？誰能答？

廿一世紀第一年行將結束，十二月廿二日巴黎外電報導：藝術家喬爾突發奇想，以巴黎街頭到處皆有的狗屎創作藝術作品，以圖喚醒狗主人重視巴黎行人的權益。

如果有人說：「你的藝術是狗屎」，必定引發你大怒，因為那是最粗暴的侮辱。現在真正有「狗屎藝術」，你不必瞠目結舌，因為這是西方後現代社會流行的「文化」。藝術的顛覆就是把藝術還原到「生活」，還原到生活中的現成物，還原到物質原來的材質。所以，任何東西、任何造作都是「藝術」。

喬爾的「創作」就是在人行道上以現成的狗屎為素材，當場「作畫」。所謂「作畫」，是以特殊設計的小旗桿，黏上小創作，插在狗糞上，作品有他的簽名、地點和時間。喬爾說：「我這麼做是要讓狗主人負起清潔的責任，如果他們肯負責的話，市政府每年不必花數百萬法郎來掃狗屎。」喬爾以這種「藝術」引起媒體大幅報導。記者說：喬爾畫得美美的狗屎警告旗能減少行人踩到污物，這也是藝術與生活結合的一例。其實，吸引媒體才是喬爾的目的吧。

廿世紀末興起所謂裝置藝術、觀念藝術等等名目繁多的新藝術。喬爾的「藝術」可以做一個

樣本。如果你質問：什麼是藝術呢？這也算藝術嗎？他（們）就會說：你還生活在過去的時代

裡，當代的藝術定義早已完全不同了；你太保守、落後了。你因此目瞪口呆，或許感到羞愧。

但是，我們可以思考一連串的問題：什麼人，出自什麼原因與理由可以把以前不認為是藝術

的東西認為是藝術？這樣的新藝術的價值在哪裡？不管時代如何變遷，人類對於藝術的期望與讚

美、欣賞是否已經消解，還是永存？藝術的創造、演變是必要的，也是必有的常態，但全然解構

與顛覆，是否是變態？如果藝術是人性需求的一種創造，誰能證明人性隨時代變遷而改變？如果

人性有其千古不易的穩定性，宗教、道德必有某些普遍、永恆的核心本質（essence），為什麼藝術

就沒有？藝術有「進步」（progress）的事實嗎？感性與感情沒有隨時代變遷而改變，也沒有進

步、落後之事實，藝術主要是感情與感性的產物，卻有進步、落後的差別嗎？為什麼我們對藝術

有崇高的敬意？為什麼我們對真正的藝術家有無限仰慕與崇拜？為什麼真正的藝術家有極高貴的

價值與價格？為什麼藝術品要以美術館加以仔細的保護，要讓一代代的人來欣賞、讚美？當代那

些與過去全然不同的「藝術品」（有的像一堆破爛，有的竟是狗屎），我們能同樣對待嗎？如果

一切現成物，略加改變，或改變位置便成「藝術」，天地間豈不物物皆藝術？如果藝術創造不必

有高度精緻與創造性的技巧，也不必有嚴格的訓練，豈不人人皆藝術家？如此，藝術教育還能有

什麼用處？……可以有問不完的許多問題，藝術界誰認真想過？誰能有客觀、理性、明晰而服人

的答案呢？

495 — 為什麼？誰敢問？誰能答？

評藝評

二、三十年前，台灣的藝術雜誌很少；縱有，也只有薄薄一兩冊。不過那時候大型報紙常闢有藝術版，副刊也常有藝評文章。現在，雖然報紙不常見刊專門的藝評，但藝術雜誌多，而且分量增厚。每個月不知道要有多少藝評才能填滿這些雜誌的空間。藝評發達了，藝評家也多得難以屈指計數。但我們的藝術批評的質與量，以及其影響力一起提昇了嗎？

老實說，當前台灣的藝評文章，除了同行，知識界、學術界與文化界很少關心閱讀，更不必說一般社會大眾。學界中人不關心，固然因為學界狹隘的專業視野限制了他們的胸懷，令人遺憾；而台灣的社會大眾因為素質與水平所限，要達到像歐洲人那樣，視藝術為生活中麵包之外的必需品，尚要走很長的一段路。我們只能從藝評本身來檢討，所謂反求諸己。為什麼今天的藝評走不出小小的「藝術圈」，不能發揮對社會與文化的影響力？為什麼藝術評論變成「同行」間自說自話，無法帶動文化的發展？為什麼許多藝評家封筆不再從事藝評？是不是藝術界也如同「內閣總辭」、「政黨」輪替？

先回答第三個問號。持平地說，現在有許多受過藝術批評或美術史訓練的新秀學成上陣？當

然必取代過去兼差性質的藝評家。這很好，是新陳代謝。但是，當代藝術潮流的趨勢，風尚的變異，使有些人不能苟同而閉門緘口，更是主要原因。至於第一、二個問號，我的看法是：因為當前藝評有許多侷限，所以更「行之不遠」。

第一，當代藝評侷限於所評之孤立對象（藝術事件、現象、藝術作品或藝術家），未能將其與社會、文化聯繫起來論述。這種見樹不見林的「專業」眼光，使批評的廣度與深度不夠。藝術行為如脫離或自外於其文化與時代社會的大背景，必無法做出有意義的判斷與評價。

第二，幾乎是以當代西方觀點與方法來從事評論的寫作，依附「權威」與「潮流」，只有介紹、販賣、附和、讚美，全無批判，這是更嚴重的侷限。

第三，缺乏獨立、獨特的見解；缺乏對當代中國藝術發展方向一以貫之的立場、主張與遠見；更缺乏中國藝術與中國文化前途共同大方向一致性展望的認識。

第四，當代有不少藝評在文字的表達上製造許多障礙，既不通暢，又不明確。坦率地說，既以中文寫作，卻不大像中文；中文水平一代不如一代。許多學藝術的寫作者，沒有體認到藝評的寫作要有哲學的頭腦（邏輯嚴謹，推理正確），還要有文學的修養（文理通順，文法合轍，修辭精練）。有些文章似乎抓起筆就寫，寫些別人看不懂的句子，卻洋洋灑灑，一瀉千里，詰屈聱牙，有如天書，不奢外國語文最拙劣的中文譯文。而且喜歡自選新詞或擷拾外國流行概念語彙，以晦澀為深刻，以「知洋」為「先進」。許多藝評只是充篇幅，沒幾人想讀，也讀不下去，真不知寫給誰看？寫藝評者多，但有獨立、清晰的個人見解而能鶴立雞群者難覓。

當代藝術已發展到形同「群眾運動」，且如超級流行性感冒般散布成全球化的景象。不參加這「群眾運動」幾乎成不了藝術家，或只是「主流價值」的前衛藝術外的「邊緣人」。兩岸「前衛發燒友」在策展人魔棒指揮之下奮力向「國際」（其實是西方強勢文化）接軌，一味以此為得計，或許這才是我們的藝評喪失獨立自主的最根本關鍵所在。兩岸都有相同危機，只有「前衛」，「中國」或「台灣」只是西方藝術「跨國公司」委託承製的「產地標籤」而已。藝評之現象，其實也是藝術現象的反映；更進一步說，也是一時一地文化氣候的表徵。台灣文化一向依附「強者」，文化何時「獨立」？

（原刊二〇〇二年三月《藝術家》）

機器人的民族性

廿世紀初以來，西方藝術界出現了顛覆傳統，驚世駭俗的藝術革命。裡面有精華，也有糟粕。東方許多「落後」國家普遍崇拜西洋，許多本來既不懂西洋文化，而且身無長技的人，急切模仿、竊取西潮的皮毛，變成「前衛英雄」。我一貫批評盲目追逐西方「現代主義」，主張我們應有自己的「現代」內涵與形式，主張中國藝術現代化，稱「現代中國畫」而不應稱「中國現代畫」；卅多年來苦口婆心申論藝術中的民族文化獨特性有不可動搖的價值；不要盲信西方現代主義是「世界性」的標準與模式；喪失民族（本土）文化特色便喪失自己的靈魂，成了強勢文化的俘虜。吾道一以貫之，從未動搖。有人說我是「不喜歡現代藝術」，那是夏蟲語冰。看看我寫了多少批判傳統流弊的文字，不辯自明。

最近《亞洲週刊》頭條是「機器人來了」。裡面夏冰（美麗的夏冰在東京大學博士班專攻比較現代化論。她的名字不是夏蟲語冰，而是在昏了頭的夏天能提神醒腦的真冰）有精采的報導和論述。

一九五一年，美國的阿波羅太空船還未上天、日本戰敗未久，大阪大學學生手塚治虫創作漫

畫機器人「阿童木」，後來出品了黑白動畫片《鐵臂阿童木》。這是在電腦之前手塚了不起的想像力的表現。最近本田技研工業公司開發了能與小朋友一同拍手、唱歌、遊戲，用雙足行走的機器人「阿西莫」（Asimo），公認為「阿童木」的後代，因為研發阿西莫的工程師竹中自幼正是阿童木迷。五十年後，阿童木迷成為全球機器人科技領軍的世代。日本是全球機器人首屈一指的王國。日本經濟近年大滑坡，也許，日本機器人的領先優勢將有助於未來日本經濟的重振。

夏冰說：「深入探究日本的機器人文化，會發現其中蘊含著東方人文精神，該領域的成果也閃爍東方的智慧。」又說，在機器人與人類的關係上，日本學者的觀念也與西方迥異。義大利機器人學者帕傑羅曾說：龍在西方是可怕的動物，但中國和日本人卻視為吉祥。對機器人也然，歐洲人認為機器人是冷冰冰的機器，而日本機器人充滿人性魅力，日本研究員甚至和他們製造的機器人間有著親密的友情。而西方影片的機器人與人類互相殺戮的情節，表達人類對文明進步的恐懼；日本影片中的機器人卻勇敢、善良、富同情心，人類與機器人完全可以和諧相處。夏冰最後說，今天機器人阿西莫邁出第一步，誰能估量它對一百年後的日本有何意義？日本知識菁英設計民族發展放眼百年，突顯了另一個不為人知的日本，那是「工蜂」或「夕陽」等譬如不能涵蓋的。

機器人的技術來自無國界的科技，但當它由不同的人製造成產品，便彰顯了民族文化的特色；當產品介入了人的生活，更突顯了它在不同文化傳統中的意義與價值的差異，這才是真正值得尊崇與維護的「多元價值」。

我們還有許多人迷惑於「世界性的現代藝術」，以忝列其中成為「先進份子」而沾沾自喜。

何時夢醒，恐怕遲了。

（原刊二〇〇二年五月《藝術家》）

從自卑、依附走向自主、創造
——中國水墨畫的困境與前景

前言

紐約二〇〇二年「中國水墨畫百年回顧及其在新世紀的發展前景」國際藝術研討會邀我參加，不勝榮感。題目甚大，所列會議參考議題有廿五個，包容了極廣袤的範圍。這些議題雖然牽涉的層面極多，但彼此皆有密切關聯。如果以純學術的角度來說，探討問題必以單一而明確的議題。但這次召開的「藝術研討會」不為理論的探討，旨在促進中國藝術界思想觀念上的交流，期待中國水墨畫更加發揚光大，提昇其國際地位。所以我想應該多談實際的問題，不發學究式的議論。

自一九八六年香港中文大學率先舉辦過世界性的「當代中國繪畫研討會」以來，各地類似的會議與論文寫作，我被邀請過好幾次，寫過幾篇文章發表。去年北京舉辦「百年中國畫展」，也同時舉辦「理論研討會」，我不克赴會，但也寫了文章交卷。那次大會的題目是「廿世紀中國畫

藝術的回顧與前瞻」，幾乎與紐約這次的題目大同小異；其議題列出五個，也大致與此次廿五個相呼應。這次因為時間倉促，我想就這個總標題之下若干重點問題提出我個人的看法，參與研討，也就教於同道。

一、名稱與概念的辨析

卅年來我一直不贊成用「中國畫」（或「國畫」）這個名稱。不但已寫過許多文章，而在一九八○年參與創辦國立台北藝術大學（去年以前原名「國立藝術學院」）時，我取消了「中國畫」這個名稱，改用「水墨畫」。到現在，兩岸三地還只有本校美術系不再襲用「中國畫」一名。

廢除「中國畫」這個名稱，並不是贊成「中國畫」已過時或死亡。相反地，我認為在中國藝術家的努力之下，中國的繪畫未來應該有更大的前途與更高的國際地位。我的論點（早已多次發表，亦收入有關文集與個人拙著中）簡要地說，「中國畫」不是一種「畫種」（或「畫類」）的名稱，它不與其他畫種（如油畫、版畫、水彩、岩彩等畫類）對等，所以亦不能並列。「中國畫」只是泛指「中國繪畫」，而「中國繪畫」所應包容的合理的範圍應指一切在中國文化中的繪畫：包括來自本土傳統、域外輸入而落地生根的所有中國藝術家的畫作。而近代才出現的「中

「國畫」的名稱原來是相對於外來的「西洋畫」而有的，與「西洋畫」一樣是泛稱。正如在西方美術學院中不會有「西洋畫」這個「種類」，同理，在中國美術中也不應有「中國畫」的名稱。

我們現在習稱的「中國畫」其實只是中國繪畫中的一種，那就是從唐宋以降一枝獨秀，而漸成中國繪畫主流的「水墨畫」。它由文人畫家創發、經營成功，所以又有「文人水墨畫」的名詞。事實上「文人畫」也不是「畫種」的名稱，這與西方「寫實畫派」（Realism）一樣是繪畫思想、主張（主義）或風格的名稱。而中國美術史上從來沒有「中國畫」一詞（近代除外）。在唐朝王維早已出現過的名稱為「水墨畫」（〈山水訣〉：畫道之中水墨最為上）。宋元以降，水墨畫大盛，有純水墨與淺絳兩種。所以也不必爭論「水墨畫怎能加色」的問題；因而「彩墨畫」一名稱也只是蛇足，沒有存在的必要。

此外，「水墨畫」是以工具材料的性質來命名，也才能與「油畫」、「版畫」等名稱對等、並立，也才合乎事物分類標準一致的原理。

這就是我廢「中國畫」用「水墨畫」名稱的理由。我校已創立廿年，雖然其他大學還在用「中國畫」的名稱，但大部分水墨畫家已逐漸習慣「水墨畫」這個名稱了。期望兩岸三地美術系正視這個問題，予以「正名」。我認為名稱的問題不僅是「名詞之爭」，它背後其實是對歷史、傳統的理解，對未來展望的認知，是一個與思想觀念有關的問題。

二、百年的回顧與省思

中國水墨畫在廿世紀的表現，大概有四種情況與方向。第一是崇拜古人，走傳統的舊路。這可以追溯到更早，明、清兩朝除少數有覺悟、有創造力的畫家之外，大多數畫家都在因襲傳統已有的成果。廿世紀上半多半延續遺緒。到今天，只要說起「中國畫」，還是離不開山水、花鳥、人物；水墨、淺絳、青綠；工筆、寫意這些「圭臬」。基本上是復古派。第二條路是從傳統中求超越，追求個人獨特創造。第三個方向是追隨西方藝術思潮，以西方的觀念與規格來改變中國水墨畫；或以中國材料去模擬、依附西方現代主義。第四個發展方向是立基於傳統，努力汲取外來營養，致力於融會貫通、創造開拓的工作。

走第一條路的畫家如蒲華、蕭謙中、鄭午昌、賀天健、張大千、溥心畬、吳湖帆、唐雲、黃秋園等等一大群卓越的傳統大師，也包括為數眾多許多同類型的優秀畫家。第二條路的畫家雖然與前者同樣是傳統大師，但大大超越傳統，有開創新時代審美意識的自覺，也建立了有強烈個人獨特性的風格。最重要的如吳昌碩、齊白石、黃賓虹、潘天壽、高劍父等。第三條路是廿世紀下半葉以後的新潮，基本上是革命與顛覆。大陸以吳冠中，香港以呂壽琨，台灣以劉國松為代表。第四條路是自十九世紀鴉片戰爭之後中國美術的覺醒，一方面是摒除傳統的因襲，大量汲取西方的營養，一方面堅持民族文化的特色與主體性，不以革命為手段，走融匯、創造的方向。他們各自所憑藉的傳統各有不同的選擇，所接受、採納的外來畫派畫風也各有差異，但同樣走融會、創

造之路。典範的畫家如徐悲鴻、林風眠、傅抱石、李可染、蔣兆和、石魯、周思聰等等以及許多後來者。

四種類別，四個方向之中，當然以第二與第四條路才是近現代中國水墨畫應走的、理想的方向。因為第一條路基本上是依附傳統，復毋視於時代變遷；第三條路民族文化的主體性與中國藝術獨特審美意識之薄弱甚至喪失，是文化自卑。而且這一派普遍缺乏傳統的根基（所有西化派、革命派的傳統藝術修養與功夫，相對於第二、第四類都極有限，甚至只有皮毛），一味附驥西方現代大潮，與第一條路一樣都有致命的偏失，當然無法邁向自主與創造。

三、當前的困境與「全球化」的反思

中國水墨畫的當代困境，大概有下面各點。

（一）在國際上，對中國水墨畫除小部分外國學者、專家、收藏家、美術館、畫廊有各種不同程度的認識、重視、愛好之外，普遍是沒有認識，不了解其歷史傳統、美學觀念與表現技法的種種獨特性。這其中的原因，一方面是西方文化中心主義數世紀以來的膨脹，除歐美之外，其他民族文化與藝術都得不到普遍的重視與關注。另一方面是水墨畫的藝術思想、審美情趣與表現技法與東方悠遠的文化、文學、金石書法等有密切的關聯，其博大精深不是少數學者專家與對中國

藝術特殊愛好者之外的外國人士所能認識、了解、學習、品鑑、欣賞，所以在國際缺乏知音。再一方面，近現代西方挾其科技文明之聲威，經濟、政治、軍事、文化力量之雄強，造成了西方現代文化就是「國際性」、「世界性」的霸權與驕傲心態。西方現代藝術也同樣以主流睥睨天下，自然目無餘子。水墨畫在現實世界畫壇之「邊緣化」、「地方化」，良有以也。但這只是階段性的時代現象。

（二）在中國社會與文化藝術界心理上，懾於西方強勢的威力，相對地造成文化上的自卑，再加上崇洋思想的普遍流行（近代以來從思想、觀念、科學、技術、教育制度、知識、宗教、生活方式等等都不可諱言是以西方為師，藝術豈能例外？）與民族文化精神血脈相連的美術，不必說不受外國重視，就連中國社會與文化藝術界本身也相當普遍地疏離、輕視。以油畫、交響樂、芭蕾舞、歌劇……等源自西方文化的品類為上乘、為主流、為「世界性」藝術，水墨畫地位的下降與某種程度的沒落，當可理解。

（三）在中國畫壇中，追隨所謂「世界性」的西方現代藝術者眾，願意好好學習、鑽研中國藝術的後生，一代不如一代。長久以來，自小學開始，都以西畫的基礎為功課，從素描（鉛筆畫）、水彩、油畫，年輕一代所學習的都是西方的觀念、技法與材料，對中國的傳統（書法、筆墨、篆刻等）相對地陌生或疏遠。一部分稍有傳統訓練的畫家，為了靠攏「世界性主流」，從題材、構圖、造形手法、色彩運用，大量模擬西方現代派，完全喪失本土、本民族水墨畫的特色，無異以水墨畫去模仿西畫。許多本來傳統藝術訓練與修養大不足的畫家，以西方現代主義的拓、

貼、噴、刷……等「新技巧」為得計，大革水墨之命。典型的如「革毛筆的命」與「筆墨等於零」等妙論。總之，部分中國畫壇本身欠缺自尊自信，在西方強勢的威壓之下，自然潰不成軍。

如果我們相信以西方現代、後現代的前衛藝術為「世界性」、「國際性」的全球化主流，不但中國的水墨畫必然變成依附在這個「主流」之下的「支流」，在材料與形式上保留了「水墨」的皮毛，在思想、精神、感情、美感情趣上都是西方的，那是中國水墨畫的異化，令人憂心。

四、中國水墨畫的前景

許多人談過這個題目，也有不少高論。在我的看法，始終認為中國藝術的振興（以前我一直用「中國藝術的現代化」），不能自外於中國文化的發展（「中國文化的現代化」）。而中國的現代化，不應理解成向西方看齊。現在我們看到上海的發展，一則為其帶動中國經濟的提昇喜，也一則為中國文化、中國社會另一種「異化」憂。

如果中國人以為經濟、技術、市場、資訊等都向「全球化」的方向邁開大步，文化、藝術與人生的生活也必向「全球化」的方向發展，那麼中國文化便逐漸消亡。文化消亡的話，還有什麼中國水墨畫的前景可言？

我近年來常常引用英國自由主義思想大師以撒・柏林（Isaiah Berlin, 1909-1997）有關民族主義的

觀點。說到「民族主義」許多人會痛恨；民族主義的確在政治、軍事上造成許多罪惡，應該批判。它有時成為民主自由的障礙，甚至是惡魔。西方啟蒙運動與自由主義對它嗤之以鼻，中國近代知識界也普遍認為它是中國現代化的絆腳石，便因為「救亡壓倒啟蒙」，正是民族主義的罪過。但柏林為我們釐清了兩種民族主義的分野。他贊同十八世紀德國詩人兼哲學家，也是狂飆運動的先驅赫爾德（Jonathan Gottfried von Herder, 1744-1803）的觀點，民族主義有「侵略性的民族主義」與「無侵略性的民族主義」兩種，後者是應該維護的。他否認任何民族優於其他民族，每個群體都有其文化上的民族精神，各文化的獨特價值是應該同樣得到尊重，其差別不應該也不可能消除。文化的民族主義是人性「歸屬感」的要求。他和赫爾德一樣認為「世界主義」是空洞的。文化與生活模式不應該全球劃一；文化單一就是文化死亡。

上面柏林的話來自一九九一年他接受《美國》雜誌主編的訪問談話。而我在一九七四年發表過〈文學藝術的民族性〉（收入拙著《創造的狂狷》，頁二一七，台北立緒出版社，一九九八），文章開始便論及「民族主義分為兩種：一種是政治上的民族主義；一種是文化上的民族主義。」我一向主張民族特色是所有藝術的價值不可忽視的重要組成部分（其他還有「時代精神」與「個人獨特的風格」，三者合成「藝術價值」的評判基準）。我的觀念廿、卅年來一直是孤獨之音，直到一九九七年柏林逝世，我才有機會讀到許多介紹他的思想的譯文，才明白我的見解並不孤單。

如果中國文化能夠在未來，因為中華民族自己的自信自強，批判性的繼承傳統與批判性的吸

取其他文化的優長，經由融匯、創造開拓了新的局面，而為世界他民族、他文化刮目相看，那麼中國的水墨畫在相應的努力中必有光輝的前景。如果不是如此，不論當代中國水墨畫如何在形式與技巧上變花樣，努力追求「與國際接軌」，只有喪失民族文化獨特的精神與風格，談不上前景。

中國文化百年來飽受外傷內患，尚未得到復原的機會，而西方霸權文化挾經濟全球化的形勢，西方主流文化的沙文主義更加猖獗。在這個時代，有理想的中國藝術家，應沉下氣來，朝著你自己的信念努力創作，不趨時潮，能忍受寂寞，不在乎一時的得失與榮辱。中國水墨畫與中國文化的新生命必有重現光輝的一日，則今日堅毅有遠見的文化鬥士，才是明日的希望之所寄。

（二〇〇二年五月號《藝術家》）

e化與自主性

台灣法務部五月一日起嚴厲取締盜版軟體，引起許多質疑，大學生更發起抗議。五月二日中正大學研究生林建成寫了〈e化不等於『微軟化』〉在《中國時報》發表。這個事件使我聯想到台灣的「前衛藝術」，其情形實在有「異曲同工」的地方。

把林建成這篇投書中若更換某些語句，也一樣可以令人領悟到台灣現在的「藝術界」「異化」的情況。該文是這樣寫的（括號中是我增補、替換的文字）：

「除了第三世界，很少有國家的政府部門（與藝術界）像台灣一樣在面臨跨國資本集團的資訊馴化與殖民之下（在西方現代、後現代藝術的擴張與殖民之下），完全喪失反省（主體性的創造）能力，只能淪為這類跨國集團（西方「前衛藝術」）的附庸，或甚至成為宰制市場的共犯結構（或甚至成為西方「前衛藝術」的應聲蟲）。」

林文聲援反盜版的立論，不著眼於台灣負擔不起昂貴的西方軟體，也不著眼於台灣大學生買不起、學習受阻、競爭力將下降，而從更根本的關鍵切入，他認為政府馴服於西方的壓力之下，採用所謂合法軟體，是「放棄了資訊的自主權，還可能賠上我們的國家安全」，「任由他人

對我們『e殖民』，這才是台灣未來走向『e化』的最大危機」。我們若不能研發我們自己的軟體，我們的「e化」便變成「被微軟高度殖民的國度」。

這些深入一層的反「微軟化」的觀點，令人欽佩，而且看在我這個藝術工作者眼裡，其可憂與我們當代藝術某種程度的殖民化是同聲一慨！

我們政府的美術館以及不少新設的當代藝術館或由舊工廠改造的展演場所，大多以西方最前衛的「創作」為主流，完全看不到當代台灣的藝術反映了斯土、斯民、斯時的思想和感情，更不要說表現了有自主性特色的產品與風格。文化官員以公帑鼓勵撮拾西方前衛牙惠的「創作」，台灣的「新潮藝術家」以西方前衛藝術為「標準」，與林文所言「政府不但帶頭將台灣微軟化，還進一步默許微軟成為產業的標準化」完全是相同的情況。

台灣在資訊工程上要「e化」，但「e化不等於微軟化」；台灣在藝術上要追求新創造，但不等於全面西化。我們若逐步喪失文化、資訊事業與藝術上獨立的主體性，我們便是自願走上被殖民的命運而不自知，還以為是「與國際接軌」而沾沾自喜，那才是莫大的悲哀。

（二〇〇二年六月號《藝術家》）

逐水草而居

八月十二日《中國時報》第十四版「藝術人文」版，大字標題刊登了李維菁小姐的報導文章〈國家文藝獎畫家夏陽決赴上海定居——中壯輩藝術家韓湘寧、鄭在東、于彭等人已先一步赴大陸發展，似暗示台灣藝術市場的衰微〉。

看了這則報導，腦中立刻浮現小時候讀本上遊牧民族「逐水草而居」這幾個字。

再仔細想想，這事說明了什麼？該有什麼評論呢？這很有趣。請讓我把這番頭腦中的獨白寫出來供你參考。

為什麼遊牧民族要逐水草而居？因為牛羊以水草為食料，此地吃完了便得換地方。牠需要草，自然對草不會沒有感情，但對「地方」則不然。因為草沒了，「地方」對牠沒意義。牠要到處找有草的地方，便只能遊牧，不可能固定住在一個地方。這是最低層次——求生存——的需求決定了牠（與養牲口的人）的生活——遊牧的生活。

文明人與藝術家所關注的遠遠不是「求生存」，而有更高層次的追求，所謂心靈、精神的層次也。而文明人與藝術家總對養育他的環境有深刻的感情——包括肉體所需的食物（食物又有族

群的烹調文化，遠遠不是「水草」那樣簡單）。還有居所、衣食住行等等物質需要，還包括心理的所需，比如安全、愛（母愛、手足之愛、友愛……），還有心智的成長所需——語言文字、知識、經驗傳承、文化。還有心靈的嚮往、文學、音樂、視覺藝術……等。從食物到語文、藝術，這一切都從母親及母親所屬的族群而來，所以他自然而然具備從母文化而來的種種特色，他便有了歸屬感，榮譽感與不同於他族群的獨特性。儘管他後來因留學、遊歷或工作而認識、學習、吸收了許多其他國族、其他地方的文化，他的習慣、語言、生活方式可能有某些變化——更多元、更擴大、增進，但來自母文化以及種族與血緣的根本因素不可能，也不願意消除或拋棄。他不只求生存，不只吸取各種知識、經驗、技能使自己壯大，他知道感恩也要回饋給他的父母兄弟、家族、家鄉、社群、國族及他所屬的文化。他若有更大的抱負，便要在他的母文化中努力提昇創造，產出更高、更美的文化成果。那時候，不但光耀他的國族，而且也對全人類提供貢獻。他知道世界文化就是由各族群最高的文化成果集合的總和。寫英文的莎士比亞與寫中文的曹雪芹創作出最高的文學作品，「世界文學」便因之提昇了一層。並沒有一個「世界書房」用「世界語」讓「世界性作家」去創作「世界性的文學」。所以，他多半在他的土地上，與他的人民一起工作。他所屬的土地、歷史、文化、傳統與人民，永遠是他創作靈感最重要的來源。他時常到世界各地去學習、參觀，也為的是回來豐富、提高自己的文化。他有奉獻與回饋的責任心，不會只為自己舒適的生活。

除非身處暴政之下，或者他的國族受外國侵略，他才不得已流亡異邦，繼續他本來的創作。

他知道表面上「無祖國」的商人，到外國賺了錢，還是要衣錦榮歸，澤及親人同胞，有所歸屬。

不必說藝術家或文化人；人，不會滿足於逐水草而居的人生。

（二○○二年九月號《藝術家》）

我們沒有「我們」

八月十四日〈人間〉副刊刊出王嘉驥先生〈在地文化孕育藝術風華——以傳統蘇州和當代台灣為例〉一文，想起八月十二日時報李維菁小姐報導：〈國家文藝獎畫家夏陽決赴上海定居——中壯輩藝術家韓湘寧、鄭在東、于彭等人已先一步赴大陸發展，似暗示台灣藝術市場日漸衰微〉。兩文連在一起，啟人深一層去思考其中的玄妙，以及更根本的問題。

王文告訴我們蘇州在明代成為文藝之都，是由於「一種對於在地文化自傲的意義覺醒。而這種覺醒，絕不單純只依賴藝術家的主體意識自覺，同時，更憑藉一個地區的藝術贊助與收藏系統，是否能夠有等量齊觀的認知、熱情與奉獻，以共同打造一個文化與藝術的城市。」王文感慨台灣從未有這一傳統，即使在八〇年代後期台灣一度錢淹腳目，文化與藝術的贊助仍微不足道。

王文又說「晚近一項莫大的反諷更在於，台灣當政者高喊台灣意識，然而充斥在坊間藝廊，及許多稍以嚴肅自許的台灣本土收藏家，他們卻有漸捨台灣藝術之收藏，轉而選擇贊助中國大陸當代藝術之趨勢。」如此，「台灣人幾乎不可能建立起對自己的文化與藝術（的）自傲。」

王文的觀點，在地的資源財力應該熱情支持、贊助本土文化藝術，任誰都非常同意。王文批

評台灣收藏家購買藝術品是當買股票、期貨一樣的投機商業行為，沒能熱誠奉獻，積極支持在地文化也是事實，但是王文忽略更重要的前提：第一是：我們有沒有一個王文所言的「我們台灣人自己」（像「蘇州人」或「德國人」那樣的「一個」）彼此認同、團結的「我們自己」。第二是：我們有沒有一個王文所說「可自傲的台灣自己的文化與藝術」（像可自傲的蘇州的文化，或法國、美國文化）？

就第一點說，「我們」是誰？在台灣，二千多萬人不是一個「我們」。其間有「台灣人」、「新台灣人」（則其餘是「舊台灣人」？）、「中國人也是台灣人」、「本省人」、「外省人」、「原住民」、「客家人」、「愛台灣的人」與「不愛台灣或賣台的人」……還有拿了美國等外國甚至中共護照長期居住、出入台灣的台灣人，還有「僑選立委」（世上所無）、有外國籍長住他國但常常對台灣政治「說三道四」甚至當國策顧問的「台灣人」（世上所無）。台灣有一個認同而且團結一致的「我們」嗎？許多政客為了爭權、奪權，長期以族群問題為工具來作政治鬥爭，使台灣原本老早可以認同一體的「我們」，因「群體破裂」而動搖社會安定的根基（那些政客卻成為「愛台灣」的聖人），我們缺乏一個互相認同的「我們」。

第二點。台灣過去受外族統治，難以發展自己有獨特主體性的文化和藝術，可以體諒，可以理解。但光復之後至今已半個世紀，台灣曾發展出有在地獨特性像王文所言「可自傲的自己的文化與藝術」嗎？台灣難道沒有人才嗎？不！台灣人才濟濟。近百年台灣有許多極優秀的畫家，可就缺乏自己在地的自主性與獨特性。台灣的油畫基本上是法國的，膠彩來自日本畫，中國水墨山

水畫幾乎全是「渡海」四大師的模仿。而張大千、黃君璧、溥儒、江兆申四人的畫都是因襲明朝以上的中原老傳統（清朝最有創造性的畫家如石濤、金農、任伯年等畫家對中國近現代繪畫推陳出新的貢獻，遠不是此四人所能望其項背）。這些外來藝術並沒有被本地精英很自覺的本土化。

我曾寫過《藝術上的台灣經驗》一文（一九九八年一月十七至二十日，《自由時報》「縱觀與遠望」系列之三）對歷史稍作回顧。「台灣在藝術心靈的舞台上，沒有當自己的主角，常常為他人作替身。……雖大師輩出，但很少表現台灣的時空、文化傳統與人的特殊性，沒能鮮明地呈現台灣本土心靈的脈息。」一六○年代以來則是轉向西方現代主義的追隨。

台灣把李仲生、東方畫會與五月畫會當先鋒，形成了一個寄生於本土，卻虛懸於空中，無法扎根於本土的急進西化運動。從過去數十年中東方與五月畫會大部分畫家長年離開台灣，居留歐美，雄辯地說明了其寄生性格，與台灣本土文化扞格不入。直到現在，西方後現代前衛藝術是台灣的「主角」，以「國際化」與世界接軌沾沾自喜。文建會、文化局、公立美術館、藝術館、藝術特區、國家文藝基金會與各私立基金會都以此為台灣藝術的代表予以獎助支持的對象。目前就有「文件展」與「雙年展」之爭；那是本土東西嗎？從日本式的法國畫與日本畫，傳統中原的文人畫到西方的現代主義與後現代主義，台灣畫壇一向是一副依附的心態，所依附的是強勢文化。真正的台灣藝術在哪裡呢？而如鳳毛麟角的真正最優秀的台灣藝術家，如黃土水、洪瑞麟、余承堯（後兩位第一次畫展是我最早多次寫長文予以肯定），藝術界不是等他們暮年才發現嗎？有誰真心認為他們是現代台灣本土藝術的前驅而給予第一等的尊崇、珍

惜，並思繼承與發揚呢？

王嘉驥先生慨嘆我們沒能像當年蘇州一樣，由「我們自己」對「我們自己可傲的文化藝術」予以熱愛、支持與贊助。不錯，這誠屬遺憾。但是更加遺憾的是我們有沒有這兩個「我們自己」？如果我們連這「兩個」都沒有，或殘缺不全，或「歧義多出」，甚至各說各話，爭論不休，王文期望像當年蘇州那樣，當然根本不可能。

很可惜，台灣光復，回到台灣自己手中已半個世紀，雖然早期中原文化對此地本土文化多有壓抑（主要在語言方面，其他宗教、生活風俗等方面甚少干預），但是畢竟台灣與大陸在整體文化上是共一源頭，歷史上改朝換代，天下分合，政權更迭，屢見不鮮，但相對於長遠的文化而言，政治的變易是短暫的，文化卻是無法取消與替換，是木之根，水之源。台灣近二、三十年來民主化程度越來越高，本來正好在尚未臻民主的大陸之外，努力建設「有台灣特色的中華文化」，或換個說法，台灣要有雄心壯志讓中華文化的現代化得到全球刮目相看的卓越成果。台灣本來有此條件。因為台灣匯集了中國各省的人才，而且最早有自由民主，教育普及，又有最佳途徑吸收歐美日本的文化精華。但是台灣沒有把握最佳機會，沒有走上台灣文化上應然的，也是最適宜的發展方向，而是自斷根脈，往最沒有前途的方向冒進。有兩個錯誤：一是因政治的歧見逐漸疏離以至試圖「去中華傳統文化」；一是西瓜偎大邊，急進西化，妄想與「世界性」文化藝術接軌，實則是讓台灣文化「殖民地化」。台灣的美術館不一直在做讓本土文化自我消亡的活動嗎？

回頭看李維菁小姐的報導。令人真不明白，什麼藝術家？當年國家窮了，不安全了，動盪了，便找一個富強之國去依附；當富國也不景氣了，台灣卻有錢了，便以「國際性畫家」回來接受名利。有的得「國家」文藝獎，有的說「我出國三十年，回來看到台灣現代藝術一點也沒長進」。好了，現在台灣經濟跌到谷底，上海由貧困的「匪區」變成新的「紐約」，藝術家又紛紛投靠。良禽擇木而棲，豈不有奶便是娘？藝術家豈不比一個商人還要現實？對時代沒有感應，對土地與人民沒有榮辱與共的感情，對自己的族群、社會、自己的文化沒有認同，也沒有道義與責任，對歷史沒有回顧、繼承與發揚。似乎「藝術家」就是一群身懷特技哪裡有好處、有名利，便往哪裡移居的人嗎？這不跟哪個大爺有錢便跟他去一個德性？現在，在台灣受國家「嘉獎」或受評論與媒體多方「肯定」的許多畫家棄台灣而去大陸，可以說是「良有以也」。台灣向來不是最欣賞「國際性」畫家嗎？現在一邊一國，這一群「國際性」藝術家正在「國」際間進出，不也名副其實乎？

如果台灣出了一個王嘉驥先生所欣賞的收藏家，懂得用他的財富來贊助、收藏「在地的文化藝術」，他會去支持這樣的藝術家嗎？當台灣更多有思想的收藏家看多了歐美前衛藝術回來，發覺台灣的美術館、當代藝術館、文藝基金會、新派的評論家與策展人所策展、鼓吹的「台灣當代藝術」原來是「西方三流四流」的貨色，他還有「贊助在地文化的熱情」嗎？（三個引號中語詞均來自王文）。

我一向主張「傳統應現代化、外來應本土化」。我們三十年來對傳統不是抄襲，便是顛覆與

割裂；對外來的則奉為聖經，臣服膜拜。喪失「我們自己」的獨特性，不但不可能有讓人尊重的在地文化，而且，恐怕「我們」只是一群面目模糊的人，還妄想「我們的文化」在世界佔一席之地？

（二〇〇二年八月《中國時報》〈人間〉副刊）

我拒絕並批判我的時代

二十世紀是一個大變遷的世紀。在藝術中的繪畫方面，變革之大，差不多把原來「繪畫」的規範顛覆了。繪畫原來是在二度空間（平面）表現三度空間，而且是用同類媒材來手繪。但在這個以革命為進步的時代，早有人開始用狂刷、花布、拼貼、拓印、噴灑等伎倆。接著就是打破平面，加上有厚度甚至是立體的東西。從舊報紙、花布、樹皮、木板、鐵釘、鐵絲、塑膠，甚至麵包、保險套……毫無限制。打破平面的規範，變成半立體（好像浮雕）或立體的作品（即類同雕塑），繪畫與雕刻便混淆了。對，革命不是請客吃飯，就是要摧毀一切規範。而繪畫原來要用同類媒材（油畫用油彩……水墨畫用水性的墨與顏料；木刻版畫用木材版……）的規範也打破了，出現了所謂「多媒材」或「混合媒材」的「繪畫」。「手繪」也不必堅持了，既然可以用一切材料來拼裝，繪畫還一定要手繪嗎？不必手繪，嚴格的繪畫基本訓練也不要了。不會畫畫，或畫不好，也能當畫家，而且更絕。君不見曾有文盲的工農勞模給大學生上課嗎？革命就這樣麻雀變鳳凰。

從立體派、達達主義、波普、裝置藝術、地景藝術到觀念、身體、行動等藝術……千奇百怪。今年四月以來，全世界的報紙都刊登過美國藝術家涂泥克（Spencer Tunick）在許多國家邀集千

百個男女自願裸體臥於公共場所地上供他拍攝的「藝術新聞」。這是攝影？繪畫？雕刻？裝置？地景、觀念、行動藝術？——什麼藝術？

是什麼原因造成了藝術如此激烈的變異？

這牽涉到既深遠又廣義的近代文明史大變遷的問題。其實，藝術的變革只是文化之變在上層較具指標性的警號。大變異何止藝術？從生產方式、器具、技術到生活、社會、倫理、道德、法律、人生觀與一切價值觀念，莫不在大變易之中，而且此變看來只有加速，難以抑止。

當代世界，西方發達國家以全球化（不只是經濟上的全球化，還有文化、藝術與生活方式方面的全球化）來謀霸權的擴張。二十世紀的中國社會，一直由腐舊的傳統主義與激進西化分別宰制著文化與生活的各層面。面對著西方近代科技膨脹，人生活動只有交易，萬物（包括人）皆「商品化」的全球性巨浪的衝擊之下，腐舊的傳統主義已漸漸無法與激進西化對峙，傳統文化不是消褪，便是「下海」充當商品（以藝術來說，現在畫文人畫與舊戲新編都是假傳統，真商品），而激進西化更浸淫乎成為主流。請看兩岸三地美術館與藝術特區所進行的活動與展覽，多半是西方前衛的抄襲與附和可知。這難道是中國當代藝術發展「應然」之路嗎？

藝術與它所處的時代和現實應該是什麼關係呢？藝術對時代現實應當是依附、迎合、反映？還是抗拒、批判、揭露？或者是疏離、逃避、另建烏托邦？更重要的是「時代現實」就是「時代精神」嗎？兩者固可能相符合，相呼應，但有許多時候不也相分離甚至相衝突嗎？暴政的時代，鴉雀無聲，秩序井然是「時代精神」呢，還是悲憤壓抑，苦撐待變才是「時代精神」呢？

藝術有時映現了時代的精神，有時批判時代現實，要看這個時代的現實環境是有利於人性向更高的自由公義、合理與善美的追求，還是扼殺悖逆這個願望。信手舉幾個例子：魏晉時代要求個性解放，親近自然，讚美自然，於是有山水詩，中國山水畫也於此濫觴。清朝小學、考據、金石文字大盛，於是書風崇尚碑版與金石美感。文藝復興從神壇回到現實人間，歌頌生命肉體，於是聖母體現了溫柔豐盈的女性之美。十九世紀物理學家對光、色的發現，於是有表現陽光大地色彩絢爛的印象派。二十世紀的戰禍與人的異化，人間普遍的痛苦，而有批判的現實主義、表現主義；因為學術的貢獻，發現潛意識心理而有超現實主義的誕生。

二十世紀因為商品經濟逐漸發達，市場興起，於是同時也有許多為攫取名利的大師出現。畢卡索確有天分，畫出很多傑作，但他是商品化時代最早最有名的商業藝術家。他興風作浪，製造話題與驚世駭俗的高潮。他知道名聲便是鈔票，與其讓三五個專家稱讚不如透過新聞宣傳，讓億萬凡夫俗子折服。這裡面有許多附庸風雅的大商人、企業家會以耳代目來買如雷貫耳的大師作品。畢卡索與梵谷、孟克同為二十世紀大畫家，在我心中是聖徒與魔術師之別。當然，梵谷吃冷豬肉，畢卡索享受今生富貴。

二十世紀是資本主義與共產主義兩個意識形態對立鬥爭的世紀。我們都從這裡面走過來，來到二十一世紀之初的現在。過去只見兩者的敵對與差異，現在我忽然悟到兩者相同之處，豈止是異曲同工，簡直是連嬰體。相同之處何在？同樣走民粹之路（煽動大眾，發動群眾運動）而獲得史無前例的大成功。共產主義都成為獨裁暴君，利用人民，奴役人民，卻宣稱是為人民服務。許

多實行民主的落後國家，假借民主為手段，選舉為工具，鼓動、蠱惑大眾，根本扭曲民主價值，走的也是民粹主義的道路。資本主義進入高度商品消費的階段，透過品牌的塑造、利用媒體的宣傳、全球連鎖推銷、生活方式的宣揚、消費的鼓勵以及無孔不入，花招百出的廣告去鼓動、蠱惑大眾，走的也是民粹主義。得到的是權力，經濟上的民粹主義，為的是獲得無限大的利潤。前者出現了納粹、史大林、毛澤東以及各色各樣大小獨裁者、民王與人民之子，真正的民主自由社會是鳳毛麟角。就連美國，內部種族、文化歧視問題層出不窮，對外，軍政經乃至文化頗多帝國主義行為，更何況亞非南美中東各國。後者則先進國吸食全球資源成富國，進者赤貧。政治上的民粹主義，奪取權力之後還是為謀取利益；資本主義赤裸裸為財富的追求，有了財力也可換取權力。現在共產主義紛紛倒台，或轉向資本主義。西方富國所主導的所謂「全球化」就是以西方發達資本主義向世界推銷整套西方近代文化，讓全球各地成為西方總公司的另類「殖民地」。為什麼世界各地有許多反全球化的運動？因為不但全球化將使貧者益貧，更因為全球化策略對民族文化、生活方式、價值觀念、宗教……產生巨大的衝擊。非西方社會若不全球化便要邊緣化，便要被剝奪生存權；；全面的全球化則意味著文化被「同化」。非西方文化與社會遂強烈感受到傳統族群命運的危機與文化上的自我逐漸消亡的恐懼。「恐怖攻擊」與「反恐戰爭」內情的深遠複雜，絕不是黑白分明。

共產主義以煽動群眾，暴力革命，企圖「赤化」全球。歷半個多世紀的浩劫之後，終於幻滅。但西方發達資本主義卻以柔性的商品化的文化（不只是物質產品，連人、知識、良心、愛

世紀以來西方的現代藝術幾乎完全發生於高度商業化的大都會（巴黎、倫敦、紐約）？為什麼一波正起，另一波又生？而且越來越新奇怪異，當代已有用垃圾、糞便、屍骸、炸藥及與性有關的影像、實物甚至行動來「創作」「藝術」。那麼，前衛藝術追求什麼呢？追求「成名」，走民粹之路，透過媒體獲得「知名度」。搶攻媒體，便有機會得到論述權。奇特、怪異、聳動、噁心、淫穢甚至醜惡、背德，要不擇手段才能成為新聞，作為新的「藝術」以來，顛覆傳統文化的前益。自一九一七年法國人杜象以一個真的尿盆展出，才能成名。成名之後自有許多其他途徑謀取利衛藝術越來越變本加厲。他們深知創造了潮流，取得一時的「歷史地位」，自然有一番風光與利益。君不見不識之無的工農老粗一旦形成革命的洪流，取得了天下，豈不亦成了新貴。歷史的弔詭與荒謬從來不罕見。且看二十世紀中葉以來，前一時代西方的大畫家（如高更、梵谷、莫迪良尼、夏加爾、孟克、席勒、克林姆、珂勒惠支、科科希卡、恩斯特、魯奧、盧梭……）逝世以後，當代有什麼「大師」可與他們相提並論？那個表現人性、人生與人心靈深處種種哀樂、幻想、希望與絕望，表現理性、感性、慾望、愛與自然、人世的美與哀傷的藝術傳統漸入歷史，這數十年來接替他們的是什麼？後世會以同樣的崇仰去看波洛克、沃荷、勞森堡以及更後面的包紮、裝置與行動藝術……嗎？

我生於二十世紀，我畫畫，我寫文章，我大半生都在拒絕並批判我所生存的這個時代。批判東方的因襲與西方的狂亂虛無。有時我因孤獨而灰心，我青年時代自己刻了「多餘生」的一個閒章，自感我是來到世界的一個多餘的人。但我多半自信我孤獨中的判斷──我相信會有另一個

「文藝復興」在未來。我對當世那些淺薄激進的「新貴」十分輕視，對人性中許多尊貴的價值有永遠的信心。在我長期的論述與繪畫創作中，我的掙扎和追尋，顯示了獨特坎坷的軌跡。我不願臣服於時代現實，比如做個傳統書畫才子，或者西潮前衛英雄。從不。既不追隨，也不加入。自尋生路，被目為孤傲，實則，我忠法自己的認知和判斷，沒有游移，更無懊悔。

（二〇〇二年八月三十一日，發表於香港《文學世紀》）

民族特色是珍貴的價值

——與大陸藝術界朋友共勉

從一九六四年開始發表藝術論，數十年間，出版了十幾本著作。主要的論旨，簡要而言，一方面是對中國美術傳統精華的闡揚，對傳統僵化部分的批評；一方面是對西方現代文化霸權的擴張，西方文化中心論論述的傲慢與台灣崇洋風潮的批判，一方面提倡「中國藝術的現代化」與「外來藝術的本土化」（有時用民族化或中國化的字眼）。一九九八年台北立緒出版公司將我的文集匯編為《懷碩三論》出版。二〇〇五年《三論》由天津百花文藝出大陸版。

兩岸藝術界朋友不無知道我一向的主張者。在我的那冊藝術論（書名《苦澀的美感》）的自序中我曾寫到：「台灣文藝界找不到另一人如我一樣在藝術的論述上長期反對西方（尤其是美國）現代主義的文化宰制，強調文化的獨特自主精神的可貴與必要。三十多年來我的觀念與論述是忠於我對藝術的認知與信仰，忠於我的知識與良知的。」……我踽踽獨行，被譏評為「保守」與「傲慢」，但我甘願承受思想與藝術的孤獨。我還相信未來中國藝術一定有普遍覺醒，走自主之路的一天。但是大陸改革開放以後，藝術界有一批人快速崇拜於西方藝術，對前衛、後現代的

西方皮毛抄襲模仿的風潮之盛，甚至有「吃嬰屍」的表演。我心中非常憂慮。中國人站起來了，但中國藝術界卻部分殖民地化了。尤其看到中國某些到西方依附於後現代前衛藝術，去與西方「接軌」，而得到西方點頭稱讚的許多「藝術家」挾洋自重，沾沾自喜；有的回到中國，受到年輕一代視為「先進」的仰慕，我想中國藝術界普遍覺醒與自立，大概還要期待於更遠的未來吧。

最近收到從香港寄來《美術》八月號，讀了林木兄（他與我過去不只一次在研討會相識，一見如故，彼此頗多共鳴）〈為油畫民族化的再倡導叫好〉一文，又循文中指引找到《美術》五月號《中國油畫民族化研討會》的發言記錄，我太高興了。我在台灣二、三十年前（與大陸完全分隔的那段歲月）所論述：西方移入的「油畫」不該稱為「西畫」（今天台灣還多半用此名稱），而且應該本土化、民族化；要使油畫成為「中國繪畫」天地中的新品種。——所以我也反對將「水墨畫」稱為「國畫」。（此處不及細論，我過去已寫過很多了。）我高興的原因不但因為「吾道不孤」，更因為這一群中國美術界的重量人物一致呼籲油畫發展要向民族化的道路去探索。可以預見，在大陸美術教育、創作、研究、展覽等等各環節的推動之下，油畫變成中國繪畫重要的組成部分，將使我們民族的藝術更壯大，更豐富。而對於謹守西方油畫傳統流派的畫家，必能啟迪、激發起建設油畫民族風格的熱情與信念，對於盲從西方現代「糟粕」的新潮人士，應能引領其回歸到有意義的、有自主性的藝術創造的正途上來。我們對西方的文化要吸納，但要有批判的精神與勇氣，我們要建設現代中國藝術自己的「軌」，絕不以去「接」西方現代、後現代的「軌」為滿足。事實上，健全的、合理的「全球化」，在文化藝術上，應該有此共識：各不同

民族與文化區的獨特創造為全人類所尊重、珍惜、共享；不以強凌弱，不以霸權排斥非我族類，借信息的通暢、交流的便捷，所有多樣的價值全球共有，這才是文化全球化的意義。

《美術觀察》今年七月號也有三篇談中國油畫發展的文章。張祖英強調「中國的眼睛、中國的心靈、中國的土地」；郭紅專說到「文化歸屬」的重要。我認為文化民族性的可貴與不可拋棄，因為人很強烈的願望便是「歸屬感」。人生信念、生活方式、語言、宗教等使人找到安身立命、安全、自尊與價值的所賴。這就是「歸屬感」的意義。（但他文中說到「中國人性的」而不是「西方人性的」。我認為既稱「人性」，便指一切人的共性，便不應分中西。民族性才有差異。）蔡可群文中說：「藝術只有它居於一種文化價值的框架之內，其所體現的價值觀念、精神指向、審美引導與這個民族的信念、秩序與需求融和成一個整結構時，才具有本質的意義，才能得到這個民族的認同並得以繁榮。」的確，認同就是「民族化」的成功。如果它不能落土生根，吸收自家園地裡的養分，還只是水瓶裡的剪枝花，怎能葉茂花繁？林木兄的大文，批評那些總以為水墨畫是「地域文化」，有了油畫才能進入「人類文化」的淺見。其實，第一流的地域性藝術才會被認為是世界第一流的藝術。莎士比亞、曹雪芹與川端康成、馬奎斯的文學，原來就是鮮明的「地域性」作品，那是因有民族性的文化養分供養之後才能開出的獨特的藝術之花。

《美術》九月號浙大教授黃河清先生更明確地指出「國際當代藝術在根本上是一種美國藝術」。他提出了許多確切的歷史證據，令人深受啟示。多年以前我寫過這一類論點的文章，所以特別與河清先生有深切的共鳴。只是台灣美術界崇洋已久，我所論述在台灣俗話叫「狗吠火

民族特色是珍貴的價值｜531

車〕。現在大陸既有油畫民族化自覺的思潮，河清先生此文，應能振聾發聵，但願中國美術界自認為有「世界觀」的同行，仔細讀一讀這篇文章。

一個民族文化族群中的藝術家，互相激盪，互相啟發，互相勉勵，探求民族文化發展大方向的共識，是很必要也很有意義的。但藝術創作畢竟還有「個性」（個人獨特的創造）一環。所以，油畫民族化切莫成為口語與綱領，更不必成為「政策」。弄得像以前的「高、大、全」那樣，又成「千人一面」的局勢。沒有人能指明「民族化」的風格與技法是什麼，也不應形成某些套式化的「規範」。無限的可能性與多樣性的途徑都要求每一位藝術家自己去探索。我們共同的偏偏是當代以美國為首的西方後現代藝術狂潮，不應當是全球盲從的目標；吸取優質的外來文化，但要加工再創造才有生命，藝術的民族性風格不但不是「狹隘」，「落伍」，「保守」的東西，而且是任何藝術珍貴的、不可或缺的價值之一端。

拜讀諸先進、同道的高論，興奮之餘，「隔海唱和」，寫這篇小文表示欽遲之意，願共勉之。

（北京《美術》二〇〇五年二月號）

「策展人」是什麼？

英國作家喬治・歐威爾在《一九八四》這本經典小說中有「真理部」，還有「誰控制過去，就能控制未來；而誰控制現在，誰就能控制過去」的名言。我忽然想到，這好似為當代藝術界的「策展」做注腳。

「策展人」好像藝術「真理部」的高幹，由他做舵手來領導藝術家，指揮藝術家去創作，製造合乎策展人「綱領」的「藝術作品」。策展人與藝術家便好比奴隸主與奴隸的關係，或者工場主任與勞工的關係。奴隸主與主任不必勞動，或許也不會幹活，專職監督。許多策展人不畫，或根本不會畫。正因為不會，才適合做「策展」的工作。他的本領在與美術館、公家文教機構、基金會、畫廊、新聞媒體有交情，而且關係密切。他們已組成「名利共同體」，成為藝壇的掌權者。只會創作的畫家要經過他們分類，定等級，然後寄望被徵召，接受任務，一顯身手。

為什麼許多畫家肯乖乖聽命？有人告訴你：畫家若不遵循此途徑，參加展覽的機會就會很少，想在許多「大展」露頭角，簡直門都沒有。這很像出租汽車要「靠行」，不然很難生存。為什麼現在比從前更開放的藝壇，卻有更「一條鞭」的管制？畫畫是個人的志趣，畫家為什麼要接

5 3 3 ｜「策展人」是什麼？

受「策展」？有人拿鞭子在後面驅策，畫家們為什麼不反對？不反抗？誰發明策展的制度？策展人壟斷優良展館的「領地」，拿各種獎來引誘羊群入圈；策展人是牧者，畫家是羔羊。為什麼被點召入圈的畫家會感恩喜悅？為什麼一地或一國的畫展的策展人都是「新潮人士」，甚至請外國專家來指導？他們會回答你……這可與「國際接軌道」。沒有人告訴我們如果藝術全球同軌，還有什麼獨特創造與民族風格可言？而此「軌」的規格為什麼都是「西方的後現代」規格？本土的羊，要吃「國際牌」飼料，長得與「國際農場」的羊一模一樣，難道這就是所謂的「提升到世界級的水平」？

美術界默認了，同意了？由策展人「控制現在」，便能「控制未來」，也能由之論斷「過去」？策展人如此叱吒風雲，威風八面，誰還願意做畫家？為什麼不都當策展人去？果真如此，有牧人而沒有羊，藝術豈不終結？

過去說藝術家是先知，是時代的尖兵，現在連做自己創造的主人都不行，要接受策展。不合潮流則只能靠邊、自生自滅。試問如果由策展人來「領導」，還有達文西、林布蘭、列賓、孟克、珂勒惠支、范寬、倪雲林、八大、黃賓虹、傅抱石等大畫家嗎？策展人是極荒謬的東西，他們要當藝壇「真理部」的高幹，藝術界不要這東西；為什麼沒有人敢這樣說？

殖民地・租界

很多年來，我在演講中提及台灣的美術館等公共美術展場，常說那些地方差不多成為「淪陷區」、「殖民地」或「租界」。

台中市努力爭取引進西方的「古根漢美術館」。不少輿論竭力支持，藝術界的「主流份子」更歡欣鼓舞，期望成功。但也有學界人士表示反對。此事喧呶於媒體好久，有幾次我想發表淺見，因為懶惰，沒有湊熱鬧。後來此事終於破局，卻與贊成、反對的「理由」無關；蓋不成是另有原因。我便慶幸沒有「雞婆」白費力氣。原來我的意見也是不贊成，理由卻不大相同。我認為台灣美術界當代時尚的「主流」，已完全是西方現代、後現代前衛的驥尾，再加一座威力強大的西方前衛藝術堡壘，台灣美術與文化會陷落得更快。美國的麥當勞、炸雞、速食與可樂已控制我們青少年的口腹，好萊塢電影與熱門音樂已塑造我們的心腦、愛慾、情色與服裝，加上美國的前衛美術來展示「國際性先進潮流」，台灣除了命理、風水、宋七力、杯笈、送葬裸女花車、檳榔西施、烽炮、搶孤……之外，所剩有獨特性與值得驕傲的「文化」已經不多。政壇與常在媒體曝光的「文化界」天天喊「主體性」、「本土化」，但對文化的生命實質不斷萎縮、枯竭、變質、

畸型、退隆、殖民地化、膚淺庸俗化，總之是主體喪失，本土陷落，卻毫無危機感，更看不到有什麼人因憂患而謀拯救，才令人憂心。

很久以前，當台中「省美館」（今國立台灣美術館）開始籌備的時候，我忝列「籌委」，第一次開會，我建議建成一座展示台灣美術（從過去到未來）的美術館，但是許多「籌委」反對，主張「國際性、現代的」。因為許多籌委就是「現代畫家」（就是洋派的前衛）。我主張台灣應該有一座專門展現台灣美術古今成果的美術館，但「主流份子」不贊成，我遂決心不追隨「諸先進」了。

二月三日《聯合報》報導「當代藝術館」因辦「平行輸入」特展遭質疑破壞古蹟，同時也有該館營運者將抽手的新聞。記得不久前「華山藝文特區」也有爭吵不斷的新聞。我覺得多幾個「館」，多些藝術活動場所是文化藝術生存發展很必要的條件。但是如果沒有一個有文化遠見的政府，沒有一些對本土文化生命的承傳發展有責任心、有抱負、有宏遠大見解的學界菁英、民間文化團體與藝術家，僅由廁身當代時尚主流的眾多悍兵勇將，以西方前衛自命，天天搞些稀奇古怪，莫測高深的「展覽」，（請問一個美術展覽名叫《樂透：可見與不可見》；叫《平行輸入——前駭客藝術》；叫《當代新異術》等，你能知道是什麼嗎？——我隨手舉例，並不想批評這些名稱好不好，只是說它莫測高深。）使社會大眾真的視「藝術」為「異術」，自嘆愚駿，展覽豈不真的變成同儕自己取樂的「轟趴」（Home Party）？怎麼弄清楚觀眾是來「欣賞」或來吹冷氣？

當代台灣美術館若不能誠實、真切表現本土的文化生命，有自己獨特不倚的創造，而成為西方當代前衛的「心靈租界」，再多特區，再多「館」，也只有更多負面的作用。因為當下一代吃慣了麥當勞，培養出「那是最先進的世界性美味」的認知與感情之後，未來的「本土主體文化」便更無希望矣。時勢如此，誰能冒潮流的大不韙提出異議，真正為台灣的文化前途痛切想想？

（二〇〇五年四月號《藝術家》）

異化成騙術

二十世紀的巨變中，藝術的異化是其中之一。

當代一般接觸美術館或當代藝術的社會人士，包括有專業智能，有修養的社會菁英，大概對當代的藝術有很疑惑的陌生感。有人感覺到厭惡甚至鄙視，但多半不敢表示，怕被譏笑。也有人對五花八門的當代藝術心存敬畏，覺得看不懂正證明它深奧，高不可攀。其實，就連當代藝術家，甚至美術系的教授，也一樣困惑不已。

當代藝術的異化與西方近現代化文化、社會的變遷有密切的關聯；要瞭解當代藝術，先得研究西方文化。這自然是大問題。從紳士淑女的西服洋裝到帥哥辣妹破爛的牛仔褲與鳩衣百結的衣裙，要探討其間的演變，牽涉到時代的思想、社會的形態、心理、生活方式、審美、道德等等極深廣的層面，當代藝術較時裝更為複雜，其間的流派與「主義」更為繁多，尤其是後現代的前衛藝術，千奇百怪，幾乎到什麼都是藝術，什麼人都可以當藝術家的地步。

當代藝術之有今日的現狀，反映了西方近代文化的處境。後希臘的「模仿」理論以降，西方繪畫、雕刻基本上是廣義的寫實主義。近代科技的進步、攝影、錄像技術的發明，模仿與寫實的

能事已喪失藝術的光環，而有十九世紀末葉以後以形式的變異為創造的現代主義藝術。這可說是西方文化的宿命在藝術上黔驢技窮的反映。

追求不斷創新的「進步主義」，驅使現代藝術努力攀附時代思潮企求與時俱進。進化論、物理學的光色理論，柏格桑哲學、弗洛依德心埋學、存在主義、後現代主義……攀附一時的顯學，或許只有一毛片羽的撿拾，許多新的藝術主義與派別如雨後春筍，爭奇鬥豔。這種種看似繁華的局面，若以哥倫比亞大學教授，西方文化史大師巴森（Jacques Barzun, 1907-）《從黎明到衰頹》（From Dawn to Decadence）大著的看法，正顯示了西方文化的衰落。還有兩個不為一般史家或評論家所發覺並關注的因素，促成了西方二十世紀以來，尤其是後現代藝術對傳統的反叛與顛覆，進入了偏極的（extreme）境地。一個是民主（或者說「大眾化」），一個是商品化。

在過去的時代，只有少數有教養，有理想有抱負的人才能從事文藝創造，而且沒有短期的名利可得（出版、媒體、展演場所等等，現代以來才大為發達），所以藝術的創作基本上是真情的流露，沒有功利的慾念，只求成就與自得。但民主化（大眾化）的結果，藝術不再是少數菁英的專利，希望擠入藝術家行列的人大大增。一八四〇年巴爾札克說巴黎約有兩千位畫家，一百多年後的今日，全球自詡為「藝術家」的人不會少於百萬吧。要多少美術館與畫廊才夠用呢？由量變到質變，藝術成為大眾遊藝，此可稱「藝術的民粹主義」。現代藝壇大師因為要樹立先知的地位，譁眾取寵，不擇手段標新立異。「那一對天下無敵的大破壞者──杜象與畢卡索，終於大功告成，完成了他們的志業」（見巴森上書）。胡搞亂塗人人都會，於是藝術的民主化不斷擴大，一

個搞笑的念頭，一個噱頭，一堆廢物都可以是藝術。一大群平庸的傢伙要「翻身做藝術家」，以「藝術革命」的旗號，破壞、顛覆、篡位。有點像共產黨革命「無產階級」替換了「貴族」，一大群「前衛英雄」取代了嚴肅認真的藝術家。令人懷疑藝術的「民主化」（大眾化）其實是文明的退化。

藝術已變成一種職業。正確的說，藝術變成產業，也即是商品化。這是藝術墮落的另一個原因。G. Reitlinger 一九八一年的《品味經濟學》中說：「藝術可以作為一種投資，是二十世紀五十年代初期才興起的一種新觀念。」以往藝術為藝術家個人人格的表現，是人生世界本質的揭示，是自然與現實的關照，是現實、社會與人性的批判，是人類精神理想的追求。商品化之後，藝術完全變質。藝術只是文化商品，只是獲取名利的騙術。

當代是一個藝術已死，或者說藝術已異化的時代。

「外來本土化」與「油畫民族化」

大陸有美術學院設立了「油畫民族化工作室」，也有人質疑其意義何在。這個問題就是外來文化應如何本土化的問題。許多人有誤解，特寫此文略表拙見。

在文化交流中，一切外來文化的輸入，其文化項目如果是本土文化之所無，便可能發生兩種情況：一是接納，一是排拒。如果是本土文化所已有，也可能發生三種情況：一在本土同類文化項目中被作為新品種予以接納，當然，還有第三，是因文化性格與價值觀念無法妥協而排拒。這種不同層面的各種融匯與創新，一是對本土同類文化項目產生刺激，引發改革，發生不同程度，不同層面的各種融匯與創新，當然，還有第三，是因文化性格與價值觀念無法妥協而排拒。這種交流、衝擊、批判、融合的過程，就是文化生命能不斷新生的動力。

被接納的外來文化新品種，能否在本土文化中存活，能否抽枝發葉乃至開花結果，就要看它能不能適應本土文化的「土壤」與「氣候」，也要看栽培它的「園丁」有沒有關心呵護，有沒有知識與能力，採取有效的「農藝技術」協助它落地生根，使它獲得新生命。假如此新品種沒能適應本土文化的新環境，又沒有傑出的栽培者積極照料，便無法落地生根；既吸收不到本土的養料，便將枯萎死亡，將成為如同展覽館中的「標本」。雖保留著外來品種的軀殼，但已沒有生

命。

　　繪畫一項，為中國文化中所已有，而且早已碩果累累。外來的油畫，作為同類文化項目中的新品種，為中土文化所接納，也超過百年歷史。雖然尚在適應與栽培之中，近百年來許多有識之士不斷努力，也已取得可觀的成果。這種外來文化本土化的「創造工程」，不但極其重要、深富意義，而且是永無止境的追求，不能也不必急切要求一蹴而成。許多外來文化的交流、移植，經過數十年、數百年的努力，慢慢開花結實，例子多的是。比如西方吸取中醫的學理與技術，豐富了西方醫學的內容；基督教在東方的扎根、發揚，使東方宗教更多元化等，不勝枚舉。

　　中國有一個成語「橘踰淮而為枳」，本來是比喻一物遷地而變壞。我們且撇開好壞的評價，單從「橘生淮南則為橘，生於淮北則為枳，葉徒相似，其實味不同，所以然者何？水土異也。」來看，便可知外來品種除非所移植之環境相同，必然不會易地生長而毫無改變。這種改變正是人類文化不斷交流，不斷刺激、借鑑、融合、新生，創造更多元化的動因。

　　一個文化大國，不論在語言、思想、歷史、風習、世界觀、生活方式、價值觀、審美品味……都必有其獨特的體系與傳統。許多文化貧弱的國族，必依附文化大國，或全盤採用其文化，在文化上便只有被「同化」的命運。因為本土文化主體性不夠強壯，或者文化項目有許多殘缺，而借用大國文化以拼湊之，遂成「百衲衣」之文化，當然談不上有獨特的體系與傳統。

　　一個文化體之所以在世界文化中有其地位，端看該文化體是否有獨特性，是否自成一和諧、統一的體系與傳統，此與文化的多元化並無絕對的矛盾。況且存在某些矛盾也正是文化獨特性的

一部分（如中國文化中儒、道之間，西方文化理性與感性之間，皆有其對立矛盾存在）。而各文化項目中，提倡包容性，鼓勵多元化，與大文化體的獨特性，統一和諧之體系與傳統也不構成衝突，因為兩者原是辨證的關係。

「油畫民族化」就是「外來文化的本土化」。透過上文的論述，可知其必然與應然的道理。

藝術家就是繪畫這個大花園中的園丁，對於外來的畫種（油畫）要自覺地、積極地關心呵護，以他們的知識、智慧、藝術修養與創造力，努力使油畫在中國繪畫園地中落土生根，吸收本土的養分，使它獲得新生命，以成為中國大文化體統一和諧的新的組成部分，成為中國繪畫的新血。換言之，要使來自西方的油畫在中國文化的洗禮中展現新的獨特性，是「楚材晉用」，再創造新的光華。正如印度佛教入中土而創造了「禪宗」；中國畫在日本而有「南畫」（水墨）與「日本畫」（重彩）、中國茶入日本而成「茶道」；中國麵條傳入西方而成「義大利麵」；至於近代西方政治、經濟、科技、教育等世界性的傳播，改造、彌補、振發非西方社會與文化，更是巨大而顯著。中國當然也是接受影響極深巨的國家。近代以來西方科技、商業、開放，乃至反傳統的文化，對人類為福為禍日亟，也可以覺悟對外來文化沒有批判的承襲，沒有本土化的改造，不但自己文化的主體性有崩解之虞，而且也難以避免盲從而喪失操控自己前途命運的自主意志。話雖然說遠了，但文化主體的自主性與外來文化的本土化是兩個極重要的觀念。油畫的本土化（或曰民族化）是必然而且必要的。

認知了文化主體在大交流中應有的觀念，明白了面對外來的衝擊應有的態度與自處之道，以

下的問題，譬如如何接受、吸收外來文化？外國文化也是多元的，哪些是我們選擇接納的對象？如何使它本土化？如何融合、創造？⋯⋯那是應交由每個有志參與文化創造的個體自己的選擇取捨，以自己的主張與努力去實踐的，沒有人能設定規則、發布命令。這樣，在多元化的，自由的競賽、激盪、積澱與淘洗中，最優秀、最成功、最合乎大文化體的期望的便受肯定，漸漸便成為本土文化的新創造；經過時間的考驗，便成新傳統。文化在交流中不至於迷失自己，而能藉外來文化的融入，得以增富、提昇。我們所要強調的是，這些外來文化要融入本土文化的「大花園」中，必要有一個選種培植，使它落地生根，適應氣候土壤，取得新生命的過程。

沒有接納外來文化的胸懷，傳統將日漸衰敗；沒有將外來文化本土化的抱負與努力，本土文化將有被強勢文化所殖民的危機。

（二〇〇七年三月號《藝術家》）

「七九八」雜感

二〇〇七年十一月，我到北京參加李可染先生誕辰百年紀念活動，之後曾抽空去參觀「當代藝術」，紅火之地「七九八」。

「七九八」（還有「宋莊」等等）腳下是中國土地，卻宛如當代西方的「心靈租界」。以前的「租界」是被迫「出租」給西方列強的，而現在的「心靈租界」卻是自願的。我在「七九八」時，心中百味雜陳，有無限的感慨。

鴉片戰爭一百七十年來，中華民族受到列強侵凌，成為刀俎之肉。長期被外國蹂躪之後，接著是內戰，然後是一連串的政治鬥爭……國家幾乎是奄奄一息。好不容易迎來了改革開放。三十年來，國政走上正軌，國力迅速提升，民生大幅度改善，重新找回喪失已久的民族自信與自尊，而有「大國崛起」的抱負。我們付出了什麼樣的代價才換來今天令人鼓舞的局面呢？豈能忘記，這一百多年來整個民族受盡欺凌屈辱、戰禍死難、流離失所，多少世代的中國人被剝奪尊嚴、自由、幸福與生命，這當中有外侮也有內患。總之，全體中華民族為我們自己的貧弱、落後、愚頑與敗壞，付出了人類史上最慘重的代價之後才有所覺悟。

危機。

「七九八現象」讓人感到未能樂觀。文化藝術「當代」的病變潛藏了文化心靈自動殖民地的

過去，列強以軍事的侵略，政治的迫害，經濟的壓榨，來征服中國，奴役中華民族。經過我們先人艱苦卓絕的奮鬥，強權終不能斷送我民族復興的希望。但是現代西方列強改變了手段，用感官文化來攻陷新一代中國人的心靈。當然，以美國為首的西方列強不僅針對我們，他們的霸權野心是以他們的文化「同化」天下。所以凡非西方的文化都是要攻陷的目標。所謂「全球化」其實是美國化。亞洲國家多數都相當美國化，最不願被「美國化」的回教文明備受威脅、滲透，所以激起「文明衝突」。

美國數十年來大量出口「感官文化」，比真正的武器更能「征服」全球。這美式的感官文化針對全球大量的感官慾望入手，由低層次到高層次，廣袤而且無孔不入。推動者是財團、商人、政客、政府、情報單位與傳媒，目的在輸出美國文化、美國口味、美國品牌、美國生活模式、美國價值觀、美國人生觀……美國的這種種「文化武器」不攻佔土地與奴役別國人民，訴諸人性的欲與貪，而能引誘、蠱惑、擄獲人心，使人不自覺為其所同化而喪失自我，陷入心靈的被殖民。

以可口可樂、麥當勞、牛仔褲、露臍與露股低腰牛仔褲、以貓王到麥可·傑克森、瑪丹娜的美式瘋狂熱門音樂、芭比娃娃、《花花公子》與《閣樓》色情雜誌、好萊塢商業電影、性感女神瑪麗蓮·夢露、美國抽象畫與當代藝術，以「全球化」的口號來收編非西方國家，納入超強美國的魔掌。

「七九八」像早先圓明園與宋莊一樣，一下子聚集了時代的「弄潮兒」：憤青、波希米亞人（流浪的藝人）、無業者、投機者、倖進者……宛如過去「赤腳醫生」的「藝術家」、前衛藝術的投資者、經營者、外國投機客、炒作者、倖進者……「七九八」是一個新冒險家的樂園。有外國人斥資把一個廢廠改裝成美術館，裡面展覽著華人奇形怪狀的傑作。這表示這樣的中國前衛藝術家受到西方肯定，中國當代已經「與世界接上軌」了，同時也顯示了這些作品的價格已絕非等閒。在拍賣行不就時有年輕當代畫作標出百萬、千萬的價碼嗎？洋人早先廉價買下來，經過一番炒作，獲利百千倍。中國已有許多追隨者投資「當代藝術」，做著暴富的黃金夢。不過，泡沫何時破裂，沒人敢預言。大家共同鼓勵著這美式「藝術大革命」。

「七九八現象」並不是北京或中國大陸普遍的現象。不過，名聲之大，藝術市場價格之紅火，使它由原來的「邊緣」與「地下」逐漸躍升「時尚主流」，原來繪畫界的「正統」與「主流」就反而變成「冷灶」。最高美術學院已開設「造型學院實驗藝術系」；而在「七九八」由洋人開的美術館中重要「作品」的一位作者已被聘為副院長。可見「七九八」式的藝術思潮與現象，不再是寄生式的邊緣存在，已經漸漸登堂入室，也就是說，漸漸進入中國藝壇，不知不覺間助成中國文化心靈自主殖民化的趨勢，而這只是許多微妙的殖民化症候的一例。

一個國家經濟與建設可以在二、三十年中產生令人讚嘆的成果，但是文化心靈的陷落（不論是民族文化的主體性、獨特性與自信心的流失；傳統的薪火相傳與發展的阻斷；歷史與文化大國的自尊心的喪失），何嘗不是一念之間風雲變色？當代自願被文化殖民，未來哪裡還有中國文化

　批判西潮五十年　第二輯

的棟材？

如果國家強盛，心靈卻陷落，何等遺憾！

（二○○八年十一月《美術觀察》）

甘當應聲蟲？

二〇〇八年一月十八日美國九十一歲畫家安德魯・懷斯（Andrew Wyeth, 1917-2008）前兩日逝世。台北兩大報，一家用一一・五×一〇公分、一家用一三×二二・五公分的篇幅，刊載同一幅畫家最著名的畫《克莉絲汀娜的世界》，以及同樣都有不到兩百字的簡介。最近另一位美國畫家安迪・沃荷（Andy Warhol, 1927-1987）在台北畫展的新聞與介紹文字，有一家特大，元旦那天還上頭版頭條。

報社舉辦藝術活動是好事；自己辦的活動，多些篇幅介紹、推廣也天經地義。值得尋思的是懷斯與沃荷都是美國著名畫家，「行情」卻大見懸殊，什麼原因？其次是，我們什麼時候對世界事務，或別人的文化、藝術有自己獨立不倚的見解與評論？不是人云亦云。此使我回想起三十多年前（一九七六年）四月一日歐洲大畫家馬克思・艾恩斯特（Max Ernst）八十五歲逝世，《紐約時報》於次日第一版到第三十七版佔大半個版面報導與評論這位畢卡索之後重要的歐洲畫家。我當時在紐約，沒有看見台灣各報有一個字報導他逝世的新聞，更不要談評論了。我覺得臉上無光，馬上收集資料，熬夜幾天寫了六千字評介寄回台北，心想有以彌補。《聯副》五月五日及六日登

刊拙文〈小論艾恩斯特〉，那已是往事。現在有沒有人要問：懷斯的逝世與沃荷的畫展，媒體的「待遇」為什麼如此懸殊？藝術界有沒有思量：同樣都是美國名畫家，沃荷近年被炒得火熱，對七、八〇年代更受尊敬的懷斯似乎大不一樣，是因為台灣藝術新聞得追隨美國流行嗎？

當代世界越來越商業化，有沒有商機也是新聞業首要的考量。所以，原來媒體報導事實真相，提供知識，發表評論的天職鬆懈了。賣點比較要緊，這是時代的現實。醜聞八卦比思想、藝術好賣；沃荷比懷斯好賣。不也正如飯島愛比自愛的女星更有賣點一樣的道理嗎？

懷斯的畫與沃荷的畫在新聞上冷熱有別，台灣只是秉承美國的觀點，馬首是瞻。其實在美國就這樣，為什麼？

我們得知道美國超過半世紀以來，經營帝國霸業，在硬實力方面已無敵於天下；在文化藝術方面，他也要為天下師。這是一個全球「美國化」的大戰略。（所謂「全球化」事實上是「美國化」。可惜小布希使美國元氣大傷，恐怕難以永保霸業了。）懷斯的畫，具象又寫實，還有充滿鄉土詩情與人文關懷。他的畫從內涵到技巧造詣極高（一九七一年我曾發表一篇很長的〈安德魯・懷斯評介〉的文字）。但這一切原是歐洲的傳統，不能算是美國獨創的「品牌」，便不能用以建立藝壇霸主的地位。但要取代有深厚歷史與傳統的歐洲藝術，非要有一個爆炸性的藝術大革命，而且以國家的力量強力宣揚、推銷不可。二十世紀中葉，美國以抽象畫、波普藝術（及裝置藝術、偶發藝術、概念藝術等等反傳統、反文化、反繪畫的「前衛藝術」推行全球，並以「當代藝術」的名號概括稱之。）於是成為美國的「國畫」。美國正要以波拉克、沃荷這些美式藝術品

牌，以其反叛傳統，顛覆文化的張力來奪取話語權與藝術「時尚」的領導權。所以，懷斯雖也是「國寶」，但只能委屈靠邊站了。台灣為什麼甘為美國應聲蟲，全無自己的觀點？

安德魯・懷斯這樣的畫家，以美國現在的文化氣象，大概不會再有了。波拉克與安迪・沃荷等新潮畫家與懷斯相比，正如癩蝦蟆與天鵝。這種耍噱頭、反繪畫的「畫家」，像瘟疫傳播全球，沃荷正是被霸權用來蠱惑全球，而使藝術死亡的原因之一。台灣的傳媒與藝術界，沒有獨立的判斷，跟在美國後面當應聲蟲，既不辨優劣，又喪自尊，何等可悲。

（二〇〇八年一月）

林風眠與其成名的學生

——中國美術昨日、今日與明日的思考

期望當代美術研究者，以林風眠等第一代與第二代學生的藝術差異為論題，深入比較研究，必能對中國美術過去的理解、今日的反省與未來的前瞻有貢獻。……西方自居世界先進的主流文化，以「世界性」、「全球化」的口號來迷惑、同化非西方文化。願向其輸誠者或臣服者，給予獎賞、晉封、加冕、鼓勵。設獎項、辦雙年展、邀請展、設策展人等，一切以虛妄的「世界性」為標榜。

二〇一〇年是林風眠先生（1900-1991）誕辰一百一十周年紀念，我想以這位現代中國藝術先鋒與他的學生在藝術上的表現與貢獻為題，略表拙見。

林風眠先生二十多歲得蔡元培拔擢，肩負美術教育的重任。一生培育的學生極多，再加上遠近許多未能直接受教的所謂私淑者，他對後來者的影響力與對藝壇的貢獻，當無法測量。

林風眠二十世紀初到西方藝術之都巴黎去學習，目的在吸收西方藝術文化的優長，帶回中

國：第一，使國人得以了解近代發達起來的西方文化；第二，使古老的中國藝術接受西方的刺激，重振創造力；第三，是有志使新藝術思想與表現方法，與中國傳統文化融合，以開創現代中國藝術。他自己的創作，便循著這個方向，與徐悲鴻（1895-1953）一樣，以西潮沃中土，探索中國藝術新生命的開創之路。他們不認為變成巴黎畫家，就是世界性畫家；也沒有當巴黎畫家的意願，所以回國。

林風眠徐悲鴻先鋒地位

數十年來對徐、林的評價，各有所偏，也各有盲點。客觀地說，徐、林兩位都是有先鋒地位的歷史人物。徐、林各自依自己的理念與審美判斷引介不同風格的西方繪畫，一樣有增富中國藝術的外來營養之功。但因中國社會在不同歷史時期由不同的意識形態所籠罩，西方的「現實主義」繪畫（亦稱寫實主義）因為配合過去的「時代需求」，便一枝獨秀，如日中天，甚至壓抑其餘不同畫派；到了近三十年，西方的「現代主義」繪畫（即印象派以後的各流派）在「全球化」（其實是美國化——這是許多批判全球化的西方學者所說的）的時潮中當紅得令，於是反過來貶斥「寫實主義」，甚至盲目追逐美國主導的「當代藝術」（且看北京的「宋莊」與「七九八」，便知今日「世變」之狀）。而奪取藝壇「主流」地位，儼然先進份子。我認為「各有所偏，各有

盲點」，理由在此。

　時代潮流主宰藝術的價值判斷，藝術家喪失獨立自主的判斷力而不自知。這是當代藝術界可悲的事。更可悲的是藝術界極少覺悟或有抗逆當代荒謬潮流的勇氣與能力。許多人樂充新潮先鋒，當然也有人因依附潮流而名利兼得。典型的例子如已故名詩人之子，一方面是人權運動的勇者，一方面卻是充當西方後殖民文化的旗手而不自知。何其令人扼腕！

　徐悲鴻、林風眠去西方「取經」，與現代某些唯西方「前衛藝術」馬首是瞻的盲從附驥者有根本不同。第一，徐、林在西方學習，取經，有自己的獨立判斷，自己的藝術理念與審美品味。所以對西方藝術是有批判的選擇。各以自己的觀點取其精華，去其糟粕。第二，他們都同樣要回到自己的國家，哪怕當年國家貧弱沒落，戰亂頻仍，而不改其志。第三，他們批判地吸取外國文化，不為全盤照搬，不是抄襲、模仿，不以西方現代主義藝術是世界性先進的典範而臣服、追隨，而是借鑑、參考外國的優點來與傳統文化融會，創造、開拓新生命。第四，他們自己的創作都呈現了融會創造的企圖與努力，從題材、思想、造型到技法，苦心孤詣不忘表現中國文化為主體的精神，以他山之石來發展傳統。第五，他們都繼承發揚中國人文主義精神內涵。所引進的西方藝術，也以包含人文內涵的部分為主，而拒絕西方現代主義中那些純粹形式遊戲、反文化的、怪誕的、虛無主義的、玩弄視覺的部分（如各式抽象主義、達達主義、未來主義、純粹主義等等）。我們都肯定現代主義藝術也有極珍貴的部分，偏愛西方現代主義的林風眠是有所選擇，精華糟粕有所取捨。我在上世紀寫的〈一百年的驚歎──林風眠先生百歲紀念〉（收入《林風眠與

《二十世紀中國美術》一書中，中國美院，一九九九）文中說：

　　林風眠回國第二年，二十七歲，他看見民族的苦難，畫了一幅油畫《人道》。二十九歲作《痛苦》巨幅油畫，表現中國老百姓在貪官污吏、軍閥兵匪及侵略者壓榨奴役下之痛苦。一九三四年又畫了「死難者堆積如山的作品」──《悲哀》。令人驚歎的是經過了六十年的滄桑歲月，他逝世前兩年，林風眠以九十高齡的老翁又畫了《噩夢》組畫六幅及《屈原》、《痛苦》等表達了他的悲憤的巨作。林風眠一生的畫竟以「痛苦」為序曲，又以「痛苦」做尾聲。他是時代悲愴的歌手，他是民族良心在歷史的漫漫長夜中閃光的燈火。他的藝術有自己生命中的追求，也時常與民族的哀樂共鳴。退隱之後，世界把天才遺忘了，他樂於蟄伏。……藝術真是林風眠的宗教，他的虔誠與刻苦，淡泊樸素，嶔崎磊落，使他的畫在中國藝術界樹立了特殊的典範：一個堅忍，豐高的靈魂，歷盡痛苦艱辛，不與污濁妥協的天才藝術家。由青年到年屆耄耋，藝術創作不自外於民族的苦難，林風眠幾乎是唯一的典範。他是本世紀中畫壇最具時代感的大師。

　　就像他畫中的孤鶩，在烏雲與草澤間逆風而飛，林風眠不做飄然遠引的閒雲野鶴，也不投奔洋人去做中國的郎世寧。他一生與二十世紀的中國共命運，與人民同歌哭。林風眠不但是本世紀第一流的中國大畫家，他的人格精神與藝術造詣所達到的一致的高度，在諸大師之間也最為後人所欽仰。

林風眠所吸取的西方現代繪畫，大體上是印象主義、野獸主義、超現實主義、表現主義等為主。而對中國美術傳統，他不取「文人畫」而獨取古代中國的石刻、敦煌、民間瓷畫、皮影戲偶、漆器、民間年畫等。林風眠真正能吞吐吸納，創造轉化，造成他的繪畫既有時代精神、世界視野、民族風格、傳統文化精神，加上他自己的人格特質而成就了他個人獨特的風格，為中國繪畫的現代化貢獻了他的才華與心力。他與徐悲鴻是近代留學西方第一代最傑出的大畫家。

林風眠五位學生與林氏差異

似乎不見有人研究同樣留學西方或受西方現代主義藝術潮流「洗禮」，第二代及其後的中國畫家，與第一代最傑出者之間，有極大的差異，是什麼原因？

上文列出第一代傑出的先行者五點特色：一、對西方文化有批判的選擇；二、取經為回國振發中國藝術；三、為與本國傳統文化融合創造藝術新生命；四、堅持中國文化為主體的宗旨；五、發揚人文主義精神。

林風眠的學生中最著名的五位是：吳冠中（1919-2010）、趙無極（1921-2013）、朱德群（1920-2014）、蘇天賜（1922-2006）、席德進（1923-1981）。他們的創作都可看出發端於林風眠，後來逐漸各自走上不同的方向。他們都成為近數十年來享有大小不同盛名的畫家。恰恰亦顯示了各種不

同的典型。

趙無極與朱德群兩位林風眠的學生，他們年輕時代到了巴黎，完全投入「巴黎畫派」。兩人都從事抽象畫創作。他們宣稱把中國文化元素（甲骨文、鐘鼎文當「符號」）形式嵌入畫面，或中國「山水」的形式）融入抽象畫。無論怎麼美言，兩位所屬「非形象畫派」就是形式主義繪畫，要表達人文精神，當然不可能。不過這也正是抽象畫所欲拋棄的「舊觀念」。他們現在價高名大，數十年來成為華裔在巴黎享盛名的大畫家。不過，他們早已是法國公民，也是「世界性畫家」（若以「中國畫家」稱之，恐不適宜，也不為他們所接受罷）。

吳冠中除了早年留學巴黎，一生都在國內。他一直畫廣義的寫實水彩與油畫。改革開放以後，他在畫壇極活躍。後來受美國抽象表現主義影響，以水墨創作「半抽象」的「現代畫」。他的作品明顯承襲美國傑克遜・波洛克（Jackson Pollock, 1912-1956）的餘緒，在老一輩中國畫家中他是最大膽顛覆傳統的畫家。他也時常發表驚人的藝術觀點，引起甚多爭議。他對西方現代主義的熱衷，努力將水墨畫與之接軌。其作品稍嫌生硬粗糙、深度不足。但他輩分高，為人熱誠而敢想敢幹，成為明星式大師，藝壇商業化之後，他的拍賣價屢創新高，也助長他聲望升高。不過，他厭惡商業操作，保有一片赤子之心，也廣受敬重。

蘇天賜是林風眠的學生，最佳作品是做林風眠的助教時期。後來一生獻身中國美術教育，作品平平。他沒有留洋，與林風眠一樣不畫抽象畫，致力於「具有中國氣韻的油畫表現風格，在油畫界獨樹一幟」（新華網〇六年八月二十九日專電，記者王力）。

另一位是從歐美回國後數十年一直在台灣的四川人席德進。他在台灣很出名，我與他很熟稔。他一生就是為畫畫而生的人。我曾在文章中說他是「最像畫家的畫家」。數十年中以賣畫為業，到處寫生，也為貴婦畫很多很甜美的人像。中年從歐美回台時非常崇洋，曾畫過抽象畫與嘗試過「普普藝術」。晚年覺悟，拚命寫生台灣風土、民間廟宇建築、山野風光，而且練碑帖書法。可惜對中國傳統美術缺乏根底，又英年早逝，壯志未酬。他早年水彩大受在荷李活（好萊塢）的華裔水彩名家曾景文影響。晚期又回到林風眠大筆刷染風景，講究用筆的畫法。改變西畫塗抹的方式，加強了「水墨」的情趣，晚年大有進境。但林風眠用宣紙，席德進用不習慣，而以清水先刷於西洋水彩紙，再大筆暈染，略見如宣紙的效果。他的畫與蘇天賜的畫都可見先師林風眠的痕跡，兩人也都屬廣義具象寫實範疇。

可以看出這幾位畫壇大名鼎鼎的畫家與他們的老師林風眠有許多差異。而老師與學生趙、朱、吳差異較大，與學生蘇、席較少，但在人格精神、抱負、志趣與使命感上，諸生與老師不同則一。

期望當代美術研究者，以林風眠等第一代與第二代學生的藝術差異為論題，深入比較研究，必能對中國美術過去的理解、今日的反省與未來的前瞻有貢獻。我在此只求拋磚引玉，不及作全面而仔細的討論，只就我認為最重要的一個方面略說拙見。

西方宰制全球的意圖

我大半生寫文章探討中國藝術現代化的問題。早從七〇年代，我就常苦口婆心提醒國人，西方藝術的觀念與發展軌跡，不可也不必認為是中國藝術界必須遵循的軌範；西方所鼓吹的「世界性」、「國際性」只是西方文化霸權的策略，不可大意。非西方國族與藝術家要有提防「入彀」的覺悟（我的意見，大部分收入我的「藝術論」與「畫家論」，台北立緒文化出版四冊，天津百花文藝出版社三冊）。我一直批評「接軌」的謬論，所以藝術界爭做前衛的「先進份子」大多不喜歡聽我的論調。我卻常常在全世界許多反全球化的學者的論著中得到共鳴與鼓舞。抵抗歐美中心主義、抨擊全球化的各種非繪畫類的書太多了，中國藝術界大概認為與「藝術」無關，不會有興趣讀。我在此只推薦北京人民文學出版社的《抵抗的全球化》（上下兩冊，二〇〇九）這部不可不看的書。藝術界不從文化、社會、政治、經濟等方面去了解世界上歐美「列強」之外，包括歐美有良知的公共知識份子與亞非拉美廣大的思潮與聲音，便會盲目崇拜西方的「前衛」與「當代」藝術。以為那是世界必然的趨勢；以為那是我們「進入國際先進行列」的必走之路。

近年英國劍橋大學經濟學家，韓國人張夏準（Ha-Joon Chang）寫了《富國的糖衣——揭穿自由貿易的真相》（台北博雅書屋，二〇一〇），我從「書評」欄看到此書簡介，便知它在批判歐美霸權上與我有「共鳴」，雖然它是經濟專題的書。買來一看，果然使我雀躍不已。書前為它導讀的一位台灣學者寫道：「首先他指出全球化尤其是新自由主義全球化並非『必然』。要認識其

559｜林風眠與其成名的學生

「非必然」，才能重新檢討經濟政策，進而改變自身的命運。」

「非必然」正是我反對「接軌」的原因。

近半個多世紀以來，中國藝術界創新的第一代先行者已然與後來者產生重大差異。崇洋的情況兩岸三地循「自由化」早晚的不同而有先後次序：香港領頭，台灣第二，大陸第三，結果都認同西方「先進」國家的近現代藝術潮流是「世界主流」；認為我們要「現代化」，便須全力跟進。許多人為求「出人頭地」，紛紛設法到巴黎、紐約。留學、遊學、參觀訪問、居留，甚至移居、入外國籍。在西方學習、觀摹、接軌創作。以受到西方肯定或青睞為成功，成為「世界性」畫家、「國際畫家」。能達到此目的者都成「先進份子」，趙無極一九八五年來當時的杭州浙江美院講習班講學時不就說：「畫家的作風不單是地方性的作風，不是中國土產的作風，要有世界性的作風。」他也鼓勵學生「要當世界畫家」，也說「中國畫和西洋畫的界限已經沒有了」。他的意思不是在說：先進國家所發展出來的世界性畫風已成為全球共同的畫風了，「地方性的」與「土產的」應提升為「世界性的」嗎？

但我們何不想想，為什麼巴黎與紐約就能產生「世界性」的作風，北京和杭州及其他「地方」就不能？還有，川端康成得了諾貝爾文學獎，誰能說他不算世界性文學家？但他寫作用日文；其題材、感情、思考與書寫的作風，不是「地方性」、「土產」的嗎？可知世界性指其成就。第一流的地方性與土產才是達到世界性水準的成果。難道世界性的成就就不是多元的嗎？世界性的成就只有一元的嗎？其標準只有一個──西方的現代主義與後現代主義就是唯一的標準？必

要遵循西方當代特定的觀念、流派、作風與技法；遵循巴黎、紐約的「軌範」才是世界性藝術家？

我們不去想、不敢問的問題太多了：為何都是中國人去歐美「藝都」追求「世界性」？若有外國人來中國，是為追求「世界性」嗎？巴黎、紐約是強國大都會，難道「先進」、「富強」就是藝術的天堂？藝術都如此勢利嗎？為什麼過去不論東西方，不論貧富國，一樣產生許多世界性的大師，而今天都在高度商業化的大都會才有「世界性」的藝術？為什麼東方藝術家都要往那些地方跑才有「成功」之日？這不是西方宰制全球，要在文化上馴服甚至同化「落後」國家的野心的表現？這不是藝術商品化，品牌定於一尊以遂其壟斷全球的謀略嗎？兩百年來，中華民族奮勇反抗、抵制列強在軍事、政治、經濟上的欺凌與壓迫，到了中國有機會崛起的當代，為什麼我們在文化、藝術上卻成為被馴服的羔羊，在西方的蠱惑與蒙蔽之下，完全喪失自主與自信？

西方自居世界先進的主流文化，以「世界性」、「全球化」的口號來迷惑、同化非西方文化。願向其輸誠者或臣服者，給予獎賞、晉封、加冕、鼓勵。設獎項、辦雙年展、邀請展、設策展人等，一切以虛妄的「世界性」為標榜。我看北京辦「雙年展」，越來越與西方前衛靠攏，如同我看北京「七九八」一樣心情：不知不覺間，中國文化心靈自動殖民化的趨勢已然形成；如果國家強盛，心靈卻陷落，何等令人驚心！

如果我們對這許多疑問找不到正確的答案，我們將渾渾噩噩一直隨人家起舞。對這一切如果有所驚覺，並確立我們自己的價值依據，我們才能判斷今日中國藝術界種種現狀的是非對錯，也

561｜林風眠與其成名的學生

才有希望重建中國文化、藝術的信心和認清未來的方向。

（二〇一〇年十月，原刊香港《明報月刊》）

欲充前鋒，豈能當蝥賊

劉曉波因言論遭判刑與艾未未「被失蹤」事件，全球中文報刊多有報導。一個公民的基本人權，不應被「國家」隨便剝奪，是今日普世的共識。大國崛起，若只在經濟方面，而「國強民弱」，公民無思想言論之自由，則「人民共和國」仍須努力才能名實相符。

余杰〈我盼望早日與艾未未自由辯論〉一文（《明報月刊》五月號）表明支持艾未未言論自由的權利，也表明不喜歡艾未未的作風和他的「藝術作品」。啟蒙運動大思想家伏爾泰的名言：「我不贊成你的意見，但拚死也要維護你發表意見的權利」，這不是人人都能做到，余杰不含糊的做到了。余杰與劉曉波反對以暴易暴的民粹主義。余杰批評艾青「以弘誼取代公義」（引述白樺批判艾青「人格分裂」），遭到艾未未辱罵。所謂「知識份子」，除了正氣與率真、熱誠與敢言之外，還應有其他重要的品質。

在台灣「戒嚴時期」之末，社會上追求民主自由的空氣高漲之時，中央研究院史語所丁邦新所長在《聯合報》發表了〈一個中國人的想法〉一文（一九八七年四月九日），四月二十日，我在《中國時報》發表〈另一個中國人的想法〉與之抗衡。當時海內外各報刊有不少回應文章，形

成一個「筆戰」。兩個月後台北久大文化公司出版了部分文章編輯而成《一些中國人的想法》一書。我當時批評丁邦新的心態是「以私恩取代公義」。一個受到「黨國」栽培的流亡學生，學而有成，感恩圖報。看到社會有批評政府的言論，寫文為政府說項，批評國民「訓政」不足，不足以享民主「憲政」。回想二十多年前那場筆戰，可知高級知識人亦不乏以私情取代公義的謬誤。

在艾未未「被失蹤」之前半年，我因應杭州中國美院之邀參加「林風眠誕辰一一〇周年紀念國際學術研討會」，另外寫了〈林風眠與其成為名畫家的學生——中國美術今日與明日的思考〉一文，發表於《明報月刊》今年一月號。文中有一段：「時代潮流主宰藝術的價值判斷，藝術家喪失獨立自主的判斷力而不自知。這是當代藝術界可悲的事。更可悲的是藝術界極少有覺悟或有抗逆當代荒謬潮流的勇氣與能力。許多人樂充新潮先鋒，當然也有人因依附潮流而名利兼得。典型的例子如已故名詩人之子，一方面是人權運動的勇者，一方面卻是充當西方後殖民文化的旗手而不自知。何其令人扼腕！」我不直書其名，因為基本上我對維護人權的勇者有敬意。

但是，我們對藝術家身分的知識份子為中國社會的公義發聲，表達支持與讚美；而對其藝術的良窳（非指其藝術成就的優劣，指其對中國藝術發展方向影響的良窳），我們也不能不加檢討。這才是理性和正確的態度。

二十多年來中國的藝術「新潮」，以西方的前衛藝術馬首是瞻，造成追隨、模倣、抄襲西方當代藝術的狂潮，以為那就是「國際性、世界性、全球化」的大道，就是中國藝術現代化的正途。艾未未現在成為西方前衛藝術的新教主。而且因勇敢參加維權運動，更加聲名大噪。艾未

整理川震死難學生的名字和生日，在每個孩子的生日到來的時候，便將孩子的資料發布在推特上。」劉曉波說，這也許是艾未未最好的一件行為藝術作品。」（見上舉余杰文）西方當代藝術有所謂「行為藝術」、「觀念藝術」、「身體藝術」、「裝置藝術」等。中國藝術家把它當「令箭」，亦步亦趨，奉為圭臬。四月十一日台北《中國時報》刊登艾未未在網絡發布一件「行為藝術作品」，稱為《一虎八奶圖》，是一張艾未未（一虎）與四個女子（八奶）全裸照片。這種「藝術家」，能因「維權」受到讚許，就連他的「藝術作品」也跟著「得道升天」，應該贏得讚美嗎？

這不能不使我想到過去一切都以「蘇聯老大哥」為宗師的時期，政治、經濟、文學、藝術都向蘇聯看齊。留學生以留蘇為首選，俄文為第一外語；繪畫也以蘇式油畫為範式。現在則棄蘇就美。艾未未曾「混跡紐約十二年」，其公寓「為許多中國未來藝術家在美國的中轉站」（見《明報月刊》五月號「艾未未簡介」）。這不禁使人猛省：為什麼中國新潮畫家對外來之藝術文化，多依附一時之霸權，所謂「強勢文化」，不是蘇聯，便是美國？真正的藝術家對外來之藝術文化，不是有批判的吸收，並創造出現代的中國藝術，卻是不管思想觀念、流派名稱、工具材料到表現形式，一概從西方全盤照搬，以與文化霸權「接軌」為達成中國藝術「世界性、國際化」之目標。這種毫無獨立主體性、西式的「前衛藝術」，豈不是如假包換的自我殖民化的藝術？與大國崛起的願景，是何等巨大的落差？

民族的生存發展依恃武力與經濟不可長久，文化的維護、發揚與不斷有新的創造，才是不可

動搖的根基。

恐怖攻擊的產生，根本上是文化的衝突。歐美近世對異文化的霸凌，在軍事的侵略和經濟的掠奪之外，文化的擴張，尤其是二戰之後，美國文化主宰全球的野心，以各種力量使全球「美國化」，來鞏固其霸主的地位，達到操控全球的目的，對異文化的輕視、敵視、壓迫、排擠、滲透、蠱惑與腐化，使回教文化各民族出現生存的危機。世界強權若不能自我反省，尊重而平等對待非我族文化，暴力報復將無止境。但希望強權反省遷善與希望恐怖攻擊放下屠刀，一樣困難。

假如中國的崛起，他日成為超強，但因為沒能維護傳統、創造新文化，而一味承襲西方現代文化，即使崛起也是枉然，因為只不過是一個西方式的中國。藝術是文化最高的象徵。二三十年來西方當代藝術駸駸焉成為中青年一代最「紅火」的潮流。不僅全盤「橫的移植」，在本土稱雄，而且衝擊了傳統一脈相承的本土文化，相當程度地扭曲、異質化與阻遏了中國藝術文化應然的發展方向。這是令人深深憂慮的極廣遠的問題。

我與大家一樣支持劉曉波、艾未未發表言論的自由，欽佩他們爭自由的勇氣與熱誠；但我覺得中國真正的知識份子對中國文化生命的承繼發揚，還應有一份深切的關懷與承擔。我相信民主自由不可遏阻，必會逐漸實現；而中國文化若異質化，其深遠的悲劇，將如臭氧層的破裂，永遠難以補回。

（二〇一一年五月十一日於台北，原刊香港二〇一一年七月號《明報月刊》）

三個蘋果

二〇一一年十月五日蘋果電腦創辦人賈伯斯逝世。七日起台北各大報不只頭版頭；不只一日以多個整版報導。狂熱讚歡哀悼這位科技奇葩。有一位學者說「宛若國殤」。科技大腕引用大陸雜誌誇張的論述「三顆蘋果改變世界」，推崇賈伯斯是影響人類的第三個蘋果。

十月十四日，中研院史語所李尚仁與十月二十日王道還兩位學者寫〈媒體對賈伯斯評價有待商榷〉與〈時無英雄〉（下面似乎應接「遂使豎子成名」六個字——有意省略了。高招）。有此兩文，媒體之膚淺與勢利，台北人所丟的面子，才略為挽回。總算有人頭殼冷靜。

蘋果公司之所以用蘋果做名稱，在我印象中，因為先有 I LOVE N.Y.。紐約被稱為大蘋果，還被咬了一口。這個公司的名稱表現了當代商業化、大眾化的文化：以貼近大眾，無厘頭，好玩，淺近為風尚。這也是一種媚俗的商業心理學。

三個蘋果大不相同。前二個是真果子，第三個只是商標。更大的不同是意義與境界。

第一個蘋果是亞當與夏娃的神話中，與上帝作對的蛇（魔鬼）說：上帝所說豈是真話？因為你們若吃了生命樹上那果子，眼睛就明亮了，便有智慧，且知道善惡。

聖經說果子，並沒有說是「蘋果」，我猜與後來牛頓的「蘋果」一樣是為述說的方便。因為蘋果是水果中全球世人最普遍熟識的果子。

智慧與善惡是思想與道德。

第二個蘋果是十七世紀的牛頓。是第一個蘋果所開啟的。

第二個蘋果是十七世紀的牛頓。是第一個蘋果所開啟的。因見園中林檎（近似蘋果）下落，發見萬有引力定律。牛頓、達爾文、愛因斯坦等大科學家研究科學，都是求知慾所驅動，完全沒有利益的動機，大不像二十世紀中後期有職業科學家，以科研致富。社會上以賺大錢便是英雄，這也是二十世紀以來的現狀。

對宇宙萬物原理與規律無所為而為的探究，是第二個蘋果所開啟的。

第三個蘋果是一個電腦公司的商標。從事商業化科技（不是科學）的競爭成功而出名。賈伯斯種種了不起的「創造性技巧」，不是科學原理的新發見，只是技術，還包括行銷心理學在內；也不是他一個人的發明，而是綜合了許多人的成果。

蘋果公司創造了新的消費娛樂的慾望，功罪兼而有之。各國中青年人手一支 iPhone，使我想到大陸曾經有人手一本「小紅書」的文革時代。「不讀書成功論」與「不要知足，要瘋狂」的金句更令人驚悚。何況還製造了更多資源浪費與環保災害。更嚴重的是所謂先進國家在經濟上對全球勞工（包括技術代工業）極不合理的剝削，不公平的待遇，不啻吸全球的血獨肥美國大亨。這是第三個蘋果漂亮的商業成功背後嚴肅的問題。

三個蘋果表現了文明的開啟——科學的萌芽——商業的壟斷。其意義、價值與境界，天差地

別。

《賈伯斯傳》搶譯之後，大發利市。兩岸中國社會大肆為他吹噓，卻沒有深刻的批判。這本傳記，二十年後，大概是論斤買賣的命運。請走著瞧。

（二〇一一年十一月於台北）

今日的「藝術」與「評論」

上海《東方早報》文化部顧維華（邨言）先生邀我為即將創刊的《藝術評論》週刊寫文章。

我很佩服他們的理想與勇氣。因為現在正值「藝術」已經奄奄一息（最低限度也應說「藝術」已經異化）的時代，《藝術評論》是要為藝術唱輓歌？還是為藝術市場生意興隆喝采呢？

既然答應邀約，我不是沒話可說，只是擔心所說「不合時宜」。但轉念一想，「合時宜」的話會說的人太多了。在過去讚揚「高光大」的時代，種種合時宜的高論，過後都成笑料；今日常見宣稱「與國際接軌」以及讚揚追隨西方前衛藝術等「先進份子」如何打破傳統的論調到處可見。可以預知，這些時髦的話語，未來難免落入同樣的命運。所以，不論是否「不合時宜」，若是「真言」，但說無妨。

我想就幾個關鍵的問題簡略表示個人的意見。

一、藝術商業化的危機

自古以來，藝術常常成為「權力」的奴婢。有至少三個「強權」，宰制了藝術的命運。依序是：宗教、政治與商業化。

歐洲在宗教統制一切的中世紀，藝術是宗教的奴婢。千篇一律以宗教的思想為內涵，以宗教的歷史與故事為題材，藝術成為宣揚教義的工具。當政治成為獨斷的勢力，藝術換了主題，也換了題材，完全臣服於政治教條。雖不能說在宗教與政治的威壓之下，完全沒有傑出的作品，但基本上，絕大部分，藝術失去了廣袤的自由天地，也不允許個性與獨創性的發揮。千人一面，眾口同聲。藝術只是宣傳品，是權力的附庸。

現在民主時代，每個從事藝術的人可以自由創作，但不幸遇到資本主義全球化所帶來空前巨大的商業化大潮，藝術被捲入商品化的時潮之中。這個危機，是藝術有史以來更巨大，更徹底，更難以抗拒與逃避的危機。因為在宗教與政治主宰一切的時代，藝術家創作受到限制，是「被動」而為；而商業化的時代，因為藝術家在競爭中有利可得，差不多都「主動」投入。為金錢而創作，藝術便走向僵死之路。

今日世界最大的危機，是精神價值的崩潰。美貌、青春、肉體、愛情、愛心都可以成商品，可以出賣。導致精神價值、道德倫理與人的尊嚴的墮落。藝術也是一種精神價值。一首詩，一張畫無法馬上估量其商品價值，因為精神價值是無法量化的。藝術作品要經過許多評論家研究、評

介，名家品題，大眾的欣賞、確認，在時間的淘洗中彰顯他的藝術價值。但在急切而功利的當代，一切要以商品來交換商業價值，所以有藝術公司、畫廊、經紀人、拍賣公司來操作，各方以求取利益為目的。藝術價值遭到扭曲，其市場價格則追求最大化的利益，極盡誇大、哄抬甚至詐欺炒作之能事。經由各種宣傳技巧與速成捷徑「成名」的藝術「明星」，其作品不經藝術批評的檢驗，不經大眾的欣賞與確認，也不經歷史與時間的考驗與淘洗，完全以「市場」的行情為標準。市場行情無法衡量藝術價值，便以畫家地位、官銜、名氣為依據，所以爭官位，造虛名，買新聞，擺排場，蔚為風氣，與媒體或拍賣公司勾結作假、炒作，不擇手段。有些畫家因為市場行情看俏，匆忙趕畫，製造噱頭，重金買捧場評論，「藝術商品」與「期貨」、「股票」的投資、炒作越來越相似。當代藝術空前的商品化，導致藝術根本的異化。

二、藝術批評在藝術商品化中死亡

「藝術批評家」這種「物種」在當代已經無法存活。其情形與北極熊及許多生物瀕臨絕滅相似。

本來藝術批評是極嚴肅的工作，批評家要有相對廣博的學識（藝術史、文化史、社會、心理等知識），有自己的美學觀念與藝術理論，還要對所批評的藝術品有專業的研究（不可能有天下

各種藝術門類都有精熟的批評家。例如雕刻、油畫、水墨、書法、建築、壁畫等不同領域與對象都需要專門的研究。沒有「萬能批評家」，有則必為江湖術士）。此外，對不同藝術產生自不同的文化、歷史與傳統，也要有特別的研究背景（如書法、水墨之於中國文化；印度雕刻之於印度與希臘文化；法國印象派油畫之於歐洲近代文化等等）。不是一般漫談藝術的寫作者都可以勝任藝術批評的寫作。

近百年來從現代主義、後現代主義到當代藝術，原來的藝術生態環境已經崩壞、裂解、溶混、變質。西方自二十世紀初，藝術內部產生裂變。近代西方歐美成為強權，不僅在政、經、軍事上稱霸，其意識形態，包括藝術不斷擴張、滲透，以「全球話語」、「普世價值」、「全球化」、「國際前衛藝術」、「當代藝術」衝擊、引誘、蠱惑非西方世界，以統制全球為目標。東方七零八落，唯美國藝術馬首是瞻，已超過半個世紀。現在的中國藝術，主體性與獨特性岌岌可危，全盤西化成「先進」的指標。這一場藝術的「大革命」顛覆並摧毀了一切的規律與種類的界域。以任意、混亂、怪誕為突破、創新、自由。沒有東西方之分（其實是西方藝術的全球化，消滅了藝術的民族文化獨特性）；顛覆了平面與立體、藝術媒介中材質的統一性、藝術種類的不同獨特性等差異，；否定了藝術的基本訓練的必要性；人人可為藝術家，任何怪異的形式都是新藝術。其混亂與虛無，與當代人間社會男女可變性，顛覆了性別的界限；同性婚姻，顛覆了夫婦與家庭的定義與本質；「桔子汁」的飲料中沒有桔子、「豆漿」中沒有黃豆、「松露巧克力」中沒有松露（都是化學物質合成）等當代商品一樣，反映了當代文化的虛幻與「真實的缺位」。

面對當代藝術的異化，加上商業化，藝術批評無可施其技。而當代藝術活動之普遍活躍，商業藝廊大增，藝術市場之熱絡，藝術評論形同「產品促銷」廣告的文宣。產品的出品人（即畫家）以優厚的稿費為報酬請評論家寫文章（這等於當代文人無顧忌地出賣節操），所得到的當然是誇大的頌揚或轉彎抹角，過分溢美之詞。報刊雜誌刊登作品多要畫家付費，而只要有搖筆桿本事的人，都可成藝評家。真正的藝術批評已壽終正寢，良有以也。

三、荒謬的藝術教育制度

記得剛剛改革開放的時候，外國遊客爭先恐後去大陸旅遊，一睹這個文明古國的風情。萬里長城遊客最多，許多小朋友向遊客兜售禮品，以「國畫」為主。當時尚稱「一窮二白」，產業未振，「國畫」是成本最低，生產速度最快的產品。記者報導，外國遊客說：「中國有十億人口（當時），大概有九億個畫家。」

當代中國畫家之多，大概為世界之最。台灣也「庶幾近矣」。為什麼有此現象？原因不能一語說盡。大概「國畫」之套式化與「低成本」，最易依樣畫葫蘆。另一個原因是「美術系」太多了。

認為美術是民族文化中重要的一環，所以近卅年，台灣的大學中廣設美術系，乃至成立了太

多美術學院，而且不斷擴充。這一錯誤的教育政策，結果沒有把藝術水平提高，反而拉低了。這是十分缺乏遠見而遺憾的事。

重視藝術教育，正確的政策應是不論是什麼科系，共同必修的人文藝術課程嚴格要求，培養審美與品味的能力，不但是有助於人格的完善，而且使高等人才有人文修養。但是透過廣設藝術專業科系，以為可多培養藝術專業人才，其結果不盡是青年生命的虛擲，社會的負擔，而且製造大量既沒有專業的知識與能力，又成不了藝術家的一群「藝術遊民」。

因為文學家與藝術家（作家、詩人、畫家）從來不是靠文學系或藝術系能直接培育的。真正的文學家與畫家在人群中永遠是鳳毛麟角，出自天賦與個人不懈的努力追求。各朝各代在歷史上都只有幾大家，明朝只有四大家，揚州只有八怪，文藝復興只有三傑，印象派大畫家也只有幾個。天下有興趣追求藝術的人越多越好，但有大成就的畫家不會多。沒有專門學問，又沒有一技之長，培養一大批以畫畫為職業的平庸藝術人才，是人才的浪費，國家社會的負擔。而且也是這些不入流「藝術家」個人的不幸與痛苦。

許多美術學院本位主義，只求不斷增班、擴大，廣招學生，有的為壯大聲勢，有的為多收學費。尤其大量設立碩士、博士，只是為了增加教授的職位與收入。有多少「博導」自己的藝術成就堪為人師？藝術教育氾濫成災，每年各地有大量美術系學、碩、博士湧入社會，他們既「獻身」於藝術家的「行業」，也頂著國家所授學位的銜頭，所以他們要畫畫，要展覽，要出版畫集，雜誌上要介紹他們的畫，這一切每年、每一代不斷的增加，藝術水平因而逐年下降，乃勢所

必然。還有畫家分級制，分一級二級（世界所僅見）；各地設有無數「畫院」，由國家供養（只有古代皇帝時代曾有）；藝術官方機構疊床架屋，每位有名畫家都有官位銜頭⋯⋯藝術教育的錯誤，藝術政策的荒謬，造成中國藝術官方機構多如牛毛的奇景。吳冠中先生常說些很武斷，很引起爭議的話。但他批評「畫院」制度不應繼續存在，是正確的。我早在一九九一年第一次去北京就說過畫院制度的不合理。許多畫家私下告訴我不要提冒「天下大不韙」的此事。現在已過了二十年，中國畫家傑出的少，平淡無奇，努力作怪，尸位素餐的多，還是不能說的「禁忌」嗎？

四、「藝術評論」要負起匡正風氣的大任

我們沒有真正的藝術評論已久了，有的只是吹捧與溢美的文章，甚至如「產品推銷文案」，盡寫些言不由衷、牽強附會、誇大不實、故弄虛玄、崇洋媚俗、陳腔濫調的「諛詞」。

如何建立現代中國藝術的審美基準，探索中國藝術的現代方向，批判西方後現代主義反文化、反藝術的虛無主義與偽自由主義的意識形態，批判西方文化強權以全球化與商業化宰制全球藝術的霸道策略，重建「有中國特色」的藝術思想與風格。提倡尊重並維護有民族特色、傳統根基與文化理想、合乎人性渴求的藝術。

我們在此危機時代絕不應隨波逐流，而應撥亂反正，重建藝術評論的自主方向，為中國文化

的重振，向世界提供我們的獨特的貢獻。
這是我的期望。

（二〇一一年八月二十八日南瑪都颱風之夜）

兩種民族主義

本文想談我對民族主義的看法。

我雖然喜歡亂讀書，但畢竟不是思想、社會學者。我最初表達對於民族主義這個議題的態度是從藝術創作的本質思考，以及尋索我自己應有的立場而引發的。我認為民族特色、民族性與民族主義（三者是同一個東西的不同「位階」，依序由泛稱到有具體明確的內涵）在藝術的本質與價值中是一個重要因素。我在一九七三年已發表〈藝術中的民族性〉的文章，一九七四又發表〈文學藝術的民族性〉。（分別收入最早的拙著《苦澀的美感》及《十年燈》，大地出版社，一九七四年）我當時認為：

民族主義有兩種，一種是政治上的民族主義，一種是文化上的民族主義。……世界未真正臻於大同之前，政治上的民族主義還是要緊的。雜合眾多民族的美國，還努力在建立它的美國主義，至於弱小的或落後的或患難中的民族，民族主義是爭生存，求獨立的標幟。歷史上有野心家以民族主義為幌子，實際上進行著獨霸世界，奴役人類的陰謀，那

是專橫的種族優越論，與真正的民族主義是不同的。政治上的民族主義姑且不談。文學藝術的民族性，到了世界沒有國家的界限，即所謂大同世界，是否就消除了呢？我以為即使到了大同世界，政治上的民族主義已失去其歷史的意義，但文藝的民族主義，永遠是值得珍貴的，不可能消失的文學藝術三大要素之一（其他兩個要素是時代性與個人的獨特性）。因為（價值）觀念、情趣、風俗習尚等等似乎永遠沒有一元化的必要與可能；而人性似乎厭倦於單調統一的單一性。（拙著《十年燈》一二三頁，台北大地出版社，一九七四年）

直到二十七年後，我讀到三聯出版的《公共論叢》第五輯中有悼念自由主義哲學家以撒·柏林逝世專輯，裡面有一九九一年對柏林的專訪，談到「兩種民族主義」，說：

「柏林明確提出了『兩種民族主義的概念』，此時柏林已經是八十二歲高齡（他一九九七年逝世）……他區分了進攻性的民族主義和非進攻性的民族主義。前者表現為種族主義、大國或大民族沙文主義、極端民族主義、義大利法西斯主義、伊朗的神權政治等等。……非進攻性的民族主義，就是赫爾德（Johann G. Herder）的文化民族主義。赫爾德提出了歸屬感和民族精神的概念。……我和赫爾德一樣，認為世界主義是空洞的。……赫氏否認有哪個民族對其他民族有優越性。……各種宗教的原教旨主義、排外主義、文化帝國主義等等，在政治上則表現為德國納粹主義、極端民族主義、義大利法西斯主義、伊朗的神權政治等等。赫爾德提出了歸屬感和民族精神的概念。……我和赫爾德一樣，認為世界主義是空洞的。……赫氏否認有哪個民族對其他民族有優越性。……人們若不屬於某個文化，是無從發展起的。……文化的單一是文化的死亡。」（見上述專

訪，二一二頁起）

我在二〇〇一年讀到這篇文章，寫了一張字條貼在書頁中：「太了不起了，與我太共鳴了。有幾句簡直是我四十年前所說過的話。我對我的信念更有信心了！」這張紙條也發黃了。

從我三十歲之前至今四十年間，我的水墨繪畫創作，我的藝術觀念與論評寫作，都貫徹我所堅持的文化的民族主義，從未動搖。這四十年世局變化太大了，中國藝術界的變遷也太大了，我在批判傳統因襲主義，探索中國文化的新方向上的追求，以及另一方面，「抗拒美國文化帝國主義」和「反對中國藝術自我殖民化」這兩個目標的努力中，踽踽獨行數十年不曾疑懼或轉變。

文化的民族主義，「非進攻性的民族主義」是由心靈的歸屬感而來。赫爾德說「鄉愁是最高貴的一種痛苦感。」我認為每個族群珍愛其共同文化的感情，維護、發揚他們的語言、習俗、宗教、價值觀、文化傳統，那些自豪感、慰藉與光榮，這種民族文化獨特的精神特色、民族性，或民族主義，是一切文學藝術所不可缺少的珍寶，其實也是人性所渴求的。柏林有關民族主義的觀點，應可解決對於民族主義善惡混沌莫辨之迷思。

從根思考中國美術的未來

——一個台灣美術研究所教授對中國美術界坦誠的獻議

國家在全面躍升的過程中，所有的知識人（不能只靠有權力的「領導」）對文化的各個層面需要時時反思，不斷檢討改進。因為國家的發展除了經濟力量的提升，更根本的是文化的提升。美術是文化中的一環，其重要性不必贅述。

我數十年在台灣美術界，也在美術系所教書。二十多年來，多次應邀在大陸各地美術機構、美術院校，參加交流、美展、研討會與講學，寫文，出版拙著。對兩岸美術界與美教界有長期留心的觀察，薄有了解。去年《美術觀察》十一、十二月連續兩期推出〈十年美術教育反思〉一系列文章，引發我想將多年來許多所感所思寫出來，提供藝術界不論有權無權，所有同道參考討論。一個在體制之外獨立的藝術人，沒有禁忌的，坦誠的意見，可能較能切中肯綮。拙見或許有部分體制中人所不察或不便說者；也可能過於坦誠而唐突。不過，同為熱愛民族文化，關心中國藝術，審諤直言為知識人的責任，請予亮詧。

關於美術教育

今年一月十日台北《聯合報》報導北大前中文系主任，今山東大學教授溫儒敏提出大陸高教「五大重病」：一是「市場化」。指出政府投入資源不足，學校要自己去賺錢，導致高教風氣壞了，人心野了。「誰有錢都可以在北大找到舞台」。二是「項目化」。學術「生產」追逐容易獲利的研究項目，申請就能拿到錢，假成果和假學問嚴重使學術腐敗。三是「平面化」。盲目追求大學合併，貪大求全。四是「官場化」。大學教授爭當處長，誰當領導就能得到更多資源。大學校園越來越「官本位」。五是「多動症」。大搞實驗班等各種名堂，炫耀績效，搞教育上「大躍進」，對大學教育產生致命傷害。溫教授是在山東大學發表「大學傳統與大學文化」的學術報告中提出以上「五大重病」。

美術教育是不是存在許多相同的問題？可能還有美教自身的其他問題。如果國家的教育政策和制度有「大病」，沒有關切，沒有求改進的急迫感，這真是令人憂心的事。因為教育的良窳，影響到人才的素質，以及國家未來的前途。

我的看法，美教的問題更多更大。最根本而長久存在的問題是我們怎麼會以為通過美術系就能培養出純藝術的優秀畫家？除了實用性與技術性的人才，確可以大量培育而能為社會服務，（如建築、美術設計、美工、廣告、裝潢、動漫、電腦美術……）。畫家與詩人、小說家、作曲的音樂家，是創作藝術作品的藝術家。古今中外，基本上不是按課程操練能成功的。而且國家社

會不能期望每年都有一大批「藝術家」，以量產的方式出爐。其他專業人才，如工程師、醫師、律師、公務人員、記者、教師、稅務人員……，只要具中人之資，經過學習訓練，都可勝任。因為社會上大量需要各專業的一般人才，並不期望通通都是有發明創造的大師級人物，所以各專業教育是可行的。但藝術家不同，不能求多，也不能只是「一般」水平，而是要極高、極卓越，要有個人獨特的創造性，產生繼往開來的藝術作品，才可稱藝術家。雖然人人會畫畫，但只是一般水平，距離有極高創造成就的藝術家遠得很。全國多如牛毛的美術系，每個世代，每年，大量製造畫得不好也不壞的「畫家」，教他們做「藝術家之夢」，絕大多數必都失望抑鬱。因為藝術家不是一種謀生的職業。平凡的畫人，既不成「家」，連實用性、技術性的美術人才都不如，這不但糟蹋大量青年的生命，也造成國家社會巨大的負擔與浪費。詩人、小說家、作曲家都不能透過開設專門科系來培養，為什麼畫家就可以？歷史上有數的藝術家都是廣大社會中個別有天分，肯自我追求，經過不懈的努力而成功的「稀有物種」，可見培植大量學畫的美術系學生是錯誤的政策。

那麼，是不是我主張把美術學院（或系）廢了？不是！我認為全國、各省、各都會只可以有少數極專門的美術（音樂、舞蹈、戲劇等）學院。但要小而精，學生是經過極嚴格選拔之後的少數精英，要提供良好創作環境，要有極優秀的老師。每年又淘汰（或轉學到其他大學）一些不適合的學生，讓他們盡早學習其他知識與技能，以免耽誤青春的生命。是不是這些精英的美術學院就能保證出產真正的純藝術的大畫家呢？也不。只能說針對極少數精英的培育，有取得較高成就

的機率而已。在社會上，這些精英學院因為有典範與標竿的意義，所以也有間接促進藝術人才的激勵和指引之功。為了使社會中有志追求繪畫藝術的人才有課餘或業餘自由進修的機會，可開設不經過嚴格汰選而無學位的美術班。

總而言之，優秀的畫家不是美術學院能直接培育的。只要提供種種優越的社會條件，人才不致遭到壓抑、埋沒。藝術家是稀有又特殊的「物種」，自會在開放的社會中發芽、茁壯。所以，今日各大學必開美術系；各地美術學院大量設立，而且不斷擴校增班，碩、博士班也如雨後春筍，這是大錯誤。應該調查研究，數十年來從美術學院及美術系畢業的學生，有多少人還在畫畫？有多少人早已放棄？又有多少人成為優秀畫家？多少人只是藝術界邊緣「遊民」？便可知大學美教的浮濫是多大的失策。

卓越的，數量不多的美術學院，應有四個不可缺少的條件。第一是優秀的教師，第二是嚴格選拔與篩汰的制度，第三是優裕的經費（不能比照一般大學，不可以高學費，使有天分而家貧的人得到培植的機會，最好是公費，因為精英人數很有限），第四是良好的環境（空間與設備都大不同於大學其他科系）。如此，高等美術學院自不可能又多又大。想一想我們能有多少像徐悲鴻、林風眠、潘天壽、傅抱石、李可染、葉淺予……那樣的老師？現在碩博導與美術系教授多不勝數，師生專業的水平全面大幅下降，碩博生大不如以前大學生；大學生不如以前附中生，豈是個別情況？

純美術與實用美術並存於「美院」，是另一個災難的原因。老實說，美院如果不能像「修道

院」一樣，專注於純藝術的修道與創作，純藝術的卓越創造人才不可能產生。尤其在當代資本主義的商業化如水銀瀉地，功利掛帥，美術學院幾乎為五花八門的新潮所蠱惑而六神無主。怪不得〇七年河北出版社《中國藝術報導》由讀者票選出九十位「當代最具學術價值與市場潛力的國畫家」；當代藝術市場「大腕」說「畫家要創造市場，商業與藝術不應該存在對立關係」。這都可見美術教育的偏失，未能導正美術界的錯亂而有這些怪現象。

而對於當代的實用美術，其社會需求、審美功能不可輕視。不過橋是橋，路是路，純藝術創作與實用美術各有理想、目標與旨歸。如同研究理論物理與研究實用科技表面上都是「科學」，但兩者本末有別。重視後者而冷落前者，一國的科學不會提升。無源之水，不成江海也。以前北京設「工藝美院」是正確的，今日而且應該多設。後來竟併入清華變成另一個美院是很大錯誤。正如上舉前北大中文系教授所指出，「大學合併，貪大求全」是「五大重病」之一。有行政權力而對高等美教無深刻理解所造成的遺憾，令人扼腕。

上面的論述，可能有人會以為這豈不與國家重視藝術教育，普遍增加美術人才的培育的美意良策相違？我認為美意良策還須正確的藝教體制，有效的方法才能實現。要提升全民的藝術素養，開拓大眾審美的心靈，激勵藝術人才的萌芽、發展，必須從小學、初中、高中開始，加強藝術的課程。大學不設專門藝術科系，但藝術課程，應擴大到任何科系的大學生都應適當的修習。不論是理工、法政、社會、文哲……各學院、科系，凡接受高等教育，不分專業，都應有「通識教育課程」，其中必有重要的藝術課程。此外，各大學應普遍鼓勵學生就其興趣，參加「美術

社」、「音樂社」、「戲劇社」等社團，聘請專門教師輔導。要使全民乃至社會各行各業人士，都在受教育階段接受了藝術的薰陶。如此方能使將來在社會上不從事藝術工作的人也具有相當人文藝術修養；也為從事藝術工作的人士在青少年期打下基礎，為未來的高級藝術工作者乃至藝術家儲備人才。這才是根本的途徑，才是真正的重視藝術教育。

中國美教一方面強調要有中國特色，要宏揚民族優秀文化，這是正確的。但改革開放以來，基本上沒有我們基於民族傳統與前瞻性的中國文化的美教的宗旨，卻一味認同並順從西方現代藝術的方向。其中對藝術的世界主義與民族主義有認識上的錯誤，對中國的藝術教育的目標、內容與方法便有許多誤導與政策上的缺憾。

恰好手頭有一本高等藝術教育「九五」部級教材，中國藝術教育大系，美術卷，《中國近現代美術教育史》（潘耀昌編著，中國美院〇二年出版）——這套書分五卷，七十七種，九十八冊，體系之大，內容之龐雜，「身分」之高，它對二十一世紀「規範我國專業藝術教育，包括普通藝術教育，將起到難以替代的作用。」（總序）。書中有「世界主義與民族主義」一節（一二一頁）。說：

「世界主義和民族主義用得更多的是作為強權政治的術語，產生於強弱不平等的國際關係之中。弱國為了維護本國的主權和利益，採取一系列保護措施，因此往往被強國指責為民族主義。

自實行殖民主義以來，西方人的世界觀和處世態度都是面對全球，從全球的戰略角度考慮他們長遠的利益，因此往往對弱國的保護主義提出批評，指責它為民族主義，要求弱國撤銷保護主義政

策，開放門戶，採取公平競爭的態度，故而提倡世界主義。強國為了把自己的價值觀強加給弱國，把世界納入自己的勢力範圍，於是就推行世界主義和霸權主義的一種反抗方式。就文化方面來看，公允地說，世界主義有顧及全球長遠利益的一面，有超越民族和地域偏見的一面，但須防其霸；民族主義有維護弱國主權的一面，有宏揚民族優秀文化的一面，但應杜其狹隘。」

這一段文字前頭說得非常透澈，但有許多盲點，其結論則大謬。「保護主義」是經濟層面的事。我們要賣東西給外國，便不能拒絕外國賣東西給我們。所謂互惠，就是要公平交易，不能單方面設保護政策。但文化、藝術、生活方式等，可以交流，可以吸取外來文化的精華，創造性的融入，但不能「強加」於人。文中既說西方強權實行殖民主義，指責人家是民族主義；西方把自己的價值觀強加給弱國，推行他們的世界主義，所以引起弱國的反抗。但卻又說「世界主義有顧及全球長遠利益的一面」，這是矛盾。果真如此，就不能稱西方為「霸權」，又何須「反抗」？而「民族和地域」何以必有「偏見」？每一個民族與文化體，各有其獨特性，所以有各有長短與差異。將差異視為偏見與狹隘，這正是弱國的自卑自餒，宜乎為西方的「世界主義」所征服、宰制，不等於在擁護霸權嗎？再說中國是文化上的「弱國」嗎？這段文字的論述，怎能稱「公允」呢？該文下面接著說：

「我們既不要傳統的中國中心主義，也不要唯歐美馬首是瞻的西方中心主義，而應樹立以創造全人類的美好未來為己任的世界觀，採取胸懷廣闊的國際主義。」這可看出主事者對全球學者

反對「文化中心主義」真義的誤解。每個民族、每個文化體，無不以自己的傳統文化為傲。忠誠熱愛自己的文化，努力發揚，並吸取他文化的優點，創造自己更高光遠大的未來，這是理所當然的事。成為「文化中心主義」才是我們要批判的。（猶如「傳統」是好的，「傳統主義」才是不好的。）這不是什麼「文化中心主義」，是文化不死的關鍵。從什麼時候起，中國人不知不覺誤入一個文化的「迷景」，以為隨著科技與商業化的全球化，未來便必有一個文化的國際化的遠景——人類的思想、觀念、藝術、文字、價值觀念、生活方式……也將國際化，同一化。另一個「迷區」是接受了歐美文化帝國主義的洗腦，相信「民族主義」全然是一個壞東西。我從青年時代屢次在發表過的文章中力圖打破這個「迷景」與「迷區」，奈何西潮的力量已經造成中國文藝界的「新信仰」（五四以來對傳統過了頭的鄙薄已先鋪了路）。我在六、七〇年代至今一貫維護「文化的民族主義」，認為是民族文化光榮與價值之所依，而且也是文化永不死亡的關鍵。文化的民族主義若喪失，便是民族文化的枯竭與被「同化」。到上世紀末我有機會讀到大思想家以撒‧柏林（Isaiah Berlin, 1909-1997）的書，給我數十年孤獨的信仰以莫大的鼓舞。他認為民族主義有兩種：無侵略性的民族主義是善，侵略性的民族主義才是惡；只有獨特的東西才有真正的價值；單一化必造成文化的死亡。這是西方智者給我們的暮鼓晨鐘。我的「文化的民族主義」，也即柏林「無侵略性的民族主義」。

反對某國族的「文化中心主義」，是反對它以政治、經濟與軍事的實力把自己的價值標準與民族主義包裝成「世界文化」強力輸出，以排斥、壓縮、指責、蠱惑、利誘的手段，無所不用其

極，目的在宰制他國，以遂擴張自己國家利益為目的。（美國不正是這樣嗎？）如果沒有強加於人，哪一個民族，哪一個文化體不是以自己為中心、為主體？能尊重他者，欣賞別人，就不是「中心主義」。只有凌駕於人，剝奪他人生存的權利，才是「中心主義」，才是惡性「民族主義」，才叫文化帝國主義。上文所引，「採取胸懷廣闊的國際主義」，是一句空洞而虛假的話。

抗西方的文化霸道？而所謂「國際主義」，與「世界主義」、「全球化」有何差別？良性的、文化的民族主義，若做到不排他，而且欣賞、承認並虛心學習世界各國文化的優勝處，民族主義如何註定就是「狹隘」？

上述「教材」中說：「近年來，隨著科技的迅猛發展，各種高新技術不但為美術創作所利用，也被用來創造出新的美術變種以至新的藝術品種。以電腦美術創作為例……以計算機代替紙、筆、顏色進行創作……除了電腦美術作品之外，現代藝術還使用多媒體……集靜態藝術、動態藝術，或視覺藝術、聽覺藝術於一體的綜合藝術，或者也可稱為裝置藝術。……給有中國特色的現代美術和現代設計教學研究開拓更加遠大的前景。」（一六五頁）

幾乎西方「現代主義」以降，到「當代藝術」，我們中國美術界與美教界都迫不及待的崇拜、追隨，邯鄲學步，「中國特色」何在？這就是走出「狹隘」？「胸懷廣闊」？不！這是自我殖民化。人家把電腦代替紙筆可以稱藝術，中國憑什麼要全盤接受，完全肯定？電腦用於實用美術，是先進的技術工具，但作為藝術「變種」的純藝術，我們為什麼不能批判、揚棄？裝置藝術

以及其他種種「變種」藝術，我們為什麼要照單全收？西方什麼時候把中國藝術視為世界藝術，努力學習？我們自我矮化，奴顏媚骨，甘為西方當代藝術的「山寨版」，而沾沾自喜，以為與「世界」接軌，真正表現了自甘為文化弱國的自卑。說不盡的感慨。我們幾乎已不可能再有中國優秀的畫家，幾乎要變成西方藝術在中國的「連鎖店」了。

此外，我希望我們的美教應涇渭分明。培育非職業的，純藝術的創作人才是一路；理論與藝術史研究是一路；實用美術是一路；培育美術師資是一路。不可各路混在一校，雞兔同籠；也不應好大喜多，以虛胖為健美。前二項是菁英教育，採「人海戰術」便不會有人才；後兩項是現實需求，是職業，可以斟酌社會需要而決定品質與數量。創作人才在高等美院；史論人才應歸歷史系與哲學系（或文學院）；師資人才應歸美術師院；美術設計人才應在美術設計學院、工藝學院或實用美術學院。後兩者也應有專科學校以培養初級人才。青年人如果理工不行，文史不行，便學美術；學校為了聲勢與賺錢，來者不拒，製造了大量沒有社會出路的人口，是青年與國家的損失。而聽聞美術碩、博士要考外語，我認為除了學術研究與寫作的史論專業之外，藝術創作專業大可不必。中文已成僅次英文的世界大語文之一，未來即將成為最大語文。西方學生要考中文（外語）嗎？這豈不又是民族自卑心理曲折的反射？

關於美術界

美術界的問題，在上面談美教界時，觀念性的問題已有甚多相關論述。此處只談現象的觀察與建議，而以條列式表達，是為了節省篇幅，不再詳論。

一、「畫院」從過去延伸而來，一時不可能改變。但由國家供養畫家的制度，在自由開放的時代，實在沒有再存在的必要。更重要的不止於制度不合理的問題，且直接影響藝術的發展與品質。世界上幾乎是絕無僅有。

二、美術館普遍展覽活動太多太頻繁（畫展評鑑太寬鬆，篩選的過程非藝術因素介入也太多），展期又太短，而由採收費租展場的制度，與私辦商業畫廊無異，所以展覽品質良莠不齊，也減低了榮譽感，美術館也少了權威性。

三、藝術評論直接由畫家付酬，這種風氣不可思議。拿錢辦事，不免一片讚美之聲。這不啻「行賄」，使藝術價值與藝評的權威掃地。

四、畫展開幕式重奢華的形式，沒有實質意義。尤其由大官與名流排長列剪綵，非常勢利，而且庸俗，而且浪費資源。以前好像沒有這種浮華的方式，亟宜改革。

五、藝術界重視官本位，名畫家先得有官銜，這是世界少見的現象。似乎純粹從事創作的藝術家幾乎是少見。

六、出版品氾濫。美術系畢業生如過江之鯽，人人要有成就，所以要展覽，要印畫集，要請

人寫藝評；又因為社會富裕了，畫冊大量印刷，災梨禍棗，出版品質與藝術水平卻陡然下降。出版商業化了，許多奇奇怪怪的美術出版品排山倒海，沒有過去的認真嚴謹，非常可惜。

七、商業化分級，有一級二級畫家，這也是不良制度。

八、商業化從學院學生開始。大學優秀學生作品已被推薦到拍賣公司，提前享受金錢的膏潤，應驗巴甫洛夫的「條件反射」。藝術將從根腐爛，很值得警惕。

九、創作常有上級分配任務，限期完成的事。許多歷史畫、戰爭畫，不是藝術家自發的創作，似回中古時代。

十、以大幅為氣勢，而且大要更大，不啻鼓勵浮誇之風。而且已經形成風氣，爭相效尤。

十一、中國之大，本應各地畫風各有特色，但因為時潮指導風格，加上價格高者模仿者眾。

十二、喜歡以藝術作品做人情饋贈，是中國畫家傳統的習尚。所以畫家一生耗費不少時間精力製作許多應酬之作。應酬之作大多陳腔濫調，絕少嘔心瀝血的創造。這是中國品品質的大患。作品的類型化，品牌化，如媚俗商品，更難有個人獨特創造。

畫家又喜歡集體創作，或稱畫家雅集。一堆人東塗西抹，合作一幅大畫，這種惡習很不可取。

略舉以上各點，確是美術界值得反思的現象。

我們的美教界與美術界存在的種種問題，不僅大陸如此，我所工作與生活的台灣也大半相同。這些都是關心民族藝術前途的人所不能迴避的問題。我擔憂我們將難以有優秀的畫家，也擔

憂中國美術的前途，所以不避自傷，鼓起勇氣，坦誠提出，互相鞭策，共同勉勵。望勿罪冒昧是幸。

（二○一二年二月六日於台北）

「中國現代美術之路」讀後

拜讀了課題「緒論」及「系列研討會概述」，立意高遠，視野宏闊，為中國美術的前途尋方向，求答案的宏願甚可欽佩，尤其舉辦了多次研討會，傾聽各地、各界（包括思想、學術界）的寶貴意見，誠意十足。

大陸因反右、文革，尚未與外國交流，不受西方影響。沒料到大陸改革開放以後，崇洋媚美的風氣很快西風壓倒東風。台灣早在半世紀之前遭逢西方現代主義藝術思潮的衝擊。

我在一九六五年寫〈傳統中國畫批判〉，批評當時的復古主義，一九六八年我已寫了〈中國繪畫在現代之困局與新希望〉批評盲目西化與頑固復古。七〇年代，我應邀到美國展覽，也讀書、考察、寫評論又遊歷歐洲，前後四、五年。對西方的了解較諸許多西化派深入得多。一九七八年回台灣，寫過〈為現代中國美術探路〉的文章，以及〈西潮的反響〉等等。從此，被視為反西潮的保守派，其實，我從少年時代便寫文批評復古主義的傳統派。我數十年來寫文章、寫書，除文學之外，多為藝術論與文化論評。我的基本觀念是要追求中國美術的現代化，而此現代化不是西方的現代主義，是中國式的現代化。反對依附西方潮流，反對以西方潮流為所謂「國際性、

世界性、全球化的大趨勢」，堅持中國藝術家必須走自己從傳統出發的獨特的道路。

可以想像，以我個人大不同於大陸同道友人的特殊經歷，對於公凱先生等人所提出「中國現代美術之路」的探討，我當然是特別重視，也特別興奮。我要誠懇提出我的看法和建言，不只是奉獻淺見，以供參考，也以表達我對這個大問題半世紀以來比各位更早關注與不同的看法。

首先，我認為「中國現代美術」與「現代中國美術」是很不相同的兩個複合詞組。我們要為「中國現代美術」還是為「現代中國美術」求出路呢？因為中國的現代美術與現代的中國美術是分別以「現代美術」與「中國美術」為主體（主詞），這很清楚，不能含糊。

我們也知道「現代美術」、「現代文學」、「現代音樂」、「現代戲劇」、「現代舞」……，「現代」不泛指時間，而是有特定的意識形態，即是西方現代主義的、西方中心的、資本主義的。在二十世紀已發展為文化帝國主義的，以美國為霸主。

如果我們目的在：使中國美術併入（也稱「接軌」）以西方為主導的全球化的「現代主義」及緊接著的「後現代主義」與「當代藝術」範圍之中（即把中國收編）則用「中國現代美術」是恰當的；但若中國美術界期望在世界新的變局中「要從中國的角度、方式、背景和價值觀來思考中國藝術的現代形態」（這句話是邵大箴兄說的——見《正名的艱難》第七頁，也正合我的意見）則用「現代中國美術」才恰當。

拜讀《正名的艱難》，看到有些二人的意見我很贊同，也有些二我不能苟同。學術界王岳川、許紀霖、高全喜、甘陽等人深得我心。恰巧我今天在書店看到高全喜一本《西方政治思想史》，便

595｜「中國現代美術之路」讀後

買來一讀，原來他是我一向景仰的賀麟先生的博士生（那是二十年前了），高先生還有一本書叫《何種政治？誰的現代性？》，我覺得正好可以借來給諸位參考。我們是不是應問：「哪一國的藝術？誰的現代性？」

一九七九年香港中文大學副校長、社會學者、我的老友金耀基教授為我的一本書寫序，題目是：《沒有「沒有傳統的現代化」》——何懷碩《藝術・文學・人生》序〉。這個文題值得大陸藝術界的朋友參考參考。許多人以為西方「先進」國家的現代性是「後發達國家」應該追隨的目標，這實在是一個迷思，應該擺脫這個迷思。由西方的啟蒙運動、工業革命而現代化的社會大變革，當然由西方「先發」，但是談藝術、文化，我們中國哪裡是「後發達國家」？所謂「先進」「落後」，毫無依據，只是自卑而甘居下流。

讀「尷尬與困惑」那一段，我想到上一代大畫家如徐悲鴻、林風眠、潘天壽、高劍父等，各人都有鮮明的風格，堅定的信念。在作品上，在文字寫作上，都不含糊地表達他們的主張，才形成百花齊放，百家爭鳴的多元價值，而且都以中國文化精神為主體。去年《美術觀察》有甘肅天水師院副教授劉曉毅介紹常書鴻先生主張以「民族性與時代精神」為中國新藝術的宗旨（見該雜誌二〇一一年十一月號）。我七〇年代初期也寫過相近文章，主張藝術中的民族精神不可缺乏。（這裡及上面所提及個人早期文章，都收入台北大地出版社拙著。記得九〇年代我初訪中央美院，曾贈送七、八本早期拙著。現在我再贈送與這個「課題」有關的，我早年的文章給中央美院圖書館，作為很早開

我還主張優秀的藝術必具備時代精神、民族文化傳統與個人獨創性三大要素。

始討論這個「課題」的老兵的淺見。供後來者參考。）

我覺得中國藝術界，不論大陸或台灣，一樣對現代的所謂「多元」有誤解。

現代社會突破過去一元化的觀點，一元化的標準，不贊成只有一種「偉大的思想」，反對「一言堂」的理論；認為世界上有價值的事物常常是多元的，是相對的，而非絕對的，這就是「價值多元論」。我們社會對多元價值只重視「多元」，輕忽了「價值」；或誤以「多元」本身即價值。所以誤以為包容多元，就是寬宏大度，結果常將珠寶與垃圾等量齊觀。喪失價值判斷的能力，所以對當代西方的思想、文化與藝術的墮落與荒謬的地方，缺乏批判的精神、能力與勇氣，誤認為是世界大趨勢，是全球化「世界性的成果」。把西方現代、後現代、當代藝術尊為「先進」，稱為「前衛」，一窩蜂的追隨、附驥。從「八五新潮」至今不到三十年，已成巨浪。西潮之猛，中國藝術界敢攖其鋒，如哥倫比亞美籍巴勒斯坦人薩依德者，可謂鳳毛麟角。

今日中國藝術界的形勢，不是中西融合，也不是中西拉開距離，而是中西對立，西風壓倒東風。我們看「宋莊」與「七九八」便可恍然大悟。我們今天連自己的概念與語言都漸漸失去，因為我們喪失主體性的堅持。我們看到許多論述都好像從外文中譯，不是純正的中文。

許多人都認為談藝術中的「民族性」（有時稱「民族特色」、「民族精神」、「民族主義」）是狹窄與落伍，其實是被西方強權洗腦、欺騙的結果。我們須認清至今不斷擴張的西方中心主義──文化帝國主義本身就是最強烈、最霸道的民族主義。他們當然不打著民族主義的旗

號，而稱為「世界性」、「國際性」、「全球化」及前衛、先鋒、現代、後現代、當代等概念，壟斷了文化、藝術的全球性話語權，非西方國族在西方強勢文化的霸權下竟然失語，而說出「不用西方現代概念，我們根本沒法敘述」，竟然認同西方的就是當代全球的。我們若自我殖民化，民族文化便很難振興，很難找到自我救贖之路。當今非西方國家，普遍跌入西方強權的文化陷阱之中。中國文化是最悠久，獨特而強大的文化，最有掙脫這個陷阱，並且引領其他非西方民族自立自強的能力與希望。大陸自從社會整體走向市場經濟以來，文化上不自覺走上與西方接軌，藝術上也然，難以有自己的道路。這種局勢令人憂心；加上拍賣炒作藝術品商業化，這些問題都不可迴避。若順著今日西方強勢文化所主導、操控的潮流來談中國現代美術之路，中華文化的民族特色必逐漸消解。

我從青年時代至今，堅持一切優秀藝術不可缺一的三個要素：時代性、民族性與藝術家的個性。對於民族性，一九七三、一九七四年發表過〈論藝術的民族性〉與〈文學藝術的民族性〉等文章。我當時認為民族主義應有兩種：一種是政治上的，是霸道的種族優越論（常造成種族暴力）；一種是文化上的，是民族文化特色的表現，是珍貴的民族精神之所寄。但在台灣過去近半世紀崇洋之盛行（多少人最大的夢是移民美國，做美國人），談藝術的民族性不啻空谷足音（現在，大陸社會也漸漸與台灣相似了）。二十多年後，廿世紀末到廿一世紀初，我讀到英國自由主義思想家以撒‧柏林（1909-1997，生於俄國，猶太人，十一歲隨家遷英國。本世紀最傑出的思想史學家）的書，才知道他也把民族主義分兩種：一種是侵略性的民族主義，另一種是無侵略性的

民族主義。

無侵略性的民族主義深刻的來源是人生的歸屬感，那是人性的需求。文化間存在差異很自然，很珍貴，不可能也不應該消除差異。信仰、價值觀念、生活情調、藝術等的全球化是不可能而且狂妄的，違背人性的。而且文化單一化是文化的死亡（柏林）。幾乎印證了我的認知，我在與柏林對民族主義的共鳴中得到了鼓舞與信心。藝術界沒有人敢提出民族主義，而且幾乎只有否定。我深感一個時代眾聲喧嘩之中，淹沒了真知灼見，是歷史不斷重複的悲哀。我們應有清明的智慧，才能不為「時見」所惑。

〈緒論〉第十九頁「二十世紀以來的中國現代文化是否也能成為今日世界文化共同體中當之無愧的一元？」及「並且在全球一體化的視野下做出應答」。似乎說今天世界已有「文化共同體」與「一體化」？且看今日伊斯蘭文明及西方文明正在大對壘、大敵視中，儒家文化與歐美文化也不可能成為「共同體」，況且，文化的多元價值既然最為珍貴，「全球文化共同體」便是不可能而且無意義的。

我們的歷史任務不應該是在西方建立的全球化現代主義藝術博覽會中，依照其規格與方法去搭建一個「中國現代藝術館」，而應在中國文化的基地上建設現代中國式的藝術館。我們應能倡導中國式的藝術思想，以歷史上中西所崇仰的人文價值為重心，與西方反文化、虛妄的當代藝術相對照，來贏得近悅遠來，重振中國文化的光榮。

過去大陸曾經一心追隨蘇聯美術，今日轉向追隨美國，我們應該反思：為什麼中國美術界老

是跟在「強權」之後，謙卑學步？中國藝術甘願如此勢利、盲從？

現代性、現代主義、後現代主義、全球化、經濟新自由主義……這些西方霸權的思潮，已激起全世界許多國族的不滿，也可說是「自覺」。美術界應該讀一讀人民文學出版社所出版上下二冊《抵抗的全球化》，以及最近逝世的英國左派大歷史學家霍布斯鮑姆（1917-2012）著名的《極端的年代》（Age of Extremmes）。認識世界，認知歷史，有助於我們在眺望中國文化明日的遠景時，校正焦距。我們對世界明日的預期以及我們自己的定位與自我期許，更應有清醒的自覺與宏大的抱負。

我認為公凱先生等所主張，基本上是附和西方現代主義思潮，談不上是「現代中國美術之路」。這些文章中，我認為張隆溪教授的那一篇最精闢，先得吾心，特表欽遲之意。

（二〇一二年九月二十四一二十五日「課題成果發布會暨學術研討會」何懷碩發言稿，

二〇一二年九月中在台北所擬）

後記：這篇文章是二〇一二年九月二十四一二十五日北京中央美術學院舉辦「中國現代美術之路」大型研討會，我應邀參加。在讀過這個潘公凱校長主導，經過許多人長久策畫，寫作的大量文章，各地多次討論會的文字紀錄，我在赴會之前認真寫了這篇發言稿，在大會上發言了，也

交潘公凱先生存入未來文集。我也捐贈幾本已絕版的拙著給央美圖書館，附給公凱先生信及他的回信。

公凱吾兄：

寄上我的發言稿，敬請收入研討會書中。

另外我已寄上四本拙著絕版舊書，裡面有我發言稿中提及關於現代中國畫及藝術中民族性的文章。距今已三十多年。拙著敬贈美院圖書館當史料。

謝謝你的邀請。即祝

勛安

弟　懷碩 28.10.12 台北

懷碩兄：

大函與書籍均收到。書已交央美圖書館收藏。

謝謝批評大文！學術討論是我們的共同興趣，有機會再詳談。匆匆不盡，即頌

秋安

公凱 2012.11.7

善意的文化偏見

——回應詹姆斯・埃爾金斯先生

美國芝加哥藝術學院史論系主任、教授詹姆斯・埃爾金斯在《美術研究》二〇一二年第四期發表〈中國當代水墨畫的新定義〉（毛秋月譯），讀後很有感想，略述如下。

這是典型的美國觀點。埃氏說他學過中國水墨畫，所以，他的觀點想來應該比西方大部分對「中國水墨畫」沒有接觸研究的藝術界人士更瞭解中國藝術吧？但不見得。因為他的觀點太「美國式」了。

近百年來，非西方世界，特別是亞洲各國長期受到西方中心主義觀點（薩依德〔Edward Said〕稱為文化帝國主義，當代當以美國為代表）的侵蝕、薰染、誘惑、支配與宰制，已相當程度認同這種西方帝國主義文化為普世標準，甚至是「先進」的文化。所以，我這篇小文不但可與埃爾金斯教授討論，也可提醒中國藝術界同道切實反思。

埃氏說：「在我看來，中國水墨畫是被國際藝術界邊緣化了的藝術實踐中最重要的例子。我所說的邊緣化有三重含義：中國水墨畫經常在展覽上與其他中國藝術分開；它在國際展覽上也只

是佔據最不起眼的角落，而這三展覽更多關注的是實驗藝術；；它的經濟地位也比不上其他中國當代藝術。」

這一段文字，有太多美國人習以為「常」的謬誤見解：

首先，什麼是「國際藝術界」呢？本來地球上有不同的文化，自然有不同的藝術。「國際藝術」應該就是種種各有傳統、各有風格的多元藝術的合稱。自從西方近代文化崛起，其經濟、政治與軍事力量成為全球最強大的宰制力量以來，尤其是二戰之後美國一枝獨秀，成為全球霸權之後，西方的「現代主義」文學藝術，壓抑別人，放大自己，成為「國際潮流」。這就形成所謂「發達國家」與「開發中國家」文化上的對立與主從地位的局面。「國際藝術」再不是各國多元藝術的合稱，而是以西方現代主義為領頭的一元化的藝術潮流，旗幟鮮明的直接稱為「國際藝術」（有時用「世界性」與「現代性」的稱號）。也就是說西方在藝術上取得壟斷的地位，尤其是國力獨強的美國，形成文化的帝國主義，後來發展為美國式的「當代藝術」。美國不只從法國手裡奪走了藝術的桂冠，而且已然成為世界藝術的領導者。「中國水墨畫被國際藝術界邊緣化」的原因，不是很明白了嗎？美國之外的其他國家，尤其是「開發中」的亞洲各國，本來的藝術就成了「傳統藝術」（與「現代」或「當代」藝術相對），便成為「地方性的」、「過時的」藝術。「本土藝術」與「國際藝術」分開，而且「佔據最不起眼的角落」，而且「經濟地位也比不上其他中國的『當代藝術』。」不是必然的結果嗎？埃爾金斯先生如果能站在脫離美國觀點的立場，設身處地為他國人想，便知道美國在二十世紀逐漸霸佔了世界藝術領導

地位的原因何在？以及他的「美國觀點」是如何的不合理，如何自以為是。

埃氏又說：中國水墨畫被邊緣化的原因，「至少表明中國水墨畫的某些獨特性、品格、批評術語是人們不能輕易理解的。我們很難說清為什麼有些藝術一直被邊緣化，而有些卻受到追捧。」

很明顯，埃氏似乎說出他的「潛台詞」：不能迎合美國式風尚的，不能輕易為大眾理解的藝術，便必定被邊緣化，也不可能會被追捧。也即是說：易於理解的藝術，常被追捧的藝術才是「國際性的」，不然，只好被冷落，被邊緣化。這正說明了一種文化沙文主義的觀點所籠罩之下，各國的藝術不公平的命運，不是自然、自由競賽的結果，而是權力（power）操作的結果。所以，傑克遜·波洛克（Jackson Pollock），安迪·沃荷（Andy Warhol）等受到國際性的追捧，黃賓虹、傅抱石等，除中國美術史家、評論家與喜歡傳統藝術的中國人之外必被「國際藝術界」冷落與邊緣化。因為它是人們（其實大多是西方人）所不能輕易理解。也即埃氏以美國式的視覺經驗為世界性藝術的判准，其他不同文化淵源的藝術受到邊緣化便因為他不符合埃氏所信奉的準則的必然結果。

埃氏舉出四種他不同意採用的「水墨畫的定義」。其實那四個定義已經是飽受美式「當代藝術」衝擊、毀壞之後大大偏離中國繪畫精神特質的定義。（比如說，有人用拓片，有人用浸過墨的布條貼在紙上……之類都算中國水墨畫。其實這都是一個真正的中國水墨畫家所不認可的。）埃氏批評那四個定義都可能限制中國水墨畫的發展，他不贊成。我也同意只用媒介來定義水墨畫

太偏於工具理性。埃氏認為有重新界定中國畫定義的必要。其動機很清楚：他希望「中國水墨」

能成為美國所宣導的「當代藝術」的成員之一；他希望「中國水墨」也像「當代藝術」一樣，應

該反叛傳統，使它變成不論採用什麼媒材，什麼工具，什麼技法都可任意發展的樣式。也就是使

他能與美國式的「當代藝術」接上軌。但是我們冷靜想想，中國水墨畫到了當代，便須改新定義

嗎？那麼，芭蕾舞如果有創新發展，也應改稱「當代舞」嗎？

美國人看到別人的文化與生活方式與美國不同，常常要以他自己的標準與方式去強加於人。

這裡面有時是善意，有時是霸道。美國人常公然表示一切以美國的國家利益為最高原則。所以常

常傷害、侵略別人。這是「大美國主義」的表現。埃氏看到中國水墨畫似乎很不符合當今地球上

超級強國所倡行的「當代藝術」，便覺得應該重新定義。他自己「熱愛中國水墨畫，並研習多

年，還寫過一本書」，可見他是出自善意與熱心。但他像許多美國人一樣除了自己的「善意與熱

心」之外，完全忽視、漠視，有時甚至是輕視、鄙視其他不同的文化，也不承認、不懂得文化差

異的可貴，應予尊重。中國是一個文化最悠久的國家，美國才二百多年。埃氏沒有想到，如果以

他的邏輯，有中國人覺得美國的「鄉村音樂」不夠「國際化」，要改造它，提倡加入中國的胡琴

與琵琶，對嗎？埃氏可能覺得這個中國人很可笑。的確，這是不對的。不過中國人一般不會這

樣。中國古代有一句話：己所不欲，毋施於人。但美國文化缺少這種思想。

埃氏最後說「為什麼中國水墨畫並未在國際藝術市場中佔據主導」。他說，很容易為大眾瞭

解的藝術，才會受到重視，才會成為主導力量。埃氏不曉得這正是美國當代藝術促使「藝術終

結〕（The end of Art）的原因。他應該曉得凡文化深厚的民族與國家，他的文學、藝術都要欣賞者抱著尊重、謙虛與耐心才能領受、發現他的意義與美感。最好要先具備那些文化的知識。埃氏必會同意，一個對美國當年黑人的痛苦一無所知的人，怎麼會理解放黑奴的英明領袖。這不正說明埃氏所說「那些令外國觀眾難以理解的、充滿指涉的作品通常很難得到展出。」是多麼沒道理，多麼霸道、獨斷！因為那不等於「深刻的東西受排斥；淺薄的東西才受歡迎」嗎？

中國水墨畫在國際市場是否居主導地位與其藝術價值的高低無關。如果問何時方能占主導地位？我想如果中國有一天變成像美國那樣成為全球超強，「市場」便自然向中國傾斜。如果沒有這一天，中國水墨畫當然只有對中國藝術文化有修養的人才能欣賞；即使不能主導市場，也無損它的藝術地位。如果有那一天，中國必不會讓外國「充滿指涉」但很優秀的藝術作品邊緣化；中國人不會要求外國藝術向中國水墨看齊；更不會為西洋畫「重新定義」。不過，我可以預言，如果那時中國水墨佔據市場的主導，信仰實用主義（Pragmatism）的美國人，也必會熱烈投資中國水墨畫，不會放棄賺錢的機會吧。

（二〇一三年二月十三日於台北，刊中央美院《美術研究》）

康白度

張頌仁「匿畫事件」在《藝術評論》披露，我看到聞松（去年十二月三十日）與吳亮（今年一月二十日）所寫兩篇。兩位先生告發了一個「醜聞」。但是，我覺得此中潛存更嚴重的問題是當代中國藝術崇洋貶中，投機取巧而且瘋狂商業化之風不斷擴張，幾成藝壇主流的現象，更為可憂。

自從西方「現代主義」向全球傳播，一向親美的台灣在六〇年代起開始流行普普、抽象畫、超寫實……追隨美國藝術時尚。最早出名如台灣的蕭勤與劉國松等畫家。大陸改革開放，到了八五藝術新潮之後，亦大興崇洋之風，因此與台灣走上相同的方向。最紅火的畫家有如岳敏君、張曉剛、曾梵志等。當大陸出現宋莊、七九八等藝術聚落之時，美國當代前衛藝術已在中國首都有了「基地」。北京更有當代藝術的雙年展等活動，可說已與歐美當代藝術接上軌——其實就是西方「當代藝術」的殖民地而不自知了。

在歐美現代與當代藝術向中國藝壇進軍的時候，就有許多掮客出現，其情形與當年上海租界為華洋商人服務的買辦，中文叫康白度（Comprador）相似。最早充當西方新潮藝術掮客多為華裔

美國人、香港人與台灣曾留美者。因為他們通英語，略悉華洋文化。當他們向「地方性」的本國宣揚「國際性」的新潮藝術時，自認「先進」而有一種優越感。

張頌仁很早來台北開「漢雅軒」畫廊，專門販賣歐美現代─後現代主義藝術。選拔、鼓勵、操作台灣崇拜歐美前衛及反傳統的年輕畫家。早年如鄭在東、于彭等等。為他們在國內外辦畫展，推介給洋人及崇洋的收藏家。彼此名利雙收。台灣崇洋的畫廊，以漢雅軒最能大開風氣之先。

後來台灣經濟漸漸不景，正是大陸崛起之時。許多畫家去大陸了，張頌仁知道大顯身手的時機到了，也去大陸操作。因為大陸地盤大，藝術市場比台灣大太多了。而大陸近二十年來崇洋貶中，扭曲、踐踏傳統，追逐西方後現代前衛藝術的狂潮比港台已大大超過。大陸所有美院大興崇美之風只有程度強弱之別，而比當年崇拜蘇聯或有過之。（以前只得「名」，現在藝術商業化，名之外更有厚利。崇美與崇蘇好處大大不同矣。）張頌仁在大陸應該如魚得水。台灣已久不聞其名了。讀聞松先生文中說張頌仁是「在美國受過良好教育的畫廊老闆，到處標榜是復興中國傳統文化的儒商，……張頌仁還兼著中國美術學院博導、教授之職。」我才嚇了一跳，直呼不知今夕何夕！但轉念一想：中央美院不還聘了很後現代的「前衛大師」徐冰當副校長嗎？時代之變，真可謂石破天驚也。

張頌仁若不是因為做了令人不齒的「吞沒畫家作品」這件事，大陸藝術界不是把他當「先知」嗎？一個西方當代藝術的康白度如此在大陸吃香受寵，不正證明大陸崇洋到了如何普遍盲從

的地步？艾未未得到西方的撐腰，專搞荒謬的「當代藝術」，在大陸不也成藝術界的「名家」？

所以，大陸美術界不應該猛省嗎？批評張頌仁就夠了嗎？其他的一切：社會、風尚、藝術界及教

育界有權力人士只求個人名利、對現實中的惡習歪風熟視無睹，畫壇還有民族文化、人文心靈的

關切嗎？在大國崛起中美術界如此荒腔走板，不該痛切檢討批評嗎？

但是，誰來批判？批判了有用嗎？如果沒有用，中國藝術的前途在哪裡？

<p style="text-align:right">（二〇一四年二月十七日於台北，刊上海《藝術評論》）</p>

全球性的大「文革」
——我所經歷與理解今日世界的危殆與藝術死亡之源

一、世變的驚覺

二十世紀末尾，我對時代的變遷有很深的疑慮，很想創造一個意象來畫一幅畫，表達我對這個世紀的所感所思。

一九九六年我畫成了一幅水墨畫，題為《世紀末之月》。這幅畫中間矗立一座危樓：高而危殆的一座大廈，陳舊殘破，上面有許多胡亂添加，不三不四的違規建物；各層樓各式窗戶吐著昏黃的燈光；像鉛一樣沉重而灰暗的夜空，上方懸著一輪發出詭異光暈的月亮，似乎暗示未來將有大災難的朕兆。畫面右邊有我的長跋曰：「二十世紀是人類史上最苦難的時代，卻也是科技文明空前膨脹的時代。余於世紀末構思此畫，以危樓詭月之意象，表現我對二十世紀之感受，憂思與悲憫。斯圖一洗山水畫之陳腔，冥想未來，但恨不晤後人。」一九九九年展出於台北歷史博物館我的個展，曾刊登《聯合報》。這是我在世紀末得意之作。二〇〇五年北京故宮博物院為慶祝建

院八十周年，慎重邀請中國當代名家書畫展，我將此畫參展，並接受北京故宮收藏。

至今，二十世紀已離開我們十多年了。今日世界（包括物質的世界與心靈的世界）的危殆與藝術的異化以至死亡，令敏感深思的人觸目驚心。雖然大多數人似乎認定時代的變遷無可奈何，人類的命運好像天註定，任誰都不能左右，其實，這是大錯。如果每個人苟且享受今日空前豐裕的物質生活，在無奈之中，今朝有酒今朝醉，沒有覺醒，那是自取滅亡。現在總得有人先天下之憂，苦苦追索世變之源。

二、藝術的異化

世變的敏感與個人生存的時代背景有關。我生於珍珠港事變那一年，成長於戰後。自少生活的動盪與艱苦，使我感到個人與人類的未來處境有隱憂。我心坎深處對時代惶惑的直覺，流露於言行，常被師友視為悲觀主義者。但我在行動上，反而更積極努力，以優異的成績從美術系畢業。我留心觀察世變，讀書、思考，亟欲知其來龍去脈。我所學是藝術，我覺得藝術的演變與時代的變遷是連動的；我從來不孤立看藝術，而認為藝術與時空環境是互相批註。

上世紀六〇年代前後，西方藝術的現代主義初始時給我很大的震撼：驚覺從文藝復興以來，西方繪畫廣義的現實主義開始動搖，文哲內涵逐漸取銷了。不過，印象主義、超現實主義、表現

主義及某些形式主義繪畫等還是有許多可喜可佩的傑作。但其後，越來越多顛覆傳統的畫派使我漸漸失望、困惑，以至於我看到人類集體心靈的衰落，人文價值的崩解，如北極不斷溶冰。藝術也不斷在異化中。

早在一九七四年我第一次去美國之前十年間，我已在台北各報紙副刊發表了許多文章，評論中國藝術面臨的問題與西方的現代主義。抨擊「崇洋媚美」的風潮以及認為藝術已無國界，應該跳脫民族主義傳統的羈絆，「世界藝術」的時代已經到來了等謬誤觀念。一九七三年我第一本文集《苦澀的美感》，與第二本文集《十年燈》甫出版而不斷再版，大概有近十萬本的銷量。在小小的台灣書市，非小說類有此成績，稱「薄有文章驚海內」，也不算太誇張。當時成副刊常客，一兩年便出文集一本。那時候，中國大陸從反右到文革，一直在政治鬥爭熱潮中，與世隔絕，不但不許崇洋，連「現代主義」也未聽聞。在台灣，我最早批判西方現代主義，也批判崇洋、甘為美國現代主義附庸者，同時也批判傳統的泥古派。固然受到西化派與復古派暗中痛恨，不過，佳評與回應者更多。余光中先生讀後為我寫序，說「我特別欣賞作者批評的『雙刃鋒芒』，因為他的立場一面是外攘西化之狂潮，一面是內警沉酗之迷夢，兩面都不妥協，腹背受敵，艱苦異常。」這些話距今四十一年，我的立場未稍動搖，或更堅定。

三、現代主義在台灣

　　我始終認為，現代主義（以及後來的後現代主義與當代藝術）只是近現代西方文化的產物。

　　之所以對世界產生了巨大的衝擊，乃因為歐美近現代綜合國力遙遙領先，加上交通與資訊的便捷暢通，透過侵略、擴張、溶蝕、滲透等手段，製造成一元化的「世界性的思潮」。原為殖民地或工業化落後的國度或民族，面對歐美強權，因為自卑，很自然地誤以為西方文藝的現代主義，是人人不可自外，而且是先進的，不可抗拒的世界潮流，是歷史進程之必然。這種向西方傾斜的現象，幾乎是東方各國普遍的趨勢。台灣有自己特殊的時代處境，為此趨勢加大力度。那就是六、七〇年代中國大陸正當「文革」如火如荼之時，台灣對中國文化前途的晦暗不明與失望，加上日據以來分離主義的滋蔓，因而加劇了與中國文化的疏離。小島孤懸海峽，八〇年代以前依靠美國第七艦隊的卵翼，形成了一個崇洋親美的時代氛圍，是不可忘記的另一個重要因素。台灣不少藝壇識時務的「俊傑」熱烈附和西方現代主義是世界性、國際性，先進的時代潮流，「大一統的世界藝術」即將來臨的論調。投時代之機者立刻受到美國新聞處的青睞與寵挶……。美國式現代派的追隨者一時聲名大噪，也號召了更多盲從者聚眾成群。台灣新派畫會於是如雨後春筍，最有名者如「東方」、「五月」與「現代」等畫會，曾經叱吒風雲。誰會想到大陸改革開放之後，社會主義現實主義告退，而有「八五新潮」，二十年後追接台灣六、七〇年代的新派的後塵形成了藝術全盤美國化兩岸合流的局面。

我對傳統派有批評，對附庸於西方現代派更有批判。背腹受敵使我成了藝壇孤鳥，成了單幹戶。我覺得應該由「邊緣」走入「中心」，到歐美去親自觀察體驗，深入瞭解，才能為中國藝術的未來找答案。

四、邊緣與中心

一九七四年秋，我應邀到紐約勒辛頓大道的中國文化中心（當時台美還未斷交）及賓州大學等多所美術館個展。剛到紐約就巧遇「跳機」來紐約、沒學過畫的台灣青年謝德慶，來美國當不必畫畫的「行為藝術家」，中文報上大加報導。可見當時美國現代藝術顛覆傳統之誘人與台灣崇美之熱潮。

在美四年餘，參觀了美國各著名美術館、博物館、現代美術館、惠特尼與古根漢美術館、歐洲各地美術館，對西方美術有較深入的瞭解。尤其見識紐約最著名的「蘇荷區」（Soho）還未大盛之時，最早是破敗的廢棄廠房，治安的死角，也是美國未成名前衛畫家、流浪漢、酒鬼、同性戀、吸毒者、乞丐的棲宿地。從極廉價到極搶手，後來成為最摩登的餐廳酒館與高級商店的時髦一條街。我同班同學，洋氣十足的一對夫婦因經營房地產而發跡為富商，卻也是台灣報刊上的旅美名畫家。畫家挾洋自重之路，紐約成新捷徑。

紐約已取代巴黎，成為現代主義的藝術新都。美國為擺脫歐洲傳統的權威，強力令藝術變種、變貌。藝術不用筆繪，而像工廠製作，棄絕傳統工具材料，可自由用現成物拼集。不避污穢、怪誕、雜亂、血腥……無所顧忌。藝術甚至可以不表現在客觀化的材質上，而以人體或特異的行為，曰「行為藝術」、「身體藝術」。這些後來稱後現代主義、前衛藝術，後來又以「當代藝術」統稱這一切。紐約是藝術反傳統、反文化，對傳統肆無忌憚顛覆與戲弄之樂園。美國以強大國力令藝術徹底「異化」而登上當代藝術之霸主地位。此誠令人驚心悚慄，但我否認、反對、抗拒藝術必共同遵循某強霸所標榜大一統之藝術潮流的觀點。七〇年代末，我回台灣教書，創作之外，寫作如前，批判如前。

到了上世紀八、九〇年代，後現代各式前衛藝術在台灣已移植、仿製成功。許多人覺得做西方前衛藝術的附庸是先進而榮耀的；有人且抱憾台灣比西方遲了三十年，批評徐悲鴻吸取西方寫實派，沒引進最先鋒的新派而延誤現代主義輸入本國。

二十世紀中葉以來，時潮力量之巨大，如狂風海嘯。先進份子吆喝在前，便有盲目追隨者蜂擁在後，以至成為決瀾之勢。中國的藝術在此風潮之中遂難以保持獨立不搖。西方的觀點、材料、技巧，幾乎漸成中國藝術最依賴的範本。連中國最獨特的水墨畫與書法，也�{襲西方的模式與規格，以東施效顰的方式來「創新」，竟能博眾采，漸漸奪取「新傳統」的地位。只要考察大陸與台灣美術館的展品而可知。曾幾何時，不論是自覺或不自覺，藝術界已普遍否認民族文化的特色是藝術價值不可或缺的要素；而迷信有所謂國際性與世界性的藝術思想及風格。許多人相信

傳統的「地域性」的藝術當然要與先進的「世界性」接軌。殊不知以「邊緣」向「中心」看齊為榮，正掉落「西方中心論者」的陷阱。台灣半個多世紀以來藝術界最嚴重的謬誤就是在心智上屈從於美國，以及民族文化精神的自我放棄。更糟的是把屈從與自棄當成先進而驕傲自滿。現在中國大陸已走上與台灣同樣的方向，且後來居上，實令人扼腕。這是整體中國文化空前的劫難。

二十世紀末，我發表了一篇〈論抽象〉長文（收入台北立緒出版《創造的狂狷》，也收入天津百花文藝《苦澀的美感》書中），批判抽象畫的膚淺空洞，志在徹底拆解抽象藝術的理論基礎。在台灣長期反抗西方現代主義的宰制，強調文化藝術獨立自主精神的堅持之不可妥協，數十年立場不變，海內外始終如一的，我正是孤獨一人。新世紀之後，網路大興，副刊萎縮，我逐漸把思考與寫作轉向更深廣的領域去索解藝術的衰變，很少寫報刊文章，而寫專書。在最近十多年來，我逐步領悟到帝國主義在政經之外，對文化藝術早已有計劃地進行全球性的「文化大革命」。

五、發現更早更大的「文革」

現代主義是西方近現代文化的產物，上面已說過。此思想本來在歐洲形成。因為兩次世界大戰重創歐洲，不只在物質上，更在心靈上。歐洲老了，衰敗了，文化信心喪失，虛無頹廢方滋，

正是美國崛起，一片形勢大好的二十世紀中葉以來的世界局勢。

中國大陸改革開放以後，新世紀不久已展現大國崛起之勢。但在藝術上，與五十年前的台灣一樣，擋不住西方的狂潮，甚且因急切爭取與「國際」接軌而切斷了與中國傳統文化藝術的臍帶。以「傳統」為「現代」的反面，中國藝術遂一步步急速走向異化之路。國家富強，心靈卻陷落。半世紀以來，我追索中國藝術文化在當代遭遇空前危機的原因；思索西方如何從工業革命、資本主義興起到今天整體文化全球擴張，不但威脅、排斥非西方文化，而且連人類所共同創造、積累的普遍性價值，包括倫理道德，與一切各有特色的藝術與生活風格，如何被西方所謂「現代性」的神話所擊潰、壓抑與破壞。二〇〇七年我參觀北京當代藝術紅火之地「七九八」，寫了一篇〈七九八〉雜感，發表在《美術觀察》二〇〇八年十一月號，感慨萬千。

「文革」一詞是借用中國大陸一九六六—一九七六年十年「文化大革命」的名稱。不同之處是前者是一國的，一時的，敲鑼打鼓進行的；而後者是全球的，長期的，是潤物細無聲，又無孔不入的。它靜悄悄要全面從文化的根本上同化「他者」，達成美國宰制全球的目的。

拉丁美洲文學家馬奎斯（G. G. Maquez, 1928-2014）一九八二年接受西方記者訪問，談到殖民一事說：拉美比起非洲來幸運多了。野蠻的西班牙人雖然是殖民者，但比其他國家好。他們殖民後，和拉丁美洲人民整合，因而產生了文化上的變革。可是英、法、葡等國則不同，他們甚至連語言都沒有留下來，只是一味殘酷的掠奪。他們的文化被殖民者的枷鎖窒息了。

美國這個帝國主義，比上面兩種都更可怕。它用硬、軟兩種實力去使各國喪失自我，全球美

國化，一元化。從冷戰以來，美國便悄悄策畫一個我現在稱為「全球性文化大革命」的戰略，以國家與民間的力量去推行，這在世界歷史上是前所未見的陰謀。

六、美國贏了冷戰

二戰結束，冷戰開始。世界基本上形成兩個陣營的對峙。即資本主義與社會主義。一右一左，兩邊壁壘森嚴。吊詭的是，雖然意識形態互相敵對，但卻同樣玩弄、利用民粹的力量。

右邊的資本主義，是自由經濟（市場經濟）與個人主義。資本主義注重經濟發展，鼓勵自由競爭。西方近代科技的發達，生產技術不斷創新與躍進，生產大為提升，工商業高度發達，物質財富激增。所以大眾均可在物質生活上得到滿足，但機械化的生產工作，造成人成為生產機器的工具，加上資本主義造成階級矛盾，社會公平正義受到嚴酷的挑戰。多數人的苦悶與空虛則來自一切商品化，道德崩潰，拜金主義流行，色情與毒品氾濫，社會安全受威脅。因為貧富懸殊，資本主義天堂的神話破產，社會動盪，所以不得不採納許多社會主義的福利制度，以緩和階級矛盾所造成的社會危機。

以美國為首的歐美資本主義得以延續至今，固然因物質的滿足可緩和矛盾，更在於它對人的宰制有一套極高明的設計。人性中自私自利、好逸惡勞、貪圖享受與感官刺激，對物質佔有的欲

望，對金錢與財富無限的貪求等等，是人性中的負面、消極面或黑暗面。資本主義正是利用人性不完美的這一面來達到對人的掌控。資本主義的意識形態，所謂開放的社會，鼓勵自由競爭，優勝劣敗，每個人都可由其天賦、努力與運氣，去獲得各種欲望無止境的滿足。它不但自由開放，而且縱容、鼓動、甚至巧妙設法製造無窮的欲望。每個人因之不知不覺為這種制度的設計者所宰制而難以反抗、超越，也難以回頭，而且沉迷不起不能自拔。

左邊的社會主義，是計劃經濟與集體主義。這與資本主義的市場經濟和個人主義完全相對立。原初的用心在發揚人性的正面、積極面或光明面，消除私心私產，謀集體的和諧與幸福。馬克思主張集體利益其實從希臘亞里斯多德、中世紀阿奎那到黑格爾都有類似思想。早期共產黨採用集體主義，提出把個人利益與集體利益結合起來（蘇共）和個人與集體利益辯證的統一（中共）。社會主義，作為一種社會思想，一種政治主張，一種制度，同資本主義一樣，也希望擴張、發展、同化其他國家，使其陣營有更加壯盛的競爭力，以埋葬人剝削人的資本主義制度，達到全球的「赤化」。兩個陣營的冷戰，表面雖是「和平」的，但暗地裡手段之激烈，範圍之廣泛，也無所不用其極。不過，現在回顧起來，冷戰二元化對峙的世界，恐怖的平衡，固然令當時全球擔憂，但更可怕的是今日西方推行全球化，因而文化成為一元獨尊的局勢，將導致多元民族文化的大劫。

到了二十世紀末，社會主義陣營與資本主義超過半世紀的對峙，終於隨著東柏林圍牆的拆除，東歐與蘇共的自我解體而結束；中國則在鄧小平宣導改革開放之後，走上「有中國特色的社

會主義」之路。其中大量吸納了資本主義的成分，如市場經濟，停止階級鬥爭，容許私有制等。在短短三十多年間一躍而為僅次於美國的經濟大國，舉世矚目。

以追求人性光明面為高標的共產主義（社會主義的一種）為什麼輸給以縱容人性黑暗面為誘餌的資本主義呢？因為馬克思錯估人性的陰暗面可因改造而向上；違背有私心私欲的人性；忽了人極不完美，也沒有聖人，而人性的自私與貪欲絕大多數難以克制。不容許私有財產，便造成勞動的積極性喪失，生產力下降。共產主義赤化全球與資本主義同化全球兩造的鬥爭，最後，前者因經濟衰落，民生凋蔽而失敗。二十世紀末，日裔美國學者法蘭西斯‧福山（Francis Fukuyama）發表《歷史之終結》，石破天驚指出兩個陣營的較勁，資本主義獲得最後的勝利，不只是冷戰的結束，而是意識形態鬥爭的結束，也是歷史的終結：資本主義與民主政治將使世界成為一個同質（homogeneous）的社會。此書一出即引起大爭議。並因其獨斷而受質疑。可以見到美國在全球「文革」的勝利，四顧已無敵手，是如何躊躇滿志。

七、商業化與大眾化

雖然福山的歷史終結的預言不可能成真，但自「蘇、東、波」解體與中國轉型以來，資本主義在全球普遍被不同程度的接受，是不爭的事實。自由市場與民主政治是資本主義社會的兩個主

軸，美國向世界文化輸出也就是憑藉這兩個「法寶」。借著美國超強的國力與無孔不入的宣傳滲透，全球逐漸「美國化」，已明顯的見效。

吊詭的是商業化與大眾化一方面造福現代世界，同時也是造成世界價值沉淪，道德崩壞與地球耗竭衰變，世界危殆的原因。

商業化使道德崩潰，人的品質下降，文化趨向淺薄與庸俗，過去的經典與法則遭毀棄，更重要的是造成平庸的大多數上台，卓越的少數自然地邊緣化，也即優敗劣勝的趨勢。全球文化與人才普遍的劣質化，是不爭的事實。

科技使生產技術不斷大幅提升，生產力大增，產品充斥市場，使商業空前發達。一方面滿足每個人無限的物質享受，也提高了物質的欲望（我想起愛因斯坦一九三〇年曾說過：「我從來不把安逸和享樂看作生活的目的——這種倫理基礎，我稱之為豬欄的理想。」），現代不計其數的科技產品，用過即棄，奢侈浪費，銹蝕了儉樸、惜物、節制欲望等等美德；糟蹋資源，大量垃圾與污染也造成生存環境的大破壞（這是愛氏當年所未曾見的）。

商業化更大的惡是鼓勵消費，製造流行文化，以「名牌」商品吸金，激發虛榮心理，使貧窮者為了虛榮心的滿足付出不合理的代價（少女為了得名牌商品不惜賣身的新聞並不少見）；使富者窮奢極慾，兩者都使人的品質與尊嚴下墜。製造大量魅力超過舊時代鴉片的新商品…如打鬥、殺人、科技神話與色情的電影，連續劇與娛樂節目，電動遊戲機（多少青少年荒廢學業流連網咖，夜以繼日，以致猝然昏死的新聞，時有所聞），電腦與手機上的各種資訊與社群網站，不但

虛耗生命，而且培育了依附潮流，缺少獨立思想的大眾，並且傷害了我們的新世代。對於一切人，美式文化透過無休止的，多樣而令人喜愛的娛樂商品，灌輸資本主義的價值觀，塑造統一的流行思想、品味、信仰與生活習慣。尼爾・波茲曼（Neil Postman, 1931-2003）在《娛樂至死》一書中給當代人類發出最令人驚心動魄的警告：「在《一九八四》（奧威爾〔George Orwell, 1903-1950〕此書於一九四八年在臥病中完成）中，人們受制於痛苦。而在《美麗新世界》（著者赫胥黎〔A.L. Huxey, 1894-1963〕，此書在一九三二年出版）中，人們由於享樂失去了自由。簡而言之，奧威爾擔心我們所憎恨的東西會毀掉我們，而赫胥黎擔心的是，我們將毀於我們所熱愛的東西。」

這就是當代世界最可怕的事。馬克思沒有想到資本主義到二十世紀以後利用迎合人性貪欲一面改造了人成為商品的奴隸。如同吃了迷魂藥，任由擺佈。廣告、商展、商品代言（一般都用女色來做誘惑吸引的工具）、促銷、媒體製造潮流與名牌的神話。一切皆虛幻，一切皆謊言，連媒體都不可信任，真（知識）、善（道德）、美（文藝）皆不可靠，一切皆商品。不單物質是產品，連人的智慧、能力、美貌乃至肉體都是。出賣商品以換取金錢，於是拜金主義流行（money worship，即認為金錢代表成功，也是衡量一切價值的標準），成為人生哲學的主流。歷史上不曾有過這樣的時代：所有的人都時刻在思考如何競爭，如何謀利，然後是如何得到最大化的官能享受與娛樂。所有過去人類社會所崇敬、讚賞、仰慕的一切，如果不能產生實利，變成金錢，便因為不合時宜，都遭受訕笑、冷落與拋棄。漸漸地，最有理想，最有學問，品格最高尚的人因不識時務，過於迂闊而自慚形穢，也感受到一股龐大而無形的壓力，因而被動或主動地邊緣化。世界

各領域的卓越人才不斷由最能適應商業化時代的、功利的新式人才所替換。於是，世界性的「文化大革命」經由商業化獲得了翻轉歷史巨輪的驚人動力，而得天下。

馬克思在《共產黨宣言》中說過：生產的不斷革命，一切社會關係不停的動盪，永遠的不確定和騷動不安，這就是資產階級時代區別於過去一切時代的特徵。又說：一切新形成的關係等不到固定下來就陳舊了。一切堅固的東西都煙消雲散了，一切神聖的東西都被褻瀆了。——十九世紀的這一位思想家的遠見，至今仍令人欽佩。

資本主義取得勝利的同時，美式民主政治也在全球擴散。雖然資本主義社會貧富極端懸殊，但因為生產力超強，物質富裕，社會矛盾便得到緩和。占人口絕大多數的中下階層對文化的需求，構成一個無與倫比的廣大市場。這個大眾化的文化市場排斥文化的精英主義而得到壓倒性的聲勢。高深卓超的精英文化被擯斥於潮流之外，於是，一大群平庸、狡黠、投機、善於媚俗、嘩眾取寵之輩、資質中下流的人物，如雨後春筍般竄出，開啟了一個主要由中下流人才主導全球各種行業的時代。

這個時代文化產品，要適應「民主化」的大眾社會，以強烈媚俗，用過即丟，價格廉宜，淺顯粗糙，簡單庸俗卻豔麗逗趣，不需很多知識，卻要具有極盡刺激感官，挑動欲望等特色的魅力。這種時代文化供大眾享用，又回過頭來薰染、塑造大眾的思想感情。資本主義雖然個人主義很發達，但是商業化與大眾化所造成思想觀念、行為模式、心理趨向都相當統一、雷同。比較起來，左派曾以政治洗腦與勞動改造所期望達到的思想統一，資本主義這一套顯然更為徹底而持久。商

業化與民主化，不能不說是近代西方資產階級文化所產出兩種福國利民的文化。但任何事物的發展不加節制，都會走向與它原來相反的方向；中國古人所謂物極必反。很不幸，許多方面已經開始應驗。人類數千年在歷史的屯邅中孜孜矻矻建立起來的光輝偉大的傳統文化，無可奈何地讓位於當代快速而粗糙的大眾商業文化。

八、美式民粹文化的狂飆

美式文化由西方的現代文化而來，是一種民粹文化（culture of populism）。最適當的名稱可稱為「當代全球性的美式民粹文化」。這是歷史上未見的文化現象。其基本性格是：反傳統，反權威，反經典，反菁英主義；色情、性、同性戀大幅度自由開放；利用後現代文化理論對傳統的顛覆找到民粹文化的正當性……。美式文化的產品，像大麻一樣風靡世界，尤其吸引年輕世代。從貓王、麥可・傑克遜、瑪丹娜到女神卡卡，好萊塢電影，可口可樂，麥當勞，牛仔褲，《花花公子》、《閣樓》等色情雜誌，比基尼……。美式文化才是真正「走群眾路線」的文化。它以兩個途徑使大多數人不易抗拒而且如蟻附膻。第一個是訴諸人性的貪欲（如前所述），第二是把冠冕（其實就是名利）頒給平庸的、投機、背德的反叛者。並對所有反叛行為佩上光榮、進步的徽章。（反叛的物件即傳統文化、社會規範、倫理道德、菁英知識與技巧，公認的價值觀念等

等。）所以居人類大多數不學無術的平庸大眾得到鼓舞而加入美式文化的行列，樂於打倒過去的文化，踐踏桂冠，宣布新的「律法」，謳歌新的「文創產業」，推出新的文化英雄……風起雲湧，一時許多豪傑！半個世紀以來東亞已被收編進入美式文化版圖，連改革開放只三十年的中國大陸，這個有數千年偉大文化歷史傳統的國度，因為新的世代受「文革」的影響，對中國文化的無識、生疏與反叛，盲從新潮，不知不覺落入美式文化的陷阱中，因群體互相壯膽而沾沾自喜。

民粹狂飆已成氣候，美式文革正如大海嘯之難以抵擋。

九、藝術的異化與死亡

今天很少人願意談論「什麼是藝術」。因為自從全球性大文革以來，一切傳統都被顛覆推翻，一切規範都被搗毀，原來的藝術已被整得面目全非了。當傑克遜・波洛克用各色油漆滴灑在平舖地上的畫布，成為「抽象畫」，在美術館中與達文西的油畫平起平坐，同稱「藝術」；當劉國松把沾墨的刷子在粗麻紙上塗刷，再撕去紙筋；或在浴缸水中滴墨、色，做「水拓」，與黃公望的《富春山居圖》都稱為中國水墨畫時，雲泥已然無別，便知道評判什麼是藝術的基準已被毀壞殆盡了。

藝術應該是不同民族文化中藝術家個人獨特的創造。不論是視覺的圖畫、雕刻或聽覺的歌、

曲，都各有民族特色與不同的審美途徑。而任何藝術都志在表達意念與情感，因為人性相近，所以各種真正的藝術都可以與欣賞者發生共鳴，沒有隔閡。另一方面，因為民族性、歷史、傳統等相異，各民族的藝術在觀念、風格、技巧與工具材料上各有優勝，所以才有百花齊放的多元價值。因為有所不同，互相觀摩、欣賞、交流與互相學習才更有意義。藝術的本質在獨特性，不能也不應該提倡全球統一的觀點與規格。因為藝術若統一規格，民族特色、個人創造便受到戕害與限制。何況文化的單一化便是文化的死亡。

現代西方文化在全球強力擴散，由其新興的美國奪得領導地位之後，魯莽驕妄地以美國式的新藝術，取代歐洲，並統帥全球。這是歷史上從未曾有的荒謬與霸道。二十世紀中期以來各種不利的因素（如上述商業化與大眾化）逐漸造成藝術的異化甚至藝術的死亡。美國崛起，利用藝術作為全球戰略的一部分，以對抗蘇聯。這方面的詳情，請參閱《藝術評論》二〇一三年十月二十八日第九十六期〈當代藝術的冷戰背景〉等文章，指出藝術被當成文化帝國主義稱霸的工具。因此，現代藝術的危機，因為美式藝術的興風作浪，無疑加速藝術的異化與死亡。

從全球大文革的觀點來看，藝術不再有機會經由人類中少數最傑出的藝術家，在個人自由創造中，為未來人類光輝的藝術史增添傑作。藝術的菁英被罷黜，被排斥，被邊緣化，乃至藝術菁英已然消失，也不可能再孕育成長，藝術全由大多數平庸、投機的反叛者，傳統的顛覆者來主導與掌控，藝術已像沙特的「嘔吐」，不是精華，而是渣滓。愛因斯坦曾說：立體派、抽象派對他來說毫無意義。（他看到林布蘭，低迴讚歎，深有感觸。）現在的藝術家，有點像「紅衛兵」，

可以為所欲為，「革命無罪，造反有理」。無人非藝術家；無物非藝術。這就是最多數投機名利客大批大批皈依美國「當代藝術」麾下的原因。（部分歐洲畫家，為了名利，回應美國新潮而「抽象」而「波普」，受到美國的支持，其實即投奔美國旗下，公主當成婢女矣！）說藝術死亡的書中外都已不少，但如果不從更深度的近現代整體歷史演變的脈絡來追索，不免片面而不易深入。美式的「當代藝術」是藝術的終結者。許多人不明白為什麼繪畫（painting）這個名稱不見了？因為美式全球大文革之後，繪畫已不限於平面也不遵守不同工具材料而來的類別，甚至也不在畫畫，任何東西任何形式，包括立體的現成物都可以加入，原來繪畫的基本條件都破除了，所以無法稱為繪畫，只能以「當代藝術」來言說、命名。

有人會問：當代藝術包容任何物質形式都是藝術，不是最大的自由解放，最「多元」嗎？是的。但是，一堆垃圾成分也很多元。世上可以有多元的價值，並非凡多元皆為價值。當代許多人只樂見「多元」，避談「價值」。的確過去太執迷權威一元化，有時太偏狹；當代若只重視多元，而不強調價值，卻是災禍之源。「多元價值」才是應該追求的。只求多元，不講價值，其實也是大眾人人均可做藝術家的原因。

十、應有憂患，心存期望

西方自一九一七年杜象以《噴泉》（其實是廁所裡男性用的尿斗）作為藝術品展出之後，世界上就漸漸不再有像林布蘭、米勒、梵谷等那樣的大畫家了；美國自五年前九十一歲的安德魯‧懷斯逝世之後，已沒有真正的，用筆畫畫的美國優秀畫家了；中國畫家在傅抱石、林風眠、李可染等人之後，同「等高線」的畫家難以出現了。以後，中外古今所崇仰的那種「藝術」（也即是當代藝術認為「過時的、保守的傳統藝術」），很可能終結了。

大眾化的時代，人人想當畫家，所以痛恨菁英，痛恨天才；美國藝術勇於顛覆傳統，因為他自己沒有多少傳統。所以當美國成為世界的強霸，它要把全球美國化（常假借「國際性」的名稱來誘人入彀），而且宣稱「歷史終結」。美式政經文化從此萬世一系，宰制全球？由美國開始歷史新紀元，各國只是美國的「一區」？地球簡直可稱「美球」矣！

中外自古優秀的畫家不可能每一世代有一大群。因為菁華總是鳳毛麟角；平庸才能如恆河沙數。當代藝術家全球車載斗量，其數目之龐大，與過去比較，當知如何懸殊。美國以民粹文化攻掠全球，討好多數平庸之眾。民粹的巨力以量勝。全球多了多少現代、當代藝術的美術館與展覽活動；藝術雜誌與展覽廣告，加上拍賣市場的炒作，暴富者將藝術品當股票投資，不擇手段哄抬，價格暴漲，價值卻錯亂。這是一個黃鐘毀棄，瓦釜雷鳴的時代。一位朋友對我說：每次看到「當代藝術」，都感到有如看到一批無賴佔據了聖殿，居然在上面食宿拉撒一樣令人難受。

美國依然強大，但社會與文化敗象已露。美國現代以降著名畫家，從波洛克、馬瑟韋爾、勞申堡、安迪·沃荷、涂尼克（Tunick），（曾在二〇〇二年及二〇〇五年，邀集二、三千男女在歐洲各國裸體臥地拍攝肉體的河或海，驚世駭俗，激怒各國教徒的美國當代藝術家。）到今年才四十九歲的達明·赫斯特（Damien Hirst, 1965- ）（他就是把鉑金和碎鑽貼滿一個骷髏頭上做成《為了上帝的愛》〔For the Love of God〕那件「當代藝術」，二〇〇七年以一億英鎊賣出去的大名家），他們與貓王、麥可·傑克森、瑪丹娜到近年大紅的女神卡卡（用生牛肉披在身上做「時裝」的那個舉世皆知的歌星）是一樣的美國「流行文化」。它們不只顛覆了藝術，動搖了文化價值觀念，對時代風氣與全球青年的人格養成也有極大負面影響。美式民粹文化的流行，是目前世界在精神文化方面令人憂心忡忡的所在。

物質世界方面的危機是地球生存環境的災難，眾所周知，不庸細說。可敬的美國前副總統，十多年孜孜矻矻致力於地球危機的探索、考察與研究，現在成為全球知名專家學者，對人類不斷苦口婆心提示、警告的高爾先生（Mr. Al Gore, 1948- ）。當美國只為自身利益，不顧公義，欺弱助惡，橫行霸道未肯收斂之時，高爾對人類所提供的卻是正面的奉獻。我們應該對這位美國人深致敬意。

本文對近百年間世界的巨變以及巨變對人類生存、文化和藝術的衝擊與破壞提出警告，對美式民粹文化的毒害予以批判，也對中國藝術界那些民族自卑、奴顏媚骨、依附強權的種種現象提出批判。只有在人類逐漸明白現代世變的源頭，產生猛省與自覺，由少數擴及多數而星火燎原，

產生大覺醒，人類世界另一次類似中世紀之後的「文藝復興」（Renaissance）才可能期望到來。

當我在談論當代世界文化之淪落，常常感到所有的人似乎很贊同我的分析與批判，但又流露出舉世如此，是時代演變所必然，又能奈它何的無奈心情。我便說：的確，今世這種一元化的全球民粹文化力量已大，美國文化帝國主義軟硬實力之雄強，許多人會覺得時代進程似乎已是命定。但我會充滿信心地說：想想歷史學家所謂歐洲「黑暗時代」的中世紀，一共有一千年之久！後來，由名叫「再生」的文藝復興時代所取代。我們當代的民粹文化還不足百年，而地球已發生各種大災難的訊號，美國這個大帝國，也不斷出現衰退之象。中國文化藝術界應有自覺、自尊與自信，那些隨人俯仰的都只是時代的泡沫。我們中國藝術應有自己的發展史，期望多元價值，百花齊放，百鳥爭鳴的未來時代再生，我們要以什麼獨特的貢獻與不可取代的成就貢獻世界？中國人，必須預作準備。

現代世界變遷之快，出乎人的預料，這個世界若不能「再生」，便將毀滅。所以，期望人類的覺醒將在一聲春雷之後。我們應該懷憂，但永不絕望。

後記：本文啟自去年耶誕，斷續數月才寫成。將這個可寫一本書的大論題以一篇文章來寫，採用平實敘事的方式，記述半個多世紀以來個人的體驗、求索、發見，以及對當代美式民粹文化的批判。夾敘夾議，發人所未發；不避譾陋，嚶鳴以求友聲也。正當我寫完此文，外出在書店買到廣西師大出版，河清譯的《論美術的現狀──現代性之批判》，法國讓‧克雷爾一九九三年出版，二〇一二年中文譯本出版。這本書使我雀躍，因為，我四十年來對西方現代主義的批判，在

歐洲早有共鳴者。不過我的批判比他更早了大約二十年。在台北這個「全球化」（美國化）主流之外的邊緣小城，我用中文批判美式文革，其聲如蚊。來日中外像克雷爾這種「同志」漸漸多了便將聚蚊成雷。克雷爾的觀點差不多與我相共鳴。讀者幸勿錯過此書。

（二〇一四年四月二十二日於台北，刊上海《東方早報》）

全球性的大「文革」

「當代藝術」的陷阱與覺醒

一、當代的陷阱

一百多年前，馬克思和恩格斯在《共產黨宣言》中早已預告：工業革命和資產階級「由於開拓了世界市場，使一切國家的生產和消費都成為世界性的了。」今日所謂「全球化」就因為生產與消費成為世界性的結果，而科技發達又成為這個「結果」的原因。

二十世紀下半葉的「全球化」是從經濟領域開始的。因為經濟的全球化，資本主義也乘勢在各國擴張。很自然地，知識與新聞，生活方式，社會制度，價值觀念與文化藝術，也隨之有某種程度的「全球化」的趨勢。不斷的開放與交流，使新的變局天天在各地發生；國家與民族的界限逐漸消失；生活的物資大量增富；原來民族的精神，文化，傳統，習俗⋯⋯急速在渙散與消失之中。而資本主義最發達的國家便漸成世界性的霸權，利用全球化以宰制世界各國，形成歷史上所不曾出現過的，囊括物質生活與精神生活全面的操控，全球超級的霸主，便是二戰之後崛起的美國。全球化其實是美國化。由一個科技大國來壟斷全球政治、經濟與文化，為一國的「利益」而

茲狗天下。這正是受宰制、壓迫的弱小國族以恐怖主義對抗強權的原因。但是，恐怖主義只有仇恨與報復，也不能給受苦的人類帶來幸福，反而造成世界的災難與危機。激起恐怖主義的原因正是發達資本主義霸凌別人的結果，美國不先自反省，世界難有和平。

各國的傳統文化與民族精神，是世界多元文化的根源，其獨特的精神價值不但極其珍貴，而且是各族人民世世代代安身立命，精神寄托，心靈歸屬的所在。長久來看，人類斷不能接受世界最後由一個強霸宰制天下；更不能容忍所有不同文化被迫放棄，馴服地成為某個「文化帝國」的附庸。

但是，今日自甘為美國「當代藝術」鷹犬者為何如此之普遍？連中國最有聲望的藝術院校、名教授，名畫家，在此歐風美雨中亦紛紛傾倒。有的自願，有的盲從，有的無奈依附。今日華夏域中，西方的行為藝術、裝置藝術、觀念藝術、政治波普、策展人、多媒體⋯⋯完全呼應美國藝術，中國藝界的激進有時甚且過之。為什麼會有這種情況？

欲回答這個問題，不是幾句話所能盡言。簡要地說：人性本來有趨炎附勢，羨慕強者，盲目崇拜的本性。大多數的「人群」尤其容易淪為跟隨「時勢」者。（這種情況台灣有一句很生動的話，叫「西瓜倚大邊」，以表達人的現實與勢利）。其次，因為科技、經濟強國，聲勢浩大，容易被視為「先進」、「進步」、「先鋒」、「偉大」，容易引起崇拜、仰慕；能依附也感與有榮焉。加上歐美宰制全球的野心，有其全面戰略方針與實行步驟。對非西方國家甘願追隨西方時潮者予以支持、嘉獎、利益輸送、刻意培養，所以有許多被洗腦、感化、被培植，甚至被收買的藝

術界人士，有意或無意中，都充當急先鋒，在各處造勢。當然，大多數單純而喜歡新奇的年輕人，很容易為放任、自由、好玩、不必苦學苦練，只憑膽大妄為便可出名的「當代藝術」所吸引而自願附驥。許多人以為「大多數人（尤其其中有許多校長、博導、名人）所做的應該不會錯吧？」很少人想想「中世紀黑暗時代」與「文革時期」，大多數人豈不都狂熱參與潮流？現在中國可說絕大多數美術系的課程早已接受「當代藝術」的觀點，或受其影響。最粗淺的測試可從傳統中國的筆墨與傳統西方的素描已變質或取消了。這是很令人驚心的。現在是「當代藝術」當道並普遍蠱惑美術界的時代。

最近我讀到大陸四篇有關文章，我覺得很有代表性。其中有兩篇深陷「當代藝術」陷阱中而不自知，另外兩篇質疑中國藝術應該回到鄉土中國，不應盲目協助西方以當代藝術「進行文化謀略活動」，傷害中國美術的健康發展。以此四篇文章為舉例，呈現基本的贊同與反對的兩造，加上我的評析。我們應該深入了解中國藝術今日的處境，並努力找尋我們自己應該堅守的宗旨與應走的大道。如果我們有幾代人盲目接受這個「陷阱」，而無「覺醒」，我們只有艾未未、徐冰、曾梵志、岳敏君、方力鈞、張曉剛、蔡國強……這些西化派的畫家，我們再沒有鮮明「中國特色」的「藝術大師」，那麼，我們要回歸中國藝術的正途便更艱難了。

634 | 批判西潮五十年 第二輯

二、荒謬的伊拉克「當代藝術」與中國「當代水墨」

上海《東方早報》二〇一四年七月十六日的「藝術評論版」有一篇譯文〈伊拉克藝術家的當代藝術之路〉（作者 Roger Atwood，譯者朱潔樹）。前面有一段該文的摘要：

「去年的威尼斯雙年展上，十個名不見經傳的藝術家把伊拉克館變成一個怪異的、令人驚訝的場所。一年以後，他們的國家再次陷入戰爭泥沼，當時的一些藝術家開始自力更生地向世界展示、推銷自己的作品。而此時，恰逢中東藝術吸引著策展人和評論家充滿興趣的注意。」

伊拉克與伊朗皆古文明國。若千年前美國覬覦伊拉克的石油，找一個下流而且後來證實只是憑空捏造的理由侵略伊國，摧毀伊國一切並殺死暴君海珊。但小布希對伊國的傷害其實更甚。現在更造成伊拉克國內各種族間沒完沒了的內戰，本來已脫離英國獨立幾十年的伊拉克幾成廢墟。現在伊拉克人民為逃避戰禍，流離失所，其處境與巴勒斯坦人相似，水深火熱，生靈塗炭，不是死於砲火即死於饑、病，婦孺為甚，且不知伊於胡底？

這樣的國家，這樣的民族，如果還有藝術的話，怎麼會是「當代藝術」呢？難道都不知道什麼是「當代藝術」嗎？大家對中東各國族的歷史文化與藝術，實在太陌生了。因為我們只對歐美、日本等經濟發達國有興趣，而且追隨美國之後充當附庸，對其他國族未免太過漠視、輕視了。

沒有人不知道中東、阿拉伯、印度乃全非洲的文化藝術，與歐美，與中國，是截然不同；不

會不知道各有其珍貴的歷史與傳統。一個國族的藝術不從他們自己的歷史文化那個傳統的大流延續下來去求發展，求新的創造，為了什麼原因，今日世界各國、各民族都盲目地匯入美國的所謂「當代藝術」的狂潮中？把美國式的「當代藝術」認為必然是全球性、大一統、最先進（藝術豈有先進與落後？）、最卓越的「主流藝術」？在我看來，不但荒謬，而且是何等愚昧，何等可恥而不自覺，多麼令人痛心！

今日世界各民族，各國，各地為什麼會有這麼普遍缺乏自覺的現象呢？是因為歷史的忘失與傳統的無知，國族自尊心的喪失。

沒有自覺的其實不僅伊拉克。很早，十九世紀末二十世紀初，日本不但在科學上拜歐洲為師，在藝術上也是。後來，歐洲現代藝術的地位被美國所篡奪，歐洲竟反過來追隨美國。美國提倡世界性、國際性的藝術（與當年美國跟隨歐洲侵略中國，因為他後到，所以高唱「門戶開放」是一樣的技倆。）其實就是美國式的「現代藝術」，後來演變成「當代藝術」，直到今日。日本也早已美國化了。

因為屈從於美國軍事與經濟的強權，半個多世紀全球連文化都相當的美國化（美其名叫「全球化」）。大家不論自覺或不自覺都認同這個現實。台灣在六〇年代已跟日本一樣臣服於美國藝術。中國大陸從「八五新潮」以來，也與日本、台灣一樣走上美國化之路。伊拉克與中東、非洲各地，幾乎也都不自覺地、胡裡胡塗走上「當代藝術之路」。

土地淪陷他人之手；；經濟為強國所操控；典章制度沿襲「先進國」；思想與知識仰賴「進口」……，這些都可以說是自己力量不如人，知識與技術不如人所致。但藝術上臣服於人，甘願追隨他人，以模仿「先進國」為榮，毫無自立自強的自覺，其實是精神的淪落，心靈的空洞與虛無，遠比政、經、科技的不能自立自主更可悲。

美國摧毀伊拉克，但伊拉克的藝術卻「皈依」美國的當代藝術，是心靈的空洞與錯亂，毫無骨氣，可悲之至！這個國家復興之路該有多麼遙遠啊！

中國國家畫院的《中國美術報》二〇一四年第一期十九頁刊登〈蔣奇谷：水墨為什麼沒有當代〉（約九千字；以下簡稱「蔣文」）。

該文的關鍵在「水墨」與「當代」兩概念。蔣文談到當代、當代藝術以及當代藝術與現代藝術的關係時，很對。不過，蔣文完全沒有指出當代藝術是現代藝術的美國化名稱。現代藝術起於歐洲。當美國漸漸在各方面大國崛起，他的野心大到連藝術也要歸他全球控管的時候，他把現代藝術的龍頭地位從巴黎偷偷轉移到紐約，就是以傑克遜·波洛克的「抽象畫」為美國的「國畫」為濫觴。後來的波普藝術、超級寫實、照像寫實以至後來的裝置、觀念藝術等，透過國家機器與財團的戰略輸出，在全球壯大聲勢，巴黎逐漸失色，美國取得上風，再用「當代藝術」來取代現代藝術，名正言順地奪得世界性的領導地位。正如好萊塢的電影取代了歐洲電影一樣。

其次，蔣文對這樣的「當代藝術」——「應該不是關心藝術自身本體的藝術，即不再關心藝

術的媒介、風格、語言以及形式上的原創等問題；當代藝術應該是這樣的一種藝術：即要對歷史和現實的社會問題、對人生的生存狀態進行深刻的反思。因此，當代藝術從創作到評判，從欣賞到被接受都不再以藝術風格作為對象，而是要看藝術家是否具有社會批判意識。以上這些關於當代藝術的定義構成了藝術的『當代性』，並已經成為當代藝術的遊戲規則。」——蔣君為什麼完全沒有批判就接受了？還有，試問我們要認識、欣賞、研究或評判藝術，捨棄藝術的媒介（就是物質材料）、風格、語言與形式於不顧，如何可能？說當代藝術「只對歷史和現實的社會問題、對人的生存狀態進行深刻的反思」、「不再以風格作為對象，而要看藝術家是否具有社會批判意識」，這些正是所謂對傳統的顛覆。但蔣文沒有說出他服膺當代藝術這些「遊戲規則」的理由是什麼；而這些「反思」或「批判」，分明是社會與政治批判的範疇，「藝術」豈能勝任？以藝術去擔任社會與政治批判的任務，其荒謬不正如命令雞拉車，馬司晨一樣。蔣文為什麼沒有對這樣荒謬的當代藝術的「定義」與「遊戲規則」先做一番批判？社會與政治的深刻反思與批判以視覺材料的形式來表現，只是皮毛。（只有文學戲劇或電影才能表現，因為運用語言才使其可能。音樂與美術很難「深刻」反思與「批判」。）

當代藝術既如上面蔣文所言，中國的水墨畫，雖然傳統型態之外，還有「抽象水墨、裝置水墨、觀念水墨等」，蔣文說「初步具備當代意義上的水墨格局，但在當代藝術的總體中尚不成熟，與其他類型的中國當代藝術相比，水墨還遠沒有成功。」即是說，水墨要進入「當代」，「出路在於轉型，如果轉型成功即可進入當代。」憑什麼非入「當代藝術」就不能自存？

蔣文是完全主張中國繪畫應該進入「當代」，也即非入籍美式「當代藝術」不可的一個典型「案例」。我原來無意評論蔣文全文，只是要借他來指陳我們今日的崇洋已到了可以為美國文化霸權代言而氣不喘，臉不紅的地步。這確使有心繼承、發展中國文化藝術的人驚駭不已。

蔣文細數石濤以及二十世紀的齊白石、黃賓虹、傅抱石、林風眠等，「但這些新水墨若以當代性作判斷標準來看的話又顯然不屬於當代藝術，因為明顯缺乏社會意識和反叛性。」

蔣文更驚人的結論，不但認為水墨未能進入當代，而且因為「水墨」關注對象是古老的水墨媒介而造成「當代性」的大減，所以水墨不可能進入當代。

蔣文題目是「水墨為什麼沒有當代」，我認為更應關注的題目應該是：「為什麼新時代中國的藝術要進入『當代藝術』？」；「為什麼一國的藝術要與『世界』接軌？」；「為何西方就是『世界』？」自我否定，不是很可憐又荒謬嗎？

上面兩段文字，標舉了今日非西方的藝術界向歐美「當代藝術」傾斜甚至全面臣服、追隨的觀點。其實是隨處可見的現象中的兩個典型例子而已。

當然，也有大不相同的觀點。我在台灣，不可能也沒有特地去搜尋中國大陸這類文章，僅就我有機會讀到的有限的一隅，多數使我憂心；不過，也有些文章的觀點使我感到一點安慰——能站在中國藝術的正道上去看問題的人還是有的，雖然力量顯得單薄點。

三、可喜的覺醒

二○一三年十月號《美術觀察》第一百二十頁「論摘」中有〈中國當代藝術重要的不是國際亮相而是返鄉〉，該短文摘錄二○一三年七月二十七日《美術報》第三版，作者是宋永進。他檢討近十年參加六屆威尼斯雙年展的中國當代藝術，雖不乏佳作，「不過大多延續或重複了往屆作品的創作思路和形式……或用西方當代藝術的語言和形式去翻譯中國性的內容，或借一些『中國元素』（如古建築、瓷器、中醫、莊子、禪意等）開場。……移植於西方文化土壤的中國當代藝術，既割裂了中國藝術史的延續性，又缺乏對當下現實的深度切入，斷了地氣。（他們很多人）雖努力樹立中國當代藝術的國際形象，卻仍然無法改變中國當代藝術在國際舞台上貧乏的表現和邊緣性的地位。……中國當代藝術必須返鄉，返回到原本就屬於自己的一方熱土，以主人翁的文化姿態和獨立的審美氣質……無論是表現方法還是表達形式，都必將與西方當代藝術拉開距離，呈現出中國藝術家獨有的價值判斷、審美特色和文化魅力。」

這是中國藝術家應有的認識。但作者似乎不大認識所謂「當代藝術」不是指「今天所創作的藝術」，而是特有所指，是由西方「現代藝術」演變下來，由美國主導之後，把大約自二十世紀中期、抽象、波普、裝置、身體、混合媒材、觀念……等五花八門，完全顛覆傳統，具有反人文的意識形態的新「藝術」，以當代藝術為名，以區隔開其他藝術。作者宋永進似不知歐美今日的「當代藝術」是一個專有名詞，所以，他所說的「中國當代藝術」，若寫做「當代的中國藝術」

便符合他的本意吧。

「當代藝術」不只反人文，反傳統，也反藝術。原來藝術以訴諸吾人不同的感官，可分許多不同的類；以其運用的媒介，也有不同的分類；就其功能，也各有其類。從現代主義以來，他要打破界限，顛覆規範。「當代藝術」，到了極端的地步。試想想：以前「現代主義」的繪畫稱為「現代畫」（modern painting），為何到了「當代藝術」不能稱為「當代畫」（contemporary painting）？因為「當代藝術」不但打破繪畫——平面與雕塑——立體的區別；連「畫」都不必，可以用噴、滴、丟、拓、爆炸……任何想得到的方式；不一定用紙、布、板，顏料、墨、油等等，可以用現成物，用任何破布、鐵絲、木頭、垃圾……任何物質與形態；其「創作」不必是一件在時空中成為客觀的存在物，可以是一些動作、音響與光，可以是「藝術家」自己或他人的身體的表演，可以是一次爆炸。所以，無法稱為「當代畫」，也即是「畫」已經被消滅了，甚至把人類千萬年所建立起的，稱為「藝術」的那些「東西」徹底摧毀，而以不可能是藝術的這些「東西」來取而代之。

在《美術觀察》月刊二〇一四年四月號，中國美協理論委員會委員錢海源〈解析「當代藝術」的迷霧〉一篇長文指出：「自二十世紀八〇年代中期以來，中國美術界某些主張全盤西化的先生，公開宣揚建國不到三百年歷史的美國是當今世界上『文化藝術的中心』和『國際藝術中心』；而具有五千年文明歷史偉大的中國……卻被全盤西化派貶損成了……『文化落後的邊緣國家』」。

錢文對中國三十多年來的開放、變遷有詳細的描述，也舉名指出中、外美術界某些人如何處心積慮要使中國藝術「走向世界」，其實是「迫不及待地要將中國美術早日納入西方當代藝術的軌道。」

錢文的基本觀點（除了某些政治性的信念以外），的確應為中國文化藝術界所有的人所重視。對今日中國文化中的繪畫發生根本性的變異，應該從藝術的本質，從藝術與人類的關係，藝術的價值與意義，藝術與民族文化的特質，從中國文化的前途等重大觀念上展開理性的大討論。

我讀後，在此文空白處寫了一句話：「這樣的文章，可以預見未來中國文化藝術界必有藝術的大辯論。」我要說，儘管大辯論不一定很快就出現，卻一定會到來。因為這是有關中國文化、中國藝術何去何從的大問題；也可說是中國人民在擺脫了近代的慘痛歷史，迎來了國族的振興，大國的崛起，面對著三十多年來藝術界的異化（包括方向的誤認、商業化的腐蝕、藝術心靈的庸俗化等等），不能不深切猛省。因為這是經濟昌盛，國力茁壯的背後更深層次的，中華民族是否有自己獨立的價值觀念、人生信仰與民族靈魂的終極問題。

（二〇一四年九月四日凌晨三時，刊上海《藝術評論週刊》）

北捷案更大的原因

北捷爆發鄭捷殺人案之後，報紙、評論界、學界、精神醫師、電視名嘴及社會大眾之索解與評論，沸沸揚揚。所言各有心得也各有所見。有歸咎其父母；或批評教育過於功利，喪失人本精神；或責兇手的反社會人格，心存仇世的幻想；或指受廷帆發起學運的刺激；或指其小學時暗戀受挫，種下殺機；或因無法走出虛擬世界，與人太隔絕；或認九○後生長的世代所受正是李、扁教改後殘缺教育所致，指出父母、學校、師長、媒體、政客都責不可卸；或曰道德與民主崩壞之結果……。還出現很費解的兩句話：「因為黑暗，更見人性光芒」（馬總統）；「鄭捷是我們的家人」（東海大學）。

此案殺人原因與動機完全超脫傳統，既沒有仇怨，沒有特定目標，也沒有殺某人具體因由，隨機而為，令人駭異；殺人者無驚恐激動之態，沒有喜怒哀樂之情，殺後更無負疚不安之心，尤為可怖。

更值得關注的是，案發後網路上有為鄭捷歡呼者；有為響應鄭捷，嗆聲要在其他捷運線繼續作案者；有將鄭捷當偶像者……人數竟以千計。可見懷此心態的人有「部分的普遍性」，絕不能

以只是特殊個案看待。

如此令人震驚的現象，欲追溯其源，從家庭、學校、社會的教育功能；從犯罪學、心理學去分析；或從民主、自由、法治是否健全去求解等傳統思維之外，更應針對當代文化形態、時代風氣與生活方式等「數千年未有之變局」，從更深更廣的層面上來考察，方能切中肯綮。

當天我見此新聞，即想起比日本○八年秋葉原隨機殺人事件更早，一九六○年代美國影片《冷血》（原著為非虛構同名小說）。當時震驚全球，就因為美國出現的是完全異於傳統的殺人案件。「冷血」之後這半世紀以來，不論其「發源地」美國、歐洲或亞洲，同類型殺人新聞越來越頻繁，已罄竹難書。近日美國，幾乎每月每週都有所聞。這次北捷案之轟動，大家印象中似乎是第一次，其實不然。台灣早已有過騎機車青少年群，呼嘯過市，揮刀沿街隨機砍人的類似案例。

觀察現代世界，我認為凡全球化（其實應稱「美國化」）所及之處，都難免出現「冷血」殺戮之現象。台灣是儒家文化圈核心地區之一，如何竟生出與美國社會文化相似之毒瘤？因為大陸赤化不久，韓戰發生。美國為了鞏固西太平洋防線，派第七艦隊協防退到台灣的中華民國。從此由軍、政、經到文化以及民生生活，台灣從無奈到熱衷，差不多是美國的崇拜者（粉絲或曰跟屁蟲）。

爭當美國人，拚居留權，留學對象幾乎清一色是美國（「來來來，來台大，去去去，去美國」的「民謠」可見證）台灣的教育（內容與方法）、藝術（抽象畫、普普、照相寫實、裝置、

觀念、身體藝術、當代藝術等。我們的美術館、藝文中心等公家藝術館，差不多是美國「當代藝術」的殖民地。文化部（局）都大力支助當代藝術。好萊塢電影與娛樂完全美國為主。

衣食住行、生活方式更是無孔不入。麥當勞、熱狗、可口可樂、炸雞、漢堡、牛仔褲、芭比娃娃、熱門音樂、電視劇、訊息與玩具（蘋果手機、平板電腦、電玩遊戲。）……數不清的用品、玩品、商品。既要賺你的錢，同時要洗你的腦，要灌輸美式價值觀念、審美觀念；給你方便，給你進步，給你玩樂，實際上是誘惑你上了無形的美式腳鐐手銬，一舉一動，美國老大哥在引導你、規劃你、控制你。給你麥可·傑克森，給你瑪丹娜，給你女神卡卡，使你嗨、爽、痛快。玩樂、消費、名牌、哈雷重機、性自由、同性婚、轟趴、大麻、嗑藥、重金屬震破耳膜……全世界青少年被美國文化磁吸。

美國文化太迷人了，它像鴉片一樣難以抗拒。慾望開放，物慾享受，拜金主義，不論用什麼手段，賺到了錢，你便可得到最大自由與享樂。而縱情之後是疲乏與空虛。為什麼一部分美國青年成為冷血殺手？因為物質與肉慾，娛樂與享受，自由與放縱，掏空了人的身心，因而虛無空虛，如行屍走肉，生命沒價值。故不愛惜自己，也不會愛重他人，因此心靈空洞無物：沒有精神上的依戀與期望，包括親情、愛情、友情的珍惜；對宇宙未知世界的好奇心；求知的渴望；審美感情的尋求滿足；善與正義的追求等等。

人類如果沒有這些心靈（精神）的追求，人如何能創造文化？何以異於禽獸？從孔孟老莊到康梁、孫逸仙、梁漱溟，從柏拉圖、亞里斯多德到康德、羅素、愛因斯坦，真善美的追求是人類

東西方共同的宏願。二戰後美國以高度發達的資本主義，變成帝國主義崛起成為世界霸主，世界警察，這個世界已變成以民粹（大眾化）與商業化（經濟掠奪與拜金主義）為重心的美式當代文化擴張全球的局面。中西傳統文化被當成過時的遺留物鎖入歷史的檔案中。

數十年來，台灣全面追隨美式文化的方向，所以傳統被踩在腳下，被顛覆了，道德崩壞了，去中國文化了，藝術漸漸垃圾當道了，人與人疏離了，親情淡薄且形式化了，愛情剩下肉慾與拜金了，學問、思想、文藝上的傑出人物漸漸沒有人了，不斷整型的明星、歌星、性感名模越來越替代了過去的「偉人與名人」，享受最高「名聲」與待遇了，從前一位大文豪的死，送葬行列萬人空巷，全球頭條新聞的時代過去了，貓王與麥可‧傑克森等人取代世界偉人了，愛寵物以填補心靈的空洞，其受關愛超過父母的新時代降臨了，大學生上課吃雞腿、抽菸、街頭裸奔與露鳥，中學女生援交，小學生吸毒，早已不是新聞了，祖母枕下有錢卻不給我買毒品，乾脆把她殺了……。

　　我們（包括大陸同胞）如果不警覺，起來謀求發展我們最悠久最偉大的傳統文化，創造出今日與明日世代代中國人安身立命的新文化，我們斷不能自立自強，斷不能擺脫美國所設下「全球化」的羅網。過去效法過蘇俄，現在兩岸追隨美國文化，自甘自我殖民而以為是「趕上時代」或「與國際接軌」。即使中國崛起，心靈上仍沒有自立與光榮。美國以侵略（越南、伊拉克……），與侵吞（金融衍生商品：大量印鈔票）而致富強，他國未必有此霸權與力量。所以追隨美國文化，未必能得其利益，卻必然毀了自己的文化傳統與世代代人生的幸福與

光榮，而且必承受美國文化的惡果，不能自拔。

　　對於鄭捷案深入思考，我認為：如果繼續崇洋媚美，在文化與人生生活上不思振作，不走自己的路，未來台灣社會的「鄭捷」，恐難以抑止。

　　　　　　　　　　　　　　　　　　　　　　（二〇一四年六月六日《中國時報》）

走出「西潮」的夢魘

幾個月前胡佛兄給我拜讀了他為得意弟子朱雲漢先生新書《高思在雲——一個知識份子對二十一世紀的思考》所寫的序文，便期待一讀這本大著。我所學的是藝術，愛讀專業以外的書，似乎是另類的附庸風雅，其實不是。因為政經社會，時代風潮與藝術的關係極密切。《高思在雲》可謂深得我心，欽佩之至，我想略作延伸評論，以就教於諸位。

中國藝術到二十世紀下半，有一個大變局出現：有些中國的畫家開始離棄傳統，向歐美去接軌。一九四九年兩岸分治，台灣較早接受歐美新潮，幾乎按照西方各種「主義」，亦步亦趨。後來不單油畫如此，連本民族特有的水墨、書法、版畫等都漸漸匯入這個西化的潮流中，而竟成為主流。中國大陸較遲，八〇年代以後才漸漸走上西化的主流的方向。這是中國數千年歷史所不曾有過的情況。

這種情況好不好，對不對呢？五十年來台灣藝術界幾乎是一面倒的認同，而且奉為圭臬。因為絕大多數人認為歐美「先進」，不追隨豈不保守、落伍？不贊同而且極憂慮的是極少數，直言不諱的更少之又少。我從二十幾歲發表文章表達我不贊同的觀點到今日從未改變初衷。我為什麼

這樣堅持呢？簡單說，我一生堅信真正的藝術必有三個不可缺乏的要素：一、時代的精神（不是反映時代的生活與現象，如美國登月球就有「太空畫」之類。而是表現藝術家之所憧憬，對時代人生之所發見，所感受或批判的各方面）；二、文化傳統的特質；三、藝術家個人獨特的人格特質的表現。

傳統真傳失落的悲劇

為什麼中國藝術界這半個世紀以來會以為「民族性」便是落後、狹窄、保守？因為誤認西方現代主義以來的藝術就是「國際性」、「世界性」、大一統的、最先進的藝術。我個人批判這些誤解、錯謬與自甘依附西潮，撿拾西方唾餘的藝術觀點已快半世紀。我深知為什麼會有這種現象，就因為西方中心主義以世界性自居，大力在全球膨脹，更加深非西方民族自卑的結果。

朱雲漢的大著論述世界政經局勢的發展與變遷，為我們描述世界一百年來乃至三百年來的風雲變色的始末。不知道這個大背景，就沒法真正理解藝術喪失民族自主與獨立的原因。西方中心世界如何宰制全球，文化帝國主義長期的「軟侵略」（假如軍事入侵可稱「硬侵略」的話），如何有計畫地一步步催眠、鼓吹、蠱惑造成美國藝術的全球化的深遠背景，必要從全世界政經文化演變的脈絡中去認識。

長久以來，「落後國家」的藝術家要與美國接軌已成渴望與信仰，因為西化思想半個多世紀已根深蒂固，傳統的臍帶已斷，傳統的真傳已失落多年，這已是世界性的悲劇。

台灣自六〇年代開始出現「現代畫」（現在已隨美國改稱「當代藝術」〔contemporary art〕）。有全盤照抄者（如早期的「照像寫實主義」，如近來的「裝置藝術」、「觀念藝術」）；也有用中國材料（如宣棉麻紙、水墨等）與文化圖騰（如老莊、禪宗、太極、陰陽等）與西方前衛做某種拼接與附會者。藝術的大革命，鼓勵反傳統，廢除基本訓練，以鹵莽滅裂，草率兒戲為「創新」的同義詞。鼓吹革毛筆的命，打倒「封建的文人畫」，主張材料與工具的顛覆性革命。完全以物理的「特殊效果」來製作「作品」，大膽反叛即可成「大師」。無所不用其極，任何東西，任何方法都可以稱之為藝術。何等廉價！

三百年來最大的變局

《高思在雲》指出西方中心世界的沒落，美國獨霸的形勢已逐漸反轉，以及非西方特別是中國的復興，「我們正進入一個三百年來未有的大變局」。我堅信一個更重視民族自尊與文化差異，和而不同的思潮將取代近百年的西化狂潮；「世界性的藝術」將是歷史的笑談。這本書有太多啟發與震撼，不及細說。我覺得兩岸藝術界應該一讀，才能取得衡盱天下大局的眼光，走出一

隅之蔽障，而有所反思。

（二〇一五年三月三十日《中國時報》）

藝術死亡與再生
——清華大學厚德榮譽講座

藝術死亡

「藝術死亡」，這是一個複雜的問題。

二百年前，黑格爾最早提出過（一八一七年，黑格爾海德堡美學演講），他是說「藝術已經走向終結」。它的意思是說藝術是感性形式，它傳達真理的功能將為哲學所取代。專家說「終結」德文「der Ausgang」，譯為英文「end」，再翻中文，變成「死亡」。其實是簡單化。原文的「終結」有雙重含義：是階段性的「終點」，又意味著新的「起點」。

這是一個很深奧的哲學美學問題，不是今天的題旨。但我們不應忘記這是西方的文化發展中所產生的問題。不同文化不同民族各有不同觀念，不可能有完全相同的文化發展的途徑與命運。中西最大的差異在分與合。西方的文化主「分」，中國文化主「合」。但是西方最早的哲學原本也注重整全的智慧，即所謂愛智。後來因知識日增，系統太龐大，無法精專，所以不斷分化，而

有不斷從哲學獨立出來的類別，如科學、倫理、政治、心理、邏輯、法律、語言、美學等等。因

為「分」，各自獨立，所以西方能不斷進步；也因為「分」，所以分崩離析，人文精神無法統御思想與技

術；各自獨立，各走極端。造成人文世界文化與社會層出不窮的危機。中國因為注重「合」，便

不可能有西方物質科學的突飛猛進，也不能產生科技巨大的力量。但因為「合」，所以中國不走

極端，不追求強霸，王道而中庸，較穩定和平，可長可久。到了近代中西文化不再孤立隔閡，且

已成短兵相接之勢。霸勝王敗，而有中國之百年來為列強侵侮的痛苦經歷與民族自尊自信的大損

傷。因為自卑，所以把西方文化奉為圭臬，看不起自己的傳統文化，共產主義在中國的興起與全

盤西化在中國文化、文學、藝術界取得主流地位，就是西方近代文化在政治與文化上的大勝利。

西方說「黃禍」，我們從不曾有「西禍」或「白禍」之說，多麼值得深思！

　中國藝術在十九世紀末到二十世紀開頭受到西方近現代文化的刺戟，有一個很短的時期，大

概在清末到「五四運動」前後，湧現了一個中國傳統文化與近代西方文化相撞擊而創生的文化躍

進，清末民初，一長串文化巨人的名字出現於暮氣沉沉的中國，其情形與俄國十九世紀相似。忽

然湧現了普希金、柴可夫斯基、萊蒙托夫、果戈里、赫爾岑、屠格涅夫、杜斯妥也夫斯

基、托爾斯泰、契珂夫、列賓、蘇里科夫等大藝術家。足以與整個歐洲比美。中國十九世紀末二

十世紀上半，有梁啟超、王國維、魯迅、周作人、胡適之、老舍、梁實秋、陳衡恪、聞一多、巴

金、錢鍾書、傅雷、齊白石、黃賓虹、徐悲鴻、傅抱石、林風眠、李可染、冼星海、聶耳、馬思

聰等藝術家、文豪，構成近現代中國歷史光輝的一頁。以繪畫來看，從清末、民初到紅色中國的



頭十幾年，一方面是傳統的老樹開出新花（如齊白石、黃賓虹、傅抱石、潘天壽等），另一方面是融合中西開創出新局（如徐悲鴻、林風眠、蔣兆和、李可染等）。可惜時代風雲變色，中國文化藝術應然之路崩毀，外來衝擊，竟成自卑，而有全盤西化以至淪為附庸，而走上自我否定的虛無之境而迷途難返。

今天兩岸藝術界都同樣成為美國殖民地而沾沾自喜。一個文化大國淪落至此，令人悲慨！陶潛〈歸去來辭〉說「實迷途其未遠，覺今是而昨非」。我們迷途已久，至今未覺其非。古人說欲滅其國先滅其史。我們的史已全扭曲了。藝術也亡國。美國的野心之大，比昔日的日寇過之。

任何文化皆有優缺點，中國文化也不例外。我們的衰敗，主要在自卑，喪失信心與勇氣。

「當代藝術」的歷史背景

西方藝術誕生於歐洲。到十九世紀末有印象主義繪畫出現，被指為西方「現代繪畫」（modern painting）的開端。印象派回到大自然，面向平凡人生，開展一個色彩繽紛的世界。但重感官輕心靈也埋下隱憂。自此，西方各種主義、流派不斷湧出，也開啟一個標新立異的時代。這也是歷史上前所未有之現象。當科學變成科技之後，而有「進步主義」之思想，藝術也受傳染，追求「先進」。印象主義之後有立體派、超現實主義、野獸派、達達主義、歐普、波普、抽象、裝

置、行為、觀念等等流派，令人目不暇給。新藝術流派以前衛、先鋒、實驗等名目，藝壇成為藝術競技場。二戰後歐洲衰落，美國崛起，遂接收西方現代藝術成果、令紐約取代巴黎成為世界藝術之都。一切新奇怪誕之藝術如雨後春筍，統稱「當代藝術」。此「當代」兩字與過去的「現代」兩字一樣具有新歷史之標幟與意識型態的意義，並不是通常的「現在」或「今天」的意含。

所以成為「專有名詞」，須加引號。

西方藝術如何劃下「終點」並開啟全新的（進步的，先鋒的）「起點」？大略可以杜象（Duchamp, 1887-1968）為驚世駭俗的第一人。一九一七年他以小便器為「作品」參展紐約獨立美展；一九二〇年用印刷品加手繪二撇鬍子的蒙娜麗莎為作品以蔑視傳統而喧騰西方。美國則以波洛克（Pollock, 1912-1956）一九四七年開始獨創把顏料任意滴灑在鋪於地上的畫面的「技法」，成為美國五〇年代抽象表現主義的先鋒。也可說創立美國「國畫」的第一人。其次是安迪·沃荷（Andy Warhol, 1929-1987）六〇年代以大眾崇拜的人物或用物如夢露、貓王、毛澤東及罐頭等超市名牌商品的照片，用絹印重複印成畫面，故意用這些大眾俯拾即是的圖像，表現大眾化、流行文化、無思想，無個性的藝術。寫《藝術的終結》一書的亞瑟·丹托認為藝術終結於六〇年代。開啟了繪畫就是不必畫畫，徹底嘲弄、顛覆傳統的「前衛」派。所以「繪畫」至此實際上已經消亡，繪畫二字已文不對題。奪得領導地位的美國，把這些荒謬膚淺的所謂「藝術」，以「當代藝術」為名原因在此。

「當代藝術」全球化

二戰結束，世界局勢重新布局，開始所謂冷戰。兩個對立的陣營都企圖稱霸世界。一邊要「赤化」全球，一邊要推動各國「現代化」。共產主義與資本主義兩種意識型態的對壘，到二十世紀末，「蘇東波」解體及中共改革開放，終於分出勝負。歐美的資本主義社會制度、意識形態、生活方式最後勝利。所以日裔美國學者福山有《歷史之終結》之論（西方自由民主將傳萬代；資本主義消費文化將永遠一枝獨秀）。但福山高興太早太過，後來他終告放棄謬論。

資本主義為什麼先敗後勝？共產主義為何先勝後敗？馬克思主義本是一種人道主義，一種社會主義，開始時獲得全球中下層大眾及知識份子的擁護者就在他對資產者的批判，對「普羅大眾」的關懷。但共產黨勝利後斯大林與毛澤東兩人由革命者變成專制的獨夫，紅色政權都走上殘暴鬥爭，美夢幻滅之路，遂有崩解的結局。簡言之，共產主義理想過高，違反普遍的人性，易為野心家所乘，變成暴政，終於失敗。資本主義為何最後勝利，因他順從人性好逸惡勞，自私貪欲一面，迎合平庸大眾，所以成功。但半世紀以來人性貪慾的擴大，造成今天世界普遍陷入道德與生存環境全面的大危機。

二戰前歐洲的帝國主義掠奪殖民地，還只限於軍事、政治、經濟層面，二戰後興起的帝國主義，是全面的宰制，是文化帝國主義。此即全球霸權美國的崛起。對全球的操控，不只軍事、政經層面，而且要擴及文化範疇所有的領域。從思想觀念到物質工具，從文學藝術、生活方式、娛

樂消閒以至飲食服飾等等，無微而不至。所謂全球化乃是美國化。地球村幾可改稱「美國」。

後冷戰時代至今，大約三十年，新的世界局勢已不是國與國單純的關係，而是美國單極霸權對世界各國軍事、政、經與全面的文化與生活的介入與操控。何況藝術可以是名利的工具，是投機投資的標的物，是社會腐敗行賄、洗錢的中介，操控者與被宰制者都樂於有「當代藝術」這種既不高雅，也不深奧，如同寬鬆貨幣大量印鈔一樣的廉價「創造品」來作為籌碼。美式「當代藝術」就是全球金融界最權威的美元計價的「貨幣」。這是符合美國願望的「文化戰略」。「當代藝術」全球的擴散，像基因改造工程一樣使全球不同民族的藝術被摧毀了；原來的基因，因被異化而成異形，也就是變成美式怪胎。怪胎便不是原來本土的民族藝術，這就是我的講題「當代藝術之死」的第一個解題的意涵。即是說：人類自古各國各族所創造的各有特色的藝術，在今世被一個稱為「當代藝術」者所侵凌而死了。

霸權的謬妄與附驥尾之可悲

這個美式「當代藝術」的新潮一如海嘯，不但沖蝕全球藝術家個人創造的自主性，而且原來不同國族，不同傳統，極多元的藝術特色與風格都被擊潰。各國本土的美術館，以「當代藝術」

為主流，甚至有直接稱為「當代藝術館」者。這種完全喪失國族本土文化主體性，清一色自願被殖民而能談笑自若的現象，可謂藝術心靈的麻痺。不止於此，藝術刊物、出版品，藝術新聞與評論，甚至大中小學美術教育，也以歐美當代藝術為圭臬。組成分子大變質的藝術界沾沾自喜，藝術界之外則一頭霧水，搞不清楚藝術為何如此異化；也漠不關心。其實，當代人士因為拜金，因為重物質，所以心靈的追求很少，藝術大概只剩下美容術罷。

歷史上沒有一個時代像今日這樣，每個人、每個民族受到外來的一隻隱在幕後的手在統一指揮、操控，不肯順從潮流者，不願與主流接軌者則被排斥，被邊緣化。依附主流才有話語權，才有地位、榮譽與名利。不然，等於生物缺氧而逐漸窒息。這是一個文化霸權兵不血刃以藝術的同一化來達成宰制全球，心靈空前陰晦荒謬的時代。媒體、藝術機構、藝術教育、策展人、美術館與活動，都甘附「當代」新潮的驥尾或充當幫兇而不自覺，也無愧疚。可悲至極。

美國從原來的天使漸變成惡魔。原來以民主、自由、人權、個人主義為傲，且常以此作為宣揚人道的大纛，也常藉此冠冕堂皇以干預別國內政。二十世紀中葉以來，美國以藝術為世界文化戰略的重心，奪取領導世界的權力，強力推銷「當代藝術」突破各國疆界成為後現代世界統一的藝術新潮。這種文化上全球性統一的藝術風尚，其「集體主義」（collectivism）的意識形態，與過去共產主義又有什麼不同？這似乎從來沒有受到思想界的扣問與批判。的確，藝界之無思想，學界之不關心藝術，良有以也。

大約不到一百年中，因為西方社會劇烈的變動，引起社會、思想、宗教、藝術……巨大的變

動。也因為近代西方爭霸天下，非西方國族被迫捲入這個西方中心的全球化的大變動中。形成各國族文化被改造，被替換，不同程度的文化殖民的局面已然確立。最明顯的是傳統的式微與變形，反傳統力量幾乎無法抑阻。正如馬克思在一八四八年《共產黨宣言》所說：「一切堅固的東西都煙消雲散了，一切神聖的東西都被褻瀆了。」今日的「當代藝術」之惡形惡狀，任何物件，而且不排除極端的物質材料，如糞便、鮮血、屍體、精液、生吃人肉……。台灣觀眾熟知的大概有蔡國強的「爆破」與徐冰的「無字天書」。

任何物與物的組合，任何念頭，任何行為，都可稱「藝術」，任何人都可為藝術家。而不排除

台灣半個多世紀以來依賴美國的庇護，對美國的崇拜，可說是早期特殊歷史處境所使然。但青年一代一代對傳統文化不斷的疏離與放棄，固然一部分可歸咎來自「五四」過激反傳統的後遺症，但西方的宣傳、鼓動與崇洋風氣的推波助瀾，加上台灣分離主義去中國化的意識型態的發酵，在在都使此岸的中國文化主體性之信念日趨消淡。很遺憾，以民族意識自強的彼岸，在八〇年代之後，西潮亦為大陸新一代所崇奉，以致如水銀瀉地，無孔不入。因為反右與文革，掏空傳統文化的基石。西方現代主義的自由、放任，迅即填充了心靈的空缺。今日大陸藝界，從報章雜誌到美術學院，各種展覽及藝評，策展人的制度，歐美後現代藝術的概念、思想與術語……其全盤西化（應說美國化更恰當）的程度，與台灣已沒有區別，或有過之。在藝術上自甘為「當代藝術」的附庸而毫無反思。

九州生氣恃風雷

西方今日藝術上的大危機，根本就是西方近代文化危機不可免的宿命的一部分。今日西方文化的全球化波及全球，「世界的終結」或「末日」，已不是輕鬆的玩笑話。西方的「民主」與消費文化，對物質世界與心靈世界的戕害，已成全球的噩夢。

非藝術界不關心藝術界的巨變所隱涵「世界終結」的警訊；藝術界在亂世名利的追逐中不知自己及世界整體的大危機。這是今日這個時代的悲哀。後世對今日藝術界的顢頇、淺薄、荒謬、虛榮與無知的鄙夷，必可預見。希望還有「後世」。當代藝術等同垃圾，今日的大師也極廉價。

一個自欺欺人的時代。這是世界許多大學者所發出的警示與沉痛的批判，藝壇似乎充耳不聞。

今日藝術之所以如此，美國以藝術為手段宰制全球，不惜以滅絕各國的傳統文化來遂行美國一元化獨霸全世界狂妄的野心是最大原因。他以世界性、國際性為誘餌，使「落後」國家以為與之接軌便躍上龍門。「當代藝術」那樣與傳統切斷，那樣淺薄無趣，那樣狂妄荒唐，為什麼會風行天下？我認為那是美國用來奪取文化領導權的極端手段。美國自己文化短淺，不以極端手段斷無法變天，其次，利用群眾的盲從，宣傳洗腦的有效性，我們回顧歷史：中世紀、希特勒、麥卡錫、大陸文革……。群眾很容易在大潮中被操控而盲動。第三，大多數天資平庸，又毫無基本訓練，而想一步登天的人，一旦給他大解放的機會，他會以大膽妄為為創造。試看現代主義流行以來「藝術家」人數之多，成名之易，正是民粹的勝利。去年我曾在上海發表〈全球性的「文化大

革命〉〉一文，揭露美國操縱的「當代藝術」的真相。

這已不只是「藝術之死」的世紀，也是價值崩毀的世紀。不過，不必喪志，世界的局勢與氣氛已逐漸反轉。只要人性不滅，藝術便不死。而藝術要有生命，必要從各國各族不同的、可貴的傳統中衍生、發揚。藝術不會是無根之木，無源之水；有民族精神的藝術才有多元、獨立的思想觀念、才有各不相同表現風格與藝術形式。藝術不但不能「全球化」，而且應該有強烈的民族與地域特質。以撒‧柏林（Isaiah Berlin, 1909-1997）說：文化的單一化便是文化的死亡。

西方中心世界正在沒落，非西方世界正在崛起。其中中華文化的再興，將是無可阻擋的偉大力量。

我用龔定盦「九州生氣恃風雷」的名句來做結語標題，九州指全中國。我期待台灣與大陸，不久有許多敢向美國文化帝國主義荒謬淺薄的「當代藝術」說不的人。當時代的大風大雷起來，中國文化必將復興，中國的藝術家要提倡「文化的民族主義」，各具獨特性的藝術光華，要互相尊重，互相欣賞，共存共榮。

我五十年來秉持此信念，寫過無數文章，成為藝壇的「異端」。我堅信其實正是中華文化的大道。

（刊於二〇一五年七月十五日上海《藝術評論》）

今日藝術界的危機

記得二十世紀八〇年代李小山一篇〈中國畫窮途末路〉的文章發表，震驚四方。現在「中國畫」的現況及命運、前途，當前的問題百十倍於當年，誰會真誠坦率來檢討？因為現在有各種禁忌，一說便涉及名利：不是傷人，便是害己。這些沒有人敢提出來討論、批評的禁忌，這些極難改變的局面，這些已成了集體享受利益，大家埋頭分食國家社會富裕的「大餅」，沒有人著急，亦無暇顧及傷害國族藝術文化前途的大危機的事實，如果全國沒有勇於面對的決心與氣魄，予以徹底的診斷並謀求一步步改善、改革，扭轉危機，只想逃避危機，保護利益，枝枝節節討論中國繪畫專業的課題，那是只注意秋毫之末而不見輿薪。我個人的觀察與思考，問題之嚴重，是一九四九年以來空前未有。有這樣一些根本的問題應予正視，恕我直言。問題不少，但時間匆忙，篇幅也有限，我只能簡略、慎重地述說：

第一是美術教育的問題。

全國美院及其各種美術教育機構（包括軍中）在數量上已過分龐大。我們都知道優秀畫家古今都是極少數，絕不全靠學校所能培養。學校教育雖有其催生作用，但特高的天分與自身極專注

的自我追求才有成為一個優秀畫家的可能，絕非批量生產可奏效！國家設立如此多的美院、美術系、美研所，每年收納大量學生（有多少人？我沒有數字，必定極多）做專業的培養，這種藝術教育是極錯誤的政策。一國哪裡需要每年畢業一大群「畫家」？容許全國各美術院校本位主義，不斷擴充編制，增加院系，擴建校舍，增聘教授、增聘博導，大量招生……好壯大聲勢，增加院校創收，提高地位，但浪費國家公帑，也浪費青年的生命，影響其人生前途──因為培養了許多「專業」而非優秀的畫家，也造成社會的負擔。於國家於其個人何益？大學美術教育擴大的結果，不夠格的教授與勉強入學的學生。造成師生水平急速下降，也就是大學的虛有其名。今日去哪找徐悲鴻、林風眠、常書鴻、潘天壽……？一堆教授也每況愈下。

適應經濟發展的需求，許多實用美術人才的培養，有其合理性，可多培養。純繪畫人才的培養，使畫家多如牛毛，呈現了畸型的發展，使藝術水平急速下降與社會的負擔，個人前途的茫然，非常錯誤。

第二是藝術界官本位之嚴重。

各種藝術衙門、官方機構之多，製造了官本位現象，藝術成就比不上官位有力。聽說為爭官位要「出錢出力」才掙得到，千真萬確。這是腐敗的根源之一。從文聯、美協、音協、作協……中央到地方，各級大學、學院、系主任；各博物館、美術館、畫院、研究院……從主席、館長、院長及各部門主任、博導……。公辦刊物、出版社等機構又有各種官銜。還有我不知道，沒想到的。這個龐大的「藝術官」構成一個大網，主宰了一國藝術的命脈與政策制度。因為牽涉既得利

益，沒人會檢討、批評。

藝術界有了權貴，藝術成就的高下優劣便別有標準。藝術界沒官銜的畫家、學者、教授、藝術史論批評家與社會上的藝術人才沒有參與制度、決策與領導的地位，或只有服從支配、被付托辦事的義務。

因為有官銜的畫家作品最貴（中國社會自來有以官為貴的傳統），權力、地位高者比沒官銜的畫家更受尊重。這就是爭官位之風甚盛，以及大量增設許多藝術機構，製造官位大家來分享的原因，造成官本位於是屹立不搖。

第三是博物館、藝術館的問題。

國家到地方的展覽館，除公辦展覽外，畫家辦展覽都收費。也等於公辦展覽場所，可由展覽者付租金展出。這便使公家大小展館展出品質不能嚴格把關，使國家或地方公立展覽館沒有權威性，也造成展覽者因為不是光榮受邀聘而沒有榮譽感。更造成良莠不分的現象。每個展期很短，因為辦展貪多，一年馬不停蹄換展品，使藝術品如走馬燈匆匆而過，似乎重租金收入，不重藝術的品質，成就與社會教育功能。更因為「官本位」，位高畫劣者堂堂展出大有人在。

第四是藝術批評的死亡。

十多年前內地有一創刊藝術雜誌寄來台北給我，我欣喜之餘，寫信謝謝並願訂閱；我還詢問他們為何古書畫傑作印得很小，當代畫家作品卻印很大？沒得到回音。後來我到北京開會，問同道才知道當代畫家因為自己付錢所以登很大，而且評介文章也要付費的。我一驚。後來聽慣了當

今畫家請名家寫畫冊序或評介文都要付高價才動筆。此種情況應沒有人不知道，這當然是造成藝術批評死亡的原因。所以許多畫評家說盡好話，有的遮遮掩掩，說得玄之又玄。付費寫評，這是古今中外未有的赤裸裸的行賄。但學者文人待遇菲薄，有權力者從未予以關注。稿費、版稅、演講、編審等工作都沒有高待遇，與能賣的畫家一尺千金不成比例。造成畫家與評家利益分潤的怪現象。批評死亡，畫壇失去追求藝術往更高境界提升的助力。

第五是畫院不減反增。

當人民未能當家做主的社會制度之下，古代畫院的歷史很長，因為有其功能；西方過去也有由教皇、皇帝貴族供養藝術家的歷史事實。但當代沒有國家畫院的事了。大陸過去在禁止私有制，全國一盤棋的時代，畫家也要生存，所以設畫院，無可厚非。改革開放後，社會制度已有私有制。現在不但沒有安排畫院退場的政策與步驟，各地還常見增加有俸祿的畫院。這也是畫壇衰敗眾多原因之一。我早在一九九一年第一次來京曾表示畫院應逐步解散的意見。吳冠中先生後來也曾對此有批評。雖然吳先生「筆墨等於零」等說法我不同意，這一點我完全與他是「同志」。

第六是美術書、冊、刊物出版過於泛濫的問題。

三十年來，內地出版品的編審、文章的水平、作家資格的審查⋯⋯越來越放鬆，越來越不謹嚴。而且因為商業化大潮之中，花俏媚俗，花樣百出，只為營銷，學術水平下降，也不盡職，不敬業，只求銷售暢旺。有許多不應該浪費紙張與油墨（很不環保）的平庸甚至不夠格的今人書畫冊與美術雜誌大量出版，有公費，也有少數私費，都可見出版機關的眼光與品管的尺度之寬鬆。

不良書畫出版品泛濫成災的後果，不但糟蹋物資，更有混淆藝術價值，良窳不分，尤其青少年以為出版的都必是典範，但此類出版物不能發揮教育的功能而反其道。

第七是西方新潮的衝擊。

中國社會、文化與藝術全面進入現代化的新時代之後，強烈面對「創新」的難題。由於以美國為首的所謂「當代藝術」的擴張、傳播、誘惑，「發展中國家」新派人士的崇奉與追隨（以為那是「世界性」的新思潮，新方向。不追隨，不迎合便是保守落伍。），我們中國的水墨畫在時潮洶湧中有些人以為找到反叛傳統為唯一「創造」之路。形形色色的新派「中國畫」，在水墨宣紙（或其他中國紙）上沒有禁忌的衝刺。有傳統根基的正在猶豫觀望，沒有根基的正好響應了的「當代水墨」早已鋪天蓋地。好像土石流淹滅了村鎮、痂子、刁鑽、即興、色情……各種無以名之的「當代藝術」的肆無忌憚。抽象、寫實、新文人畫、原來的房屋與道路，面目全非。「中國畫」不但沒有窮途末路，而且已經是無奇不有，花樣百出。

第八是拍賣。

另外一個衝擊來自拍賣市場的誕生。在大陸知情者會告訴你，許多洗錢、行賄、畫家炒作行情等不正當的事，利用拍賣市場來操作。這些荒謬的行徑，腐蝕了藝術的靈魂，使藝術發展方向扭曲變形，甚至曾經推出「中國藝術院校優秀作品專場」的拍賣。即是藝術院校自甘成為「商品畫家」的養育場，可怕復可悲。如果國家可制定有中國特色，獨立自主的法律，規定藝術拍賣市場以過去的藝術品為對象。凡在世的藝術家的作品，可在畫廊出售，但不准進入拍賣市場。總

之，拍賣市場毫無限制的被扭曲、利用，必使中國美術的發展徹底委頓或異化，是極應正視的大危機。

林木兄要我就「中國畫畫壇，你想說的一切問題寫一篇文章」。我想了幾天，因為可下筆的範圍、層面、性質……太多了，心中想表達的各種題目與看法如潮湧出，而無所適從。最後決定何不就寫最令人驚心動魄，憂慮萬分的美術界整體現狀的呈現。並把我的憂慮與淺見寫出來。於是提筆直書暫且談最須迫切正視的「八大件」。因為我身處邊緣，只有愛中國藝術的初衷，沒有個人利益的考慮，比較超然，比較能說出大陸美術界先進同道所不願、不屑、不敢、不便、不肯說的這些問題，真誠坦率地寫出來，求教也求救於關愛中國文化，中國美術的各界先進人士。願共同關注，並謀改革是幸。

（二〇一五年十一月二十日於台北，刊《中國畫學刊》）

藝術的異化

「異化」這個詞，在生物學與哲學中有專門的意涵。此處採取一般的用法，指一物性狀根本的變易。如木燒成炭，水化為汽，人變成鬼，友化為敵。當今藝術已異化而成他物，與冰山融為海水差可比擬。

二十世紀歐洲引爆兩次戰爭，後來演變成第一次及第二次世界大戰，全球遭殃。本來從文藝復興與啟蒙運動以來，意氣風發的歐洲，隨著工業革命的成功而繁榮壯盛。但經歷了兩次大戰的大破壞之後，西方世界陷入一片悲哀、沒落的景象。歐洲社會與人心對西方文化與人生的失望與悲觀，反映在思想、文學、藝術上是一片悲情、頹廢、墮落、虛無，而激起了憤恨與反叛；對過去的否定，對未來的徬徨與絕望的情緒。這就是近現代百餘年來西方有所謂「現代主義」與「後現代主義」的大背景。二十世紀中葉，美國奪得西方龍頭地位，變本加厲，提倡「當代藝術」，造成藝術徹底異化。所謂「當代藝術」居然成為當前全球化的洪流。

「現代主義」從哪裡開始？大多數史家都同意提前到十九世紀末的「印象主義」為發端。我們耳熟能詳的歐洲近代畫家如馬奈、莫內、塞尚、馬蒂斯、畢沙羅、羅特列克、德加、西斯萊、

克林姆、梵谷、高更、孟克、雷諾瓦、恩斯特、魯奧、盧梭、珂勒惠支、莫迪良尼、席勒……這許多人人贊美，也是我所推崇的近百餘年來歐洲最負盛譽的畫家，他們有創造，有革新，但基本上承接了過去傳統的光輝。等到這些堅守傳統人文價值的優秀畫家漸漸老邁凋謝，世界也因科技的飛躍而越來越商業化、大眾化；巴黎的藝術桂冠也一步步為紐約所奪去，傳統折斷，局勢轉瞬不變。

美國這個年輕的牛仔，歷史短淺，卻精力旺盛。老邁的歐洲，經過兩次世界大戰的廝殺，元氣大傷，已無心無力逞勇稱雄。形勢比人強，後來竟還反過來成為牛仔的附庸，令人感慨。美國取代了歐洲老牌帝國主義，其野心且有以過之。他不僅在軍事、政經上全球稱霸，在文化、藝術、生活與休閒娛樂等等方面都要宰制全球，同時也搶盡商機。第一步，美國要奪得話語權，一切的標準都由他來定。遂宣告藝術的新時代到來了，他們妄稱過去歐洲的繪畫叫「具象繪畫」，是模仿的、保守的舊傳統；美國所倡導的「抽象表現主義」以及其他波普與後現代藝術才是創新的，非模仿的，當代的。那才是「先鋒文化」、「前衛藝術」。美國領導全球的「當代藝術」的代表性畫家如傑克遜·波洛克（Jackson Pollock, 1912-1956）、馬瑟韋爾（Robert Motherwell, 1915-1991）、克萊因（Franz Kline, 1910-1962）、安迪·沃荷（Andy Warhol, 1928-1987）、涂尼克（Spencer Tunick）、赫斯特（Damien Hirst）等。藝術理論家代表人物格林伯格（Clement Greenberg）則為美國先鋒派藝術大肆鼓吹，把粗劣、淺陋說成前衛英雄。

西方自文藝復興到十九世紀，從波提切利、達文西、米開朗基羅，十七世紀的魯本斯、林布

蘭，十九世紀的安格爾、戈雅、米勒、庫爾貝，二十世紀如上舉許多大畫家，這個西方繪畫偉大的傳統，竟然那麼輕易為一個魯莽的後生小子所頂替！近現代偉大的西方文學藝術，十九世紀還正在高峰，為何數十年間便異化到這個地步？令人不禁對思想界的先知，德國人史賓格勒致敬。他於一百年前寫《西方的沒落》，用一本大書來述說，預告西方近代文化的命運。我寫此文時正是二〇一六年七月，英國經過公投已經脫離歐盟。說明當代的歐洲正在崩壞、衰弱中。

二十世紀初西方藝術界最早的新潮，是達達主義和超現實主義。他們拆毀了西方藝術從文藝復興以來所建立的大廈。達達主義拿出現成物為「藝術」；超現實主義以潛意識心理發現「自動性技法」，自此藝術創作近乎扶乩或亂塗，不啻否定了傳統的智慧與功動，所以，傳統繪畫被宣判「過時」了，其實令其死亡。這呼應了哲學家尼采（1844-1900）「上帝已死」的宣告。除了上帝與藝術被宣判死亡，其實，哲學、文學、道德、宗教，這些所謂真善美的「價值」在二十世紀以來，都岌岌可危，不是死亡，就是異化。異化是死亡而成殭屍，而能站立、行走，更為可怕。

商業化與大眾化成為時代主流的結果，在當代就是川普取代傑弗遜；哈利波特取代莎士比亞；沃荷取代了林布蘭；村上春樹取代夏目漱石；賈伯斯的蘋果（謀利的電子商品）取代牛頓的蘋果（宇宙的物理定律的發見）；女神卡卡之取代卓別林；九把刀、韓寒取代了梁實秋、魯迅⋯⋯。當代因為一切產品都商品化，文學藝術電影等成為娛樂的商品。商品目的在謀利，便不能高唱「陽春白雪」，而要取悅「下里巴人」，所以大眾化是文藝低鄙化、粗俗化的關鍵。

當代藝術由後生小子美國取得領導權；當代藝術家大部分由不曾經過傳統基礎訓練的「素

人」來擔當。也就是說，沒有自己輝煌藝術史的美國（美國的藝術原來只是歐洲的移植）才最有可能革傳統的命……；而不會畫畫、狂妄霸倨的熱血牛仔才會去搞無厘頭的抽象畫、搞身體藝術、觀念藝術，登上當代藝術的主流地位。這就顯露了商業化、大眾化以來世界的人與文化素質的普遍下降。

我自二十世紀下半，漸漸驚覺世界的劇變日亟，長期讀書思考，留心默察人類世界文化、藝術不斷異化。除了科技的猛晉，物質與工具的進步神速之外，人文價值包括人性中的良知、品格、道德、審美品味，文學、藝術等方面不斷劣化或分崩離析。近三十年來，其變遷、下降可說形成加速度的趨勢。

對於二十世紀中期美國鼓吹其領導世界的「抽象表現主義」所形成的巨大浪潮，我長期潛心研究，歷三十年，一九九四年在兩岸三地同時發表〈論抽象〉一篇長文（現收入《懷碩三論》之「藝術論」中。台北立緒出版公司，天津百花文藝）從理論上批判抽象畫的空洞虛妄。

美國繼抽象畫之後，流行波普藝術。完全反繪畫，以俗世生活中的平庸之物為題材。那是效法杜象以實物「小便斗」為藝術的思想，以安迪‧沃荷為代表。他常用照片（名人人像或罐頭等常見之物的照片）來印刷成像海報一樣的「作品」，平庸到藝術與生活同等；強調藝術不應該凌駕日常生活之上。二〇一五年有涂尼克（Tunick），以裸體人群做攝影題材。他多次招募數百乃至上千名自願參加的男女，在世界各地公共場所全身赤裸集體躺臥在地供他拍攝各種肉林、肉河、肉海的畫面。這就是又一風格的「當代藝術」。他的「藝術」曾受到歡迎，也遭到抗議。

近年走紅的另一位西方藝術家是一九六五年出生的赫斯特（Hirst）。早年他只是在建築工地打工的無名之輩。他以大膽、激進、頑皮、精於製造噱頭，在「當代藝術」中打響名聲。例如他最驚人的作品是一個腐爛中的牛頭與一群嗜臭的蒼蠅，裝在透明的玻璃箱中。另一件「作品」是一條巨大的虎鯊，張著可怕的大口，被懸吊在滿是福馬林溶液的玻璃櫃中，作品命名為《生者對死者無動於衷》。

赫斯特喜歡玩弄死亡的題材，他也醃製了母牛與牛犢分裝二個玻璃箱，題為《母子分離》。他繼承沃荷的衣缽而變本加厲。二〇〇七年，赫斯特做了一個作品，名叫《為了上帝的愛》（For the Love of God），以二千一百五十六克鉑金和八千六百零一顆鑽石鑲貼在一個骷髏頭上。他自己解釋：「它是把最為貴重的東西：財富、金錢和成功，扔到死亡面前。」這件作品成本高達一千四百萬英鎊，而後竟以一億英鎊的天價成交。他得到博物館、評論者與藝術市場的推崇與讚歎。他也挑戰人類對藝術的認知與藝術意義的反思。

我用「藝術的異化」來寫這一百多年來西方對人類悠久的藝術傳統的衝擊與石破天驚的改變。簡略介紹這個歷程，與略舉數位「名家」的作品，讀者自會從這一段藝術發展中去體會、思考而有所認知，進而有所評判。

這些完全反叛、顛覆人類長久建立起來的藝術傳統的「藝術」，完全以美國宰制全球的「利益」為出發點，不惜摧毀各國各族各有特色的藝術與文化的珍貴傳統，我多次表示反對。曾寫了〈全球性的文化大革命——我所經歷與理解今日世界的危殆與藝術死亡之源〉（上海《東方早報》的《藝術評論》週刊，二〇一四年五月二十八日及六月四日）等等分析當代文化藝術危機的

文章，在上海、香港、台北發表。

簡而言之，世局的變遷，人文的退墜，藝術的異化甚至死亡的原因，就我的觀察，乃來自世界資本主義一枝獨秀所造成的「商業化」與「大眾化」。而商業化與大眾化的背景，是被過度歌頌讚美的「科技」與「民主」。也就是曾經在一九一八年「五四運動」所擁戴的「賽先生」與「德先生」。科學與民主本是好東西，經歷不斷的破壞與異化而變質。科學促成科技，民主變成民粹，成為今世最不可擋的洪流，不但腐蝕藝術與文化，也威脅人類的生存。

科學造成世界的商業化。物質慾望的激發與狩獵是道德與人文危機的源頭。生產力的過分發達，不但造成地球生存環境的破壞、資源的耗竭，也造成帝國主義對他國的掠奪與欺凌。而民主大眾化必然使理想、價值、品味下降。庸俗、膚淺、聳動、粗野……正是大眾化的特色。商業化加大眾化，人類文化日日在大衰退之中。似乎沒有引起大多數人的驚覺──因為大多數反傳統的新潮紅人（如美國的川普、女神卡卡與赫斯特們）正享受這種使他當家做主、雞犬升天、無所忌憚的民粹、低俗文化中稱先鋒的名利。所以，另一個悲哀就是人才的壓抑與凋零，漸漸造成菁英的絕種。我們試看當代世界各國政客、領袖、藝術家、影歌星、藝人的品格、行為，可知各界「人才」普遍下降是世界性的趨勢。中國古成語所謂「黃鐘毀棄，瓦釜雷鳴」就是當代世界貼切的描述。

寫這一段文章的時候，是二〇一六年七月三十一日碰巧《中國時報》有紐約的台灣藝術家謝

德慶被提名威尼斯雙年展的新聞。謝德慶一九五〇年生於屏東，高中沒唸完，開始學畫畫，辦過一次畫展便停止畫畫，改做時髦的「行為藝術」。嚮往美國現代主義藝術，一九七四年以海員跳船到美國，繼續以身體自我囚禁做「行為藝術表演」多次。其臣服美式前衛藝術的投名狀被美國認為是「台灣藝術家走向國際」的光榮。後來，大陸追隨西方前衛藝術名利雙收的藝術家也不違「摸頭」而居留下來，一九八八年獲大赦而入籍。這就是一個不畫畫卻當上知名「國際名藝術家」的例子，也是一個跑到美國在藝術上尋求自我殖民成名的例子。台灣媒體一直都毫無自覺的多讓。這是一個恥辱與榮耀界線模糊的時代，原因在於這是一個拙劣平庸要奪取桂冠，低俗膚淺要爭佔藝術殿堂的時代。一時多少「豪傑」，豎子堂堂成名。古人說焚琴煮鶴，當代所謂藝術，正是如此。

我寫《給未來的藝術家》這本書，原在藝術未普遍異化的三十年前，要為真誠追求藝術的朋友提供我的建議和忠告：奉獻我的經驗與知識；提醒追求者勿因迷惑不明走上大多數人曾經陷入的歧路。（請你再讀《給未來的藝術家》自序〈我為什麼要寫這本未見先例的書〉）。但是，才過三十年，當代人類的藝術已異化到這麼不可思議的地步，我不能不略述其根源與情勢，使迷者醒。我要誠懇奉勸我的同志：今日世界的激烈變遷，種種重大危機層出不窮，不論是天災地變，物質性的災難，或虛妄背德，精神（心靈）上的陷落，都與今日藝術的虛妄荒誕正是同根共生。我們惟有以明智的頭腦，瞭解世局的真相，勿受蠱惑，堅持個人忠於良知的判斷，繼續努力找尋自己的道路，絕不動搖。如果以為「渺小的個人豈敢違抗時代？」而自餒，請想想歐洲中世紀一

千年黑暗時代。後來豈不為文藝復興所撥亂反正，去陰翳而重見光明？盲目屈從或跟從反文化，反人道的時潮，常常是懦怯愚昧，或貪求名利，盲從短視，喪失自信心與自尊心。個人雖渺小，但人能思考。一個人以至一小撮人的覺醒，未來會醞釀時代風雲變色。只要人心不死，便有希望。人類曾經一次一次從黑暗時代掙脫而出，戰勝愚昧、虛妄，扳倒邪惡、宰制，重新找回人文的光輝。我們應朝著這個目標，永不放棄。

憂思、期望與信心

當今藝術的異化，如上一篇所述。新起的所謂「當代藝術」，是不自然的產物，來自粗鄙的野心。透過權力的操作，宣傳獎勵與蠱惑，把藝術作為全球文化殖民的工具，連同軍事、政治、經濟力與一切商品的擴張，旨在建立美國全球化帝國的霸權。宰制全球，獲取利益，操控思想，消除異己，終結或同化其他國族的歷史與文化，遂其一元獨大的策略，使全球美國化。中外有些專制制度常令人詬病，世人卻對美國一步一步遂行其專制的野心不大措意，甚至無所覺悟，願為驥尾，令人扼腕。從藝術的全球宰制上言，美國有文化戰略，有計畫與步驟，其行徑何嘗有真正的民主，乃是空前的霸權主義。只因其手段之細膩、精緻，經由滲透、蠱惑、收買、利誘等等途徑，不惜工本，以邀訪、展覽、嘉許與獎勵，培養種子部隊，也鼓勵各地本土掮客，為虎作倀。在不知不覺間長期溫水煮青蛙，使各地藝術變天。半個世紀的功夫，美式「當代藝術」竟成為全球藝術一枝獨秀的「主流」，這是歷史上從未有過的可怕現象。

中國藝術界追逐西洋的現代新潮，一波一波，不絕如縷。有名的「先鋒人物」，在台灣如李仲生、劉國松、蕭勤、林壽宇等，在歐美如趙無極、朱德群、趙春翔、蔡文穎等，在香港如呂壽

琨、文樓、王無邪、張頌仁等，在大陸如栗獻庭、高名潞、徐冰、蔡國強、艾未未、岳敏君、張曉剛、曾梵志等。他們雖然承襲自歐美的前衛藝術，但也各人各有自己的閱歷與經驗，也有一套新論述。不論在理論上或創作實踐上，都各有不同作風。不過，他們的共同特色都明顯的承接歐美現代主義以來的新思潮，接受達達主義、超現實主義、抽象主義、後期表現主義觀念藝術、多媒體或實物裝置等名目繁多的新派的理念與形式。其次，他們是歷史上第一批認同歐美現代藝術以來的新派藝術，是新時代全球化的（或言國際性的）藝術，也是第一批不認同藝術是民族文化的一部分，也不贊同藝術必帶著鮮明的民族文化精神的中國藝術家。（很可笑，他們也許不以為自己是「中國藝術家」，而喜歡自稱「國際性藝術家。」）他們大不同於上一代的畫家。上一代畫家們深感中國傳統應開放門戶，迎接世界文化，吸取外國文化的營養來促進中國文化的創新發展。不論是中西融匯，引西潤中或中西折衷，第一代的先行者如徐悲鴻、林風眠、李叔同、常玉、龐薰琹、高劍父等等，他們留學巴黎或東京，然後回國創作和教育下一代，或為中國藝術增加新品種（如油畫、水彩等），或激發傳統水墨畫（原來稱為文人畫或中國畫）的創新。二十世紀中期前後的新一代，與他們的上一代大不同之處，就是他們認同歐美的藝術就是國際主流藝術，所以他們與傳統疏離或遠離，甚至有人入外國籍，以成為巴黎或紐約畫家為榮。另一部分，回到中土的新派畫家，認同西方現代主義的思想，也認為文化藝術的民族特色是「過時、落後的觀念」。有人甚且要「革毛筆的命」。直到中國崛起，才回頭攀附中國傳統，自認為是傳統現代化的先鋒。僭妄投機，不勝枚舉。

許多人常說：「在今天全球化的時代……」。似乎很少人去徹底的想想：這全球化是誰在推銷？這不是「同化」他者的圈套嗎？為什麼連文化、藝術、生活方式……都要鼓吹、推銷全球化？文化若沒有個人、民族、國家的獨特性，哪有多元文化？哪有多元價值？一元文化哪有百花齊放的風格？似乎很少人想想，「全球化」不就是「美國化」嗎？全球人類再沒有富於民族特色的文化傳統，一律美國化，這不就是文化的一元化，也即文化的死亡嗎？其他方面的殖民（軍事、政、經），還可保有習俗、語文、宗教、藝術、生活方式、價值觀與品味的民族自尊與自由。藝術是文化的「領頭羊」，藝術的全球化，便等同放棄文化的主體性，自願被強勢文化所殖民。古人說：欲亡其國，先亡其史。若連文化都被同化（即亡文化），還有民族與國家的認同嗎？天下豈不統一為「美國」嗎？

西方藝術數十年來透過舉辦、推動「×××雙年展」，「×××文件展」來建立全球領導權；「策展人」也無國界，東方常請洋人策展。這些都是西方「牧羊人」牧「殖民羊」的手段。有思想，不願追逐當代藝術，真正的藝術家，沒有人會認同這二「兒戲」。這些名利與虛榮有一天必成泡沫。

堅持守護藝術的人文價值，珍重民族傳統特質，期望藝術的重生，我認為我們應重新認識「什麼是藝術」這一古老的問題。只有當我們對什麼是藝術有起碼的共識，我們才能共同來為藝術的未來催生。

為一物定義，確不容易。比如「人」的定義，中外哲人各有高見，五花八門，莫衷一是。哲

學、歷史、美、愛……自來都難以有不引起異議的定義。藝術也一樣，尤其在今日比過去更難。

為什麼？因為現在世界的局勢就是多數要打倒少數，庸眾要菁英讓位，美國要歐洲聽命。「藝術」要由「非藝術」、「反藝術」來取代。所以，他們第一步就要使藝術的定義模糊或不能確定，才有利於推翻傳統，使藝術與非藝術處於相同地位，才能達到最後顛覆藝術的目的。

我們認為求藝術的共識比定義更重要。就我的記憶和理解，概括而言：藝術是藝術創作者憑藉媒介（即材質）創造一個有美學價值的客觀化的感性形式。（即成功一個客觀的藝術品。不同種類的藝術品是因其訴諸不同的感官去感受其存在。所以有音樂、詩、繪畫、文學……等等）。這個感性形式必須透過藝術家高超而有獨特創意的技巧來製作（所以藝術家必須有良好的訓練，以及擁有自己的風格），目的在表現創作者的意念，思緒與感情（此即其藝術的思想感情，這方面即藝術的「內涵」，要求飽含作者可貴的人格特質），藝術便是這樣的創作品。這裡面什麼是「美學價值」、「高超而獨特的表現技巧」雖然很難有客觀標準可言，但起碼告訴我們藝術必須具備這些不可缺少的條件。即使永遠沒有一個鐵打的標準定義，我們對於藝術的共識，有了這些理解與認知，也絕不會迷失。

新潮的理論常用對「新事物」的排斥就是落伍與保守來辯護。我在一九九四年寫〈論抽象〉一文有一段文字可以破除迷惑，明瞭真相：

現代人應該認清楚，所謂的「新事物」在過去與在現代已有很大差別。哥白尼發現

「地動說」而受迫害，梵谷創作他獨特的畫風備受冷落。過去的「新事物」是少數人真誠、努力與智慧的成果，因為觸犯了權威與習慣勢力而受排斥；現代的「新事物」多為利益團體或當事者為獲取名利所發起、鼓動而形成。「市場」與無孔不入的「大眾傳播」正是製造「新事物」的「東風」；只有譁眾取寵、驚世駭俗的「新事物」才能引起消費的慾望，才能霸佔「市場」，攫取利益。「新事物」或許是非凡的貢獻，但現代不少「新事物」來自人性的貪婪與卑劣，常常是欺世盜名，甚至隱藏著無盡深廣的災難。「新」即「進步」即「價值」的現代風尚正引導人類走向虛無與衰敗。這不僅僅是藝術方面的危機，而且根本就是現代文化的危機。

　對西方現代文化的批判，本世紀上半以來已有太多讜論諍言，不過，藝術界根本不想聽到逆耳之音。六〇年代之後，「後現代主義」接續前段而變本加厲。種種反叛、顛覆、解構（deconstructive）、重構（reconstructive）的革命行動，致力於藝術種類的分解、混雜、拼湊、替換與否定。當代藝術的極端個人主義、剛愎自用與反溝通，史學家湯恩比說：藝術家鄙視公眾。反過來，公眾則通過蔑視藝術家作報復。由此造成的真空被江湖郎中一樣的冒牌藝術家所填充。一九八四年出版的《現代主義失敗了嗎？》（Has Modernism Failed? by Suzi Gablik, first published by Thames and Hudson New York, 1984）徹底批判現代主義的墮落與欺詐及藝術之商業化。這書是關心現代藝術的人不能不讀，也可能是追隨前衛潮流者不敢一讀的書（台北遠流出版社有譯本）。它最後一句話：現代主義和其他觀

念一樣也有壽終正寢之時，如果我們想再度以（藝術的）社會責任取代個人主義，就必須強調藝術的意圖而不是其形式。

沒有比貢布里希（E. H. Gombrich）的洞識與睿智更能引導吾人在這個價值混亂的時代冷靜地思考，審慎地抉擇。這一位生於一九○九年，被譽為當代藝術學領域中的泰斗，二十世紀的蘇格拉底，在他的名著《藝術發展史》（The Story of Art, 1950）〈後記〉中論及第一次世界大戰前的「藝術革命」（泛指印象主義、後印象主義）的那些鬥士確需有迎接苦難的勇氣，但今天，千奇百怪的新藝術已經成為「主流」。今天的鬥士反而是那些不肯一窩蜂追求造反的藝術家了。（見拙著《創造的狂狷》，台北立緒文化出版，一四八頁）

當代藝術與我們所認識的，所認同的藝術大不相同。它把繪畫、雕塑、版畫、攝影、陶藝……的類別通通打破，所有材質都可混搭，而以形式的錯亂、無釐頭為創新，也不論有沒有內涵，通通可以是「藝術」。連糞便也可以是「藝術」。義大利畫家皮耶羅·曼佐尼（Piero Manzoni）用自己的三十克糞便裝在罐頭中密封，以「藝術家之屎」為題在畫廊展出並拍賣（共做了九十罐，每罐以等重黃金市價出售。巴黎龐畢度現代藝術博物館也收藏了一罐。）這是最極端的前衛藝術之一種。把糞便當藝術，西方居然還有詭辯家為它說項。顛倒是非黑白的陳述，公然對人智的嘲諷與踐踏，令人憤慨！其他不必多舉。從達達主義的杜象以小便斗當藝術展出以來，

西方藝術界的極端主義者對傳統的偉大由震撼、恐懼、妒羨轉為痛恨，因為他們無法超越，所以用潑糞的方式去對抗，用一切反藝術的方式去建立「當代藝術」，這是一個大「文革」，一個騙局。雖然鼓動了大批不可能是藝術家的大眾妄為，便可成為畫家，但對於偉大的藝術傳統的汙衊與打擊，對於加速人類向下沉淪的新時代之惡，所將引發的世紀之怒，豈能沒有撥亂反正之日哉。

我在《給未來的藝術家》「餘論」第六篇〈創造的三要素〉，請再參看。我們在第一流的藝術傑作中體會什麼才配稱藝術，以及藝術更深刻意義何在。過去中外普遍對藝術很粗淺的見解，如藝術美化人生，陶冶性情；或藝術使人有教養，給我們美的享受，使人類由野蠻提昇為文明……這些都沒有錯，但藝術絕不僅此。藝術一直在啟導人生為何值得活。（我寫這樣一本書已許多年還未寫成，先在此預告。）藝術真正的意義和價值，還應繼續追索發掘。

人類的藝術發展史中，傑作太多了，豈是膚淺的後現代、當代藝術以一句「那是過時的傳統」所能否定？文化藝術的「傳統」不是供後人繼承、再創造嗎？難道是供後人顛覆、否定，踩在腳底下，然後重起爐灶？何況是當代這樣無厘頭，幼稚淺薄，甚至令人噁心或令人鄙視的「前衛」藝術？我苦口婆心告訴你，當代只是一場騙局，我們已盲信很久了。我相信只要地球還能容許人類生存，人類的藝術不可能就此走向滅亡，必有重回正軌的一天！「後之視今」（這個『今』，就是所謂『當代、後現代新潮』），亦由今之視昔。（這個『昔』便是我們上世紀的『文化大革命』及更古昔的『黑暗中世紀』）」。這是一千六百多年前晉朝王羲之《蘭亭序》中

的話。

　　人類未來可不可能又有一個文藝復興（Renaissance）？我不知道。但可以預測：如果沒有，人類世界大概將要終結；若有，我想不再可能再由科技一枝獨秀，發展出商業掛帥的文化的歐美來主控這個世界；必期望有一個崇尚人文價值的，新的，王道而非霸道的文化來澄清天下，重建人文的世界。

<div style="text-align: right">（二○一六年九月）</div>

「素描」的困惑與解惑

一、楔子

二○一五年九月十六日上海《東方早報》的週刊《藝術評論》以「素描教育是與非」的專題，刊出九篇文章。「素描」這個問題，確實困惑著中國美術界幾十年。其原因頗複雜。對中西藝術的底蘊，對兩岸近七十年來的美術界與美術教育有相當的了解，才較能明白其中困惑的原因。六十多年來，大陸早期美術教育，受蘇聯老大哥的影響；台灣因為沒有反右及文革，近現代跟日本的腳步，受近現代歐美的影響最大。大陸要到文革結束，改革開放，歐美現代藝術潮流才像衝破閘門湧進大陸。八五新潮之後這三十年，大陸美術界慢慢發覺「素描教育」確有困擾。讀了〈素描教育是與非〉各文，我感受到這些困惑正是台灣三、四十年前早已遭逢過的老問題。我少青時代於兩岸學院受教育，旅歐美多年後在台灣美術系任教數十年，從七○年代起，寫過多篇有關素描的文章。讀了姜岑、張培成、盧治平等九位先生的文章，他們的意見十分可貴，有許多我很贊同，他們也提出許多問題與憂慮，值得美術界同道深思並探求解決之道。

因為對於「素描」不同的理解與誤解，產生了教學與創作上的是非對錯，利弊得失，而有許多爭議；因為各是其所是，一直未有明確的共識，至今仍然如此。本文想試解說此難題。

二、「素描」的成見與誤解

在近代未有中外文化交流之前，不同國族各畫其畫，沒有所謂「素描」的困惑。文化交流之後，中土有人學畫洋畫，當然依照西法，先習「素描」，然後習水彩、油畫。

藝術界與史論界很快悟到藝術是文化的精粹，與其文化的民族特性，國族傳統文化的血脈，必相貫通。移植自歐美的外來藝術品種，不同於食品、用具，比如麵包與蛋糕，鐘錶與單車，立可使用以增進生活之豐富與便利。但是外來藝術與文化，如果沒有與本土文化土壤相融合，沒有落地生根，很難開花結果。外來藝術在中國，便只是西方文化的標本與擺設。沒有鮮活的生命，也談不上是我們的新創造，因為其成就仍然屬於西方文化。所以百年來有志者不只努力學西方油畫，更殫精竭慮追求油畫的民族化、中國化或稱本土化。畫水墨畫的畫家呢，也因中外的交流，開了眼界，既欣賞外來文化的優長，亦發現其短處，而思批判性的取長補短，取其精華，去其糟粕，以促進中國傳統的現代化，謀中國繪畫的新發展。

如此一來，我們可以看到，出現在中國畫界人士面前，就有原來西方的素描，也必有另一種

追求油畫民族化所探索的，有本土色彩的素描觀念與技法。同時，也有傳統中國水墨以線為表現的素描，以及有志發展現代水墨畫，吸收外來優長，創造新的中國水墨畫的素描。

因為過去中國畫從來沒有建立一套中國式的素描觀念和方法。（雖有「畫譜」，多偏於描繪技術的示範，非常匠氣，談不上觀念的啟發。）也沒有觀念與方法。當中國社會在近現代普遍師法西方學術、教育體系的觀念與方法，在實踐上，我們採用的都是西法。西方「素描」從小學的鉛筆畫開始，到美術學院的大學素描課，都用西式素描，養成了從名稱到技法很強固的成見，造成對「素描」這一概念很狹隘的誤認、誤解與誤用。比如：第一，以為「素描」是西洋畫才有的東西；其次，以為素描就是寫生；第三，素描是客觀對象在視覺上正確描繪的技巧（描繪與客觀對象相應的視覺形象。包括造型的比例、明暗、立體感、質感、空間感、透視法則、整體感……）；第四，素描是單色畫，通常用黑色的鉛筆或木炭；第五，素描有統一、嚴格的法則，是寫實主義的畫法……。其實對素描這些認識，只是近代西方前輩古典大師所發展的學院的寫實素描，不應該認為是「素描」的唯一與全部。其實，西方有印象派、立體派，也就有印象派、立體派的素描；素描也不一定用什麼工具才行。拿油畫筆在畫布上可畫中國式素描；用毛筆在宣紙上也可畫西洋素描。是否事倍功半？那是另一回事。素描除了訓練，可作寫生畫，也是繪畫創作前的草稿。因為對「素描」的認識不深入，不全面，不正確，一知半解，許多誤解，更不知道應有民族特色，數十年來，中國的水彩與油畫大多數只能在歐洲或蘇聯（廣義上同屬西方）油畫的成就之下趨步，所以不容易走上油畫中

國化之路。

畫中國水墨的，除了從傳統中來的畫家，所有由學院出身的老、中、青，很難逃脫六十多年來所學的西式「素描」的桎梏。當他們被以「素描是一切造型藝術的基礎」調教出來之後，因為西式素描是唯一正確的造型基礎，不知不覺間把「西式素描」的要素強力與中國水墨相融合，而誕生了混血而優生的一批大畫家。從徐悲鴻、李可染、蔣兆和、高劍父、呂鳳子、關良到張安治、李斛、顧生岳、李振堅、周昌谷、黃胄、盧沉、周思聰等等，一長串現代中國水墨先行者的名字，還有其他尚健在的許多優秀的畫家。以中國筆墨運西式素描的精隨，卓越地為中國水墨人物增進了前古所無的西方寫實與中國寫意筆墨結合的造型方法，並取得不可磨滅的成績。這是中國畫汲取外來文化所取得的成功。但是，上述的成就中難免有一個缺憾，就是有些人物畫造型過分依循的西式素描的規臬，不免減損了中國畫造型獨特的韻味。可說是收之桑榆，卻失之東隅。

是有可喜，也有遺憾。這個趨勢在第三、四代以下的畫家因為中西畫的修養與功力都大不如上面兩代，因而每況愈下，更因為近三十年在美國現、當代藝術的激發、煽惑與反傳統為先鋒思潮的衝擊之下，現在大陸的水墨畫，花樣百出，以反傳統為創新，而江河日下，令人興「但恨不見替人」之嘆。

「西式素描」的一元獨霸天下，才是使「素描是一切造型藝術的基礎」這句話失去正面意義，而且因誤導而造成僵化的程式，並束縛了多元風格追求的原因。

王犁〈激越年代的努力〉一文（見《藝術評論》二〇一六年一月十三日第十二版）說到「潘

天壽主張中國畫應以白描雙鉤為基本訓練內容，不同意素描是一切造型藝術的基礎的提法」。表面看來好似潘天壽不贊同這句話，認為中國畫應以白描雙鉤為基礎才對。其實潘的觀念完全正確，只是對「素描」一詞的認識有誤，以為素描就是上述那種「西式素描」而未認識到中國畫的白描雙鉤其實正是「中國式的素描」。如果認識素描是多元的，不是一元的，中國、歐洲、印度、阿拉伯、日本都各有不同的素描，潘天壽必不會不同意「素描是一切造型藝術的基礎」的提法。而潘天壽對中國式素描的理解、體驗與「中西畫應拉開距離」等見解之深刻，在當時他的同儕都沒他的勇氣與遠見。

我認為中國的素描技法，除白描、雙鉤之外，其他如「十八描法」、皴法、工筆、寫意等筆墨技法，有些很明確屬於中國畫造型方法，當然是中式素描的一部分。有些應屬於中式素描概念的外延。我們從來沒有好好研究、整理出明確的中式素描的精隨在學理上的解釋，使學者易於登堂入室。中西素描理念的異同研究，也是中國畫家應深刻理解的功課。我們還應更加努力。

什麼是素描

我七〇年代末寫了〈中國素描的探索〉，對素描的認知與許多誤解做了澄清，讀者可以參看。現在依據上述九篇文章所提出的種種，略表拙見。

到現在美術界確實還有人誤認「素描」只是西洋的東西；西洋之外，都無「素描」其物。姜岑先生文中引述陳丹青先生說：「看到中國式的素描，我就想死」。不是「想死」而嚴重，是中國油畫家的認識與態度竟如此。這使人聯想到吳冠中先生那句「筆墨等於零」。都是武斷而空洞。姜文說陳還有一篇〈素描法則讓中國毛筆完蛋了〉，便可推論而知陳丹青先生認為：一、中國繪畫沒有「素描」，素描是西畫的；二、「素描」就是「寫生」；三、「美術學院那套寫生」，「讓毛筆完蛋了」（無所施其技之意。不過，談文論藝，慣用情緒語言，必常會引起無意義的爭論。）也即把「素描」用在中國水墨畫上，毛筆便無所施其技了。——這是很錯誤的觀點。最近讀了二〇一六年十月八日《藝術評論》談油畫民族化一文，才知道原來陳丹青一九八八年就說過「油畫民族化的口號，我傾向於不再提，我在畫畫時老想民族化會妨礙我畫畫。我看提多樣化是合適的。」他對油畫民族化並無深刻的理解。他應該體會當嚴復把達爾文的進化理論，用「物競天擇，適者生存」這八個字來譯為中文，便是努力將西方思想「民族化」的範例。如果他能體會這個民族化是文化交流必不可缺的方向，他便不會說「看到中國式素描我就想死」了。

我們可以說，對「素描」的誤解、曲解、誤用和濫用是所有困惑、困擾之源。

那麼，什麼是「素描」呢？

我在上述早年談素描的文章中說得較全面。現在換一個角度來談素描。造型（也作形）藝術的「造型」，如同語文中的「造句」，有其文法。凡有文化的民族，即有藝術；凡有藝術，即有

689｜「素描」的困惑與解惑

繪畫；凡有繪畫，即有素描。這與有語文，必有文法一樣。也可比方，凡有人，必有血；有血，必有血型。繪畫中的素描，不論稱為 drawing 或 sketch 或白描或雙鉤……都是「素描」這個概念的不同分身的名字。以前說素描是畫畫的根柢，是造型的精髓，都對。我更可以分層次說：素描是「畫」的方法．；它的上面是「看」的方法；更上面是「思」的方法。這個「思」還包括創造性想像的意象，可以超越客觀實象。所以素描是觀念指導眼睛，眼睛教導並命令手繪。這一整套方法、本領及其成果，便是「素描」。凡有畫便有其素描。儘管名稱不同，甚至沒有明確的名稱，也都有其實質的素描觀念與方法。沒有「沒有素描在其中的繪畫」。

古今各國族文化只要有表現訴諸視覺的繪畫（也即「造型藝術」），便必有其素描；而且同國族中各個有獨特風格的畫家，也會有個人不雷同於同族畫家的素描風格。我們看達文西與拉菲爾，庫爾培與米勒；范寬與馬遠，陳老蓮與曾鯨，任伯年與徐悲鴻等等，都各有獨特造型手段，即其素描風格。而他們都各屬其民族文化的大系統。這說明劃一的、僵化的、以為有尚方寶劍的素描規格與妙方者，都屬於對素描的誤解與扭曲。所以高考的考試方式與考生臨時惡性補習與「應試素描」等同「八股文」等等，都一無是處。考試方法與評分法的荒謬，實在是把培育藝術人才用軍團新兵集訓的方式來操作（每年考生一至數萬計），這是操辦考試與評分工作極難對付的工作。乃是藝教政策與制度的不合理所造成。

四、西式「素描」與中國水墨畫

上面說到不分畫種，一律以西式「素描」為一切造型藝術的基礎從五〇年代實行以來，中國水墨畫方面，許多前輩優秀畫家因為有深厚的中、西畫素養，自行因革損益，在山水、人物畫所表現了綜合前代，開啟新元的一批水墨優秀畫家（代表性大師從任伯年到李可染。我曾有《大師的心靈——近代中國畫家論》一書，於一九九八年在台北出版。二〇〇五年、二〇〇八年有天津百花版。二〇一五年、二〇一六年有廣東人民增訂版）。這些先行者的道路繼承者，至今延續不絕。不過，在人物畫方面，我上面說「是有可喜，也有遺憾」，於此略加補充論述。可喜者，中國千年水墨畫傳統增加了中國從未有過的，原屬西方式的「寫實主義」；而中國藝術吸納消化西式的寫實主義，竟能創造轉化為中國文化的新成就，當然是一大開展，一大功績，所以可喜。遺憾的則是：因為主次重輕拿捏偏頗而致減損中國傳統繪畫中某些獨特的優長。在山水方面，以中國為主體的中西融合，使山水畫開創了新的境界，顯示了吸收外來營養的功效。（如傅抱石、李可染等的成就）。但在人物畫方面，過分以西式素描為造型法式的水墨人物，雖然筆墨有中國特色，但造型太西化，以至未能融合西方而不失主體的地位，當然不無遺憾。

舉兩個顯例來說明善用或濫用西式素描畫水墨人物而有成敗的不同。我們看徐悲鴻先生畫「李印泉先生造象」，身手衣服用白描線條的疏密、輕重，而頭臉不畫明顯的明暗而以渲染法使呈起伏。中西畫得以巧妙的融合，能渾然一體。但看他畫鍾馗像，便覺得徐悲鴻的鍾馗只是現代

人穿戲袍演鍾馗,是假的。與傳統畫家(如任伯年)畫鍾馗的生動形象大異其趣。徐悲鴻精通西式寫實手法,毫無問題,但一位古代傳說人神兼任的鍾馗,便覺不能濫用西式素描。他畫「山鬼」,以其妻為模特,也同此病。從徐畫這兩個例子來看,中、西素描的長短及其取捨之微妙,可以引人深思而吟味其奧妙也。

一九四九年以後成長的第一代,以黃胄、周思聰等為代表,連徐悲鴻,蔣兆和都不能免,後代畫人達到一個高峰之後便停滯甚至走下坡,原因是局限於西式寫實畫法,成新八股的緣故。現在中青年一代,幾乎是拿筆墨畫西方反傳統素描,去中國畫更遠。另一方面,前輩以中國傳統為主體,參考外來的新元素,努力在傳統中去創新開發(這方面吳昌碩、黃賓虹、齊白石、潘天壽等的成就便是典範),近三十年卻近乎闕如。原因是對傳統所能太薄太淺,而西潮的吸力太難抗拒,我們便無力從傳統中創新。

當代水墨畫(不論山水、人物、花鳥等)流行拿毛筆畫西式素描,而偏重模仿近現代的變形、魔幻、艷俗等毫無限制的怪誕風格,展望中國水墨人物現代發展的前程更加渺茫。

在評價以西方造型法式來駕馭中國寫意筆墨取得某些新成就之餘,我們不能不坦誠的面對這些成就之中的局限,就在於造型法式過分西化,以西方現當代藝術思潮為馬首是瞻,沒有覺悟到「國際性」是西方中心,最強的民族沙文主義。我們不敢對民族文化主體有自信,所以我們逐漸失去藝術風格上的民族文化特色,淪為「強勢」潮流的附驥。而且說到民族二字便覺「落後」羞恥。大陸當代水墨相當大部分是毛筆代替木炭畫西式現代素描。不要說與中國繪畫追求神韻遠離了,連筆墨的中國優勢也拋棄了。這個現象隨著當代藝術批評的衰敗,新畫家人多勢眾,「既成

的事實）過分巨大，以及藝術商品化的形勢的出現，評論界沒有反省批判的聲音，卻多是言不由衷的捧抬與鄉愿的袒護。這一切共同構成中國繪畫前途的「黑洞」，其危境已難以用語言描述。

我們各「美院」還以每年數萬人擠窄門，上千人獲得過關的局勢，不斷製造魯迅說的空頭「美術家」）。如何期待優秀的中國的藝術人才？美院大力擴充，師資品質不斷下降。這種教育政策與制度，就是人才與庸才一起直接折殺的悲劇之根源。近三、四十年，我們已很難出現真正有希望的新畫家。政策與制度是極深廣的問題，說來常讓人陷入更大的失望。

五、我們今天應有的態度

西方早有「藝術死亡」之論。我覺得人心中所渴望的藝術則不可能死。但這個過度商業化的世界中，藝術已不是千年來人類所肯定的藝術。以反傳統為創新，這種偽藝術已不是藝術，所以「當代藝術」實際是藝術死亡的殺手。姜先生引邵大箴先生說：「現在西方的學院裡沒幾位能教手工繪畫技藝，又對傳統藝術很有修養的教師了。」又說：「新藝術的創作如果缺乏素描基礎，會造成藝術對人性、情感表達的喪失，所以想用行為、觀念等當代藝術形式來代替傳統的藝術形式是不可能的。」我完全同意老友這些見解。我們現在應有什麼態度？怎樣能使中國書畫藝術重新找到能與過去相提並論的光輝前途呢？這是牽涉深廣的大問題，留給有權有責的人去反省、操

693 「素描」的困惑與解惑

心。我們只討論「素描」問題。

拙見以為：我們要認識素描的真相，明白各國族素描從觀念到方法都各有特色；天下沒有唯一正確偉大的「素描」；素描更不是以工匠教條建構的圖式。素描是多元的樣態、多元的法則，有多元的價值，中外是各有千秋；要認識不同的繪畫就應有相應的，不同的素描風格；也要認識同文化之中，每個畫家的素描也不會人人相同，而有因個人創造性的不同而有異。「素描是一切造型的基礎」這句話並沒有錯處；沒有良好的素描能力，斷難有優秀的繪畫；優秀、獨特、有個人風格的畫家，就因為它有優秀獨特的素描根基。沒有素描的學習，便不會有一個真正的畫家；取消素描的訓練，甚至不用手畫畫，而用雜物、廢物，奇奇怪怪的他物去構成，那根本不配稱藝術！什麼「架上繪畫」與「裝置藝術」？你為什麼不敢說：那是胡說？如果不能堅定我們的信念，連藝術的真偽都不敢認定，那麼，討論什麼是素描，豈不白費力氣？

潘天壽藝術思想中的「強骨」

從自卑到自棄

十九世紀以後，稱雄於世數千年的中華民族及其文化，受到以科技力量崛起的西方近代帝國主義的衝擊與侵凌。從此在中西全面接觸與爭戰中節節敗退，造成吾族近二百年來的屈辱與自卑。中西文化對峙之中，中國文化何去何從，不外有三條路：死守傳統；全盤西化；中西融合。

第一條路，自我封閉，是絕路；第二條路，改變文化宗祧，棄華夏，就泰西，這顯然不應該也不可能；似乎只有第三條路穩妥可行。其實自古國族間在文化上互相學習、互相汲取，互相融合，多有佳例。異文化間的交流，不但不叫侵略，而且是文化生生不息，不斷發展壯大的原因之一。

從食物、工具、技術到制度、思想的交流，中外互補互利的史實，可謂不勝枚舉。清末民國初，為「迎頭趕上西方」（孫中山語），由公費與自費到歐洲或日本留學者絡繹不絕。涵蓋科、哲、政、社、經、天文地理與人文藝術，文學、教育等等，青年學者跋涉重洋，都因為近代中國的衰敗，在自卑的痛苦中要發奮圖強。為了國族的救亡圖存，有明智的認知與愛國的熱忱，並不在為

一己的榮華富貴。這是二十世紀初中國知識青年普遍的抱負。

文化的範圍很廣。知識、科學與技術，有客觀的普遍性，為人類普世智慧的業績。其間較沒有民族性的隔膜與壁壘，可以交流、互補而互相促進。而文學藝術，乃文化的民族主義所產生之主觀創造。雖亦有立於共通人性之主觀的普遍性，可以穿透國界，可以使古今東西人類共鳴。但因民族精神、語言的不同，以及藝術表現方式各有其獨特性，所以文學藝術各國各族是「和而不同」，呈現五彩繽紛的多元價值。因為民族特色重點在於差異，差異乃極珍貴之價值所在，不能強求其全球趨同。進一步言，文化喜歡交流，卻最怕同一化。即以法政、社經而言，雖有其客觀的普遍性，但各國各族之交流、借鑒與引進，尚且必須配合國法民情，不能生硬接合，照搬硬套；文藝美術，更不可能歸於大一統而「全球化」。因為中西藝術各有不同之基礎與「極則」。①自古以來，希臘之雕刻，羅馬之建築；英國人擅水彩，法國、荷蘭等擅油畫；中國、印度，東方各國，各有與西方不同的繪畫。大不同於經濟、商品市場可以全球化；藝術文化的全球化，即去除民族特色，會因彼此雷同而疲乏、衰竭以至枯萎。

中國的書畫傳統歷史更悠久，成就更輝煌。但是，自從歐美強國演變成帝國主義，東方各古老文明飽受欺凌，過去各民族互相交流學習，互相尊重的局面打破了。回顧這一段歷史，前後帝國主義對各國的威脅，大有相異。早期歐洲帝國主義對被侵略者巧取豪奪，都在資源、市場與主權，沒有要毀其民族文化，令民族自棄其傳統，完全被「同化」，而成西方文化的附庸。二戰結束後，世界發生劇烈變遷：美國因二戰歐洲衰敗而崛起，並取而代之，成為西方龍頭。而且漸漸

奪得全球霸主的地位。連巴黎的藝術之都地位也被紐約所奪，可見美國的狂妄。美國這個新興帝國主義比前面歐洲帝國主義併吞全球的野心更大，所欲掠奪不止於政治、經濟、主權，更有使全球非美文化全盤美國化的邪惡企圖，此即在舊式帝國主義之外加上文化帝國主義。由政府與私人企業，策劃全方位的大戰略，長期有計畫，有步驟的運作。採用美式的「統戰」方式，如水銀瀉地無孔不入；煙籠霧罩，鋪天蓋地。用威脅利誘，糖衣迷藥，誆騙蠱惑，名利引誘，獎勵親美的國家、藝術團體、美術館、畫廊、經紀人與藝術家個人。培植、豢養各地代理人，一如當年上海租界的「康白度」（compradore，買辦；仲介者；當年反帝文人鄙視的所謂「西崽」也）。從意識形態、思想、流行觀念的擴散，美式的文學、藝術、流行音樂、生活方式、影視文化、體育休閒與特別發達的情色產品、報刊書籍……傾銷全球。引導青少年嚮往先進的「世界性文化」，對自己的傳統疏離、自愧自卑，以至自棄其民族傳統。

在觀念上，美國藝術史、藝術論的學者編造歷史與藝術史發展規律，宣揚美式藝術觀。宣稱人類到了二十世紀中期（二戰後）已進入一個新時代，在藝術上已由寫實（模仿的、再現的）進入非寫實（表現的、超現實的），最後達到抽象（純粹表現的）。美國的抽象表現主義是革命性的、劃時代的先進藝術。各國藝術也應由民族文化狹隘、保守、封閉狀況，突破國族藩籬，走向自由、開放、世界性、國際性的「現代藝術」（後來又發展成更無限制的「當代藝術」）。這些堂皇的「理論」，其實完全違背藝術的「發生學」原理與藝術價值的本質，也違背人類對藝術的期望。先抽掉藝術的民族性，再以世界性取代；而新藝術就是「現代

主義」、「當代藝術」；美國是先進的現、當代藝術的創生地。二十世紀歐洲的「現代主義」為美國所接收，經後現代主義而至今日的「當代藝術」，都已由美國主導宰制。一個歷史最短、藝術史最淺的美國，摧毀了數千年東方民族文化中各有特色的藝術，為遂其宰制全球的野心，僭妄地宣示「新藝術」的內涵、形式、名稱與評價準則。這個荒謬的大倒錯的藝術革命，竟能壓服萬邦，成為今日的「現實」！美國在藝術世界悄然成了「萬王之王」，君臨天下，連文化最大、最久的中國都入其彀中而不自覺；中國藝術界「先進份子」自改革開放之後都歡歡喜喜以顛覆傳統，匯入美國的「現代」、「當代」為榮為傲，而且得到名利地位（吳冠中、劉國松、艾未未、岳敏君、王懷慶、張曉剛、徐冰……等等無法枚舉一大票當代名家。只要想想他們的作品與上一代，上上一代比較，其藝術的品質、內涵與形式風貌，其不同與異化之劇，多麼令人膽顫心驚！）我們不能不回顧一下上世紀中以後，美國在世界膨脹，藝術在美國宰制下，不斷變貌，當時兩岸的情況。

台灣在藝術上一向崇洋媚美，早年想要振興中華文化，李登輝之後已不彈此調。崇洋與遠中，實在陷入矛盾錯亂。現在藍、綠常變色，時時有人要「去中國化」；對中國傳統文化已無多少認識的年輕世代，半個多世紀以來興奮而甚感榮耀地接受美式藝術的「統戰」，自願成為跟班小廝，甚至為文化帝國主義做馬前卒，不自覺或無知地從民族內部瓦解民族文化，而成就了自己「先進份子」的地位而樂不可支。這就因為認同的混亂，教育的失敗。

大陸自一九四九到文革，有一短時間與前蘇聯及東歐有藝術交流之外，基本上是閉門謝客，

靠自力求存。蘇式素描與蘇聯和羅馬尼亞的油畫（其實也是「西畫」的一部分），持平而論，中蘇、中羅在藝術上的交流彌補了當年與外國藝術文化完全隔絕的閉塞，還算有某些正面的功用。但是一九七八年改革開放之後，發生所謂「八五新潮」，由一班全無中國文化抱負，也未受繪畫基本訓練的「前衛」人士，散兵游勇，受美式藝術「感召」與有心人的支持和贊助，以反傳統來爭奪畫壇主流地位的激進份子，竟一炮而紅，很快得到西方有心人的支持和贊助，揚名國內外。這是中國千餘年繪畫發展史所未遭逢過的大厄運：民族文化自己的子孫，藉文化帝國主義之外力來決傳統的堤防。從此一發而不可抑止，前呼後湧，盲目走上民族文化自棄之路，而且形成擋不住的大潮。這個威勢已有好幾代的積累。隨著傳統文化民族藝術的花果飄零，這股由反叛與無知匯成的大潮日益壯大，至今已成尾大不掉之勢。

其實「八五新潮」不完全是一個突然發生的事變，早有源頭。近者文革反傳統，破四舊餘溫未冷，是近因；遠因是「五四」運動過激的反傳統的遺緒；二戰後往西方「取經」者，淡化或拋棄以民族文化為主體的中心思想，例如趙無極等等。他們所走的是上述的第二條路。而且最後乾脆倣法國人，沒有唾罵與不齒。一葉落而知天下秋。崇洋媚外心態已經成熟矣。另一方面，百年來中國美術教育方式、體制只有抄襲西方，缺乏中國文化民族精神。五四之後，已隱然接受西方與中國不僅科技，連藝術也都是「先進」與「落後」之差異。傳統逐漸萎縮，外力漸強，弱國一向慣於依附強權。以前有蘇聯，開放後是美國。開放後多少人爭赴紐約當趙無極可以想見。崇洋接軌之不暇，談何「文化獨立自主」？更不可能記得潘天壽竟有「拉開距

離」之「高論」！早期那些「以西潤中」、「以西改中」、「借洋興中」、「中西合璧」、「中西融合」、「中西折衷」等等思量，後來都成「迂見」。現在都完全認同當前世界是以「當代藝術」為全球同軌的「世界性藝術」，而且相信各民族藝術都將壽終正寢，都要存入歷史博物館。

當代之「西潮」，比「五四」時的「西潮」，不可同日而語！

西潮湧入才三十多年，潘天壽與許多可敬的老師、前輩所教導出來的弟子，已星流雲散，不少或已充當現代的趙無極與康白度，能不令人欷歔？我特別感佩潘老對民族文化藝術的忠誠與守護之堅貞。上面不惜辭費，把他生存時代前後歷史和他蒙冤逝世以後世界與中國藝術的大勢勾勒出來，喚起中國藝術界的反思。

潘天壽先生有一個很有名的閒章曰：「強其骨」。什麼是他藝術思想中的「強骨」？值得我們探討。

「中西繪畫要拉開距離」

潘天壽一九六五年說「中西繪畫要拉開距離」②（相應的下一句是「個人風格，要有獨創性。」）他一九七一年文革中「在冷寂中逝世」。他當然不知道一九八五年有反傳統而得勢的「八五新潮」。及以後中國美術的大變遷。他若活到八五年，或生活在今天，他有怎樣的反應

呢？這是永無答案的問號。

研究潘老的文章很多，對於他上述這句話，論者大都回避討論。大概因為贊同或反對，左右為難，所以不談。而洪惠鎮先生以此為題寫了一篇文章。[3]他說「潘沒有具體指明如何保持距離，他自己以創作實踐了這一主張。」洪文探討潘老要拉開距離的原因，主要在於中畫與西畫大不相同。他說中畫具五個特色：「一、中國畫的尚意；二、尚墨；三、平面性；四、時空的自由；五、筆墨。」並對中畫這五個獨特因素詳加解釋。中西繪畫不同為何就要「拉開距離」？還可探討。

潘老中西拉開距離的觀點，在當時是空谷跫音，在今天，更是絕無僅有。他的可貴在於當時是大交流，大折衷，甚至是重洋輕中的時代，他老早預見「融合中西」會一步步發展而喪失民族文化的主體性，中國繪畫的根基便將動搖。潘老的遠見，出自他對中外美術的研究，以及他對不同民族文化中的繪畫有深刻的理解：「東西兩大統系的繪畫，各有自己的最高成就。就如兩大高峰，對峙於歐亞兩大陸間，盡可互取所長，以為兩峰增加高度和闊度。然而絕不能隨隨便便的吸取，不問所吸取的成分，是否適合彼此的需要，必須加以研究和試驗。否則，非但不能增加兩峰的高度與闊度，反而可能減去自己的高闊，將兩峰拉平，失去各自的獨特風格。」

④

在《潘天壽談藝錄》中記載德國東方美術史家孔德氏，通華文華語，當年（約一九三五年）曾來華考察東方藝術，住杭州殊久。曾多次訪問潘老。伊曾謂中華繪畫為東方之代表，在世界上

佔有特殊形式與地位，至可寶貴。當時的時代風氣，多傾向西洋畫，致國立藝術學府之杭州藝專，竟無中畫系之設立。至可惜也。潘說：「孔氏之語，是極公正之批評，亦為極誠摯之告誠。」⑤潘老留下來不論著作、談藝錄、論畫殘稿，可以看到這一位書畫家、學者，對中西文化的瞭解，遠遠超過他人。而且，他的愛國、愛民族，寶愛中國文化傳統的情操，在在都令人感動。

連美國中國美術史專家高居翰也特別讚他堅貞傲岸。

在二十世紀中國畫壇諸大家中，因潘一生獻給美教，文革又受苦，未能盡其才，作品不多。論畫的成就，雖潘老不算最高，但在書法、詩、篆刻與美術史、論上的成就潘老有總體的優勝。其間書法、篆刻與詩，吳昌碩與齊白石可稱前輩。其他諸大家在書法、詩文、篆刻上，都大不及潘老修養的廣與高，這是他「強骨」之條件之一。他堅持文化上的民族主義的那根「脊樑」，一生不悔不移。此外，在他青年時代一九一九年那個激烈反傳統的「五四」運動，到一九四九年以後政治掛帥的時期，他親身的遭遇，激發他覺得應挺身而出，捍衛他認為應堅持的所謂「極則」。勇氣也非他人所有。

從陳永怡編著的《潘天壽美術教育文獻集》，可以明白潘天壽藝術思想成長發展的梗概。早在一九一五年十八歲，他以優異成績考入浙江第一師範赴杭州。一師是當時浙江新文化運動的中心。不論是校舍規模與師資陣容，當時都屬第一流的學校。經亨頤、劉大白、夏丏尊、陳望道、汪靜之、李叔同、姜丹書等，這些民國時代的俊傑，給潘天壽中西藝術、藝術教育、文學藝術的真諦，健全的人格等各方面的薰陶，奠定了他一生藝術與教育事業深厚的根基。一師畢業後，在

母校任國文、算學、圖畫教員。一九二三年在上海認識了吳昌碩接受了他的褒獎和戒勉，醍醐灌頂，一生難忘，受用無窮。同年，經友人介紹到上海美專講授中國畫技法與中國美術史，與諸聞韵共同創辦了中國第一個國畫系。一九二六年他的《中國繪畫史》在商務印書館出版，才二十九歲。他與當時有盛名的陳師曾、滕固，是中國美術史、論研究的先行者。

一九二八年，中國第一所綜合性的國立藝術院在杭州成立。潘天壽受聘為中國畫系主任教授，兼書畫研究會指導教師。當時創校口號是「介紹西洋藝術，整理中國藝術，調和中西藝術，創造時代藝術」。此時普遍有「以西改中」的思想。從清末到「五四」以來，康有為、陳獨秀、呂澂、蔡元培、徐悲鴻、林風眠、呂鳳子……等許多先輩他們的思想、主張不盡相同，但同為「救國」，都一致宣導認識新時代，重估舊傳統，在這共識之下的時代風氣，對傳統文化相對地限縮、壓抑。「繪畫系」中，西畫與中畫教學時數懸殊；西多中少。潘很擔憂學生傳統根基太薄。十年後，到一九三九年，在滕固校長支持之下，中西畫再恢復分科教學。潘任中畫主任，並於二、三年級分成山水、花鳥、人物專業授課。

今天來看美院教學，在中畫方面，分山水、花鳥、人物三科，其實不妥。在我三十年前的文集中，曾有文章論及，此處無暇談這個問題。我覺得也許潘老不擅人物之故，分科教學，他比較能得心應手。另一方面，我以為潘老另有原因。因為當時中西畫時數懸殊。西畫有素描、水彩、油畫；中國畫若不分科，教學時數便不能與西畫平衡。為不使中畫成為弱勢，所以分三科教學，使課時與學生數增加，中畫才可免於萎縮。或應同情的理解，潘老用心良苦。但後來一直分三

科，便沒有道理。我認為應培養一個學生會畫畫，而不在只會畫一種題材。至於後來成了畫家，有所專擅，那當然是個人的自由選擇。

潘天壽並不是「國粹派」，他對中外文化交流很有認識。最初贊同中西畫的「混交」、「結合」，可以「產生異樣的光彩」。但一九三六年之後，他在《中國繪畫史》附錄的文字中已改變觀點，認為「東方繪畫之基礎，在哲理；西方繪畫之基礎，在科學，根本處相反之方向而各有其極則。……若徒眩中西折中以為新奇，或西方之傾向東方，東方之傾向西方，以為榮幸，均是以損害兩方繪畫之特點與藝術之本意。」⑥

一九五〇年杭州藝專改名為中央美院華東分院，潘老又受到衝擊。美院領導江豐，認為政治第一，藝術要為政治服務。因為「中畫不能反映現實，不能作大畫，必然淘汰，將來是有世界性的繪畫出來。」認為油畫才有世界性。中畫改「彩墨畫」，教學時數又大減。中畫又一次挫折。

一九五七年，在〈談談中國傳統繪畫的風格〉一文中，有進一步明晰的表達他對中西繪畫的看法。「東西兩大統系的繪畫，各有自己的最高成就。就如兩大高峰，對峙於歐亞兩大陸之間，使全世界仰之彌高。這兩者之間，盡可互取所長，以為兩峰增加高度和闊度，這是十分必要的。然而絕不能隨隨便便的吸取，不問所吸收的成分，是否適合彼此的需要，是否與各自的民族歷史所形成的民族風格相協調。……否則，非但不能增加兩峰的高度，反而可能減去自己的高闊，將兩峰拉平，失去了各自的獨特風格。這樣的吸收，自然應該予以拒絕。拒絕不適於自己需要的成分，絕不是一種無理的的保守……漫無原則的隨便吸收，絕不是一種有理的進取。中國繪畫應該有

中國獨特的民族風格，中國繪畫如果畫得同西洋畫差不多，實無異於中國繪畫的自我取消。」⑦

很明顯的，潘天壽維護中畫的獨特性，強烈的決心，說出「中西繪畫應拉開距離」這句名言，不隨潮流的大勇，原因在於：「五四」運動之後，中國知識界對傳統的輕蔑與批判，對西方科學與民主的狂熱崇拜，造成了中國本土傳統文化急速的委頓與消亡。在工業與社會制度等方面追隨西方猶有必須，在藝術與文化上自我放棄，則無異靈魂的喪失。潘天壽的堅持與苦口婆心的呼籲，還是很難抑阻西潮的氾濫。今天來看全盤西化的「當代藝術」已堂堂正正進入我們的美術校園、美術館、畫廊、拍賣公司且扎下了根，中國畫壇自我完成被「當代藝術」殖民化的目標。文化的「強骨」令人敬佩。

維護民族的大無畏精神，七十年來沒有第二人可與潘老結盟。

中國繪畫「基因」的堅持

五〇年代，杭州藝專改名「中央美院華東分院」。美院領導江豐堅持「素描是一切造型藝術的基礎」，並要以西方科學的素描來改造中國畫。⑧把素描提高到美術基礎的地位，最早由徐悲鴻在一九四七年所宣導。⑨後來成為一九四九年以來整個大陸美術教育之金科玉律。近年已有許多美術同道提出許多困惑與疑問。

將素描作為美術系基本功，宣導「素描是一切造型藝術的基礎」，是五〇年代以後的「顯

學」。⑩徐悲鴻是主帥，其他畫家服膺者也很多。著名的山水畫家李可染說「素描是研究形象的科學」，也就是先進的方法。這是當時的信仰。但潘老和一些人反對，形成對立。

我認為對「素描」的不同認知或誤解、曲解，是「素描是一切造型藝術的基礎」一語造成「災難」的主因。我們先得認識「什麼是素描？」現在大家皆知凡生物必生有基因；凡文化必有語文，凡語文必有文法；凡藝術必有繪畫，凡有繪畫必有素描。西方有繪畫，便有西方式的素描。

但許多人不承認，中國也然，必有中國式的素描。素描是美術創作的基本觀念與方法，中西名稱可能不同，但實質一樣。素描就是畫畫的ABC，或叫「基礎」，或稱「入門」，也就是「基本功」。其實素描不只是手的操作，而且是「看」的方法，更上面是「思考」的方法，指導如何「看」。所以「素描」是思→看→表現的一套程式的名稱。可以說是畫理與畫法，它的源頭是民族文化的「基因」。不同民族的藝術，不僅是工具、材料、方法的不同，更重要是文化「基因」的差異。

我們有中醫、西醫；中文、西文；怎麼就沒有中式素描，西式素描呢？不論是drawing、sketch，中文譯為素描，我認為連筆法、線法甚至所謂「筆墨」，都是中式素描技法的一部分，合起來，便是堂堂正正的「中國式的素描」。如果有正確清晰的理解，沒有理由把造型基礎的素描一律用「西式素描」為「標準」；如果雙方都認知「素描」有中西之別，兩者一樣重要，應該學習，徐、潘雙方也必會同意「素描是造型藝術的基礎」的說法。潘老所爭的

不應是「素描這個名稱是否適合為中國畫的基本訓練。」[11]名稱叫「素描」並無不當，不當的是名稱後面的實質。潘老強調的白描、雙勾其實就是中畫的素描，應該爭取在中國畫專業設「中式素描」才對。潘老深知「西式素描」與中畫特色鑿枘不合，這是很重要的觀點。但潘老也並非完全排斥西式素描，他也認為「學一點西洋素描，不是一點沒好處。」事實上，徐悲鴻開闢了以西方寫實主義與中國寫意水墨融合，激發了水墨人物新筆墨技法的創生，確為傳統所未有的新成就。徐悲鴻、蔣兆和、張安治、李斛、李震堅、周思聰……等等畫家在歷史上的地位，不可磨滅。而這一派的成就，也不表示潘老的憂慮沒有意義。相反地，中國繪畫過分借鑒西法，中畫原來不求形似，注重神韻的可貴特色不免減損，這個缺失，更是不容忽視的大問題。潘老於一九五九年在〈談談中國傳統繪畫的風格〉[12]中說「中國繪畫應該有中國獨特的民族風格，中國繪畫如果畫得同西洋畫差不多，實無異中國繪畫的自我取消。」在一九六二年，他在〈賞心只有兩三枝——關於中國畫的基礎訓練〉一文中說：

中國畫專業的方案中也有素描課程而沒有白描、雙勾課。當時（指一九六一年各美術院校討論教學方案的會議上）我就提出「素描的含義和範圍究竟怎樣？素描這個名稱是否適合為中國畫的基本訓練？……我一直覺得中國畫造型基礎的訓練，不能全用西洋素描的名稱。

我一直覺得中國造型基礎的訓練，不能全用西洋素描的名稱……然而一般人認為素描的名稱。

描就是西洋的素描一套，白描、雙勾是不在內的。因此，中國畫基礎訓練的課程名稱，將素描二字用上去，一般人執行教學時，就教西洋的素描而不教白描、雙勾了。……這個誤會，現在的各藝術院校是存在的……。⑬

從上面所引潘老的觀點，可知：一、留洋回來者（包括徐悲鴻等）不認為白描、雙勾、工筆、寫意等也是「素描」的一種；總認為西式素描就是「一切造型的基礎」，白描、雙勾不能算「素描」；二、潘老不知，也不敢肯定他重視的白描、雙勾，其實也是「素描」，不過是中國風格的素描而已。

他們都不認知中國畫骨子裡也有「素描」。既然西畫有素描，素描就不應只有一種，起碼有中西兩種。白描雙勾是古老的名詞，新時代應相對於油畫組的「西式素描」，改稱「中式素描」，才能適應兩種不同的專業。我在八〇年代初任教台北藝術大學，曾破天荒第一回開「中國素描」課，後來後繼無人，我離開後，它亦無疾而終。一九七九年我在台北《中國時報》發表了〈中國素描的探索——現代中國美術的造型基礎〉一文。⑭那時大陸剛改革開放，兩岸尚在封閉狀況；大陸美術界剛恢復上課，拙文沒機會提供參考，有點遺憾（該文收入拙著《給未來的藝術家》台北立緒文化公司及廣東人民出版社出版）。潘老上文中所述一九六一年那一次全國美術院校教學方案研討會，竟然沒有得出合理、合宜的方案，還是堅持「西洋素描是一切造型藝術的基礎」，令人扼腕。（潘老的孤獨感，我能體會一二吧！）這個問題現在還存在，我的建議是：美術系的

基本功，當然是素描。低年級應中、西素描兼修；高年級改為專修與其創作專業有關的「中式素描」或「西式素描」。（也可用「素描1」、「素描2」稱之。）

有關中國美術系素描的困惑，二○一五年九月十六日上海《藝術評論》九位美術教授在「素描教育是與非」的總題下發表九篇文章。二○一六年十二月二十九日我在上海澎湃《藝術評論》發表了〈素描的困惑與解惑〉一文。評論對於素描的誤解、曲解與錯誤的運用，造成現代中國水墨畫的困惑。中畫的西化，其間有正面成果，也有負面的缺失。該文有詳細的分析。素描問題造成兩派觀點的對立，以致在基礎訓練教學上困擾至今。完全出於對「素描」的誤認。潘老在這個問題上，一生耿耿於懷，其目標還是中畫民族獨特性的維護。

潘老藝術思想今日的意義

近半世紀美國文化霸權的擴張、統戰、侵蝕與宰制，世界各民族的藝術風格，民族特色，民族文化內涵已逐漸黯然退色，或飽經侵蝕而變質，乃至走上漸趨消亡之厄運。美式「現代主義」與「當代主義」氾濫全球，藝術的定義，藝術創造的材料、方法與形式都徹底顛覆。美國波普「藝術家」安迪・沃荷說：「什麼都可以是藝術，誰都可以是藝術家。」這句十足民粹、無賴的名言，激發了多少反傳統的青年嚮往，服膺西方的現代主義、後現代主義與當代藝術，甘願當文

化帝國主義的奴隸或附庸。在藝術、文化上自我殖民而沾沾自喜。這些現象在潘天壽先生生前還不曾出現。如果為此痛心憂慮，我們會驚覺精通傳統的大師已花果飄零，我們已沒有潘老這種捍衛民族傳統的「強骨」，我們是何等徬徨！

潘老主張「中西繪畫要拉開距離」，我想有兩個原因：第一是他對中國書畫深厚的修養，他知道與西畫大不相同的中畫如果「隨隨便便」與西畫交流融合，在強大的西潮之下，中國畫會失去其主體性，而動搖其獨特性，從此衰敗沒落。我想「五四」以來的時代風潮，對傳統的輕蔑，使他有更高的警覺性。第二，他深知中國繪畫與書法的關係；中國畫到了文人畫出現之後，在世界上的崇高、獨特的地位是唯一的。潘老自己詩、文、史、書、畫、篆刻都有極高的修養，如此特殊的中國繪畫，如何與西洋畫交流、融合？他不贊同。雖然我們不必全部一致走潘老的道路，但應該尊重這種堅持也是多元價值中可貴的一元。因為中國繪畫的哲學走的是一條完全與西方不同的道路。西方在古代認為「藝術來自模仿」，其實廣義的模仿就是寫實主義。中國畫是詩與哲學的追求，從來不為反映現實，從來不是客觀的「再現」，所以中畫自來沒有西方「具象」、「抽象」截然二分的傳統。而是以藝術家的性靈去捕捉宇宙的神韻。自然（現實）要經過「翻譯」，成為有感情，有個性，有美感的「筆墨」才能創生高妙的藝境。潘老太熱愛這個傳統，這個民族的藝術，這個中國文化了。他一生處心積慮在守護中國傳統的精魂。他是傳統派，但不是復古派。他一心要在傳統中創造個人風格。他最愛奇險與獨特，他的老師吳昌碩還怕他「只恐荊棘叢中行太速，一跌須防墜深谷」。他與同時代的張大千，同是精通傳統，熱愛傳統書畫的人。

但張依傍古人，抄襲古人乃至造假以牟名利，兩人的藝術之路大不相謀。潘老與吳昌碩、齊白石、黃賓虹等大家有共同點——在傳統中求發揚創造，攀爬更高的險峰。潘老不喜歡中西混血，所以與徐悲鴻、林風眠不同道，但互相尊重。他那句「中西繪畫要拉開距離」下面接著是「個人風格，要有獨創性」。他是傳統派中追求創造發展的畫家，他不是復古派。

在西潮洶湧中，「拉開距離」是比較保守；但在八〇年代之後，中國藝術本來的主體性與民族特色動搖、流失甚至喪失的局勢下，潘老的「拉開距離」便是維護文化主體性最重要的策略與手段。在近百年崇洋主義、激進主義的時代氛圍中，中國藝術不幸偏離了正軌，盲目追隨西潮而喪失了自我而成為西方的附庸，也就喪失了自由。這個時代「保守主義」與「文化民族主義」應為救世良方，應該激起我們的反思，重新振發民族文化的自尊、自信。而潘天壽正是保守主義與文化的民族主義的藝術家與理論家。

「保守主義」在中國社會常被誤認為「守舊派」或「傳統主義者」；「文化的民族主義」則常被聯想到侵略性、排他性的民族主義者。這是大誤解。在歷史上保守主義是一種穩健、謹慎、理性的思想、心態。此處不容細說，且引用中國社科院著名學者劉軍寧說「從陳寅恪身上，我們不難感受到從柏克（Edmund Burke, 1729-1797，英國保守主義大思想家）以來，一脈相承的保守主義對自由的嚮往、對傳統的敬重，對人類的關懷和對激進主義政治及其意識形態的輕蔑與深惡痛絕。」⑮ 拿這一段話來解析保守主義的真諦，非常簡要而恰當。潘老在精神氣質上，與陳寅恪也有些接近。而「文化的民族主義」，就是以撒·柏林（Isaiah Berlin, 1909-1997，英國俄裔思想家）所

謂「非進攻性的民族主義」（進攻性的民族主義指種族主義、大民族沙文主義、極端民族主義、原教旨主義、納粹主義、排外主義、文化帝國主義等；非進攻性的民族主義就是赫爾德〔Johann G. Herder, 1744-1803，德國思想家〕的文化民族主義。是歸屬感和民族精神的所由來。）在近百年中，潘老是唯一的典型。要瞭解潘老，要研究他的藝術思想，以這兩種「主義」去探究，必有更深刻的理解。

拜讀潘老文章，細心體會，好幾個深夜到凌晨，潘老中國文人可貴的傲骨，不為時代風潮所屈而改變，使我感佩之至。潘老遺留的發言提綱中有一句話：「號召世界主義文化，是無祖宗的出賣民族利益者。」⑯這句話在今天更見確切。當前畫壇中人認同文化帝國主義的世界性與全球化；留美回國的西崽正高坐講堂宣揚美式當代藝術的「聖經」，販賣他從「文化宗主國」所學來的「新知」，不斷地注入中國年輕藝術人的血管中。我們正一日甚一日為這些引誘與蠱惑而喪失了有民族自信與靈魂的下一代。他們告訴青年西方學者，十九世紀中到冷戰結束，開始了「世界主義」的時代；冷戰之後就是「全球化」時代；「當代藝術」打破藝術的國族界限成為全球藝術一統是時代趨勢，天下之必然。一派美式胡言！這不正是在民族內部瓦解民族文化？

想到潘老上面那句話，實在感慨之至。「無祖宗」是「忘本」的意思；「出賣民族利益」是「背叛民族」之意。這是很重的一句話。但如今，這種「康白度」是美國博士、中國的當紅學者或藝術界、教育界重要人士。這種人多得很。今天我們樂見言論自由，不同觀念可自由發表，也不應再受批鬥甚至戴紙帽。但潘老離世才四十多年，我們美術界如此遽變。不但沒有潘老這種

「強骨」，我們的美術院校、美術館、出版社、美術界、畫家，已難見到潘老的同志與門生了。誰來撥亂反正？

今年三月二日，台北《中國時報》有一則新聞：「上海外灘美術館四月中旬將舉辦『來自天堂的風暴：中東與北非的當代藝術』展。本展由『美國古根漢美術館』策畫……。上海外灘美術館館長拉瑞斯‧弗洛喬（Larys Frogier）……」看了這條新聞，我心中沉重極了。上海過去是「租界」，早已回到中國人手裡了。但今天「外灘美術館館長」是外國人，連康白度都不必？上海願意與紐約合辦這種「當代藝術」？而且紐約是首展，上海是全球第八站。這樣子，上海在藝術上豈不又是西方的「租界」了？上海竟淪入重操康白度舊業而不自覺。紐約的古根漢美術館就是文化帝國藝術的「全球總監」之一，表面是文化交流，實際上是在藝術上專事宰制非美地區的龍頭老大。它在全球設許多據點。上海外灘美術館的作為，自動充當帝國主義的助手，協助中國被殖民，令人扼腕！你不痛心？北京在八〇年代開始，繁衍至今的西潮藝術「租界」，我們老早有「圓明園」，有「宋莊」，有「七九八」等等，誰痛切憂心？

我的結論已不必說，已說夠清楚了。我們如果沒有反思，猛省與行動，紀念潘老便只是虛文；我們的逃避，只是可恥。我們看到中國藝術毀於我們這二、三代人面前，而緘默無聲，懦怯失志；為威勢所屈服？為私利與浮名地位，為了人情，為了不傷和氣，為了明哲保身，而泯滅了對民族、國家、文化、藝術的呵護、關切、捍衛與奮起而戰的責任心、抱負與意志？我們愧對過去一切的努力，一切的枉屈與犧牲！而斷送了國族藝術的前途，斷送了未來的希望。我們哪有顏

立於潘老的遺產之前？試問，若中國文化靈魂死滅，大國崛起，意義何在？

這篇文字實在不算「論文」，只是在憂心忡忡中一聲微不足道的呼籲而已。

（二〇一七年六月三日）

註釋

① 潘天壽《中國繪畫史》上海人民美術，一九八三，三〇〇頁。

② 《潘天壽談藝錄》浙江人民美術，二〇一一，十五頁。

③ 《潘天壽研究》第二集，潘天壽基金會，一九九七，四三頁。

④ 《潘天壽美術文集》人民美術，一九八三，一五五頁。

⑤ 同④，第九頁。

⑥ 同①，三〇〇頁。

⑦ 同④，一五五頁。

⑧ 《潘天壽美術教育文獻集》中國美術學院，二〇一三，九一頁。

⑨ 《徐悲鴻談藝錄》河南美術，二〇〇〇，一〇五頁。

⑩ 《李可染畫論》上海人民美術，一九八二，六九─七〇頁。

⑪ 同④，一七二頁。

⑫ 同④，一五五頁。

⑬同④一七二—一七三頁。

⑭何懷碩《給未來的藝術家》台北立緒，一九九八，二三二頁。

⑮劉軍寧《保守主義》中國社科院，第八頁。

⑯同②，十七頁。

中國藝術不必加帽子

楔子

鳳凰藝術年展以「超當代」為主題，引起對「超當代」一詞的熱烈討論。四川大學林木教授代《中國藝術》跨海向我邀稿，我很樂於略表拙見。

在台北我平生的寫作，許多與中西藝術的交流與交戰有關。檢點過去所寫，正在編輯《批判西潮五十年》的文集。批判西潮我確最早。因為大陸受阻於文革，西潮不得進入，沒有崇洋之風，當然無從批判。待「八五新潮」乘大陸藝術一片淨空，西潮湧進，幾成決堤之勢。至今已三十多年。且看「宋莊」、「七九八」及「當代水墨、油畫」拍賣之盛，可見西崽聲勢之不可小覷。改革開放前後藝壇的滄海桑田，是史所未見。

大家來關心中國藝術的前程，應有另一個「百家爭鳴」。

「當代」與「當代藝術」

今世、現世、現代、當今、當代……這些詞，本來是任何時代世人對共同生存的時代或時段的泛稱。

當「西方中心主義」要使西方的文藝佔世界唯我獨尊的地位，鼓吹其文藝思潮是「世界性」的，以之與非西方的文藝只是國族的、地域性的，便有新舊、先進與保守之分，以顯示其世界主流的地位。於是用了有時間性的「現代」加上主義，為「現代主義」。在這裡，現代這個詞就不是泛指，而有其時代背景下西方的意識形態，也以之製造了「國際文化語境」。接著，「後現代主義」與「當代藝術」都標明是全球化文學藝術國際思潮主流，普世一系列的名稱。當歐洲在二十世紀中葉，藝術之都讓位給美國，歐洲的烏衣巷只剩夕陽。美國的野心在操控全球軍、政、經、科技、資源、思想、娛樂、生活方式……之外，對文學、藝術也不擇手段引君入甕，以美國馬首是瞻，以達到全方位掌控全球的戰略目標。其文化帝國主義的蠻霸，更甚於前者。

後來發展為平面立體不分，任何觀念，任何形式，以任何手段，任何材質，任何現成物（包括人體與排泄物）都可成「藝術」時，因為不再是「畫」，故改稱為「當代藝術」。這種從內涵到形式，定義到規範都打破，都虛無、荒謬的藝術，為什麼得到大多數人支持？

回答這個問題專家可寫一本書。簡言之：第一、民粹與商業利益。因為不必訓練，不必技巧，可任意而為，美醜不分，沒有標準，沒有紀律，只要狂怪、大膽，人人可當藝術家，物物可當藝術

品，所以，藝術家以及藝術市場有關的人口暴增，民粹大眾當家做主，當然支持這個藝術的群眾運動。加上商業的介入，製造了一條「食物鏈」，名利共享。第二，美國要藉此保持其世界霸主的地位。這與軍工複合體宰制全球同樣重要。美國政府投資當代藝術的宣傳與操控，不惜工本，而賺得更多。

美國以最先進的武器去打韓戰、越戰，摧毀阿富汗、南斯拉夫、伊拉克、利比亞、敘利亞……。美國也以「當代藝術」摧毀世界各民族歷史悠久，光輝偉大的藝術文化。儘管「當代藝術」膚淺、荒謬、可笑，但美國贏了。二戰以後，美國漸漸從天使變成惡魔。因發動戰爭，全球多少人命、家園被摧毀；發動邪惡的藝術革命，多少優秀的文化與藝術傳統被破壞，被汙染而扭曲變形。美國對全球的傷害與掠奪，就為了維持全方位全球霸主的地位。美國歷史短淺，自己本來沒有什麼悠久的藝術傳統，把別人的藝術文化毀了，可減少自己的寒傖，而且在「當代藝術」的發明上，他是全球「教父」，為一己利益而不擇手段蠻幹，歷史的悲劇還少見嗎？

我們還能沉迷不醒嗎

美國藝術從「現代主義」到「當代藝術」，變本加厲，越來越往全面文化大革命的方向發展，在全球有計劃，有步驟的擴展、滲透。近百年來已汙染了全球許多追隨美國文化的國族。

許多不成畫家的人竟成了明星；許多有天份的畫家若不肯隨波逐流，便默默擱筆。從二十世紀下半以來，全球不再出現大畫家。僅僅略憑記憶提醒大家百多年來全球優秀畫家的名字：吳昌碩、齊白石、傅抱石、橫山大觀、竹內栖鳳、羅丹、莫內、西斯萊、亨利‧摩爾、凡高、維米爾、孟克、恩斯特、珂勒惠支、安德魯、懷斯、列賓、列維坦、夏卡爾、席勒、克林姆、莫迪利阿尼，更不必提更早的大師：范寬、石濤、八大、達文西、米開朗基羅、林布蘭、蘇里柯夫等等無數天才。「當代藝術」最令人寒顫不堪的明星就如安迪‧沃荷（Andy Warhol）、涂尼克（Spencer Tunick）、赫斯特（Damien Hirst）等等。中國有許多「當代水墨」以及所謂觀念藝術、人體藝術、裝置藝術。有人搞爆破，有人裸體拍一虎八奶圖，有人搞無字天書書法……，中國出了許多依附美國當代潮流，附驥求榮的藝術家（包括兩岸三地）。其他山水、花鳥、人物、寫意、工筆，雖算從傳統出發，但受「當代狂風」的吹襲，幾乎沒有人站得穩腳跟。

我大半生苦口婆心寫文章想說服藝術界朋友，藝術本來就是民族傳統、歷史、文化開出的花果。一九七二年我寫了一篇〈藝術中的民族性〉，認為民族主義有兩種：一種是政治上的，一種是文化上的。認為即使到了「大同世界」（根本永不可及），政治上的民族主義失去歷史意義，但文化上的民族精神永遠是珍貴的。許多人不贊同我提倡藝術的民族性。直到九○年代我才讀到西方自由主義思想家以撒‧柏林（Isaiah Berlin, 1909-1997）的書。他論民族主義也分兩種：進攻性的與非進攻性的。我對藝術的民族性是藝術價值重要因素的觀點更無懷疑了。去年我應邀為紀念潘天壽誕辰一百二十周年寫了〈潘天壽藝術思想中的強骨〉一文，努力推崇他對民族精神的堅

持。在藝術受到外力衝擊的時候，堅守民族主義的藝術宗旨更是藝術家的責任與使命。有些新潮人物認為這是舊時的觀念，其實是受到文化帝國主義的詐騙，很淺顯的例子便可解惑，如中國的戲曲、歐洲的歌劇，日本的能劇，印度的歌舞……許多國族都有他們獨特的歌舞、戲劇、樂器，獨特的身段與曲調。民族性使藝術有獨特性，獨特性是藝術價值的要素。所謂世界藝術，世界文學是泛指人類全部最優秀的文學與藝術，並非在各國、各族的文學之外，另有一種「世界文學」或「世界藝術」。「全球化、國際性、世界性的當代藝術」，只是個荒謬的假概念，竟能詐騙數十年於天下，豈非奇蹟？

對「超當代」所引發的討論文章，我在台北所能讀到的只是少數。但令人欣慰大約都是陶潛〈歸去來辭〉中「悟已往之不諫，知來者之可追。實迷途其未遠，覺今是而昨非」的意思。林木兄說了，儘管「思維方式有可商榷處」，大體是「贊成甚至高興」，我也同感。他用「超當代」未必超「當代」做文題，已巧妙的表達了他的卓見。與黃河清先生說「超當代」「這個概念本身便是缺乏文化自信的」一樣。他們都分析當代與超當代都是時間性的概念，不愧為史論家。河清先生說要表現文化自信，就去辦一個以中國人的藝術價值觀為基準的國際展覽，才真正「樹立中國的主體性、話語權、標準的地位」。跟我曾經有過的說法完全一致。我自來不贊成中國畫家去參加歐美的威尼斯雙年展或文件展等等，因為我們怎麼能遵從外國的標準呢？林木、黃河清、王家春、張書雲等諸位的觀點，我都很共鳴。張書雲的文章從歷史回顧去看中外文化交流。她說改革開放後，普遍對西方文化傾注熱情（就是崇洋吧），「以西方理論解讀中國問題，超當代之說

概莫能外。」她說要有慧眼識真偽，不誤入歧途。對極了。

我常感當代藝術商業化之後，對民族藝術前途是莫大的傷害。應有一條法律：「活著的藝術家作品一概不准上拍賣場」。這差可救假藝術打敗真藝術的危機，而且才能維護藝術生命的純淨與崇高。可能有人會認為這違反人權的，不可以。張曉凌先生文章中說「當代藝術墮落為晚期資本主義邏輯的寵物是最大的不幸的話，那麼，當代藝術家的助紂為虐，更是人類精神陷落的象徵。問題是：誰能來拯救這一切？」我的答案是「生者禁拍」。社會禁毒，禁烟，為什麼不能制定「有中國特色的藝術拍賣法則」來救藝術？我們藝術界有權力，有地位的人不少，應站出來號召當代有志氣，有責任感的藝術家，為挽救中國步入險境的藝術界，透過爭鳴，宣揚、革新、奮起，在大國崛起，民族偉大復興的當代，不應做畏恩的自了漢。

不要再追逐虛假的「國際藝術」與「先鋒藝術」，不要再做沒出息的「與國際接軌」的夢，堅守藝術的民族精神，提振中國文化的自尊、自信。我們抗戰再苦都不屈服，今天我們享受歷史上中華民族未曾有過的富足生活，我們對中國藝術的前程無憂，不作為，對得起潘天壽、傅雷……等上一代的前輩嗎？

（二〇一八年一月二十三日，在台北澀盦）

何懷碩著作一覽

著述：

● 大地出版社

《苦澀的美感》（一九七三年）

《十年燈》（一九七四年）

《域外郵稿》（一九七七年）

《藝術・文學・生活》（一九七九年）

《風格的誕生》（一九八一年）

● 圖文出版社

《中國的書畫》（一九八五年）

● 圓神出版社

《煮石集》（一九八六年）

《繪畫獨白》（一九八七年）

● 聯經出版公司

《藝術與關懷》（一九八七年）

● 林白出版社

《變》（一九九〇年）

● 天津百花文藝

《何懷碩文集》（一九九四年）

● 立緒文化出版社

《藝術論：苦澀的美感》（新編）（一九九八年）

《藝術論：創造的狂狷》（一九九八年）

《畫家論：大師的心靈》（一九九八年）

《人生論：孤獨的滋味》（一九九八年）

《給未來的藝術家》（二〇〇三年；二〇一七年增訂版）

● 天津百花文藝

《苦澀的美感》（原藝術論二冊合編）（二〇〇五年）

《大師的心靈》（二〇〇五年；二〇〇八年增修版）

《孤獨的滋味》（二〇〇五年）

● 安徽美術出版社

《給未來的藝術家》（二〇〇五年）

● 廣東人民出版社

《大師的心靈》（二〇一六年一月；十一月增訂版）

《給未來的藝術家》（二〇一七年增訂版）

● 立緒文化出版社

《批判西潮五十年：未之聞齋中西藝術思辨》（二〇一九年）

編訂：

《什麼是幸福：未之聞齋人文藝術論集》（二〇一九年）

《矯情的武陵人：未之聞齋批評文集》（二〇一九年）

《珍貴與卑賤：未之聞齋散文、隨筆》（二〇一九年）

《復讎者：契訶夫短篇傑作選》（台北遠景出版社，一九八一年）

《近代中國美術論集》（六冊）（台北藝術家出版社，一九九一年）

《傅抱石畫論》（台北藝術家出版社，一九九一年）

畫集：

《何懷碩畫集》（何懷碩畫室出版，一九七三年）

《懷碩造境》（香港Hibiya公司出版，一九八一年）

《何懷碩畫》（香港Umbrella公司出版，一九八四年）

《何懷碩庚午畫集》（香港Umbrella公司出版，一九九〇年）

《何懷碩四季山水長卷》（香港Umbrella公司出版，一九九〇年）

《何懷碩九九年畫集》（國立歷史博物館，一九九九年一月）

《The Paintings of Ho Huai-Shuo》（M. Goedhuis, London, 1999）

內容簡介

何懷碩教授是當今中國藝術界重量級人物，不僅是水墨畫家與書法家，同時也是知名的評論家與文學家，創作與著述甚豐。

「未之聞齋四書」為《批判西潮五十年》、《什麼是幸福》、《矯情的武陵人》、《珍貴與卑賤》，是將其近二十年所發表的文章，與過去已經絕版的舊文，在立緒文化出版的《懷碩三論》及《給未來的藝術家》之後，分類合集，耗時近兩年編為四部文字精華選輯。

《批判西潮五十年》是何懷碩教授大半生對中西藝術五十年思辨歷程的文集。全書共分為兩輯。第一輯「昔我往矣，楊柳依依」收錄一九六四至一九九九年文選，第二輯「今我來思，雨雪霏霏」則為二〇〇〇至二〇一八年之論述文章；不僅是其一生藝術評析之精要紀錄，同時更是一部中國藝術、文化在西潮衝擊之下困頓顛躓的滄桑史。

《什麼是幸福》是人文與藝術的論集。

《矯情的武陵人》為批評文集。分文學、藝術與社會批評三輯。

《珍貴與卑賤》是隨筆、散文集。

何懷碩教授一生致力於思考藝術與民族文化，中西的異同，傳統與現代，以及中西藝術傳統中的成就與如何借鑒、融通等等論題。二〇一九年「未之聞齋四書」之編輯出版，集結了他自二十多歲到七十多歲的文章，可見其思路發展的軌迹，一生堅持的觀點；是寫給現在，也是寫給未

來，以召喚今日與明日同聲相應，同氣相求的同志。

作者簡介

何懷碩

一九四一年生，台灣國立師範大學美術系畢業；美國紐約聖約翰大學藝術碩士。先後任教於文化大學、國立藝專、國立師範大學、清華大學、國立台北藝術大學教授。文字著述有：大地版《苦澀的美感》、《十年燈》、《域外郵稿》、《藝術·文學·人生》、《風格的誕生》；圓神版《煮石集》、《繪畫獨白》；聯經版《藝術與關懷》；林白版《變》；立緒版《孤獨的滋味》、《創造的狂狷》、《苦澀的美感》、《大師的心靈》、《給未來的藝術家》等。繪畫創作有《何懷碩畫集》、《何懷碩庚午畫集》、《心象風景》等，編訂有《近代中國美術論集》、《傅抱石畫論》等。

國家圖書館出版品預行編目 (CIP) 資料

批判西潮五十年：未之聞齋中西藝術思辨 / 何懷碩著.
-- 初版. -- 新北市：立緒文化, 民108.05
　面；　公分. --（新世紀叢書）
ISBN 978-986-360-132-6(平裝)

1.藝術　2.文集

907　　　　　　　　　　　　　　　108006020

批判西潮五十年：未之聞齋中西藝術思辨

出版——立緒文化事業有限公司（於中華民國 84 年元月由郝碧蓮、鍾惠民創辦）
作者——何懷碩

發行人——郝碧蓮
顧問——鍾惠民

地址——新北市新店區中央六街 62 號 1 樓
電話——(02) 2219-2173
傳真——(02) 2219-4998
E-mail Address —— service@ncp.com.tw
劃撥帳號——1839142-0 號 立緒文化事業有限公司帳戶
行政院新聞局局版臺業字第 6426 號

總經銷——大和書報圖書股份有限公司
電話——(02) 8990-2588
傳真——(02) 2290-1658
地址——新北市新莊區五工五路 2 號
排版——菩薩蠻數位文化有限公司
印刷——祥新印刷股份有限公司

法律顧問——敦旭法律事務所吳展旭律師
版權所有 · 翻印必究
分類號碼——907
ISBN —— 978-986-360-132-6
出版日期——中華民國 108 年 5 月 初版 一刷

定價◎ 780 元（平裝）　　　立緒